中華藝術論叢

第29辑

产生戏曲经典剧目的生态构建研究

朱恒夫　聂圣哲　主编

图书在版编目(CIP)数据

中华艺术论丛. 第29辑,产生戏曲经典剧目的生态构建研究 / 朱恒夫,聂圣哲主编. -- 上海：上海大学出版社,2024.6. -- ISBN 978-7-5671-4986-1

Ⅰ.J12-53

中国国家版本馆CIP数据核字第2024U8N052号

责任编辑　邹亚楠
封面设计　柯国富
技术编辑　金　鑫　钱宇坤

中华艺术论丛　第29辑
产生戏曲经典剧目的生态构建研究
朱恒夫　聂圣哲　主编
上海大学出版社出版发行
(上海市上大路99号　邮政编码200444)
(https://www.shupress.cn　发行热线021-66135112)
出版人　戴骏豪

*

南京展望文化发展有限公司排版
上海华教印务有限公司印刷　各地新华书店经销
开本787mm×1092mm　1/16　印张21　字数460千字
2024年8月第1版　2024年8月第1次印刷
ISBN 978-7-5671-4986-1/J·659　定价　78.00元

版权所有　侵权必究
如发现本书有印装质量问题请与印刷厂质量科联系
联系电话：021-36393676

编辑委员会

主　任　聂圣哲

委　员　(按姓氏笔画为序)

　　　　王汉民　王廷信　王　馗　方锡球
　　　　叶长海　[日]田仲一成　[韩]田耕旭
　　　　冯健民　朱恒夫　伏涤修　刘水云
　　　　刘　祯　杜建华　李　伟　吴新雷
　　　　邱邑洪　陆　军　张　超　周华斌
　　　　周　星　郑传寅　赵山林　赵炳翔
　　　　俞为民　聂圣哲　高颐珊　黄仕忠
　　　　廖　奔　[美]Stephen H. West

主　编　朱恒夫　聂圣哲

编　务　王　伟

主编导语

朱恒夫　聂圣哲

本辑约请了著名的戏曲史家与理论家廖奔、康保成、王长安、徐子方、赵兴勤、伏涤修、吴亚明、白勇华等先生撰稿,开设了"传承发展""戏曲生态""力作铸造""大师艺术""历史回顾"等栏目。这些大作,无论是"向后看"还是"向前看"的,其根本目的都是为了戏曲的振兴。那么,戏曲未来的路到底如何走?这里,我们谈谈对这一令戏曲界焦虑的问题的思考。

据统计,在现存348个剧种中有227个处于濒危状态,而其他剧种若没有各级财政的兜底支持,大概也撑不了多长时间。如何让戏曲"活过来""活得好"?我们通过大量的调查后认为,须改变以往的"振兴"路径,应从以下四个方面着手。

其一,将所有的戏曲院团改成民营公助性质的演出单位。这样做的根本目的是还原戏曲的艺术商品属性,坚决地让它回到艺术市场中去。公助,助什么?不是助工资、助福利,而是助新剧目的创演、助演出的质量和数量、助剧团或演职人员的个体在公益性活动中的贡献、助戏曲人才的培养。如何助?以演出为例,不是现在这样补助场次,而是补助戏票。戏好,观众欣赏,看的人越多,补助就越多,这样就能把艺术质量、社会效益、经济收益三者结合起来。剧团的体制变了,就不会再依附于政府的财政。只要所演的剧目不违反政治、道德的规定,演什么、怎么演、何时演、何地演以及演职人员的薪金报酬等,完全由剧团决定。于是,他们就会在剧目生产上遵循戏曲艺术的规律。为了使这项改革得到广大戏曲人的支持,建议本着下列三个原则,尽可能降低其震荡烈度:一是明确这一改革的根本目的是为了让戏曲更好地得到保护、传承和发展,而绝不是将现有的国营剧团看作经济包袱乘机甩掉;二是国家和各级地方政府对戏曲的政策须更加倾斜、经费须投入更多、各级文化主管部门对戏曲须更加重视;三是40岁以上的国营剧团的演职人员,在职时的基本工资仍由国家财政拨款,演出的票房收入另行分配,退休后的退休金则按照现行的退休政策发放。

其二,选择戏曲具有代表性的剧种作为真正的非物质文化遗产进行重点保护。现在几乎所有的戏曲剧种都进入国家级或省、市级"非遗"名录,而事实上许多剧种不具有"遗产"的性质和保护的价值。因受限于人力、物力和财力,政府无法做到对所有的剧种都进行有力的保护、传承与发展,结果分散了资源,使得绝大多数剧种都处于一种不死不活的萎靡状态。我们要明白这样的道理:保护、传承、发展戏曲,不是保护、传承、发展每一个戏曲剧种。有些戏曲剧种因其主客观的原因,再怎么挽救也会走向不归之路。又"戏曲"

是一个大的概念，不是所有的剧种都是戏曲的代表，都能体现戏曲的艺术特征。再说，有生就有死，正符合唯物主义的发展观。所以，该放手时就要放手。只有选择部分具有戏曲艺术"代表"性质的剧种，作为民族文化的"遗产"，集中人力、物力、财力予以保护，并努力使之传承和发展，才是对待这份珍贵"遗产"的正确态度。

但在采取这样的措施时，绝不能对没有选上重点保护的剧种以行政权力强行解散剧团，或对剧团"断奶"，让他们自生自灭。正确的做法是，只要剧团存在，就不能剥夺他们享受符合规定的各种"公助"的权利，更不能歧视或冷落，应与之前一样予以关心，帮助他们解决所遇到的困难。与重点保护的剧种不同的是，鼓励他们不要受剧种艺术范式的束缚，甚至不要受整个戏曲艺术传统的束缚，大胆地革新，哪怕最后的结果和剧种原先的艺术面貌已完全不同，变成了一个新的艺术形式，也是允许的，甚至是鼓励的。而对重点保护的剧种，则要求它们坚守戏曲与剧种的美学特性，允许变革，但不允许发生质变。

其三，糅合多剧种的悦耳唱腔，吸纳今日中外的优秀音乐，以打造新的戏曲声腔。"戏曲"之"曲"是整个戏曲的核心、灵魂，没有了"曲"，戏曲也就失去了作为一种戏剧形式的主要特色。新中国成立之前的大多数剧种的名称都突出了其音乐上的特色；戏曲史上的剧种为何生生死死，根本原因是旧的声腔音乐不再悦耳而被人们抛弃了，而新的声腔音乐得到了人们的欢心，最典型的就是"花雅之争"。花雅之争，所争的主要不是剧旨、故事、表演，而是音乐；就近代产生的所谓"流派"来看，也是因为创始者唱腔独特、美妙而被别人效法逐渐形成的。如果唱腔上没有特色，就不可能形成流派。因此，戏曲要想全面复兴，重新得到大众的喜爱，就必须潜心于音乐的改造。声腔音乐的改革这一关过不了，戏曲振兴就无从谈起。

其四，让戏曲重新成为"草根"艺术。戏曲为"草根"艺术，本无疑义，但近几十年来，业界却在自觉不自觉地脱离"草根"的属性。"高雅艺术进校园""赏精彩戏曲，品高雅艺术"是经常喊的口号。是不是仅仅为口号呢？不是的，从取材、剧旨到票价都将"高雅"的理念付诸实践。现在占据舞台的，多是古代的帝王将相、才子佳人，或近现代的领袖、将军、干部、企业家、科学家以及其他所谓"上流社会"的人物，罕见工农兵或其他行业的普通人形象；在剧旨的表现上，大多扯起"现代性""人文关怀"的旗帜，以反思历史与现实、融注所谓的先锋性和哲理性、揭示复杂深邃的人性为能事，而对广大老百姓所爱、所恨、所期望、所关注的问题则无所表现；至于戏曲的票价更是离谱，多向歌星演唱会看齐，百元为最低价。这样的票价，老百姓如何看得起？"草根"的含义就是基层百姓，而"草根艺术"则是一种表现他们的价值观、道德观、伦理观、宗教观、政治观，并满足他们的审美趣味的艺术。戏曲界的许多人常常抱怨现在的大众离开了戏曲，却从不反思现在的戏曲是不是离开了大众？你所创演的剧目与他们的精神世界完全不相通，还要他们喜欢、热爱？这怎么可能？而大众不喜欢了，甚至厌恶了，戏曲还能活得下去吗？草根阶层对戏曲态度的重要性，是显而易见的。

尽管戏曲还处于低谷的状态，但我们坚信，在习近平文艺思想的指引之下，只要改革的方向正确，就一定会走向光明的大道。

目 录

传 承 发 展

对黄梅戏传承发展的期待 …………………………………… 廖 奔（3）
对黄梅戏当下发展的三点建议 ………………………………… 王长安（9）
黄梅戏在广东的传播 …………………………………………… 康保成（12）
河南戏曲现代戏对传统的继承与创新 ………………………… 吴亚明（22）
新创大型黄梅戏《胡普伢》的得与失 ………………………… 何慧冰（35）
新时期黄梅戏艺术探索的三条路径 …………………………… 唐 跃（41）
薛郎归后怎样？
　　——小剧场黄梅戏《薛郎归》的启示 …………………… 吴 彬（46）
"十七年"时期泗州戏《三蜷寒桥》的"人民性"构建 ………… 屈相宜 王 夔（50）
二人台"一专多能"型艺术人才培养模式的新探索
　　………………………… 王秀玲 乔宇杰 樊学勤 田 丽（58）
新时代"非遗"文化保护的着眼点
　　——以内蒙古戏曲二人台为例 …………………… 董 波 李 萌（64）
新时代戏曲文化"青创"发展论 ……………………………… 庄 庸（71）
新时期以来史剧观的发展、深化与不足 ……………………… 伏涤修（81）

戏 曲 生 态

闽剧现代戏创作综论 …………………………………………… 白勇华（95）
"戏改"下浙江现代戏的变迁
　　——以"十七年"浙江省级会演的考察为中心 …………… 卢 翌（113）
1965—1966年间的内蒙古戏曲 ………………………………… 刘尧晔（117）
春江水暖鸭先知
　　——《新中国安徽戏剧史》之《春天的故事》之一 ……… 王长安（127）
历史的"合力"：楚剧与20世纪中国革命的互动 …………… 刘 玮（135）
文化体制改革背景下的戏剧院团发展
　　——以芜湖为例 …………………………………………… 张 莹（148）

反思与转型：论1977—2000年浙江戏曲创作特征 …………………………… 陈慧君（156）

力作铸造

《天仙配》：经典的诞生与强化 …………………………………… 周红兵　王　姗（163）
后"样板戏"时代的《龙江颂》 ……………………………………………… 王　伟（171）
姚金成现代戏创作动因的转变与人文精神的坚守 ………………………… 王璐瑶（177）

大师艺术

顾锡东戏曲创作的演进轨迹 ………………………………………………… 刘　琴（189）
论陆洪非对黄梅戏创作及理论贡献 ………………………………………… 庞雅心（198）

历史回顾

河南偃师清代戏曲碑刻考述 ………………………………… 程　峰　程　谦（207）
元代戏剧中的"荒淫破家"故事类型与民间"家庭本位"心态 ……………… 慈　华（215）
论明清大运河船戏及其对戏曲传播的意义 ………………………………… 王　洁（226）
回溯与展望：近现代戏曲义演研究述评 …………………………………… 王方好（237）
革命战争期间的怀剧 ………………………………………………………… 王宁远（245）
"黄梅戏"名称确立相关问题的探讨 ………………………………………… 王　平（252）
关于黄梅戏历史发展的几点启示 …………………………………………… 徐子方（260）
黄梅戏起源地考辨 …………………………………………………………… 徐章程（267）
情挑、恋物、说书：重审黄梅调电影的发生 ………………………………… 李尔清（276）
黑龙江戏曲七十年历史述论 ………………………………………………… 张福海（286）
苏北地方戏各剧种"现代戏"的创演（1949—1956） ……………………… 赵兴勤（292）
新中国成立前后的内蒙古戏曲（1946—1951） …………………………… 刘新和（305）
复苏与回归：改革开放初期江苏戏曲发展历史 …………………………… 周　飞（314）
用图像展示活态的巫傩文化
　　——评吕光群《中华巫傩文明：傩仪、傩俗、傩舞、傩戏》 …………… 王　伟（322）

对黄梅戏传承发展的期待

廖 奔[*]

摘 要：黄梅戏虽然只是一个历史相对短暂的小剧种，但它却是在戏曲传承极深厚地区发展起来的。安庆长期流行着重要的戏曲声腔，有着几百年的舞台经验积累，因此黄梅戏在此地繁盛是戏曲传承的结果。新中国严凤英、王少舫主演的《天仙配》等剧目的成功，让黄梅戏风靡全国。新时期以后，黄梅戏面临严峻的考验。黄梅戏人在继承传统的基础上，尝试进行舞台上的改革创新，有成功也有教训。当下黄梅戏舞台上的"创新"，内容和艺术都过于"杂乱"，应在继承的基础上进行创新。

关键词：黄梅戏；继承；创新

经历了时代的阵痛之后，戏曲发展迎来了新的契机，黄梅戏也面对一个新的局面。2015年10月19日，中央发出《关于繁荣发展社会主义文艺的意见》。当年，国务院出台了《支持戏曲传承发展的若干政策》。党的二十大报告中，习近平总书记提出马克思主义要与中华优秀传统文化相结合，我们从中领悟出这样的信息：文艺正在走向价值回归，而且必须回归到优秀传统。作为传统文化的戏剧戏曲，蛰伏了这么多年，现在惊蛰节气到了，正在开始它价值回归中的复苏期。这是一个非常重要的转变，从把戏曲视为包袱转变为把戏曲看作民族文化优秀遗产，充分显示了对以往三十年戏剧政策的修复。值此之机，安庆师范大学适时召开了黄梅戏研讨会，我因此想借这个机会，就黄梅戏的传承、发展谈一点期待。

在戏曲剧种的大家庭里，相对于众多古老声腔剧种如昆曲、秦腔、京剧来说，黄梅戏是一个新起的小剧种。虽然清代已经进入它的小戏时代，但它是在20世纪尤其是新中国成立以后才散发出巨大光焰、成为全国观众普遍喜爱的大剧种的。而把黄梅戏的影响推向全国，使它的优美唱腔旋律深入各地观众的脑海里，使之成为几乎每个人都能随口哼上几句的，是1955年黄梅戏电影《天仙配》的成功。严凤英、王少舫两人独特唱腔的浓厚韵味，已经成为广大观众熟悉、喜爱和乐于模仿的唱腔样本。也是在那时候，黄梅戏的观众群急剧增长，人们开始将黄梅戏列入新中国的五大剧种，即京剧、越剧、评剧、豫剧、黄梅戏。20世纪80年代以来，黄梅戏人才辈出，马兰、韩再芬、黄新德、吴琼、吴亚玲、赵媛媛、周洪年、杨俊等，成长为黄梅戏的中流砥柱。身在安庆的韩再芬，在黄梅戏的传承、发展上进行长期的舞台探索，走过弯路，也积累起鲜活的经验，值得总结和借鉴。

我对于黄梅戏传承、发展的期待，有两个方面，一是传承，二是发展。虽然只是老生常

[*] 廖奔（1953— ），中国作家协会原副主席，专业方向：戏剧戏曲学。

谈,但老生常谈里蕴含着深刻的道理和历史辩证法。

首先,谈谈传承。清末黄梅戏崛起的时候,虽然只是一个历史相对短暂的小剧种,但它却是在戏曲传承积累极深厚地区发展起来的,有着厚重的舞台经验积累供它借鉴。大家通常都只注意到一个现象:安庆地区是清末以来黄梅戏繁兴的基地,是它最重要的产地。但一般都忽略了这样一个事实:在黄梅戏兴起之前,安庆实际上长期流行着重要的戏曲声腔,有着几百年的舞台积累,因此黄梅戏在此地繁盛也是戏曲传承的结果。

今天我们说到安徽,就会想到它的省会城市合肥。但事实上清代和民国时期安徽的省会是安庆而不是合肥,合肥是1952年才被确定为省会的。安庆由于地处长江水陆码头的位置,历史上一直是安徽的重镇。清末民初长江沿线五大城市分别是重庆、武汉、安庆、南京、上海(图1)。安庆成为洋务派建立起来的军工基地,制造了中国第一台蒸汽机和第一艘轮船。安徽的第一座发电厂、第一座自来水厂、第一家电报局、第一个图书馆、第一所大学、第一张报纸都诞生在安庆。安庆怀宁县人陈独秀在安庆创办《安徽俗话报》,第一次举起了"新文化"的旗帜。安徽的另一个重镇是徽州,即今天的黄山市。徽文化在明清时期曾经蓬勃繁衍,饮誉华夏。改徽州为黄山之后,人们都知道了自然景观黄山,却忘记了人文圣地徽州。所以有人说,这是城市改名最失败的一个例子。安徽安徽,就是取了安庆的"安"字和徽州的"徽"字组成的。这就是安庆这座城市的历史重要性,也是黄梅戏兴起的背景。

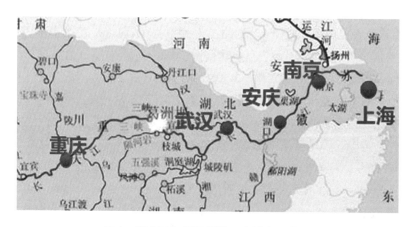

图 1 清末民初长江沿线五大城市示意图

因此,安庆长期是戏曲的重镇。明代它是南戏各路声腔的竞相盛行地,清代它是京剧鼻祖徽班的发源地。

明代南戏沿长江流域流播,演变成诸多声腔。嘉靖时期南戏有四大声腔——海盐腔、余姚腔、昆山腔、弋阳腔。其中,弋阳腔起于江西弋阳县,隔着景德镇即是安庆。当时弋阳腔覆盖了江西和安徽南部地域,因此安庆盛行弋阳腔(图2)。万历以后徽州腔兴起于临近安庆的黄山歙县,青阳腔(池州调)兴起于临近安庆的青阳县,石台腔兴起于安庆毗邻的石台县,安庆都是其流行地域。青阳腔后来发展为安庆的岳西高腔,一直传承至今(图3)。因此,明代安庆一直是南戏声腔的浸润地区。

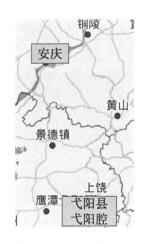 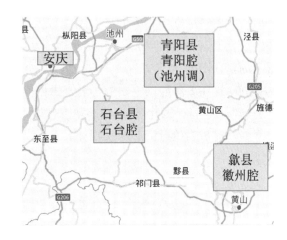

图 2　明中叶安庆流行弋阳腔　　图 3　明万历以后安庆流行徽州腔、青阳腔、石台腔

清代,徽戏成形。围绕着安徽首府安庆,徽班活跃于皖、赣、江、浙地区,然后来到了当时南方最大的水陆码头、"戏都"扬州,和天下戏班争胜夺筹。而清代李斗《扬州画舫录》里称,当时扬州戏班里,"安庆色艺最优"[①]。也就是说,安庆的徽戏最好(图 4)。这也就是为什么乾隆五十五年(1790)扬州盐商选调戏班进京祝贺乾隆皇帝八十大寿时,单单选择了来自安庆的高朗亭三庆班。三庆班开四大徽班进京之首,并在进京之后发展为京剧。可见京剧后来能够夺得戏曲头筹,成为代表性的"国剧",和徽班当年就出众独秀的基础是分

图 4　清代安庆的徽班最优

① (清)李斗:《扬州画舫录》,凤凰出版社 2021 年版,第 211 页。

不开的。以后安庆还继续为京剧输送人才,京剧"老生三鼎甲"的代表人物程长庚、余三胜都是安庆潜山县人,著名武生杨月楼和杨小楼则是安庆怀宁县人,等等。

徽班唱的是青阳腔、吹腔、二黄调等。吹腔,乾隆时期与襄阳腔、秦腔并列为三大声腔,又称枞阳腔,也叫石牌腔。枞阳腔得名于枞阳县,与安庆毗邻,石牌腔则直接得名于安庆怀宁县石牌镇(图5)。因此,安庆能够孕育出徽戏不是偶然的。徽班当时北上北京,南下广东、福建,一时成为横行南北的大剧种。

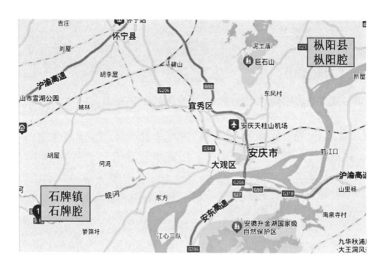

图 5　枞阳腔、石牌腔产地

黄梅戏就是在这样的戏曲长期繁盛之地发展起来的,可见它的传承有多深厚。

一般认为,清代乾隆年间湖北黄梅县一带遭遇大旱和洪涝,唱采茶调的艺人逃难沿江而下,流落到安庆怀宁县,与当地民间艺术结合,发展为怀腔或怀调,这就是早期的黄梅戏(图6)。当然,安庆的一些学者有不同看法。例如,有人根据康熙《安庆府志》里有黄梅山、黄梅庵的记载,而黄梅山在怀宁县的石镜乡,说黄梅戏即起源于此。关于黄梅戏的起源地,湖北和安徽甚至争论了几十年。学术见解可以讨论,我们寄希望于更多文献资料的发现。但安庆黄梅戏的影响力更大是事实,这应该与此地的戏曲传统深厚有关。前几年安庆的学者在中宣部领导的支持下开展黄梅戏寻源工程,征求我的意见,我就提出要摒弃地域偏见,尊重史料,有一说一,他们很赞同。后来搞出来一本《黄梅戏起源》,还是实事求是的。

因此,黄梅戏在安庆地区的崛起,看似一个民间地方小剧种忽然开花发出灿烂的光焰,事实上有着深厚的历史文脉的影响,有着戏曲传承的深厚基础,并不是一个偶然现象。

其次,谈谈黄梅戏的发展。黄梅戏兴于民国,盛于新中国。前面提到,主要是严凤英、王少舫《天仙配》《女驸马》《牛郎织女》等剧目的成功,把黄梅戏推向了全国风靡的位置。新时期以后,和其他传统剧种一样,黄梅戏也面临了严峻的考验。黄梅戏人因而在继承传统的基础上,尝试舞台上的改革创新。其中以1999年陈薪伊、曹其敬导演的,韩再芬、黄新德领衔主演的新编黄梅戏《徽州女人》为先行者和代表作,它从对徽文化、对徽州民俗民

图 6 黄梅戏最早流传地域

风及其文化底蕴的艺术感觉入手来创作戏剧,在人文观照和舞台呈现两方面以及这两者的结合上,都达到了一个相当的高度。它完全是现代艺术,唯美、主观、抽象,高艺术含量,讲求舞台动作现代美与古典美的统一、经典性用光、布景的深邃意味、音乐的完整性、情节的简约性与诗化意境,一种全方位的精雕细刻,一切艺术元素都进入有机的统一构思。当然,这种创新是一种现代艺术创作,更依赖于创作团体的独到审美发现与呈现,包括奇幻的导演构思、舞台设计的版画与古建筑效果、灯光的强烈氛围暗示性等;更依赖主演韩再芬个体的体悟和诠释,她的舞台造型极富雕塑感与凝重感,像芭蕾舞剧那样重视空间与肢体形象,把一位民间女子的传统人生道路敷演得如此惨丽壮烈、动人心弦而又平静、淡然,透示出人生的苦涩况味,很耐品味。它因而可遇不可求,无法重复和复制。它是一次纯属灵光一现的艺术创造,但不能成为黄梅戏剧种的整体方向。韩再芬后来尝试演出的都市实验剧《公司》,舞台形式过于职场化,而缺乏情节推进与情感调动,遭遇了滑铁卢;再后来演的由王延松编剧和导演的《美人蕉》,则歌剧化倾向太过严重,脱离了黄梅戏的音乐本体,没能获取观众的青睐。韩再芬调整策略,排出了《徽州往事》,恢复到对人物命运的情节揭示和最终的女性人生反思,完成了她展现徽文化内蕴的徽州三部曲创作。近年,她又尝试排演了现代黄梅戏《不朽的骄杨》。

另外,还有一些新排黄梅戏相继亮相,如《秋千架》《雷雨》《杨贵妃》《霸王别姬》《孔雀东南飞》《长恨歌》等,各有探索与实验,也各有收获与失误。例如,《秋千架》追求传统戏曲与现代舞蹈的诗化对接,但缺乏黄梅戏唱腔韵味;《雷雨》阉割了曹禺的原剧本,而造成结

构混乱失序,唱腔被大量话剧念白所取代;根据莫言实验话剧改编的《霸王别姬》,抛开了历史的真实性原则,音乐靠向西洋歌剧的风格路数;《孔雀东南飞》的戏剧情境未能完成,后半偏离了故事走向;罗怀臻根据自己的歌剧本子改编的黄梅戏音乐剧《长恨歌》,更像歌剧而不像黄梅戏,等等。

黄梅戏也尝试过中西跨界演出。例如,1986年由老编剧金芝先生根据莎士比亚剧作改编,由马兰、黄新德、吴琼、王少舫、蒋建国演出的黄梅戏《无事生非》,就是黄梅戏创作题材的一次重要拓展,也是中西戏剧文化交融的一次成功尝试。2012年,吴琼又推出黄梅音乐剧《贵妇还乡》,进一步尝试黄梅戏艺术的跨界融合。这些尝试当然都很有价值。

但余秋雨先生1999年曾经对黄梅戏说过一句话,这句话我是认同的。他说:"毕竟是全国最受欢迎的剧种,只是这几年由于在艺术上过于保守、在内容上过于杂乱而急速下滑。"[①]或许就是受到这种评价的刺激,接下来21世纪的黄梅戏从业者急于"创新",而忽略了要在传承基础上创新,于是以往过于"保守"的艺术形式后来转化为让人眼花缭乱的舞台炫技,又没能克服内容的过于杂乱,在立足于真正内容创新的基础上,探索出一条实在的艺术创新之路。于是,当艺术上也变得"过于杂乱",而内容的"过于杂乱"也未能改观之后,黄梅戏的剧目创作现状不容乐观!

我认为,在当下戏曲舞台"创新"五花八门甚至经常匪夷所思的环境中,内容和艺术的"杂乱"普遍存在,它是戏曲正确传承、发展之路上最大的障碍。我仍然要喊出梅兰芳先生"移步不换形"的口号,虽然显得老旧,却是梅先生一生实践所换来的颠扑不破的真理,也是百年来戏曲改良和改革剧目成功与否屡试不爽的试金石。我认为,它符合观众审美心理学的规定性,也符合戏曲传承发展规律的制约性,是我们从事舞台创新时必须敬畏的底线和法则。

当下黄梅戏的传承、发展还未能找到一条更好的路子,没能推出像《天仙配》那样带动一个时代的经典剧目,没能在信息化时代拿出获取广大观众青睐的代表性剧目,这是需要我们从业者深刻反省、认真思索的。

① 余秋雨:《霜冷长河》,作家出版社1999年版,第439页。

对黄梅戏当下发展的三点建议

王长安*

摘 要：黄梅戏是一个广受欢迎的地方戏剧种，其影响遍及全国乃至海外。但是，其近年来发展明显疲缓，无论剧场还是赛场均乏善可陈。鉴于既往发展经历，黄梅戏亟须在艺术方向、资源使用及功能定位等方面作出积极且有效的调整，脚踏实地，踔厉奋发，进而获得更好的发展。

关键词：黄梅戏；发展方向；艺术资源；戏曲市场

黄梅戏是个好剧种。它是安徽的，是中国的，甚至是"地球人"的。被普遍称誉的"安徽两黄"（黄山、黄梅戏），此其一；风头曾席卷东南亚，海外喜爱和学习黄梅戏的友人也越来越多，此其二；中国的"探月工程"也曾把它作为"地球人的礼物"带入太空，此其三。

然而，黄梅戏近10余年来的发展不尽如人意也是不争的事实，剧场和赛场均乏善可陈。自马兰主演的《红楼梦》于1992年获得第二届"文华大奖"以来，黄梅戏竟连续31年缺席该奖。新戏基本上不合商演，即使是"重点打造"的剧目也大都难以挣回排戏成本。活力锐减，能力退化，人才匮乏，品位下滑，黄梅戏已现渐次低落之势，以致许多喜爱它、关心它、寄望它的人常怀沮丧。为此，特借本次研讨会的机会提出三点建议，供识家参考。

一、尽快找准方向

黄梅戏早期的发展方向很明确，就是演员糊口谋生。这就决定了它必须高度关注老百姓的喜好，关注他们的生活和情感。早期的演出剧目都是紧贴现实，生动、活泼、有温度。剧名多为动宾结构，即"做××"，如《打豆腐》《打猪草》《拾柴》《纺线纱》《卖疮药》等。有时候还会加上一个主语，即"××做××"，如《王小六打豆腐》《瞎子算命》《罗凤英拾柴》《柳凤英开店》《张广大过年》等，平添了亲近感，像是在叙说乡里乡亲的某人某事，一看就知道它与生活、与劳动的关系。所有的艺术特质，也都是因为这种需要而产生，如喜谑的表演、乐天的态度、亲切的风格、透朗的气质，等等。新中国成立后的20世纪50年代，方向也很明确，那就是讴歌新生活，担当起新文艺工作者的责任，表达人民的意志和社会诉求，甚至连"是不是""像不像"（黄梅戏）都很少介意。例如，《天仙配》赞美翻身农民，冲破门阀观念，歌颂自由爱情；《女驸马》则践行"高贵者最愚蠢，卑贱者最聪明"的理念，弘扬

* 王长安（1956— ），研究员，一级编剧，安徽省戏剧家协会原主席，专业方向：戏剧理论与创作。

"社会不同了,男女都一样""男人能办到的事,女人也能办到"的时代强音。这些都是以人民的情感、社会的需要为方向,真正体现了以人民为核心的创作导向。故而那个时候的黄梅戏发展是上升的,也是快速的。其仅在短短几年间就风帆高举,"后来居上",从一个名不见经传的地方小唱一跃而成为享誉全国的晚出之大剧种。其明白自己想要什么,为此可以舍弃其他,不矜持,不做作,不焦虑,不苟且,坚持与人民的情感相通,坚持艺术服务于人民。1955年,安庆市黄梅戏剧团二团赴上海演出《天仙配》的节目单就公开标明所演为"神话歌舞剧",把"为人民服务"顶置于各种目标之上。只要人民需要就一心去做,从不顾及"姓氏家门"。安徽省黄梅戏剧团进京演出的《天仙配》载歌载舞,广泛吸收高腔、徽调和越剧的声腔及妆容形式,以达"好听好看"之目的,即使是被斥为"四不像"、"须悬崖勒马",也始终未悔。这样的方向锁定,不仅满足了人民之需,也为黄梅戏自身铸造了经典,赢得了民心,开启了一个年轻剧种的黄金时代。

近年来,黄梅戏的方向有些模糊,有"找不着北"的感觉,总是东一榔头西一棒子,跟风弄潮"赶大集"。它一会儿脱贫攻坚,一会儿科教兴国;一会儿红色题材,一会儿地域文化;一会儿调演办节,一会儿竞赛争奖;一会儿革新,一会儿回归……似乎并不明白自己到底想要什么,有如"小猫钓鱼"。没有目标,也就没有定力。所排之戏尽管涉猎广泛,却鲜有反映人民心声和基层生活的,更缺乏追踪或引领时代精神、契合时代潮流的动情、用心之作。"树上的鸟儿成双对"为什么能传唱?并非只是音乐的简单上口,唱词通俗易懂,而是它更多地反映了基层大众的心声和人生愿景。"劳动者为自己而劳动",颠覆了几千年的历史不公。打破阶级、阶层差异,合力劳动,创造幸福,这是新社会、新时代的新风尚。肯定忠厚老实、勤劳善良的价值,这又是翻身农民的价值诉求。要它不火都不行!近时歌手刀郎的一首歌人气爆棚,其实也是说了"人人心里有口上无"的实话,并且指出了我们每个人都有可能是那个"又鸟"或"马户"。道理很简单,成功是大众和作品双向追寻的结果。想人民所想,言大众所言或未言,正是艺术的魅力所系、价值所在。

一个剧种正确的发展方向应该以人民为核心,以剧场为靶心,以剧种发展为重心。要说功利,这其实就是最大的功利。

二、正向使用资源

黄梅戏资源很好,纵向的有久演不衰的《天仙配》《女驸马》《闹花灯》《打猪草》,正所谓"天天《打猪草》""夜夜《闹花灯》";横向的资源也非常丰富,这些年的演出,几乎把全国所有一线编剧、导演、舞美、服装、化妆爬梳了个"底儿掉"。众多名家大咖作为横向资源为我所用,可谓"风光不与四时同",每令兄弟剧种艳羡不已。然而,所获却并不殊丰。好资源没有收到正向的使用预期,倒成所谓"肥田收瘪稻"的话柄。

纵向的好资源弱化了进取心,成了"啃老族"。多数黄梅戏表演团体80%的日常演出都是依靠这些经典剧目。很多演员评职称,演过《天仙配》《女驸马》还是囊中的重头材料。全国其他剧种尽管也都有同样水准的代表剧目,但很少见豫剧总是演《朝阳沟》《花木兰》,

评剧总是演《花为媒》《刘巧儿》,越剧总是演《碧玉簪》《红楼梦》《梁祝》。横向的好资源使得人才培养成为一句空话,本来是请进来"带动"我们,结果成了"代替"我们,弱化了整个剧种对人才的责任心和紧迫感。安徽省黄梅戏剧院的导演孙怀仁曾赴中央戏剧学院导演系深造,得众多名师指教,可谓满载而归。刚回剧院的头几年她还有幸执导了几台新戏,如《龙女情》《风尘女画家》等。应该说,她于导演一行是有实力、有潜力的。然而,由于此后对横向资源的过度依赖,她就渐次被疏离了剧院的排练场。而与她同班的杨小青导演始终活跃在浙江越剧小百花的排练场,导演才华得以充分释放,进而成为当今为数不多的地方戏实力派导演之一。现如今黄梅戏行当不全,人才结构不完整,尤其黄梅戏母语艺术家和本体创造格局被消解,其风格内涵和外在表现韵致多已支离破碎,全剧种的创造力正在加速退化,严重制约了黄梅戏当下和未来若干年的发展。一个好的剧种,应当有自己的母语坚守和现实创造,不应成为"随意打扮"的小姑娘和"捧着金碗要饭"的纨绔子。

如何正向使用好资源,借用经典的精神财富,借用外来名家高手的升华效应,发展当下,强壮自身,把自己也变成一种资源,其实是一个大剧种要再上层楼必须交出满意答卷的时代命题。

三、热情拥抱市场

这些年有种看似高大上的口号,叫"不做金钱的奴隶",直接让戏曲在市场面前掉头。黄梅戏在这方面表现尤为明显。立项、排戏不专注剧场,不考量票房,不预设观众的在场感,而是看风头、追热点、抢项目、投上级所好,总希望从政府口袋里"掏""讨""套"钱,其实是做了市场以外的金钱(官银公帑)的"奴隶",改"挣钱"为"要钱"而已。这样做,领导满意不满意尚未可知,但观众不买账倒是确定的。戏不好看还在其次,由于不要求市场,不追求观众,连戏的评价标准也都模糊了。没有了"观众感受"这个标准,创作和演出也没有了着力的方向,练功研习也没了动力,艺术"渐行性退化"便成必然。我国的电影业应该说和戏曲处于相同的大环境中,但电影的市场化改革却非常成功。其票房连年攀升,动辄数百亿。曾经冷落到放影碟、搞家具展销的影院如今又火了起来,银幕块数一再增加。这里,对题材、样式的精准选择,对观众需要的密切追踪和对电影自身身段的主动降低,诚属功不可没。从审美对象和观影条件两个方面充分尊重观众的诉求和喜好,使之成为大众生活和文化消费的乐选抑或首选目标,这对于电影来说,其本体应当保持的社会责任和美学追求也由此得到了全面而真切的实现。相反,畏惧市场,做戏不为观众,再崇高的使命也只能是空中楼阁。

市场是戏剧的出口,也是黄梅戏存在的价值和目的。没有市场,剧种就难说还有多少生存空间。从根本上说,就是还没有获得立身之本,甚至还是一个不能自食其力、不能自己养活自己的"妈宝"。

好演员、好戏、好作风,剧院、剧种的实力、生命力,都是在市场中摔打历练出来的。回避市场,必将没有市场,没有未来。

黄梅戏在广东的传播

康保成[*]

摘　要：20世纪50年代，黄梅戏电影《天仙配》《女驸马》在广东引起强烈反响，著名学者王季思、董每戡均曾撰写影评。20世纪80年代以来，乘改革开放的东风，黄梅戏南下广东，不仅有一流演员、著名剧目领衔，而且成立了诸如深圳市辰龙黄梅戏文化发展有限公司等传播黄梅戏的专业公司。王季思教授在"改开"后继续关注和支持黄梅戏的发展。黄梅戏以其优美动听的旋律、自然的生活化的表演方式，征服了岭南观众，最终在广东安家落户，生根开花。

关键词：黄梅戏；广东；传播；发展

黄梅戏从采茶小戏发展成为举世瞩目的大剧种，实在是剧种史、戏剧史上的一个奇迹。70多年来，黄梅戏通过各种不同的途径和方式，越过南岭，来到广东，深受岭南观众的喜爱。这是黄梅戏繁荣昌盛的一个标志。

广东有三大民系，即主要居住在广府地区以说白话为标志的粤语民系，主要居住在潮州、汕头、揭阳地区以说闽南语为标志的潮汕民系和主要居住在梅州地区以说客家方言为标志的客家民系，其代表性剧种分别是粤剧、潮剧和广东汉剧。三大民系分别"守护"着三大剧种，虽说不是铜墙铁壁、针插不进，但外来剧种要想"渗透"进来，在这里生根开花、安家落户，也并非易事。

本文拟初步梳理黄梅戏在广东传播的脉络。

一、广东具有黄梅戏的生存土壤

黄梅戏的前身是采茶戏，采茶戏的前身是皖、鄂、赣三省毗邻地区盛行的采茶歌舞。采茶歌以及采茶戏多矣，赣省堪称采茶戏的大本营。赣南与粤北交界，粤北至今依然盛行采茶戏，这是众所周知的事实。屈大均《广东新语》卷十二记录了三段广东流行的采茶歌词，在民歌史上弥足珍贵。这说明，早在明末清初，广东已经具备采茶歌、采茶戏的生存条件。当然，赣南粤北客家地区的采茶歌/戏，与皖、鄂、赣三省交界处的采茶歌/戏，在方言、旋律、表演风格诸方面不完全相同。但作为民间艺术，它们有共同的文化基因，这也是事实。

不过，1949年以前，黄梅戏尚不具备向广东辐射的实力。

[*] 康保成（1952—　），博士，中山大学教授，专业方向：中国戏曲史。

二、黄梅调电影《天仙配》风靡广东

黄梅调电影《天仙配》震撼白话方言区，中山大学的王季思、董每戡二教授均曾撰文予以推荐。1956年，严凤英等人到南方巡回演出，再度受到董每戡教授的高度赞扬。

1954年9月，黄梅戏《天仙配》参加了华东地区戏曲观摩演出，一炮打响。1955年，上海海燕电影制片厂将之摄制成电影（石挥导演）。1956年3月起，黄梅调电影《天仙配》在海内外上映，引起了强烈反响，在粤语流行的香港以及台湾甚至达到万人空巷的程度。当时在广州中山大学任教的王季思、董每戡两位著名戏剧史家，都撰文予以推荐。

王季思在文章中说："演董永的王少舫，演张七姐的严凤英，他们带有极其浓厚的感情的歌腔，善于表现内心反应的面部表情。跟着剧情的发展，一直抓住了每一个观众的心情。特别是严凤英的面部表情丰富极了，眉尖、嘴角，轻轻一动，都在清楚地表达出了她内心所要说的话。""搬上银幕的《天仙配》，不是单纯的舞台纪录片，而是现代电影艺术和中国古典戏曲的有机结合体。它尽可能地发挥电影的特有性能，配合一些全景、近景和特写镜头，使剧情的发展更紧凑，全剧的主题更突出。特别值得介绍的是《织锦》一场的三个特写镜头，它利用中国纺织品中极其优美的图案，配合着那饶有民族风格的歌词，更强烈地表现了姐妹们对共同劳动的愉悦和她们对于七妹的美好生活的赞扬。""对于我们今天改编旧戏来说，提供了很好的范例。"[①]董每戡撰文说："整理者的高处，还在于给主题增添了积极意义，突出了矛盾冲突，从而使整个戏既富有思想性，又获得了结构整洁，重点突出的艺术性，增强了感染力。例如七姐下凡，在原本是玉帝怜念董永纯孝，故命七姐和他成就百日姻缘，而不是七姐主动地爱董永，不惜冒大不韪违命下嫁；又例如傅员外仁慈，收董永、七姐为义儿、义女和嫁亲女补缺，而不是因傅员外的刻薄自私，给董永七姐种种欺凌。这些地方是整理者把它改得正确起来，既丰富了戏情的矛盾冲突，也突出地塑造成七姐坚强的反封建的斗争性格，同时又没有伤筋动骨而显露出斧凿痕迹，广州市的编剧同志们应谦虚地向他们学习。"[②]二位教授的剧评，可以代表当时广东的广大观众对黄梅戏电影《天仙配》的赞扬与肯定。当然，王、董两位教授也对《天仙配》提出了进一步改进的意见。

《天仙配》在香港的成功上映，引起了连锁反应。香港邵氏兄弟有限公司接连推出《貂蝉》(1958)、《江山美人》(1959)、《杨贵妃》(1962)、《梁山伯与祝英台》(1963)、《王昭君》(1964)、《三笑》(1964)、《西厢记》(1965)、《金玉良缘红楼梦》(1977)等30多部国语版黄梅调电影。其中，在《梁山伯与祝英台》中反串祝英台、占尽风光的女小生凌波是出生于厦门的广东汕头人。

据张光亚所编《严凤英年谱》，1956年电影《天仙配》成功上映之后，时年26岁的严凤英曾"随团从北方到南方进行长途巡回演出。所到之处，天津、济南、广州、汕头、潮州、漳

① 王季思：《"天上人间心一条"——介绍神话舞台艺术纪录片〈天仙配〉》，王季思：《王季思全集》（第3卷），河北教育出版社2005年版，第14页。
② 董每戡：《从〈天仙配〉的改编谈到接受戏剧遗产问题》，《南方日报》1956年12月20日。

州、泉州、莆田、厦门等地军民均给予高度赞誉"①。《中国戏曲志·安徽卷》记载，安徽省黄梅戏剧团"1957年为驻守广东、福建两省沿海的中国人民解放军作为期两个月的演出"②。不知二者是否指同一件事。笔者在陈寿楠等人编的《董每戡集》中看到董先生发表在1956年12月16日《广州日报》上的一篇短评，题目是《可珍的小品——黄梅戏短剧观感》。文章劈头就说："星期天的下午，我一连看了黄梅戏团的《打猪草》《夫妻观灯》《拾棉花》《砂子岗》和《天仙配》中的重点戏之一'路遇'等五出小戏，从头到尾，越看越爱，甚至舍不得离开剧场，三个钟头中，我确实得到了美的享受，这些可珍贵的小品，每出都是一首真实的生活的诗，多彩多姿，引人入胜。"文章同时指出："王少舫、严凤英两位同志的唱腔做派，比在银幕上给我更多的满足，表达人物的思想感情方面也比电影中更细致真实。"③可见，1956年12月严凤英、王少舫等人的确随团到广州等南方地区进行过演出。

三、改革开放后，黄梅戏在广东迅猛发展

乘改革开放的东风，黄梅戏大举南进，可谓千帆竞渡、百舸争流。在粤安家落户的黄梅戏演出或教育团体不在少数，著名学者王季思继续扶持黄梅戏。

现在已经很难统计，"文革"后第一场在广东演出的黄梅戏在何时何地举行。据现有资料：1981年，安徽黄梅戏剧团赴香港访问演出。主要演员有严凤英的原搭档王少舫，王少舫的学生黄新德，还有新秀女演员马兰、吴琼、袁枚、吴亚玲等，演出剧目包括《女驸马》《天仙配》《罗帕记》等。演出场面热烈，受到各界好评。1983年，安庆黄梅戏剧院二团在深圳特区上演《天仙配》和新创古装戏《巾帼县令》。有些香港观众在《大公报》上看到黄梅戏演出的消息，为观看演出，提前一天赶到深圳下榻。④

以下仅就21世纪以来较有影响的黄梅戏赴广东演出事例胪列：

2002年，安徽省黄梅戏剧院策划运作"广东之行"大型演出活动。然而在此之前数年，安徽省石台县黄梅戏剧团已经把演出市场瞄准了广东的海陆丰等农村市场。余同友在《安徽日报》撰文称：

> 广东省内一家媒体近日惊呼：广东地方传统剧种如粤剧、潮剧在农村市场已日趋冷清，取而代之的却是安徽等地的黄梅戏，在这个省的海丰、陆丰、汕尾等地出现了"村村演黄梅，家家请黄梅"的局面。去年1年时间，全国有10多家黄梅戏专业剧团纷纷南下广东，而引发广东"黄梅热"现象的却是曾一度濒临倒闭的安徽省石台县黄梅戏剧团……1996年一个偶然的机会，江涛（剧团导演）发现广东农村文艺演出市场

① 张光亚编：《严凤英年谱》，安庆市黄梅戏剧院编：《严凤英的艺术人生》，安徽文艺出版社2018年版，第113页。
② 中国戏曲志编辑委员会：《中国戏曲志·安徽卷》，中国ISBN中心出版社2000年版，第477页。
③ 陈寿楠、朱树人、董苗编：《董每戡集》（第5卷），岳麓书社2011年版，第293、294页。
④ 以上二则见张悦：《解域与突围——近现代黄梅戏文化传播研究》，合肥工业大学出版社2020年版，第23页。

火爆,当年6月江涛就带着20多个专业演员赶到广东……8年时间里,这支黄梅戏剧团先后在广东的海丰、陆丰、汕尾等地方圆300多公里的农村演出,总行程达20多万公里,每年演出场次达900多场,在广东唱响了黄梅戏,从而引发了"全国黄梅下广东"的热潮。①

2011年5月,黄梅戏《严凤英》在珠三角巡演,吴琼、黄新德分别饰演严凤英和戏中严凤英的丈夫谢文秋,"戏迷们数度为之洒泪"②。2013年,现代题材的黄梅戏《半个月亮》在深圳、珠海、东莞、广州、佛山5市10场巡演,好评如潮。同年5月,韩再芬亲携《徽州往事》走进广州的几所名校——中山大学、暨南大学、华南理工大学、南方医科大学,在广东高校掀起一股"再芬潮"。韩再芬说:"现在孩子们更多地愿意去寻找快速成名的通道,喜欢戏曲的孩子,家庭往往又比较困难,对传统戏曲来讲,招生是比较麻烦的事。前几天我们走到中大,一个5岁的小姑娘上台唱了一段《女驸马》,非常有天赋,我当时就跟她作了个约定,我说'韩梓锌,5年后你10岁时,到安庆去找我。'"③2016年12月,黄梅戏《大清名相》在广东巡演,计划演出13场,后增加到16场。12月11日晚,其在珠海大会堂演出第13场时,舞台吊杆一侧钢索突然断裂,紧急暂停了半小时,但安庆市黄梅戏艺术剧院的演职员们仍然坚持完成了整场演出,赢得现场观众雷鸣般的掌声④。自2018年9月2日起,安徽省黄梅戏剧院再次开启广东巡演之旅,先后在深圳、佛山、江门、中山、东莞等地演出18天,演出剧目有《龙女》《状元府》《洞房》《六尺巷》《戏牡丹》和小戏折子戏专场,参加巡演的包括多位梅花奖得主和近十位国家一级演员⑤。2019年,黄梅戏再次进入暨南大学。2010年12月、2021年4月,黄梅戏《雷雨》先后在广州友谊剧院、广州大剧院上演。如此等等,不胜枚举。

还要指出的是,改革开放以后,湖北省黄梅县县委、县政府通过广东湖北商会、佛山市委宣传部牵线搭桥,将本县黄梅戏剧院创作并荣获湖北省"六艺节"金奖的《奴才大青天》剧推上南国舞台。在广东演出期间,观众掌声如雷,笑声如潮。黄梅县副县长唐志红激动地说:"黄梅戏能得到这么多广东人的支持和欣赏,让人感动。"⑥演出期间,《广州日报》《佛山日报》《珠江商报》《珠江时报》等当地主流媒体,分别以图文并茂的形式,在显著位置进行了全景式的报道。广东湖北商会会长吴翀俊表示:"今后,我们还要邀请黄梅县黄梅戏剧院来广东开展规模更大的演出,让黄梅戏香飘南国,唱响全国。"⑦

① 余同友:《石台黄梅剧团引发广东"黄梅热"》,《安徽日报》2004年4月29日。
② 黄磊:《黄梅戏〈严凤英〉巡演珠三角 诠释大师跌宕一生》,《中国文化报》2011年5月26日,第7版。
③ 中国川剧网:《黄梅戏〈徽州往事〉广州上演 将走进高校》,《南方日报》2024年3月20日,http://scopera.newssc.org/system/20130530/000047136.html。
④ 黄梅戏艺术节官方网站:《舞台钢索突然断裂 黄梅戏艺术家坚持演完赢掌声》,《黄梅戏艺术节官方网站》2024年3月20日,http://www.huangmei.gov.cn/display.php?id=488。
⑤ 百度贴吧·黄梅戏吧:《2018年9月安徽省黄梅戏剧院广东巡演之旅》,《云松石泉》2024年3月20日,https://tieba.baidu.com/p/5887311306。
⑥⑦ 三好人力网:《我县黄梅戏剧院演出的奴剧轰动广东》,《Admin》2024年3月20日,https://www.3haojob.com/ak/164218326131.html。

广东最近的一次"黄梅戏热"发生在 2023 年 5 月。是月,第 31 届中国戏剧梅花奖终评演出活动在广州举行,黄梅戏一举斩获两朵"梅花",即袁媛(安徽)和梅院军(江西)。全国获得此项殊荣的共 15 人,其中京剧 4 人,昆曲 3 人(其中与河北梆子"两下锅"1 人),黄梅戏和越剧各 2 人,粤剧、晋剧、歌剧、秦腔各 1 人。对于一个体量偏小的地方剧种来说,黄梅戏取得的成绩实属不易。最值得称道的是,安徽、江西两省的黄梅戏演出团体都把这次活动当成了宣传、展示黄梅戏魅力的大好机会。

江西的黄梅戏艺术家与广州文化管理部门合作,5 月 17 日在广州蓓蕾剧院上演黄梅戏《汤显祖》。安徽黄梅戏艺术剧院以"高雅艺术进校园"的名义,先后在 5 月 15、16、17、18 日四天时间,到广东技术师范大学、广州番禺职业技术学院、广东职业技术学院、广东舞蹈戏剧职业学院,由韩再芬、吴美莲等领衔,演出《女驸马》等名剧。还需指出,以黄梅戏赴穗竞争"梅花"为契机,广州市黄梅戏联谊会在广州市天河区文旅局等文化主管部门的支持下,于 5 月 13 日下午在天河艺术中心隆重举行"绚丽天河——广州天河区文化艺术节黄梅戏专场演出"。下面即简单介绍广东省的黄梅戏联谊会及演出团体。

广东省黄梅戏联谊会成立于 2007 年,负责人杨素之。2012 年,该联谊会与安徽省人民政府驻广州办事处、安徽戏剧家协会、安庆市黄梅戏艺术剧院、湖北省黄梅戏学院联合打造"群星闪耀贺新年,白云翩翩唱黄梅"大型黄梅戏义演活动。义演长达 3 个小时,演出了《天仙配》《看花灯》《女驸马》《桃花扇》《十五月亮为谁圆》《红杜鹃》等传统与现代名剧中的 13 个选段。黄梅戏"五朵金花"之一杨俊代表湖北黄梅戏学院来穗演出新作《妹妹要过河》。联谊会负责人杨素之说:"黄梅戏是没有区域性的,我作为一名广东新客家人,在广州生活有 20 余年了,对家乡黄梅戏的眷恋永远根植在我的灵魂深处。"[①]

广州市黄梅戏联谊会成立于 2010 年 1 月,成员由生活和工作在广州地区的戏迷和部分原专业演员组成。在黄新德等 10 余位黄梅戏艺术家、专业演员的指导下,排练出《女驸马》《天仙配》《风尘女画家》《龙女》等黄梅戏剧目(包括折子戏),积极组织各种形式的传承"非遗"、弘扬戏曲文艺活动,积极承担广州及周边地区政府、企业、学校的各类演出交流活动,通过"非遗进社区""戏曲进社区""戏曲进校园"普及传播黄梅戏文化,让黄梅戏艺术在南粤大地生根发芽,遍地开花。剧社骨干王文革多次在央视春晚、安徽卫视《相约花戏楼》、河南卫视《梨园春》等节目亮相、获奖。

深圳市黄梅戏联谊会成立于 2006 年 12 月,是一个由专业黄梅戏演员、票友、戏迷组成的民间机构。8 年来,排演了《天仙配》《女驸马》《夫妻观灯》等多出经典黄梅戏剧目。该联谊会曾为黄梅戏舞台剧《严凤英》助演,与黄梅戏名家黄新德、杨俊、吴琼同台演出。

东莞市梨园戏剧社是自发组织的、以黄梅戏为主要艺术形式的民间演绎团体,吸纳包括京剧、粤剧、越剧、昆曲、豫剧、楚剧、汉剧、江西采茶戏、湖南花鼓戏、客家山歌、川剧变脸等曲艺种类及艺术形式的演员、乐师、戏迷、歌迷。截至目前,剧社成员已经达到 200 多

[①] 神州戏曲网:《粤鄂皖三地首次联合在穗义演黄梅戏》,《神州戏曲网》2024 年 3 月 20 日,http://www.szxq.com/show-13795.html。

人,是华南地区规模最大、曲目最全的曲艺社团之一。

广东省陆河县天歌文化传媒有限公司暨江西省天歌黄梅戏艺术团于2017年5月成立,演出过大型黄梅戏、采茶戏、演唱会、小品等。

深圳龙岗区坂田街道"黄梅戏(广东)传承发展基地"由安庆市黄梅戏研究院、龙岗区文化广电旅游体育局和坂田街道办联合创立,龙岗区梅之韵黄梅戏艺术团负责基地建设和日常运行工作。该基地将按照发展规划,制定出一年复排一本大戏或若干小戏以及原创剧目的计划,并积极申报参加由各级单位组织举办的相关展演、比赛活动。新冠疫情期间,其创编并演出了新编黄梅戏《繁星点点》。

龙岗区梅之韵黄梅戏艺术团成立于2013年,由专业黄梅戏演员、票友、戏迷组成,团长陈慧萍兼任深圳黄梅戏联谊会会长。该团旨在南国传承弘扬黄梅戏艺术,推广黄梅戏文化。其成立以来,先后复排了《女驸马》《孟丽君》《天仙配》等经典全本大戏以及《夫妻观灯》《打猪草》《戏牡丹》《打豆腐》《讨学钱》等传统折子小戏,不定期举行各类演出活动,积极参加"高雅艺术进校园"活动,到学校演出和宣传黄梅戏。

下面将重点介绍深圳市辰龙黄梅戏文化发展有限公司。该公司成立于2016年9月,负责人熊辰龙。公司坐落于福田保税区福年广场B5座七楼,拥有700平米集办公、排练、演出、商务为一体的场馆,是安徽黄梅戏艺术职业学校、安徽省黄梅戏剧院、安庆市黄梅戏艺术剧院传承教育基地和福田区政企文化合作单位。该公司还和福田区文体中心联合成立了"福田文化馆·黄梅戏主题馆",2017年12月27日《广州日报》以《黄梅戏主题馆昨落户福田》为题报道了这一消息。

公司自成立以来,先后在龙华区、宝安区、罗湖区实施黄梅戏进校园项目。目前已进驻13所中小学,有近2 000名中小学生参加了黄梅戏文化的4:30课堂学习活动。公司组织参加了校庆、戏曲大赛、深圳电视台和春节戏曲晚会等各种演出,并获得了优异成绩,先后4次获得中国少儿戏曲小梅花金奖;同时,还在多家机关事业单位和企业组织开展了黄梅戏兴趣班培训。

2016—2017年,其在各区组织、策划、实施了黄梅戏廉政大戏《大清名相》巡演达20余场。2018年,公司承办了由福田区宣传文化体育事业发展专项资金资助的经典剧目《徽州女人》大型演出,举办了第十四届和第十五届深圳文博会配套文化活动"黄梅戏主题文化艺术展"。2019—2020年,其承办了两届"福田黄梅戏艺术节"和两届"罗湖黄梅戏艺术节"大型文化活动。公司还策划组织了优秀传统文化艺术主题讲座、进社区演出和黄梅戏主题馆的公益文化培训及小型演出达300余场。

2023年7月9日下午,经深圳文艺评论家协会副主席、中国戏曲学会理事许石林先生介绍,笔者现场采访了公司负责人熊辰龙先生及夫人白红女士。熊先生是著名的黄梅戏表演艺术家、国家一级演员,曾任安庆黄梅戏剧院一团团长。白红女士也是原安庆黄梅戏剧院国家一级演员。早在南迁深圳之前,熊先生就曾率团在广东演出过四五十场黄梅戏。他敏锐地发现,虽然广东方言和安庆方言差别很大,而且粤剧在这里深入人心,但作为改革开放的前沿,广东人的文化包容性很强,有许多人喜欢黄梅戏。特别是深圳,人员来自全国各地,他们以往每次来演出,都获得了成功,收获众多黄梅戏"粉丝",于是便冒出

了"孔雀东南飞"的想法。具体说,就是借文化体制改革之风,南下深圳,寻找黄梅戏生存、发展的另一片沃土。

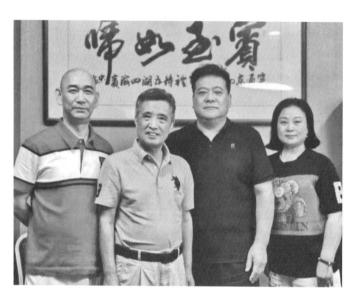

图 1　左起:熊辰龙、康保成、许石林、白红

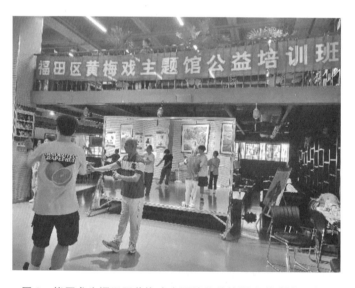

图 2　熊辰龙为福田区黄梅戏主题馆公益培训班学院辅导动作

熊辰龙先生说:"2013 年刘奇葆(时任中宣部长)到安庆调研,提出'地方戏要走出去'。走出去怎么走?走到哪里去?北上广深四个一线城市中,只有深圳才有'新建剧种'的条件。当时深圳的'新建剧种'第一是京剧,第二就是黄梅戏。从 1995 年到 2005 年,安庆几乎没有专业演出,但深圳的需求量特别大。"许石林插话:"香港的黄梅调电影如《女驸马》《天仙配》等,对深圳影响很大,这为黄梅戏落户深圳奠定了基础。"

熊辰龙先生说："我们这个公司，采取的是政企合作模式。场地由区政府支持，并给予一定的经费资助。我们的黄梅戏主题馆也是这种模式，公益性地培训黄梅戏学员，学员来自全市各区，每期25—30人，在公众号上报名。公司成立6年，经历疫情，我们坚持下来了，并初见成效，一位潮州籍学员拿了4个一等奖。我们还在宝安区教育局的资助下，为15所学习开设黄梅戏第二课堂。每周上4节课，已坚持6年。我们让孩子们了解中国戏曲、黄梅戏的基本知识，同时也教他们基本的台步、云手等动作。"

熊辰龙先生说："在深圳传播黄梅戏，离不开家乡艺术家的支持。2020年，福田区聘任韩再芬为文化顾问，请她每年带团来演出。戏票一部分赠送，一部分销售，也是走政府采购和商演相结合的路子。"2020年12月28日，《广州日报》以《黄梅戏表演艺术家韩再芬"落户"福田》为题报道了这一消息。深圳新闻网也给予了报道，标题是《让黄梅戏的种子生根发芽　福田区牵手戏曲名家韩再芬》。

可以说，在众多艺术家、观众和当地政府主管部门坚持不懈的努力下，黄梅戏凭借其优美动听的旋律，在广东已经生根开花，家喻户晓。无论大专院校、城镇乡村，还是在各类视频音频，人们都可以听到"广东粉丝"演唱的黄梅戏，甚至还可以听到粤语版的黄梅戏。许石林先生提示笔者："深圳迄今为止最亮的一张文化艺术名片，甚至是城市文化标志，就是一首歌《春天的故事》。这首歌被称为深圳'第一'首歌。歌的曲作者王佑贵，就是从黄梅戏的戏曲音乐中找到的旋律，歌中的黄梅戏音乐风格非常明显。"可见，黄梅戏在深圳影响之大。

还要指出，先师王季思教授在"改开"后继续关注和支持黄梅戏的发展。有两件事值得提出来供我们后来者学习：一是和王冠亚合作编写黄梅戏剧本《暗香疏影赤阑桥》，二是担任黄梅戏音乐电视剧《桃花扇》的文学顾问且亲自创作该片的主题曲，并高度肯定导演胡连翠的探索精神和艺术成就。

季思师曾致著名学者程千帆先生一封信，如下：

千帆学长兄：

奉手书，过承奖许，非所敢当。

谈白石词稿一是希望以此引起海内学者专家注意，重写中国文学史。我与游老等旧著成书于反右斗争之后，时代烙印很明显。今天看来非改写不可。二是安徽黄梅戏剧团拟写一本白石与合肥琵琶妓的戏，来书咨询，因就拙见所及，撷拾一些资料提供参考。尊论谓文学史上历经聚讼之作，自宜各尊所闻，难有真赏，自是通人之论，启予实多。

录示近诗情深意切，字里行间隐见血泪。弟近亦有悼亡之痛，读之不胜感慨。拟录《独携》五首及兄与重规唱和之作寄《韵文学刊》，不悉能见允否？专此，顺颂

撰安

<div style="text-align:right">弟　季思手上
1993年3月2日①</div>

① 原载《程千帆友朋诗札辑存》第8册，引自巩本栋编《程千帆沈祖棻学记》，贵州人民出版社1997年版，第225页。巩注："谈白石词稿，指王先生所撰《白石〈暗香〉、〈疏影〉词新说》一文，载《文学遗产》1993年第1期。"确然。季思师信中所说"近亦有悼亡之痛"云，指的是师母姜海燕因染疾溘然长逝一事。

此信《王季思全集》未收,但《全集》第6卷收有《喜听姜剧改定稿》一诗:"蚕变三眠始吐丝,梅开千树雪飞时。最是《暗香》《疏影》好,赤阑桥畔话心期。"诗后有"附记"云:"近与黄梅戏编剧王冠亚合作,编成《暗香疏影赤阑桥》一剧。姜白石是南宋著名词家,为他的名著树碑立传。《暗香》有一句'千树压西湖寒碧'写梅花的不畏严寒,也显示中国人民不畏艰苦的精神境界。"①由此可见,季思师对王冠亚的新编黄梅戏剧本不仅是"撷拾一些资料提供参考",而是亲自参与了剧本的创作。

1959年,陆洪非曾将清康熙时孔尚任创作的《桃花扇》改编为黄梅戏,由严凤英扮演李香君。20世纪80年代初,王季思主编的《中国十大古典悲剧集》出版,《桃花扇》赫然在列,这引起了王冠亚的注意,于是他再次将孔剧改编为黄梅戏电视剧,由胡连翠执导,侯长荣、韩再芬主演。殷伟《桃花扇底觅香魂——谈黄梅戏音乐电视剧〈桃花扇〉》一文曾谈论过王季思对该剧的指导,云:

> 中国十大古典悲剧之一的《桃花扇》,编剧王冠亚在著名古典戏曲研究专家王季思指点下,把握原作精神进行了艺术再创造,使黄梅戏音乐电视剧《桃花扇》光彩焕发。王季思先生对黄梅戏音乐电视剧《桃花扇》从剧本到表导演风格予以肯定,他认为全剧紧紧把握了原著的精神,改变了欧阳予倩话剧本的偏向,利用影视艺术,突出全剧的主要内容,把一些次要的人物、情节,或者根本删去,或者在幻影中出现;又采用黄梅戏和地方小曲演唱,收到了化雅为俗的艺术效果。王先生还认为全剧较大程度上泯去清初民族矛盾的痕迹,特别对史可法的殉国时的描写,既有历史根据,又化用田横自刎的故事,很有新意,这样写史可法,比之把他写成亡国君臣投江自尽似乎更有意义。八十多高龄的王季思先生,还亲自握管为黄梅戏音乐电视剧《桃花扇》创作了主题曲,并欣然担任全剧文学顾问。②

王冠亚则在《漫谈胡连翠》一文中引用了王季思对胡连翠的鼓励:"胡连翠搞黄梅戏音乐电视剧不是没苦恼过,特别在学术讨论或评奖的场合,故事片讲你是戏曲片,戏曲片讲你是故事片,真成了孤儿。但是,广大的观众投她的票。一些专家学者肯定她,鼓励她摸着石头过河,走自己的路。年高德劭的著名学者王季思老先生来信说:'……人物美,背景美。唱腔通俗流畅,化妆向生活接近,表演大量吸收话剧手法,摆脱程式化。近年来一些在荧屏上经常出现的剧种,北方的评剧,上海的越剧,都有这种倾向。而京剧、昆曲、粤剧、潮剧,一直摆脱不了旧框框的束缚,曲高和寡。有的优秀传统剧目也只能在录像带录音带里保留下来,打不进荧屏,也搬不上银幕。我希望安徽搞黄梅戏的同志好好总结一下,写点文章,宣传你们的成就与做法。这会对当前的戏曲改革起积极的作用……'"③

《王季思全集》第3卷收有季思师《与王冠亚论〈桃花扇〉电视连续剧书》《成功的再创

① 王季思:《王季思全集》(第6卷),河北教育出版社2005年版,第431页。
② 殷伟:《桃花扇底觅香魂——谈黄梅戏音乐电视剧〈桃花扇〉》,柏岳编:《戏在民间:韩再芬戏剧表演艺术评论集》,上海大学出版社2015年版,第332页。
③ 王冠亚:《漫谈胡连翠》,毛小雨编:《胡连翠导演艺术》,中国戏剧出版社1995年版,第206页。

造——谈黄梅戏音乐电视片〈桃花扇〉》《关于古典名著的改编——由黄梅戏音乐电视片〈桃花扇〉谈起》《与王冠亚论〈姜白石与合肥妓〉书》等4篇文章,可与他致程千帆先生的信以及殷伟、王冠亚等人的文章相互印证。在和黄梅戏编剧、导演交流的过程中,他除在情节设计、人物性格、终场处理、遣词造句等方面提出具体的中肯的意见之外,还不忘用进步的历史观启发作者,例如曾指出"明灭清兴并不是中国的灭亡"①,这一观点迄今仍有很强的现实意义。

王季思初识黄梅戏,是观赏严凤英主演的黄梅调电影《天仙配》。他晚年在一次与博士生交谈的场合,当谈到严凤英在"文革"的悲惨遭遇时,禁不住老泪纵横。笔者被这场景深深震撼,迄今难以忘怀。我想,他对黄梅戏的感情,对王冠亚(严凤英的丈夫)的支持,或许与此有关吧?

综上所述,经过几代著名表演艺术家持续不懈地努力,在著名学者、政府机构的关注与支持下,黄梅戏乘改革开放的东风南下广东,以其优美动听的旋律、自然的生活化的表演方式,征服了岭南观众,使黄梅戏得以在广东安家落户,生根开花。这个经验,值得推广。

(本文撰写,得到熊辰龙、许石林两先生的热情帮助与指教,谨表谢忱)

① 王季思:《关于古典名著的改编——由黄梅戏音乐电视片〈桃花扇〉谈起》,《王季思全集》(第3卷),河北教育出版社2005年版,第275页。

河南戏曲现代戏对传统的继承与创新

吴亚明[*]

摘　要：河南戏曲现代戏的形成和发展，秉承了传统戏曲的文化基因和艺术基因，在对传统戏曲进行继承的同时，也借鉴、吸收了其他艺术形式和艺术因素。与此同时，河南戏曲现代戏的发展过程也是一个不断创新的过程。河南戏曲现代戏的创新并不是盲目的、"历史虚无主义"的革新，而是在继承优秀戏曲传统基础上的创新。绝大多数河南戏曲现代戏作品，无论是在剧作、导演、表演还是在音乐、舞美等方面，既可以看到戏曲传统的精髓和影子，也可以同时看到戏曲艺术的兼容并蓄和与时俱进。

关键词：河南；戏曲现代戏；戏曲传承；戏曲创新

如果把传统戏曲比作一棵根深叶茂的大树，戏曲现代戏就是这棵大树上发出来的一个新枝，因时代的阳光雨露而茁壮成长。戏曲现代戏在其抽枝发芽的过程中，为其提供源源不断营养的正是传统戏曲的根。换句话说，在戏曲现代戏的发生、发展并进而形成自己独特的艺术特色过程中，秉承了传统戏曲的文化基因和艺术基因，在对传统戏曲进行继承的同时，也借鉴、吸收了其他艺术形式和艺术因素的滋养。

河南戏曲现代戏的发展过程，是一个不断创新的过程。然而纵观河南戏曲现代戏的发展历程就会发现，其创新并不是盲目的、"历史虚无主义"的革新，而是在继承优秀戏曲传统基础上的创新。可以这样说，绝大多数河南的戏曲现代戏作品，无论是在剧作、导演、表演还是在音乐、舞美等方面，既可以看到传统戏曲的精髓和影子，也可以看到戏曲艺术的兼容并蓄和与时俱进。

一、剧作对传统的继承与创新

一剧之本，究竟是什么？是剧本抑或是演员？尽管戏剧界对此颇有争议，但有一个为大家所普遍认可的说法和事实却不容改变和否认，那就是剧本为一部戏剧作品最重要的基础。在戏剧作品的实际创作和生产过程中，缺乏一个好的一度创作，将会极大地影响其后的二度创作和三度创作。正因为如此，剧本创作之难也是众所周知的。高尔基曾就戏剧剧本写作的特殊性说过："剧本（悲剧和喜剧）是最难运用的一种文学形式，其所以难是

[*] 吴亚明（1972—　），硕士，河南省文化艺术研究院院长，专业方向：传统戏剧、非物质文化遗产。

因为剧本要求每个剧中人物用自己的语言和行动来表现自己的特征,而不用作者提示。"①除此而外,剧本的创作还有一定的时间和空间限制,这些都在一定程度上进一步增加了难度。

从中国戏曲发展史的角度看,传统的戏曲艺术是农耕文明的产物,流传下来的优秀传统剧目,大多数是代代相传、口传心授的结果,大多是集体创作,不同时代的不同艺人或增之或损之,共同创作,流传至今。作为在中国戏曲发展史上占有重要位置的河南,其众多优秀的戏曲传统剧目在剧作观念、戏曲结构、人物设置、情节发展和宾白语言等方面,都有着独特的艺术特点。传统戏曲在剧作观念上讲究"非奇不传",要求戏曲情节有浓厚的传奇色彩,所以元明以来常把戏曲称为"传奇"。清代剧作家孔尚任在其《〈桃花扇〉小识》中说:"传奇者,传其事之奇焉者也,事不奇则不传。"②李渔在此基础上又发展了一步,其在《闲情偶寄》中也说:"古人呼剧本为'传奇'者,因其事甚奇特,未经人见而传之,是以得名,可见非奇不传。新即奇之别名也。"③李渔所说的"新即奇之别名也",指的是戏曲作品的故事情节只要是在情节上新颖别致,别人未曾听到过,也可以称之为传奇。从河南流传下来的浩如烟海的传统剧目来看,基本上都具备"非奇不传"的特点,无论是反映帝王将相、才子佳人的剧目,还是反映趣闻逸事、家长里短的剧目,无论是《穆桂英挂帅》《刀劈杨藩》《寇准背靴》,还是《夫妻观灯》《撕蛤蟆》《借髢髢》,莫不具有一定的传奇色彩,有着"非奇不传"的特点。在结构上,传统戏曲普遍采用的是点线式的结构形态来叙述故事,表达情感,是一种流动的分场结构,迥然有别于西方话剧采用的板块状、分幕式的结构样式。传统戏曲在结构上的特点,正如刘熙载在《艺概·词曲概》中所言,"曲之章法","累累乎端如贯珠"④。采用点线式结构的传统戏曲,舞台上的时空自由而流动。另外,传统戏曲在叙事的时候还讲究"一人一事""一线到底",故事情节的发展要做到不枝不蔓,简单明了。在结构层次上,传统戏曲还讲究"篇法不出始、中、终三停。始要含蓄有度,中要纵横尽变,终要优游不竭"⑤,等等。传统戏曲的这些特点,在河南地方戏曲的传统剧目中体现得还是比较充分的。

以上所述的戏曲艺术优良传统,直至今日,仍有一定的借鉴和参考价值。但是,如果将戏曲的传统来作为当今戏曲现代戏的创作模板,则显得捉襟见肘。何也?时代变了,环境变了,艺术观念也变了。为了表现火热而丰富多彩的现当代生活,戏曲现代戏的剧作必须进行一定程度的创新才能适应新的时代要求。河南戏曲现代戏的剧作,对传统的继承与创新,主要表现在以下几个方面。

其一,在剧作观念上,戏曲现代戏的剧本创作在继承传统戏曲"非奇不传"的基础上,逐步形成并确立了"文章合为时而著,歌诗合为事而作"的现实主义和英雄主义的剧作观

① (苏)高尔基:《高尔基选集文学论文选》,孟昌、曹葆华译,人民文学出版社1960年版,第243页。
② (清)孔尚任:《〈桃花扇〉传奇小识》,蔡毅编著:《中国古典戏曲序跋汇编》(三),齐鲁书社1989年版,第1602页。
③ (清)李渔著,江巨荣、卢寿荣校注:《闲情偶寄》,上海古籍出版社2000年版,第25页。
④ (清)刘熙载著、袁津琥校注:《艺概校注》,中华书局2000年版,第595页。
⑤ (清)刘熙载著、袁津琥校注:《艺概校注》,中华书局2000年版,第594页。

念。实践证明,这种剧作观念的形成和确立,对其后河南戏曲现代戏的创作和生产,产生了较大的影响。可以说正是在这种剧作观念的主导下,河南戏曲现代戏的创作和生产才一直保持着强劲的发展势头,不仅在各个历史时期涌现出了大量的戏曲现代戏作品,反映当前的社会现实生活和时代英雄的丰功伟绩,而且进一步拓宽了作品的艺术视野。戏曲现代戏的萌芽期,正是当时被称为"新剧"的西方话剧艺术流入河南并进行广泛演出的时期,其迥异于中国传统戏曲的舞台演出样式,极大地影响了早期戏曲现代戏的舞台演出面貌,而且也影响了剧作观念的形成。此后,随着时代的发展,戏曲现代戏的剧本创作还逐步借鉴和吸收了歌剧、音乐剧、电影等艺术样式的艺术滋养,出现了许多在艺术上很有追求的探索性剧目。

其二,在题材和体裁上,戏曲现代戏突破了传统戏曲主要表现帝王将相、英雄豪杰、市井风情的题材藩篱,题材、体裁更加广泛,不仅表现了现当代社会和现实生活的丰富多彩,而且塑造了一大批时代新人和时代英雄形象,极大地丰富了戏曲现代戏的题材领域和体裁样式。之所以会出现这种变化,最主要的原因是时代环境的巨大改变引发了政治制度和社会制度产生翻天覆地的变化,人们的思想意识和艺术观念也同时发生了变化,出现了很多完全不同于封建社会的人和事,这些都为戏曲现代戏的创作提供了更为丰富的素材和源泉。从体裁上来说,如果用西方戏剧观念来衡量传统戏曲作品的话,传统戏曲中严格意义上的悲剧很少,但老百姓俗称的"苦情戏"却不在少数,而且结尾多为"大团圆"结局,这自然和中国传统的艺术审美观念和审美心理有关。综观河南的戏曲现代戏作品,在体裁上已经大大超出了传统的"苦情戏""大团圆"范式,正剧、悲剧、喜剧、悲喜剧等均有涉及,而且不乏精品佳作,但占据主流地位的还是以正剧、喜剧为多。

其三,在剧作结构上,戏曲现代戏在继承传统戏曲点线串珠式结构的基础上,在剧作结构上进行了大胆探索,使得戏曲现代戏作品的剧作结构更加多元化,形成了开放式结构、锁闭式结构、人像展览式结构、冰糖葫芦式结构、时空交错式结构、意识流结构、无场次结构,等等。大家知道,传统戏曲只有上下场,不分幕,而且还讲究"一人一事""一线到底""立主脑""密针线"等。受话剧剧作观念的影响,河南的戏曲现代戏作品在剧作结构上更多地借鉴了西方话剧分幕、场次的艺术手法,以块状结构的形式来展开叙事和人物塑造、主题开掘,在戏剧情节和人物设置上,借鉴了传统戏曲"立主脑""密针线"等编剧技法。多元化的剧作结构,为戏曲现代戏作品全方位、多侧面表现丰富多彩的现实生活和性格各异的人物形象,起到了重要的推动作用,在传统戏曲的"现代化"和戏曲现代戏的"现代性"上,往前迈出了非常可喜的一步。比如,《月到中秋别样圆》以西方古典主义戏剧"三一律"和心理情感剧的艺术手法结构全剧;《铡刀下的红梅》借鉴了影视艺术"闪回"的艺术手法,推动情节的发展,完成人物形象的塑造;《常香玉》则采用了倒叙、闪回的艺术手法……戏曲现代戏这些现代而新颖的结构,不仅赢得了老龄观众的认可,同时也吸引更多的年轻人走进剧场。

其四,在戏曲语言上,戏曲现代戏在继承传统戏曲语言生活化、本色化、农民化的基础上,进一步提升了戏曲语言的文学性和文学品位。河南的地方戏曲都生于民间,来自民

间,主要是演给农民看的,因此在语言上必须要农民化、通俗化。随着辛亥革命以后现代教育的逐渐普及以及新知识分子和新文艺工作者加入戏剧创作领域,河南戏曲剧本的文学性得到大大的增强,其中也包括戏曲现代戏。尤其是改革开放以来,接受现代教育的观众数量越来越多,文化素质得到了大幅度提高,戏曲现代戏在表现现实生活的同时,必须相应提高文学品位以适应观众新的审美需求。因此,河南的戏曲现代戏的语言在秉承传统戏曲生活化、通俗化的同时,还注意了文学化,努力做到雅俗共赏。比如《大爱无言》,主人公吴清芬有这么一段唱词:"没有婚宴的笑语喧哗,没有洁白的新娘婚纱。没有鸳鸯锦被铺床榻,却有两朵红云照双颊。这场爱少了些花前月下,这场爱也曾经瞒着爹妈。自己决定自己嫁,相爱的人儿成为一家。享受着丈夫为我梳理秀发,这份温馨这份至爱,陶醉着女儿家。"这段唱词不仅明白如话,而且很有文采,是很有文采的剧诗,非常贴切地表达了吴清芬洞房花烛夜甜蜜幸福的感受,雅俗共赏,很受广大观众的欢迎。

二、导演对传统的继承与创新

从中国戏曲发展史的角度看,严格意义上的"导演"一职是在民国初期才开始出现的,中国的戏曲传统中并没有专职导演。在长期的艺术实践过程中,传统戏曲剧目的传承主要靠师傅与徒弟之间的口传心授,戏曲的传统是在一个剧团中以演员为中心,实行的是"角儿制"。在这种体制下,不能说没有导演的存在,只能说是导演的身份和地位没有得到进一步的明确和强调,尽管没有导演之名,却有导演之实,每个剧团中的师傅实际上在一定意义上也是导演。在中国戏剧界,导演地位的真正确立,是在1923年洪深为上海戏剧协社导演《少奶奶的扇子》《泼妇》的时候。自此之后,话剧界普遍实行了"导演制",此后才波及戏曲界。

而在河南,戏曲导演制的确立,则是在新中国成立之后,20世纪50年代全国对戏曲进行"三改"的时候,才逐渐建立起来的。实践证明,在戏曲剧团中设立专职导演,对推动戏曲艺术舞台面貌的革新和发展,起到了重要的推动作用。尤其是以杨兰春为代表的河南戏曲界第一代戏曲现代戏导演,更是为河南戏曲现代戏的发展、走向全国作出了历史性贡献。如果说戏曲现代戏确立了导演的重要地位和作用,舞台呈现和艺术形态都发生了巨大变化,促使戏曲现代戏走向现代化,那么,在长期的艺术实践中,河南戏曲现代戏逐渐形成的"以导演为主导,以演员为中心的戏曲导演制",则是对单纯"以导演为中心"的导演制的丰富和发展,也是符合河南戏曲现代戏实际的。戏曲现代戏导演对传统的继承与创新,主要表现在以下几个方面。

其一,戏曲现代戏明确确立了导演的地位和作用,"导演制"取代"角儿制",形成了以导演为中心的剧目生产模式。剧目的生产模式由过去的"角儿制"转变为"导演制",是戏曲艺术的一大进步。不可否认,传统戏曲中的"角儿制"确实对戏曲艺术的发展起到了积极的推动作用,但同时也给戏曲艺术的全面发展和整体性提高带来了消极的影响。过分突出、强调主角、头牌,压抑和限制了其他行当的均衡发展,影响了戏曲艺术的全面发展和

进步。"导演制"的确立,则使得剧团在艺术生产时,在重视主角的同时还要兼顾到其他行当角色,由个体转向整体,同时还要兼顾舞美、灯光、音乐等部门,从某种程度上来说,推动了戏曲艺术的全面发展。在整个20世纪,无论西方的戏剧界还是东方的戏剧界,导演的作用和地位都非常突出,所以苏联著名导演格·托甫斯托诺戈夫把20世纪称作"导演艺术的世纪"。由于导演是一部剧目的中心,是艺术生产的总司令,其职责并不仅仅是把剧本立到舞台上那么简单,同时还必须是各部门的领导者和演员的启发者。具体到戏曲现代戏而言,可以说戏曲现代戏对导演提出了更高的要求。这是因为不同于话剧导演,戏曲现代戏导演在决定着一个剧目的整体艺术风格的同时,还须在剧目中综合运用音乐、程式等一些戏曲技术手段,按照戏曲艺术的规律进行舞台形象的创造。

其二,在戏曲现代戏的生产过程中,导演在继承传统戏曲程式的基础上,化用或者创造出新的程式化动作,为戏曲现代戏的"戏曲化"作出了有益的探索。传统戏曲的程式动作来源于生活,是对实际生活中的动作进行了夸张、变形等艺术化处理的结果。由于戏曲现代戏表现的许多新生活、新内容,在戏曲传统中无章可循,因此戏曲导演要么在借鉴传统戏曲程式的基础上大胆化用,要么借鉴、创造出新的程式化动作。越调现代戏《吵闹亲家》就是一部"戏曲化"程度较高的现代戏作品,导演可谓功不可没。剧中有杨大山和亲家母张二翠"路遇"一场戏,亲家母张二翠要到杨大山家里去,刚好两人在路上因撞车而偶遇,杨大山于是骑着自行车带着亲家母回家。在舞台调度中,一人骑车,一人坐车,上坡、下坡、拐弯、颠簸、扶自行车、停自行车,连人带车摔进路沟,到最后杨大山扛着自行车下场,演员在舞台上的虚拟化表演动作非常生活化。虚拟化、生活化是这场处理的最大亮点。整场表演载歌载舞,不仅极富生活情趣,充满喜剧色彩,而且在表演的戏曲化的程度上也达到了一定的艺术水准。再如曲剧现代戏《双美赞》中,金秀和金菊争夺扁担那场戏,运用的就是传统戏曲中的云手、亮相、紧蹉步、圆场步等程式化动作,可以看到传统戏曲的影子,但运用得又非常巧妙,独具匠心。在其他戏曲现代戏中,这种化用传统戏曲程式的动作不胜枚举。可以说,戏曲现代戏的导演,为戏曲现代戏的"戏曲化"作出了有益的艺术探索。

其三,新文艺工作者加入戏曲现代戏的创作和生产,进一步促进了戏曲和话剧之间的相互借鉴,丰富和发展了传统戏曲的导演手法。从某种意义上来说,话剧是一种再现性艺术,戏曲则是一种表现性艺术。在戏曲现代戏的形成和发展期,它就曾较多地受到话剧艺术的影响,无论是舞台面貌还是人物形象塑造,都能够看到话剧艺术的影子。新时期以来,随着各类新文艺工作者的加盟,尤其是话剧导演的加入,各艺术门类之间的互相借鉴和影响的力度不断加大,话剧民族化和戏曲话剧化的探索,在全国戏剧界已是一种比较明显的发展趋势。话剧导演执导戏曲现代戏作品,在一定程度上突破了传统戏曲的定势思维、形式主义、远离生活、相对僵化等弊端。此外,话剧导演执导戏曲现代戏,进一步促使演员注重内心体验,注重个性化的人物性格塑造,追求多样化的舞台调度技巧,给传统的戏曲舞台吹来了一股清新的风。豫剧现代戏《香魂女》的导演李利宏原本是话剧导演,他在执导该剧时,总的处理原则是:"中国戏曲美学与表现美学与心理现实主义兼容的原则。

人物命运和冲突的性质决定了我们对'内在真实'的把握和传达。人物及人物关系的复杂性决定了我们用心理现实主义来观照全剧的表演和程式的运用。把剧本搞扎实,把人物内心剥离透彻之后给它填瓷实,把空间和表演在虚拟、写意的基础上搞出事物内在本质的真实和人物的内在精神和情感的真实,是我们创作的目标。我们就是要脚踩两只船:一只船是豫剧的优秀传统的精神和内蕴,一只船是现代眼光对文化底蕴的审视和提升。在这个大前提下,我们去'固本求新',我们去'随心所欲'。"①这种艺术观念,对河南的传统戏曲来说,是一种非常有益的丰富和发展。

三、表演对传统的继承与创新

　　传统戏曲的表演,是一种独特的歌舞表演,是"以歌舞演故事"。唱、念、做、打是戏曲的"四功",同时也是传统戏曲表演艺术最重要的艺术手段。传统戏曲在以歌舞演故事的同时,还要求演员遵循一整套艺术规范,比如个人表演中的起霸、趟马、走边、髯口功、水袖功等,龙套调度中的一条边、二龙出水、倒卷帘等,武打中的快枪、夺刀,等等。其在表演时必须遵循一定的套路,举手投足都是有严格规定的。这些程式化的动作,最为重要的特点就是虚拟性表演。焦菊隐认为,传统戏曲表演中"虚拟动作的主要意义,就是所有客观的东西,都使它通过人物的表演显示出来。观众通过角色的表演,承认客观东西存在,演员用他自己的生活经验再把它加以补充,务必使观众信服"②。此外,传统戏曲中角色分生、旦、净、丑四种行当,区分比较严格,也是传统戏曲在表演上的一个重要特征,实际上也是传统戏曲程式性在人物形象塑造上的反映。行当是传统戏曲人物形象塑造性格化、鲜明化的过程中逐渐形成并发展起来的一套规范化动作表演。生、旦、净、丑,一行有一行的程式规范,不能相互混淆。比如同样是起霸,不同行当表演起来各有各的特点,各有各的不同。总之,传统戏曲的表演,最突出的特点是程式化、歌舞化、节奏化和行当化,是一种来源于生活,但又高于生活的艺术表演形式。

　　戏曲现代戏表现的内容是现实生活,主题思想、故事情节、人物形象较之于传统戏曲已经大异其趣。内容决定形式,形式是为内容服务的。既然内容变了,形式必然也得相应地发生变化,正所谓"移步换形"。因此,在戏曲现代戏的舞台上,如果现代人物再机械地套用传统戏中行当化、程式化的表演套路,则会显得不伦不类,虚假而不可信。比如在戏曲现代戏的发展初期,八路军将军穿铠甲、扎靠旗就显得滑稽可笑。尽管戏曲现代戏是传统戏曲的一支发展余脉,但其无论是在艺术理念上还是在舞台理念上,已经和传统的戏曲形式发生了较大程度的改变。经过百余年漫长的艺术探索和舞台实践,河南戏曲现代戏在表演上的特点,是对传统戏曲表演程式的一种"扬弃",对传统进行有选择地利用,适合的就拿来为我所用,不适合的要么弃之不用,要么进行创新。总的看来,戏曲现代戏表演

① 李利宏:《豫剧〈香魂女〉导演阐述》,《东方艺术》2000 年 10 月《香魂女》特刊。
② 焦菊隐:《中国戏曲艺术特征的探索》,焦菊隐:《焦菊隐戏剧论文集》,华文出版社 2011 年版,第 197 页。

对传统的继承与创新,主要表现在以下几个方面。

其一,传统戏曲的表演原则是从行当出发、从程式出发,而戏曲现代戏的表演在继承传统戏曲的基础上,确立了注重行当特色的从生活出发、从人物出发的原则。如果说传统戏曲的表演注重"美"的话,那么戏曲现代戏的表演则更加注重"真"。梅兰芳在谈到《贵妃醉酒》时说:"一个喝醉酒的人实际上是呕吐狼藉、东倒西歪,令人厌恶而不美观的。舞台上的醉人,就不能做得让人讨厌。应该着重姿态的曼妙,歌舞的合拍,使观众能够得到美感。"①在这种艺术观念的主导下,才有了堪称经典的《贵妃醉酒》。但戏曲现代戏的表演就不能这样,它必须按照从实际生活出发的原则,把一个醉酒人的醉态真实地表现出来,尽管可以在语言和动作上进行夸张,但外部表现形态必须符合实际生活中的表现和动作,或者面红耳赤,或者踉踉跄跄,或者丑态百出,否则观众就会认为表演不真实,从而引起观众的审美阻隔。

其二,受斯坦尼斯拉夫斯基表演体系理论的影响,戏曲现代戏的表演更加注重真切的情感体验,表演更加突出个性化、性格化、真实化。传统戏曲表演的行当化是其突出特色,但同时也应该承认,中国传统的戏曲理论也同样很强调演员体验的重要性,比如清人黄旛绰等著的《梨园原》曾说:"凡男女角色,既妆何等人,即当作何等人自居。喜、怒、哀、乐、离、合、悲、欢,皆须出于己衷,则能使看者触目动情,始为现身说法。"②"现身说法"强调的就是演员在表演时对所饰演角色的情感体验。戏曲现代戏的表演,在继承传统戏曲重体验的基础上,彻底化身为角色本身,进一步强化了表演的个性化、真实化。这种表演体系,已经大大区别于传统戏曲。比如在现代戏《黑娃还妻》第三场中,当黑娃把母亲用换亲手段换来的媳妇白妮送走之后,舞台上先是片刻的静场,然后黑娃一下子冲上高坡,望着白妮和天成渐渐远去的背影,顿时悲从中来,撕心裂肺地大喊了一声"天啊",匍匐在地,捶胸顿足,让观众感同身受,对他的遭遇掬一捧同情之泪。这种表演显得比较真实,该哭就哭,该笑就笑,把此时此刻黑娃内心的痛苦非常真实地表现出来。这种生活化的哭和笑与传统戏曲中程式化的哭和笑已经有了本质上的区别。真实、自然,是戏曲现代戏表演的一个普遍特征。随着戏曲现代戏的发展,演员在本色化表演的基础上,还出现了虚拟化的表演方法。例如表现某人大悲大喜时,不再是生活化的哭和笑,而是采取了"大悲无声""大笑无声"的艺术处理,或以器乐音色模拟来代替的手法,但由于在特定的规定情境之中,其不仅仍然显得真实可信,而且别有一番风味,独树一帜。

其三,为了适应表现内容的需要,戏曲现代戏的表演在继承传统的基础上,大胆"拿来",在真实化表演的同时化用了传统的程式化动作,增强了"戏曲化"的程度。阿甲先生在谈到京剧现代戏《白毛女》时,曾说过:"身段动作的运用,这一点大家都很注意。即既要避免话剧形式的排法,又要避免乱用京剧的成套……现在一般说是采取利用的办法,即是将旧戏的那些具有表现力的身段动作,把它拆成一种材料,靠演员的体会能力,运用技

① 梅兰芳:《舞台生活四十年》(第1集),中国戏剧出版社1980年版,第37页。
② 中国戏曲研究院编:《中国古典戏曲论著集成》(第9集),中国戏剧出版社1959年版,第11页。

的能力,将它结合在角色身上。"①在河南戏曲现代戏的舞台表演上,"利用"传统程式来表现现代内容的情况可谓比比皆是,收到了较好的艺术效果。比如现代戏《香魂女》中,杨红霞饰演的环环在表现她受到墩子欺凌时,转身欲逃,在和墩子的厮打过程中,就借用了传统戏曲里的"乌龙搅柱""串翻身"等身段动作。此情此景的运用,显得非常合乎情理,传统而不失现代。另外,河南戏曲现代戏舞台上常见的开门、关门、闩门的动作,都是借用的传统戏曲中的程式化动作,运用比较恰当,观众看着也不别扭。

四、音乐对传统的继承与创新

戏曲戏曲,"曲"在戏曲中占了半壁江山,由此可见"曲"或者说音乐在戏曲艺术中所占的分量。音乐在戏曲中的主要作用是在舞台上塑造栩栩如生的人物形象,主要靠唱腔来发挥作用。大量的艺术实践证明,戏曲中的音乐设计仅仅是为乐队和演员提供了一个表情达意的基础,舞台上演员情真意切、声情并茂的演唱才是戏曲音乐的灵魂所在。正如明代戏曲理论家王骥德所说的那样:"乐之筐格在曲,而色泽在唱。"②河南地方戏传统的戏曲音乐和中原地区人们的口头语言一样,也是各族人民悠久历史文化长期积累的结果,有其相对稳定的传统性与继承性,曾经滋养了一代又一代人。

河南地方戏音乐的结构形式,可分为曲牌联套体、板式变化体两种。一个戏曲剧种的音乐,尤其是唱腔音乐,不仅是各戏曲剧种之间具有本质性区别的标志,还有着明显的继承性和一定的稳定性,各自有各自相对固定的稳定性,很多板式、曲牌已经为人们所耳熟能详,有着非常广泛的群众基础。如前所述,戏曲现代戏音乐的中心任务是塑造人物的音乐形象,为在舞台上塑造鲜明的人物形象服务。在戏曲现代戏的音乐设计中,由于作品反映的内容和生活已经发生了改变,舞台上要塑造、要表现的人物形象和人物情感也发生了一定程度的改变,再套用传统的板式和曲牌,无论是在音乐形象塑造还是在情感的表达力度上,都显得力不从心,因此戏曲现代戏的音乐必须进行创新。如何创新?创新应遵循什么样的艺术原则?无数成功的实践也表明,戏曲现代戏音乐的创新,必须是在继承传统基础上的创新,否则,另起炉灶,彻底否定传统的音乐创新,不仅得不到广大观众的认可,而且注定会失败。在20世纪80年代的一些河南戏曲现代戏作品中,因音乐改革幅度过大而遭致失败的作品不在少数,因为过大幅度的音乐改革改变了人们心中的审美定势。总的说来,河南戏曲现代戏的音乐设计,对戏曲传统的继承与创新,主要表现下以下几个方面。

其一,戏曲现代戏的唱腔设计,在继承传统戏曲的套腔创作模式的基础上,从塑造人性格出发,大胆创新,创造了一定数量的新的唱腔板式。这一点尤其突出地体现在豫剧现

① 阿甲:《我们怎样排演京剧〈白毛女〉》,《阿甲表演论集》,上海文艺出版社1962年版,第256页。
② (明)王骥德:《曲律》,中国戏曲研究院编:《中国古典戏曲论著集成》(第4集),中国戏剧出版社1959年版,第114页。

代戏的唱腔设计上。经过长期的艺术发展和艺术积淀,传统戏曲音乐已经形成了相对成熟、程式化的音乐表现手段,如板式结构、曲牌音乐等。但由于戏曲现代戏表现的是丰富、火热的现当代生活和现实生活,需要展现时代风采,需要塑造典型环境下的典型性格,需要个性化的音乐形象,因此传统戏曲的唱腔板式在新的时代要求下,就显现出了一定的局限性。因此,创新不仅是必须的,而且是非常必要的。在唱腔设计创新方面,河南省豫剧三团无疑是走在前列的。河南省豫剧三团许欣导演曾说:"'三团风格'的首要特征就是他们创作出了一种新的音乐唱腔,形成一种新的音乐流派。三团首创豫剧【反调】唱腔新板式,在《社长的女儿》中初步尝试取得成功,后又在多部戏中得以成功运用。如《好队长》中'都说你是咱村的农业顾问'一段唱腔,用【反调慢板】转【反调流水】【反调二八板】和【反调垛板】的多板式综合体,塑造了一位活泼、开朗、天真而又顽皮的少女形象,给人一种耳目一新的感受。此后,三团所创立的【反调】板式被全国十几个省的豫剧表演团体普遍推行,成为一种新的音乐流派。"① 此外,唱腔设计对传统的继承与创新还体现在戏曲音乐的离调、齐唱、重唱、三拍子等在音乐中的广泛运用上。比如,豫剧现代戏《香魂女》的音乐创作,"不仅在传统的旋律中融进了很多新的音调,而且在形式的变化上也是多样的。如第五场香香与实忠的二重唱'你走了谁来帮我'一段,用的是'紧接模仿式复调'手法,在女声部将近结束时进入男声部的紧接和对应,它不是在严格对位中模仿,而是在自由对位中运行的【二八板】,这种形式是采用歌剧的,但曲调的旋法是豫剧的,严格按传统音调的组成规律去安排唱腔,味儿既浓且新"。② 此外,在唱腔设计中,还有西洋"花腔"的广泛运用。这些基于传统戏曲音乐的唱腔设计创新,不仅塑造了典型环境中的典型人物,恰如其分地传达了人物感情,而且进一步促进了戏曲音乐在新时期的发展。

其二,戏曲现代戏的音乐创作,根据烘托剧作主题和塑造音乐形象的需要,创造性地运用了主题音调贯穿全剧的方法。在传统戏曲中,是没有这种表现手法的。而戏曲现代戏,为了全剧的艺术创作需要,大胆借鉴了西方音乐的表现形式,创造性地在戏曲现代戏中运用了主题音乐的表现形式,新颖独特,对传统戏曲艺术的发展和现代化作出了有益的尝试和探索,比如《红果,红了》的音乐。这是一部以农村改革开放为故事背景,表现人性的真善美战胜假恶丑的抒情性喜剧,再延续采用传统的板式或者简单改头换面,不太适用。根据导演对全剧抒情性喜剧的美学定位,该剧在音乐设计上,第一次完全放弃了传统的戏曲曲牌,以"主题歌"的主题音乐贯穿全剧,以主人公刘春花的音乐形象为基础,以豫剧风格浓郁的音乐旋律"红果红,红果鲜,长在山沟沟红艳艳。莫道红果味儿酸,酸酸的里面比蜜甜"作为全剧音乐的核心,贯穿始终。这首民谣体的主题歌在全剧反复出现,在前奏、幕间、描写和舞蹈音乐中,还采用了压缩、重复、伸展、变形等艺术手法对主题音乐进行适当的发展和变化,但万变不离其宗。由于主题音乐贯穿的手法具有相对的独立性和完整性,其对统一全剧音乐的整体风格,丰满音乐形象,塑造音乐形象,表现特定环境以及揭

① 李利宏、汪荃珍主编:《口述三团》,河南人民出版社2012年版,第147页。
② 朱超伦:《说〈香魂女〉音乐的创作》,《东方艺术》2000年10月《香魂女》特刊。

示人物心理，都起到了重要的推动作用。与此同时，戏曲现代戏的音乐创作还与时俱进，汲取、化用了现代音乐元素，增加了戏曲现代戏作品的现代感和时代感。比如《哈哈乡长》一剧的主题音乐，就化用了大家耳熟能详的流行歌曲《父老乡亲》的音乐主旋律，该主题音乐在剧中的反复出现，不仅烘托、升华了剧作主题，而且还有着一定的时代色彩，传统而不失现代。目前，主题音乐贯穿全剧的方法已经在河南戏曲现代戏的音乐中被普遍运用。

其三，在乐队组成上，戏曲现代戏改革了传统戏曲的乐队组成模式，或者围绕本剧种的主要乐器适当增加民族乐器组成了较为完整的民乐队，或者吸收西洋乐器组成了中西混合乐队。在中国戏曲现代戏发展史上，早在民国初期，就有不少戏曲现代戏作品在民族乐器的伴奏中加入钢琴、小提琴等西洋乐器的探索和尝试，如京剧时装戏《红菱艳》（1917年在上海首演）、《摩登伽女》等。到"样板戏"时期达到鼎盛，管弦乐队几乎成为当时全国戏曲专业表演团体乐队的"标配"，也同时成为一种潮流。尽管对传统戏曲乐队伴奏中加入西洋乐器等是否合适，仍有一些争议，但不可否认的是，加入西洋乐器，对音乐形象的塑造和音乐感染力的烘托，确实起到了单一使用民族乐器所达不到的艺术效果，这或许就是全国范围内都在戏曲现代戏乐队中大量使用管弦乐队的重要原因。在河南的专业戏曲表演团体中，特色突出而鲜明的当属河南省豫剧三团的乐队。这是一个以中国民族乐器为主奏，混合了西洋管弦乐的中西混合乐队编制，单管编制交响乐队，人数在50人左右，它把豫剧的"中"和交响乐的"西"有机地结合在了一起。目前，河南省豫剧三团的单管洋乐队已经成为在全国叫得响的品牌。其在全国很多地方演出之后，很多观众在演出结束散场之际不是急着走出剧场，而是涌到乐池亲眼目睹三团乐队的真容，可见豫剧三团管弦乐队的艺术魅力和影响力。戏曲现代戏在配器上，民族乐器和西洋乐器相互结合使用，互相取长补短，以不同乐器的音色实现一定的艺术效果。此外，河南戏曲现代戏作品还大量运用了间奏、独奏、重奏、齐奏等西洋配器手段，音色更加丰厚，进一步丰富了音乐的艺术表现力。用西洋交响乐伴奏地方戏曲，是河南省豫剧三团的一大特点。

其四，大量戏曲现代戏音乐的创作实践，在一定程度上促进了河南戏曲声腔艺术的发展，实现了男声唱腔真声演唱的历史性转变。首先需要说明的一点是，对男声唱腔的改革，是戏曲现代戏出于艺术需要、塑造人物需要而不得以进行的一种改革。传统的男声唱腔由于各种原因，一直沿用的是"二本腔"（假嗓）的演唱方法，实际上这是违反男性自然生理条件的。在戏曲现代戏的作品中，经常会需要在舞台上塑造解放军、时代英模等男性人物形象，再用"二本腔"进行演唱，不仅声音没有美感，不能准确地表现人物情感，而且还会因吐字不清、声音沙哑而成为台下观众的笑柄，严重影响剧目思想的传达。因此，对男声唱腔进行改革，势在必行。为了解决这个问题，河南戏曲现代戏的音乐工作者们在大量的艺术实践中，在继承传统的基础上，尝试进行了转调、上五音、下五音、低八度等艺术处理，探索出了男声唱腔"同调异腔""同腔异调"等多种唱腔形式，较好地解决了这个问题。这是一个大的改革，它不仅找到了解决男声唱腔问题的一把钥匙，结束了长期以来男声唱腔发展缓慢的局面，而且对河南地方戏音乐唱腔的丰富和发展起到极大的促进作用。比如，在现代戏《五姑娘》中，五姑娘和阿天的一段唱"南瓜花开喇叭黄"，采取了"同腔异调"的处

理手法,女声用降 E 调,男声则用降 B 调,不用假声,真声演唱,男女声对唱情真意切,真实自然,收到了较好的艺术效果。这些,都是戏曲现代戏音乐创作对男声唱腔进行改革所取得的丰硕成果。

五、舞台美术对传统的继承与创新

传统的戏曲舞台美术可分为景物造型和人物造型两类,其主要功能是服务于剧情、服务于表演,营造规定的戏剧情境。由于传统戏曲诞生于农耕文明时代,当时的社会生产力相对比较低下,艺人们创造性地发明了"门帘台帐""一桌二椅"这种"言有尽而意无穷"的舞台美术,"守旧"、砌末以及程式化的化装是传统戏曲在舞台上的具体表现形态。从比较戏剧学的角度看,中国传统戏曲舞台上"门帘台帐""一桌二椅"这种比较简约化、中性化的舞台装置,非常类似于波兰戏剧家格洛托夫斯基"贫困戏剧"的理论主张。"贫困戏剧"理论的核心内容是逐渐地把并非为戏剧艺术所必需的戏剧"附加物"排除掉,强调演员和观众打成一片,而中国戏曲这种舞台装置的主体精神是"戏以人重,不贵物也"[①]。在这一点上,中西戏剧两者之间又是惊人的相似。传统戏曲这种简约的舞台美术随着剧情的流动发展,可以一会儿是营帐,一会儿是大堂,提供了多种多样的假定性空间。各种规定性情境的营造,全凭观众和演员之间的约定俗成,使演员获得了较大的表演空间。较之西方话剧舞台美术中的布景,焦菊隐非常形象地概括为:一个是"从表演里产生布景",另一个是"从布景里产生表演"[②]。

传统戏曲中的人物造型,是一种基于现实生活的夸张、变形的化装艺术,因人物和行当的不同而有着不同的穿着打扮,其服装和化装有着一定的程式性和装饰性,比如相对固化、类型化的脸谱、服装,等等。不同的人物有不同的脸谱造型,不同的行当有不同的服装造型。尽管如此,脸谱造型和服装造型仍遵循着一定的传统法则,有一定的规范性。比如,在脸谱造型上,有"四块瓦"的金兀术、"十字脸"的牛皋、"斜破脸"的白士刚、"两截脸"的黄盖、"三块瓦"的洪彦龙等;在服装的穿戴上,传统戏曲也非常讲究,门官穿"青素",穷书生穿"富贵衣",家院穿"海青",贫妇穿"青衣",等等。"宁穿破,不穿错"这句戏谚就说明,传统戏曲中服装的穿戴是有一定程式规范性的。此外,传统戏曲舞台上的各种冠帽,仅翅子的样式就有向上、平直、向下三种。皇帝和级别较高的文武大臣、中下级官吏戴的帽子以及忠臣、奸臣、贪官、恶少戴的帽子都是不一样的,有着严格的区分。

传统戏曲的景物造型和人物造型,是在漫长的发展过程中沉淀下来的,有一定的规律性可循。但是,这种规律如果照搬套用在戏曲现代戏作品中,则会显得不伦不类。早在戏曲现代戏的童年时期,就发生过现代英雄人物穿蟒扎靠的情况,旋被弃用。这说明,传统戏曲在舞台美术上的这些传统不适用于戏曲现代戏,戏曲现代戏必须在继承传统的基础

① 张庚、郭汉城主编:《中国戏曲通论》,上海文艺出版社 1989 年版,第 498 页。
② 张庚、郭汉城主编:《中国戏曲通论》,上海文艺出版社 1989 年版,第 483 页。

上创新出适合自身的舞台美术样式。经过百余年的探索和发展,无论是在景物造型还是在人物造型方面,河南戏曲现代戏已经形成一整套相对规范、相对成熟的舞台美术样式,而且在实践中被广泛应用。尤为重要的一点是,随着社会的发展和科技的进步,制作材料日新月异,科技含量越来越高,舞台科技的迅猛发展也极大地改变了传统戏曲舞台的样式。当前,在戏曲现代戏的舞台上,灯光、音响已经成为新的舞台艺术元素,参与舞台形象的塑造,融入剧情的发展,成为一种新的舞台艺术手段。当今戏曲现代戏的舞台美术,已经在传统的景物造型、人物造型的基础上,又衍生出灯光造型、声音造型。河南戏曲现代戏舞台美术对传统的继承与创新,主要表现下在以下几个方面。

其一,戏曲现代戏的景物造型,已经突破了传统戏曲"一桌二椅"的舞台面貌,但在继承舞台美术为演员的表演提供一个假定性空间这个基本功能的基础上,在设计理念上进行了与时俱进的发展和大胆的创新。内容决定形式,形式是为内容服务的。由于戏曲现代戏表现的内容变了,表现生活的容量变了,表现的人物形象变了,服务于表现内容的舞台美术就必须作相应的调整和变化。比如《闯世界的恋人》,舞台上积木式的立方体可以根据不同情境的需要而进行不同的排列组合,变换为床、桌、椅、柜子、沙发、楼梯等多种道具。这种舞美设计理念,是同传统戏曲"一桌二椅"的多功能化,是与之一脉相承的,继承了传统戏曲舞美的设计的精华。总的看来,河南现代戏的舞美设计是与时代发展同步的,是与现代美术设计理念的发展同步的。戏曲现代戏舞台上的设计大致可分为两种类型:一种是装饰性设计,一种是写实性设计。装饰性的舞美设计,如怀梆现代戏《牛家湾》。该剧通过改革开放后牛家湾几对恋人在致富路上的拼搏与碰撞,反映了科技扶贫、科技兴农给广大农村带来的新发展、新变化。在这个农村题材的现代戏舞台上,舞美设计将牛家湾春天的自然风光,如远山、树木,镶嵌在了四个斜线构成的画框里,作为全剧一种装饰性的背景。前景对峙中的两家院落的泥墙、石砖、门楼都统一在一种现代装饰材料变化的风格中,其主调是装饰性。还有一种写实性设计理念,比如豫剧现代戏《庄户人家》。《庄户人家》描写了20世纪90年代黄河岸边一个普通庄户人家围绕着家庭、爱情在婆媳之间、叔嫂之间、妯娌之间发生的思想冲突和情感纠葛。舞美设计把气势恢宏、波澜壮阔的黄河写实化,作为故事发生的舞台背景展现在舞台上。巨大的立体平台上,桃花盛开,立体的白杨树舒展着枝条和树叶,房屋、建筑都是立体化的,非常逼真,完全是一种写实化的艺术风格。此外,这些立体化的舞美设计,都可谓制作精良,精致异常。当然,这也是与科技进步、装饰材料的进步密不可分的。尽管这种以写实手法进行的舞美设计存在争议,但毕竟已明显区别于传统戏曲的舞台美术面貌。

其二,戏曲现代戏的人物造型,或者说是人物的化装,突破了传统戏曲"脸谱化""行当化"的模式,去"脸谱化",去"行当化",追求真实,强调性格化。如前文所述,由于戏曲现代戏表现的是现当代生活、现实生活,传统戏曲在脸谱、服装等方面的一整套规范已经完全不适用于戏曲现代戏。戏曲现代戏表现的内容是非常丰富的,人物形象各具性格特征,年龄、职业、身份、个性各不相同,因此戏曲现代戏中人物的化装必须以生活真实为基础,以人物性格化的化装表现出人物恰当的精神面貌,对现实生活既"取形"又"离形",从而实现

艺术真实。不同于传统戏曲脸谱的勾勒，戏曲现代戏在演员面部的化妆上，不宜太浓，也不宜太淡，必须做到恰到好处。如果太浓，则因夸张而失真；如果过淡，则因惨白而无神。戏曲现代戏在面部的化妆上，讲究清晰、自然，既要保留一种自然美，又要体现一种修饰美。戏曲现代戏中人物的服装，同样遵循真实的原则，即舞台上人物的穿着必须符合人物所处的时代环境，符合人物的身份，符合人物的职业，符合人物的性格，等等，让观众一眼就能看出来人物的角色定位和形象定位。比如《蚂蜂庄的姑爷》算卦那场戏中，算命先生的人物造型就是一个比较成功的典型案例。但见他长胡须，头上戴着带檐帽和墨镜，上穿青色中山装，肩背白色褡裢，手里拄着一根拐杖，佝偻着腰，摸索着向前走，时不时还咳嗽两声，典型的一副江湖算命先生打扮。这样的人物造型和农村常见的江湖算命先生形象非常吻合，极具性格化、个性化，观众一眼便可看出他的身份，因而其在舞台上不仅真实可信，而且还因其略带夸张的表演而充满喜剧色彩。

其三，科学技术的发展，拓展了传统戏曲的舞台功能，灯光造型、声音造型的有机融入，大大丰富了戏曲现代戏舞台美术的艺术表现力。如果说落后的生产力造就了传统戏曲"一桌二椅"式简约舞台的话，那么先进的生产力则是当今戏曲现代戏舞台美术快速发展的主要推动力。特别是改革开放40多年来，随着科技的发展和进步，河南戏曲现代戏的舞台上，科技的含量越来越高，这不仅体现在制作材料的质量上以及图案灯、染色灯、成像灯和数字灯等各式电脑灯具上，还体现在转台、升降台、车台的广泛运用上。与此相应，科技的发展为灯光语汇参与舞台美术创造了基础。目前，灯光语汇已成为戏曲现代戏舞台上不可或缺的重要组成部分，它们不仅参与完成了规定情境的营造，而且形成了独特的灯光效果。这些都大大提升了戏曲现代戏舞台的艺术表现力。我们在看到科技进步改变了传统戏曲单调的舞台面貌，丰富戏曲表现力的同时，也应该同时看到部分戏曲现代戏舞台上过度"物化"的不良倾向，戏曲发展史上曾经昙花一现的"机关布景戏"又重新出现在舞台上。大量设置的景物造型，已经严重挤压了演员的表演空间，演员的唱念做打只能局限在一个狭小的空间内。过多高科技手段的应用，已经冲淡了戏曲本身的意味，原本全靠演员表演来表现的"移步换景"已经难得一见。在绚丽多彩的灯光、层层叠叠的布景、推来换去的道具的压迫下，演员的表演有时候反倒成了舞台技术手段的陪衬。这不能不说是一种本末倒置。

著名戏曲理论家张庚先生在谈戏曲现代戏时曾经说过，戏曲现代戏要"继承传统，发展传统"。尤其是在非物质文化遗产保护的大环境下，如何处理好传承和创新的关系，是戏曲现代戏创作必须直面、无法逾越的现实问题。从河南戏曲现代戏的艺术实践来看，既有对戏曲传统的继承成分，也有另起炉灶的创新成分。对于戏曲现代戏而言，如何把握好传承和创新之间的关系，如何把握好"度"，才是问题关键之所在。对戏曲传统的全盘否定、"历史虚无主义"固然不可取，但墨守成规、故步自封同样不是现代社会的应有态度。从辩证唯物主义的角度看，一切事物都是在发展变化的。戏曲同样也不例外。对传统的戏曲艺术，我们既要继承，也要发展，只有如此戏曲才能推陈出新，不断发展。

新创大型黄梅戏《胡普伢》的得与失

何慧冰*

摘　要：新创大型黄梅戏《胡普伢》展演后，获得广泛关注。这是主创团队守正、出新的结果。通过专题研讨会和戏曲专家评审，结合舞台实践，本文总结了《胡普伢》的成功与缺憾，为该剧的进一步打磨和经典化，提供了有益的参考。

关键词：黄梅戏；《胡普伢》；艺术经验

一、黄梅戏《胡普伢》创作演出概述

太湖县大型新创黄梅戏《胡普伢》演出后，获得了广泛的好评。该剧以传统戏曲的手法，讲述胡普伢酷爱唱戏，不顾童养媳身份，毅然逃离婆家，投奔望江长春班，拜蔡仲贤为师，由于当时女子唱戏为社会所不容，更为婆家所不耻，所以在唱戏的路上充满波折，饱尝艰辛，终于成为一代名伶，为黄梅戏的成长和发展作出了难以磨灭的贡献。

胡普伢是太湖县新仓乡驼龙山胡昌畈人。据著名黄梅戏专家王冠亚撰文回忆："丁老（丁永泉）说，他二十多岁时，曾拜普伢为师，普伢是桐、怀一带的黄梅戏著名女演员，丁老拜她时，她已四十多岁。据丁老回忆，黄梅戏最早有女演员就是她，虽是坤角，生旦净末丑，行行都会，尤其是唱，功夫极深。"[①]可以说，胡普伢，是黄梅戏历史上承前启后的重要人物。她是有史记载的第一个登台的黄梅戏女演员，是第一个办班教授黄梅戏艺术的人，是第一个研究生、旦、净、末、丑并集大成的人，是第一个研究戏剧人物性格并形成个人表演风格的人。她的艺术成就达到了同一时期的高峰。对这样一个人物，是值得大书特书的。有鉴于此，《胡普伢》编剧在深入采访的基础上，查阅了数百万字的黄梅戏资料，数易其稿，于2017年写出了文学剧本。2018年太湖县委宣传部决定将该剧排演出来并在第八届中国（安庆）黄梅戏艺术节上展演。

由于编剧王自诚、何慧冰是太湖人，对胡普伢生活的环境比较熟悉，加之对俗话俚语得心应手，所以《胡普伢》文学剧本乡土味很浓。本剧作曲是陈精耕先生，他也力图再现黄梅戏的早期音乐风格。导演张文桥先生在文学剧本的基础上进行了二度创作，努力回归戏曲传统。舞美、灯光、道具、服装等按照简约、唯美、乡土的构想，较好地落实了舞台

* 何慧冰（1965— ），安庆市文艺评论家协会副主席，太湖县文联原副主席，专业方向：艺术创作与评论。
① 王冠亚：《想起了二十三年前——忆丁永泉老先生谈戏》，《黄梅戏艺术》1982年第1期。

呈现。

《胡普伢》成功演出后,安庆市文艺评论家协会第一时间发来了贺电,述要如下:在第八届中国(安庆)黄梅戏艺术节期间,安庆市文艺评论家协会应邀组团观看了太湖县新创大型黄梅戏《胡普伢》的精彩演出。我们为剧院中观众自发的一次次掌声而感动,更为这部优秀剧目的成功演出而惊喜。在 21 世纪的今天,我们有理由,也有责任为大型黄梅戏《胡普伢》击掌叫好。因为它不仅以戏剧方式向我们讲述了太湖县历史上第一个黄梅戏女演员胡普伢的故事,它与其他剧目相比,还体现了本土编剧(作家)、作曲家、演职员对舞台戏剧艺术审美的智慧,为今天的黄梅戏艺术形式的创新作出了可贵的探索。祝贺你们。并期待该剧进一步修改、完善、打造成经得起时间考验的黄梅戏精品。

随后,各大主流媒体对《胡普伢》的成功演出进行了报道。艺术节期间,著名戏曲专家谢柏梁,四川省文联主席、川剧院长陈智林,中国剧协副主席、著名评剧表演艺术家冯玉萍,国家京剧院创作和研究中心副主任张正贵,安徽戏曲学者侯进等对《胡普伢》进行了点评,评价很高。① 为了进一步打磨该剧,2018 年 11 月 3 日安庆市文艺评论家协会和太湖县文联联合主办了黄梅戏《胡普伢》研讨会。② 会后,相关报纸、杂志发表评论文章 10 多篇。

二、黄梅戏《胡普伢》的亮点

黄梅戏《胡普伢》主创人员有较好的文艺自觉和戏曲素养,对《胡普伢》有明确的艺术追求,即把胡普伢放在特定的历史环境中来表现,把她当成一个活生生的女人来述说,正如该剧编剧在创作谈中所说:"编剧的艺术追求,第一,贴近生活,贴近人性。全剧的人物,追求真实,尽量力戒概念化、脸谱化。无论是正面反面人物,都以人性的合理性为基础。即使如宋小犬的卖妻,是因为懦弱的人性遭遇了强暴的恶势力,是那个可恶的社会所致,让观众觉得他可怜,而不是可恶。再比如婆婆,有狭隘自私的一面,但也有怜悯心的可爱一面。江八爷,是恶势力的代表,但也不是概念人物,他也有爱戏、爱美的人性的一面。第二,追求艺术性,尽量创造审美的境界。让太湖的泥土气息,展现在舞台上,让自然的美和人性的美在舞台上碰撞交融。"③ 由此可见,黄梅戏《胡普伢》受到欢迎,不是偶然的。它成功在以下方面:

其一,有思想。黄梅戏《胡普伢》塑造了一个酷爱唱戏、敢爱敢恨、不屈不挠,以大无畏

① 参见《黄梅戏〈胡普伢〉"一剧一评"》,《黄梅戏艺术》2018 年第 4 期。
② 11 月 3 日下午,安庆市文艺评论家协会和太湖县文联在太湖县皖府国际酒店联合主办了大型黄梅戏《胡普伢》研讨会。作家、文艺评论家杨四海、江飞、胡堡冬、宋烈毅、李凯霆、张明润、陈宗俊、吴彬、郭宵珍、沙马、方云龙、金国泉、林闽、吴春福、尹传利、陈根利、黄涌、刘腊华,《黄梅戏艺术》执行副主编、作家洪中为,黄梅戏《胡普伢》编剧王自诚、何慧冰,太湖县黄梅戏演艺有限公司总经理邵新海,胡普伢饰演者洪石霞,太湖县委宣传部副部长李传韬,太湖县文化委艺术股长甘礼培,太湖县作家郭全华、欧阳冰云、王银山、王建华、曹中逸、王飞、蔡银兰、李术坤等 30 余人,参加了研讨会。
③ 《说不尽的胡普伢——〈胡普伢〉创作谈》,《安庆日报》2018 年 10 月 8 日。

精神登上黄梅戏舞台的第一个坤伶形象。胡普伢的出现被认为具有反传统的意义。评论家苍耳说:"胡普伢打破了男旦对戏剧舞台的垄断,在戏曲史和妇女解放史上具有独特的意义。《胡普伢》一剧找准并挖掘了这一富矿。"①戏剧学者、安庆师范大学文学院副教授吴彬说:"旧时的戏班艺人,社会地位极为低下,他们大多出自贫寒之家,实在没有了活路,才不得不进戏班求营生。就女孩子而言,她们许多人是因为家贫,又不愿做童养媳,才最终走上学戏之路的。胡普伢的人生经历是她那个时代艺人的缩影,具有普遍性。"②根据剧情看,胡普伢是具有反抗精神的,开始是反抗婆婆的压迫,不甘心当一个童养媳,逃离婆家,投奔戏班,这样的女孩可以说石破天惊;继而反抗封建社会的礼教,勇敢登台,做第一个登台的坤伶;在唱戏的路上,为了生存,反抗官府对黄梅艺人的欺压,特别是剧中对江八爷的智斗,充满坚定和智慧。通过丰富曲折的剧情,剧作塑造了"这一个"黄梅戏女艺人的形象,很有意义。

在中国现代戏剧发展过程中,不管是话剧还是戏曲,都曾出现一大批以艺术家为主角的舞台剧目,比如话剧《戏剧春秋》《风雪夜归人》《关汉卿》《闯江湖》《成兆才》等,戏曲也有川剧《易胆大》、评剧《评剧皇后》《新凤霞》《成兆才》、豫剧《常香玉》、越调《申凤梅》、晋剧《丁果仙》、桂剧《欧阳予倩》、越剧《袁雪芬》、京剧《程长庚》《梅兰芳》《裘盛戎》《马连良》等。此类题材的戏,如果创作得好,是很能吸引观众的,但也有很大的难度。一是观众对这些艺术家非常熟悉,如果创作中稍有不实之处,就会认为失真,编创者吃力不讨好。二是艺术再现历史时空中的"这类人",特别是牵涉这些艺术家情感世界或个人隐衷的话,往往会给创作带来很大的麻烦。"要么是创作者有所忌惮不敢写,要么是家属们有所忌讳不让写,历史(生活)真实与艺术真实之间的度很难把握。"③从艺术实践来看,成为精品的不多,大部分作品都成了歌功颂德的流水账,少有深入人性内心去刻画的。《胡普伢》却是个成功的例子,因为胡普伢的史料极少,这就给编剧提供了想象的空间,抓住胡普伢人生的关键点,大胆做戏,通过唱戏线、爱情线、抗争线的故事交织,好戏连台,引人入胜,较好地处理了"实与虚"的关系,让胡普伢在舞台上立起来,让观众洒下眼泪。

其二,接地气。剧中人物说话、做事,一看便知是太湖周边的故事。《胡普伢》中的对话,基本用太湖话和安庆话,特别是特意安排何奶奶用纯粹的太湖话演,很有味道。这也是一次可贵的尝试。另外,导演让胡普伢在某些时候突然用太湖话讲,既增加了幽默俏皮,也让观众倍感亲切,发出会心的笑。著名诗人、评论家沙马说:"戏剧的艺术,就是对话的艺术,而对话的要点,就是不同的人说出不同的话,体现出人物不同的性格,道出不同的人在现实中的命运等等。重要的是如何通过对话体现出戏剧冲突,制造情节高潮,这一点在《胡普伢》剧本中得到了很好的体现。比如第三场:胡普伢投奔长春戏班班主蔡仲贤,

① 苍耳:《回归黄梅戏的活力之源——在新创黄梅戏〈胡普伢〉研讨会上的发言》,《安庆文艺评论》(公众号)2018年11月16日。
②③ 吴彬:《且拿"三好"话普伢——评新创黄梅戏〈胡普伢〉》《安庆文艺评论》(公众号)2018年11月22日。

其中的对话有着生动鲜明的特点和个性。"①评论家方云龙说:"全剧道白地区性特点非常明显,很多土话,但对于当地的观众来说,听起来却很亲切。父亲叫'大大',把为什么叫'么事''好着好着''莫着吓',以及'不看戏我就不家去''媳妇生来就要磨,媳妇不磨难成婆'等等,方言土语贯穿全剧,不胜枚举。戏剧有些地方还巧妙地运用了修辞手法,如第一场中,姑娘甲:'何老板是瞎讲,么事金戏我们能看,银戏我们就不能看呢?'何奶奶:'我的个天哪,你懂个么东西啊,我说京是京城的京,不是金钱的金。说淫戏也不是金银铜铁的银。懂啵?!'这些方言和修辞,使戏剧趣味性更浓。"②评论家宋烈毅说:"在《胡普伢》中,我欣喜地听到了耳熟能详的'母语',它们是流传在皖西南民间的言语信息,我们最亲密的'语言襁褓',流传或即将慢慢消失的安庆本土的俗语、俚语等。比如戏中三姨太说的'清唏鬼叫'这个俚语,确实让人感到亲近,戏中还颇有意思地出现了太湖方言,在第三场戏中,胡普伢拜见师傅蔡仲贤'自报家门'时说的一句'小女子胡普伢,今年十六岁。老家在驮龙山胡家畈,太湖人呐',引起了现场观众,尤其是太湖观众的会心欢笑。所以,我个人认为——或许是一种独特的欣赏体验,观看一部地方戏曲就是身处母亲的怀抱中,体验那重返童年摇篮时的安全感和幸福感。"③评论家陈宗俊说:"语言的大众化。这是黄梅戏作为地方剧种的标志性特征之一,如念白的安庆方言。这种口语化的语言是百姓原生态情感毛茸茸的体现。"④可以看出,编剧在语言上是颇费心思的,让剧本既易懂,又充分用方言土语,使这个戏好看,接地气。

其三,具有历史的艺术呈现。该剧企图重现黄梅戏早期的特点,在道白、音乐、锣鼓、唱腔等方面,都作出了可贵的探索。音乐上,呈现"三打七唱"的特点,也较多结合山歌小调。散文家、文艺评论家杨四海说:"《胡普伢》颇为诱人的地方在于,它对黄梅戏早期优美旋律与唱腔进行了难得的探索,再现了一百三十年前的黄梅戏的渊源,将太湖县本土的山歌融入黄梅戏曲调,其背景音乐、男女唱腔、人物道白不事雕琢、明快流畅,有着属于吾土吾民原生态的韵味与特色。"⑤吴彬说:"《胡普伢》这个戏有意回归传统,让我们看到了久违的玩意儿,特别是尾声部分,为了展示戏班后继有人,舞台上出现了拿顶、旋子、吊毛等技艺,让观众看到了演员身上的功夫。除此之外,黄梅戏中老腔老调的运用,也给人新颖别致之感。比如《十绣调》《送干哥》《开门调》《龙船调》等,随着这些音乐的响起,观众不由地联想到黄梅戏三打七唱的时代,有一种恍如隔世的久违之感。还有帮腔的运用,也重现了黄梅戏旧有的风味。帮腔有助于表现人物心情,渲染舞台气氛。作为戏曲音乐之一种,黄梅戏早期是有帮腔的,但后来却很少再用。"⑥此外,在黄梅戏的源流、生成、环境方面都

① 沙马:《从剧本到舞台艺术——在黄梅戏剧本〈胡普伢〉研讨会上的发言》,《安庆文艺评论》(公众号)2018年11月21日。
② 方云龙:《好戏〈胡普伢〉》,《安庆文艺评论》(公众号)2018年11月24日。
③ 宋烈毅:《一曲黄梅唱苍茫——〈胡普伢〉观后感》,《安庆文艺评论》(公众号)2018年11月9日。
④ 陈宗俊:《小戏子与大时代——在黄梅戏〈胡谱伢〉太湖研讨会上的发言》,《安庆文艺评论》(公众号)2018年11月19日。
⑤ 杨四海:《悲喜交集的〈胡普伢〉》,《安庆日报》2018年12月1日。
⑥ 吴彬:《且拿"三好"话普伢——评新创黄梅戏〈胡普伢〉》,《安庆文艺评论》(公众号)2018年11月22日。

有一些艺术探索。长春班是有史记载的较早的黄梅调班子,蔡仲贤也是有史记载的较早的黄梅艺人,称为黄梅戏鼻祖。长春班开始也是徽调和黄梅调同唱,人员少,条件苦,典型的"三打七唱",没有弦乐。其活动范围在太、望、潜一带,特别在戏窝徐桥、新仓较多,条件好些。也有出省去湖北、江浙的,但较少。剧中江八爷的戏,就发生在湖北。后来观众更喜欢黄梅调,戏班就逐渐改唱黄梅调。这也符合历史事实。在唱白上表现了长春班艺人的探索,逐渐改用安庆话。曲目源流上,也埋下了一些伏笔。比如,暗中说明《小辞店》就发生在徐桥,蔡仲贤还参与了唱词唱腔创作。当时的艺人文化水平低,认字的少。剧中还让胡普伢跟韦春来学文化,这些都是通过唱词表现。所以,《胡普伢》一剧对历史的表现基本是符合当时实际的,并有一定的黄梅戏历史的眼光和艺术的呈现。

其四,贴近人性的刻画。剧中人物胡普伢、蔡仲贤等都有鲜明的个性,即使像婆婆、宋小犬等配角人物也都个性分明,深入人物内心,没有概念化。纵观全剧,塑造了胡普伢、韦春来、蔡仲贤、何奶奶、宋小犬、腊梅、江八爷、三姨太等众多人物形象,他们或贯穿全剧,或出现于某一场,对剧情的发展起到或大或小的作用。胡普伢是一号人物,也是黄梅戏发展史上出现的第一位女演员,如何塑造她的舞台形象,编剧、导演可谓绞尽脑汁。胡普伢是童养媳,是乡村最低层、最不起眼的小人物,她的形象是纯朴、清新又带有鲜明的地域色彩和泥土气息的。鲜活的舞台定位,灵动的眼睛和清纯可爱的气质里,有着坚忍不拔、敢于挑战命运的顽强品质,也预示着黄梅戏从乡间草台班子走向大舞台。所以,其传递给我们的是真、善、美,是质朴和醇和。黄梅戏能从乡间小戏发展成为今天的全国五大剧种之一,并受到亿万观众的喜爱和追捧,就因为在其成长过程中倾注了"胡普伢"们的血和泪。这个人物真实而纯情。蔡仲贤在剧中有着独特的地位,他是黄梅戏长春班班主,是一位演技娴熟并擅于开拓创新的老艺人,是长春班的核心。他又是一位纯厚正直,善良可爱的良师益友,对胡普伢的从艺之路有着重要影响。但蔡仲贤谨小慎微,生怕戏班子摊上什么事影响生计,所以当胡普伢的婆婆带人到长春班闹事,要带走胡普伢时,他便责怪韦春来介绍胡普伢来班社学艺,也责怪胡普伢。当看到胡普伢走投无路时,又帮助她去找石牌的宋小犬。蔡仲贤的角色定位,符合旧社会老艺人的性格,并在剧情中起到重要作用。在众多的角色中,江八爷的形象可谓个性鲜明,与其他人物对比强烈。这个满身匪气的江八爷,既"有枪便是草头王",又是横行当地的一霸,张狂的举止,鲁莽的形象,充分体现了那个兵荒马乱的年代那种性情暴躁、惯于欺压百姓、动不动就掏手枪大耍淫威的人。在第六场,他虽然只有一场戏,却有着足够的表现空间,其独具个性的形象随着剧情的发展获得了预期的效果。这场戏可谓摄人心魂,江八爷的几度拔枪,把这个草头王的狂妄和凶残展露无遗。宋小犬则属于社会底层的另一类小人物。他狡诈、机敏,却胆小、可怜。当江八爷大施淫威,要强卖胡普伢时,随着金钱的加码,威胁的加重,他竟然同意出卖自己的妻子。宋小犬是没有自尊的可怜人,但也是真实的,让人感到人间寒冷。由此可见,《胡普伢》的人物塑造是贴近人生人性的,真实才有感人的力量。

总之,新创黄梅戏《胡普伢》是近年来涌现出的一部不可多得的好戏。用吴彬的话说,该剧体现了"三好",即好读、好看、好玩,回归了黄梅戏的本色、洋溢着泥土的香味。

三、黄梅戏《胡普伢》的不足

其一，情有余，理不足。《胡普伢》全剧洋溢着人情美，充满清新、美好、动人的感情[①]。在"一剧一评"会议上，专家们都肯定了《胡普伢》的清新、自然、感人的风格，也指出了不足。谢柏梁先生说，"胡普伢学艺太顺，没有表现波折和起伏"；在爱情上，与师兄的结合"突兀"，缺乏铺垫。陈智林先生高度肯定了舞美的戏曲化，也指出装疯一段"不自然"。冯玉萍先生则指出，"装疯要有过渡"，"婆婆的转变也要有交代"。张正贵认为，胡普伢逃向戏班，要有铺垫，进班学戏太顺；胡普伢与师兄情感的合理性，身份的合理性有些模糊，怎么解决？装疯一节没有展开，江八爷没有铺垫，监牢逃出来，江八爷没有交代，怎么解决？侯进说，《胡普伢》清新自然朴实，但不揪心。综上所述，黄梅戏《胡普伢》在剧情的交代和人物的塑造上，存在一些理不足现象，有的地方突兀，有的地方让人起疑，需要继续捋顺。

其二，人物塑造存在缺陷。作为一个大型黄梅戏的主角，胡普伢虽然展现了其人生命运和艺术经历，但还有一定的缺陷，因而缺少揪心的艺术力量。一是"在其形象的塑造和性格的展示中不够丰富，因而缺少了激动人心的艺术力量"[②]；二是胡普伢取得了很高的艺术成就，但在剧中却少有呈现。"她作为中国黄梅戏第一个女演员的存在价值和艺术精神，在舞台上被其他的情节遮蔽了。建议专门辟出一个场次来展现她的艺术风采。"[③]韦春来是二号人物，由于定位不很准，少了人物的内心刻画。扮演韦春来的演员余乘鸿后来也向笔者反映，他演出时拿不准，深入不了角色，难以动情。

据吴彬统计，第八届中国（安庆）黄梅戏艺术节上，共计演出27个剧目。其中，现代戏18部，占比2/3；古装戏9部，占比1/3。在现代戏中，与扶贫题材相关的剧目12部，占比44%。这说明，当前的创作倾向于现代戏，倾向于扶贫题材的。《胡普伢》是一出清装戏，"可以说，这个戏的题材是非主流的，是远离了当前的时代主题。但它却以其巧妙的艺术架构和出色的舞台表演，给黄梅戏艺术节吹进了一缕清新的风。作为一个县级剧团，太湖县黄梅戏剧团能做到这一点很不容易。此乃戏曲之幸、黄梅之幸"[④]。

[①] 参见谢柏梁教授在2018年10月5日"一剧一评"中的发言，载于《黄梅戏艺术》2018年第4期。
[②][③] 沙马：《从剧本到舞台艺术——在黄梅戏剧本〈胡普伢〉研讨会上的发言》，《安庆文艺评论》（公众号）2018年11月21日。
[④] 吴彬：《第八届中国黄梅戏艺术节演出述评——兼论现代戏的创作》，《安庆师范大学学报》（社会科学版）2020年第4期。

新时期黄梅戏艺术探索的三条路径

唐 跃[*]

摘 要：通过对20世纪末期以来的黄梅戏剧目创作的抽样考查，本文认为新时期的黄梅戏艺术探索在主题表达的深化、叙事节奏的诗化、呈现样式的多元化等三个方面取得了标志性成果，体现了适应时代发展、勇于寻求新路的创造精神。

关键词：新时期；黄梅戏；艺术探索；主题表达；叙事节奏；呈现样式

与许多传统戏曲剧种不同，黄梅戏没有很悠久的历史，属于中国戏曲家族中的"小字辈"。另一处不同是，黄梅戏没有很严谨的程式，或者说未能体现传统戏曲的程式化的典型特征，甚至带有明显的生活流倾向。所以，在晚清乃至现代戏曲史上，黄梅戏虽有名目，却无很大影响，只是一种地方小戏。

变化发生在20世纪50年代，以《天仙配》《女驸马》为代表的剧目创作取得成功，把黄梅戏艺术推到新的发展阶段。如今看来，这些作品充分发扬了黄梅戏的艺术优势，如讲述传奇故事，发散民俗气息，体现采茶戏类剧种的轻盈流转的风格，突出颇具流行风趋向的载歌载舞的表现形式。那么，黄梅戏的艺术优势此前为何没有得到有效发挥呢？这就必须说到艺术发展与社会转型之间的关系。中华人民共和国的成立，标志着中国社会从现代进入当代，思想观念、道德规范、社会风尚等无不发生了巨变。传统戏曲艺术此时面临改革的考验，而像黄梅戏这样的小剧种，传统包袱并不沉重，易于快速突围，易于紧跟时代节奏，易于接纳新的审美观念。所以，黄梅戏的发展态势犹如井喷，从地方小戏一跃而为全国性大剧种。在这个过程中，黄梅戏与电影联姻，《天仙配》拍成中国电影的第一部"戏曲歌舞故事片"后，国内放映达到15万多场，观众近1.5亿人次，显示了善于腾挪、善于转换的艺术应变风采，由此展现了适应社会转型的青春姿态。

历史车轮驶入新时期以来，中国社会再度发生巨变。改革开放步伐的加快，各种思想观念和社会风尚的流行，商品经济大潮的涌动，无不令人感到兴奋和始料未及。此时，传统戏曲艺术遇到的挑战更为严峻，样式感陈旧老套、视觉变化少、听觉节奏慢等问题凸显出来，与新的时代氛围、新的审美取向之间的隔阂显而易见。大多数戏曲剧种的演出数量锐减，演出范围缩小，部分戏曲剧种则急剧萎缩，濒临消亡，艺术变革的话题被提上重要议事日程。在这样的关头，黄梅戏再一次发挥了历史包袱较轻、严谨程式较少、船小好掉头

[*] 唐跃(1956—)，安徽省文化厅原副厅长，安徽大学兼职教授，安徽艺术学院特约研究员，专业方向：文艺理论与文艺评论。

的艺术优势,特别是密切接触和频繁嫁接多种新型科技视听媒体,有如插上凌空翱翔的翅膀,得以与成几何级数增长的观众、听众谋面,得以实现不远千里乃至万里的地域移动和扩展,得以迅速传扬声誉和影响。黄梅戏借助别种媒体为传播载体,进而日趋流行,广泛流播,表现出来的非凡艺术应变力和适应度,令其他戏曲剧种望尘莫及。

当然,衡量一个戏曲剧种兴衰的主要标志还是舞台剧。就此而言,黄梅戏一方面借助各种现代媒体翩然起舞,另一方面从未放弃大型舞台剧的创作,并在创作中表现出勇于探索、果敢前行的创造精神。归纳起来,新时期以来的黄梅戏艺术探索走过了三条路径。

一、从《红楼梦》到《小乔初嫁》:主题表达的深化

艺术的探索和变革,其实并不仅仅关乎视觉感受、听觉感受等形式要素,与题材选择、主题开掘深化等内容要素同样息息相关。例如,黄梅戏的审美风格特征特别鲜明,那就是轻盈而又流转,清丽而又委婉,所以好听好看,易于传播,遇到了一个特定的历史转型机遇,获得了快速发展。但是,黄梅戏的轻盈风格中潜藏着稍嫌轻浅的隐患,显得分量稍轻,容量稍浅,负重能力不够强,从而影响了题材选择的宽度和思想承载的深度。它更适合演绎民间传说,很少演出在立意上具有开掘空间的艺术作品。

依托新时期中国社会转型以及学术文化界兴起"文化热"的宏观背景,黄梅戏参与了对中国传统文化——既包括传统戏曲,也包括像《红楼梦》这样的古典名著——的积极反思和深入体认,进而酝酿和完成了黄梅戏舞台剧《红楼梦》的创作,勉力找寻剧种的负重底线,探寻新的剧种气质。以主创们的着眼点来说,虽然还是停泊在贾宝玉和林黛玉的爱情悲剧上,却更集中、更细腻地描写了他们心灵上的相互沟通、相互理解、相互一致,赋予他们因爱情与封建势力格格不入、水火不容所以遭到阻挠和毁灭的叛逆性质,发掘了宝黛爱情悲剧的社会意义。剧作把贾宝玉成天混在女孩堆里的脂粉气扫荡殆尽,把他与林黛玉的西厢共读升华为心灵共鸣,确认了两人不仅是爱情伴侣,更是叛逆道路上的同行人。通过突出合乎人性的种种正当需求被世俗视作荒唐之举后引起的迷惘、压抑与痛苦,剧作礼赞了两个思想先觉者和封建抗争者的勇敢灵魂,以深刻的立意及其在舞台上的圆满呈现,为黄梅戏的艺术探索提供了借鉴,表明黄梅戏在主题深化方面拥有广阔前景。

从此以后,黄梅戏的题材拓展和主题深化已经少有禁区,无论是剧种风格上的载重量,还是剧种气质上的厚重感,都有明显改观。在这个过程中,有些主创思考愈加深入,立志既要加强黄梅戏创作立意的深刻性,又要维护原本的轻盈表达优势,尽可能在两者之间达成最佳平衡。与《红楼梦》的创作时隔20多年,《小乔初嫁》亮丽登场,有效回应了这一课题。根据主创们的夫子自道可以得知,他们进入创作之初,已经意识到长于民俗视角的黄梅戏,与剧作打算讲述的袍带壮举、战争故事之间存在隔阂,而怎样艺术地消除隔阂,则是《小乔初嫁》能否成功"嫁娶"的要害。于是,盛和煜先生从文本开始,努力让平常生活介入进来,努力让小乔的柔情似水去对抗曹操的雄健、强悍,努力让小乔坚持以绝代佳人的身份,用美丽和聪慧保家卫国,用忠诚和大爱化解战争。到了二度创作,张曼君导演把轻

巧的家庭琐事漂移到慎重的共商国是里来,把磨子悠悠、琴瑟和谐的民间情趣嫁接到鼓角相闻、刀兵相见的战争环境里来,轻重互见,举重若轻,最大程度地缩短了轻盈表达与厚重立意之间的距离。剧作带给我们的创作启示是:黄梅戏原本是轻盈的,用这种轻盈、流转的风格来托举厚重、深沉的主题,有一定的难度系数,却绝不应当拒绝,于是陷入两难。从轻盈、流转到厚重、深沉,再到举重若轻,显然不只是一种超越障碍的睿智,还是一种破解两难的方法,更是一种崭新的剧种审美风范。

二、从《徽州女人》到《不朽的骄杨》:叙事节奏的诗化

当黄梅戏的题材选择、主题深化少有禁区之后,如何叙事的问题也被提上议事日程。毫无疑问,包括黄梅戏在内的传统戏曲艺术属于叙事艺术,向来讲究故事情节的重要性,很难设想,一个传统剧目没有起承转合的完整情节链条,没有跌宕起伏、三翻五抖的情节过程。而这种叙事节奏"以不变应万变",并且被无限拉长时,不可避免地会让当代观众感到重复、陈旧。新时期以来,戏曲界的有识之士不时提起余上沅先生的"诗剧"说和张庚先生的"剧诗"说,试图用诗的节奏、诗的意境、诗的情感等概念解说戏曲本质。黄梅戏的创作实践极为敏感,很快响应了这种倡导,出现了注重艺术形象的情感分析和诗意描绘、用诗化表达干预叙事节奏的成功案例。

黄梅戏开放了题材空间和主题空间,为《徽州女人》的创作探索提供了机遇。记得当年首演时,许多人都有"这个戏究竟写了什么"的发问。他们还局限并固守于黄梅戏的既往欣赏经验,想不到这个戏的立意在于,韩再芬饰演的那位出场时只有15岁的少女,经历了那么深重的孤独、寂寞、失望和迷惘之后,仍然不失期盼、不失憧憬、不失坚韧的习性,不失向前看的人生信念。《徽州女人》的更大价值,应当是更新了黄梅戏的叙事节奏。剧作在承载这样的深刻立意时,并没有讲述一波三折、峰回路转的烦琐故事,而是通过"嫁、盼、吟、归"的四种情境转换,对这个女人怀着有关爱情的美好憧憬坐上花轿,在婆家开始了等待未曾谋面的丈夫的漫长过程作出诗化处理,以空灵的、澄静的、美轮美奂的形式表现了历史苦难和时代风貌,演绎了一曲不屈不挠的生命颂歌。用导演曹其敬的话说,《徽州女人》描绘了一个女人的梦,在这个色彩斑斓的梦里,女人身上的许多宝贵习性、美好人性闪烁开来,徽州的人文精神也从女人身上和周边对女人的关怀上洋溢出来。

一个戏,描绘了一个女人的梦。这句话既适用于当年的《徽州女人》,也适用于韩再芬前两年主演并导演的描写杨开慧人生终结时刻的《不朽的骄杨》。杨开慧签或者不签那份与毛润之脱离夫妻关系的声明,签则可以生,不签就是死,或可视为全剧的核心情节。但是,此时此刻,杨开慧身处牢房,活动范围和人际交往都有局限,使得原本不大的情节内存无法增容,无法获得充分的延宕,无法形成一波未平、一波又起的曲折过程。于是,面对情节内存较小又被诸多剧种抢滩在先的创作题材,《不朽的骄杨》索性切换角度,转向豁然开朗的诗化表达。剧作一方面淡化了情节,另一方面则强化了与情节发展若即若离、更能见出人物情绪脉络的情景场面。例如,杨开慧从皮箱里取出父亲生前用过的怀表,睹物生

情,心心相印;"芳华"和"湘恋"两处闪回,并非通常所说的情节倒叙,而是杨开慧早年人生片段的情景回忆,风华正茂,如诗如画。剧作还根据毛润之词作《蝶恋花·答李淑一》的寓意,展开了"洁白的蝴蝶在飞翔"的隽永意象,仿佛美丽、飘逸的梦境,贯穿全剧,荡漾诗意。从《徽州女人》到《不朽的骄杨》,一种颇具探索精神的黄梅戏诗化风格正在显现愈加清晰的面貌。

三、从《秋千架》到《贵妇还乡》:呈现样式的多元化

面对新时期的社会巨变,传统戏曲艺术有些措手不及,整体下滑。黄梅戏的境况相对稍好,是因为它属于戏曲家族里的年轻成员,多出几分青春气息,容易与其他艺术甚至包括一些现代艺术进行联姻和融合,容易进行呈现样式多元化的尝试。比较其他戏曲剧种,黄梅戏的融合步伐总是快半拍,总是花样翻新,总是新意迭出。特别是黄梅戏音乐剧的涌现,使得黄梅戏的舞台上五光十色,花团锦簇。我国音乐剧的开拓者沈承宙曾经预言,中国戏曲的走向有两条路:一是走传统之路,另一条则是汇入音乐剧的海洋。著名戏剧导演黄佐临也曾写信给余秋雨说,除了向西方学习之外,还要研究中国的民间音乐,以此为基础寻找音乐剧的调性。在传统戏曲音乐中,京剧和昆曲虽然好,但自成体系,过于严整,很难与其他艺术融合;黄梅戏、越剧则音乐比较松软,易于趋向多元化。

从主演《红楼梦》开始,马兰就有了推动黄梅戏音乐剧创作的念头。其实,黄梅戏的表演原本就有歌舞化的倾向,《红楼梦》融入了花鼓灯舞蹈,强化了这种倾向,谢晋导演和黄蜀芹导演都认为《红楼梦》有音乐剧的感觉。若干年之后,马兰再度主演《秋千架》,尝试融汇大雅与大俗,大量增加歌舞场面,直接亮出黄梅戏音乐剧的称谓。剧作吸纳民歌、古典音乐、流行音乐等诸多元素,显得创意十足。最后那段楚云、千寻和公主的三部轮唱"不要怨我",更是把传统黄梅戏音乐与西洋歌剧唱法相结合,给观众留下深刻的印象。群舞部分也是剧作的亮点,这些舞蹈略带卡通化的夸张趣味,增添了喜剧感和童话色彩。同时,剧作还借用了现代舞,如楚云的那段独舞。总之,《秋千架》通过吸纳多种艺术元素,荟萃多种艺术形态,构成舞台上的万千气象,无限风光,为传统戏曲呈现样式的多元化投石问路。令人遗憾的是,《秋千架》在合肥公演后,得到了声色俱厉的批评。在不少人看来,对传统艺术,只能忠实地、纯正地、原汁原味地传承,而没有变通的余地,哪怕这种传统已经遭到了时代变化的冷遇。

正是因为有着《秋千架》的前车之鉴,吴琼在10多年后主演《贵妇还乡》时,仍为体裁称谓颇费踌躇。剧作在北京保利剧院首秀前夕,吴琼收到爱人阮巡的建议,称这部作品不妨就叫"音乐剧",不要沾"黄梅"的边,免得又起争议。但吴琼没有采纳,坚持称作"黄梅音乐剧"。吴琼认为,传统戏曲不妨嫁接一些时尚元素,加强一些观赏感受,走音乐剧的路子,走呈现样式多元化的路子,以期赢得年轻观众的兴趣和信任。她感到黄梅戏该变一变了,而与音乐剧的联姻,或许是最合理的变化之道。实际上,很早以前,吴琼就以黄梅歌的形式为黄梅戏的多元化探索作出铺垫。她运用现代的音响、配器手法,结合民歌和通俗唱

法,努力使黄梅戏歌曲化,努力为黄梅戏的音乐唱腔输入更多的时尚审美趣味。其后,吴琼一直试图扩大黄梅歌的战果,向黄梅音乐剧的领域进军,几度动议,多次筹划,都因为没有找到合适的剧本而搁浅。再后,她排演黄梅戏舞台剧《严凤英》,虽然不是典型的音乐剧,却在淡化戏曲程式等方面有所开拓。剧作后部的两段唱腔,无论是写法还是唱法,都对西洋歌剧中咏叹调有所借鉴,突破了戏曲音乐的局限,拓宽了戏曲音乐的张力。又过了两年,吴琼推出《贵妇还乡》,有如胸中郁结不吐不快,彻底放开手脚,尽情施展抱负,把各种表演元素融为一体,混搭而不割裂,拼贴而不突兀,多元而有个性。从黄梅戏到欢乐颂,从京剧到哈利路亚,从扑灯蛾到咏叹调和踢踏舞,应有尽有,自成方圆,展现出多姿多彩的舞台新境界。

薛郎归后怎样？
——小剧场黄梅戏《薛郎归》的启示

吴 彬[*]

摘 要：小剧场黄梅戏《薛郎归》在精神层面暗合了鲁迅《娜拉走后怎样》中的思想，它是对传统题材中王宝钏故事的重新解读。与剧作的思想表达相表里的，是行当与服饰的拓展与变化。演出自由流畅，没有暗场换景，这是小剧场演出向戏曲本体的回归。戏曲的未来在年轻人身上，老演员应该发挥好"传帮带"的作用。如何用现代思想穿透传统题材并将之激活，《薛郎归》给我们提供了参考。

关键词：黄梅戏；小剧场；《薛郎归》

1923年12月26日，浙江人鲁迅在北京女子高等师范学校做了一次讲演，题目是《娜拉走后怎样》。100年后，2023年8月11—12日，黄梅戏《薛郎归》在浙江杭州演出。当然，这完全是巧合，因为《薛郎归》的创排早在2019年就已启动，而且该剧已经在国内多个省市演出。但是，在这貌似巧合的背后，其实存在着一种暗合——思想的暗合、观念的暗合。

鲁迅的思想是现代的，但现代的思想不一定就能武装现代人的头脑，否则也无须整日高喊"现代戏曲""戏曲的现代性"了。王宝钏与薛平贵的故事，是传统戏中"妻等夫"题材模式的典型代表，与其类似的还有《汾河湾》《秋胡戏妻》《赵五娘》等。但若论故事流传之广、知名度之高、剧团搬演之多，后者终不能与《王宝钏》相比。在传统戏《王宝钏》中，王宝钏放下相府千金之躯，抛弃锦衣玉食之家，苦守寒窑18年，等待她的薛郎归来。薛平贵也确实归来了，而且是逆袭上位，当了西凉国王，这就是《大登殿》里面的故事。王宝钏等了18年，等来了王后之身，被封为正宫娘娘。夫贵妻荣，这是传统戏曲惯有的大团圆结局。

一个女人等候男人18年，现实中可能有，但它的意义何在？戏曲中亦有，譬如《徽州女人》，它的价值又何在？鲁迅临终时候留下7条遗言，以《死》为题写进了他的文章，其中一条是："忘记我，管自己生活。——倘不，那就真是糊涂虫。"[①]一个女的为什么要等那个男的18年？图的是什么？对这样的问题，传统戏中没有提供令人信服的答案。现代戏曲《徽州女人》给的理由是，只因女人"曾在窗口偷偷的瞧见过他，瞧了这一眼，这辈子再也丢不下"。这是典型的一见钟情式的爱情，而且是典型的单方面的苦恋。在《薛郎归》里，王

[*] 吴彬（1980— ），博士，浙江传媒学院戏剧影视研究院副教授，专业方向：中国现代戏剧、地方戏。
① 鲁迅：《死》，鲁迅：《鲁迅全集》（第6卷），人民文学出版社2005年版，第635页。

宝钏迟迟不肯抛绣球,一直等到薛平贵出现才把绣球抛给了他,也是因为两人曾有一面之缘,有一见钟情之感。王宝钏比徽州女人幸运的是,她和薛平贵不仅是一见钟情,关键还两情相悦。所以,为了这段"两情相悦"的情缘,她不惜与父亲三击掌,断绝亲情来往。薛平贵出外从军,王宝钏苦守寒窑等待。18年间,他也听到过一些议论,说薛平贵战死了,她是既相信又怀疑。但是,只要没有见到薛平贵的尸首,她就相信薛郎还活着。这个"相信"成了她的一个念想,成了她生活下去的精神寄托。18年来,她挖野菜度日,把方圆几十里的野菜都挖光了,甚至因此成为当地的"流量明星"。但是,当薛平贵真正归来,出现在她面前的时候,特别是当薛平贵告诉她,给她带来了荣华富贵的时候,她一语震惊,她的梦醒了,因为她等待的意义被消解了。王宝钏等待的结果和徽州女人等待的结果很像,等来的都是丈夫带着另一个女人回来了。只不过在《徽州女人》中,女人也只能处在"伢子的姑姑"的地位;而在《薛郎归》中,王宝钏不但处在正室地位,而且还是王后之身。鲁迅在《娜拉走后怎样》中说:"人生最苦痛的是梦醒了无路可以走。做梦的人是幸福的;倘没有看出可走的路,最要紧的是不要去惊醒他。"①此时的王宝钏就是这样的一个"梦醒了无路可以走"的人,因为薛平贵所谓的荣华富贵,所谓的凤冠霞帔,作为相府千金的她何曾缺失过呢?若想要,又怎能缺失?她等薛平贵的目的难道就是为了这个吗?显然不是。正如她在独白中所念:"想我王宝钏,苦守寒窑十八年,一年做一只绣球,十八年做了十八只绣球。这辈子我只等一个人,可我最终却等来了荣华,等来了富贵,等来了凤冠霞帔。凤冠霞帔,要是想要你们,十八年前,我不早就穿在了身上。荣华富贵,要是为了你们,十八年前,我不就拥有了么?薛郎,薛平贵呀,这一天,我多么希望你不曾归来。这一天,如果还是一场梦,那该多好啊!"她要等的就是18年前接了她的绣球的那个人。

18年来,苦苦等待一个人,等来之人"是"但又"不是"她心中的那个人,等待的意义被消解,这是她的困惑和痛苦之处。为了宣泄这种痛苦并与之决裂,与其相配合的是台上的舞美,用白纸做成数面镜框,她心中的"幽灵"——意念——将白纸一一撕碎。2019年12月23日《新民晚报》官方账号推送的"新民艺评"《明智的转型——评小剧场黄梅戏〈薛郎归〉》认为,"六面白纸做的高低错落的墙(寓意人生乃是纸一张),是台上主要布景"②。可能舞美设计的初衷也确实如此,但似乎不宜这么简单地理解,笔者更愿意把它视为一面一面的镜子,虽然古代并没有这样的镜子。理由有二:其一,它颇似皮影戏中的"亮子"(影幕),演员不到前台来,而在镜框后面表演。黄梅戏传统戏中常有"搭桥"手法,但"搭桥"是演员完全不出场,就在幕后发声,与前台答话。在这里,演员是有表演的,观众也是可以看到的,只不过是隔着一层纸而已,恰像皮影艺术。其二,它虽表现的是古代的故事,但它所反映的问题却是古今相通的,人生如戏,它就是一面明镜,照着我们世世代代的人。王宝钏梦醒后,台上出现撕碎白纸的画面,未尝不是要打碎这种人为框定的"宿命",打碎这种自造的迷梦。虽然"梦是好的",但正如鲁迅所说:"然而娜拉既然醒了,是很不容易回到梦

① 鲁迅:《娜拉走后怎样》,鲁迅:《鲁迅全集》(第1卷),人民文学出版社2005年版,第166页。
② 戴平:《明智的转型——评小剧场黄梅戏〈薛郎归〉》,《新民晚报》(公众号)2019年12月23日。

境的,因此只得走。"①鲁迅说:"自由固不是钱所能买到的,但能够为钱而卖掉。"②王宝钏最初不惜与父亲决裂,就是为了自由。这在黄新德饰演的检场人的台词中也有所暗示。检场人化用了裴多菲《自由与爱情》中的诗句——"生命诚可贵,爱情价更高。若为吃饱饭,怎能卖剪刀"。相府的荣华富贵挽留不住王宝钏对自由爱情的向往,但它最终却是"为钱而卖掉"了。因为薛平贵以为自己翻了身,有了钱,能够给王宝钏带来荣华富贵了,自己获得了经济的自由,就可以和王宝钏永远在一起了。结果却是,他与王宝钏的隔阂却深了,距离却远了,结局自然是以撕碎白纸、埋葬两个人各自的"梦"而收场。在这一面一面的明镜中,我们是否可以照见自己,照见芸芸众生?我们日日所期盼、所追求的,到头来却总是一场空,得到的并非我们想要的。这是人类存在的困境。

据制作人讲,这个戏走的是"贫困戏剧"的路子③。从体量来看,这个戏确实是小制作,人物少,道具少,但思想却是深刻的。与之相对应的自然是台上的表演。然而,台上的表演似乎并不能尽如人意。这到底是剧作本身的规定,还是导演的安排,或者演员的理解,笔者不敢妄断,但似有讲出来的必要。在薛平贵从军走后的第十年,有个场面,王宝钏身穿三色粗布衣,几近疯傻的表演,这种装束颇似《宇宙锋》中赵女的装疯。从演员的表演来看,给人的感觉是王宝钏精神上受了刺激。这样的人格撕裂与最后一场戏梦醒了无路可走的深刻认知,似乎是不协调的。如果一个精神正常的人,她能够认识到梦醒了无路可走,这是很自然的主题升华。但是,如果让一个精神上已经有了异常的人,在最后认识到梦醒了无路可走,似乎不合情理。倘若把她的精神异常放在梦醒之后,是不是更合理,更能够增强该剧的反思意味呢?

前述按下不表,如果单纯从行当表演来说,王宝钏在抛绣球嫁给薛平贵那场戏中,是正旦;到了18年苦守寒窑"等夫"期间,做派又似彩旦;在薛平贵归来那场戏,她因长年挖野菜艰难度日,已经明显老态,则是老旦的做派。一个演员横跨三个行当进行表演,极其考验功力。从这个角度来说,演员的表演是很成功的。但若与戏的内在规定性情境对照着来看,上述问题自然也就暴露出来了。

出于人物性格塑造的需要,相较于传统戏,在《薛郎归》中王宝钏的行当归属是明显作了拓展的。与之相对应的,则是薛平贵的行当归属。在传统戏《王宝钏》中,薛平贵属于须生行,而且是以唱功戏为主。但在《薛郎归》中,薛平贵则改为小生,而且其服装也和传统戏相去甚远,话剧写实服装的痕迹非常明显。从人物所属行当和服装来看,舞台呈现更有青春气息,演员是年轻的,角色是年轻的,表达的主题是年轻的,这是剧作思想内涵所导致的在装扮方面的必然突破。这种突破对于戏曲来说是好还是坏,见仁见智,可以讨论。

小剧场戏剧最先是从话剧界开始的。它源自小剧场运动,是带有先锋性质和探索精神的演出形态。就中国戏曲而言,当大剧场演出日益受话剧写实风格影响而积重难返的

① 鲁迅:《娜拉走后怎样》,鲁迅:《鲁迅全集》(第1卷),人民文学出版社2005年版,第167页。
② 鲁迅:《娜拉走后怎样》,鲁迅:《鲁迅全集》(第1卷),人民文学出版社2005年版,第168页。
③ 戴平:《明智的转型——评小剧场黄梅戏〈薛郎归〉》,《新民晚报》(公众号)2019年12月23日。

时候,小剧场戏曲则以其"小、深、精、广"的艺术特色,重新找回了戏曲的美学原则,收获了观众,特别是年轻观众。在《薛郎归》中,演出是自由流畅的,几乎没有运用暗场换景,只是通过灯光亮度的变换,检场人的穿插叙述,实现了场景的转换和剧情的推进,一切都是在观众眼皮子底下进行的。关于戏曲中暗场换景问题,在大剧场演出中是早已司空见惯了,明显受到话剧的影响。导演为了追求舞台效果,为了营造气氛,有时则是为了情节的转换,不断地运用暗场,舞台效果可能有了,但观众的审美快感却没了。对于这个问题,著名导演张仲年早在十几年前就曾一针见血地指出:"经常使用暗转,会破坏观众观剧的审美感受,因为一会儿暗一会儿明,视觉上难受,情绪上也不舒服。"①与大剧场相比,小剧场戏曲更在意观众的审美愉悦,更重视戏曲舞台流畅性的叙述原则。在这个方面,《薛郎归》无疑是作了很好的探索,可以视为对戏曲本体的回归。

从表演的角度来说,黄新德饰演的检场人虽然台词不多,但那一向稳重的台风,再次让观众一饱眼福,其背后自然是老艺术家深厚的功力。这种"稳"是内在的,散发着一种醇香,就如浓茶一般,愈品愈有味道。而每次出场用题有不同字的折扇示人,既与剧情密切吻合,也活跃了气氛。黄新德先生现年76岁,作为具有代表性的黄梅戏老艺术家,他俯下身子甘当绿叶,在剧中给年轻演员配戏,为年轻人站台,很好地发挥了"传帮带"的作用,这种精神是可敬的。当今之世,内卷严重,年轻人生存不易,出头更难,有成就有名望的老艺术家有责任和义务发挥余热,扶持后辈,因为戏曲的未来就在年轻人身上。其实,不仅舞台表演需要"传帮带",编剧、舞美等各个部门都需要"传帮带";不仅戏曲艺术需要"传帮带",各行各业都需要"传帮带"。以老带新,才能为时代培养人才,为未来储备人才。也只有这样,社会才能进步。

舞美的设计非常简洁,特别是前面所说的那种白纸镜框式的布景设计,既简练又自由,既有皮影戏的味道又活用了黄梅戏"搭桥"手法。作为幕后人的导演,在场面安排上确实是做到了精简。乐队只派用一人,一人操纵四五种乐器,而且直接坐于观众可以看得见的台口处,似乎让人感受到了黄梅戏"三打七唱"时期的原生态味儿。但这种简单的伴奏乐器并不单调,因为在演员演唱、气氛营造中,还有另外我们看不见的音乐伴奏。

薛郎归后怎样?我想,这是我们今人应该思考的问题。其一,就剧本身而言,薛郎归后,我们作为个体的人,一直所坚守的那个理想也好,梦也好,它的价值和意义何在?其二,就剧种本身而言,《薛郎归》后,黄梅戏又将作何种开拓?"曾盟约百年相守,曾盟约两情绸缪。十八载寒窑苦等候,十八载守望再从头。"剧终结尾的这几句唱,似乎可以作为注脚。艺术的探索是无止境的,守望之后再从头。其三,就中国戏曲而言,传统戏的整理改编是戏曲传承发展中的重要一环,但如何进行"创造性转化,创新性发展",却是老大难。毕竟,传统剧目产生的文化土壤与今天的社会是绝然不同的,是如做文物保护那样"修旧如旧"还是"修旧如新"?这是考验改编者的思想和才能的。如何用现代思想穿透传统题材并将之激活,《薛郎归》似乎给我们提供了参考。

① 张仲年:《戏剧导演》,中国戏剧出版社2010年版,第62页。

"十七年"时期泗州戏《三蜷寒桥》的"人民性"构建

屈相宜　王夔[*]

摘　要：泗州戏《三蜷寒桥》是"十七年"时期由《小欺天》改编而来，在"戏改"方针的引领下，强化了剧作的人民性，将《小欺天》中的故事情节、人物形象都做了改动。该剧的"人民性"生成过程如下：一是对《小欺天》进行必要的"消毒"，并树立起新的价值观，设置新的矛盾冲突；二是重新塑造、丰富党子龙这一人物形象，使其成为更具社会意义的批判对象。

关键词："十七年"时期；人民性；《三蜷寒桥》；泗州戏

"十七年"时期，在政府的直接领导下，以"改人、改戏、改制"为具体实施路径，对中国戏曲展开了全面革新。田汉把改造后艺人的思想觉悟描述为："通过戏剧艺术帮助使大家觉悟，让大家真正不受欺侮、不受压迫、不受剥削，真正站起来，这便是新艺人的理想的实现。"[①]需要指出的是，这既是"新艺人的理想"，又是"戏改"的实质。"十七年"时期，泗州戏的发展大致可以分成两个阶段：一是 1949 年至 1957 年间，泗州戏跟随全国戏曲改革运动，由乡野小戏成长为规范的地方戏；二是 1958 年至 1966 年，集中创作现代戏。这一时期，创作了一批泗州戏优秀剧目，同音乐、表演改革一道，逐渐确立了泗州戏的剧种品格。

"剧目问题是戏曲改革的关键问题"[②]，在国家"戏改"大背景下，"人民性"话语进入泗州戏剧目创作。"戏改"中的人民性，"在理论话语上是要把传统的庙堂、文人和民间的关系，替换为当代的革命、启蒙（现代文人）与民间的关系"[③]。"旧剧是中国民族艺术重要遗产之一……同时旧剧一般地又是旧的反动的统治阶级有意欺骗麻醉劳动人民的一种阶级斗争的工具，因此改造旧剧是一个非常重要的任务，也是一个非常复杂的思想斗争。我们

[*] 屈相宜（1997—　），浙江财经大学东方学院助教，专业方向：民间戏剧与地域文化；王夔（1980—　），博士，安徽大学教授，专业方向：民间戏剧与地域文化、当代戏曲理论。

【基金项目】本文为国家社科基金艺术学重大项目"新中国成立 70 周年中国戏曲史（安徽卷）"（18ZD08）阶段性成果。

① 田汉：《艺术的道路》，陈刚等编：《田汉全集》（第 16 卷），花山文艺出版社 2000 年版，第 2 页。
② 完艺舟：《泗州戏浅论》，安徽人民出版社 1993 年版，第 7 页。
③ 白勇华：《十七年"戏改"过程中的民间与国家——以福建地方戏为考察中心》，福建师范大学博士学位论文，2016 年。

对于旧剧采取了从思想到形式逐步加以改革的方针。"①周扬这段话点明了旧剧改革的步骤：以阶级化为导向，以戏曲传统剧目主题思想的改造为起点。"十七年"时期，《三蜷寒桥》改编的优秀之处正在于此，将阶级斗争用戏剧的方式介入创作，回答了泗州戏传统剧目旧道德与新社会意识形态的转换问题。

一、消解与重构——人民性主题的逐步树立

《三蜷寒桥》原本为《小欺天》，又名《四宝珠》，由魏玉林口述、完艺舟执笔改编而成，是泗州戏少有的具有一定代表性的传统大戏，也是改编较为细致的一本戏。1957年，该剧作为泗州戏传统大戏改编的优秀范例进京汇报演出，是本次演出中唯一一本泗州戏大戏。在此之前，《小欺天》已经被埋没很久，原本中对封建伦理道德观和宿命论的宣扬并不适合新社会的舞台。

自旧社会而来的传统剧目《小欺天》是否具备一定的人民性？如何整理改编传统剧目，使之适应彼时反修反帝的要求？这是在"十七年"时期，改编这样的传统剧目绕不开的话题。自1956年文化部召开全国戏曲剧目工作会议，再一次对左倾思想进行纠偏起，戏曲界就开始了对该问题的讨论。直到1958年，文化部召开戏曲表现现代生活座谈会，给出官方的回答，即"本身人民性很强，而又包含朴实的社会主义观点的优秀剧目，也应划入社会主义新戏曲中"，"传统剧目中，指有强烈的人民性的部分，是有部分因素是社会主义精神的，我们把他纳入社会主义新文化"②。泗州戏将《小欺天》改编成《三蜷寒桥》时的思路与上述指导思想是相契合的，采取了"挖疮补肉"的方法，即将《小欺天》中属于封建社会的糟粕完全去除，由此造成剧情欠缺、人物形象单薄等问题，通过在《三蜷寒桥》中搭建起新的故事线和人物关系来补足、升华。

（一）修补与净化——树立新的价值取向

"我们修改旧剧的步骤，首先是进行最必要的消毒，即抛弃其有害于人民的腐朽的、落后的部分，如鼓吹奴才思想的，残酷、恐怖、野蛮、落后的部分……"③要将戏曲纳入新的人民的文艺范畴，首先就要去除原剧目中迎合封建社会道德观念的部分。

《小欺天》原本剧情大致如下：朱氏带着女儿党凤英从河南到京城寻找自己的儿子党金龙，家仆党小也一同前往。党小爱慕党凤英，在路途中杀害朱氏，妄图霸占党凤英。之后，朱氏被观音救活。后来朱氏、党凤英落入山大王白菊花之手，白菊花看上党凤英，要娶她为妻，党凤英不从，得人救助才逃走。同时，党小被白菊花杀死。朱氏继续进京寻子，但

① 周扬：《新的人民的文艺》，北京大学等主编：《文学运动史料选》（第5册），上海教育出版社1979年版，第697—698页。
② 《座谈会发言摘要》（第四号），《文化部"戏曲表现现代生活座谈会"资料》（油印稿），1958年7月。
③ 田汉：《为爱国主义的人民新戏曲而奋斗——一九五〇年十二月一日在全国戏曲工作会议上的报告》，《田汉全集》（第17卷），花山文艺出版社2000年版，第174页。

党金龙中了状元,认贼为父,将前来认亲的母亲踹到寒桥之下。这时,卢文进向朱氏伸出援手,两人结成母子。朱氏将家传宝珠送给卢文进,卢文进将此宝珠献给朝廷,得以封官。党金龙得知卢文进因宝珠封官,心中嫉妒,与卢文进到开封府请包拯断案。最后,善良的卢文进安然无恙,党金龙被赐死。在改编时,《三蜷寒桥》通过对几个关键剧情的改动,删除或简单修改《小欺天》里"三从四德"和包含"因果报应"之类以旧道德为主题的含有封建迷信思想的情节,使之与鬼神怪异信仰的封建题材划清了界限。

首先,删去了原本中菩萨复活朱氏这一情节。《三蜷寒桥》中,仍然保留党小为了"夺取宝珠,霸占党凤英为妻"[①],但将剧情更改为:

党　小:(入内静听,被拐杖绊倒,用手摸起,起下杀心,打昏朱氏,跳到一边躺下伴睡)

……

朱　氏:(挣扎起,发现头上血迹,知被害)凤英,我的儿呀……[②]

《三蜷寒桥》将朱氏原本被党小谋杀致死改为"打昏",在一阵昏迷后,朱氏又挣扎着醒来,达成逻辑合理性,"拯救人民"的"菩萨"顺势被新的叙事逻辑消解。在原本《小欺天》的结尾,开封府铜铡显灵,罪恶的党金龙遭天谴而亡。在《三蜷寒桥》中,"钻铡"改为"开铡":

党金龙:呸!谁是你的儿子?你分明是民间疯婆!冒认官亲,哪里容得?堂侯!你与我打下去!

包　公:嗯……党金龙,好大胆!王朝、马汉,将他纱帽端去!

党金龙:我是朝廷命官,身犯何罪,谁敢动我?

包　公:党金龙啊,党金龙!你好大胆!寒桥之上踹下你母,公堂之上不认娘亲,大逆不孝,辱没人伦,那还了得?王朝、马汉,与我架下去。

(向朱氏)夫人……

包　公:开——铡——

众　　:噢——

卢文进:俺妈,你不要难过,还有俺孝顺你咴!

朱　氏:儿啊,他罪有应得,为娘并未难过啊……[③]

开封府铜铡显灵导致党金龙自己钻铡,"灵"成为正义的裁决者,其背后所隐藏的价值观念是人的生死由"天""帝"掌握的宿命论主题,是明显的迷信思想,与当时人民要"反压迫""作斗争"的价值取向完全冲突。而《三蜷寒桥》中,树立了包拯这一清官形象,包拯是"人"的代言。如此,对剧中人物命运的掌控方从"天"换为"人"。在结局的对话中,固然党金龙同包拯一样是朝廷命官,但包拯以党金龙寒桥踹母有违孝道仍将其处死,背后传递着这样一种思想:在"人民"的代言人的支持下,以"孝"为代表的正义准则,凌驾于"朝廷命

①② 中国戏剧家协会主编:《中国地方戏曲集成·安徽省卷》(下),中国戏剧出版社1959年版,第653页。

③ 中国戏剧家协会主编:《中国地方戏曲集成·安徽省卷》(下),中国戏剧出版社1959年版,第701页。

官"这样的阶级性标准之上。

这样的改编,洗涤了《小欺天》中的旧道德。旧道德是指以前社会中根深蒂固的封建道德观念和文化传统,如"男尊女卑""功德无量""因果报应"等观念,与新生的社会形态、政治制度和文化发展相冲突,需要被新的道德观念所替代。在新中国成立后,人们开始重视科学、民主、自由、平等等价值观念,这些新的道德观念代表着新社会的革命进步性。因此,批判和摒弃旧道德观念,推动新的道德观念的建立和发展,是当时所有泗州戏整理改编必经的过程,例如《海云花》删除了原剧本《鲜花记》中"鬼魂托梦"的迷信情节。

(二)对比与互映——阐释新的矛盾冲突

《三蜷寒桥》中对立的双方分属于"封建统治阶级"与"劳动人民",其双方的矛盾冲突,旨在配合当时戏曲改革"反封建""反压迫"的主题。邱扬曾评价说,《三蜷寒桥》"活化出士大夫阶级与劳动人民在道德观念、人伦关系上的鲜明对比"[①]。剧作对人物阶级性质的划分是十分清晰的,《小欺天》中的官与民这一对矛盾在《三蜷寒桥》中被全新地置换为统治阶级与劳动人民的矛盾。其通过反复强调新的矛盾冲突,突出《三蜷寒桥》中所对应的新的"人民性"。

《三蜷寒桥》巧妙地设置了两对亲子关系来代表两个阶级,以卢文进、朱氏、党凤英为一派的草根人民,以党金龙、宠吉为一派的封建统治阶级,围绕党金龙发迹变态这一事件展开斗争。用这两对亲子关系在各自境遇中的不同抉择作对比:朱氏在松林与女儿党凤英失散,靠沿路要饭走到京城寻找儿子,终于在寒桥遇到党金龙。然而此时的党金龙已将杀父仇人认为干父,正在恭维着宠吉"干父恩情似海深,刻骨铭心报大恩"[②],担心将朱氏认下后,被干父知道自己是仇人的儿子,招来杀身之祸,于是一脚踢开朱氏。屠夫卢文进正巧从此经过,搭救了被踹到桥下的朱氏。卢文进看着鼻孔流血的朱氏心生怜悯,在得知朱氏和自己一样是个孤人后,认其为母。他后来又偶遇党凤英,朱氏母女得以团圆。卢文进在朱氏的安排下,与党凤英成婚。虽然朱氏与卢文进不是亲生母子,但卢文进对她的"孝"却比党金龙诚挚的多。在"许亲"一出,卢文进一进家门先给朱氏磕头,这是作为儿子的恭敬;朱氏见状忙道"家无常礼,快起来吧"[③],这是作为母亲的体贴。可见在生活中,卢文进对朱氏这个母亲是很恭敬的。第十场"认母",在与党金龙激烈对峙的同时,包公让官吏带朱氏上堂,他还不忘朱氏,担心官吏吓到朱氏:"你看你们使刀弄棒的,别吓着俺妈……包老爷,俺妈是乡下人,没见过官,你老可别吓唬她哈……我母年老,上的堂来,颠三倒四,或有冲撞,相爷不要见怪!"[④]而在当堂认母时,朱氏一脚踢开亲生儿子党金龙,认下了卢文进,两人母子情深可见一斑。

[①] 丘扬:《礼失而求诸野——泗州戏"三跷寒桥"观后》,《戏剧报》1957年第12期。
[②] 中国戏剧家协会主编:《中国地方戏曲集成·安徽省卷》(下),中国戏剧出版社1959年版,第664页。
[③] 中国戏剧家协会主编:《中国地方戏曲集成·安徽省卷》(下),中国戏剧出版社1959年版,第675页。
[④] 中国戏剧家协会主编:《中国地方戏曲集成·安徽省卷》(下),中国戏剧出版社1959年版,第695页。

党金龙拜宠吉为干父是出自对功名利禄的追求："论提携多亏了宠老大人"①。因利相聚，必因利而散，当他发现卢文进献的宝珠乃是自家祖传，为求献宝的赏赐，立即转头要与朱氏相认，全然不顾昔日与宠吉的"父子情深"。这种阶级性倾向贯穿于泗州戏改编传统戏曲的全过程。例如在泗州戏《樊梨花》的改编中，将原来樊梨花爱上薛丁山并为此弑父弑兄，改为误杀父亲，在伦理道德上更为合理，并添加了樊梨花反对其父将其婚配杨凡的情节；在后来的演出本中，又进一步将樊梨花父亲樊洪的形象矮化，更改了樊洪、杨凡的身份，设定为唐、番里应外合设计谋反的奸臣，巩固了樊梨花的正面形象。

二、丰富与重塑——更具社会意义的批判对象

剧中的阶级矛盾集中在由平民变为官僚的党金龙身上，他出身平民阶级，也曾受人欺凌，但一朝为官，全然忘记父母恩情，彻彻底底地脱离家庭。《三蜷寒桥》在《小欺天》的基础上，增设党金龙的父亲党子明遭奸臣宠吉陷害被削职为民后忧愤而死这一背景，让党金龙背负为父报仇的愿望而进京赶考，将原本中的发迹变态放置于忠奸斗争、父仇子报的语境当中，戏剧矛盾更加激烈，党金龙寒桥踹母的行为将有更多的道德谴责，其认贼作父、弃母求荣的形象也更加丑恶。

作者并没有把他写成一个身份的转变导致性格、品德就完全由好变坏的片面人物，而是通过细细铺垫，向观众们展现党金龙发迹变态正是他性格发展的必然结果。党金龙的本性在寒桥踹母之前就多有展现。例如，在剧本开头，三年考期临近，他一家穷困潦倒，只得到亲戚家借钱去考试，但无人肯借，只好羞愧回家：

> 党金龙：他不肯帮衬与我啊。
> 党凤英：这……一误考期，又是三年，你看如何是好？
> 党金龙：舅爷不肯成全，只得不去！
> 党凤英：哥哥，你……
> ……
> 朱　氏：你……你说什么？
> 党金龙：还没动身，就遇上这个麻烦事儿，我不去啦！
> 朱　氏：……
> 　　不由我，凉了心。
> 　　杀父仇难道忘干净？②

党凤英日常祝告"保佑俺的哥，早登龙虎榜，得遂青云志，为父报冤枉"③，朱氏为了教导党金龙心血熬尽、苦守寒门，她们都指望着党金龙考取功名报仇。党金龙心知"不报此

① 中国戏剧家协会主编：《中国地方戏曲集成·安徽省卷》（下），中国戏剧出版社1959年版，第663页。
② 中国戏剧家协会主编：《中国地方戏曲集成·安徽省卷》（下），中国戏剧出版社1959年版，第640页。
③ 中国戏剧家协会主编：《中国地方戏曲集成·安徽省卷》（下），中国戏剧出版社1959年版，第638页。

仇不算人"①,但实际上只顾惜自己出门借债的脸面,说"树有皮,人有心,非是孩儿违母命"②;报仇过程中遇到一点挫折就放弃,却还要虚伪地将自己放弃报仇归结于"撇下了老母幼妹,儿要去娘靠何人"③。朱氏当即戳穿了他的谎言:"哪里是放心不下,分明是图逸恶劳。"④

党金龙在荒草山被落草为王的东方青抓到,相谈之下发现二人同是忠良之后,东方青赠与党金龙银钱,以助他进京赶考。谁曾想党金龙一朝得中,为求高官厚禄,不仅出卖东方青,还亲自领兵围剿。党金龙又眼见宠吉官高势大,便不顾杀父之仇,认贼作父,换来东台御史的大好前程。可以说,党金龙的发迹全靠他见风转舵,卖身投靠宠吉。对曾经的乡邻,他避之不及:"我早有吩咐,乡亲乡邻,一律免见。"⑤

戏一开场,朱氏在被党小打昏后,挣扎着清醒过来,所幸捡回一条命,她蓬头垢面地赶到京城寻儿。此时,党金龙和宠吉前呼后拥走在御街上,这一对"父子"互相奉承着,热络地呼喊"我儿""干父",坐轿途经寒桥,与朱氏"腹中饥饿心发慌,两腿酸软痛难当"⑥的境遇两下比较,更凸显出党金龙求荣于宠吉的可恶。之后,朱氏在寒桥休息,从王朝口中得知党金龙认贼作父,但毕竟党金龙是自己的亲儿子,"斗大的党字写当中"⑦,不肯相信他当真忘了本。此时,故事迎来高潮,朱氏、党金龙这一对亲母子在寒桥相遇。朱氏让堂候传话"蜂来寻蜜"⑧,党金龙心下了然是母亲来寻,他却是极尽冷漠:

> 党金龙:(打量朱氏,念)
> 　　金龙用眼观,桥头一老年;
> 　　呀!正是我的母,唉,身上太贫寒。
> 宠　吉:(突然站立桥头)金龙我儿!为何停轿?天色不早,赶快回府!⑨

当朱氏衣衫褴褛,跨越山水站到党金龙的面前,党金龙不关心她为何如此落魄,不问她路途艰难,一个病弱妇人怎么前来,为何进京寻儿,为何独身一人,妹妹党凤英在哪里,首先想到的却是母亲身上太贫寒。或许他在此时的一声叹息"唉"中,包含了对母亲的一丝愧疚,但是宠吉的一声呼喊,又轻而易举地将他的母子之情斩断,差人暗地里送些银两,足以抵消他的愧疚,达到他心里"孝"的标准。

> 党金龙:……我不如暂且回府,暗差人送些银两,打发她回家,也就是了!
> ……
> 党金龙:(一脚踢开朱氏)打下去!
> ……

① 中国戏剧家协会主编:《中国地方戏曲集成·安徽省卷》(下),中国戏剧出版社1959年版,第642页。
②③ 中国戏剧家协会主编:《中国地方戏曲集成·安徽省卷》(下),中国戏剧出版社1959年版,第640页。
④ 中国戏剧家协会主编:《中国地方戏曲集成·安徽省卷》(下),中国戏剧出版社1959年版,第641页。
⑤ 中国戏剧家协会主编:《中国地方戏曲集成·安徽省卷》(下),中国戏剧出版社1959年版,第667页。
⑥ 中国戏剧家协会主编:《中国地方戏曲集成·安徽省卷》(下),中国戏剧出版社1959年版,第664页。
⑦ 中国戏剧家协会主编:《中国地方戏曲集成·安徽省卷》(下),中国戏剧出版社1959年版,第666页。
⑧⑨ 中国戏剧家协会主编:《中国地方戏曲集成·安徽省卷》(下),中国戏剧出版社1959年版,第668页。

党金龙：（一脚又踢开朱氏）打下去！

……

党金龙：（惊惶万状，向前一脚踢朱氏落桥下）打下疯婆，快快回府！①

朱氏亲眼见到儿子背信弃义，上前与之争执。党金龙心中全无母子之情，担心义父发现自己是党家之子，在寒桥之上三踹朱氏，踹了他自己的良知，也踹了朱氏对党金龙的母子之情。

尽管如前文所说，当时戏曲紧紧围绕着阶级斗争创作，但作者抛开阶级斗争，把党金龙这种是非不分的道德观作为批判对象，相比原剧本惩恶扬善、贬逆褒孝，显然更具社会意义。

三、审美与情味——主题性作品的人民性表达

（一）本色化写真

对时代的响应，是"十七年"时期创作者需要完成的规定主题。为了增强规定主题的可看性，《三蜷寒桥》遵循人民性表达的创作自觉，在整理改编时采用了本色化地写真，将笔触落到小人物的呈现上，所刻画的劳动人民并不是刻板的符号化角色，而是一个个鲜活个体。

与通常"高大全"的形象不同，卢文进这个人物选择了丑生来扮演。"十七年"时期创作的大部分戏曲，在表现角色方面有这样特点：主要的角色类型包括正面角色、反面角色和丑角。其中，正面角色通常是英雄豪杰、忠臣义士等，他们的形象通常是刚毅、正义，代表着人民的力量和正义的力量；反面角色则是反动派、恶霸、奸商等，他们的形象通常是狡猾、残忍，代表着反动势力和黑暗势力；丑角则是一种特殊的角色类型，他们通常是善良、可爱、幽默、机智，代表着人民的智慧和幽默感。丑生是泗州戏中独特的行当，扮演青年男子角色，表演风格兼具小生的儒雅和丑的诙谐幽默，同时掌握生行、丑行表演技巧，相比于其他行当，有更多的塑造人物的表演手段。在泗州戏中，丑生行占据相当重要地位，如《三蜷寒桥》中的卢文进、《打干棒》中的崔自成等。《小欺天》中原本就有卢文进，但过于恪守礼教，更由于是丑生，多是一些插科打诨，带有嘲弄的意味，减弱了人物本身的光彩。《三蜷寒桥》保留了卢文进作为丑生的风趣、实诚，删去了不合时宜的嘲弄，完成了对人物的拂尘。卢文进是一个屠户，对当官后的财富与权力不了解，也满不在乎，因此闹了不少笑话。例如，他拒绝穿官袍，理由是杀猪不方便；堂候教他耍官威，他跟着堂候一板一眼学着，连衙役的活计也学了去，还让下属帮他记下谁家欠他卖猪钱。这样本色而幽默的插科打诨，让卢文进这个人物既接地气，符合劳动人民的形象，又极大地活跃了舞台氛围。

① 中国戏剧家协会主编：《中国地方戏曲集成·安徽省卷》（下），中国戏剧出版社1959年版，第669页。

(二) 乡土性书写

"乡土性是一种既'土'且'俗'的审美情味,故也称之为'乡土情味'。"[1]泗州戏的唱念语言、舞台形表承载了皖北地区的乡风民俗及地域群体的性格特征。

泗州戏的"土"是剧种品格最外在的表现形式,但"土"并不是低俗、粗鄙,而是饱含皖北地区风土人情的乡土气。泗州戏流行于皖北,皖北重农,剧本对本地特色农作物、饮食的描写,将皖北的生活风貌展现出来:"顺手摸个窝窝头,腰里拽过几根葱""两斤面蒸个窝窝头"[2]。这些语言的使用是当地生活方式的反映,与观众建立起天然的、牢固的联系。语言通俗是泗州戏"俗"的体现。泗州戏剧本语言大多是口语化的,例如《三蜷寒桥》中党小在向党凤英表达爱慕时,说"俺们打开天窗说亮话吧,俺朝天每日想你,就是捞不到手",全然不似张生"空着我透骨相思病染,怎当他临去秋波那一转"那般雅致,他只会表达农民心里最直白的语句。

新中国刚刚成立,人民不再受压迫,对新社会、新生活的热情洋溢在戏曲创作中,戏曲歌颂党、国家、领袖,以"加强人民对自身伟大力量和光明前途的信心"[3]为己任。革命话语作为现代性追求的一个部分,参与到整理改编和文艺批评中。《三蜷寒桥》在保证戏剧性的同时,平衡了价值观的修补与净化,仍具有让人感受到真善美的价值。

[1] 郑传寅:《地域性·乡土性·民间性——论地方戏的特质及其未来之走势》,《湖北大学学报》(哲学社会科学版)2010年第6期。
[2] 中国戏剧家协会主编:《中国地方戏曲集成·安徽省卷》(下),中国戏剧出版社1959年版,第651—655页。
[3] 周扬:《坚决贯彻毛泽东文艺路线》,人民文学出版社1952年版,第80—81页。

二人台"一专多能"型艺术人才培养模式的新探索

王秀玲　乔宇杰　樊学勤　田　丽[*]

摘　要：内蒙古艺术学院在16年的地方戏曲本科教学实践中，组建高校教师、专业团体艺术家、"非遗"传承人三结合的教师团队，对地方戏曲的唱、念、做、打以及理论研究开展集体攻关。学科团队紧扣融合教学、舞台实训、开放联动三个关键环节，建立多元互动、全面发展的"一专多能"人才培养模式；通过美育涵养学生扎根基层、服务百姓的情怀，深入挖掘优秀的民族戏剧文化资源，创造性地开辟了二人台"非遗"院校传承渠道，探索出二人台理论与实践并重，编、导、演于一体的新型艺术人才培养路径。

关键词：二人台；"一专多能"；人才培养模式

中国戏曲艺术是传承中华民族文化基因和中华美学精神的重要载体。地方戏曲作为中国戏曲的重要组成部分，承担着传承中华优秀传统文化的重任。但近年来，由于社会变迁、文化多元化和现代媒体的冲击，大部分地方戏曲面临着人才匮乏、传承断档、后续无力的困境。如何培养地方戏曲人才，赓续戏曲艺术传统，是全社会热议的话题。本文以内蒙古艺术学院二人台专业的实践教学为例，抛砖引玉，愿与业界专家学者共同探索地方戏曲人才培养的新模式。

2006年内蒙古艺术学院成立地方戏曲本科专业——二人台表演专业，这在全国是最早的尝试。在创立之初，没有经验可循，老师们摸着石头过河，边实践，边探索。经过16年的教学实践，以本科人才培养模式改革为突破口，逐渐形成二人台"一专多能"型艺术人才培养模式。

一、攻坚克难，"三结合"熔炼教师团队

地方戏曲进入本科教学，面临很多难题，既要遵守戏曲艺术自身的发展规律，保持其原有的特色，又要进入高校的教学管理体系，使之逐步规范化、系统化。二人台本科专业

[*] 王秀玲（1970—　），内蒙古艺术学院影视戏剧学院教授，专业方向：戏剧戏曲学；乔宇杰（1985—　），内蒙古艺术学院讲师，专业方向：戏曲表演；樊学勤（1985—　），呼和浩特市乌兰牧骑演员，专业方向：二人台表演；田丽（1986—　），内蒙古戏剧院二人台艺术团演员，专业方向：二人台表演。

【基金项目】本文为国家社科基金艺术学重大项目"新中国成立70周年中国戏曲史（内蒙古卷）"（19ZD08）阶段性成果。

教学开展伊始，学院针对二人台传承机制随意、师缘结构封闭等民间艺术进入高校教育教学后产生的一系列问题，通过多种方式整合高校教师、专业团体艺术家、"非遗"传承人三支力量，群策群力，教研攻关，陆续组建了"二人台声乐与唱腔科研团队""二人台基本功训练科研团队""二人台传统剧目传习以及现代戏创作研究团队"和"二人台理论研究团队"四大科研团队，进行相关的专题研究，寻求有效的教学方法，并在教学动态过程中对研究成果予以检验。

二人台专业声乐课与唱腔课的辩证关系是本专业教学的重点和难点。在教学过程中，很多学生反映声乐课老师和唱腔课老师的要求相抵牾，学生无所适从。为此，学院多次召开学术研讨，组织二人台演唱教学工作坊，集中研究二人台演唱的基本规律。2013年，安慧英老师的"二人台男生演唱技法传承与创新研究"项目获批为内蒙古艺术学院科学研究课题；2017年，引进国家一级演员、二人台声乐表演方面的资深专家彭关心老师；2020年，邀请国家级"非遗"传承人许月英讲授《二人台演唱方法之我见——在假声的位置上唱出真声的效果》，开展为期两个月的名家工作坊，组织二人台、山曲、漫瀚调演唱与教学研讨会。在大量教学研究和实践的基础上，唱腔课教师郝华完成首部唱腔教材《二人台唱腔集》，从根本上解决了二人台唱腔课长期以来缺乏规范、无章可依的历史。

二人台形体课则确立了以二人台本体特色为核心，戏曲和舞蹈为两翼的授课模式。教材则在1984年杜荣芳老师编写的《二人台舞蹈》基础上，新增中国戏曲身法、中国古典舞蹈基础训练和中国民族民间舞蹈训练三部分训练内容，丰富了学生在形体塑造方面的技术技能，更好地体现"一专多能"的教学理念。师资建设方面，除国家一级演员、二人台国家级非物质文化遗产传承人霍伴柱，自治区级非物质文化遗产传承人张玉兰之外，还聘请了二人台舞蹈研究方面的著名专家杜荣芳老师、内蒙古著名舞蹈教育家边军老师，他们的加盟使得本团队的青年教师快速成长。2017年，由我院青年教师裴荣老师指导的大学生创新创业项目"二人台传统舞蹈汇编"进一步完善了本专业形体教学的教材建设。2020年，开设二人台舞蹈研究与教学工作室，邀请杜荣芳老师进行系列讲座，课题组成员乔宇杰正式拜杜荣芳为师，传承二人台舞蹈的教学。

剧目课作为教学成果的集中体现，是整个教学过程中最为重要的环节。为此，课题组结合已有师资力量，陆续聘请20余位知名戏曲界专家、二人台艺术家前来授课，组建起本校教师、客座教授与院外专家"三位一体"的专业教师团队，在注重二人台表演专业学生基本素养培养的同时，把剧本的编创、剧目的整合、器乐的合伴奏引入课堂。二人台剧目课程被评为院级精品课程。由本团队教师张玉兰申报的原创二人台轻喜剧《太春发财》，获批内蒙古艺术学院创作展演重点项目。本团队教师金彦龙申报的大型原创二人台现代戏《果子红了》，获批内蒙古艺术学院创作展演重大项目，受到院内外专家的普遍肯定，进一步体现了本项目的教学思路和教学成果。2020年，成立二人台传统剧目研究和教学工作室，邀请国家一级演员、国家级非物质文化遗产二人台项目代表性传承人霍伴柱开展一系列讲座与教学。霍伴柱老师做了《二人台传统剧目的恢复》的讲座，陆续把濒临失传的二人台传统戏《小寡妇上坟》《小放牛》传授给学生。

二人台理论研究团队以《中国戏曲史》《戏曲概论》《中国民间音乐概论》《二人台概论》等课程为抓手，在教学中改革教学方式，丰富教学手段，采用讲述、鉴赏、讨论相结合的方式，取得良好的教学效果。教师们针对教学中存在的问题，本着研究真问题、破解真难题的学术作风，申报各类项目14项，其中教育厅项目6项，国家社科艺术学重大项目子课题1项，发表论文30多篇，出版专著《基于田野调查的二人台现状研究与本体追溯》，准备编撰《二人台唱腔选集》《二人台视唱单声部教程》《二人台表导演艺术教程》《二人台艺术概论》等教材。2019年，柔性引进高层次人才上海师范大学二级教授、博士生导师朱恒夫，举办学科建设、科研辅导等各类讲座14场。朱恒夫教授对10多位教师的科研项目和论文进行了一对一指导，在项目的选题和申报上提供了许多真知灼见，使教师们受益匪浅。

二、多元涵育，"一专多能"创新人才培养模式

地方戏曲表演专业是一个实践性很强的专业，关起门来搞教学是行不通的，只有不断保持舞台实训，院校联动，让学生在剧场、剧团接受检验，才能真正锻造出合格的戏曲表演艺术人才。

内蒙古艺术学院立足学科综合、交叉、渗透的趋势，进行跨学科、跨门类综合课程设置，既在"专"上面做文章，又在"能"上面辟蹊径。经过几轮本科教学实践，二人台表演专业逐步加大了选修课的比例和数量，增加了《内蒙古山曲漫瀚调研习》《戏曲锣鼓套子》《导演基础》《三少民族舞蹈》《表演基础训练》《戏曲小戏创作》等课程，涵盖了戏曲的编、导、演技能的大部分课程，学生可以根据自己的兴趣进行选修，使得"一专多能"的教学目标有了较好的实现条件和制度保障。学院选派教师参加俄罗斯形体教学与瓦西里耶夫台词教学法戏剧工作坊、20世纪戏剧大师表演方法研究班、全国戏曲表演领军人才培训班、戏曲艺术"千人计划"高级研修班，努力提升教师"教"的本领。学科团队的教师们大多都"一专多能"。例如，彭关心在唱腔课程之外，对学生进行戏曲打击乐的训练；郭根虎在笛子演奏之外，对学生进行戏曲音乐创作的训练；张玉兰、金彦龙在表演课程之外，对学生进行戏曲导演、戏曲编创的训练。

为了提高学生舞台的实践能力，内蒙古艺术学院创建"校园戏剧节—区内外巡演—专业赛事检验"互为补充的实践教学模式。二人台专业学生在校内有各种演出机会，如内蒙古艺术学院校园戏剧节、毕业展演暨就业洽谈会、学期汇报演出等。学院通过校内展演选拔出优秀剧目、优秀演员，参加区内外巡演和各种专业赛事。二人台表演专业教学团队参加各类社会演出110多场，学生在各类比赛中获得60多个奖项。首届毕业生展演，我院与内蒙古卫视《西口风》栏目联手打造三台文艺节目，全方位地展示了本专业多方面的艺术成果。2009年，二人台专业学生参加上海国际艺术节，进行二人台小戏专场演出。2013年，本团队教师原创二人台现代戏《太春发财》《果子红了》成功汇报演出。2019年，二人台表演系师生携二人台传统剧目《走西口》在北京长安大戏院隆重上演，获得专家们的一致好评，他们对内蒙古艺术学院的戏曲教学成果表示首肯。

近年来,戏曲专业的生源数量逐年减少,生源质量差强人意,这是所有戏曲教育面临的难题。内蒙古艺术学院为了解决这个问题,先从中等艺术学校的戏曲专业入手,与内蒙古艺术学院附属中等艺术学校、乌兰察布市民族艺术学校共同建立了二人台表演专业生源基地,打通中专与大学本科连接的通道,按照艺术人才培养的特殊规律,通过建立院校联动机制,解决戏曲专业招生难、培养难的问题。艺术院团是地方戏曲表演专业学生理想的归宿和最终的检验者,只有建立与各级乌兰牧骑和基层艺术院团的长期合作,了解院团用人需求,才能培养出与市场适配度高的戏曲表演艺术人才。内蒙古艺术学院邀请院团人员参与院校专业建设,论证专业发展规划,科学制定人才培养方案、课程标准等,还把院团的优质剧目、传统剧目纳入艺术实践教学,实现院校培养和院团工作岗位需求无缝对接,增强人才培养的契合度。

内蒙古艺术学院先后在呼和浩特市二人台艺术研究剧院、土右旗乌兰牧骑二人台艺术团、包头市漫瀚艺术剧院成立"内蒙古二人台艺术传承驿站""二人台表演专业实践教学基地",把院团的优秀剧目如《叔嫂情》《闹元宵》《游春缘》《王满囤卖鸡》等纳入教学保留剧目,丰富了教学内容;同时与各单位签署毕业生实习协议,使得校企的合作常态化、长效化。2022年,内蒙古艺术学院与呼和浩特市二人台艺术研究剧院联合出品的二人台现代戏《刘洪雄》,在呼和浩特市乌兰恰特大剧院演出,取得很好的社会效益,是校企合作、协同育人功能的集中体现。

三、传统之美,"三重浸入"润心田

地方戏曲反映了一个区域的民风民俗,承载了当地百姓的喜怒哀乐。作为一名地方戏曲演员,如果没有对基层老百姓的热爱和认同,是很难长期坚持的。二人台表演专业培养的学生是面向各级乌兰牧骑和基层文艺团体的,直接为基层群众服务,培养他们扎根土壤、服务民众的情怀尤其重要。学科团队把美育作为教学的基石,通过民风熏洗、师生相长、剧目传承三重浸入教学法,潜移默化影响学生的情感、气质和胸怀,以传统之美润心立德。

第一,扎实学生质朴之根。进入本专业的学生,首先要到民间采风。内蒙古艺术学院每年都有夏季小学期,学科团队会带领二人台专业学生到二人台流行地进行田野调查,陆续到呼和浩特市托克托县、包头市土默特右旗以及山西省河曲县等地采风和实践演出,在老戏台下、打谷场边向老艺人讨教,聆听传统"做艺"人的风雨旧事,感受小戏班走村串户的酸甜苦辣……身处广袤田野,食住于百姓之家,炙热的阳光黄土,质朴踏实的农家生活,亲切乡土俚语,粗犷灵性的小曲小调,学生们从躁动浮华中回归纯静真实,从老百姓的喜怒哀乐中体会真善美的清晰深刻。特别在与老艺术家接触的过程中,他们对艺术的执着、为人处事的态度深深影响了学生。学科团队先后聘请多位"非遗"传承人作为驻校艺术家,其中国家级"非遗"传承人许月英老师以74岁高龄,在60天的工作坊里为学生教唱二人台、漫瀚调49首;76岁的杜荣芳老师,把自己掌握的二人台舞蹈手把手教给年轻教师;

63岁的退休党员教师霍伴柱,把"国家级非遗二人台传承基地"设立于内蒙古艺术学院。他们虽然艺术成就很高,但为人谦和低调,终把来自民间作为自己的人生底色。学生从与老艺人的学习交流中,打下"人亲、土亲、乡亲、戏亲"的情感基础,为升华为文化自信和自觉扎下根基。

第二,立起学生向上之本。教学相长,师生共育。可以说,除了吃饭、睡觉,教师们大部分时间都和学生"黏"在一起。学科团队注重激发学生的兴趣和原创力,鼓励学生积极参与各级各类大学生创新创业活动。学生们申报的"戏曲健身操""老韵新声工作室""戏曲儿童剧""戏曲进校园"等项目,体现了学生们对传统艺术融入现代生活的思考力和实践力。其中,"老韵新声工作室"推出的二人台专业学生卢昌俊创作的戏歌《走西口》,深受年轻人的喜爱,在网易云音乐、酷狗音乐等平台上点击量达到20多万。每年二人台专业新生入学,学科团队都会组织老生欢迎新生;有学生家中发生突然变故,学科团队会组织师生慰问、捐款;学科团队从大二年级就开始为每个学生进行职业生涯规划;学生毕业后遇到难题、取得成果,也都会与老师们沟通和分享……孩子们说,二人台专业是他们的"娘家",二人台艺术是他们的"精神脐带",涓涓师生相亲相爱的暖流,使二人台专业像一个团结友爱的"大家庭",温暖着每位师生,也塑造着每个人。

第三,铸牢学生守正之魂。二人台是草原文化与农耕文化融合的产物,记录了蒙古族、汉族交流、交往、交融的历史,承载了各族人民对真善美的价值追求,是中华民族团结奋进的精神写照。学科团队充分挖掘二人台丰厚的美育资源,通过艺术的力量来浸润人、感染人,先后排演了反映劳动人民惩恶扬善价值观的剧目《卖碗》《墙头记》等、歌颂真挚爱情的剧目《五月散花》《挂红灯》《闹元宵》等、对劳苦大众寄予深深同情的剧目《走西口》《回关南》等、歌颂民族团结的剧目《阿拉奔花》《栽柳树》等。学科团队时刻把国家的命运与个人的命运结合在一起,在举国抗疫背景下,原创二人台风格的歌曲《抗疫战歌》《温暖的春天不再遥远》《永远的二人台》《党的阳光化春雨》等不但在学生中教唱,还被推广到各大视频网站,彭关心老师演唱的《咱共产党人》在新华网上点击量突破200万。2020年,以"铸牢中华民族共同体意识"为主题,学院组织学生重排二人台传统剧目《阿拉奔花》,以特有的蒙、汉语相间演唱的"风搅雪"的形式,表现了在内蒙古这块广袤的土地蒙、汉民族亲如一家,共同生产、共同生活的场景。学科团队把中华民族、民族融合、命运共同体等写在纸上的大概念,通过经典挖掘再现,剧目创新重排,化为情理交融、生动感人的一幕幕戏曲场景,展现在观众面前,也深深植入每个参演师生心中。

四、多点开花,用人才培养成效检验教学模式

经过10多年的发展,二人台专业由内蒙古艺术学院录取分数较低的专业变成就业率最高的专业之一,学生由之前对传统艺术的抵触、怀疑变为充满自信和热爱。学生不再眼睛向上、紧盯省级文艺院团,自愿选择基层乌兰牧骑成为大家的共识。从2006年到现在,二人台专业已有60多名学生进入各级乌兰牧骑和基层院团,他们"一专多能"的表现受到

用人单位的好评。2006级二人台专业学生董倩倩、2007级学生秦文忠集编、导、演于一身,在专业赛事上多次获奖,并由于专业上的优异表现,分别被提拔为土右旗乌兰牧骑副团长和托克托县乌兰牧骑演出队队长。董倩倩编创的舞蹈《玛奈乌兰牧骑》,获得包头市第九届精神文明"五个一工程"优秀作品奖。秦文忠创作的小品《回家过年》,荣获呼和浩特市第十届精神文明"五个一工程"优秀作品奖。2006级学生武燕妮、田丽,2009级学生王晓霞,已经成为内蒙古小有名气的旦角演员。2009级学生宁鹏磊,现在成长为呼和浩特市有点意戏儿童剧院总导演。二人台专业毕业生就业率持续稳定在90%以上。二人台专业考研率逐年提升,近几年成功考取研究生的人数占本专业学生总数的10%以上。二人台专业学生升研专业涵盖了编剧、影视、戏曲、声乐、舞蹈、器乐、音乐制作、艺术理论以及教育教学等,这些都是本专业"一专多能"艺术人才培养模式结出的累累硕果。近几年,二人台专业还与美国伊利诺伊大学、肯塔基大学交流。美国学生拿起二人台特有的道具霸王鞭和红绸子舞起来,来自异域的眼光也让学生重新审视自己的专业和选择,文化自信在这种面对面交流的过程中自然流淌出来。

随着传统文化的复兴,地方戏曲的传承受到全社会的关注,高校将扮演越来越重要的角色。本课题组将"一专多能"型人才培养模式继续进行实施与成果应用,建立二人台文化遗产可持续传承的长效机制,使专业艺术院校传承成为中华优秀传统文化遗产活态传承的重要渠道,为各乌兰牧骑队伍和基层艺术团体培养具有综合素养的文艺骨干,更有效地推动中华优秀传统文化创造性转化、创新性发展,更有力地推进中国特色社会主义文化建设,建设中华民族现代文明。

新时代"非遗"文化保护的着眼点
——以内蒙古戏曲二人台为例

董 波 李 萌[*]

摘　要：本文以习近平文化思想中关于"非遗"文化保护发展的新思想、新观点为研究对象，以内蒙古戏曲二人台为例，深入探索"非遗"文化的当代价值，从历史文化价值、经济发展价值、艺术欣赏价值、社会价值四个方面进行研究。在二人台"非遗"文化保护过程中，"非遗"文化保护意识的缺失、政府部门参与度有限、群众参与较少、对外交流程度较低等，都是阻碍其发展的主要问题。针对所发现的问题，构建全方位的保护机制，同时提高创新意识，实现"非遗"传承人的高校培养，是新时代"非遗"文化保护发展的最佳路径。

关键词：习近平文化思想；二人台艺术；"非遗"文化；传承保护

二人台是蒙古族、汉族两民族长期互融互通下的艺术产物，是两民族文化交融的艺术表现形式。二人台是由民歌、戏曲、说唱、器乐、舞蹈融合为一体的表演艺术形式，以四胡和扬琴为伴奏乐器，流行于内蒙古自治区以及山西、陕西、河北等地的地方戏曲。其经过160多年的历史发展，已累积剧目百余个。2006年，它入选国家非物质文化遗产名录。随着社会的快速发展以及人们生活方式的改变，二人台的发展受到了很大的影响，现状令人堪忧。不光二人台艺术，许多音乐类"非遗"文化的传承与保护都面临这样的问题。

据中国知网CNKI，近年来二人台的研究大多集中于舞台表演、音乐分析、唱腔、语言特点、器乐的演奏特点及发展等方面。其中，李志远的《二人台的美学特点论略》从美学角度，探讨关于二人台积极性、实用性、生活化、本土化等方面，阐释二人台的多种美学特征。有少部分学者从艺术人类学视角，探讨二人台在人类不同发展时期所发生的变化。还有一部分学者，就二人台"非遗"文化传承与保护，提出一些建议和措施，并取得一些成绩。当今社会快速发展，很多策略已经无法适用于当前的社会环境。所以笔者认为，二人台"非遗"文化的传承与保护，要紧跟社会发展步伐，了解人民群众当下的文化需求。本文通过深入研究习近平文化思想，将其中的理论知识与二人台"非遗"文化发展的实际情况相结合，积极推动"非遗"文化传承的发展，助力文化强国的建设。

[*] 董波(1971—)，广州大学音乐舞蹈学院教授、艺术人类学研究所所长，专业方向：艺术人类学、音乐人类学及音乐教育；李萌(1994—)，菲律宾女子大学博士生，专业方向：民族音乐学、音乐教育。
【基金项目】本文为国家社科基金艺术学重大项目"新中国成立70周年中国戏曲史(内蒙古卷)"(19ZD08)阶段性成果。

一、二人台"非遗"文化保护的当代价值

非物质文化遗产是指有形文化以外的民间民俗文化,其承载着一个地区、民族甚至是一个时代的历史。对"非遗"文化的保护,能够让我们了解一个地区的历史发展与变迁。关于二人台"非遗"文化的保护的价值,本文将从历史文化价值、经济发展价值、艺术欣赏价值、社会价值四个方面进行阐释。

(一)历史文化价值方面

"非遗"文化是历史发展所形成的,在形成过程中,受到当时的社会、人文、地理环境等因素的影响,使不同种类的"非遗"文化均有相对应的历史痕迹。在人民群众长期的劳动生活中,特定的社会环境、特定的生活方式、特有的文化理念逐渐形成了独特风格"非遗"文化。人们通过口口相传的方式,使得"非遗"文化得以保存,并随社会发展作出相应改变,适应社会发展的需要。"非遗"文化是人类文化保存和发展的证据所在,通过学习"非遗"文化的相关内容、技能技巧,了解不同时代下的历史特征、人文环境,对今后研究相关区域的民俗、民族、历史文化都具有重要意义。二人台是内蒙古自治区的特色"非遗"文化,对它的研究有利于民间传统艺术得到保护和发展,同时也可以推动内蒙古自治区历史文化的发展。

(二)经济发展价值方面

马克思指出:"文学、艺术等的发展是以经济发展为基础的,但是他们又都相互作用并对经济基础发生作用。"[①]二人台是促进内蒙古文化产业经济发展的代表文化,对促进当地经济发展能起到重要作用。随着人们对生活质量要求的提高,很多人都会去旅游。人们选择去一个地方旅游,很大程度上是去体验当地的特色文化、美食和生活方式。"非遗"传承人利用此契机,可以获取一定的收益。而"非遗"文化和文旅产业相互融合,在发展的过程中,则具有更大的经济价值。

(三)艺术欣赏价值方面

在以前社会发展中,供人们娱乐消遣的方式较少,为了满足人们的精神需求,不同民族、地区的人们根据当地的社会环境、生活方式创造出了不同形式的表演艺术。随着社会的不断发展,艺术创作者、表演者也在不断地改变,其改变过程则是艺术形成的过程,是审美的集中展现。因此,"非遗"文化有一定的艺术欣赏价值。通过"非遗"文化,人们可以了解其中的历史文化故事、生产生活方式,还有他们的创作理念。在学习"非遗"文化时,能够同时提高自身的艺术欣赏能力。除了"非遗"文化本身的内容,还可以透过现象看本质,了解到更深层次的内容,由此产生对传统文化的认同感。

① (德)马克思、恩格斯:《马克思恩格斯选集》(第4卷),人民出版社1995年版,第78页。

习近平文化思想的提出,为今后的思想文化宣传工作提供了理论支持,也为新时代新征程中思想文化的工作指明了方向。习近平总书记指出:"坚定文化自信,离不开对中华民族历史的认知与运用。"①中华民族五千年的文明历史,早已为我们的文化自信奠定了基础。由此可见,二人台"非遗"文化所具有的价值,不仅在于文化遗产的传承与保护,还是当地社会发展不可或缺的一部分。二人台"非遗"文化最重要的当代价值就是社会价值,可通过以下三个方面进行分析。

其一,"非遗"文化为文化自信提供根源。习近平总书记指出:"只有坚持从历史走向未来,从延续民族文化血脉中开拓前进,我们才能做好今天的事业。"②在过去的发展中,中华各民族形成了许多独具特色的传统文化,成为我国优秀的文化遗产,各民族、各地方的民俗文化在"非遗"文化中得到体现。在中华民族的传统文化中,各民族的"非遗"文化使得社会主义文化思想成功创立。二人台艺术是中华民族传统文化的构成部分,也是树立人民群众文化自信的重要组成部分。

其二,"非遗"文化促进了文化自觉。在历史发展中,大量外来文化涌入我国,在增加新生命力、促进文化繁荣的同时,也令本土文化受到挑战。国内的许多年轻人,追捧外来文化,忽视本土文化,这导致本民族文化认同感降低。发展"非遗"文化的过程中,首先需要对外来文化进行深入了解,其次需要提升人们对本土"非遗"文化的认同。这是推动"非遗"文化自信的前提,二者缺一不可。传承和弘扬"非遗"文化,一方面对"非遗"文化的发展有良好的促进作用,另一方面是在面对外来文化冲击时,能够推动文化自信的形成。

其三,"非遗"文化推动了传统文化与现代文化的融合。想要了解今天的中国,就需要先去了解中国的历史,了解中国各民族优秀的传统文化。文化的现代化建设是基于各民族传统文化的现代化,同时也是"非遗"文化与现代产生的新文化相互融合、创新发展的现代化。近年来,世界各国文化发展迅猛,多样性的文化也受到各国政府、人民的关心。我国也在加大对"非遗"文化的保护,推出一系列保护措施。在实践过程中,人们对各民族的"非遗"文化内涵也有了一定的了解,对"非遗"文化的独特魅力也会有更清晰的认识。二人台艺术作为众多"非遗"文化的一种,曾拥有过辉煌,也经历了断层的灾难。在文化工作者的不懈努力下,直到今天还有人知道它,了解它,愿意去保护和传承它,这说明我们中华传统的"非遗"文化所具有的优越性是不会随着时间而消失的。其在传承和发展过程中与现代新文化结合,能够快速适应时代发展,满足群众对文化的需求,符合当代社会文化发展的需要,推动传统文化与现代文化的完美融合。

二、二人台"非遗"文化保护存在的问题

在当代的社会文化发展中,二人台艺术受到来自其他艺术形式的冲击和影响,遇到了

① 习近平:《习近平谈治国理政》(第2卷),外文出版社2017年版,第351页。
② 何星亮:《民族复兴需要文化自信》,《人民日报》2015年8月14日。

前所未有的挑战。就目前二人台艺术的发展情况来看,主要的问题是大部分本地人对二人台的认识只停留于表面,外地人根本不知道二人台是什么,这是制约二人台艺术发展的关键问题所在。二人台艺术总体上缺乏创新,它虽然拥有上百种剧目,可都是旧形式、旧内容,早已经与时代脱节。二人台是极具地方特色的艺术形式,剧目的内容大多反映了当地人的日常生活与习俗,再加上它是由方言演唱,外地人听不懂,这也阻碍了二人台艺术的发展。二人台艺术缺乏专业的创作团队,而只有与社会发展相关联的文化产业才可以在当代社会获得更大生机。

(一)缺乏对二人台"非遗"的保护意识

二人台艺术作为中国优秀传统文化之一,积累了许多优秀的剧目,这些剧目通常取材于历史故事、民间故事以及人民群众的日常生活,故而具有广泛的群众基础。社会快速发展,加之人们对"非遗"文化保护意识薄弱,传承人减少等问题使得该艺术的传承与发展面临巨大挑战。

现阶段,虽然对中国传统音乐文化的保护意识有所提升,但这种意识只存在于文化艺术工作者中。随着社会的发展,西方文化不断涌入,人们的思想也发生了很大的改变,这使二人台的发展充满了挑战。内蒙古的二人台音乐,是地道的本土音乐文化,有着悠久的历史;其特有的方言表达是它的特色,同时也是它落后的原因之一。在新一代年轻人的观念中,它是落后的音乐艺术,应该将之摒弃,没有必要去保护、传承。这充分说明了观念改变的必要性。让更多的年轻人去喜欢二人台艺术,去改变对二人台艺术的固有观念,是二人台艺术得到保护的重要前提。

(二)政府部门对二人台"非遗"文化保护的参与不够

从近年来的情况看,政府部门对二人台艺术保护的参与着实有限,扶持力度较小,在传承人的支持以及二人台艺术人才培养上都没有足够的关注,使得这项民间艺术一直缺乏很好的保护与发展。与我国很多其他民间艺术一样,二人台的传承也没有正规的学习教材,都是依靠老一辈艺人口传心授。这批艺人年事已高,且缺少年轻一代的热心参与,这意味着这门民间艺术可能会随着老艺人的谢世而消失。如果政府部门不加大对二人台专业人才的培养力度,那么二人台艺术的发展前景确实堪忧。

(三)二人台艺术群众性参与较少

拥有广泛的群众参与才是文化流传的基础。在不同阶段,民间的"非遗"文化只有适应当前的文化需求才会得以广泛传播,否则必将濒临断层,直至消失。二人台艺术在现阶段的发展中,群众的参与度并不高,有很多的"90后""00后"甚至都没有听过。尽管被列为非物质文化遗产名录,但它仍得不到广大人民群众的普遍欢迎。这些现象,表面是群众对文化自信的缺失,实际是"非遗"文化无法满足现代人的需求,因此群众参与度不高,艺术也便无法得以传承、发展。

(四)二人台艺术对外交流程度不够

二人台艺术与外界的交流少,发展的速度较慢。内蒙古积极开展各级各类文化活动,搭建众多交流平台,取得了很好的成绩,使得长调、短调、呼麦、马头琴等蒙古族音乐声名远扬,在全国范围内乃至世界各地的演出中备受欢迎。但是由于当地对"非遗"音乐文化的开发还不够,导致像二人台这样的民间艺术发展停滞,目前主要集中在本土表演,在全国各地的影响远不及蒙古族音乐,出国演出更是十分罕见,甚至很多人都不知道二人台这项"非遗"是什么。

"非遗"文化是中华民族优秀传统文化的重要组成部分,彰显传统文化独特的魅力,是文化自信的根本所在。习近平总书记多次强调,我们中华民族优秀的传统文化是中华民族突出的优势所在,我们要结合时代发展情况和人民群众的需求对"非遗"文化加以保护和创新,促进我国文化事业繁荣发展,为实现中华民族伟大复兴做好文化准备。

三、二人台"非遗"文化传承保护的路径

习近平总书记强调,着力赓续中华文脉,推动中华优秀传统文化创造性转化、创新性发展。面对二人台这一传承近百年的"非遗"文化,该如何进行创新保护?找到适合"非遗"文化保护路径至关重要。

(一)构建全方位的"非遗"文化保护机制

从当前的发展来看,对二人台艺术的保护措施还有待加强。笔者认为,应该从以下几方面促进二人台艺术的传承。

其一,确立长期保护的管理机制。完成申报工作后,同时应该加强"非遗"文化后续的管理,确保"非遗"文化能够长期、有效地发展。政府部门是"非遗"文化保护的坚实后盾,当地政府应该根据本土"非遗"文化的发展特点,建立适合其发展的创新性管理办法,避免一刀切、太过片面的做法;同时要加大对"非遗"传承人的寻找,并予以合理的帮扶。二人台艺术作为保护对象,政府也应该采取相应的措施,促进民众的参与,并制订多种参与方式,搭建良好的互动平台;还要关注国内外、各大院校对该"非遗"文化的研究成果,加以利用;注重"非遗"文化新传承人的培养,可以选择多元传承的传承模式,使其逐渐向专业化方向发展,同时编写专业的学习教材。"非遗"文化传承,可采取戏班传承、剧团传承、高校传承三种传承模式,理论与实践相结合。这对二人台的长远发展,具有深远意义。在借鉴国外或其他地区的管理体制时,需根据本区域的发展特点,对"非遗"文化的传承选择正确的保护措施。

其二,兼顾多路径、多模式的"非遗"文化展示,拓宽"非遗"文化的展示平台。在展示的过程中,要对传播内容进行充分利用和认真筛选。在推广过程中,既要有真人演唱、视频播放、录音播放等演播方式,也要重视"非遗"文化图片和文字介绍的展示。在此之前,

加强基础设施的建设,合理利用各类有效资源,也很重要。一方面,建立以"非遗"文化为主的歌舞剧团,日常邀请各"非遗"传承人进行专业指导和授课,并邀请专业的作曲、作词专家对剧本进行创新性转换和发展,适应时代的需求。另一方面,建立具有地域特色的"非遗"文化艺术馆,展示其历史发展进程、"非遗"传承人的个人资料和演出的优秀剧目,也可以采用现代化的技术手段,将"非遗"文化的艺术作品进行数字化处理,从而实现永久性保存。"非遗"文化艺术馆如果可以建成,群众想要了解"非遗"文化就拥有了很好的平台,也能够让"非遗"文化得到更好的传播。

其三,积极依靠群众实现"非遗"文化的永久保护。任何一种"非遗"文化的传承,都不只是传承人的参与,同样离不开群众。政府部门可以引导群众参与"非遗"文化的宣传活动,可以邀请他们参观"非遗"文化艺术馆,观看"非遗"文化表演,提高其对"非遗"文化的认同感,形成文化自觉意识,让更多的群众成为"非遗"文化保护队伍中的一员。随着社会的发展,"非遗"文化得不到良好传播与发展的根本原因,是群众不了解、不喜欢。在沉浸式体验过后,群众拥有了对本土"非遗"文化的自信,才能保证本土"非遗"文化的更好发展。内蒙古自治区本土的"非遗"音乐文化,长调、短调、马头琴、乌力格尔、好来宝、呼麦、二人台艺术,等等,均被列入国家非物质遗产名录中,但是大多数群众对其并不感兴趣,他们热衷于流行歌曲等。很多的"非遗"文化也面临此类问题。这说明"非遗"文化的传承保护工作,要坚持以人民群众为中心,从人民群众中来,还应该再回到人民群众的身边,各地政府、各级工作人员应当积极引导当地群众去了解、学习本土"非遗"文化,帮助他们树立本土文化自信。将"非遗"文化的传承保护与人民群众紧密联系在一起,才可以逐渐提升人民群众的文化自信,推动像二人台艺术这些"非遗"文化的长久发展。

(二)培育"非遗"文化传承保护的创新意识

2023年6月2日,习近平总书记在文化传承发展座谈会上指出,全面深入了解中华文明的历史,推动中华优秀传统文化创造性转化、创新性发展,有力推进中国特色社会主义文化建设,建设中华民族现代文明。"非遗"文化的创新,要依据现代社会的发展方向,这样也可以为中华民族传统文化的内涵进行补充和完善。"非遗"文化的保护工作也需要政府制订一系列可行的政策去支持,开创"非遗"文化新的局面,同时满足人民群众的文化需求。

其一,各地政府要根据自身的地域文化特点,建立"非遗"文化的展示、交流平台,有效推动当地"非遗"文化的传播;可通过互联网传播模式、短视频等方式,创建适用于人民群众的"非遗"文化产品,实现"非遗"文化产品与文化产业经济市场相融合。

其二,深层次挖掘"非遗"文化的精华,打造当地特色的"非遗"文化产业。通过当地政府的支持,"非遗"传承人可以开展一系列的展演活动去宣传,同时也要加强自身专业能力的提升。其在研究与学习过程中,要用精益求精的态度为更好地传承"非遗"文化去努力,创造"非遗"文化精品。像二人台这类出现断层现象的"非遗"文化,尤其需要加强保护,需要重点关注。二人台艺术中,一些优秀的剧目如《走西口》《打金钱》《打樱桃》等,都具有广

泛的群众基础。"非遗"传承人可以在特定的节日或政府举办的活动中演出,让更多人了解二人台艺术,从而带动"非遗"文化的整体发展。

(三)实现"非遗"传承人的高效培养

当今社会中,人才培养是文化能否发展的关键,也是树立人民群众文化自信的基础。习近平总书记在敦煌研究院考察时,指出敦煌文化展现了中华民族的文化自信,并提出对科研工作者要不断改善工作生活环境,要为科研工作者开展研究、学习深造、研修交流搭建更好的平台。总书记的指示,充分展现了"非遗"传承人和科研工作者对于"非遗"文化传承保护的重要性。科研工作者是"非遗"文化保护工作中不可缺少的一分子,"非遗"文化的新传承人决定该文化的发展情况,对文化自信的树立也会产生较大影响。在大力提倡文化自信的当下,尽可能实现"非遗"传承人的高效培养至关重要。政府部门在加强新传承人培育的同时,也要引导老一辈传承人使用现代化思维对"非遗"文化进行教学,使新一代传承人在新政策、新理念、新技术以及新的管理方式下,将所传承的"非遗"文化发扬光大,建议从以下三个方面着手。

其一,进一步落实针对"非遗"传承人的保护措施,完善相关保障机制,改善传承人的工作和生活环境,建立传承人的奖惩机制,制订传承人的评定要求,筛选出优秀的传承人。对"非遗"文化保护中作出巨大贡献的单位或个人,可以给予名誉、证书以及一定的资金进行奖励。同时,对在其位不谋其政的单位或个人,要给予必要的惩处。要针对"非遗"文化的发展动态,完善监管制度,确保第一时间获取相关信息。

其二,为"非遗"传承人创建交流学习平台。内蒙古自治区的"非遗"文化较多,针对各"非遗"文化发展不平衡的现状,为已经处于断层的"非遗"文化提供交流学习的平台是很有必要的。在此期间,促使不同领域的"非遗"传承人进行交流学习,为濒临消失的"非遗"文化提供成功的经验。在交流的过程中,引导"非遗"文化传承人树立文化自信,让他们对自身所掌握的"非遗"文化技能产生自豪感,这样才可以为"非遗"文化的传承保护提供必要前提保障。

其三,进一步拓展"非遗"文化的传承方式。在当前文化发展的大环境下,许多的"非遗"文化都呈现出多元化的传承模式,二人台艺术也是如此,有民间戏班的师徒传承、家族传承,也有二人台剧团的团队传承,还有内蒙古自治区高校为主的学院传承。这不仅为二人台艺术的传承保驾护航,也为更多的"非遗"文化保护明确方向。

新时代戏曲文化"青创"发展论

庄 庸[*]

摘　要：本文以"戏腔"为切入点，以点串线带面，解读新时代十年戏曲对网络直播短视频、音乐、文学、综艺文娱等类型样态的"浸漫"现象、"交流"潮流和"融合"趋势，诠释中国戏曲发展"综艺融创—创业创新创造三创—文化两创"的承传、创新和变革，建构新时代中国特色社会主义戏曲文化"青创化"发展的底层法则、思维逻辑和方法论。这对"全面建设社会主义现代化国家开局起步的关键时期"中国戏曲文化高质量发展具有重要的理论意义和实践价值，特别是有助于山东戏曲发展主动寻找与确立"老将新兵"的文化主体性意识，践行担当"新的文化使命"。这是一种重建新时代中国青年(1)、新时代中国特色社会主义戏曲文化(一)和新时代(壹)连接状态和命运共同体的"1-壹"时代新范式。

关键词：戏腔；戏曲文化；青创；新的文化使命；"1-壹"时代新范式

党的十八大以来，中华优秀传统文化的创造性转化和创新性发展（简称"两创"），成为党和国家顶层设计、战略规划与管理的重大主题。中国戏曲这一中华优秀传统文化的典型代表，成为"两创"战略的聚焦点：从"戏曲直播（短视频）"成为新戏台到"戏腔（古风）音乐"开创新国风，从"戏曲（戏腔）网文"引爆新潮流到"戏曲综艺文娱《戏宇宙》"造就新爆款……传统戏曲文化在"互联网＋"新文艺，特别是网络文艺类型与数字文化产业领域，展现出全新的活力，成为讲好中国故事、建构中国形象、建设中华民族现代文明的"老将新兵先锋队"。戏曲正以"戏腔"为着力点，与其他文艺形式相结合，产生新的文艺类型，这是中华优秀传统文化在"两创"方面的深入探索，更是中华民族现代文明的"青创化"建设体现。所谓"青创化"，即青年创、年轻态、青春力、迭代化和时代造（新时代感、大历史观、大时代观）。它将有助于中国戏曲担当"新的文化使命"，建构新时代中国青年(1)、新时代中国特色社会主义戏曲文化(一)和新时代(壹)连结为一个整体（命运共同体）的"1-壹"时代新范式。

一、"戏腔"国风潮：互联网＋传统文艺"融创"戏曲新文艺

以"戏腔"为切口，我们可以梳理出一条新时代十年互联网＋文艺"融创"戏曲新文艺

[*] 庄庸(1974—)，博士，临沂大学音乐学院副教授，专业方向：网络文艺。
【基金项目】本文为国家社科基金艺术学重大项目"新中国成立70周年中国戏曲史（山东卷）"(18ZD11)阶段性成果。

的发展轴线及其演变脉络：网络直播（短视频）戏曲—戏腔（国风）音乐—戏腔（戏曲）网文—戏腔综艺文娱等。戏腔，从狭义上说，是指戏曲中的声腔或唱腔；从广义上说，则泛指体现戏曲特色的声乐和器乐，亦即戏曲音乐。本文指的是后者。特别是经历了2009年至2012年由传统互联网时代过渡到移动互联网时代，2014年大流量时代、2016年直播元年、2017年短视频元年相继开启，戏曲发展进入网络化、智能化、数字化的创业、创新、创造"三创"时期，出现了诸如昆曲武旦"直播唱戏"、"95后""00后"歌手翻唱《武家坡2021》、"2023抖音戏曲传承季"等。这便是网络时代的戏曲新生态，不仅表现为传统戏曲作品"上网"或"在线（在网）"直播，也表现为年轻世代需求驱动和青春演绎再造经典。

在这个过程中，最引人注目的便是"戏腔（国风）音乐"或"戏腔（古风）歌曲"的出现和流行。它们或用流行音乐的方式方法"翻唱"中国传统戏曲经典剧目，如歌手张淇与萧敬腾翻唱《武家坡2021》；或以戏曲的声腔"重唱"当下的流行歌曲，如歌手周深、梁龙重唱《算你狠》；或将"戏曲"与"歌曲"结合起来，"原创"或"翻唱"新戏腔流行歌曲，如"古风"戏腔歌曲《赤伶》。当然，"戏腔（国风）音乐"或"戏腔（古风）歌曲"并不限于上述三种类型，且更侧重于"原创"以及原创版的各种翻唱与演绎。

从戏腔歌曲到网络戏曲，戏腔古风音乐起到了引流、聚焦和爆发的作用。不少戏腔歌曲，最初都是网络草根青年（如抖音短视频用户）创作、网红翻唱，破壁出圈之后，才引起专业艺人甚或"国家队"歌唱家注意并改唱，将其提高到更高的艺术层次。如戏腔爆款歌曲《赤伶》，原唱是网络音乐团队"墨明棋妙"成员、被称为"古风御姐"的HITA。2018年，她策划并演唱了该曲。随后，《赤伶》被"等什么君""执素兮"等网红歌手翻唱；来自上海戏剧学院的5个"00后"戏曲（京剧表演）专业女生杨淅、边靖婷、朱鹮、程校晨和朱佳音"戏腔合体"，相继使用程派青衣、荀派花旦及老旦等唱腔，一人一句，予以翻唱，成功"破圈"，她们被网友称为"416女团"；最终，中国歌剧舞剧院国家一级演员李玉刚和解放军总政歌舞团国家一级演员谭晶分别改编与演唱，将这一首戏腔古风歌曲推至巅峰，使之成为当下戏腔网文的代表作品。

从《赤伶》到戏腔歌曲，再到中国"网络"戏曲和戏腔网文，无论以戏曲元素融入流行歌曲，还是以戏曲唱腔翻唱流行音乐，抑或中国戏曲这种传统艺术形式通过触网、入圈、破壁，找到了契合新时代年轻一代审美需求的新爆款类型，其实都是在努力以五千年中华文明为底蕴，以流行文娱形式和传统戏曲文化融合创造的新形态为载体，将年轻一代和国粹艺术联结起来。这为我们提供了新时代中华优秀传统文化创造性转化和创新性发展的"青创化"思维，即从联结新时代中国青年的审美需求和中华传统文化的文明供给出发，对中国戏曲这一传统艺术形式，进行青年化、青春化、年轻化的深度创新。

二、以戏腔（戏曲）网文为例：传统戏曲与
新兴文学"交融创造"新形态

在社会主义新时代的前10年（2012—2022），网络文学"两创"中华优秀传统文化的新

现象勃然兴起。特别是当网文遇见戏曲,当音乐邂逅戏腔,传统艺术形式与互联网+时代最富青春色彩的文艺类型交流、互鉴和融合,形成各自的表达方式,推动了从戏曲网文到戏腔网文再到戏腔(戏曲)泛网文的发展与演变,也推进了网文、戏曲、音乐在互联网+时代的转场升维。这更是推行中华优秀传统文化"两创"政策以来,在网络文艺领域和传统文艺领域"跨界融创"的新趋势。究其渊源,由网络文学这一新兴文艺类型所形成的戏曲网文或戏腔网文,也是借鉴了上述那种从戏腔歌曲到网络戏曲的成功路径,将网络文学"95后""00后"的新受众、新需求与传统戏曲音乐联结在一起,是中华优秀传统文化青春化发展的新试验。

新时代第一个10年,戏曲(戏腔)网文大致形成了三个基本类型,即传统戏曲网文、流行戏腔网文、泛戏腔(戏曲)网文,它们对应和浓缩了中国网络文学"两创"中华优秀传统文化的不同发展阶段。

(一)传统戏曲网文

传统戏曲网文既包括以某个戏曲剧种(如京剧与昆曲)为主题、以戏曲行当或角色为原型、以戏曲传承与发展为立意的纯粹戏曲行业文、年代文或剧情文,也包括只以戏曲为序引,讲述所谓戏曲传人、名家子弟等如何进入流行乐坛形式并成为天王巨星或言情天后的娱乐文与言情文。严格地说,后一类并非纯粹的戏曲网文,是以戏曲的"羊头"卖文娱、言情或其他内容的"狗肉"。《穿回八十年代搞京剧》(苏放英)就是一部以戏曲人物、行当和职业为主题的年代文,女主是当代戏曲爱好者,穿越到20世纪80年代,成为小镇京剧团看门大爷(实为民国最后一个名伶)收养的弃婴,她"从下乡演出的社戏小龙套,到京剧市场化的先行者,再到国宝级艺术家,她用一生证明了京剧的未死"[①]。《冉冉心动》(Hera轻轻)则是一部讲述京剧刀马旦女主和矜贵深情男主爱情故事的现代言情小说,属于"婚后契约文"。传统京剧成为行业背景,为主角赋形,使之获得"京剧传承人"的身份。戏曲谱系中的不同人物,展现出他们传承国粹、振兴京剧、薪火相传的使命,如女主的师兄卞廷川专攻青衣,男主上官肆的祖母也是刀马旦演员出身,云和剧院既是京剧传承人的摇篮也是一家孤儿院。作品既描述了传统戏班的生活,又再现了当下京剧生态和传承人的情感,其融合京剧传承线和男女主人公情感线,在京剧经典传承和当下所需的"年轻化表达"之间搭建了桥梁。

(二)流行戏腔网文

流行戏腔网文不是戏曲题材网文,而是戏腔歌曲(流行音乐)娱乐文。只不过,无论网络作家还是网站运营者,往往将其归纳为戏腔(戏曲)网文,因而经常被读者批评"挂羊头卖狗肉"。《娱乐:戏腔一出,被直播了》(向往戏剧)就是这样一部都市言情加明星娱乐、戏腔与戏曲不分的流行戏腔网文。主角牧歌穿越平行世界,成为一个戏剧大师的弟子,以

① 介述网文内容所引皆出自原著,不再一一注出。

一首戏腔歌曲《将军叹》唱哭百万观众,让所有人领略到国粹的魅力。网文以此为序幕,让他走上了一条搬运地球中国戏腔(戏曲)歌曲、开创国风新尚、证道歌神、复兴戏曲的道路。这也是当下流行戏腔网文的典型套路:把戏腔国风作为复兴传统戏曲的开山板斧,将地球戏腔歌曲作为异界文娱之王的证道之途,甚至将"戏腔歌曲"就等于"戏曲音乐",把带有戏腔的流行歌曲当作传统的戏曲艺术。可以说,这是当下戏腔(戏曲)网文的通病。也有网文"逆潮而动",如《娱乐:戏腔都不会,你懂毛线京剧》(啥卡巴卡)。该作明确区分了"戏腔歌曲"和传统戏曲,比如说:"戏腔叫戏吗?苹果汁是苹果吗?"其以英年早逝的京剧神童陆地园为主角的原型,虽然偏向娱乐,但确实流露出从戏腔网文回归戏曲网文的倾向,是飞卢小说网"流行戏腔网文"热潮中卓然独立的一部作品。

(三)泛戏腔(戏曲)网文

所谓"泛戏腔(戏曲)"网文,是指以中华优秀传统文化为底蕴,以振兴戏曲剧种、传承非物质文化遗产、弘扬中国戏曲艺术为立意,并以此为底层逻辑设计人物和故事,锁定男频文征服世界和女频文谈情说爱等主题的网络小说。在这类网文中,戏腔(戏曲)被用来强化人物的形象设计,如青衣花旦女主与新话剧男导演;或作为从戏曲文转型升级为综合娱乐文的牵引机,如绑定戏曲系统,升级为国风百艺系统。从戏腔到戏曲,它们或成为男主征服世界的"爽文神器",或成为女主谈情说爱的调性工具,或打情结牌,将"两创"中华优秀传统文化作为泛文化底蕴和家国情怀底色设定。这表现为三个层面的"泛戏腔(戏曲)化"或戏腔(戏曲)"泛化"潮。

其一,从职业到行业、从戏曲传人到戏腔流行乐坛再到文娱综合领域的泛化。很多作品中,主角都出身梨园世家或专业学戏曲数十年,综艺、网红或流量明星出道,但仍然走"一首戏腔歌曲,打动万千观众"的文娱文套路,以此拯救京剧这个"落寞的国粹"或昆曲这个失传的"百戏之母";主角借此从戏曲大佬(伶界大王),成为天王巨星(顶流明星)。娱乐世界的设定,也从戏曲(戏腔)音乐发展为国风百艺系统,戏曲(戏腔)成为通往泛文娱世界的门票。如网络作家洛邑三十六朝的系列作品《从戏曲大佬到天王巨星》《我的国风百艺系统》《京剧大师:我从龙套开始捡属性》,就是其中的典型代表。

其二,从戏曲人设到戏曲剧种再到情调氛围的泛化。顾西爵《我念你如初》中,男主是昆曲界颜值与实力并存的当红小生,女主则是多才多艺的话剧小导演,他们初识于昆曲,再见也如昆曲,演绎了一场唯美的双暗恋爱情。又如曲小蛐的《妄与她》,这是一部商界大佬与昆曲艺者、从"病娇"偏执到温馨治愈的现代言情文。女主出身于昆曲世家,在梨园有"小观音"名号;男主在商场上偏执疯狂,是剧场用地新的债权人。台下听戏的男主震惊地发现,唱杜丽娘的女主是"七年前不辞而别的人",于是开始"疯狂地报复",但他"又极端地庇护"这心中的初恋,越报复越庇护,羁绊和纠葛就越深。两个人就是极端的白与黑,但"偏偏从泥淖里走出来的,一身污浊,却给白雪染上一抹最艳丽的浓色"。

其三,整个"戏"价值观念的泛化。从传统文化到当下泛娱乐潮流,"戏如人生,人生如戏""生旦净末丑,神仙老虎狗,你方唱罢我登场"和"全民演戏、人人皆是影帝",与年轻人

流行的"内心小剧场""外在戏精附体"和"人设表演艺术"结合,形成男女主"全程飙戏、全靠演技"的戏精或表演癖故事。《戏剧女神》(明月珰)中,呈现的就是表演癖戏精(作精)女主与沉稳霸总(腹黑)男主:女主由于心理疾病,极端渴求被关注,表演欲望强烈,喜欢扮演不同的角色,但这些"病娇"角色或苦情戏大多不能被社会接受,于是在现实中遇事总是"演戏"逃避,在精神和情感上自我离群索居,从而为男主主动"接戏"的触发点埋下了伏笔。

三、综艺"艺融"戏宇宙:山东戏曲"三创"新业态

新时代戏曲的"融创"并不止步于网络直播、戏腔歌曲、戏腔(戏曲)网文等新形态的生长,还要倒逼戏曲文化进行深层性、结构性的新业态重构,中国戏曲触"综"融"艺"将成为必然选择。这是现代意义上的第二次创业、创新和创造,即"三创"问题。而当下的综艺,不再是各种艺术门类"表现形式"的形态综合,而是科技和文化双核驱动的结构性的"新业态融合",也就是所谓的"艺融"。这意味着中国戏曲不但要触达综艺文娱节目这一"综艺"形态,还要随着综艺文娱节目一起演变进化,进行再度创新。

2022年,山东广播电视台打造了一档新型的戏曲文化综艺节目——《戏宇宙》,聚焦"赓续中华魂"主题,定位"弘戏曲文化,传中国之美",发力于新青年、新审美、新需求。该节目充分展示了中国戏曲在新时代的转型升级"综"艺化、转场升维"艺融"化。其借助综艺文娱的表现形式,经过"科技+文化产业新业态"的结构性变革,进一步向"生态系统"的底层法则递进演化,从而带来综艺文娱发展理念、道路和格局的跨界融域变革。《戏宇宙》已经不再局限于传统戏曲行当、文化娱乐行业和内容产业发展赛道,而是跻身于新发展阶段的其他产业、区域和类别高质量发展的格局之中。其放眼全国、全域和全网,"讲好中国故事、增强中华文化认同、重塑中华文明新符号和视觉形象"成为中国式现代化"融域实践"的有机组成和实验样本。

并不是每一个戏曲文化节目和综艺文娱产品都能精准研判与把握综艺艺融"三创"的中国式现代化发展趋势,不少戏曲和综艺节目仍停留于传统表现形式的"综合",仅仅在形态上更新,无法深入科技与文化产业融合发展的结构性变革之中,其中的各种数字化、网络化和智能化技术也只能沦为"炫技"式的奇观。追根溯源,还是观念问题。如果不能放眼中国式现代化的新发展格局,戏曲文化与综艺文娱的发展,如何能有新格局、有大格局?在这一点上,《戏宇宙》是一个生动的"三创"实践样本:数字(网络)智媒时代,戏曲文化综艺文娱高质量发展的新趋势,体现为以科技加文化产业革命双核驱动的数字文化产业融合发展新创新,交融建构不同文化艺术综合表现形式的新业态;更根本的是,它融合了中国式现代化新发展阶段不同发展领域——从产业发展领域、区域发展领域到青年发展领域——的新创造,在融域之中重新融合、创造新的生态系统。这才是中国戏曲文化"新综艺文娱"融合发展、融创新时代中国特色社会主义文艺的"新三创"之道。

四、"两创"戏曲新文化：从"泛戏腔网文"到"泛中华优秀文化传承"新生态

上述这种"网络戏曲直播—戏腔音乐或歌曲—戏曲文化综艺节目"新形态融创及其从"综艺"到"艺融"的新业态"三创"，从内在逻辑结构来说，其实是中国优秀传统戏曲文化"两创"的生动实践。其从顶层设计到基层创新，因素有三。

其一，党和国家顶层设计"中华优秀传统文化创造性转化和创新性发展"的"两创"创战略规划与管理。如习近平总书记关于推动中华优秀传统文化创造性转化、创新性发展等系列重要讲话精神（2012—2022），《中共中央关于繁荣发展社会主义文艺的意见》（2015），中共中央办公厅、国务院办公厅印发《关于实施中华优秀传统文化传承发展工程的意见》（2017），等等。

其二，国家制定与实施专项法律法规、政策措施和管理规定，对中华文化传承、戏曲戏剧复兴、网络文艺和数字文化产业发展起到规范导向的影响与作用。如全国人大常委会审议通过《中华人民共和国非物质文化遗产法》（2011），国务院办公厅印发《关于支持戏曲传承发展的若干政策的通知》（2015），国家有关部门推出一系列关于扶持和发展网络文艺类型和数字文化产业的政策措施（2012—2022），等等。

其三，新时代中国青年世代更迭与需求嬗变，倒逼内容供给侧结构性的改革。以"95后""00后"为主体的"青创我世代"登上青春的舞台，成为时代的主角，使泛文娱全产业链、新文创全平台链和中华优秀文化全价值链发生变革，如主动与新时代、新世代、新审美的需求对接，自觉与中华优秀传统文化的"两创"战略连结，从而创造青春新浪潮。

三个因素合力造就了各种新生文娱形式的"融创"探索与"三创"实践。这种双向奔赴、接力传承、互动循环的"融创—三创—两创"探索和实践，催生了中国优秀传统戏曲文化与中华优秀传统文化的新生态，如纯粹的戏曲剧种、角色行当和梨园题材泛化为以戏曲为门脸、演绎"人生如戏、戏如人生"的戏外人和戏中情故事，甚至演化为"人民（网民）既是剧中人又是剧作者"的"曲"形态、"剧"世界和"戏"宇宙。由此，才会出现从中华优秀传统戏曲文化的网络文学"两创"实践到网络文学"两创"中华优秀传统文化的"泛·中华文化传承·网文"现象，而"泛·中华文化传承·网文"本身就是网络文学中流行的一种"新遣词造句法"。

当网络语言玩法遇上中华优秀文化传承，"戏腔"就成为一个切入点，从中可以很好地窥探到中华优秀传统戏曲文化"网文两创实践"到网络文学"两创"中华优秀传统文化实践的三条"泛化"路径：其一，主角以中华优秀传统文化传承人的形象出场，如《国家拒绝保护我》（山栀子）中文物修复师男主与古董传家宝精女主、《时光与你同欢》（临渊鱼儿）中文物保护警察与壁画修复师、《临南》（天如玉）中壁画临摹师与游戏制作人。其二，主角从事中华传统文化传承与发展的事业。如网络作家沙包的《天工》和《匠心》两部大长篇，男主均是文物或文化遗产修复师，走行业文与技术流路线，在穿越或架空平行世界修复故宫乐

山大佛和敦煌壁画等。又如《昔有琉璃瓦》(北风三百里)及其改编的影视剧,将文物修复题材和青春题材结合起来,通过情感纠葛与文物修复两条脉络,试图展现文物修复师传统情怀与现代潮流之间的选择。其三,中华优秀传统文化成为网文创作的底层思维,用来烘托脑洞大开、令人惊艳的"新·文化传承·网文"的情调。如《假如古董会说话》(兔耳齐),女主也是文物修复师,经营着一家古董店铺。这部网文最有创意的地方是古董有灵,即每一个古董都有自己的生命、性格和故事,女主可以听到它们的声音,彼此交流。男主就是一幅复活的古画,带着女主走进文物世界,教她文物修复的知识,一起聆听那些老古董或深沉或优雅或可爱的故事,揭开历史陈迹。

深受这类"泛·中华文化传承·网文"的网络小说影响,戏曲(戏腔)网文也大多数表现出"泛·戏曲(戏腔)·网文"的趋向。如《婚婚欲宠》(小舟遥遥)是一部温柔清冷昆曲演员与斯文败类商圈大佬(禁欲总裁)"先婚后爱""撒糖超甜"的甜宠文,其在立意"谈情说爱"的同时,也在"传扬传统戏剧文化之美"。因此,戏曲(戏腔)不仅仅是谈情说爱(多见于女频文,亦即女性向网文)和征服世界(多见于男频文,亦即男性向网文)的背景板,更成了联结新时代青年娱乐审美需求和中华优秀传统文化的桥梁,如以昆曲来渲染男女主风流蕴藉的情缘,以戏腔作为男主横扫歌坛乐坛的利器。于是,泛戏腔(戏曲)网文,特别是泛戏腔类文娱文和泛戏曲类言情文,形成新套路:偏爱戏腔的言情(征服)效应,最终开辟"两创"中华优秀传统文化的新传承道路。

自然,这还不够。在这个大交融的中国式现代化新时代,戏曲文化理应肩负起文化的使命,系统性地参与到新的文化、文明建设中来,彰显自己的积极性和主体意识。

五、"青创"戏腔新浪潮:新时代中国青年"以青春之我,创青春之未来"

新时代戏曲发展的出发点和回归点,是"人的发展",特别是新时代中国青年的全面发展、可持续发展和高质量发展。戏曲文化、综艺文娱、艺融的新发展也必须以新时代中国青年为优先发展的第一选项,如从"育新人"到"兴文化"和"促发展"。这就驱使其跨越产业、区域和类别的界域,融入不同的发展领域,最终跨入并融汇青年优先发展的领域,从而将中国式现代化的戏曲文化、综艺文娱融创与"三创"和"两创"实践具现为新时代中国青年"人的现代化"的"青创化"实验。

这里有一个肉眼可见的重心转移:从传统时代的"传"教导指导到青春世代的"承"自我主导,中国青年自主承传创新、自我主导融创"三创"、自觉"青创"中国优秀戏曲文化成为十分醒目的现象。中国传统戏曲文化在网络智媒时代的新传承路,就是新时代中国青年"青春版"的创新与创造,如青春版《牡丹亭》、青春版"网络新戏曲"和青春版"新古风流行音乐"。在中华优秀传统文化"两创"战略驱动之下,新时代戏曲(戏腔)网文既发生了"中华文化传承网文—非物质文化遗产职业行业文—人物角色形象'戏剧化'人设"的"三创"演变,又发生了"传统戏曲网文形态—流行戏腔网文业态—泛戏曲(戏腔)新网文生态

系统重塑"的不断拓展内涵与外延的融创变革。但这种创新与变革"旋转的支点和轴心",却是新时代中国青年以青年之我"创青春之中华优秀传统文化"的新需求——供给侧结构性改革。我们将它解读、诠释和建构为"青创化":青年创、年轻态、青春力、迭代化和时代造。换言之,"青创化"是指青年创作与生产、年轻语态创新、青春活力创意、迭代升级或升维创业。

正是在这种"青创化"的世代更迭与需求嬗变驱动中,戏曲(戏腔)网文成为戏曲文化"青春版"的标杆与潮流风向标。新时代前10年,融创戏曲音乐视频综艺新形态、"双创"中华优秀戏曲文化、"两创"戏曲(戏腔)新网文,就成为一种"青创化"需求驱动供给侧改革的现象和潮流。

第一,潮起浪涌。当下已然成为网络文学新潮流风向标的飞卢小说网,在2020年至2022年间,彪悍地掀起了一股"戏腔(戏曲)网文标题风",如50万字以上的大长篇《娱乐:戏腔一出,被直播了》(向往戏剧)、《娱乐:戏腔都不会,你懂毛线京剧》(啥卡巴卡)、《娱乐:开局戏腔青花瓷,全场炸了》(神龙之天),10万字至50万字的中长篇《娱乐:一曲戏腔唱尽多少人间痴情》(葡萄吃蓝莓)、《娱乐:声优会戏腔,谁都挡不住》(奔跑在路上)、《娱乐:从向往唱响戏腔》(繁华5号)、《娱乐:戏腔救场,我成了古风歌神》(斯摩格)、《军训顺拐,一首戏腔赤伶引爆全网》(烟云楼葬礼)、《戏腔时代,一首赤伶惊全网!》(戏腔大佬)、《国粹:戏腔一出,被呆小妹直播了》(水神老七)、《被迫拉军歌:我一曲戏腔引领国风》(千正文化),还有无数5万字以下的短篇甚或只有几千字的开篇。

第二,往前追溯。从起点中文网到飞卢小说网和晋江文学城,从相声戏剧文到曲艺娱小说,这个戏曲(戏腔)与曲艺交叉融合的另类文流,也从小众题材成为泛文娱文的鸡头豹尾,如《相声大师》(唐四方)、《追梦德云从车祸汾河湾开始》(雪色香槟)、《从相声开始》(处默君)、《德云小师叔》(若晓东)、《相声贵公子》(胖子爱吃炖豆角)、《从相声开始的喜剧之王》(我不想吃西瓜)、《小师母》(孟中得意)等。

第三,究流源变。从女频文标杆的晋江文学城到新言情文风的起点女频网站集群,更是新时代戏曲(戏腔)网文的潮流策源地,如《梦见狮子》(小狐濡尾)、《鬓边不是海棠红》(水如天儿)、《婚婚欲宠》(小舟遥遥)、《七十年代梨园小花旦》(诵持)、《你不知道我很想你》(淡樱)、《在你不知道的时间里》(其莎)、《蚕食》(明天夜合)、《他如玉生烟》(总攻大人)、《重生之第一名伶》(夏婉瑛)、《绝世名伶系统》(雷的文)、《京剧名伶》(白昼燃灯)、《民国穿越来的爱豆》(万糕)、《当年拼却醉颜红》(归不得)、《天下第一戏楼》(柳木桃)等。无论戏曲(戏腔)网文如何在表层形式、表达方式和表现形态上变革与创新,其渊源流变、演化迭代始终是以"两创"中华优秀传统文化为中介,以"青创化"为底层法则。

六、新的文化使命:中华民族现代文明建设的"戏曲担当"与"山东实践"

从"两创"到"双创",从"融创"到"青创",不仅是一种戏曲文化创业、创新,也是一种找

准小切口、建构好杠杆、撬动大格局的时代新范式。这里面的发展逻辑，可以归纳如下。

第一，网络戏曲（戏腔）直播与视频、戏曲（戏腔）网文、戏腔（国风）音乐与歌曲、戏曲文化综艺娱乐等是新时代"网络"文学、音乐、视频、综艺等融创中华优秀传统戏曲文化出现的新潮流。

第二，戏曲是中华优秀传统文化最有代表性的典型艺术形式，新时代"戏曲（戏腔）"新形态的融创表现也是中国戏曲文化在新时代的创造性新实践，很能代表戏曲"两创"中华优秀传统文化的发展新趋势。

第三，中国传统戏曲文化的融创和"三创"以网络领域的戏曲（戏腔）直播与视频、流行音乐领域的戏腔歌曲、网络文学领域的戏曲（戏腔）网文、互联网+文艺领域的戏曲文化综合娱乐最有代表性，它们相互影响、融合，形成"融创""三创"和"两创"叠加质变的新现象。

第四，从戏腔歌曲到戏曲（戏腔）网文，从网络戏曲直播与视频到戏曲文化综合文娱，它们相继成为潮流的"引爆点"，说明了新时代中国青年的需求嬗变，而青春之我创青春之戏曲文化、优秀传统文化和中华民族现代文明的探索和实践，也印证了整个新时代"青创化"的底层法则、思维逻辑和方法论。

第五，以戏腔（戏曲）为小切口，可以看到传统戏曲与网络文学、流行音乐、网络直播、综艺文娱等文艺类型"融创"以及整个中国优秀传统戏曲文化的"三创"、中华优秀传统文化"两创"、中华民族现代文明"众创"的新理念新路径和新方法，必须也必然建基于"青创化"的艺术创新范式、发展新范式和时代新范式，"青创化"代表这一世代之中国青年、这一时代（世代）之戏曲文化新文娱、这一新时代本身的新旧范式转换。

第六，"青创化"并不仅仅是"戏腔"的"融创""三创""双创"的思维逻辑，也是"新时代中国青年（1）以戏曲文化新文娱、新融艺（一）'青创'新时代（壹）"的时代新范式。我们将其解读、诠释和建构为"1-壹"：戏曲在新时代的角色、地位和作用，将是那"一"连接的桥梁纽带、交互界面和转化杠杆。它将新时代中国青年这"1"育人培才的小着力点（1），与整个新时代这"壹"大格局（壹），连接成"1-壹"的新连接状态。"青创化"将是自主建构这种中国特色新戏曲文化话语体系、发展范式和价值观念重要的理念与路径。

文运与国运相牵，文脉与国脉相连。以"戏腔"为小切口，以新时代戏曲文化与网络文学、音乐、视频、综艺等互联网+文艺"青创化"发展为好杠杆，新时代中国青年"青创"中华优秀传统文化、红色文化（革命文化）、中国特色社会主义先进文化，可以撬动接续千年文脉、重系时代国运和开创未来的大格局：以史为鉴，聚焦当下，青创未来。重构戏曲文化综艺文娱的艺术追求、文艺担当和审美取向，重建戏曲文化综艺文娱的"新娱乐"角色，使戏曲文化综艺文娱真的能推进新时代中国青年"人的现代化"，推进中国式现代化发展、推动中华民族现代文明建设，从而有所作为。

这也将有助于山东戏曲发展践行担当"新的文化使命"。山东戏曲在亲历、见证和参与创造新时代中国特色社会主义"戏曲"文艺发展的新潮流之际，也走出了一段"个性化"的青创发展之路。年轻世代更迭与需求嬗变，造就了这一中华优秀传统文化典型代表和齐鲁优秀文化典范标杆。新时代（新世代）的山东青年，以"青春之我"，融创这一时代之戏

曲"新文艺",众创这一"新"时代。这就是山东戏曲新时代迭代跨界、综艺融创发展背后的"青创化"方法论。由此,我们将山东戏曲这 10 年的断代史,解读、诠释和建构为综艺融创、"三创""两创"的"青创发展新时代":从"综"艺到艺"融",从转型升级到转场升维,从跨界融创到迭代"三创",从齐鲁优秀戏曲文化到新时代中国特色社会主义戏曲文化的"山东两创实践"。值此"全面建设社会主义现代化国家开局起步的关键时期",山东戏曲从高质量发展到担当"新的文化使命",急需重新寻找、确立和建构"老将新兵"的主体意识和时代位置,探索和实践中国戏曲发展新时代的"另类先锋队"理念和路径。这种新时代中国特色社会主义戏曲文化"1-壹"时代新范式,也颇值得我们进一步从理论到实践的研究与探索。

新时期以来史剧观的发展、深化与不足

伏涤修[*]

摘 要：新时期以来，一方面对史剧的认识越来越深化，在历史剧与现实的关系上，从政治化"古为今用"到注重"现代意识""主体意识"；在历史剧与历史的关系上，从强调"历史真实"进而提出可以以"历史可能性及假定性"为基础；在历史剧与艺术虚构的关系上，从"历史表现需要"到拒绝史学奴役的"历史审美需要"。另一方面，史剧理论体系建构仍呈委顿状态，新史剧观的表述不够系统完整，对于后现代史学对文艺创作的影响基本处于茫然、漠视状态，新史剧观对历史剧创作只是提供了可能性、或然性而非必然性，而传统史剧观影响依然巨大。

关键词：史剧观；现代主体意识；历史可能性；历史假定性；历史审美真实

新时期以来，历史剧创作、探索较之此前有了长足的进步，人们的史剧见解也越来越深化、多元。无论是剧作家还是评论、研究者，人们普遍意识到，历史剧创作应当也必须从政治工具化"古为今用"的束缚中解放出来，应当增强现代意识、主体意识，着力寻求历史人性、历史人情、历史哲理的古今贯通。历史剧中表现的"历史真实"，除了可以是历史事实、历史本质的真实外，有人提出也可以是"历史假定性真实"。艺术虚构在历史剧创作中被赋予不同于以往的独立艺术创造的地位。新的史剧观认为，艺术虚构不是依附历史的辅助性的艺术手法，不是串联"历史真实"的枝叶剪裁，而是历史剧艺术创造的根本。新时期以来的新史剧观虽然多有新见锐识，但是历史剧理论体系建构却任重道远，存在诸多问题，本文即对此进行阐释、剖析。

一、历史剧与现实的关系：从政治化"古为今用"
到注重"现代意识""主体意识"

意大利历史学家克罗齐(Benedetto Croce)有"一切历史都是当代史"[①]的著名判断，英国历史学家柯林武德(Robin George Collingwood)也有"一切历史都是思想史"[②]的说法。连历史叙述、历史"面貌"都会打上当代、打上撰述者的印迹，历史剧创作就更是离不开时

[*] 伏涤修(1963—)，博士，浙江传媒学院戏剧影视研究院教授，专业方向：戏剧史论与理论。
【基金项目】本文为国家社科基金艺术学重大项目"中国戏曲历史题材创作研究"(20ZD23)阶段性成果。
① （意）克罗齐：《一切历史都是当代史》，田时纲译，《世界哲学》2002年第6期。
② （英）柯林武德：《历史的观念》，何兆武、张文杰译，中国社会科学出版社1986年版，第244页。

代环境的影响。无论古今中外,历史剧"古为今用"是必然存在的,只是不同环境下对"古为今用"的运用情况是基于政治工具性、集体意志性还是其他目的是有所区别的。政治对文艺创作干预、影响大的时候,历史剧"今用"的政治工具性就强;反之,政治文化环境宽松,历史剧"今用"的政治工具意味就弱,其个人独特艺术价值才会彰显。历史剧对处于统治地位的意识形态,视创作者和统治者的关系,有批判与服务之别;批判、服务的程度随政治文化控制的松紧,又有显隐程度的不同。1949年以前,历史剧创作多是"以古讽今""以古喻今";1949年以后至新时期以前,历史剧创作着目点则在"以古颂今"。

"古为今用"其过分者,"把个人变成时代精神的单纯的传声筒"①,只重"今用"而致历史剧政治功能性有余,独特历史文化审美感悟及艺术性不足。20世纪50年代初曾有对杨绍萱等人"反历史主义"的戏曲创作进行集中批评,批评的根源就在于杨绍萱等在戏曲创作中极端化地"古为今用",为了"今用"而进行肤浅粗劣的影射,完全不顾历史剧、神话剧的基本内涵和应有面貌。他们的"反历史主义"戏曲创作虽然受到批判,但"古为今用"作为历史剧的根本创作方针却依然在坚持。

20世纪60年代初,又爆发一场历史剧创作大讨论。讨论除了主要围绕历史真实与艺术虚构的关系进行外,对"古为今用"的重申及历史剧如何坚持"古为今用"也是重要内容。1960年11月19日,中国剧协举行历史剧座谈会,翦伯赞、侯外庐、田汉、张庚、李紫贵、李希凡、郭汉城、范钧宏等30多位历史学家、戏剧家、文艺评论家参加。"在会上,发言者一致主张历史剧要古为今用。"②沈起炜《谈谈历史剧古为今用的两个问题》明确说:"历史剧在今天,应当为无产阶级所用,为无产阶级的政治服务。"③温凌《关于历史剧的"古为今用"》(《戏剧报》1960年Z3期)、孙杰《历史剧的古为今用及其他》(《上海戏剧》1961年第1期)、马少波《谈历史剧的"古为今用"》(《北京戏剧》1960年创刊号)、张庚《古为今用——历史剧的灵魂》(《戏剧报》1963年第11期)等,也都表达了相似的意思。吴晗《海瑞罢官》及当时许多新编历史剧都是"古为今用"的产物。实际上,当时不仅历史剧创作,即便历史学的研究也是贯彻"古为今用"的,如吴晗写有《厚今薄古和古为今用》(《前线》1959年第12期),周谷城写有《坚持古为今用》(《学术月刊》1961年第2期)。吴晗、李希凡等人针对历史剧创作的争论,表面上看是围绕历史真实、艺术虚构问题展开的,实际上也是受制于"古为今用"这一根本方针。关于这一点,周宁剖析道:在"古为今用"的强大的现实性压迫下,历史剧讨论真实性问题,是想在真理力量的幻想中守住艺术的一点可怜的独立性。在现实性要求下,似乎只有历史真实或历史剧的真实性可以保护作家继续写作。问题是,真实性如果在"事实"意义上理解,还可以成为保护层或隔离层,一旦"真实"成为所谓"历史精神的本质真实",就连这层保护与隔离都没有了,因为历史精神是由现实权力确定的。④

① (德)马克思:《致斐·拉萨尔》,《马克思恩格斯全集》(第29卷),人民出版社1960年版,第574页。
② 《戏剧报》编辑部:《中国剧协举行历史剧座谈会》,《戏剧报》1960年第22期。
③ 沈起炜:《谈谈历史剧古为今用的两个问题》,《上海戏剧》1960年第10期。
④ 周宁:《有关历史剧讨论的讨论》,《晋阳学刊》2003年第4期。

吴晗等历史真实派不敢置喙"古为今用"方针、原则，只能通过强调历史真实来维护历史剧基本的历史文化内涵。李希凡等艺术虚构派强调历史剧要突破历史事实束缚，表现历史本质、历史精神的真实，而在当时判断历史本质真实、历史精神真实则主要受制于现实政治。周宁辨析历史剧的时代精神说："有人争论历史剧要反映时代精神，时代精神是指历史上那个时代精神还是今天的时代精神？实际上这是一回事，所谓历史上的时代精神也是现实精神投射的。"①李希凡在谈到历史剧的创作目的时，说历史剧创作"是在写从精神上熏陶、教育人民的文艺作品"②。他称赞张真《论历史的具体性》中的一段话"说得很好"，很赞同张真的意见。③ 这段话是这样的："我们写历史剧，并不是由于热爱古人，倒是由于热爱今人，不是为古人作传，而是当作革命文艺工作来做的，因此要求做到古为今用。"④受当时环境的影响，李希凡等人所说的历史剧表现历史生活、历史精神的真实，实际上就是表现"古为今用"所服务的现实政治需要的现实精神。在历史剧创作必须"古为今用"的现实政治要求下，剧作家个人独特的历史感悟、艺术独创性很难充分发挥，历史剧创作体现的只能是主流意识形态和集体意志，创作中穿凿附会、曲意比附、影射类比历史和现实关系的现象多有发生。

新时期以来，由于政治、文化环境的宽松、活跃，剧作家、评论者对历史剧和现实关系的思考越来越深入、多元，历史剧创作逐渐拒绝实用主义的奴役，创作者的现代意识、主体意识逐渐增强，历史剧开始从贯彻现实政治意图的宣传教育工具转变为充分进行个人独立历史思考和艺术构思的艺术创作，人们更为看重的是历史剧中能够包含真正引发当代人共鸣的历史人性、历史哲理。新时期以来剧作家创作历史剧自由度较以前大为提高，借史抒怀顾忌小，"古为今用"逐渐从外在的政治要求转变为内在的文化心理追求，历史剧相对游离于现实政治要求之外，历史剧的艺术自适性开始增强。剧作家们通过对历史上的人和事的反思反省，探索历史人性、历史哲理；一些有深度的历史剧作品，着力寻求贯通历史与现实、既有作者的独特个人感受又能引起大众共鸣的触发点，历史剧创作评价观由此发生深刻的变化。

谭霈生说："历史剧坚持'古为今用'的宗旨，似乎是无可厚非。如把'古为今用'片面理解为借助古人古事向当代观众进行政治教育、道德教育，则未免失于偏狭。"⑤新时期以来的剧作家们，逐步走出单纯"古为今用"的狭小天地，感悟到并在历史剧创作中努力表现新型的历史与现实的关系。他们的积极尝试引起了观众的强烈共鸣，得到了评论者的普遍好评。

陈亚先创作的新编历史京剧《曹操与杨修》用现代意识观照历史人事，既蕴含深刻的历史哲理，又体现鲜明的作者主体意识，在贯通古今人性、人情方面作了极为有益的尝试。

① 周宁：《有关历史剧讨论的讨论》，《晋阳学刊》2003年第4期。
② 李希凡：《"历史知识"及其他——再答吴晗同志》，《戏剧报》1962年第6期。
③ 李希凡：《"史实"和"虚构"——漫谈历史剧创作中的历史真实与艺术真实的统一》，《戏剧报》1962年第2期。
④ 张真：《论历史的具体性——与一位剧作者谈历史剧的一封信》，《剧本》1961年第Z2期。
⑤ 谭霈生：《中国当代历史剧与史剧观》，谭霈生：《谭霈生文集》（第5卷），中国戏剧出版社2005年版，第426页。

评论者认为,《曹操与杨修》的意义在于"使表现历史题材的戏曲艺术真正冲破了'以古讽今、以古喻今、以古褒今'的死胡同,获得了独立的美学品格"①。余秋雨指出,该剧"免除了过去历史剧创作中经常出现的单向趋古或简单喻今的弊病"②。范荣康认为,历史剧创作既不应进行影射、比附,也不应"以古讽今""以古喻今",而应"用现代意识重新审视历史是非,重塑、再现历史人物和历史事件",努力寻求"会引起观众种种联想并从中得到启迪"的贯通历史与现实的深刻共鸣点。③《曹操与杨修》的成功,就在于用现代意识重新审视历史是非,找到历史与现实的共鸣点,观众不用"对号入座"又能产生深刻的感触。

郑怀兴是新时期以来历史剧创作的代表性人物,他的历史剧作品多闪耀着历史哲理的光辉。郑怀兴总结说,写历史剧"不单是学习什么优良的品德,汲取一段什么历史教训,而是为了当代人的一种精神需求,从中找到古人与我们当代人可以产生共鸣的东西。我写历史戏,非常强调'古事与今情',就是古代的故事和人物如何跟今人的情感产生共鸣,找到古今精神的契合点"④。汤晨光评价说,郑怀兴对历史现象的解悟和评价"既异于传统舞台上的历史观念,也有别于当代对历史的统一标准理解。他的史剧不是官方历史观的图解,只是自己历史见解的表达,是自己领悟到的历史逻辑和趣味的戏剧化"⑤。他认为郑怀兴的历史剧可贵就可贵在不是因袭已有的历史结论,而是具有自己的历史见解、历史领悟,写出了比历史故事更富哲理、更具有普遍性的既是独特的"这一个"又贯通古今的历史人性与人情。曲六乙也评价道:"现代意识与主体意识融汇于历史人物形象之中,这就是怀兴同志史剧创作的基本特征。"⑥

罗怀臻认为,历史剧创作应当"由习惯的政治评价和道德评价转向历史的、现代人的、人性或审美的评价"⑦;郭启宏主张,历史剧要"高扬作者的主体意识","从丰富的历史内涵中寻找到一种勾连古今的哲理感",通过"寻求历史与现实的契合点"传历史之神,进而让人们体会到剧作中蕴含的现实之韵。⑧ 他们的意见,显示出新时期以来人们在对历史剧创作和现实关系的认知和把握上已经颇为成熟。

二、历史剧与历史的关系:从强调"历史真实"到以"历史可能性及假定性"为基础

新时期以来,人们在历史剧和历史关系的认识上,无论是深度还是广度,都是此前无

① 易凯报道:《京沪文化名家座谈京剧〈曹操与杨修〉座谈会纪要》,《人民日报》1989 年 1 月 24 日。
② 余秋雨:《成功索秘》,《解放日报》1989 年 1 月 26 日。
③ 宫瞭整理:《京剧艺术的新突破——京剧〈曹操与杨修〉座谈会纪要》,龚和德、黎中城主编:《京剧〈曹操与杨修〉创作评论集》,上海文化出版社 2005 年版,第 173 页。
④ 郑怀兴:《从〈傅山进京〉谈戏曲创作——在 2012 年河北省青年编导培训班上的讲座》,《大舞台》2013 年第 1 期。
⑤ 汤晨光:《多维坐标上的郑怀兴戏剧创作》,《戏曲研究》(第 97 辑),文化艺术出版社 2016 年版,第 314 页。
⑥ 曲六乙:《现代意识与主体意识——郑怀兴创作研讨会上的发言》,《剧本》1986 年第 12 期。
⑦ 罗怀臻:《漫议"新史剧"》,《剧本》1997 年第 7 期。
⑧ 郭启宏:《传神史剧论》,《剧本》1988 年第 1 期。

法相比的。新时期以前,人们在历史剧"历史真实"上的看法主要是突破历史事实的束缚,强调历史剧应表现历史本质、历史精神的真实。不过,无论是吴晗等"历史事实真实"派,还是李希凡等强调"历史本质真实"的"艺术虚构"派,他们都认为:历史剧不仅要符合历史本质、历史精神的真实,同时也应符合历史框架、主要历史人事的真实。他们的历史剧"历史"观,都是历史主义的。新时期以来的历史剧"历史"观,除了注重历史必然性的"历史本质真实""历史内在可能性"观点外,还出现了基于艺术想象、历史逻辑推断的"历史或然可能性"甚至是"历史假定性真实"观。

提到人们在历史剧创作观上的开放,人们总会联想到 20 世纪 60 年代初茅盾、李希凡等的观点。茅盾虽然提到历史剧中可以有真人假事、假人真事,乃至假人假事,但他同时认为历史剧"在运用如此这般的方法以增加作品的艺术性的时候,有一个条件,即不损害作品的历史真实性"①。茅盾甚至认为,在一般人心目中属于典型历史剧的纪君祥《赵氏孤儿》、张凤翼《窃符记》都牺牲了历史真实,原因是《赵氏孤儿》把赵氏灭族事件由晋景公时代提前到晋灵公时代,《窃符记》对史实也多有改变。总体来讲,茅盾的历史剧"历史真实"观是:"历史家不能要求历史剧处处都有历史根据,正如艺术家(剧作家)不能以艺术创作的特征为借口而完全不顾历史事实、任意捏造。""我们应当认明白:改写历史和艺术虚构完全是两回事。艺术虚构是必要的,但改写历史却是要不得的,是反历史主义的。""我以为历史剧既应虚构,亦应遵守史实;虚构而外的事实,应尽量遵照历史,不宜随便改动。……如果并无特定目的,对于史实(即使是小节)也还是应当查考核实。因为历史剧的又一目的是给观众以正确的历史知识。"②辩证、完整地看,茅盾属于历史剧创作的"历史本质真实"甚至偏于"历史事实尽量真实"派。

李希凡在和吴晗的争论中,一方面主要强调历史剧应进行艺术虚构,另一方面也以历史剧要遵守历史真实为讨论基础。李希凡虽然将历史真实指为历史本质、历史精神的真实,反对历史剧创作拘泥于一切历史事实尤其是历史细节,认为历史剧并非要求"人物、事实都要有根据",但他同时认为历史剧创作要"符合特定历史事件重大关节的史实"③。至于人事均虚构的《神拳》被李希凡看作历史剧,下文将细述原因。其中一个重要方面,是此剧所反映的义和团运动是实际存在的重大历史事件。1989 年,李希凡以"违反历史事实"来指责《曹操与杨修》,更可以看出他的历史剧创作观虽然曾经强调艺术虚构,但并未越出历史事件重大关节真实的历史主义范畴。吴晗和李希凡等争论的双方,虽被人称为"历史真实派"和"艺术虚构派",但他们在"历史剧中表现的历史是已然发生过的历史实在"这一点上的认识是一致的。

新时期以来,无论是创作者还是评论者,都不再把"历史事实真实"当作历史剧创作与评价的教条,历史本质的真实及剧作历史感的真实、剧中体现出的历史人性的真实成为历史剧创作、评价的主要标准。历史上杨修虽然死于曹操之手,但杀害经过和原因与京剧

①② 茅盾:《关于历史和历史剧——从〈卧薪尝胆〉的许多不同剧本说起(下)》,《文学评论》1961 年第 6 期。
③ 李希凡:《"历史知识"及其他——再答吴晗同志》,《戏剧报》1962 年第 6 期。

《曹操与杨修》表现的大为不同。后者主要情节缺少史实依据,剧中与杨修被杀密切相关的孔闻岱之死、倩娘之死等重要情节都是子虚乌有,甚至连孔闻岱、倩娘这两个重要的人物也是虚构的。但是,剧作却让人感到"真实"的历史就是这样的,或者说剧作比历史记载还要真实。沈达人评价说,《曹操与杨修》虽然远离史实,却"仍然给人以厚重的历史感,似乎杨修之死在历史上就是这样引发、形成的"①。正是由于该剧具有历史人物人性哲理的深刻真实性,剧作的历史逻辑是合理的,这才给人一种比史籍还要真实的历史感。

郑怀兴是既有横溢的创作才华又有丰富的历史知识的剧作家,虽然他的历史剧作品基本都是大事可考,但是其史剧观则是既要尊重历史又要超越历史。郑怀兴说:"我想,写历史剧不可能、也不必还历史以真面目,而是可以无中生有,由实生虚,因心造境,以假作真,如陈寅恪先生所说的,要'别造一同异俱冥,今古合流之幻觉'。那么,这样由艺术想像力虚构出来的情节或许比发生过的历史还要生动、还要真实。"②

历史本质真实是抽象的、意义较为宽泛模糊的概念,在不同的语境下会有不同的理解,即使在同一语境下有时也有多重语义。历史本质真实在历史语境中本指去伪存真后的历史事实真实,是指历史的本来面目;在政治文化语境中则指历史发展规律的真实,在新时期以前的历史剧争论中实际是指历史唯物主义指导下的历史人、事认识和表现的政治正确。新时期以来,历史剧本质真实在艺术创作语境中多指"大事不虚,小事不拘"的历史框架和历史脉络真实、历史感的真实,即历史表现的真实。以上对历史本质真实的诸种理解、接受,说到底还是基于过往"实在"历史的历史主义的历史真实。随着新历史主义、后现代史学影响的扩大,历史剧创作中的"历史事实真实""历史本质真实"逐步被置换为历史人性、历史情感、历史哲理的真实,历史剧创作、评论把视角瞄向历史的内在可能性、甚至历史假定性条件下的可能性,历史剧中的历史本质真实逐步有了历史哲理、历史文化层面的"历史可能性真实""历史假定性真实"的新含义。

王评章认为,因为史剧和史实的关系"不是史剧屈从史实,而是史实服从史剧"③,所以不应把还历史以本来面目作为历史剧的创作原则,对历史剧一概作"还历史本来面目"的要求,有两个弊端,"一是片面性,二是限制和妨碍史剧的创作和发展"④。按照王评章的看法,历史只是历史剧的审美观照物,历史剧成功与否主要不是看历史剧对历史的挖掘如何,而是看历史剧将观众带入当代世界、自我世界方面做得如何。这样,在历史真实和艺术创造之间,历史剧朝着少受历史事实束缚的方向迈进了一大步。

罗怀臻强调,历史剧的"历史真实"更重要的是古今之间历史人性的贯通。他认为:"历史剧的真实就在于用今人的感受去感受古人,用今人对于生活和生命的体验去表现而

① 沈达人:《从史到剧——〈曹操与杨修〉创作漫议》,《剧本》2005 年第 3 期。
② 郑怀兴:《戏曲编剧理论与实践(七)》,《艺海》2015 年第 5 期。
③ 王评章:《关于史剧"还历史本来面目"的一些看法》,《永远的戏剧性——新时期戏剧论集》,中国戏剧出版社 2005 年版,第 15 页。
④ 王评章:《关于史剧"还历史本来面目"的一些看法》,《永远的戏剧性——新时期戏剧论集》,中国戏剧出版社 2005 年版,第 12 页。

不是试图再现古人在某种特殊的历史条件和环境下所可能经受的与今人相似或相通的某种体验、某种追求、某种忧患或某种痛苦。而这一种贯通古今的感受又能够不受具体的时代或时事的左右,直接地和一般人生、一般人性相共通,从而启迪我们的心智,唤醒我们的情感,并且激起我们的共鸣。这样的'历史真实'才是我们的历史剧作者所要孜孜以求的。"①这种历史真实,是当代主体意识观照下的历史人性人情、哲理意义的真实。罗怀臻创作的《西施归越》,写西施怀了吴王夫差的孩子后回到越国。剧中情节不是历史的真实,但这种事具有发生的可能性,从历史假定性而言,西施怀孕是可能的。从历史文化层面而言,《西施归越》具有历史假定的真实。

新时期以来,谭霈生对历史剧创作应摆脱历史事实真实束缚、追求历史本质真实及历史内在可能性甚至是历史假定性真实的表述尖锐透彻。他认为历史剧创作应当"更接近哲学而不是历史"②;历史剧创作不应当受"外在的历史事实"束缚,而应当"受制于历史的内在可能性";历史剧中人物塑造是否具有历史的"真实性",不在于人物的行为是否"实有",而在于人物"行为与动机的历史可能性"③。盛和煜创作的湘剧《山鬼》,表现的是"屈原先生的一次奇遇"。谭霈生认为,《山鬼》不仅情事假,没有史实依据,而且没有围绕楚国政治斗争塑造屈原形象,"但是,在主人公经历的这次奇遇中,却内涵着用现代意识洞察历史生活而获得的人性的发现"④,体现出了历史环境中历史人物行为的可能性,这样的剧作依然是具有历史真实性的历史剧。

谭霈生批判中国当代历史剧创作美学精神贫弱,历史剧观念封闭保守,表现在人物塑造上,人们总是"要求剧作家按照某种公认的定评去塑造历史人物形象",以至于历史剧中"历史人物形象单一化、模式化"⑤。他认为,塑造历史人物形象,"既不能以对史实的忠实度为尺度,也不能以史学家公认的定评为标准,而应该针对这一形象是否具有内在的完整性和历史的可能性"⑥。谭霈生甚至认为,历史剧中不仅一般的人和事可以虚构,主人公也可以虚构;当然,虚构不是随心所欲,剧作家创作历史剧必须考虑历史文化的逻辑性,"历史剧中的主人公可以是虚构的,但是,这种虚构的人物应该具有历史的内在可能性和时代的具体性"⑦。在谭霈生看来,历史剧创作只要表现了历史的内在可能性,即使不是历史上的人和事,同样可以认为具有历史文化的真实性,这样就将历史剧创作观念大大向前推进了一步。罗怀臻创作的淮剧《金龙与蜉蝣》,被人们称为"寓言历史剧"。按照谭霈生的史剧观,《金龙与蜉蝣》这样人假事假的剧作,由于表现了历史的可能性,具有历史文化的真实性,依然可称作历史剧。历史剧的"历史"观,于是呈现出彻底开放的状态。

① 罗怀臻:《漫议"新史剧"》,《剧本》1997年第7期。
② 谭霈生:《中国当代历史剧与史剧观》,《谭霈生文集》(第5卷),中国戏剧出版社2005年版,第344页。
③ 谭霈生:《〈山鬼〉与历史剧反思》,《谭霈生文集》(第5卷),中国戏剧出版社2005年版,第144—146页。
④ 谭霈生:《〈山鬼〉与历史剧反思》,《谭霈生文集》(第5卷),中国戏剧出版社2005年版,第148页。
⑤ 谭霈生:《中国当代历史剧与史剧观》,《谭霈生文集》(第5卷),中国戏剧出版社2005年版,第350页。
⑥ 谭霈生:《中国当代历史剧与史剧观》,《谭霈生文集》(第5卷),中国戏剧出版社2005年版,第367页。
⑦ 谭霈生:《中国当代历史剧与史剧观》,《谭霈生文集》(第5卷),中国戏剧出版社2005年版,第384页。

三、历史剧与艺术虚构的关系：从史学语境"历史表现需要"到艺术学语境"历史审美需要"

历史剧艺术虚构和历史剧历史真实，是历史剧创作的一体两面。注重历史真实的传统史剧观的作品，艺术虚构只是其辅助实现历史感真实的手段。新时期以来，随着历史剧创作观念的解放，艺术虚构在历史剧创作中被赋予了不同于以往的独立艺术创造的地位。

李希凡在历史剧争论中属于艺术虚构派，他认为只要能表现历史本质、历史精神的真实，无论是取材于真人真事还是像《神拳》那样用虚构的人物和情节反映历史事件，都可以算作历史剧。李希凡的历史剧艺术虚构观自有突破当时对历史剧概念范畴的理解的大胆之处（一般人不认为《神拳》那样假人假事的剧作是历史剧），但他所指的虚构人物和情节所表现的历史事件、历史运动则是重要历史的"实在"，而且这样的历史剧中虚构的目的是"在充分占有历史材料的基础上，用虚构的人和事，把重大的历史事件串联起来创作历史剧"[1]，和新时期以来主张纯戏剧意义上的实现剧的彻底解放的历史剧艺术虚构观仍有本质的不同。此外，李希凡把《神拳》这样的剧作当作历史剧，也和他基于"古为今用"的历史剧政治工具观密切相关。至于取材于真人真事的历史剧，在他的眼中，其艺术虚构的程度、范围更应受到限制。把李希凡1989年对《曹操与杨修》的指责进行对照，可以看出他的历史剧艺术虚构是有限度的。

王子野是20世纪60年代初历史剧争论中艺术虚构派的另一员健将，其《历史剧是艺术，不是历史》是和吴晗《历史剧是艺术，也是历史》针锋相对的反驳之文。但即使是特别强调历史剧必须要进行艺术虚构的王子野，对历史剧中艺术虚构的理解也是狭隘的。他认为在表现历史人物时，故事可以虚构，人物性格的把握则要依据历史研究的成果："剧作家写历史人物一定要依据历史科学的最新成就，这是思想水平问题。新历史剧的人物性格要尽量符合历史科学的新的评价。"[2]王子野的历史剧创作观中，艺术虚构受制于历史学研究的特点很明显。

历史剧需要虚构，即使吴晗等历史真实派对此也无异议。他们只是更重视历史剧的历史真实，对历史剧艺术虚构要受历史事实限制这方面强调得更多一些。新时期以来，对历史剧艺术虚构的强调更多，不过总体来讲，多数人没有突破李希凡等人的历史剧艺术虚构观，大家基本都认为历史剧应在保持大的历史脉络真实、历史本质真实的基础上进行虚构。陈贻亮说："在历史剧中，虚构只是一种艺术手段，它必须在能够更加典型地'反映历史矛盾的本质'和更加本质地'还历史以本来面目'的前提下去进行。""衡量历史剧中的虚构是否合理，主要不在于虚构成分的多少，也不在于对历史事实是否作了某些改动，更不在于剧中的服饰、道具之类与当时是否相符，而是在于反映历史矛盾本质的真实性和可信

[1] 李希凡：《历史剧问题的再商榷——答朱寨同志》，《文学评论》1963年第1期。
[2] 王子野：《历史剧是艺术，不是历史》，《戏剧报》1962年第5期。

性上是否具有很强的说服力。"①

随着对历史剧和历史关系理解的多元、开放,人们逐步认识到,历史剧的虚构妥不妥主要不是看虚构的幅度,而是看虚构的审美效果。总体来讲,薛若琳是强调历史真实的,主张历史剧的虚构必须建立在尊重历史的基础上,认为不能凭空杜撰,历史大框架必须真实。对于晋剧《傅山进京》中傅山与康熙皇帝的"雪天论字",他则表示认同和赞赏。薛若琳认为,"雪天论字"虽非历史事实但具有合理的假定性,《傅山进京》"以戏剧的假定性来达到历史的可能性,从而完成艺术的真实性"②,这样的剧情安排合理、可能、真实,值得肯定。

历史学家何兆武说:"并不是有了活生生的历史,就会有活生生的历史学;而是只有有了活生生的历史学,然后才会有活生生的历史。"③历史学都是如此,历史剧创作更是如此。刘宝川、王评章在《不能以历史真实代替审美价值》中说:"强调历史剧是为了再现历史的真实,还历史以本来面目,这是陷入了一种审美上的错误",这种强调"还历史以本来面目"的创作的标准化要求,"败坏了我们的审美趣味,促成了我们审美能力的贫乏和退化,造成了历史剧的历史化、写实化和艺术想象、创造方面的苍白、贫乏"④。历史剧必须从历史化、写实化的"艺术歧途"中走出来。

罗怀臻积极倡导"新史剧观",并大力实践"新史剧"创作。他认为:"从某种意义上来说,一切历史剧,都是现代戏。我们以往更多强调的是教育功能,即道德、功利的评判,而很少把它放在一个审美的背景下,关注历史曾经经历过后的那种情感和历史人物已经体现过的在现代人身上折射出来的人格情怀。艺术家关注的其实是一部心灵的历史、情感的历史。"⑤罗怀臻不仅创作有假人假事的"寓言历史剧",还认为一切历史剧都具有寓言的性质。他说:"现代寓言史剧的一个基本美学特征:历史是现代人的历史,是一部积淀在现代文化心理结构中的情感史。"⑥包括历史剧中的历史人物,罗怀臻认为,剧中人物主要的不是历史的人物,而是现代人历史文化审美的产物。"对于历史人物的塑造,不仅仅是单纯塑造一个人物,而是为了创造一个生动、完整的历史心理结构。历史人物可能已经转化为心理的、价值的或者是美学的观念,但它作为一种文化心理结构已积淀在现代人整个文化当中去了。"⑦其新史剧观和新史剧实践为历史剧创作发展洞开了宽阔的空间。

谭霈生主张历史剧创作的彻底的解放,认为历史剧创作虽然不能随心所欲,而是要受到一定的制约,但"这种制约与其说是'历史'的,倒不如说是艺术的"⑧;既然制约是艺术层面的,虚构就不应该受"历史实在"的束缚,所以"我们没有必要根据假想、杜撰的幅度给

① 陈贻亮:《谈历史剧创作问题》,福建省文化厅编:《新时期福建戏剧文学大系》(第7卷上册),中国戏剧出版社1999年版,第95页。
② 薛若琳:《两种历史主义》,《人民日报》2013年10月29日。
③ 何兆武:《对历史学的若干反思》,《史学理论研究》1996年第2期。
④ 刘宝川、王评章:《不能以历史真实代替审美价值》,福建省文化厅编:《新时期福建戏剧文学大系》(第7卷上册),中国戏剧出版社1999年版,第123页。
⑤⑥⑦ 罗怀臻:《传统下的咏叹——一种被调整的历史眼光》,《上海戏剧》1999年第7期。
⑧ 谭霈生:《中国当代历史剧与史剧观》,《谭霈生文集》(第5卷),中国戏剧出版社2005年版,第350—351页。

定历史剧与非历史剧的界限"①。卡西尔指出:"艺术和历史学是我们探索人类本性的最有力的工具。"②如果认为历史剧是对历史的表现,历史剧就有不可承受之重。只有从历史剧是表现人类本性而不是表现历史这层意义上来理解,历史剧创作才可以拒绝、摆脱历史学的奴役、干预。在历史剧的人物塑造上,谭霈生认为,不要受"实有其人"的束缚:"所谓历史意义上的'实有其人',乃是与艺术创造的本性相背谬的尺度。"③只要人物性格具有历史的可能性和艺术的可信性、真实性,这样的塑造就是成功的。赵建新秉承谭霈生开放的史剧观,认为历史剧必须在剧的意义而不是历史的意义上寻求解放,他说:"艺术真实对历史剧的要求不是实有其人、实有其事,而是要有历史可能性——人物的动机、行为以及人物关系在那个具体的戏剧情境中是不是可能的?如果是,即使没有其人其事也可以写;如果不是,即便历史上真有其人其事,写了也并不一定成功。"④

在这样的历史剧艺术观下,历史剧的艺术虚构就不再是依附历史的辅助性的艺术手法,而是具有独立存在意义的戏剧创造艺术,历史剧的艺术虚构也才具有天然合理的存在理由,历史剧创作才不会遭遇题材重复、主题撞车的困境,才能展示出无限的创作可能性。也正是在这样的理论支撑下,历史剧创作的"大历史"创作、"小历史"创作,"非历史化历史剧""历史寓言剧","原型历史剧""非原型历史剧",等等,才获得了丰富多样的发展。

四、史剧理论建构的委顿

新时期以来的史剧观虽然取得了空前的认识深度,但在史剧理论建构上却呈现困顿状态,具体表现在以下几个方面。

一是新史剧观表述多散见于零星的文章中,阐释不够系统完整,同时各种史剧评论、史剧观表述低水平重复现象严重。新史剧观,或见于剧作家谈,或见于历史剧作品评论,或见于戏剧史论、理论著作中的章节,有深意的理论阐述多是单篇文章,一文、一人所谈所论的问题很少覆盖历史剧创作理论的方方面面。另一方面,可以看到,非常多的史剧评论、史剧观表述,属低水平重复,绝大多数甚至没有超出20世纪60年代初的历史剧认知水平,新知锐见的史剧理论见解少之又少。

二是史剧观表述对后现代史学对文艺创作的影响基本处于茫然、漠视状态。新时期以来的史剧观表述,除了极少数几位剧作家、评论家的历史剧阐述带有后现代史学、新历史主义文学的方法论元素外,绝大多数人对后现代史学等的发展成果显得很隔,远未吸纳新的史学研究成果,对"历史"的认知基本停留在传统史学的水平。后现代史学把历史记载与历史真实相区别,把我们通过史籍所知的历史只看成是历史叙述而不是历史本身,这

① 谭霈生:《中国当代历史剧与史剧观》,《谭霈生文集》(第5卷),中国戏剧出版社2005年版,第349页。
② (德)恩斯特·卡西尔:《人论》,甘阳译,上海译文出版社1985年版,第261页。
③ 谭霈生:《中国当代历史剧与史剧观》,《谭霈生文集》(第5卷),中国戏剧出版社2005年版,第349页。
④ 赵建新:《"最差的两折"还是"最好的两折"——就罗周的"问陵""宴敌"两场戏与薛若琳商榷》,《戏剧与影视评论》2020年第1期。

就拉近了历史与文学的距离。而新时期以来的历史剧探讨中,戏剧创作与评论界在论及历史剧时基本还是把史籍记载默认为历史真实,这样历史鲜活的一面就容易被忽视、被掩盖,历史就容易被盲信而不是被质疑、反思。在后现代史学看来,历史实际是历史阐释史。当代美国思想史家、历史哲学家海登·怀特(Hayden White)说:"一个历史学家构建的悲剧的情节,在另一个历史学家那里可能成为喜剧或罗曼司。"①历史的本来面貌,在历史记载、历史传播过程中会变形走样。从这一点出发,历史剧对历史、历史文化的多样化表现不仅是历史剧作为剧的艺术创造的本能,某种意义上也是剧作家、当代人历史观、历史文化观在历史剧中的体现,这就给历史剧的艺术创造提供了既合乎戏剧根性要求也得到史学原则允许的合法性。汲取后现代史学的合理有效成分,不是让历史剧创作受史学奴役,相反,是为了更好、更理直气壮地解放历史剧创作,使之具有更浓郁的艺术韵味和更丰富的历史文化内涵。遗憾的是,这些方面没有得到应有的关注和研究,与小说创作研究的深度、广度相比,差距不可以道里计。

新时期以来的小说创作研究中,除了传统的"历史小说"外,又有"新历史小说"及"新历史主义小说"之谓,后两者与"历史小说"的区别及后两者彼此之间的异同,文学研究界探讨得很深入。当代戏剧创作中除了一般意义的历史剧,笔者认为有一些也适宜用"新历史剧"及"新历史主义戏剧"来指称。此外,现当代革命历史题材的戏剧一般归入现代戏范畴,但不可否认,此类剧作也表现了现当代历史生活,和现当代历史的本质、精神具有密切、内在的关联。李希凡把表现近代历史风云的人物、情节都虚构的《神拳》归作历史剧,那么表现真人真事尤其是重要历史事件、重要历史人物的革命历史题材戏剧肯定具有历史剧的类特征,即使表现假人假事的革命历史题材戏剧实际上也和《神拳》一样,也展现了革命历史风云。诸如此类的戏剧类型和相关问题,史剧理论都应研究或旁溢性地关注,然而新史剧观都未给予应有的注意。因此,新史剧理论体系的建构任重道远。

三是新史剧观对历史剧创作只提供了可能性、或然性而非必然性,尚未成为历史剧创作、评价的普遍性原则。新的史剧见解有的虽颇有价值,但并未获得历史剧创作者、评论者、读者、观众的普遍认可,史剧观总体呈现多元化状态。新史剧观多数由新创作的探索性历史剧引发关注而生发、总结得来,还没成为主流的史剧观,更没成为历史剧创作、评价的普遍性原则。如被称为寓言史剧的《金龙与蜉蝣》,也可称为非原型历史剧,历史剧可不可以这样写?或者说这样的剧作究竟应不应当被视为历史剧?用象征手法创作而成的湘剧《山鬼》弥漫浓厚的楚地历史文化,但情节完全是虚构,而且缺少历史政治内容支撑,这样的历史文化剧算不算是历史剧的一种亚类型?魏明伦的川剧《巴山秀才》核心情节有史实依据,但剧作人物则都为虚构的形象,表现的又是小人物的生活、命运,蕴含着政治历史事件,可采取的是微观的民间小人物叙事,剧作对象、内容究竟属历史化还是非历史化?剧作究竟具备多少历史剧应该具备的元素?等等,评论界、理论界至今有不同的看法。新史剧观提供了历史剧创作的多样性、丰富性,但要获得人们心理深处的"名实相符"的认

① (美)海登·怀特:《后现代历史叙事学》,陈永国、张万娟译,中国社会科学出版社2003年版,第75页。

同,还有很长的路要走。即使某些新史剧创作获得认可,一些探索性的剧作被认可为历史剧家族的成员,相关新史剧观解决的也只是历史剧创作可不可以的可能性、或然性问题,传统形态面貌的历史剧也仍会在历史剧家族中占据相当重要的地位。历史剧创作是创造性的艺术实践,历史剧作品创作得好不好,既和剧作家秉持的史剧观有关,更和剧作家的修养水平、创作能力及时代环境有密切关联。历史剧创作虽然不要求艺术虚构一定服务于历史真实,但若历史真实与艺术虚构能够有机统一为艺术真实,则不失为美事。青木正儿说:"艺术虽无须如此,然史实正确而结构亦佳者,不可不以之为最合理想之剧。"[①]郑怀兴的历史剧中有虚构,但他所希望的历史剧也是"不要背离历史真实太远,不要背离历史精神太远。这既是对历史负责,对观众负责,也是对作者自己负责"[②]。对于不同的史剧观与史剧创作实践,我们应建立分类评价体系,避免错位评价。

新时期以来的史剧观阐述,从理论上破除了传统史剧观中束缚历史剧剧体解放的某些壁垒。新史剧观要想获得人们普遍的认可,还需新史剧创作实践取得越来越丰硕的成果。新史剧观此前的"破立"带有片面性的特点,今后应更好地辨析、吸纳传统史剧观中的合理有效成分并进行系统性地阐述,从而完成新的史剧理论建构。

① (日)青木正儿:《中国近世戏曲史》,王古鲁译,蔡毅校订,中华书局2010年版,第286页。
② 郑怀兴:《历史剧创作的史识之我见》,《中国文化报》2013年8月23日。

闽剧现代戏创作综论

白勇华[*]

摘　要：在福建的诸多地方戏剧种中，闽剧因有"文明戏"的经验积累，编演现代戏更具优势。从"戏改"之初到1958年"大演现代戏"，闽剧的现代戏创作大体经历了"硬套传统""话剧加唱"和"继承戏曲传统表演以表现现代生活"三个阶段，并通过对"话剧化方向"的纠偏，逐步回归继承传统方法，把握戏曲的特点，创造接近生活真实的戏曲化的形式。搬演"样板戏"时对于人物的行当划分、表演风格、唱腔设计，大多也是依据传统。至新时期，丰富题材类型，追求刻划人情人性，在表演上，则更加注重充分发挥剧种特色，既继承传统又改革创新，既生活化又戏曲化。21世纪以来，在演绎本土近现代历史人物时，致力于现代戏剧语汇和传统戏曲美学精神的融会贯通，追求戏曲化与现代感；新时代的红色题材现代戏创作追寻传统的扎实的剧种语言，对戏曲表演程式进行现代化、生活化处理，追求写实艺术无法抵达的诗意之美。

关键词：闽剧；现代戏；戏曲化；剧种化；现代化

闽剧是福建五大剧种之首，流行于闽中、闽东、闽北地区，并传播到中国台湾地区和东南亚各国，是福建流布区域最广的剧种，2006年被列入首批国家级非物质文化遗产名录。闽剧又称"福州戏"，用福州方言演唱、念白，其源可溯至明万历年间曹学佺所创以逗腔为主体的儒林班。同期，昆山腔及弋阳诸腔传入福州，与当地小调融合形成江湖调，随后出现了演唱江湖调的江湖班及以江湖调、洋歌为主要唱腔的平讲班。清光绪、宣统年间，闽剧三大源流融会大成，且吸收徽、京等其他剧种的养分，形成一个多声腔剧种。1925年，郑振铎《考证注释紫玉钗剧本》于商务印书馆出版，"闽剧"始成定称。闽剧音乐唱腔由逗腔、江湖、洋歌、小调组成，兼具典雅优美、深沉豪放的艺术风格，且富有地方特色。或许是由于将儒林、平讲、江湖融于一身，闽剧既有文人官宦细心雕琢的儒雅精致，也曾在都市时尚中流光溢彩，更因行走草台数百年，散发出浓郁的乡土气息。20世纪一二十年代，闽剧泰斗郑奕奏就以闽剧时装戏《孤儿血》《新茶花》开风气之先，《孤儿血》中"见报章"的唱段被百代公司灌制成唱片发行，广为传唱；在《新茶花》中郑奕奏还把手风琴搬上舞台自弹自唱[①]。也正因这与生俱来追求新变的基因，在中国当代戏曲的历次变革中，闽剧都能勇立潮头、代有新声。一般认为，"闽剧擅演'文明戏'，所以它演现代剧比起本省的莆仙梨园等

[*] 白勇华(1978—　)，博士，福建省艺术研究院院长、研究员，专业方向：戏剧史论。
① 林光耀：《〈孤儿血〉问世前后的故事》，福州市政协编：《闽剧史话》，2008年，第229页。

古老剧种,还是有条件,有基础的。"①而且,"闽剧表演程式还不是十分凝固,还带有浓厚的生活气息和民间色彩,语言、唱腔、程式动作,都和生活比较接近;在传统的表演艺术上说,闽剧不如有的剧种那么成熟;但在表现现代生活上说,闽剧却比较活泼自由,比较接近生活。"②因此,在现代戏创作上,闽剧因其包容与开放自然被福建戏剧界寄予厚望。1950年的《九命沉冤》堪称现代戏创作积极配合政治运动的典范;1958年的《海上渔歌》(小戏)被选作戏曲表现现代题材的教材;1965年《红色少年》参加华东六省现代戏汇演;1975年《东海战歌》晋京演出,同年闽剧《海港》选场"壮志凌云"也晋京参加地方戏曲移植"革命样板戏"调演;1980年的《无花果》和《彩云归》,前者鞭挞人情淡薄,后者关注两岸亲情,也都是随时代而兴;1996年的《钻石》展现人性的呼唤;2009年的《别妻书》属于地方戏演绎地方题材的佳作;2018年的《生命》则开启闽剧现代戏创作新纪元。

一

新中国成立后的"戏改"对地方戏旧剧改造的目的,并不满足于传统戏的现代意识或者是"传统形式填装现代内容",而是"从此走向新形式,走向表现新的生活内容,或对旧时代的新的看法"③。福建地方戏1949年以前曾有以演出"时装剧(戏)"为时尚的改革运动,"主要为闽中莆仙剧与福州闽剧的改革"④,闽剧更是积累了不少编演"改良时装戏"的经验。自清末民国时期的时装戏、改良剧开始,闽剧便努力在表演形式上寻求变革:

> 到了要表现当代生活时,在表演形式上虽然力求凭内容来决定,但却受了物质条件的限制而不如愿,总之,其表演上一般舞蹈差不多都用着传统形式,例如"掬面""颤眼""吹须""跪步""鸡啄米"等等都继承下来了,只是步法手法较比原来的随便些,如旦角只走平步,不是"编步",没有水袖可舞,只凭受手帕、衣裙和辫子来表情。⑤

力求以内容决定表演的形式,但表演又离不开传统形式,于是大体还是在传统的基础上作一些微调,而闽剧时装戏中这种基于传统的表演程式一直延续至民国,"在表演程式上,基本上跟辛亥革命前差不多,一般也受内容决定,但也不统一";服装上古装与时装并存的现象也直到抗战时期才有所统一,"就服装方面说,就是'三乐一奇'(旧赛乐、新赛乐、三赛乐、善传奇)也只是部分剧目的服装是统一的。《邱丽玉》《孤儿血》《新茶花》《空谷兰》《柳太太》《阎瑞生》《杏花姐》《箱尸案》等都用时装,一般叫'便衣戏'。……抗日战争期间的《夜光杯》等则比较统一了,一律采用了时装"⑥。其艺术方面的革新已涉及装扮、服饰、唱腔、台步、身段等戏曲形式的诸多面向。很显然,无论是内容和表演形式追求和谐,还是

① 《福建省福州市戏曲改革工作座谈会简报》(第26期),1963年11月。
② 刘小琴:《闽剧与现代戏》,《福建日报》1963年11月26日。
③ 张庚:《关于戏剧创作及形式问题》,《文艺报》1949年第1期。
④ 陈啸高:《福建省戏曲的调查及其改革概况》,《戏曲报》1951年第10期。
⑤⑥ 《闽剧在表现现代生活方面的问题(初稿)》(手稿),福建省实验闽剧团,1958年。

话剧表演手法如何与戏曲唱腔融合,这些地方戏现代戏创作经验与教训似乎并未完全进入新中国"戏改"的视野,对这些时装戏、改良剧的主题与形式的批判和纠正才是首要任务:

> 《黑夜枪声》中描写了被腐蚀的英雄;《采茶记》中的采茶女是有正义感的,但饭店主仆是诲淫诲盗的;《新茶花》有爱国和反封建的思想,但是歌颂了资产阶级;《孤儿血》在追求自由恋爱和反封建方面是好的,坏的歌颂了帝国主义,显然是半殖民地产物。如《空谷兰》《邱丽玉》《杏花姐》《柳太太》《阎瑞生》《箱尸案》等,都是宣扬封建等色情的。这些剧目都有名演员演出,所以其流毒也更深。……剧目内容和表演形式有着若干是为资产阶级和帝国主义服务的,《柳太太》《杏花姐》等坏戏,都还保留在舞台上,优秀的传统表演艺术和曲调受到排斥,反动的国民党有党部宣传部长曹挺光反对闽剧界唱"飏歌",到了抗战后期,黄色音乐如"毛毛雨""妹妹我爱你""何日君再来"等,弥漫了闽剧舞台,这现象直到解放后才被纠正过来。①

于是,"戏改"之初,闽剧现代戏创作演出全盘照搬解放区现代戏的创作范式,基本上是搬演《白毛女》《血泪仇》等解放区"进步戏曲"并加以地方化和剧种化。于是,"解放后各地都有运动,除思想改造外,去年春节期间只福州市内即演出了新型闽剧《九件衣》《闯王进京》《逼上梁山》《血泪仇》《小仓山》等等,后来又演出了《白玉兰》等剧"②。然而,移植改编并不是地方戏现代戏创作方向,福建地方戏艺人和新文艺工作者在"十七年""戏改"过程中均致力于现代戏剧本和表演革新的探索。既有现代剧创作传统从内容和形式上都是应该"批判"的,那么,闽剧现代戏的创作显然必须沿着延安旧剧改革的道路,才符合新时代新文艺的要求。延安"戏改"阶级斗争的叙述套路和结构范式在配合"土改"宣传的现代戏创作中得以实践,其中最大的成果便是根据真人真事改编、具有鲜明的阶级斗争属性的《九命沉冤》。"到了第二次'每班一新戏'运动时,正是'土改'的前夜,采取福州市郊土改实验区反霸中的真人真事,编演了《九命沉冤》(即《孙亨梧伏法记》)这在'土改'期间作为一个阶级教育的教材被聘演,不时演出在台柱上绑着恶霸的群众大会上。"③据剧作者回忆,该剧创作具有明确的配合"土改"宣传的目的:

> 1950年,省文联竹立、朱一震同志找我,要我将解放前郊区地主恶霸孙亨梧迫害农民、造成九命沉冤的事件写成闽剧,配合"土改"宣传。我因为曾在该乡任教,对孙亨梧的罪行,有的耳闻,有的目睹,且深受其害,因此欣然接受任务。但在构思时,却遭孙亨梧侄儿的威胁。在省文联领导的鼓励支持下,我躲在文藻山亲友家日夜赶写。脱稿后定名《九命沉冤》,先由马尾工农文工队排演,效果很好。复兴剧团黄荫雾同志知道后,向我要本子并向剧团推荐,并据剧团建议,改戏名为《孙亨梧伏法记》。④

① 《闽剧在表现现代生活方面的问题(初稿)》(手稿),福建省实验闽剧团,1958年。
② 陈啸高:《福建省戏曲的调查及其改革概况》,《戏曲报》1951年第10期。
③ 《闽剧在表现现代生活方面的问题(初稿)》(手稿),福建省实验闽剧团,1958年。
④ 郑闲萍:《闽剧〈九命沉冤〉的创作经过》,《中国戏曲志·福建卷》编辑部编印:《求实》(第3期),1983年10月。

既是源于真人真事,表演所追求的便是恰如其分地真实、动人。如"法庭义证"一场戏是剧中的高潮,导演在艺术设计上运用了"欲扬先抑"的手法,在反证之前压抑邦亚俤一切的感情和行动,"一上场,仅用带着内疚的眼光偷偷地看了宝霖一眼,再也抬不起头来,只是低着头不时用手抓着衣角,表现他非常注意在听,同时表现了他精神上的内疚和不安;一直到董宗德为抱不平上场,揭开了他的疮疤触着他的痛处,叙述了过去一切,指责他并要他拿出良心来。当时他痛苦、他惭愧,他再也不能眼睁睁地看宝霖因为他的伪证而被锁上手铐带进监狱,像火山一样爆出良好的火花。因此也成功地塑造一个鲜明而又复杂的艺术形象。"①为了凸显阶级教育的功能,戏中的两件血衣和300张状纸,"变成了控诉残民成性的封建制度的最好实物,变成了讽刺和嘲笑国民党法律'人权平等'的最好的武器",从创作观念的角度而言,"能够突破一般道具装饰性或陈设性的范围,能够十分紧密地为表现主题,辅助表演,刻画人物,表达人物思想感情服务"。②

从1950年至1958年对现代戏创作提出新的要求之前,配合中心的创作方式一直是闽剧现代戏创作的主轴,其间,福建省会闽剧团编演了现代剧(包括近代戏)100多出。除《血泪仇》《九命沉冤》《双喜临门》等三出戏之外,较有影响的剧目还有宣扬革命的优良传统的《刘胡兰》等;反映当前对敌斗争的《海上渔歌》《南海儿女》《中秋之夜》等;反映"三反五反"的《天罗地网》等;宣扬新婚姻法的《婚姻问题》《罗汉钱》《小二黑结婚》等;反映合作化运动的《不能走那条路》《种桔的人们》《走上新路》《扔界石》《两轮两铧犁》《两兄弟》等;批判资产阶级思想的《归来》等;鼓舞开发山区经济的《竹篙山的红旗》等。③闽剧界曾将1950至1958年的现代戏创作尝试分为三个时期,并进行深入的艺术总结:

> 第一,1950年春到1951年秋,以《双喜临门》《血泪仇》《九命沉冤》为代表的演出,编剧和表演基本上都是继承了戏曲传统的方法搞的,有唱,有独白,有自报家门,舞虽不多,但是有戏曲的基本动作。同时也继承了解放前的噱头和黄色音乐。……表演上的问题也不少,不论什么内容,什么性格,总是按演员的条件硬套行当的"老一套",一个好戏常常也是性格不完整,主题不明确。

> 第二,1951年冬到1954年夏,有些戏曲工作者想在闽剧中树立一个"话剧化的方向",他们迷信了话剧是表现现代生活的唯一形式,对着民族戏曲遗产是抱着虚无主义的态度。

> 第三,1954年秋到1958年春,……华东戏曲观摩演出大会以后,我们摸索出了一个比较正确的路径,那正是继承戏曲传统表演,以表现现代生活的尝试,于是产生了《海上渔歌》。

因此,到了1956年夏季,全省现代剧汇报演出大会期间,正是党中央提出"百家

① 周一啸:《"鲜明"和"复杂"——杂谈"九命沉冤"导演的艺术手法》,福州闽剧院编:《〈九命沉冤〉专刊》,1962年11月30日。
② 张炳钦:《两件"血衣"与三百张"状纸"——谈〈九命沉冤〉中道具的运用》,福州闽剧院编:《〈九命沉冤〉专刊》,1962年11月30日。
③ 《闽剧在表现现代生活方面的问题(初稿)》(手稿),福建省实验闽剧团,1958年。

争鸣,百花齐放"的方针之后,我们搞出了三个类型实验工作的汇报,演出了(1)为着继续《海上渔歌》的尝试而搞《扔界石》,(2)在继承传统之外还吸收了一些舞蹈的表演语汇而搞出了《南海女儿》,(3)运用当时还是比较具有普遍性的"话剧加唱"形式,而搞出了《归来》。①

闽剧所经历的"硬套传统""话剧加唱"到"继承戏曲传统表演,以表现现代生活"的三个阶段大体也是当时福建地方戏现代戏创作的轨迹。因立足戏曲并寻找到传统的依托,现代戏表现范畴也得以拓展,"批判了自己单从空间选择题材的错误,因为这是从形式出发,限制了内容,不是正确的创造方法"②。"闽剧界在大跃进中的创新和整旧。认为只要能够继承传统,各种生活方面都可以戏曲来表现","主要在于《扔界石》和《大牛小牛》(莆仙戏)的表演形式,从1956年来一再被肯定,打破了只有表现海上生活的题材,才可以编成有歌有舞的现代剧的观点"③。由于回归戏曲手法,也部分解决了原来现代戏舞台上表演念白唱曲不协调的问题,"《红梨花》是大胆的用戏曲手法来搞的,……用台词、表演来说明环境、布景、道具。……而演员也便于发挥,所用曲调,选择了接近口语化的飏歌、江湖两类,在唱词中,唱大风景,演员可以用动作来形容,不会束手束脚。剧本应该让导演、演员有所发挥,要像戏曲的剧本,这个戏一改过去单纯的话、走、唱、干巴巴的互不关联的缺点"④。相较于当时有些现代戏的演出,不敢大胆地运用传统的艺术程式;在运用时不能从生活出发,不能根据表现生活现实的需要来革新、丰富传统的程式,《海上渔歌》则充分地运用了传统的表演程式,载歌载舞,美妙动人,根据生活重新运用了传统的表演形式,而又进行了适当的改革和创造。⑤戏的内容是写渔家父女在海上误救了蒋军特务,经一场大水战,终于把特务抓住,胜利而归。在表演上所以有成就,"首先在于正确的掌握主题,把剧中人按行当划定,并防止其为行当套死,使演员知道如何把握住所扮人物的性格,敢于运用和发挥戏曲表演技术。……一切表演是按戏曲艺术的夸张来安排歌唱和舞蹈的,所以看来非常美而真实。"⑥从现代戏创作经验而言,该剧在人物的戏曲行当划分和传统表演手法运用上均表现出对"话剧方式"的全面"反叛"。

在表演上改得不少:先按剧中人物的特定性格,划上戏曲的行当,老渔翁划为文武老生,橄榄则以彩旦为主刀马旦为付,民兵为武行打手,渔霸子是小丑为主武丑为付,老五基本上是文丑,这样地划行当,不是死板的,主要是使演员在掌握了内容和人物性格后,敢于发挥戏曲行当的表演语汇,以提高表演艺术。由于这个认识的决定,导演的设计上就吸收了京剧《打渔杀家》的基本表演,渔家女唱"倒板"上,亮相、边唱"出坠",边作比较原来为夸张的划船舞蹈,至于在撒网拉网、翻网拾鱼的一系列舞蹈中,充分地表露了解放后东南海生产战线上的渔家乐,忽然风来了,父撒网,发现有一个小船在前面浮沉,为了赶前拯救,撒掉渔网,运用传统表演中的"单脚转"和"走圆

① ② ③ ④ 《闽剧在表现现代生活方面的问题(初稿)》(手稿),福建省实验闽剧团,1958年。
⑤ 徐健:《载歌载舞的闽剧〈海上渔歌〉》,《福建戏剧》1960年第1期。
⑥ 肖堤:《推荐闽剧〈海上渔歌〉》,北京市艺术企业公司编:《剧目介绍》,1958年6月20日。

场"的身段,表示船的疾进,突破了1954年那完全从生活真实中搬来的划船动作。两个特务的表演,原来只用"矮步"的动作,不够夸张,现在运用了传统表演中的"左右日月踢腿"和"矮辫步",表示小船中失去重心,左右摇摆,浮沉不定,……一直到水战前的表演,原来多少都受话剧程式的限制,觉得束手束脚,现在,这些都打破了,比如渔家父女误认特务为解放军时,唱"赏花"(飏歌调),用着传统手法表演寸步退步,以表示其热情;到了怀疑其为假冒的解放军时,接唱"双蝴蝶"(飏歌调),橄榄夸张海防如何巩固,老渔翁则假意用着酒菜款待,探明真相,这一切都运用了传统表演。①

通过对"表演要求完全符合生活真实"的"话剧化方向"的纠偏,逐步回归继承传统方法、把握戏曲的特点,创造接近生活真实的戏曲化的形式,种种现代戏创作由内容及形式的改革在"十七年""戏改"中是必须解决的技术性问题。

二

至1958年,号召"创造社会主义的民族新戏曲",深入探讨新旧题材、内容与形式、创造与继承等问题,"包括新旧题材的比例,内容与形式,方针与政策。总的说来,就是要把创造新的东西和继承传统的关系辩证地安排好。两条腿,不光是题材问题。继承传统,不光是形式问题,还有内容。在内容上有继承有发展,形式上也有继承有发展"②。现代戏作为"民族新戏曲"也有了明确的方向,"为了表现新的生活、思想和感情,表现新的人物和事迹,在艺术上、形式上、技巧上必然大大发展。"③然而,现代戏所要求的新内容与新形式对于编剧、导演、演员均是极大的挑战,革命历史题材与社会主义建设等现实题材的编创很大程度上秉承了"旧戏"中爱情、侠义、审案等情节模式,形式的创造更是难以与传统决裂。在探索现代戏创作方法的过程中,"新"与"旧"、"中"与"洋"、"话剧手法"与"戏曲形式"、"继承"与"创造"等创作观念和导向也时常反复,"在现代戏中,如何继承传统是个复杂问题。如果照搬传统的程式,这不是继承传统。因此,如何继承,根据什么去继承,又如何发展传统,是必须解决的问题。"④而且,在创作中问题极为具体:

> 我们谈的好像是戏剧表现现代生活,不是戏曲表现现代生活,我同意用话剧形式也可以。分幕分场决定于故事结构,全盘照搬上下场当然不好,但上下场可批判用,不能否定这个传统,这是好传统。……今天应从戏曲观点来看,不应用话剧代替。……人物应按行当来写,行当不是死扣,而且可以跨。戏曲比任何剧都夸张一些,继承这套有好处,过去现代戏吃不开,当然一般剧本有问题,但观众不是花钱来上

① 《闽剧在表现现代生活方面的问题(初稿)》(手稿),福建省实验闽剧团,1958年。
② 《座谈会发言摘要》(第二号),《文化部"戏曲表现现代生活座谈会"资料》(油印稿),1958年7月。
③ 《表现现代生活是新戏曲的方向》,《文汇报》1958年8月7日。
④ 《座谈会发言摘要》(第十一号),《文化部"戏曲表现现代生活座谈会"资料》(油印稿),1958年7月。

大课,我们模仿生活真实,有什么看头?夸张是需要的,服装需要,表演需要。①

话剧的形式是否可用?人物和表演继承传统后该如何处理?戏曲夸张如何超越模仿生活真实?戏曲形式与话剧剧本的矛盾如何处理?等等,受诸多问题困扰的福建地方戏的现代戏创作和表演一直未找到根本的解决之道。然而,在戏曲表现现代生活方面,福建地方戏现代戏创作对继承传统的必要性还是相当坚定的,关于现代戏人物与传统行当的关系也有深入思考。"作者写剧本还要照顾本团条件(比如演员条件)来写,会更适合些。假如某一演员除了他能在某个行当上有成熟经验更好,如在哪一方面还有发展前途还是可以培养的,特别是现代剧中的人物,行当不像传统戏那么严格。"②无论是坚持"人物应按行当来写",或者"跨行当",行当意识、行当思维在创作与表演中已受瞩目,"剧本方面,作者懂得应用戏曲手法,表演上,既注意到行当,又没受其束缚,洪深同志扮的乌豆,他原是唱老生,可是吸取了很多花脸的东西。"③现代戏创作的成熟标准也更多基于坚持剧种特点、运用戏曲结构和发挥戏曲传统表演方式的考量,闽剧《杜鹃山》在当时被认为是比较成功的,其原因归结为:

> 1. 作者基本上能够运用本剧种的艺术特点和手法来刻画或改编剧本,使其适合本剧种的表演。2. 能够运用戏曲的结构形式来安排场次与戏剧情节,比较恰当地处理"正场戏"与"过场戏"的关系,做到"有戏即长""无戏即短";3. 能够较充分地发挥"唱做念打"的表演功能,做到该唱就唱,该白就白,同时台词也注意戏曲的精炼、概括和音乐性。④

福建戏剧理论家陈贻亮对现代剧与话剧的关系、戏曲演现代剧如何运用传统的问题在当时有相对辩证客观的论述:

> 许多同志说,在整个戏曲艺术创造过程中,剧本要首当其冲,我个人以为不全然。传统戏曲许多表演唱,也不全在剧本规定之中,有的戏说白很多,如《炼印》,效果还是很好。传统戏曲道白的编写,极讲究四声、音韵,表演上再给予丰富。……解放以来,戏曲演古装戏,其中也有很多溶化吸取了话剧的成分,并不完全旧的一脉相传,例如布景,是以后掺进去的,调度上也学了话剧。尽管这样,整个地说,戏曲自己的成分仍然居多,现代剧变成戏曲成分少,而话剧成分居多,看起来就有话剧加唱之感。戏曲演现代剧,也不尽是应用传统问题,不然的话,为何会感到风格不协调。音乐改革中,唱就改得多,锣鼓点几乎没有。我想,应该从戏曲本身发展的基础上去继承、革新创造,这是个严重课题。⑤

① 《座谈会发言摘要》(第九号),《文化部"戏曲表现现代生活座谈会"资料》(油印稿),1958年7月。
② 《戏剧创作座谈会(记录)》(手稿),林舒谦发言,1961年5月。
③ 《戏曲表现现代生活座谈会——有关表、导演艺术方面(记录)》(手稿),陈启肃发言,1963年4月。
④ 《关于戏曲表现现代生活座谈会简报》(手稿),1963年4月。
⑤ 《戏曲表现现代生活座谈会——有关表、导演艺术方面(记录)》(手稿),陈贻亮发言,1963年4月。

紧跟时代和政治主题,尽管表现现代和近代生活的新剧目(包括创作、移植及传统整理的)"90%以上都是具有积极主题",①但也蕴含现代戏创作时时有难以跟上步伐和各种运动导向的危机。至1958年,现代戏的题材和人物都有了新的要求,"论题材是社会主义建设,或者是革命斗争;论人物是为革命斗争坚持不屈的母亲、舍身就义的刘胡兰、在群众中生根发展的地下工作者,有的是英雄的共产党员的形象,有的是社会主义农村中年轻的一代"②。而这种"崭新的题材,崭新的人物"才是"社会主义的新戏曲"应该表现的对象,并以此创造完全不同于旧戏曲的现代戏,使之成为戏曲的主流。题材和剧目要求"标准化"由来已久,追求现代戏的剧种风格与"多样化"显然是不合时宜的。从政治宣教的"材料"中创作困难重重,对"新生活"的体验也十分有限,加之现代戏创作无从借鉴,影响了剧作者创作的主动性。然而,关键问题似乎还在于处理真人真事时的创作观念:

> 关于写真人真事上,是不是能写落后问题,如果生活中是真实的。……写正面、英雄人物,只要作家有正确的观点,还是可以写好的,有些作者写真人真事,往往把他化名来写,为什么要这样呢?还有同志认为"死人好写活人难"或"当地演出效果好,外地演出作用差",又有人说:"历史剧不好写,历史故事剧好写",从这里可引申到历史剧与现代剧哪个好写的问题,目前有部分作者,怕写革命斗争传统教育剧目,因为对地下革命斗争生活不熟悉,我自己就害怕。③

现实题材关于"先进"与"落后"、"正面"与"反面"的问题属于意识形态领域的敏感问题,必须有"正确"的观点,还必须熟悉"生活"。尤其是对"党的领导形象"的把握,既不能"概念化",又难以概括、集中:

> 目前写剧,感到党的领导形象难写,其次写农村阶级斗争题材(对农村生活不熟悉)特别是写革命根据地的斗争事迹,我们对当时的生活更不熟悉了。……概括、集中不起来。写群众场面也难,往往只能把群众来衬托斗争氛围,要么像木偶一样,用场不大。④

种种创作中出现的问题,最终被归结为剧作者缺少"生活"。于是,"体验生活"成为现代戏创作的基础,"号召"剧作者下乡寻找题材与灵感成为一时风尚。期间,剧作者经历了怎样的"生活",又有何"体验",闽剧剧作者陈明锵的述说颇有意味:

> 几年来,可以说是下乡体验生活的有三次,第一次(1956年,当时正是入高级社时),下去好像没有目的,也不知如何着手,当然比坐在办公室好,对农村生活知识丰富了些;去年又到鼓山公社去,当时正是整社,也还没有创作任务,当时下面正忙于整风整社,插不上手,也没有找到题材;第三次跟郑主任到闽清,却带着框框下去套,结

① 《闽剧在表现现代生活方面的问题(初稿)》(手稿),福建省实验闽剧团,1958年。
② 《表现现代生活是新戏曲的方向》,《文汇报》1958年8月7日。
③ 《戏剧创作座谈会(记录)》(手稿),林舒谦发言,1961年5月。
④ 《戏剧创作座谈会(记录)》(手稿),顾曼庄发言,1961年5月。

果还是套不进去。所以说，戏曲如何通过体验塑造出典型来是个问题。关于题材问题，好像过去作者给自己定下了清规戒律，思想上总想抓重大题材，而对一般题材就不感兴趣，思想上也不想去动小题材，这样也就造成苦闷，眼高手低，想得很大，又写不出来。①

在戏曲如何表现现代生活的问题上，虽然一再强调关键的问题是"剧本的创作和艺术工作者如何以正确的立场、观点、方法去对待剧本所特定的现代生活题材，以及相适应的艺术表现。也就是说，应把剧本创作放在首位"，也已经充分认识到"在剧目工作上，处于青黄不接时，采取翻编好戏的办法是必要的，但老是靠翻编剧目来源有限，终非久计！……如何改变此种被动状态，突破难关，必须要下最大的决心，解决这个要害问题——拿出自己的作品"②。闽剧现代戏创作也必须是"反映社会主义革命与社会主义建设的戏"，以怎样的"手法"处理"故事"和"人物"虽然有争论，但"共产主义风格"主题的核心地位不容游移，人物内心世界刻画与思想发展必须紧扣主题，人物、故事、情感与主题的关系是取舍的标准，这大概是以"社会主义建设"为题材的现代戏创作的总体要求。"社会主义建设"所应该表现的主题也大体是"突出为生产服务、为人民服务和助人为乐的精神"③"表现了社会主义商业的经营观点，写活了服务群众的革命精神"④"积极反映本省现实斗争中出现的新人、新事、新风尚"⑤，极力倡导主题集中并具有现实教育意义、人物爱憎分明又有时代精神，"《新凤》取材于'福建李双双式的好干部杨秀金'的先进事迹，……剧本的主题是有现实教育意义的：敢于革命、敢于胜利、发扬不断革命精神，以及克服故步自封、批判旧习惯势力（轻视妇女），体现了我们的时代精神。以刻画杨新凤正面人物为中心，写她管得宽，见困难就上，写她对社会主义有利的事就干，对社会主义不利的事就反对的社会主义新人的新品质。"而且创作的主线必须清晰，批判和颂扬应该有坚定的阶级立场，如对闽剧《东风送暖》的修改意见：

 1. 剧本应以塑造洪大超的共产主义风格为主来写，写洪德也是为了突出洪大超的优秀品质，因此必须将洪德的恋爱线加以削弱，甚至不写，如要写，可将春英写成先进的农村妇女，站在洪大超一起批判洪德的错误思想，减少误会、巧遇等场面，这样主题会更鲜明。

 2. 对洪德的批判，应挖深其思想本质——轻视劳动人民的资产阶级思想，他看不起父亲踩三轮，也同样看不起春英从事农业劳动，这样对他的批判更有典型意义。⑥

按照这样的创作导向，在1964年福建省戏曲现代戏汇演上，闽剧《红色少年》应运而生。该剧改编自福建北路戏《张高谦》，是一出反映儿童生活的戏，取材于福建省寿宁县大韩村优秀的少先队员张高谦的英勇事迹。整个戏围绕放羊、护羊的事件，把人物放在阶级

① 《戏剧创作座谈会（记录）》（手稿），陈明锵发言，1961年5月。
② 《陈虹局长粗阅现代剧座谈会简报会所提意见》（手稿），1963年5月15日。
③④⑤⑥ 《1964年现代戏会演剧目讨论意见》（油印本），大会剧目组，1964年9月。

斗争和生产斗争的激流中加以考验,使人物形象在不断的矛盾斗争中逐渐丰满高大,"比真人、真事更集中更典型",成功地塑造了一位热爱社会主义、热爱劳动、不畏强暴、敢于和阶级敌人作斗争的少年英雄的光辉形象,"是一首歌颂新中国少年英雄的赞歌"。①《红色少年》这个戏的任务是非常明确的,那就是全力塑造高坚这个英雄形象,因此,"整个戏情节的安排和人物的设置,都是围绕着高坚,为了更有力地表现高坚的精神面貌"。为了着重刻画人物的精神面貌,只选择最能反映人物思想光辉的事件来写,如:"老支书讲小号兵的故事,在高坚面前树起了一个光荣夺目的英雄人物小号兵的形象,更把高坚的精神境界推到了新的高度,为他以后不怕牺牲和阶级敌人展开你死我活的搏斗打下了坚实的基础。"②全剧着力表现高坚的成长过程,"主要是通过支部书记这个人物形象的刻画表现出来的。这位红军的老交通员,正是高瞻远瞩,具有革命家的风度,他对下一代的教育并不等闲视之。他对高坚循循善诱,谆谆教导,更时时不忘进行阶级教育。"③

《红色少年》是一出儿童剧,"并没有把高坚'成人化',没有让他去做成年人做的事,说成年人的话。这个戏在写高坚公而忘私的品质、助人为乐的风格、勇于斗争的精神、革命向上的意志的同时,并没有让他失去儿童的天真、活泼与绚丽多彩的想象。"④在表演上力求生动活泼、亲切自然,采用普通话对白,而且在音乐唱腔方面也作了有益的探索,"闽剧的唱腔和音乐一般是比较忧郁低沉的,不大适宜表现高昂激越的战斗情绪;但在这出戏里,音乐工作者们大胆突破了原来的框框,将一些曲调作了改革,并吸收了不少民间山歌、童谣等曲调,使之既有民歌的风味,又有闽剧的特点,听来优美悦耳,又切合人物的性格。"⑤

少年英雄的高大形象、革命接班人的高尚情操、党的教导的巨大作用,"主题深刻、形象鲜明、充满革命激情"的《红色少年》广受赞誉,也可视为闽剧现代戏创作顺利过渡到搬演"革命样板戏"的桥梁。

戏曲反映现代斗争生活,对广大观众进行社会主义、爱国主义和国际主义的教育,成为戏曲艺术团体首要的、义不容辞的任务。至"文革"时期,闽剧演出"样板戏"的代表作当属《杜鹃山》。闽剧《杜鹃山》的新课题仍是处理传统与创新的辩证关系:"不向传统伸手,就没有办法演戏,不进行创新也不能演好戏,没有办法使观众承认《杜鹃山》是闽剧的现代剧。"塑造人物的基本思路是戏曲化与剧种化,"以剧中人物性格和精神面貌为依据,从形体动作(外部形象)着手,配合唱、做、念、打创造出鲜明、准确、真实、分寸适度的,具有闽剧艺术表演特点的新人物活现在舞台上",将《杜鹃山》的格式定位在类似于传统戏中激昂有气魄的半文武戏,"戏的主题是严肃的,应以正剧处理。但表现手法传奇色彩比较浓厚,整

① 马尼:《牧羊少年好英雄——闽剧〈红色少年〉简介》,《文汇报》1965年3月3日。
② 钱之江:《革命接班人的光辉形象——评闽剧〈红色少年〉中高坚形象的塑造》,《福建日报》1965年5月27日。
③ 丁丛:《评〈红色少年〉高坚形象的创造》,《文汇报》1965年3月9日。
④ 马燕影:《红色接班人的颂歌——赞闽剧〈红色少年〉》,《解放日报》1965年3月7日。
⑤ 马尼:《牧羊少年好英雄——闽剧〈红色少年〉简介》,《文汇报》1965年3月3日。

个戏充满着紧张、热烈的战斗气氛,节奏鲜明有力。因此,要求提炼、集中地表现激情澎湃的情绪,又要求形式美化,使戏曲艺术表演有用武之地。"如:在第三场则借鉴传统戏中程咬金"闹江州"化装入城的一段戏,用"戏做给人看"(明场实写)安排了游击队长化装下山。对于人物的行当划分与表演风格,大多也是依据传统,如:乌豆属于二花脸,借鉴传统戏"白水滩"中的青面虎、"水浒"中的李逵等人物的表现办法,动作幅度大,节奏激烈,画面清楚,唱腔多用高亢,道白用宽嗓。但柯湘不容易分行当,按年龄 30 多岁,可分为正旦,按地位、出身、(工农红军)性格,又可分为刀马旦,但又都不像,因此决定混合所有行当能用得上的程式进行创造,但以刀马旦为主。"表现柯湘(党代表)这样的人物及其崇高的思想品格的动作,在传统戏里是绝对找不到的,表演都要经过新的设计、创造。"①领导与改造这支自发的革命队伍,使它成为真正的革命红军,这是柯湘在《杜鹃山》一剧中所处的地位与他需要完成的任务。这成为塑造柯湘这一人物的指导思想。有高度的革命原则性,有丰富的革命斗争经验,这样一位坚韧不屈、沉着机智、朴实精明和富有克制力的 30 多岁的女共产党员,"是新型的革命英雄的形象,在传统的许多行当中找不到比较合适的套子"。柯湘是工人出身的,因有一些"粗"气,又是一个善战的指挥员,应该有些"武"气,"所以我想采用武生与武旦的一些表演程式。但还是觉得不够硬,导演说可以借鉴些花脸的东西,可我不熟悉花脸的表演,为了演好这个角色,应吸取多方面的养料,我去看了电影《洪湖赤卫队》。细心观察和体验洪湖赤卫队党支部书记韩英的造型和他的形体动作,作为扮演柯湘的参考。"②

闽剧《杜鹃山》的唱腔设计,"首先抓住人物性格贯串性发展,重要人物的唱腔采用洋歌曲牌为主,逗腔为副的原则,因洋歌和近代人生活语汇比较接近,所以唱腔上是采用'能用尽用'的办法;逗腔是板腔体音乐,表现戏剧性特别强烈,因此必须采用它,当不能充分表达新内容时,做些必要突破。"如:序幕中乌豆的唱腔是采用闽剧洋歌中的【锁南枝】曲牌,但按原来曲调很难表达这时人物情绪,原设计用"倒板头"介,后感不足,就采用了"短滂子"介引起观众注意后唱出,伴奏"引子"用"哇哇头"描写从狱中逃出。此曲采用戏曲创作手法"起来平落"的结构写成,起部倒板、平部流水板、落部结尾,这是板腔体的特点,戏剧效果强烈,运用传统曲牌唱腔做些小改,使他更符合人物的性格。第九场,乌豆私自下山失败后,杜鹃妈妈闻枪声采用"江湖帮腔"高腔使戏剧性更加强烈,气氛更加紧张,接着杜鹃妈妈教训乌豆采用传统"说胎",接着乌豆唱腔借用了《血手印》中包公唱的【滂子迭】。传统唱腔刻画新人物时,音乐语汇在某些情况下还不足以表达革命时代的斗争和情感,就必须在传统曲调基础上,进行必要的加工创造,如柯湘的唱腔设计,采用传统逗腔【宽板吟】,原曲特点,板腔音乐,字少腔多,旋律优美开朗,但缺乏坚贞粗犷。再者,《杜鹃山》改编者在剧中没有按闽剧曲牌写词,所以句式长短不平衡,如按原曲词很难配上,为适应柯湘性格的需要,将原曲骨干保留下来,用紧缩手法改编,调式不变,旋律有很大发展,节拍

① 晋响亭:《闽剧〈杜鹃山〉的导演构思和设计》,福州闽剧院艺术研究室编:《艺术通讯》1963 年 8 月 20 日。
② 林芬菁:《表演点滴》,福州闽剧院艺术研究室编:《艺术通讯》1963 年 8 月 20 日。

从一板一眼到有板无眼,这种节奏上变化与人物情绪的展开相适应。①

"文革"时期,闽剧移植京剧"样板戏"在唱腔设计方面的基本路径是在保留原有唱词的基础上融入闽剧曲牌,并根据福州方言的特点适当调整部分旋律,同时采用"同腔异调"的方法,以突出唱腔人物性格化。如:闽剧作曲家方忠所创作的闽剧移植样板戏《红灯记》李玉和痛说家史的那一场戏中,运用了闽剧逗腔曲牌【急板叠】和闽剧江湖曲牌【梆子叠】,使"样板戏"唱腔与闽剧曲牌相融合,让演员唱腔字正腔圆,朗朗上口;在幕间曲音乐的创作上,闽剧移植"样板戏"采用了剧中情境音乐写法替换了京剧锣鼓及幕间曲,让幕间曲成为场次之间的衔接。传统闽剧配器多采用逗管、椰胡、双清、月琴等传统闽剧乐器,随着"样板戏"的移植,闽剧配器在传统调式基础上融入了西洋音乐的交响思维,加入了西洋乐器,如大提琴、低音提琴、长笛、单簧管等,也引入了西方音乐的和声理论,开创了闽剧配器的新风格沿用至今。②

三

新时期以来,闽剧现代戏创作新的基点是对移植"样板戏"的反思,"闽剧移植所谓的'样板戏',只许按'三突出',照搬硬套,不许保留地方特色,否则就被诬蔑为虾油味,受到责难。弄得不京不闽,观众敬而远之。"③在1980年举办的福建省第四届戏曲现代戏会演上,闽剧《彩云归》和《无花果》再次引发关于闽剧现代戏相关问题的讨论。

闽剧《彩云归》是根据同名小说改编而成。原小说描写台湾同胞为了寻找回归之路,经历了重重险阻,反映台湾社会的现实。闽剧《彩云归》在这个基础上进行再概括,力图反映台湾上层人物中觉醒者与顽固者的激烈斗争。剧中设置了两个高潮,即第四场"归祸"和第七场"回归",都集中表现以曾耿与任九车为代表的两种势力针锋相对的斗争,也就是"倾向统一"与"坚持分裂"、"同情回归"与"反对回归"。很显然,闽剧《彩云归》的创作有鲜明的意识形态色彩、时代政治需求与政策指引,"到底是什么现实的力量,促使了象曾耿、黄伯兰、钟孝贞和朱义这些人物渐渐地觉醒呢?我看主要应该是,粉碎'四人帮'后,祖国面貌焕然一新,党的领导改善了,路线端正了,政策灵活了,当然也包括对台政策。"④

从编剧到表演,《彩云归》"人物的思想、行为始终贯穿如一,人物的戏剧动作具有严密的内在逻辑性,富有人物特有的个性特点",并且,"编剧在戏里的精彩文字,不仅有人物性格色彩的对比,而且给演员留下充分的表演余地"。⑤戏中黄伯兰的性格特征定位是"正直并具有高级知识分子的温文尔雅","在'会诗'中,黄听电视里菊仙演唱《何日彩云归》,追怀往事,这时用【滂子叠】唱完了'忆昔日琵琶遮面芳月下,又一掬浔阳江上泪涟涟',我

① 参见方忠《试谈〈杜鹃山〉的音乐改革》,福州闽剧院艺术研究室编:《艺术通讯》1963年8月20日。
② 据闽剧作曲家方忠口述整理,福建省实验闽剧供稿,2023年3月23日。
③ 洪深:《闽剧能演好现代戏》,《福建省第四届戏曲现代戏会演会刊》第2期。
④ 郑长谋:《从归梦中觉醒——闽剧〈彩云归〉艺术构思的回顾》,《福建省第四届戏曲现代戏会演会刊》第2期。
⑤ 勉励、日月:《细腻入微 声情并茂——胡奇明的表演艺术一瞥》,《福建省第四届戏曲现代戏会演会刊》第2期。

在这处理这段唱腔时,揉进了嘶哑颤巍的嗓音,目的是为了加重三十年来,人为的分裂所造成的隔海相望的悲痛气愤和归思情感。"①戏中设置一个人物把整个戏贯串起来,即名歌星菊仙。"把她塑造成现代的'江湖义士'的形象。她到东南亚献艺时,经中国香港遇到钟芳,欣然接受重托,并运用《彩云归》的诗句和歌曲,热情满腔地走遍全台,唱遍全台,终于寻到了孝贞和伯兰的下落。"②在表演上,"从歌女的共性中,抓住特定人物的个性,确定典型环境中的典型性格"③。

闽剧《彩云归》是一出抒情正剧,全剧贯穿着思亲之情、思乡之情、回归之情,皆是骨肉同胞盼望统一,盼望台湾早日回归祖国的强烈愿望。根据这一主题的强烈时代感和戏曲写意夸张的特点,在舞美设计上采用大块面的抒情色彩和鲜明的对比,舞台空间的处理以虚代实,虚实结合。在道具设计上,也依照传统戏曲,同演员表演有直接接触的道具力求准确、精致,以实为主。"例如古筝是贯穿全剧多次出现的道具,戏里的古筝已成了黄伯兰对家乡思念,对妻子坚定不移的爱情的寄托,是黄伯兰夫妻爱情的信物。所以,在几场中尽管情境变化,可是仍使用同一式样色彩的古筝。"④

闽剧《无花果》是省实验闽剧团恢复建制后演出的第一个现代戏,根据话剧《她》改编而成,讲的是生活琐事:一个失去丈夫的中年妇女戴贞婵,与一个在"文革"中被恋人遗弃的中年男子沈子良结合,围绕要不要带婆婆的问题引发了两种思想的矛盾,歌颂了现实生活中关心别人的高尚品德;批评了那种损人利己,重钱拜物,把个人物质享受看作生活最高目标的"派头弟""派头妹"们。⑤剧作者希望能运用戏曲手段体现原剧所提出的恢复我们社会主义的思想、道德、情操。因这个戏没有复杂离奇的故事情节,不能仰仗剧情的曲折去吸引观众,"而是要靠揭示人物命运的内在冲突,寻求寓理于情的艺术形式,充分描绘人物的内心世界,力求做到以情动人"。因此,在戏剧结构、细节、唱词的安排上,紧紧围绕婆媳之情这一主线。在戴贞婵身上,林芬菁把闽剧旦行中青衣和花旦的表演艺术同现代妇女的形体举止特征融为一体,"既不生搬硬套戏曲程式,又不拘泥于生活动作。根据戴贞婵这个人物含蓄、稳重、矜持的性格特征,他以闽剧青衣的表演程式为基础,把握内心情感,设计表演动作和唱腔。"如第三场婆媳相依相偎互诉衷肠的一段戏,"感情饱满,内心炽热,表演上着意刻画其娴静、端庄、持重、贤淑的特征,唱腔含蓄深沉,不失青衣行当的要求。比较好地表现新社会婆媳关系的道德风尚。"⑥

该剧为了避免"话剧加唱",在剧本的戏曲化方面也作了一些尝试。"话剧《她》只有一个场景,故事的铺排都在王大妈家中。闽剧增加了二、四、六、七场。如二场以传走雨场面来处理,导演设计了一些舞蹈动作,体现王大妈为了让儿媳改嫁,冒雨出走,也表现戴为追

① 陈妙轩:《身在情天恨海中——我演黄伯兰的一点体会》,《舞台与银幕·增刊》,福州。
② 郑长谋:《从归梦中觉醒——闽剧〈彩云归〉艺术构思的回顾》,《福建省第四届戏曲现代戏会演会刊》第2期。
③ 胡奇明:《我愿代远方一张琴——扮演菊仙的点滴体会》,《舞台与银幕·增刊》,福州。
④ 一声:《从〈彩云归〉的舞美谈起》,《福建省第四届戏曲现代戏会演会刊》第2期。
⑤ 《八场闽剧〈无花果〉》,《福建省第四届戏曲现代戏会演会刊》第1期。
⑥ 朱斐、张泉俤:《一个可敬可亲可爱的艺术形象——浅谈林芬菁扮演的戴贞婵》,《福建戏剧》1981年第1期。

赶婆婆，不顾风雨交加的急切心情；沈子良护送王大妈回家的敬老公德也有了具体的表现。从戏曲行当考虑，话剧本缺老生角色，所以将沈大妈改为沈大伯。"①把话剧本改编为闽剧演出，"必须按照戏曲直贯线条的结构和唱、做、念、打的戏曲表演程式，要删除话剧中的繁枝侧蔓，又要使主干丰采多姿"；其次是表演戏曲化的问题，戴贞婵的表演"既不能照套花旦、青衣的行当，但又不能照搬现实生活中的口语、动作，更不能脱离戏曲表演程式。因此塑造戴贞婵这个人物形象，必须要在戏曲化上多下功夫"。林芬菁扮演的戴贞婵，"第一次推车上场擦汗亮相，动作既真实、又有美感；第二场冒雨追赶婆婆的舞蹈动作，既不象古装戏的花旦走雨，也不像生活中冒雨赶路；第八场当她又一次受到刺激后，面对亡夫遗像的那一段唱工表演，一板一眼、一拉一式，既是继承了传统艺术，又富有时代感。"再次是舞台调度的戏曲化，沈子良喜抱小强转圈的动作是从传统戏"蒋平擒花蝴蝶"的抢腰转身动作脱化而来，"在现实生活中，可能没有这样的动作，我们认为戏曲表演应该既是生活的模拟，又是与生活有距离的艺术，还有第五场王大妈和沈子良对面相坐、促膝谈心，越靠越拢的舞台调度处理也是采用了戏曲化的手法。"②

该剧的成功经验被归结为："首先是剧本写得好，在忠实于话剧原作的基础上，按照戏曲的特点，改变了场面，增加了角色，加以优美抒情的唱词，生动通俗的对白，使人物更加典型深化，内容更加丰富多彩，主题更加鲜明突出，也就更有现实教育意义。在表演上，我们充分发挥闽剧的剧种特色、不同行当的表演程式，既继承传统，又有改革创新，既生活化，又戏曲化，富有感染力。"③

1996年创作的《钻石》颇有些实验戏剧的意味，《钻石》讲述的是发生在福州小巷里的一个颇有沧桑感和人情味的故事。面对现实，思考人性，探讨商品经济浪潮中"人与人之间的关系究竟能达到什么样的深度"。戏的故事围绕一颗引人注目的大得"失真"的钻石展开，人物、情感也完美得"失真"，一个年轻人长期与一个孤苦怪僻的老太婆相濡以沫，生活上互相照应，心灵上互相慰藉。大凡都市的小巷，都藏有许多岁月沧桑，人情冷暖的故事。故事男主人公的所作所为在现实生活确实太鲜见了——一个年轻的小伙子竟会无私无悔地照料一个非亲非故、脾性怪戾的孤寡老太婆十数载，直至为之送终，并为此舍弃了自己爱情与婚姻。而故事的结局更出人意料，他竟将老人临终前赠给他的一个颗无比珍贵的大钻石转还给老人失散多年的女儿，而不求任何回报。难怪他的邻居们感到蹊跷，以为他真是被曾经沦落风尘的老人勾了魂；也难怪那做珠宝生意的老人之女都怀疑那钻石是假的，因为小伙子只有奉献无索取的行为太不符合商品社会中等价交换的原则了。更为重要的是，该剧不仅表现助人为乐做好事的一般化的内容题旨，而且"赋予了它以人性的内涵和人文的意义，也是真正属于文学艺术本体的意义"，"看似鲜见的故事情节由此得到人物心理情感逻辑的印证"，其中，"所蕴含的文化反省与批判的意义是显而易见的"。④

① 张哲基：《立意·对比·戏曲化》，《福建省第四届戏曲现代戏会演会刊》第2期。
② 宁泉：《〈无花果〉的导演》，《福建省第四届戏曲现代戏会演会刊》第3期。
③ 洪深：《闽剧能演好现代戏》，《福建省第四届戏曲现代戏会演会刊》第2期。
④ 林瑞武：《叩开心灵之门——观闽剧〈钻石〉》，《福建文化报》第24期。

戏刻画一个多疑、刻薄、不近情理的孤老太婆，……随着剧情的深入，我们才慢慢看清这个曾经当过妓女、现在仍然心高气傲的老太婆的真容。无论命运和生活如何剥夺她，她都不愿屈服，内心一直保持辱身不降志的自尊。她不能容忍人们的鄙视，为此把别人的善意一并作为怜悯加以拒绝。她宁愿选择孤独，以坚持僵硬的个性姿态，拒绝与生活、命运的和解。她把无法与生活和命运具体撕扭的怨怒，化作一次次向邻居的发难。"戏主要不是注意这个特殊个性的社会意义，而力图从中发现和探测它的人性状态和人性需要"。回城知青何炜也从此走进老太婆的内心世界，并且越走越深，以致老太婆成了他生命责任的一部分，他从对老太婆负有帮助的任务，到意识到个人的道义责任，慢慢地演化为不可违拗的生命承诺，终以其特殊的善良和耐心，改变了她的个性，使她重新接受生活，重新进入生活，使她从真正意义上重新获得生命。"何炜与依娇婆婆的关系，不是停留在道义层面的帮助，不是停留在相濡以沫的需要，而是理解为一个生命对另一个生命的挽扶，是心灵对于心灵的支援，是人性对于迷失的人性的呼唤。"①戏写的是市民生活的一个角落，对福州小巷中市民生活情态的真切描绘，写得具体琐碎，也使得该剧具有浓厚的市井生活气息。戏善于抓住女性日常生活的细节，抽签、过节、缝衣……津津有味地写出它们的特点，却又无处不落墨在人物性格上。"这也必须采用一些散文的笔法，以既贴近生活，又能把笔墨最大限度地集中在有戏和有人物的地方。这种写法总的说笔墨大于结构，感受力大于组织力，材料不必那么组织化、主题化，有时它们溢出戏剧冲突的部分也是重要的。它的戏剧推进力，主要在于细节、小事件选择的准确性生动性，使它们击中人物性格的某个方面，引起人物心理的变化，从而推动戏剧的发展。"②时隔近30年后，剧作家陈欣欣回述这个戏的创作，觉得这个戏写得不理想，难以突破的却是故事太完整，"这部戏的创作与我所有的创作不一样，这个题材首先吸引我的是一个完整的故事，后来想来，这么完整的故事可能是经过各个讲述者的创造的，因为故事太完整了，我就被故事捆绑了，不像别的戏，根本没有故事，我是在素材中寻找细节，寻找生活中最动人的东西去结构故事。"③

21世纪以来，地方戏现代戏创作更多从地方近现代历史中挖掘题材，一方面希冀在地方文化的弘扬中发挥作用，另一方面也借此展示地方戏剧种作为本土艺术品类展现地方人物地方故事的独特优势。近代中国，东南一隅的福州英雄辈出，叱咤风云，入史入传。在当代人的视野中，许多故事、许多人物既有历史的分量，也有传奇色彩，留下令人无限感慨与遐想的空间。其中，林觉民的《与妻书》由于至烈的牺牲与至真的爱情成为闽剧书写近代福州的重中之重。2009年闽剧《别妻书》以"抒情心理诗剧"的登场，多次荣获国家级奖项④。该剧以福州籍辛亥革命烈士林觉民动人心魄、流芳千古的《与妻书》为素材，描写林觉民在参加辛亥革命的奠基之战——广州起义前夕回到家乡福州组织起义敢死队，与妻子生离死别，直至写下《与妻书》的情景，塑造具有广博爱心和侠骨柔肠的革命志士形

① 王评章：《心灵对心灵的支持——闽剧现代戏〈钻石〉观后》，《福建日报》1996年11月29日。
② 王评章：《平淡有味 细腻摇曳——〈钻石〉观后》，《福建文化报》第22期。
③ 据陈欣欣口述记录整理，2023年3月16日，福州。
④ 2009年，获第三届"中国戏剧奖·优秀剧目奖"；2012年，获第四届"中国戏剧奖·曹禺剧本奖"。

象。该剧最突出的特点,是以"心理诗剧"的形式,细致描摹林觉民以"爱"为核心的、极为丰富复杂的内心情感状态,以此追求内在的戏剧性①。剧作者在题材选择与戏剧结构设置方面主要以"戏曲本就是以抒情为特点的艺术形式"为出发点,"其一,这封信蕴含的林觉民对妻子和国家民族的感情太浓重也太深厚了,浓厚得化不开,相信这种纯然发自人性与灵魂深处的真挚情感,只要抒写得好,就一定会穿越百年时空的分隔。其二,在这封信中,林觉民凄切地告诉妻子,他回福州组织敢死队准备参加起义时,本欲将真情告知妻子,后见妻子有孕在身,怕惊扰了她而不忍告诉,这种痛苦复杂的内心世界和相应情景无疑是有内在戏剧性,可以组织成戏的。其三,为推翻帝制,建立共和,挽救危难中的国家与民族,作为一介书生的林觉民敢于冲锋陷阵,慨然赴死,可谓热血激荡、大义凛然,但赴难之前,他又眼含悲泪,给妻子留下近千言的一封诀别长信,娓娓倾诉对妻子的深情挚爱"。该剧有别于传统的形式,用有头有尾、"开放式"讲述故事、设置与展开戏剧矛盾冲突的方式结构剧本,而是"在剧本中采用了林觉民与他妻子陈芳佩在不同的空间里,凭借相互的'心灵感应',围绕'与妻书'的内容,进行心灵对话来叙述故事的方式"。②将地方名人的传世名篇改编成地方剧种的舞台艺术有很大难度,剧作者"将原作'与'爱妻的心灵诉说,转化为'别'爱妻的戏剧行动,有着极强的戏剧和情感张力,……从对原文《与妻书》的独特取材,到时空交错、虚实结合的戏剧结构,到二度创作的心灵演绎和精彩呈现,都取得了突出的成就。"③该剧的"剧诗"形式与人物的"诗性"品格的契合,在当时很受关注。"以诗的形式写林、陈之恋,自是林瑞武的创意,也因林觉民自身的诗品与诗性所玉成。《别妻书》自是一首浩然而美丽的诗,一封前无古人后无来者、最撼人、撩人的壮美家书。"④从剧本到表演,闽剧《别妻书》在抒情性上有共同的追求,并在生活化和行当化的表演中找到韵律与节奏。如赴义前夜"灯下看妻"一场,想与妻子话别,又不忍惊扰妻子,"刻画从文本上是非常细致的,甚至是非常精准的,很细腻的,写到爱他的眉毛,爱他的眼睛,爱他的嘴,爱他的鼻子等等,特定情境和特定心情,有很多细微的动作,但要区别于话剧那种生活化的动作,还是比较多沿用运用闽剧的舞台戏曲程式,并有机结合一些现代'肢体语言',在声腔音色的处理方面,相对要沉稳一些,音色上必须明朗、响亮、清脆。比起传统闽剧的声腔的那种委婉甜美,还要加点现代音乐元素,现代民族音乐的那种透亮坚毅。"⑤

从整体舞台呈现来看,闽剧《别妻书》致力于现代戏剧语汇和传统戏曲美学精神的融会贯通,追求戏曲化与现代感,"很有现代感,首先是因为文本和导演运用了现代戏剧的一些结构和表现手法,如在结构上采用已牺牲的林觉民的灵魂穿越阴阳时空,与在人间的爱妻进行心灵对话,……还以一群当代青少年歌队穿插期间,如唱诗班似地用福州说书'评话调'吟唱'与妻书'原文部分段落,形成一种'复调结构'方式,拉近历史与现实的时空距

① 薛若琳:《谈闽剧〈别妻书〉:风起云涌 人间大爱》,人民网,2014年5月14日。
② 林瑞武:《为福州好男儿写一首诗——〈别妻书〉创作手记》,《剧本》2009年第11期。
③ 季国平:《侠骨柔肠丈夫情——看闽剧〈别妻书〉有感》,《福建艺术》2012年第6期。
④ 齐致翔:《真的猛士与爱的精灵——新编闽剧〈别妻书〉观后》,《中国演员》2012年第6期。
⑤ 据该剧主演陈洪翔口述整理,2023年3月22日,福州。

离,增强戏的现代感。"①导演在舞台时空的处理运用方面很有特点,"在以传统的场次结构叙述故事的基础上,把已经'死去'的林觉民的灵魂与活着的妻子的心灵的对话,和今天海峡两岸青少年共同朗读、吟唱《与妻书》课文片段有机结合起来,构成一个多层次、多角度、多空间的叙述方式,但又叙述得相当流畅自如,因而使得全剧既保持传统戏曲的基本质数,又颇有现代感。"②

围绕中华人民共和国成立70周年、中国共产党成立100周年等重大时间节点创作的闽剧现代戏《生命》③,属于讴歌党、讴歌祖国、讴歌人民、讴歌英雄的红色题材现代戏,也是闽剧作为地方剧种追求现代转换的积极探索,"用闽剧这一地方戏剧种演绎现代戏,我坚持对传统文化的珍爱和尊重,努力挖掘这个剧种那些因时间久远,可能被漠视了的地方戏元素,寻找到一种直追古老传统的比较扎实的剧种语言,同时又要把这些古老的元素通过加工、再造、强化,形成一种新的感觉,注入这一剧目,努力寻找这个剧种和现代对接的出路。"④闽剧《生命》的成功,"表明了革命现代戏这一艺术品类在曾经'样板戏'的标准之上,已经实现了以人性、情感、心理为内容的生命观在艺术中的深度表达,创新了戏曲文本、舞台艺术的表达范式。显然,这不单是张曼君艺术上厚积薄发带来的高峰再造,也是革命现代戏乃至戏曲现代戏在新时代的体系拓展。"⑤

该剧剧本取材于姜安长篇小说《走出硝烟的女神》,讲述了在新中国成立前夕,一支由50个怀孕女军人组成的特殊队伍,在队长陈大蔓的带领下,冲破敌人的围追堵截,历经重重艰难险阻,在战火中生下50个与共和国同龄的孩子,在惨烈战争中创造生命奇迹,以坚定信念迎接新中国诞生的故事,着力展现了个体生命的尊严和新生国家对生命的尊重。70多年前,中国人民解放战争艰苦卓绝,党和人民的军队为国家、为民族、为百姓,浴血奋战,为挽救生命而牺牲生命的慷慨悲壮,时时处处。闽剧《生命》就演绎了那个战争年代关于"生命"的奇迹:一支军人孕妇的特殊队伍,一场艰险惨烈的突围之战,一段以生命呵护生命的革命传奇,一出荡气回肠、感人肺腑的闽剧现代戏。面对红色题材,剧作者陈欣欣一开始就极力避免落入"政治宣传品"的窠臼,坚持戏剧创作就是写人的艺术,体现人物的命运、人物的性格:"这部小说所注意开掘的,却是战争中女人的坚韧、柔情、温暖。女性是美丽的,战争却是残酷的,小说在展现战争的残酷后,又拿女性的美丽照亮这个世界,在战争的废墟上重建人的暖意。这部小说是一首女性、母性、生命的赞美诗。"⑥这部作品的价值"就在于它正确地站在历史观、美学观的立场上,深刻地表现了战争与人的关系,战争与生命的关系,我们所倡导的生命意识,这是这部戏在题材开掘上的新意"⑦。闽剧现代戏《生命》"更为女性主义,试图将女性意识的拯救、复苏和人道主义的关怀、悲悯无缝重合。

① 金爱珠:《情真意切写英雄——观闽剧〈别妻书〉》,《中国戏剧》2010年第3期。
② 薛若琳:《谈闽剧〈别妻书〉:风起云涌 人间大爱》,人民网,2014年5月14日。
③ 该剧荣获中宣部"五个一工程"奖等多个奖项。
④ 张曼君:《戏曲现代戏导演艺术漫谈——从闽剧〈生命〉说开去》,《福建艺术》2019年第4期。
⑤ 王馗:《张曼君的生命戏剧观与闽剧〈生命〉的现代表达》,《文艺报》2019年6月21日。
⑥ 陈欣欣:《让戏曲现代戏的舞台更美丽——〈生命〉创作谈》,《文艺报》2019年6月21日。
⑦ 仲呈祥:《闽剧〈生命〉:彰显战争中的人性光辉》,《文艺报》2019年6月21日。

它既非正面地描写战争,宏大的叙事,也不是从侧面,以一种'移植''柔化'的手段从人物的悲欢离合来展示战争,而是以战争为背景来塑造一群鲜活、怒放的生命形象。"①

剧作者一贯注重寻找塑造人物的故事和细节,在《生命》闽剧中,便有"红军孕妇用凤仙花籽染指甲""红军首长讲述身上22块伤疤"等许多有情感有血性的细节。而导演赋予这出现代戏的整体格调也让剧作者的剧本创作获得全新的视野,"她在现代戏中巧妙地把戏曲表演程式进行现代化、生活化处理,产生了一种写实艺术无法抵达的诗意之美,并赋予小小的舞台无限的想象力,无限的自由。剧情可以在过去时和现在时之间跳转,在结构上摆脱单纯的叙事,迅速地进入内心的诉说(抒情)"②。张曼君坦言,在闽剧《生命》中他始终践行其"戏曲走入当代须要在传统的根基上壮大肢体,用更丰盈的表现可观可感可叹"的现代戏创作理念,"面对《生命》这个题材,面对这样一个史诗性而且诗意十足的题材,我决定再一次践行我对这方面的思考。我不能说它就是音乐剧,但我有这个冲动,我以为植根在民间的闽剧和古朴的梨园、莆仙有一点区别,它的区别就在于闽剧在植根于民间的基础上,它的包容性比较强,它可以形成一个大篮子,我所需要的思想、样式、音乐、歌舞、形体等等都放进去。"③在戏的结构中,张曼君也延续其创作主题歌作为新的样式所需要的号角的思路,"主题歌一定要在词义上给予充分人性化,是性格张力的词章,而不是简单地介绍某种事物某个人物,它可能是更泛的,但它绝对是美的,绝对是提炼过的,观众可以看得到听得见,有很美丽的场景,有很美丽的声音"④。用闽剧小调谱写的闽剧《生命》的主题歌"命啊,你是我的囝,你是我的命,千难万难也要把你生!"时常在孕妇队"行军"途中回响,空灵凄婉中蕴藏坚毅隐忍与信念的力量,"剧中主题歌聚焦在福建民间对孩童的爱称'命'上,一字双关,既针对剧作所涉孕妇保胎的情节构成,也突出剧作题旨对于先天禀赋的人性张扬,以浓郁的乡土风格高扬对生命的礼赞"⑤。

闽剧《生命》无论是题材还是形式都为闽剧现代戏创作开掘出新的格调与气质,甚至是对闽剧现代戏创作从文本、音乐到表演和舞台空间的全方位变革,也引发更多关于福建地方戏编演现代戏的理论思考,"语言、音乐、行当、程式、剧种个性等如何适应、突破,闽剧剧种音乐的主体部分是儒林、江湖、小调,《生命》如果主要打开小调部分够不够用?没有使用剧种音乐的主体部分或弱化剧种音乐的主体部分又会怎么样?福建现代戏历来比较薄弱,我们希望通过这次闽剧的尝试,把福建现代戏的路走通,那么张曼君导演理论和实践就更具有典型性、总体性的意义"⑥。

① 方李珍:《怒放的生命——有感于闽剧现代戏〈生命〉》,《剧本》2019年第6期。
② 陈欣欣:《让戏曲现代戏的舞台更美丽——〈生命〉创作谈》,《文艺报》2019年6月21日。
③④ 张曼君:《戏曲现代戏导演艺术漫谈——从闽剧〈生命〉说开去》,《福建艺术》2019年第4期。
⑤ 王馗:《张曼君的生命戏剧观与闽剧〈生命〉的现代表达》,《文艺报》2019年6月21日。
⑥ 王评章:《关于张曼君导演艺术及理论的认识与思考——在"张曼君与中国现代戏曲学术研讨会"上的发言》,《福建艺术》2019年第4期。

"戏改"下浙江现代戏的变迁
——以"十七年"浙江省级会演的考察为中心

卢 翌[*]

摘　要：自"戏改"开始，至"十七年"结束，浙江共举办了 6 次省级会演，分别是 1954 年的省第一届戏曲观摩演出大会、1957 年的省第二届戏曲观摩演出大会、1958 年的全省现代剧会演、1963 年的全省越剧现代戏观摩演出和 1964 年的戏剧现代剧、曲艺现代书观摩演出大会。随着"戏改"的不断深入，省级会演的参演要求、参演剧目题材、评奖标准等都发生了变化，这些变化反映出浙江现代戏在"戏改"下的变迁过程。

关键词：戏改；浙江；省级会演；现代戏

20 世纪五六十年代对于中国戏曲发展来说，是一个重要时期。新中国成立之后，戏曲改革运动带着社会使命风风火火在全国展开。中国戏曲研究院、戏曲改进委员会、戏曲改进局等陆续组建，"形成一个从中央到地方，从政府到民间的门类齐全的完整的组织系统"[①]。同时，党和政府也给予了文艺工作者们极高的价值认可。

1953 年初，浙江省文化事业管理局成立了剧目组，并配以以新文艺工作者为主的专职戏曲编剧。浙江各县亦于 1953 年 10 月中共浙江省委第四次代表会议后通过层层下达的方式将总路线的宣传落实到村。嘉善县全县文化馆、站、俱乐部发挥宣传主阵地作用，成立了 46 个剧团，组织了 8 个创作组[②]。鄞州县县委宣传部、县文教局也先后多次召开宣传员代表会议、农村业余剧团骨干会议、文艺宣传创作会议、文化站长和区校社教老师会议。[③] 浙江各地开始有计划地整理改编传统戏曲并创作现代戏。为了全省各主要剧种能够进行相互观摩学习，验收阶段性成果，浙江省第一、第二届戏曲观摩演出大会分别于 1954 年和 1957 年召开。这一时期可以说是"戏改"的黄金时期。随着 1958 年"大跃进"高潮的到来，尚未完全成熟的现代戏创作被迫迎来"繁荣"。传统剧目的整理改编工作暂停，大批的现代戏涌现。在这样的背景下，有关部门分别于 1958 年、1963 年、1964 年举办了全省现代剧会演、全省越剧现代戏观摩演出和浙江省戏曲现代剧、曲艺现代书观摩演出

[*] 卢翌（1993— ），浙江旅游职业学院、浙江省文化和旅游发展研究院助理研究员，专业方向：研究戏曲史、文化管理。

【基金项目】本文为国家社科基金艺术学重点项目"浙江当代戏曲史"（20AB002）阶段性成果。

① 高义龙、李晓：《中国戏曲现代戏史》，上海文化出版社 1999 年版，第 128 页。
② 嘉善县史志办公室：《中国共产党嘉善历史》（第 2 卷），中共党史出版社 2013 年版，第 122 页。
③ 中共宁波市鄞州区委党史办公室：《中国共产党鄞州历史》（第 2 卷），中共党史出版社 2011 年版，第 103 页。

大会来总结和检阅已有的经验、成绩。

一、现代戏初现及稳步发展

由于初期"戏改"还不够深入，只有经过省人民政府文化事业管理局工作组选拔和指导改进后的剧目才可参加全省首届戏曲观摩演出大会。筹备委员会将首届会演的选拔要求确定为："以各该剧种原有而经过整理者为主，其内容应具有一定的民主性，艺术风格上应充分表现该剧种的特点；如系创作或根据文学作品改编的新剧目，应选拔其具有一定的思想性与艺术性，并为广大群众所欢迎者。"①越剧、甬剧、睦剧因本身条件较好，被强调应注意在这几类剧种中选拔反映现代生活的剧目。最终，参加正式演出和表演的有越剧、婺剧、绍剧等11个剧种，共演出和表演了75个剧目，其中大多以传统戏为主，只有极少数现代戏。根据剧目评奖结果，甬剧现代戏《两兄弟》因深刻表现现实生活和斗争，符合所鼓励的"反映人民现实斗争和生活的现代戏的创作"，获演出奖，后被推选参加华东区戏曲观摩大会。胡小孩创作的《两兄弟》是农民经济矛盾题材剧目，刻画了一个大公无私、热爱集体、拥护人民公社制度的榜样，直接表现人民的现实生活和斗争，鼓舞人民劳动热情和斗争信心，高度配合了国家过渡时期工业化和社会主义改造的需要。除《两兄弟》外，其他获奖剧目均为传统戏和新编历史剧。

首届戏曲观摩演出大会之后，各专区纷纷举行戏曲会演，全省的戏曲创作开始呈现繁荣趋势。至1957年，尤其在发掘与整理传统剧目工作上取得了很大的成就。第二届戏曲观摩演出大会依旧旨在贯彻"百花齐放，推陈出新"的方针下继承传统的表演艺术、发掘与整理剧目和培养新生力量，展现多样性，同时在选拔剧目上"坚持工人阶级的立场"，呼吁积极地投入反右派斗争中，注重戏曲作品质量，"不演坏戏"。大会最终选拔出了16个剧种，大小剧目共54个，其中包括7个反映现代生活的剧。在评选结果中，甬剧《姑娘心里不平静》、越剧《雷雨夜》《五十块钱》《风雪摆渡》《五姑娘》、睦剧《雨过天晴》、姚剧《半夜鸡叫》均斩获奖项，包括剧本奖、优秀演出奖、演出奖、导演奖，等等，表现十分突出。这些剧目有农民经济矛盾题材、婚恋题材、革命历史题材，深入工人阶级生活。《姑娘心里不平静》是在1950年《中华人民共和国婚姻法》颁布后，胡小孩创作的一部将曲折爱情与农村青年踊跃参军的情节巧妙结合的剧目，通过新旧社会矛盾的激化，小情与社会主义大爱的紧密结合，来树立的社会主义新青年形象。

第一、第二届戏曲观摩演出大会中，"戏改"的重点还在于传统戏，旨在通过改编方式将意识形态融入传统剧目中，剔除其封建性的糟粕，吸收其民主性的精华。现代戏在这个阶段刚刚起步，但因其有着直接表现人民现实生活的特性受到鼓励，《两兄弟》的成就代表着现代戏尝试的初步成功。在1956年、1957年这两年的黄金期中，现代戏创作趋于冷静、理智，戏曲专家、行家深入戏改工作，出现了不少人民性与艺术性并存的现代戏作品。

① 《做好本省首届戏曲观摩演出大会的准备工作》，《浙江日报》1954年8月11日。

二、现代戏得以迅速发展

1958年,受到"大跃进"运动热潮中戏曲创作"多快好省"氛围的影响,现代戏创作热情空前高涨。在整风反右派运动后的一年多中,杭州市歌剧团大搞创作。据不完全统计,其创作了大小剧本、演唱材料等5 000多个。省文化局对参加浙江省现代剧会演的剧目提出要求:"要以各剧团自编的,反映本地区社会主义建设的内容为主"且"描写各个时期革命斗争的题材"①。1958年底举行的浙江省现代剧会演参演的有来自12个剧种的大小剧目38个,歌曲、舞蹈、活报等12个,共计50个节目。剧目以小型剧目为主,因其适宜田头、工地、广场演出,同时受"一专多职"的鼓励,这些作品85%以上是几个月以前还不会写作的人集体创作的。在最终评选中,滑稽剧《汪顺仙》、越剧《方文新》《星星之火》《海菊》、绍剧《水乡红花》、甬剧《两妯娌》等六个剧目获得优秀剧目奖。这些剧目题材多以革命历史为主,滑稽剧《汪顺仙》就是为了配合萧山县推动技术革命运动以三个半天时间赶写出来的;同时辅以农民经济矛盾题材、婚恋题材,例如绍剧《水乡红花》、甬剧《两妯娌》。

"三并举"的出现改变了偏激创作的现象,使戏曲创作重新步入正轨,传统戏、新编历史戏重回舞台。1959年后的浙江省戏曲创作,以近、现代戏与改编传统戏为主。加上经历多年打磨与思想吸收,剧作者在艺术表现上大多比较成熟。1963年,省文化局和省文联联合举办省越剧现代剧观摩演出。演出在作品上要求"贴近工农兵,为社会主义服务","面向农村,全心全意长期地为农业服务"②,发挥现代戏鼓舞人民群众的革命作用。这些剧目有来自省、专区、县的14个越剧团,共20个现代戏。另外像《胭脂》《宝刀歌》等少数新编历史剧和传统剧,也在剧院上演。演出以观摩和座谈为主,并未评选奖项。《杨立贝》《夺印》《雷锋》等剧目,成为当时优秀现代戏的保留剧目。这些剧目大多通过工农阶级对旧社会的阶级压迫和阶级剥削的反抗来展现先进人物的精神面貌,鼓舞革命运动热情,反映群众性阶级斗争。展现农民阶级斗争的《杨立贝》,在此之后有32个越剧团在全省普遍演出,共已上演3 020场,观众达百万人次③。

现代戏此时虽已成为舞台主角,但在创作和演出质量上还远不能适应客观形势发展的需要。1964年,北京举行了京剧现代戏观摩大会。会后,《人民日报》发表《把文艺战线的社会主义革命进行到底》,进一步为文艺界明确了大编大演革命现代戏和现代书的必要性,要求文艺作品要继续为阶级斗争、生产斗争和科学实验三大革命运动服务。1964年底,浙江省戏曲现代剧暨曲艺现代书观摩演出大会召开。参加观摩演出的共有20多个剧目、书目,有越剧《双莲记》、绍剧《智取威虎山》、甬剧《心事》《算错一笔账》等。其中部分为新创剧目,也有改编、移植自比较成熟的剧目和书目。剧目题材以革命现代戏为主。《双莲记》通过真实反映下乡知识青年建设社会主义新农村的革命热情和农村现实斗争生活

① 《全省现代戏会演年底举行》,《浙江日报》1958年8月20日。
② 《省越剧现代剧观摩演出昨日开幕》,《浙江日报》1963年8月17日。
③ 《积极编演现代戏是时代赋予戏曲工作者的光荣任务》,《浙江日报》1963年10月30日。

来展现新型先进农民形象。文化领导部门通过观摩加座谈的形式,向工农群众展示了建设社会主义新农村的应有的革命精神。

在1958年至1964年这个阶段,现代戏在尚未成熟的情况下被推上舞台。编演现代戏是当时所规定的革命任务,这导致大多现代戏为讲求数量粗制滥造,后及时拨正艺术性才得以保留。此时现代戏已经占据创作上风,传统戏渐渐没落,向新编历史剧倾斜。因上层建筑的需要,后期现代戏在创作上依旧被"阶级斗争"裹挟着前进。总的来说,现代戏的地位大幅提升,迅速成长,在数量增加的同时也涌现了不少戏曲精品和优秀戏曲作家,为浙江现代戏的发展起到推动作用。

三、关于现代戏的思考

现代戏一开始登上舞台,就带着明确的政治任务。"百花齐放,推陈出新"是戏改总纲领,但随着每个时期国家探索社会主义道路的变化,主流意识形态要求的思想性和艺术性发生转变,对不同时期参与会演的剧目题材的要求也有变化。在戏改运动中,现代戏总是发展成党和政府期待的样子,也从没有作过系统的经验总结,没有思考过优秀现代戏的本来具备的条件。在其短暂的黄金时期,现代戏有着正确的大方向,有着向着稳固发展的人才储备,有着政策支持,却因道路的再次转变而重蹈覆辙。戏曲被赋予太多政治功能后负重前行必不利于其健康发展。同时,戏曲也是现实生活的映射,我们可以从参与会演的现代戏作品趋势中看出新中国人民逐渐树立当家作主观念,逐渐从封建旧社会中挣脱从而认可社会主义思想的巨大改变。现代戏身上有着历史复杂性和辩证性的表现,现代戏的探索过程值得反复研究。

1965—1966 年间的内蒙古戏曲

刘尧晔*

摘　要：本文选取 1965—1966 年这一特殊时间节点，通过对内蒙古地区的戏曲活动相关文献的梳理，展示"文革"前夕的内蒙古社会人文环境及其戏曲发展状况，戏曲在革命现代戏创演、组织大型文艺会演和乌兰牧骑全国巡回演出等方面取得的突出成绩，分析在这些活动中表现出的政治表达与艺术阐释两条主旋律的变化趋势，揭示繁荣发展之下的"风暴"前奏。

关键词：内蒙古；戏曲；乌兰牧骑；"文革"

1965 年，内蒙古自治区即将迎来成立二十周年庆典。此时，度过了"三年经济困难"的全国人民，在中国共产党的领导下，克服困难，以满腔的热情投身到社会主义建设之中。内蒙古在革命现代戏创作、演出，参加全国少数民族文艺会演和乌兰牧骑全国巡回演出等方面均取得了令全国同行钦佩的成绩。包括戏剧在内的全体文艺工作者，正在为创造自治区文艺事业新的辉煌而奋斗。遗憾的是，此后仅仅一年，一场"由领导者错误发动，被反革命集团利用给党国家和人民造成严重灾难的内乱"[①]发生。

一

1965 年 10 月 20 日，内蒙古自治区党委第一书记、自治区人民委员会主席乌兰夫邀请协助筹备自治区成立 20 周年庆祝活动的中央文化、艺术、新闻、出版等部门的同志举行座谈会，在会上介绍了内蒙古社会主义革命和建设的历史和成就。迎接自治区成立 20 周年庆典的各项筹备工作拉开了序幕——各行各业均在努力工作，决心用优异的成绩向庆典献礼。

内蒙古戏剧界经过精心筹备，在这一年的 10 月，在自治区首府呼和浩特举行内蒙古自治区音乐舞蹈戏曲会演。

呼和浩特市民间歌剧团王建国、陈美俊主演的《追书担》，陈美俊、董瑞祥、任粉珍

* 刘尧晔（1983— ），博士，内蒙古自治区艺术研究院二级评论员，专业方向：戏剧戏曲学。
【基金项目】本文为国家社科基金艺术学重大项目"新中国成立 70 周年中国戏曲史（内蒙古卷）"（19ZD08）阶段性成果。

① 中共中央党史研究室：《中国共产党九十年·社会主义革命和建设时期》，中共中央党史出版社、党建读物出版社 2019 年版，第 561 页。

主演的《向阳花开》(编剧吕烈)，包头市民间歌剧团代表队陈宁、杨秉贤、杜荣芳主演的《一双鞋》(编剧陈宁)，巴彦淖尔盟民间歌剧团刘淑香等主演的《秀梅办学》，乌兰察布盟歌剧团演出的东路二人台《乌兰之歌》，分别获优秀节目奖和演出奖、演员表演奖。①

从这段文字中，我们可以发现：

其一，此次参演戏剧的题材时代气息浓郁。《追书担》《向阳花开》等剧目折射出的是经历了"三年经济困难"人民群众的精神面貌，他们正在以新的姿态迎接充满希望的生活。

其二，从生活出发的剧目、原创剧目和小戏更加引人注目。如由陈宁编剧的现实题材二人台《一双鞋》，将主题定位于倡导立足本职工作的精神。剧中的售货员小英热情、泼辣，但不够细心，售出了一双"一顺边"的鞋，因而闹出了笑话。人们在轻松愉快的氛围中悟出了其中道理，即树立为人民服务的意识要从小事做起，进而引导人们将满腔热情投入社会主义建设之中，很有新意。由傅伟编剧的《秀梅办学》，则是描写回乡知识青年李秀梅立志做一个又红又专的新时代青年的事。剧作通过她以办学的方式在农村传播知识与文化的事迹，塑造了一代新青年的艺术形象，揭示知识与文化的重要性。该剧在当地城乡群众中引起普遍关注和广泛好评。

其三，二人台这一剧种得以发展，影响力进一步扩大。尽管参加会演的"呼和浩特市民间歌剧团"等四个盟市级艺术表演团体无一例外地被冠以"歌剧团"②，但就实质内容而言，唱腔、道白、表演、舞美等"核心要素"仍属于二人台。有的虽然在歌剧团前面加了"民间"二字，试图与西洋歌剧加以区别，但仍未脱离二人台的属性。

其四，参演剧团来自中西部各盟市，地域分布均衡，舞台呈现可说各有千秋。四个盟市级艺术表演团体分别来自内蒙古中西部，从乌兰察布到巴彦淖尔，基本上涵盖了内蒙古二人台和东路二人台分布的主要区域。会演进一步拓宽了演员的视野。20世纪90年代，我们曾对陈宁、任粉珍、杜荣芳等亲历者做过采访，他们还能回忆起参加这次会演的一些细节以及在剧本、音乐创作、人物塑造等方面的体会，兴奋之情，溢于言表。

其五，戏曲演出现代戏，为戏曲专业艺术表演团体注入了新的动能。在现代戏的热潮中，内蒙古各专业戏曲表演团体招收了一批新演员(学员)，以满足演"新戏"③的需求；评剧素来善于演出现代戏，反映现实生活，且被人民群众喜闻乐见。现代戏创作对专业戏曲艺术表演团体建设的推动十分强劲。例如，为了进一步推动现代戏的创作和演出，赤峰市评剧团成立，成为内蒙古东部地区首个盟市级评剧专业艺术表演团体。

1961年，党的八届九中全会提出"调整、巩固、充实、提高"八字方针。经过数年努力，到"文革"之前，我国工农业生产战线上开始出现新的局面；之后的社会主义教育运动，也是成绩斐然。文化工作如何适应这一大好形势，如何使文艺更有力地为工农兵服务，为城

① 刘新和主编：《当代草原艺术年谱·戏剧卷》，内蒙古大学出版社2016年版，第248页。
② 当时称"民间歌剧团"，为二人台专业艺术表演团体，20世纪70年代之后，逐步改称二人台剧团。
③ 新戏：民间称梆子腔等剧种的传统剧目为"老戏"，与之相对应的现代戏为"新戏"。

乡人民群众服务,特别是为五亿农民服务,做好农村文化普及工作,可谓任重而道远。

1965年,是内蒙古现代戏创作和演出的"丰收之年"。对此《当代草原戏剧年谱·戏剧卷》做了集中梳理:

 是年　《钢城红旗手》由包头市晋剧二团首演
 是年　《雪舞春临》由昭乌达盟京剧团首演
 是年　《钢铁尖兵》由包头市晋剧一团首演
 是年　《草原骏马飞》由昭乌达盟京剧团评剧队首演
 是年　《一双鞋》由包头市民间歌剧团首演
 是年　《春雨之前》由宁城县评剧团首演
 是年　《追驴》由敖汉旗业余演出队首演[①]

以上所列剧目就题材而言,均源自创作者及创作单位所熟悉的生活。深入生活,从工业、农牧业及各行各业中发现、发掘素材,进行艺术加工和提炼,已经成为这一时期戏曲现代戏创作的基本范式。在这些作品中,先进与落后、创新与保守,成为构成戏曲冲突的主要内容;反映新人、新事、新风尚,讴歌社会主义革命和建设的作品,描写普通劳动者思想和精神面貌的作品,受到更多的欢迎和关注。戏曲界清新之风渐起,无论大戏创作还是小戏演出,无论晋剧、京剧、评剧等大剧种还是二人台(时有"民间歌剧之称")、二人转等地方剧种,无论东部地区还是西部地区,无论专业还是业余演出团体,都呈现出相同的样态。尽管此时的现代戏创作并非尽善尽美,时代新风洋溢在戏剧作品之中确是不争的事实。

肇始于戏曲界的"新风"并未止于1965年,直至1966年的上半年内蒙古戏曲仍在此轨道上向前发展。

乌兰牧骑在包括戏剧在内的舞台艺术作品创作中的地位、作用日益凸显,并显现出良好、强大的发展势头。当然,这经历了一个发展过程。1965年,文化部从内蒙古自治区选调3支乌兰牧骑从北京启程到全国各地巡回演出。乌兰牧骑是坚持文艺为工农兵服务、为社会主义服务方向的新型文化组织的一个样板,这次分赴各地巡回演出取得了圆满成功。

 1月3日　内蒙古自治区乌兰牧骑巡回演出队在北京向中宣部、文化部、国家民委等领导机关及首都文艺界汇报演出。[②]

1966年1月15日下午,乌兰夫同志接见乌兰牧骑巡回演出队全体队员讲话时谈道:"乌兰牧骑今后有一个如何提高的问题,一个是人数是不是就是12个人?再有一专多能的问题,要不断地提高。专与能的关系,是辩证统一的关系。"[③]从上述谈话中,我们可以感受到,乌兰牧骑的人员编制、艺术水平提升等是关系到其长远发展的重要问题,自治区

[①]　刘新和主编:《草原艺术年谱·戏剧卷》,内蒙古大学出版社2016年版,第245—248页。
[②]　《中国戏曲志·内蒙古卷》,中国ISBN中心1994年版,第55—56页。
[③]　根据现场录音整理,内部资料,未公开发表。

高层领导已在深入思考,并有明确的指示——要不断地提高。

如果说上述表达属于就"整体而言",那么以下引述的文字则在具象层面。在这次谈话中,乌兰夫说:

> ……湖南的《补锅》《打铜锣》等小戏都很好,要吸取他们的经验,把先进学回来,提高自己。前进是没有限制的,要永远前进,永远对工作一分为二地看,你们工作做得不错,也要找差距。找差距要从思想上找,真正找出来,不断克服毛病,不断前进。①

从1947年内蒙古自治政府成立,到1954年"蒙绥合并"后新的内蒙古自治区建立,再到"文化大革命"之前,乌兰夫一直担任内蒙古自治区党政主要领导,不仅深谙内蒙古地区包括戏剧在内的文化建设,更有建立在深思熟虑基础上的前瞻。此次谈话至少有以下三方面值得重视。

一是提出乌兰牧骑的节目要有民族特点和地方特色,也要拓宽视野,不能故步自封。

二是乌兰牧骑全国巡回演出归来,正处于发展的第一个"巅峰时期",成为全国学习的榜样和典范,而此时自治区党政领导已经意识到,在获得巨大成功时刻,必须找差距,特别是"要从思想上找,真正找出来",只有这样,才能为日后的发展提供源源不断的动力。

三是对《补锅》《打铜锣》等小戏的高度评价,明确指示,"要吸取他们的经验,把先进学回来,提高自己",这是乌兰夫同志对乌兰牧骑的具体要求。我们知道,歌舞和说唱在蒙古族艺术中占据非常重要的位置,也是特色和优势所在,在乌兰牧骑舞台呈现中居最重要的位置是顺理成章的,也是必须大力倡导和弘扬的;同时也应该看到,戏剧特别是小戏所具有叙事性、具有综合性质的舞台表现力以及借助故事承载的主题所体现出的思想性、时代特点等,又使其在与其他艺术形式的比较中,处于不可替代的地位。

有自治区主要领导的倡导,有全国《补锅》《打铜锣》"热"的推动,在内蒙古移植上述两个剧目的热潮很快到来。查阅这一时期的相关文献可知,呼和浩特市民间歌剧团和呼和浩特市青年歌剧团早在1965年就着手移植上述剧目。1966年1月23日的《内蒙古日报》报道了其面向社会公演《补锅》的消息:

> 呼市歌剧团在人民剧场演出《喜笑颜开》《借牛》《补锅》《红松店》。
> 呼市青年晋剧团中午演出《朝阳沟》,晚场由市歌剧团演出《借牛》《补锅》和《红松店》。

通过梳理1966年1月至6月《内蒙古日报》上有关戏曲活动的报道可知,歌剧团和青年晋剧团所演出《补锅》和《打铜锣》竟达数十场之多,《补锅》尤甚。花鼓戏《补锅》《打铜锣》在当时所引起的"轰动效应",更是全国性的。该剧能够引起全国戏曲界的关注,并非偶然,"隐形"的原因值得深思。那就是对"小人物"及小人物生活的关心,附着在普通人身上的、闪耀着社会主义和集体主义光芒精神,借助舞台艺术形象而"传导"给观众,确有耳

① 根据现场录音整理,内部资料,未公开发表。

目一新之感。

可以说,直至 1966 年的上半年,内蒙古戏曲事业仍沿着健康的轨道运行,具有全国、全自治区性质大型文化活动仍在不断开展。在首次"乌兰牧骑全国行"数月之后,2 月 26 日内蒙古自治区群众业余文艺观摩演出会在呼和浩特市举行。

> 内蒙古自治区人民委员会副主席沈新发、党委书记处书记毕力格巴图尔、文委代主任布赫等出席开幕式。出席开幕式的还有中央文化部、全国文联及有关协会、中央民族歌舞团等单位的代表。参加观摩演出会的有各盟、市及呼和浩特铁路局 10 个代表团共 600 余人。这次观摩演出会评选出的优秀演出剧目有二人台《旺大爷》《画炕围》及二人转单出头《不爱红装爱武装》等。①

此次会演的规模和影响力,不可小视。文化部、中国文联及有关协会派员观摩指导,中直院团具有示范性质的演出,自治区各盟市及行业的积极参与,令人耳目一新的剧目(节目)表演,从一个侧面折射出人民群众的精神面貌。

对"内蒙古自治区群众业余文艺观摩演出会"的理解,应置于当时的语境之下。也就是说,要站在群众的立场上看,其意在丰富群众的业余文艺生活,而并非"业余性质"的演出。对居住在呼和浩特地区的人民群众而言,会演无异于精神层面的饕餮大餐,用"天天有戏看""天天看好戏"来形容是很贴切的。

> 3 月 1 日,内蒙古自治区一九六六年群众业余文艺观摩演出会巴盟代表团在乌兰恰特演出⋯⋯
>
> 3 月 2 日,呼盟代表团晚上在乌兰恰特演出《一九六六年群众业余文艺观摩演出会》。呼市歌剧团晚上在人民剧场演出《追书担》《借牛》《红松店》和《补锅》⋯⋯
>
> 3 月 3 日,⋯⋯丰镇县北路梆子剧团中午在民众剧场演出《朝阳沟》,晚场演出《洪铁柱》。呼市歌剧团晚上在人民剧场演出《两个管家》《张三赶脚》《塞乌素》和《补锅》。②

二

"1966 年 5 月 4 日至 26 日,中央政治局召开扩大会议。会议于 5 月 16 日通过了《中国共产党中央委员会通知》。"③该《通知》日后被简称"五一六通知",其发表标志着"文化大革命"开始。

如此重大的历史事件在相关文献中不可能不留下印记。"为配合社会主义文化大革命",也就是日后所说的"无产阶级文化大革命",内蒙古自治区各盟、市地方戏曲剧团联合

① 《中国戏曲志·内蒙古卷》,中国 ISBN 中心 1994 年版,第 56 页。
② 《内蒙古日报》1966 年 3 月 1 日至 3 月 3 日报道。
③ 中共中央党史研究室:《中国共产党的九十年·社会主义革命和建设时期》,中共党史出版社、党建读物出版社 2019 年版,第 563 页。

公演在呼和浩特举行。

6月21—23日在呼和剧场（笔者按：呼和浩特市人民剧场的"民间称谓"）为配合社会主义文化大革命，内蒙古自治区各盟、市地方戏曲剧团联合公演（二人台·二人转）和（北路梆子）。呼市、包头、巴盟、伊盟、艺术剧院（二人台）哲、呼、昭盟（二人转）联合演出《送红书·老双红》《追书担·一双鞋》《秀梅办学·马背上的学校》和《瓜离不开秧》（以上剧目轮换演出）。包头市晋剧一团和丰镇北路梆子剧团在民众剧场联合演出七场革命现代戏《牧风》《野雷》。

6月24日呼市、包头、巴盟、伊盟、艺术剧院（二人台）哲、呼、昭盟（二人转）在民众剧场联合演出《送红书·老双红》《追书担·一双鞋》《秀梅办学·马背上的学校》和《瓜离不开秧》（以上剧目轮换演出）。包头市晋剧一团和丰镇北路梆子剧团在呼和剧场联合演出七场革命现代戏《牧风》《野雷》。①

除了移植、改编具有全国影响力的现代戏，革命历史题材剧目亦值得大书一笔。其中土默特旗民间歌剧团等旗县级剧团的表现，可以说尤为耀眼。1966年元旦，该团在呼和浩特民众剧场午场演出《龙马精神》，晚场演出的是《红色娘子军》；1月2日，该团在同一剧场午场演出《争儿记》，晚场《白毛女》。两天连续演出四场内容各异的大中型现代戏，足以令人肃然起敬。

谈"文革"期间的戏曲，必然要提及"八个样板戏"。早在20世纪60年代初期（有些剧目甚至更早），所谓"八个样板戏"中的大多数剧目已在创作、演出中，其中不乏《白毛女》《红色娘子军》等具有广泛影响力的作品。时至1966年初，《红色娘子军》《白毛女》等剧目在内蒙古戏曲舞台上确属于"高频次"出现：

1月1日　土默特旗②民间歌剧团在民众剧场晚场演出《红色娘子军》。
1月2日　土默特旗民间歌剧团在民众剧场晚场演出《白毛女》。
1月23日　呼市晋剧团在大观剧场演出《芦荡火种》。
1月24日　呼市歌剧团在人民剧场演出《大破威虎山》。
1月24日　呼市青年晋剧团午场在民众剧场演出《杜鹃山》，晚场演出《奇袭白虎团》。
1月28日　呼市青年晋剧团在民众剧场演出《白虎团》。
1月31日　呼市青年晋剧团在民众剧场晚场演出《琼花》。
2月6日　呼市晋剧团中午在大观剧场演出《红灯记》。
2月23日　四子王旗晋剧团在新城区俱乐部出演《奇袭奶头山》。
3月20日　呼市晋剧团在大观剧场晚场演出《芦荡火种》。乌盟评剧团在新城俱乐部午场演出《沙家浜》。

① 《内蒙古日报》1966年6月24日报道。
② 土默特旗：今分为土默特左旗和土默特右旗。

以上 10 条材料均出自《新中国成立 70 周年内蒙古戏曲编年史》①一书。从时间上看，起于 1966 年 1 月 1 日，止于同年的 3 月 20 日，总时长不足百日，期间竟然演出了"八个样板戏"中的 7 部。当然，此时还没有"样板戏"之说。也就是说，除了京剧现代戏《海港》之外，其他 7 部在内蒙古地区已经广为传播，可以说与全国保持同步。

就剧目名称而言，与日后的"样板戏"完全同名的有《红色娘子军》《白毛女》《杜鹃山》《奇袭白虎团》《红灯记》《沙家浜》等 6 部，只有《大破威虎山》与《智取威虎山》尚存差异；《芦荡火种》是《沙家浜》之前的名称，在这一时期的文献记载中，前者所出现的频次明显多于后者，说明该剧尚处于完善阶段；《红色娘子军》有了《琼花》的改编版，应该说更符合晋剧折子戏的特点，当属于独具匠心之举；而 1 月 24 日的《奇袭白虎团》和数日之后的《白虎团》应该是同一个剧团演出的同一个剧目，是"技术层面"的疏漏；《奇袭奶头山》的剧情与《智取威虎山》具有"同源性"②，前者当是受后者的影响而创作的新戏。

就剧目的核心内容及戏剧冲突而言，上述 7 部作品所表现的均为土地革命时期、抗日战争时期、解放战争时期和抗美援朝时期中国人民在中国共产党的领导下与国内外敌对力量殊死拼搏的历史，冲突性质是十分明确的，我方最终战胜敌方，正义最终战胜邪恶。③值得一说的是，上述革命历史题材作品，虽然写敌我双方的冲突，具有强烈的对抗性，但仍属于历史视角，并未与其后的"阶级斗争""路线斗争"扯上关系，依旧在戏剧艺术的范畴之内。

从所属剧种方面看，有晋剧、二人台和评剧，均为内蒙古地区的主流剧种。

此时的内蒙古戏剧舞台上，革命历史题材的戏曲作品占据着主导位置，除《红色娘子军》等 7 部作品之外，还有《洪湖赤卫队》《江姐》《迎春花》《野火春风斗古城》《首战平型关》等剧目。这些作品创作、演出单位来自不同盟市，用不同剧种演出。无论是原创剧目还是移植、改编剧目，均注重剧种特色的提出和地域风格的体现，因而有较强的艺术感染力。

如何将该时期流行的红色经典剧目与蒙古族的戏剧艺术结合起来，创造出具有较高思想性和艺术价值、民族与地域特色鲜明的作品，是内蒙古戏剧界一直探索的问题。对《洪湖赤卫队》的移植，就是一次新的尝试。

1 月 10—13 日　内蒙古艺术学校歌剧班与内蒙古艺术剧院实验歌剧团④联合在乌兰恰特演出《洪湖赤卫队》。

2 月　内蒙古实验歌舞剧团排演的蒙古语歌剧《洪湖赤卫队》在呼和浩特公演。⑤

对比两条材料可知，《洪湖赤卫队》分别在 1966 年的 1 月和 2 月两次演出，前者为学

① 该书系本项目阶段性成果，即将出版。另外，为了节省篇幅，在不改变文献内容及属性的前提下，对具有同一指向性的条目及不具有关联度的内容做了删节。
② 二者均取材于小说《林海雪原》。
③ 1967 年春，该剧赴京参加《在延安文艺座谈会上的讲话》发表 25 周年纪念演出，于 6 月 22 日在中南海请中央领导审看，毛泽东看后说："《海港》可以成为样板戏，但要改成敌我矛盾。"
④ 此前称"内蒙古民族实验剧团"。
⑤ 均为《内蒙古日报》此间的报道。

校与院团联袂,后者为院团独立演出。用汉语和蒙古语演出,一直是该团自成立以来就确定的目标,"蒙古语歌剧"是当时的说法。该团在日后的实践过程中,一直在寻求艺术形式与剧种的准确定位,此可以视为在"文革"开始之前所迈开的一步。

与革命历史题材剧目创作、演出同步,反映现实生活的作品同样受到观众的喜爱。豫剧现代戏《朝阳沟》已经问世,火遍大江南北,诸多剧种纷纷移植。移植剧目的演出,时至1966年仍魅力不减:

 1月23日 呼市青年晋剧团中午演出《朝阳沟》。
 3月3日 丰镇县北路梆子剧团中午在民众剧场演出《朝阳沟》,晚场演出《洪铁柱》。
 3月20日 丰镇县北路梆子剧团在民众剧场午场演出《朝阳沟》,晚场演出《蛟河浪》。①

呼和浩特市青年晋剧团演出的是中路梆子,与丰镇县北路梆子剧团的演出相互呼应。《朝阳沟》在塞外草原受欢迎的程度,远超人们的想象。而这一时期,该剧目的数十场几乎全是午场。这是一个很值得关注的问题:要让观众利用午休时间买一张戏票走进剧场看戏,是一件多么不容易的事情,前提必须戏好。

豫剧《朝阳沟》和由此引发移植、演出热潮尚在,另一个来自中原的更大"热点"借助电波传遍祖国各地。1966年2月7日清晨,长篇通讯《县委书记的榜样——焦裕禄》在中央人民广播电台首播。时任河南省兰考县委书记的焦裕禄带领全县干部群众与自然灾害顽强拼搏的事迹,感动了收音机前的听众。学习焦裕禄在全国展开,内蒙古也是闻风而动:

 3月29日起 包头市晋剧一团在民众剧场晚场演出根据河南省开封市豫剧一团集体创作排演的八场大型革命现代戏《焦裕禄》。
 4月1日 呼市民间歌剧团在人民剧场演出新排组剧《焦裕禄》。包头市晋剧一团在民众剧场演出《焦裕禄》。
 4月6日 包头市晋剧一团在民众剧场晚场演出八场大型革命现代戏《焦裕禄》。内蒙古艺术学校演出大型歌舞剧《焦裕禄赞歌》。②

1966年3月21日到5月8日,时间不足两月,仅在《内蒙古日报》上查阅到的"焦裕禄剧目"演出就有33场。焦裕禄的事迹传遍全国后,包头市晋剧一团反应迅速,率先拿到开封市豫剧一团的文本,创排晋剧现代戏《焦裕禄》;呼和浩特市民间歌剧团亦不甘人后,用二人台唱腔自创"新排组剧"《焦裕禄》;内蒙古艺术学校演出大型歌舞剧《焦裕禄赞歌》,虽不在戏曲之列,但也可以从一个侧面反映出"焦裕禄热"。

除此之外,以援越抗美为题材的戏曲剧目也是该时期戏曲活动的重要内容。这与当时的大环境有关系。1965年2月初,美国开始大规模轰炸越南北方,中国政府随即发表声明,重申中国人民支援越南人民抗美救国斗争的立场;随后又多次发表声明,强硬回击

 ①② 均为《内蒙古日报》此间的报道。

美国的战争威胁。国家的意志很快折射于戏曲舞台,以"援越抗美"为题材的作品,在1966年大量涌现。

 1月5日 包头市晋剧二团为援越抗美演出《阮文追》
 1月25日 呼市晋剧团在大观剧场演出《胡伯伯的孩子》
 3月20日 乌盟评剧团在新城俱乐部晚场演出《南方烈火》。[①]

在对"文革"爆发前夕,也就是1965年下半年到1966年上半年相关文献资料的梳理中,并未发现可为日后持续10年的"文革"作为铺垫的事情,一切如常。此时内蒙古戏曲界延续了"国家度过三年经济困难"之后的良好局面,在戏曲创作和舞台呈现上紧扣革命历史剧、革命现代戏、英模人物戏和"援越抗美戏"等几个大的部分,写普通人,普通劳动者,写在社会主义革命和建设中涌现出来的英雄模范人物,蔚然成风。

从总体上看,除了革命历史题材剧目和"援越抗美戏",戏剧冲突的双方必须是敌对的,斗争是你死我活的,其结果必然是一方战胜另一方之外;更多的则是表现人民群众在日常生活中喜怒哀乐,从"家长里短"中折射所思所想,社会主义建设中出现的新人、新事、新面貌通过戏剧,直观地传导给不同的社会群体,成为大家津津乐道的鲜活话题。尽管此时传统戏和新编历史剧基本淡出了人们的视野,但现代戏具有清新之风,又源自现实生活,加上国家的倡导和广大文艺工作者的创造性劳动,推动着这一时期各个剧种演出的繁荣。

有戏剧,必然有冲突。在现代戏剧目中,无论人与人、人与社会、人与自然还是出自"人自身的心理"等,均在冲突之列。然而,这些冲突一般不具有敌对性和对抗性,更不应具有阶级属性。就这一问题,《中国共产党九十年》有一段深刻的论述:

 过去革命战争时期积累下来的成功的阶级斗争经验,使人们在观察和处理社会主义建设的许多新矛盾时容易沿用和照搬,把不属于阶级斗争的问题看作阶级斗争,把只在一定范围存在的阶级斗争仍然看作社会的主要矛盾,并运用大规模群众性政治运动的方法来解决。[②]

对照这一时期的内蒙古戏曲,刻意地"沿用和照搬"的问题实际上并未占据主导位置,用"艺术视角"看问题的大方向仍未改变。

当然,此时的内蒙古戏剧界并没有忘记在"一定范围存在的阶级斗争":

 2月24日 四子王旗晋剧团晚上在新城区俱乐部演出《首战平型关》,呼市歌剧团晚上在民众剧场演出《喜笑颜开》。呼市晋剧团晚上在大观剧场演出《箭杆河边》。[③]

[①] 均为《内蒙古日报》此间的报道。
[②] 中共中央党史研究室:《中国共产党的九十年·社会主义革命和建设时期》,中共中央党史出版社、党建读物出版社2019年版,第568页。
[③] 《内蒙古日报》1966年2月24日报道。

《箭杆河边》属于移植剧目,有"人物原型"和同名电影的支撑,其故事在观众群体中早已耳熟能详。此类作品尽管主题有明确的"阶级斗争"属性,冲突的双方有强烈的对抗性,但仅是当时社会生活的一个侧面,并没有占据主导位置,属于即将掀起的政治风暴的前奏。

结　　语

回顾1965—1966年间的内蒙古戏曲史,研究者很难不为当时创作和表演者的激情所吸引和感动。无论乌兰牧骑带回的对南方小戏的学习热潮,还是现实题材戏曲的创作、演出,都在自治区大型文艺会演中得到了全面展示,为20世纪60年代的北疆文化生活描绘出浓墨重彩的画面。遗憾的是,日渐强化的政治表达也在逐渐压倒艺术阐释,扭转了原本健康的文化发展轨迹。

春江水暖鸭先知
——《新中国安徽戏剧史》之《春天的故事》之一

王长安*

摘　要：结束了"文革"十年的沉寂，安徽戏剧又迎来了文艺春天的百鸟欢喧。停滞的车轮再度发轫，逝去的风景重新铺展。拨乱反正，戏剧和戏剧家得到正名，老戏复演和新剧创作呈井喷之势。思想解放，戏剧人激情燃烧，各项事业突飞猛进。风正帆悬，吹响时代冲锋号，由此开辟了安徽戏剧历史的新纪元。

关键词：复苏；回归；戏剧春天；激情迸发；新的繁荣

经历了十年"文革"时期的沉寂，安徽戏剧就像经冬的花蕾，做足了勃发的准备。

随着"四人帮"的垮台，党中央宣布那个以文化禁锢为标志的特殊时代结束，并要把被"四人帮"颠倒的历史再颠倒过来，把被"四人帮"耽误的时间重新找补回来。如此时代潮流，极大地激发了广大戏剧工作者的工作热情和创造欲望。一时间"春满江淮"、百花吐艳。一种昂然向上的戏剧丽景，给人以重生再造之感。

一、拨 乱 反 正

戏剧界揭批"四人帮"的热情空前高涨，除了参与各种形式的批判、声讨之外，还积极运用戏剧形式揭露批判"四人帮"祸国殃民的各种丑行和罪恶。

安徽省黄梅剧团于粉碎"四人帮"的当月，就在江淮大戏院上演了活报剧《可耻的下场》。此剧由王长安编剧，孙志如导演，黄宗毅、陈小成、李济民、夏明主演。全剧从创作到演出仅用3天时间，演职员们的激情高涨可见一斑。其直接把"四人帮"篡党夺权的阴谋暴露于光天化日之下，揭示了他们在历史规律和社会正义面前终将覆灭的必然。之后，安徽省话剧团也迅速学习、上演了军队文艺工作者创作的讽刺喜剧《枫叶红了的时候》，对"四人帮"的倒行逆施予以深刻揭露和无情批判。全省各地剧团同时出手，先后创编和移植上演了一批诸如《于无声处》《针锋相对》等剧目，批判、讨伐之声充满了城市的每一条街道。这是戏剧界久已压抑的情绪的集中迸发，是人民对这一历史性胜利的热烈欢呼。

* 王长安（1956—　），研究员，一级编剧，安徽省戏剧家协会原主席，专业方向：戏剧理论与创作。
【基金项目】国家社科基金艺术学重大项目"新中国成立70周年中国戏曲史（安徽卷）"（18ZD08）阶段性成果。

尽管这些剧目在艺术上大都相对粗糙，却着实体现了戏剧界对"四人帮"祸国殃民罪行的深切痛恨，对正义回归的由衷欢迎，对拨乱反正、重开历史的信心与激情。

这一时期的拨乱反正，首先体现为名誉的恢复，亦即某种舆论认知的再颠倒。

1978年夏，中共安徽省委宣布为在"文革"中惨遭迫害致死的著名黄梅戏表演艺术家严凤英平反昭雪，推倒一切强加在她头上的不实之词。继之，安徽省文化局和中国戏剧家协会安徽分会共同为严凤英举行了追悼会和骨灰安葬仪式。著名画家赖少其先生专门填词，手书以赠，表达哀思。其词径名为《落花曲·吊黄梅戏著名演员严凤英同志被四人帮迫害而死》，云：

> 十年落花无数，何来锦囊，亦无埋花处。花在泪中难为土，举起招魂幡，犹有伤心处。春满江淮花起舞，燕子已归来，君在九天碧落处。

严凤英的逝世，不仅是黄梅戏的重大损失，也是安徽戏剧、安徽文化事业的重大损失。这一"平反昭雪"的行动，不独是对严凤英同志名誉的恢复，也是对多年来蒙受各种误解与委屈的另一些老艺术家名誉的恢复和身心的解脱。众所周知，严凤英的不幸离世是那个特殊时期的一种政治黑暗，其主要凶手应当是"四人帮"及其追随者，具体的人际关系和邻里亲疏绝非主要因素。当时，曾经共同为黄梅戏事业作出重要贡献的另一位著名演员的孩子写了一张"大字报"，完全是那个时代再正常不过的事。这可能造成当事人的压力、不悦甚至痛楚，如同在那个夜晚第一个得知她吞下大量安眠药的枕边人不敢立即送医而选择向"军代表"报告一样，是那种特定境遇下相当一些人可以被理解的行为。要知道，那是一个连"黄梅剧团"的"黄"都犯忌而必须以革命的名义更名为"'红'梅剧团"的年代。于是，组织上及时宣布严凤英的死应归罪于"四人帮"，并且指出：我们已经失去了一位优秀的表演艺术家，我们不应该再失去另一位。由此营造了一个良好的"团结一致向前看""尽快把被这一场'浩劫'所耽误的时间和造成的损失夺回来"的政治局面和艺术生态。戏剧家重新回归了党的怀抱，回归社会主义事业建设者的主体地位，也回归了艺术创造的滩头阵地。由此凝聚了人心，拓开了新界，解放了艺术生产力，为新时期戏剧事业的大发展扫清了障碍。当1986年5月严凤英的汉白玉塑像最终在安庆市菱湖公园落成，黄梅戏和整个安徽戏剧界捧给她的已经是一份沉甸甸的厚礼。黄梅戏对严凤英的怀念将伴随着再创辉煌的每一步历史进程，而严凤英已经升华为一座山峰、一种精神，引领着安徽戏剧奔向更加美好的未来。这就是为一位优秀艺术家正名的巨大精神价值之所在。

借此东风，1979年2月10日中共安徽省委发布《关于推倒"文艺黑线专政论"，为安徽省文联彻底平反的决定》，同时宣布"对过去加给省文化局及所属省艺校、剧团等单位、个人所作的一切诬陷不实之词，也应全部予以推倒，进行平反，恢复名誉"。4月，安徽省文化局又决定对"文革"期间遭到不公正批判的黄梅戏名剧《天仙配》予以平反，恢复演出。至此，蒙垢被污的名誉重又回位于高洁清正。"个人""单位""名剧"，从人到物，从个别到集体，获得了全领域的正本清源，被桎梏的身心也获得全面解放，标记了一段历史的崭新开始。

这一平反,是话语的扭转、行为的匡正,更是价值的重塑、情感的回归,极大地鼓舞了戏剧人,解放了他们的心灵、他们的事业以及他们所熟悉、擅长、烂熟于心的剧目。压抑多年的戏剧激情重新释放出来,毁伤殆尽的戏剧自信重又坚定起来。于是,戏剧家们回来了,戏剧艺术回来了,优秀的传统剧目回来了。一种前所未有的戏剧冲动迅速扩展开来,曾经被冠以"封资修""大毒草""帝王将相""牛鬼蛇神"之类污名的传统剧目、经典作品得以极快的速度重新搬演。戏剧家们仿佛要用这些剧目的华彩复出来证明自己以及自己所喜爱的剧种、剧团和剧目的正确或正义性,社会亦仿佛要用对这些剧目的欢呼和热爱来表达对戏剧的深情厚谊和对文化禁锢的唾弃,渲染或放大对噩梦般的一幕终于结束的兴奋。久违的演员、久违的剧目,甚至是久违的旋律、白口、造型和看戏的伙伴,重又聚首,相拥在城乡各地的演出场所。戏剧和戏剧人几近疯狂地高呼:"我回来了!"

二、激 情 上 演

这是一种回归的喜悦,重逢的激动,团聚的狂热。游子离乡,彼此思念,多年的天各一方,一朝团聚,那欣喜若狂的兴奋必然是加倍的,也是双向的。这是戏剧的盛典,也是戏剧人与观众最壮烈的精神遇合。他们共同沉浸在对既往的回味中,重新体会他们的不朽情感。合肥市庐剧团率先在合肥剧场重新上演了传统戏《十五贯》,合肥近郊的农民观众居然开着拖拉机蜂拥而至,以至连演80余场仍供不应求。随后上演的《休丁香》《小辞店》《秦香莲》等,也场场爆满。这不独是一个个经典剧目和一场场精彩演出的成功,更是人们对他们曾经共同创造的戏剧成就和文化传统的拥护。安徽省黄梅剧团也在相邻的江淮大戏院恢复上演了遭批判最烈(仅1970年3—5月《新安徽报》就连续发表了33篇批判文章)、受迫害最深,甚至连曾经为赴港演出准备的全新服装都被付之一炬的传统名剧《天仙配》,不知有多少台上的流泪演出和台下的流泪观看。人们的心情追随着"从今不再受那奴役苦""比翼双飞在人间"的饱经磨难、终于赢得的解放感,与台上同歌唱,与人物相共情。尽管他们再也看不到那个他们喜爱的七仙女严凤英,但他们的狂热追捧正是对逝者无声的追悼。因为他们明白,这部戏是他们喜爱的那位艺术家生命的遗形和赓续,正所谓"春满江淮花起舞,燕子已归来,君在九天碧落处"。那些日子,排队购票的观众塞满了整个街道,演戏和看戏的热情双双高涨,他们等待的就是一次历经劫难后的再度重逢。

与此同时,全省所有的剧团都恢复上演了各自的传统戏和代表剧目,在当地掀起热潮。整个戏剧界都在用演戏向时代报到,用回归的剧目重拾戏剧的信心。观众们也都奔走相告,所有的街谈巷议都围绕着"戏"和"看戏"展开,都是对"老"剧目、"老"演员、"老"腔调的追忆。新时期的安徽戏剧就在这样的亦喜亦泣的重逢中开场了。

当安徽省黄梅剧团把另一部恢复上演的传统名剧《女驸马》推送到观众面前的时候,这一时期的传统剧目密集复演被推向高潮。仅1979—1981的3年间,安徽省黄梅剧团一个演出单位的商业演出场次就多达871场。演出之繁盛,竟一度使化妆油彩脱销。人们

仿佛在用对传统戏的热情来证明剧种、剧团、剧目乃至戏剧人的价值，证明曾经蒙受不公和屈辱的荒诞以及推翻不公、洗雪屈辱的正确，证明戏剧与人民的双向需要和利益一致，证明戏剧将再度担负起新时代的新使命。据不完全统计，这一时期全省各剧团共有180多台（部）传统剧目被恢复上演。其势之凶猛，真如大河开凌、春江潮起，浩浩汤汤，一往而无前！

这种拨乱反正不仅使"文革"后的安徽戏剧迅速复苏，开风气之先；而且也在廓清文艺思想、转变艺术观念、扫清认识障碍、维护艺术民主、捍卫创作自由等方面取得成果，为后来戏剧创作的繁荣发展打下了坚实的基础。

三、思想解放

由于"文革"较长时间的文化禁锢和"极左"思潮对人们思想的侵害，一些人对戏剧的价值认识模糊，对戏剧创作存有偏见，对戏剧家的创造劳动以及他们的人格缺乏尊重，以致以个人好恶或团体利益决定一部戏的毁誉存亡，动辄还以"大帽子"相加。基层作者的作品尤其生存艰难，稍有不慎便遭受责罚，严重影响了戏剧家创作的积极性。有人把这形象地比喻为早春的"乍暖还寒"，"心有余悸"者不在少数。彼时，在安徽省阜阳地区（今阜阳市）阜南县就发生了一起当地公安局禁止当地作者的一部新戏上演的事，引起轩然大波。

事情的大致情形是这样的：阜阳地区阜南县文化馆的三位编剧吴兆洛、许春耘、李松岗创作了一个嗨子戏小戏《犟队长》，故事背景发生在1977年。其时，有一个县公安局的局长贺大才（剧中人物名）在柳树郢生产队"蹲点"，由于不懂农业生产，搞"强迫命令瞎指挥"，硬是要社员把地里的花生苗犁掉改种水稻。犟队长（剧中人物）不从，竟带领社员躺在欲强行犁毁花生苗的拖拉机前。贺大才恼羞成怒，要把犟队长抓到县里去上"法纪学习班"。社员阻止，正遇着刚刚到任就下乡"微服私访"的县委书记程千里（剧中人物）。他纵观了事件的过程，为社员主持公道，严肃批评了公安局长贺大才的错误做法，最终平息了事件，化解了这场矛盾，重新恢复了群众对"上级"的信心。

若就剧本内容看，此剧实质上是一部揭批"四人帮"及其爪牙伤农、害农的倒行逆施，教育公职人员要以人民的利益为重，当好公仆而非骑在人民头上的"应时戏"或者"宣教戏"。这在当时的社会气氛中，应该说是普遍而又正常的，也是现实所需要的。但是，由于这个戏里被批评的对象毕竟是一个"公安局长"，而彼时公安局在一地尤其是偏僻地区的强势地位又是鲜有可比的，这个戏的上演无疑就是"摸老虎屁股"，让"一贯正确"、威风凛凛的一众难堪了。于是，县公安局便通过种种途径中止了此剧的演出，并致此剧此前刚刚在地区文艺调演中获得的二等奖的奖金也被扣发。三位作者备感委屈，认为公安局的行为严重侵害了他们的创作自由，违反了"双百方针"，是"四人帮"文化专制余毒对他们的迫害，遂联名上书省文联，请求调查，伸张正义。公安局方面也给上级公安部门写信，指责此剧是"继续贩卖两个否定的陈词滥调"，是在"否定无产阶级专政"，"仇视专政机关"，"漫骂公安干警"，亦希望"领导给予明确指教"。

平心而论,这个戏作为一部"应时"之作,情绪是大于美感的,艺术上的粗糙显而易见。但是,此剧的纷争不在艺术上的精粗高下,而是在作品能不能批评"公安干警"? 在举国上下"揭批'四人帮'"的背景下,作者的创作是否还有无形的"禁区"? 对具体作品的缺点和不足,是运用文艺批评的手段还是公权或专政的手段来谋求解决? 这是当时社会环境下亟待回答的问题。否则,就无法维护得之不易的戏剧复苏的新局面,无法保护剧作家刚被唤起的创作热情。

安徽省文联接到作者来信后,即派吴炳南、王长安两位同志以刚刚复刊的《安徽戏剧》特约记者的身份前往调查,远在北京的《文艺报》也派记者杨天喜同志赶来安徽,关注此事的调查处理。吴、王两位同志于1979年2月6日至11日先后深入阜阳地区和阜南县进行了实地调查、走访,询问了当事人,查阅了相关材料,阅读了剧本,认为三位作者所反映的情况"基本属实":其一,此剧演出后,县公安局方面确曾大为光火,认为是"站在庙门口骂秃子""腌臜公安局"的,要求作者把剧中人物"公安局长"的身份改掉;其二,此剧参加地区调演所获创作和演出二等奖的奖金确实未发,理由是"为了平息纠纷,缓和矛盾,促进安定团结";其三,该剧亦确实因此被"暂停演出"。就此,吴、王两位同志以"这是'站在庙门口骂秃子'吗"为题撰写并提交了《关于〈犟队长〉问题的调查》报告,同时还带回了县公安局以组织名义给省和中央各级公安部门寄发的"送阅材料"。省文联领导研究后认为,此事的出现"既不是个别现象,也不是偶然发生",对一部戏动用"组织名义""加盖公章"进行压制,"问题的实质和它的影响,已经超出了这个戏本身";这些问题不讨论清楚,不利于"发扬艺术民主""繁荣戏剧创作",更谈不上"戏剧为四个现代化服务"。为此,复刊伊始的《安徽戏剧》即以最快的速度于当月就编辑出版了《安徽戏剧》"增刊一号"白皮书,题目就叫"维护艺术民主,繁荣戏剧创作"。该增刊共20个页码,卷首是"本刊评论员"撰写的《本期增刊的由来》,后面依次是吴兆洛、许春耘、李松岗三位剧作者的"作者来信"、阜南县公安局寄发的"送阅材料"、本刊特约记者吴炳南、王长安两同志的"调查报告"、嗨子戏《犟队长》剧本和评论家刘永璜配写的评论《"自动对号入座"析》。

此刊推出后,引起了强烈反响。《文艺报》记者也据此撰写了调查、评述文章,遂在全国掀起了热烈的讨论。大家认为艺术民主是一个国家政治清明的表现,艺术家应该享有充分的创作自由。对作品的缺点和不足,可以批评,但不能打压,更不能动用公权剥夺艺术家创作和发表(演出)的权利。至此,该剧的演出得到恢复,作者的奖金也如数发放;作者也诚恳地接受了一些专业性的建议和意见,对作品做了加工修改。最让人感到鼓舞的是,上级公安部门针对阜南县公安局的做法以及"送阅材料"所体现的认识偏差,专门下发了文件,指出其错误所在,要求公安机关要勇于接受社会和舆论的批评与监督。

四、风正帆悬

这一场风波的圆满解决,对安徽乃至全国戏剧创作高潮的到来起到了助推作用。

1982年6月，中国剧协便将"全国中青年话剧作者读书班"交由中国剧协安徽分会和安庆地区（今安庆市）文化局共同承办。因为大家认为安徽戏剧在此一时期表现出色，复苏成果显著，戏剧创作"思想活跃"，"环境优良"。刚刚创办两届（1978—1979年、1980—1981年）的"全国优秀剧本奖"即后来的"曹禺戏剧文学奖"中，安徽剧作家吴启泰、刘云程即分别以话剧《西出阳关》和黄梅戏《失刑斩》先后获得此奖。一大批在这一时期崭露头角的优秀的中青年话剧作家如宗福先、李龙云、沙叶新、马中骏、贾鸿源、刘树纲、姚远、周振天、蒋晓勤、房子、张羽军、李杰、许云瑞、黄志龙、崔德志、王辉荃等以及老一代戏剧大师、学者及领导者如曹禺、陈荒煤、范钧宏、陈恭敏、马少波、龙文佩等云集安徽，他们既仰慕古代安徽厚重的戏剧文化历史，也醉心当下安徽良好的戏剧创造氛围。曹禺先生就在到访怀宁时坦言："我是朝圣来了。"当然，他们也给正在发展中的安徽戏剧以强烈震荡和有力推动。安徽戏剧由此加入全国戏剧创作的大格局中。一个事件的积极处置，带来了一项事业的持续发展，溢出效应极佳。

多年后，已调省里工作的时任县委书记陆庭植同志作为安徽省政府代表团成员到访美国，在谈及艺术民主话题时还援引了此例。原来，此事还曾引起外媒的关注。它的正确解决，显现了中国党和政府的自信与情怀，标志了"发扬艺术民主，繁荣戏剧创作"的时代潮流，同时也推动了这一潮流的高歌猛进。这不仅为戏剧艺术赢得了良好的环境，而且也为中国的改革开放赢得了国际认同。

由此，安徽人不独在"大包干"上敢想敢干、领跑全国，在思想解放突破创作"禁区"上也再次走在全国前列。《犟队长》事件的披露和处理让全国对安徽戏剧界刮目相看，带动了此一时期创作思想的活跃和创作热情的高涨，加速了"双百"方针的贯彻和"二为"方向的落实，推动了戏剧创作新的繁荣局面的快速形成。

借此惯性，《安徽戏剧》又于当年第四期推出了一组被视为"突破禁区"的剧作，分别是王克平的《法官与逃犯》、朱炬烽的《我的血也是红的》、岳楠的《战士几时归》，所触及的分别是"平反冤假错案""纠正唯成份论思想"和"为右派分子摘帽"等当时的"敏感话题"。尽管它们也和《犟队长》一样，艺术上的成熟度还十分欠缺，但其思想的先锋性和勇于揭露矛盾、用作品干预和纠正生活的勇气实堪嘉许。这些话题的提出，走在全社会解决这些问题之前，没有强烈的担当意识是难以想象的。其不仅在一定程度上为问题的最终解决发出了戏剧的呼声，同时也进一步推动了戏剧界已然兴起的思想解放运动。

这组作品一经发表就引起了强烈震动，使思想解放的炉火越烧越旺。安徽也因之成为新时期戏剧最具关注度的地方，直接呼唤了鲁彦舟先生的电影剧本《天云山传奇》的诞生。

至1979年岁末，《安徽戏剧》又在第六期以一幅可以名之为"大地母亲"的版画做封面，把思想解放的标杆再次拉高，造成了新一轮的冲击波。此画的画面，基本可分为上、中、下三个部分，上部为白色的，有日月星辰，可视为天空，其中的线状波纹可视作大海；中部是一个平躺的女人体，曲线起伏的山峦，是画幅的主体；下部则为一群奔跑起舞的女青

年,构成了画面的动态部分。此画作想要表达的或许是某种人与自然的哲学关系,倾注了对大地和母性的赞美。可能是由于此画的主视觉部分实质上是一个"裸女",尤其是画面上部的太阳还以光芒的方式对"乳房"部位进行了突出,这就引发了一阵剧烈"骚动"。不解和质疑纷至沓来,并因此掀起了又一轮思想交锋。面对"低级""下流"的指责,面对收回和销毁刊物压力,刊物挺住了,安徽戏剧挺住了,思想解放的潮流挺住了!在省委省政府的正确领导下,社会舆论最终回归理性,开放包容的声音渐成主调。安徽戏剧坚持了自己的艺术执念,为新时期的戏剧创作,为打造戏剧繁荣的共同意志,闯开了新局面,营造了新语境。

赖少其《落花曲》

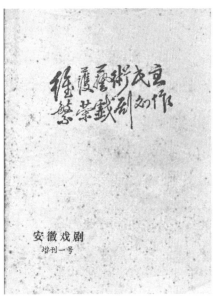

《安徽戏剧》1979年第6期封面　《安徽戏剧》增刊一号

数年后,当内部发行的《安徽新戏》喜迎"公开发行",笔者辗转向曹禺先生求索题词时,先生便挥笔下了"天下谁人不识君"的赞美和激励之言……

此一时期的安徽戏剧确曾令人自豪,引人瞩目!

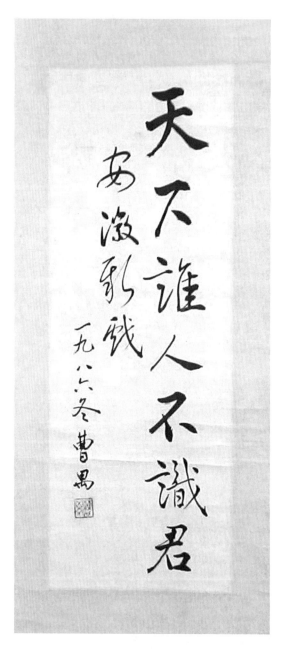

曹禺题词《天下谁人不识君》

历史的"合力":
楚剧与20世纪中国革命的互动

刘 玮[*]

摘 要： 从北伐时期共产党人李之龙的楚剧改革到三厅组织的楚剧抗敌流动宣传队,再到新四军政治部下辖的楚剧队,在历史的"合力"下,楚剧与20世纪中国革命形成了紧密的互动关系。一方面,革命(革命者)为楚剧争取合法演出机会,激活了其潜能与生产,推动了其戏曲意义的发现与重构。另一方面,楚剧又为革命所用,凭借灵活、大众的编演方式,建构出生动的革命表象,激发了民众的革命冲动,成为战斗宣传中一支重要的"轻骑兵"。楚剧与20世纪革命的互动,是新民主主义革命时期中国共产党对戏曲"发现"与重构的典型个案,发达的宣传教育功能及鲜明的平民艺术特性成为推动楚剧现代戏创作的有力引擎。

关键词： 楚剧；中国革命；平民艺术；重塑与激发

20世纪上半叶,楚剧能从湖北黄陂、孝感地区屡遭查禁的民间小戏一跃成为武汉剧坛与京剧、汉剧三足鼎立的重要剧种,这得益于内外合力的助推。一方面,楚剧从农村进入城市后,开始全面借鉴京剧、汉剧等剧的剧目、表演、化妆、服饰、伴奏、舞美等,从而逐渐迈向艺术高峰。另一方面,楚剧几乎在每一个发展的关键节点,都有中国革命的推动以及中国共产党的指导。

长期以来,学界对20世纪上半叶楚剧发展的研究,较多关注其都市化进程,阐释城市空间、都市人群、大众娱乐、日常生活等方面对楚剧现代化转变的影响。[①] 其实,除了都市文化空间的塑造,20世纪楚剧与中国革命有着密切且频繁的互动关系。可以说,革命激活了楚剧的潜能与生产,推动了楚剧戏曲意义的发现与重构。同时,楚剧也是革命宣传中一支重要的"轻骑兵",在不同历史时期,不同革命空间里,发挥了不容忽视的宣传作用。

[*] 刘玮(1982—),博士,武汉音乐学院音乐学系讲师,专业方向：戏曲音乐、地方戏曲文化。

【基金项目】本文为国家社会科学基金艺术学重大项目"新中国成立70周年中国戏曲史(湖北卷)"(19ZD07)、湖北省教育厅中青年科技创新团队计划项目"新时期武汉戏曲大码头文化生态研究"(T2021018)、湖北省教育厅哲学社会科学研究青年项目"湖北新创剧目文化生态研究"(21Q230)阶段性成果。

① 相关成果有傅才武：《近代化进程中的汉口文化娱乐业(1861—1949)》,湖北教育出版社2005年版；胡非玄：《启蒙视角下民国楚剧文学现代化历程述论》,《武汉学研究》2021年第2期；谈太辉：《论清末至民国期间楚剧在汉口的发展困境》,《湖北职业技术学院学报》2022年第2期；叶萍：《乡村和城市：楚剧戏班的形成与早期发展》,《文化发展论丛》(第1卷),社会科学文献出版社2018年版,第287—302页。

一、革命者的发现：平民艺术的定位与宣教功能的激发

从晚清到民国，以黄孝花鼓戏（楚剧前身）为代表的地方小戏，长期被当局以"诲淫诲盗、伤风败俗"为由查禁、取缔。花鼓戏戏班进城的过程可谓一波三折，经历了从汉口周边农村到租界戏园演出，再到汉口本地戏院演出的艰辛过程。而这其中，在黄孝花鼓戏的命名和获得合法演出资格的关键事件上，离不开当时北伐革命的推动以及共产党人李之龙的提倡。

（一）国民革命军的北伐与楚剧平民艺术的定位

最初花鼓戏戏班只能在汉口周边农村或执禁懈弛处演出。道光至光绪年间，黄孝花鼓戏艺人进入汉口，在深夜作临时演出。光绪二十六年（1900），黄孝花鼓戏首次公开进驻沙口镇望江、贤乐两茶园清唱。沙口镇位于黄陂县与汉口交界地带，水陆码头众多，来往客商云集，黄孝花鼓戏在此地大受欢迎。当时常演剧目有《蔡鸣凤辞店》《喻老四拜年》《十里凉亭》《大反情》《小反情》《游春》等，这些小戏大多反映农村生活，尤其农村青年男女婚恋故事，因此广受观众欢迎。1902 年，汉口德租界清正茶园看到黄孝花鼓戏的市场潜力，率先邀请沙口镇黄孝花鼓戏戏班到租界公开演出，其他租界茶园见其获利可观，纷纷效法。其后 9 年，英、法、日、美等各租界内美观、双桂、天一、春桂等 17 家茶园竞相邀请黄孝花鼓戏进驻演出。[①] 1911 年，戏园渐兴，黄孝花鼓戏又转入戏园演唱。在租界站稳脚跟后，黄孝花鼓戏日趋兴旺，并逐渐影响汉口周围各县。

不过，花鼓戏面临的禁演困境始终未能改善。从 1911 年到 1926 年，不仅湖北省及汉口市政府在辖区内明令禁演花鼓戏，而且汉口市政府多次向法、英、日等租界领事交涉，要求查禁共和、天声、春仙等黄孝花鼓戏戏园，租界内的戏班只得绞尽脑汁逃避政府查禁，以"改良通俗歌剧"这一换汤不换药的名字演出。

真正使黄孝花鼓戏获得汉口辖区内合法演出地位的，是北伐节节胜利的形势。1926 年 9 月 7 日，中国国民革命军北伐攻占汉口与汉阳。负责总政治部宣传工作的李之龙随即抵达汉口，对汉口戏剧班社以及演出市场做了为期两个月的调查，撰文《为什么要提倡楚剧》。在李之龙看来，楚剧的平民特性吻合了国民革命提出的"联俄、联共、扶助工农"政策，且极适合在农村做宣传工作，因此提出"为社会教义与党义宣传而提倡楚剧"[②]。为此他曾直言不讳地指出：

> 描写社会问题是它的特长，我们应该利用它的长处，做社会教育党义宣传的工具。照我们的经验，知道新剧是长于政治问题的戏剧。楚剧又因布景简单演员不多，甚适合于农村的宣传，所以我们认定楚剧是社会问题的戏剧，是唯一的农村宣传的戏

[①] 参见李志高主编：《楚剧志》，湖北科学技术出版社 2015 年版，第 4 页。
[②] 李之龙：《为什么要提倡楚剧》，《戏剧研究资料》（第 18 辑），湖北省艺术研究所 1990 年版，第 1 页。

剧。在革命宣传与社会教育的观点上,我们要提倡楚剧。①

李之龙对楚剧"平民的艺术""民间的文学"的定义以及对其教育功能的"发现","对后来楚剧界和汉口市党部、市政府都产生了影响"②。武汉国民政府迫于革命宣传的需要,实施严格的许可证管理方式,来规范楚剧演出。

武汉国民政府甫一成立,楚剧艺人便开始紧锣密鼓地争取合法身份。1926年9月9日,他们向汉口市总工会提交成立工会组织的申请。市总工会批准,并定名为"花业工会"③。楚剧由此有了官方认同的从业组织。同年9月10日,湖北省筹备剧学总会,新成立的楚剧工会申请加入其中。会上,湖北剧学总会委员长、汉剧进步艺人傅心一提名,将黄孝花鼓戏正式命名为"楚剧",这也标志着楚剧得到汉口乃至湖北戏曲行业的认可。接下来,楚剧参加"军民同乐会"等庆祝国民革命北伐胜利的演出活动,并在慰问伤兵、声援上海工人罢工、救济灾区农民等各类公益活动中露面,进一步巩固了合法地位。

(二) 共产党员李之龙对楚剧宣教功能的激发

1926年12月,国民政府由广州迁往武汉。同月,武汉国民政府将新市场改名为中央人民俱乐部(又名血花世界)。该俱乐部成为武汉国民政府革命宣传的主要阵地,由共产党员李之龙担任主任。李之龙,湖北沔阳人,1921年结识中国共产党早期领导人董必武、陈潭秋后申请加入中国共产党,1926年担任中山舰舰长,被授予海军中将军衔,成为最早被授中将军衔的中共党员。同年,他因"中山舰事件"被秘密逮捕,获释后即赴汉口担任中央人民俱乐部主任。

早在学生时代,李之龙便对戏剧产生浓厚兴趣。1912年,他考入武昌外国语专科学校英语科,组织同学成立新剧社,创作《叶老爷现丑记》,化装上街演出,以讽刺当时的官僚老爷。1925年,李之龙任黄埔学生军教导营党代表,与陈赓、蒋先云等组织血花剧社,演出话剧《新时代》,以此纪念"五四"运动六周年。接手中央人民俱乐部后,他便着手编排楚剧以宣传革命思想。

不过在此之前,李之龙需要为楚剧去污正名,争取合法的演出机会。他发表《为什么要提倡楚剧》一文,一针见血地驳斥了楚剧屡遭禁演的理由:"什么有关风化这句狗屁,是我们听惯了的一些腐朽蠢物拿来反对男女同学的口头禅。""他表演深刻,稍有一二描写性爱问题的剧本,遭人骂为花鼓淫戏。"④李之龙以每月1200元包银的价格,聘请陶古鹏、李百川领衔的天仙班在血花世界二楼公演,并将血花世界的露天剧场、老圃游艺场作为楚剧的固定演出场所。值得一提的是,当时经常有国内外著名艺术团体或艺术家来到血花世

① 李之龙:《为什么要提倡楚剧》,《戏剧研究资料》(第18辑),湖北省艺术研究所1990年版,第2页。
② 胡非玄:《国民政府的许可证管理队楚剧发展的影响及思考》,刘祯主编:《戏曲研究》(第81辑),文化艺术出版社2010年版,第336页。
③ 黄孝花鼓戏艺人工会最初得到市总工会的批准成立,定名为"花业工会",后根据陶古鹏建议改为"湖北进化社"。
④ 李之龙:《为什么要提倡楚剧》,《戏剧研究资料》(第18辑),湖北省艺术研究所1990年版,第2页。

界演出,在李之龙的安排下,楚剧艺人与来汉的苏俄莫斯科登肯舞蹈团、哈尔滨苏侨红旗舞蹈团以及京、沪等地的京剧名伶都有过同台献艺。① 这不仅提高了楚剧声誉,也为楚剧与其他艺术样式学习交流提供了难得的平台。

李之龙还组织成立"楚剧进化社演员训练班",开展为期两个月的培训,参加的学员百余人。培训班"聘余为正管理员、李百川副管理员,演员改服学生装,剧本采用醒世剧,以为提高人格,借以宣传民间事实"②。李之龙不仅亲自讲授《演员的修养》课程,还广泛邀请武汉的文化名流给学员授课,如刘艺舟讲授《戏剧的起源与化妆》,欧阳蟾园讲授《剧本写作》,李少仁讲授《戏剧变迁史》,等等,这些课程无疑提高了学员的文化水平与艺术修养。

最为重要的是,李之龙从众多楚剧剧本中筛选出《思凡》,亲自将其改编为社会问题剧,用以提倡婚恋自由、妇女解放等进步思想。李之龙对该剧的创作、布景、化妆、服饰、音乐等各个方面都作出了全面改革,不仅强化了楚剧的宣传教育功能,也进一步激活了楚剧表达现代思想的潜能。他曾将话剧排演的方式运用于楚剧,撰写《〈小尼姑思凡〉导演法》,成为楚剧历史上"第一个制定导演构思的执行导演"③。其改造主要有三:其一,净化舞台背景,舍弃连台本戏中使用的繁复背景,仅在正面及两侧"挂醉红色景布各一面"④;其二,简化服饰化妆,该剧没有生硬模仿大剧种,而是采用"艺术化的写实化妆法",服饰也使用材料清爽、颜色素净的毛麻织物,使整个小尼姑的装扮朴实素淡;其三,音乐唱腔上,保留楚剧的帮腔,文场的胡琴、三弦、箫笛,尽量不用武场,《思凡》根据表演需要仅用笛师、鼓师二人。

要之,李之龙以政治家的身份对楚剧进行改造,难免有偏激之处,且基本剥离楚剧的娱乐功能,拒绝承认戏剧审美的独立性,也有违艺术发展规律之处。不过,作为土生土长的湖北人,他对从小耳濡目染的家乡戏曲有着深厚的乡情寄托;作为革命者,他又对乡村传统文化及民众文化心理有着深刻的体察。他企图通过老百姓通晓的旧有形式,传达教育的内容,以此造就轰轰烈烈的革命局面。李之龙的楚剧改革是"中国戏曲与中国共产党建立联系的开端"⑤,这不仅为此后红色戏剧的发生提供直接的启发,也在一定程度上为20世纪戏曲发展路径的拓展带来借鉴。

二、"铜琶铁板胜干戈":抗战文艺中楚剧的贡献及发展机遇

1937年,抗日战争全面爆发,国共实现第二次合作。12月,国民政府机关由南京迁往

① 参见余文祥:《李之龙与楚剧》,《戏剧之家》2001年第2期。
② 陶古鹏:《楚剧概言》,《戏剧研究资料》(第18辑),湖北省艺术研究所1990年版,第37页。
③ 杨有珂:《李之龙与楚剧》,《戏剧研究资料》(第18辑),湖北省艺术研究所1990年版,第23页。
④ 李之龙:《〈小尼姑思凡〉导演法》,《戏剧研究资料》(第18辑),湖北省艺术研究所1990年版,第13页。
⑤ 中国大百科全书总编辑委员会编:《中国大百科全书·戏曲 曲艺》,中国大百科全书出版社2002年版,第503页。

武汉,武汉成为当时的抗战中心。1938年,经国共双方协商,在国民政府军事委员会下设政治部负责政治工作,由陈诚任部长,周恩来同志代表中国共产党担任副部长。政治部下除了总务厅,还设有第一厅、第二厅和第三厅。第三厅主管宣传工作,厅长郭沫若,副厅长范寿康、范扬,主任秘书阳翰笙。三厅从1938年4月1日成立到10月25日撤出武汉,实际是武汉乃至全国抗日宣传的总指挥。

三厅下设五处、六处、七处,每处三科,机关设在武昌昙华林。六处主管艺术宣传,田汉任处长;第一科科长洪深,主管戏剧、音乐。三厅坚持党的统一战线政策,团结了各民主党派、文艺界人士集体抗日。"人心所系,人才荟萃,发挥了战斗作用,它在群众中享有很高的威望……是国统区抗日民族统一战线的一个战斗堡垒。"[1]1937—1938年三厅统领下的武汉抗战文艺,对全国抗战都产生了重要影响。

(一)"三厅在汉"的抗战文艺活动

"三厅在汉"的7个月时间里,几乎每个月都有不同形式的抗日宣传活动。如抗敌扩大宣传周、雪耻兵役扩大宣传周、抗敌一周年纪念活动以及组织10个抗敌演剧队、4个抗敌宣传队等。

迫于严峻的抗日形势,三厅成立仅一周(4月7日),便举行了抗战扩大宣传周活动。4月11日第五天为戏剧宣传日,演出有话剧、京剧、汉剧、楚剧、杂技等,既有室内演出,也有街头演出。室内演出场所基本囊括了武汉主要剧院,如新市场、凌霄、长乐、明记、维多利纪念堂、天声、美成、共和、满春、天仙、汉兴、粤汉等。演出剧目也多以表现英雄人物以及战斗精神为主,《岳飞》《文天祥》《八百壮士》《木兰从军》《梁红玉》《戚继光》《卧薪尝胆》《平倭传》《汉奸末路》等都颇受群众欢迎。街头演出则遍布武昌、汉口两地的主要公共场所,形式灵活多样。有的混在等候轮渡的人群中,扮演难民;有的将汽车装饰以彩灯,夜晚车过之处,民众随奔而观。5月3日,又举办雪耻兵役扩大宣传周。5日为戏剧宣传,包括京剧、汉剧、楚剧、杂技、文明戏在内的剧业剧人劳军公演团赴伤病医院慰问演出。总之,在三厅的动员及领导下,全市艺人团结一致、积极踊跃地参加了各类劳军、献金、救济灾民等演出活动。

值得一提的是,在演出过程中,楚剧这一极受观众欢迎的民间小戏受到不少文艺界知名人士的关注,田汉、洪深、朱双云等纷纷参与创作、改编楚剧剧本。1937年12月,田汉在武汉创作京剧《新雁门关》;同年12月25日,该剧在"全国戏剧界援助华北游击战士募捐联合公演"上首演,其后田汉又将之改编为楚剧上演。[2]

1938年,洪深与朱双云合作,在顾一樵的话剧《岳飞》基础上,编剧并排演了楚剧《岳飞的母亲》。顾氏《岳飞》基本沿袭传统岳飞传的叙事模式,以岳云在岳飞尸体旁饮鸩自尽作结。《岳飞的母亲》则将结果修改为:太学生陈东率众冲上,向大家号召"我等大宋之

[1] 阳翰笙:《第三厅:国统区抗日民族统一战线的一个战斗堡垒》,《新文学史料》1980年第4期。
[2] 李志高主编:《楚剧志》,湖北科学技术出版社2015年版,第323页。

人,岂能坐视大厦将倾,就此打进奸贼府门便了",随后民众喊着"打！打！打！",一同冲下。① 这明显带有创作者的政治寄托,与当时全民抗战的思想形成强烈呼应。

艺人的思想教育也是三厅十分重视的工作。1938年9月,田汉史无前例地将武汉三镇京剧、汉剧、楚剧、评剧、杂耍等各类班社艺人集中起来,在光明大戏院举办"战时歌剧演员讲习班",楚剧有两百余人参加。"经过一个月的训练,一方面把时势问题和抗战意义向他们灌输,另一方面也想改造他们的习惯,让他们了解一些新的戏剧艺术。"②"讲习班"结束后,三厅举办隆重的结业仪式,授予750余名学员结业证书。可以想见,这次培训不仅使艺人们艺术素养得到提升,思想觉悟得到提高,更使他们爱国热情空前高涨。所训艺人未有一人留下来为敌所用,皆义无反顾地投入抗敌宣传的队伍之中。

（二）楚剧抗敌流动宣传队的成立及贡献

1938年10月,在政治部三厅第六处的具体部署下,楚剧组成问艺、曙光、楚艺、青年、合力、问艺二队等6支抗敌流动宣传队,由军委政治部颁发军用证书,分头撤退至后方,开始长达8年的宣传活动。

1938年10月20日,由王若愚、徐俗文带队的湖北问艺楚剧宣传二队（以下简称"问艺二队"）173人由汉口出发,抵达沙市,与前期到此的沈云陔、高月楼两人会合。1939年农历正月十五,他们到达宜昌,短暂停留后,经过一个多月的江上漂泊,于3月抵达重庆。1943年,演出的一园戏院被收回,无法继续演出③,其于7月西迁至泸县。1944年,同样由于演出戏院被政府征用,在龚啸岚、王若愚的接洽下,问艺二队移至内江抗建大戏院演出。

1938年10月,江秋屏带队的曙光、黄楚材率领的楚艺两支宣传队离汉后被敌军冲散。1939年,两队在湖南汇合、合并,继续流落至广西桂林,幸得欧阳予倩倾囊相助,安排剧场演戏。1945年,宣传队流亡至贵州,江秋屏积劳成疾而亡；至10月,黄楚材带领宣传队到达四川泸县,与问艺二队会合。

1946年,楚剧抗敌流动宣传队的几支队伍终于回到武汉。8年时间,他们遭遇了飞机轰炸、乘船落水、剧场被炸、稽察滋事等诸多劫难,不少艺人如高小楼、江秋屏等病故异乡,徐小哈、魏楚晖等死于战火。尽管如此,他们始终不忘抗战宣传的历史使命,坚持到了抗战胜利的最后一刻,正如王若愚在《湖北问艺楚剧宣传第二队呈文》中感慨道："上无负于政府之期望,下无负余本身之职责。"④

这段西迁抗日的时间里,问艺二队在重庆演出的影响及贡献最大。问艺二队从1939年4月8日在重庆一园戏院首演,到1943年7月西迁泸县,一共在重庆演出4年。其主

① 朱双云：《朱双云文集》（下册）,赵骥辑注,学苑出版社2018年版,第806页。
② 郭沫若：《郭沫若自传第四卷·洪波曲》,贵州教育出版社2012年版,第86页。
③ 1940年8月20日中午一点钟,36架日本飞机在重庆上空投燃烧弹,一园戏院化为灰烬。后沈云陔、高月楼拿出私蓄作抵押,贷款16万元,交由宜昌营造厂重建。新的一园戏院落成后,问艺二队得以重返戏院,挂牌演出。1943年,一园戏院老板黄联宾查出侵占问艺二队捐洋87 090元。后黄收回戏院,致使问艺二队在重庆无法立足。
④ 余文祥：《湖北问艺楚剧宣传二队入川记》,《武汉文史资料》1995年第3期。

要演员有沈云陔、高月楼、冯雅南、张玉魂、徐小哈、张美玉、陈金华、高晓楼、袁壁玉、高月樵、熊剑啸、高少楼、陈汇南等。队中行当齐全,名角众多。他们演技精湛,再加上全队上下各司其职,团结一心,患难与共,在演出市场中赢得了良好的口碑。

问艺二队除了在重庆演出市场占据一席之地外,为抗战宣传所作的贡献也有目共睹。他们主动编演爱国题材剧目,不遗余力地进行抗日宣传,得到重庆政府、艺术界人士、社会观众的一致好评。龚啸岚编写了15本连台本戏《岳飞》,其中《闹辕门》《战金山》一度成为沈云陔、高月楼等名角在渝演出的代表剧目。该剧在重庆影响极大。1940年4月,周恩来、邓颖超在田汉的陪同下,到一园戏院观看演出。① 郭沫若观看后,被高月楼气贯长虹、激愤慷慨的唱腔所震感,欣然题写"岳飞"二字赠与龚啸岚。1944年,京剧名班厉家班返回重庆,也排演了该剧的头二本,成为当时改良京剧的成功典范之一。

尤其难得的是,在当时重庆并不景气的演出市场里,问艺二队竭力筹集款项,支援各方。该队离汉后,曾撤往沙市,在沙市公演14场,所得收入4 000余元全数上交作劳军之用。1939年,其到达重庆后,加入重庆市劳军公演团,每周四、日坚持不懈地参加公演,共为劳军募捐5万元,为教育基金捐款5万元。1942年,鄂、豫两省灾情严重,问艺二队为湖北旱灾筹洋60万元,为河南水灾又筹洋100万。他们在内江一地,即为红十字会、教育基金、基础建设捐款180万元。据统计,问艺二队在渝期间(1939—1946)合计捐款达541万元。② 抗战结束后,曾任三厅艺术处处长的田汉不无感慨地总结道:"中国自有戏剧以来,没有对国家民族起过这样伟大的显著的作用。抗战以前,戏剧尽了推动抗战的作用;抗战开始以后,戏剧尽了支持抗战、鼓励抗战的作用。"③

(三)抗战文艺中楚剧的发展机遇

事实上,无论在武汉本地的演出,还是辗转重庆等西南地区的抗日宣传,楚剧在轰轰烈烈的文艺救亡运动中都得到了难得的发展机遇。

一方面,武汉文化禁锢政策被打破,楚剧重新获得表演的舞台。大革命失败后武汉当局采取严格的文化禁锢政策,武汉演出市场重度萎缩,以致当时武汉文化界被称为"一块沙漠"④。1937年底至1938年10月,武汉作为南京国民政府西迁重庆的中转站,一度成为全国文化的中心,从华北、华东地区疏散出的政府机构、艺术团体、文艺机构等都云集武汉。中华全国戏剧界抗敌协会以及政治部第三厅等机构的相继成立,标志着武汉抗战文艺运动迎来高潮。在官方机构和行业协会的合作下,武汉当局此前的文化政策自然随之解禁,包括楚剧在内的武汉地方文艺重新得到演出的舞台与机遇。

另一方面,楚剧与在汉的戏曲剧团、著名艺术家交流合作,共同支持抗战戏剧运动,提

① 李志高主编:《楚剧志》,湖北科学技术出版社2015年版,第27页。
② 细节数据参见余文祥:《湖北问艺楚剧宣传二队入川记》,《武汉文史资料》1995年第3期。
③ 田汉:《关于抗战戏剧改进的报告》,《田汉文集》(第15卷),花山文艺出版社2000年,第380页。
④ 《抗战初期武汉文化界活动概况》,武汉文化志办公室编:《武汉文化史料》(第2辑),内部资料,1983年,第8页。

升了自身的美誉度。淞沪会战后上海沦陷,武汉替代上海成为戏曲界的活动中心,上海的救亡演剧队、抗日宣传队等戏剧团体以及包括京剧、昆剧、绍剧、湘剧、粤剧在内的10多个剧种聚集在汉,如时人所说:"这一次,因为全国一十八个戏剧团,全国超过百分之九十五以上的戏剧人才都集中在汉口,许多久违朋友,在以前不容易见面的,在汉口我们都见着了。"① 楚剧作为武汉本地戏曲的"东道主",不仅与其他艺术团体频繁交流合作,展开观摩学习,还与新文学家们建立合作关系,赢得良好的声誉。前文所提田汉、洪深、朱双云等著名艺术家,不仅参与楚剧《岳飞的母亲》《新雁门关》《新牛郎织女》《新天河配》等剧本的创编,还参加表演彩排,亲自指导楚剧演员。而楚剧艺人的热心投入,也给郭沫若、田汉等人留下极好的印象。郭沫若曾动情地回忆道:"旧剧艺人们都是很热心的,平常有什么号召的时候,他们赞助很起劲。如象演剧献金的义举,他们是不惜功力的。受训的时候,他们也很热心听讲。在武汉撤守时,如楚剧班抛弃了自己多年的生活地盘,随军撤退,流亡到四川去了。这不是很感动人的事吗?"②

需要指出的是,1938年众多的戏曲剧团、艺术人才齐聚武汉,探讨抗战戏剧运动指导理论的构建,这在戏剧史上尚属首次。而这种罕见的戏剧界的集体性运动,只到中华人民共和国成立后第一次全国戏曲观摩大会的召开,才再次出现。

三、化入革命:新四军五师楚剧队的筹建发展与剧目生产

1941年皖南事变后,中共中央坚持"既联合又斗争"的原则,发布重建新四军军部的命令,将豫鄂挺进纵队改编为新四军第五师,由李先念任师长。1941年4月5日,新四军第五师全部组编完毕后,李先念发布《率新四军第五师全体将领就职通电》,宣告"坚持抗日民族统一战线方针,为讨伐日寇、汉奸、亲日派而奋战到底"。五师创建并巩固了鄂豫边区抗日根据地,转战鄂、豫、湘、赣、皖等省,为中华民族的解放作出了巨大贡献。为了更好地动员组织群众,发动敌后游击战争,五师十分重视文艺宣传工作。成立之初,师政治部便决定组建文工队,全队30余人,队长唐亥。同年,文工队增设楚剧组,后扩大编制为楚剧队。

(一)由旧时艺人到革命战士:五师楚剧队的筹建发展

1941年,新四军五师参谋训练班举行军民联欢晚会,几个热爱楚剧的文娱委员借用楚剧《十里凉亭》的形式编写了妻子送郎参军的《新十里凉亭》,演出不仅获得了观众的好评,而且得到李先念的关注。李先念为湖北黄安人,熟悉并喜爱花鼓戏,他认为这种极易受到群众欢迎的文艺形式简便灵活,是抗日宣传的有力工具。在李先念的重视与安排下,五师文工团下辖楚剧组成立。

楚剧组筹建后,演员主要是当时被日军占领的武汉、黄陂等地的爱国艺人,另外还有

① 秋涛:《中华全国戏剧界抗敌协会成立经过》,《抗战戏剧》1938年第4期。
② 郭沫若:《郭沫若自传》(第4卷),贵州教育出版社2012年版,第86页。

部队中会唱爱唱楚剧的干部、战士。为了尽快提升演出水平，楚剧组派专人到武汉网罗专业演员、置办戏箱。果然，在很短的时间内，楚剧组便能独立组织专场晚会。

楚剧组成立后不断发展壮大，首先由组合并为队。1942年8月，文工队与十月剧团合并整编为五师政治文工团，楚剧组也吸收了徐金山、王金彪、喻鸿斌、殷诗全等艺人扩编为楚剧队，文工团副团长方西兼任队长，黄振任副队长。

从1942年至1946年，楚剧队由一个队扩编至三个队。第一次扩编是在1944年初，楚剧队扩编为两个队，一队由汪洋、黄振率领，调归十三旅政治部领导，1945年9月又调回新组建的五师野战军(中原军区第二纵队前身)；二队由殷诗全、俞洪斌、陈声德带队，调归第三军分区政治部领导。第二次扩编是在1945年2月，三五九旅南下支队南渡长江，在当地一个民间楚剧班的基础上成立楚剧三队，王劫任队长。1946年10月下旬中原军区成立，楚剧队也随着五师一起编入中原军区。1949年后，大部分成员加入湖北省文工团楚剧队。1952年省文工团整编时，他们又转入省地方歌剧团和其他戏曲团体。

据现有资料，新四军五师楚剧队的干部、队员以及学员共81人，具体如下表：

新四军第五师楚剧队人员统计表[①]

身份	姓　名	队别	职位/行当	身份	姓　名	队别	职位/行当
干部	黄　振	一队	队长、指导员、丑角	演员	魏长咏		净
	韩光表	一队	副指导员、二胡		易　明		净
	汪　洋		文工团长兼队长		叶昌文		旦、小生
	刘建章	二队	指导员		鲁　燕		生
	陈声德	二队	指导员		冷月仙		花旦
	陈彬雄	二队			杨　彦		小生
	喻洪斌	二队	二队队长、丑		李连生		旦
演员	周佩芝	一队	青衣		张福东		武生
	赵小荣		旦		任幼奎		小生
	黄腊生		净		刘道金		丑
	江春容		小生		江桂林		小生
	阮金山		丑		阮海州		小生

[①] 该表数据来自叶萍主编：《楚剧志资料汇编》，武汉大学出版社2021年版，第44—45页。据原编者按，具体人数可能会存在个别疏漏；另，楚剧一、二、三队几经分合调整，表中未注明队别者一般为一队队员。

续表

身份	姓　名	队别	职位/行当	身份	姓　名	队别	职位/行当
演员	徐金山		小生	演员	喻成斌	二队	老生
	王金彪		丑		杜　么	二队	老生
	易云卿		生、净		彭和尚	二队	老生
	胡少卿		老生		张贵和		小生
	朱玉声		奶生		张太华		丑
	顾老三		小生		叶成均		丑
	殷诗全		旦		梅宏铀		杂角
	杨少华		丑		刘忠权		小生
	张春堂		老生		肖玉姣		旦
	胡玉鹏		老生		黄士林		杂角
	李星元	三队	丑		邱惠春		小生
	张少山	三队	老生		汪少雨	三队	旦
	夏玉阶	三队	老生		冷建飞	三队	小生
	陈利华		杂角		李协臣		老生
	殷幼奎		小生		王明芝		旦
	易少堂	二队	老生		詹玉魂	三队	旦
	章致德	二队	杂角		徐秋元		旦
	付细金		丑	伴奏	江桃生	二队	鼓
	王冬生		丑		周汉桥		武场
	关舜阶		丑		姚干明		武场
	熊明清		生		王德道	二队	京胡
	彭梅生		旦		刘德烈		胡琴
	朱志亮		奶生		肖心元		胡琴
	邓家春	二队			小　刘		胡琴

续 表

身份	姓 名	队别	职位/行当	身份	姓 名	队别	职位/行当
伴奏	罗少卿		胡琴	衣箱	徐哈笑	三队	
	胡燕青		胡琴	学员	黄么海		
	甘少华		胡琴	其他	王禾龙		
	尤苟生		胡琴		冷先明		

楚剧队成立后,大部分队员不仅遭到他人轻视,自己也怀有"戏子""下九流"的观念,以从事下贱服务行业自居,甚至楚剧队长黄振都坦言:"我自己在唱楚剧,也同样看不起楚剧……怕要我一辈子唱楚剧,耽误自己的前途。"①为了使队员尽快由旧时艺人转变为文艺战士,树立全新的价值观与事业观,五师政治部对其进行了一系列改造,其中最关键的问题便是艺人自我认识的转变。

第一步是开展理论学习,解决思想问题。1944年冬,楚剧队与文工团其他团员一起,参加师政治部举办的"艺术训练班",学习毛泽东《在延安文艺座谈会上的讲话》精神。通过为期3个月的理论学习,楚剧队确立了"为工农兵服务"的工作方向,认识到"任何艺术形式,只要是为工农服务的,政治地位一律平等"②。楚剧队队员所操持的不再是"贱业""小道",他们同文工团话剧队、歌舞队的队员一样,是革命宣传的工作者,"是演革命的新戏的演员,不是唱戏的戏子"③。

当然,对楚剧队思想洗礼最大、转变最有成效的还是"到火热的斗争中去锻炼"。在残酷的战争年代,楚剧队无法避免地经历过大大小小的各类战役。他们虽然不是拿着刀枪冲锋杀敌,却以实际行动为前线战士带去精神慰藉。

> 部队在大山寺作战,我们楚剧一队就在白果树湾演出。演的是《盘肠大战》和《风波亭》。前面在打仗,后备队在看戏,担架队看了戏上前线。很多彩号送了下来,就在台下躺在担架上听戏,不哭也不哼,表现得非常英勇。前线战士们在战壕里说:打了胜仗回去看楚戏。这时,我们夜晚唱戏,白天拿着鼓板、胡琴到战壕去,战斗间歇时间就唱几句。④

1946年6月,国民党三十万大军围攻中原军区,五师及其楚剧队经历了更为艰难的中原突围。楚剧队被编入十四旅第三连,黄振担任指导员,韩光表为副指导员,汪洋任队长,王劫任副队长,随同三五九旅突围,从宣化店出发,一路途径信南、邓县、荆紫关、丹江直至陕南。这种炮火的直接淬炼,使楚剧队队员彻底放下思想包袱,"和部队一起同呼吸、共患难,随军作战,生龙活虎地活跃在战斗的火线上"⑤。旧时艺人最终在革命战火的洗

①②③⑤ 黄振:《回忆新四军五师楚剧队》,《湖北日报》1962年6月24日。

礼下,成长为部队的文艺战士。

(二) 战时性:五师楚剧队的剧目生产

作为一个随军演出的文艺团体,五师楚剧队的剧目生产必须配合战争的需要,因而无论是演出剧目还是编演方式,都具有鲜明的战时性。

首先,五师楚剧队的演出剧目必须通过思想性和政治性的筛选,无论传统戏、新编戏还是现代戏,一般都会宣传爱国主义和革命英雄主义精神,歌颂劳动人民,反对豪强劣绅,以此来提升部队和普通百姓的斗争精神。常演的传统剧目主要有《盘肠大战》《葛麻》《群英会》《捉放曹》《逼上梁山》《法门寺》《打渔杀家》《三岔口》《群英会》《黄鹤楼》《女起解》《闯王进京》《清风寨》等,其中既有楚剧传统戏,又有移植剧目。当然,演出最多、最受欢迎的还是新编的现代戏和古装戏,如1941年新创现代戏《赵连新归队》《反共害民记》、1942年春演出的现代戏《赶杀记》、1943年新编现代戏《法场风波》《偷牛》《贪污乡长》。从1944年开始,楚剧队的编演经验越加丰富,再加上有新的艺术人才加入,剧目质量越来越高,排演了一系列重要剧目。1944年演出的现代戏,有唐亥编写的《长沙沦陷记》、喻鸿斌执笔的《新农家乐》、新编古装剧《风波亭》《王佐断臂》以及集体创作的《卧薪尝胆》。1945年,在八路军三五九旅南下支队业余文工团(后改为楚剧三队)的帮助下,楚剧队排演古装剧《逼上梁山》、现代戏《血泪仇》《解放桐柏》。

其次,五师楚剧队编演剧目的目的性突出,工具化倾向明显。每次创编剧目基本都是在配合某项政治任务,充当宣传、感化的文艺工具。如为瓦解伪军斗志,感化俘虏,汪洋和黄振合作写下了《赶杀记》。剧作借王排长妻子之口,义正词严地质问伪军赵连长:"我丈夫投靠新四军有什么不好?你为什么帮助日寇屠杀自己的同胞?"[①]五师十三旅歼灭了国民党蒋少瑗的四旅,为教育军中俘虏,楚剧队被派去演出新编剧《反共害民记》。[②] 该剧描写了伪军司令曹旭奸杀寡妇罗氏、迫害其子旺安的恶行,不少俘虏看后特别惭愧,"毅然参加了新四军,成为了我们的同志"[③]。有的是配合边区各项后勤任务,如古装戏《卧薪尝胆》配合"生产自救"运动,《贪污乡长》配合边区纪律大检查,《偷牛》配合春耕生产等。还有的则及时宣传战斗形势,如1945年10月新四军发动反对内战的桐柏自卫反击战,相继解放了桐柏、枣阳、新野、唐河等县城,为了庆祝反击战胜利,鼓舞全军士气,黄振和韩光表等人合作,很快创编出了反映此次战役全过程的《解放桐柏》。

最后,编演方式呈现出灵活性与大众化的特点。楚剧队的创作速度可谓惊人,一两个晚上便可编排一出新戏。"效果好的就保留下来,效果差一些的,就不再演了……大家商

① 孙彬:《黄振传》,湖北新四军研究会、湖北省艺术研究所编:《戏曲教育家黄振纪念文集》,内部资料,2005年,第12页。
② 该剧本后由喻鸿斌、周佩芝述录,辑录于湖北地方戏曲丛刊编辑委员会编辑:《湖北地方戏曲丛刊》第12辑,湖北人民出版社1959年版,第115—127页。
③ 孙彬:《黄振传》,湖北新四军研究会、湖北省艺术研究所编:《戏曲教育家黄振纪念文集》,内部资料,2005年,第12页。

议,规定几个人物,怎么上场,怎么下场。唱词唱腔,也是一个人或几个人编,在排练中大家一边凑一边定下来。"①为了获得更广泛的群众基础,编演多采用"旧瓶装新酒"的方式,有的在老百姓耳熟能详的故事基础上加工创作,如《新十里凉亭》《新古城会》;有的采用大众化的表演形式,如《农家乐》便采用花鼓戏中常见的"四季忙"的曲调形式。楚剧还与其他艺术形式相融合,如大型现代戏《长沙沦陷记》便是使用楚剧的唱腔、动作以及话剧的化妆、服饰,来抨击抗战时期国民党部分军官的消极抗日。可以想见,楚剧凭借灵活大众的编演方式,建构出生动的革命气象,坚定了民众的革命信仰,激发了民众的革命冲动,其自身也逐渐与边区老百姓的革命生活走向合一。

结　语

从北伐时期共产党人李之龙的楚剧改革,到三厅组织的楚剧抗敌流动宣传队,再到新四军政治部下辖的楚剧队,楚剧一直与20世纪中国革命有着密切的合作关系。一方面,革命(革命者)为楚剧演出确立了合法地位,并一步一步指导了楚剧现代品格的铸造,如楚剧"执行导演"的出现、革命题材现代戏的创作、戏曲教育功能的挖掘等。另一方面,楚剧为革命所用,尤其是抗日战争时期,在革命者与进步楚剧艺人的共同推动下,楚剧为抗战的胜利作出显著贡献。

楚剧与20世纪中国革命的互动合作,是新民主主义革命时期中国共产党对戏曲"发现"与重构的典型个案。一方面,在革命炮火的感召下,楚剧有着明确的服务现实的指向,教育功能日益发达。不过,不少作品也成了图解革命观念的工具,审美特性和娱乐属性明显缺失。另一方面,在革命期间,楚剧的平民性特征也得以重塑。就表现内容而言,其不再局限于农村的家长里短,革命时期百姓的生活生产、抗战中的苦难与斗争在不少作品中都有所体现;就情感、思想而言,在反映农村男女婚恋感情之外,还表达了普通百姓质朴的革命信仰,体现出平凡且真挚的爱国热情;就表现手法而言,楚剧既借鉴京剧、汉剧、川剧等其他大剧种的优长,又融入了民歌、小调、曲艺等老百姓喜闻乐见的民间艺术形式,其表现手法更为成熟、丰富。中华人民共和国成立至今,楚剧依然保有这一历史惯性,出现了《葛麻》《双教子》《虎将军》《大别山人》《辛亥人家》《向警予》等一批在全国有影响力的优秀作品。可见,发达的宣传教育功能以及鲜明的平民艺术特性仍是推动楚剧现代戏创作的有力引擎。

① 王之铎:《介绍五师的楚剧队》,北京新四军暨华中抗日根据地研究会编:《铁流:新四军文化专辑》(6),解放军出版社2002年版,第417页。

文化体制改革背景下的戏剧院团发展

——以芜湖为例

张 莹*

摘 要：2003年，全国国有文艺院团体制改革试点工作正式启动。安徽以改革求突破，参与试点改革。芜湖市艺术剧院、新黄梅文化演艺传媒有限公司、芜湖县黄梅戏剧团三个不同性质的文艺演出团体，走出了三条不同的发展道路，其成功的经验和遇到的难题都值得深思。进一步深化文化体制改革，转变观念和院团职能定位，激发内生动力，建立健全艺术生产与人才培养的长效机制，探索基层演艺服务供给的新模式依然是芜湖戏剧面临的重要课题。

关键词：文化体制改革；芜湖；戏曲院团；困境；不同模式；经验借鉴

2002年11月，中共十六大召开，对推进文化体制改革作了很明确的部署。2003年6月27日，全国文化体制改革试点工作会议在北京召开，全国国有文艺院团体制改革试点工作正式启动。2009年7月，在总结试点工作经验的基础上，中宣部、文化部下发《关于深化国有文艺演出院团体制改革的若干意见》，提出"坚持把转企改制作为深化国有文艺演出院团体制改革的中心环节"，并且明文规定："2010年后，将国有院团转企改制工作向面上推开。"2011年5月，中宣部、文化部下发《关于加快国有文艺院团体制改革的通知》，改革逐步向纵深发展。

富有改革传统、敢为人先的安徽虽然不在试点之列，却主动作为，以改革求突破，从2003年开始，逐步整合文化资源，进行试点改革。2006年6月，省政府召开了全省文化体制改革试点工作会议，主题是推进文化体制改革，加快建设文化强省，全省确定了7个地级市、6个省级文化单位、14个市级文化单位，实行试点改革。到2011年，全省93家院团除安徽京剧院保留事业性质，实行企业化管理以外，其他全部完成转企转制，组建了52家演艺公司。2011年4月30日至5月1日，全国文化体制改革工作会议在合肥召开，这是对安徽文化体制改革工作的肯定与鼓励。大会对完成中央确定的文化体制改革各项重点任务进度较快的北京、安徽等12个省市通报表彰，安徽省的17个市全部受到表彰。在这次国有文艺演出院团体制改革中，芜湖又走在了前列。

芜湖素有"江东名邑，吴楚名区""长江巨埠，皖之中坚"的美誉。其因江而生，依江而

* 张莹（1980— ），安徽省艺术研究院一级编剧，专业方向：戏剧研究与创作。

【基金项目】本文为国家社科基金艺术学重大项目"新中国成立70周年中国戏曲史（安徽卷）"（18ZD08）阶段性成果。

兴，自宋元时期起就被誉为"鱼米之乡"，更是中国著名的"四大米市"之一。四通八达的水陆交通，也使芜湖成了一个戏曲的"大码头"。据1958年安徽省第二届戏曲观摩大会的演出节目单可以看出，当时芜湖派出了庐剧、越剧、皖南花鼓戏、梨簧戏、京剧、徽剧、锡剧等7个剧种参加，演出剧目15个，可见当时戏曲盛况之一斑。改制前，这里依然有黄梅戏、庐剧、越剧等剧种国有文艺院团。文化改制改革后，新成立的芜湖市艺术剧院有限公司、南陵县新黄梅文化演艺传媒有限公司以及民营的芜湖县黄梅戏剧团有限公司的发展，代表了芜湖戏剧发展的不同发展方向，从不同侧面展现了戏剧院团的发展现状。

一、艰难前行的芜湖市艺术剧院

芜湖作为安徽第一批文艺体制改革试点单位，2006年对原市歌舞团、越剧团、黄梅戏剧团、庐剧团、演艺中心、剧目创作研究室6家文化事业单位进行整合，于2008年12月注册成立芜湖市艺术剧院有限公司。

改制前，越剧团、黄梅戏剧团、庐剧团的主要职能为创作演出戏剧、传统艺术整理加工与保护、艺术研究与评论、培养传统戏曲人才等，另外设有剧目创作研究室，主要职能为开展艺术创作、促进艺术繁荣、交流戏剧创作、研究戏剧理论、辅导业余剧创作等。各剧团在长期演出中也积累了一些有影响力的剧目，如黄梅戏《拥搿》，参加第五届安徽省艺术节，获编剧奖；1998年，经修改后重排，参加安徽省黄梅戏艺术年展演，获"优秀剧目奖"和省"五个一工程"奖；1999年，应文化部邀请，晋京演出，获得好评；2000年，由金芝（执笔）、草青改编成黄梅戏故事片，易名《搿主夫人》，先后获得安徽省人民政府繁荣黄梅戏事业"特别贡献奖"、安徽省"五个一工程奖"、全国"五个一工程奖"、第二十一届中国电影"金鸡奖"及第八届中国电影"华表奖"等。越剧团1956年带领《晴雯》《渔樵会》两剧参加了安徽省首届戏曲观摩演出大会，共获9项大奖；1987年，又携带《唐伯虎与沈九娘》《桐江雨》两部深受观众喜爱的作品晋京演出，大获好评。芜湖戏剧在彰显地域文化、服务人民群众精神文化生活方面，作出了重要的贡献。

新成立的芜湖市艺术剧院隶属于芜湖市国资委，下设艺术表演团、舞美工程部、乐团、策划创作编导部、演艺营销部、艺术培训中心及行政管理等部门，常年承担全市大型文艺演出、创作、辅导、培训等任务。改制后，剧院面向市场，演出机会增多了，演出场次也明显增多了，但大多业务是歌舞文艺演出。戏剧领域在推动职能转变和理顺与所属院团的关系上，在人才培养、艺术生产及演出市场上，暴露出了一些问题。对出人、出戏、出效益，繁荣演艺市场的目标而言，其还存在很大的差距。

（一）人才断层流失

文化体制改革以后，各文艺院团演员规编至同一部门，大家为完成演出任务或迎合市场需求，不分专业地参与各项演出，其中又以周期短、见效快的歌舞演出为主，戏曲演出少而又少。在此背景下，文艺作品质量很难理想，演员也无法更好地在工作中提升个人专业

素养。久而久之,原来各戏曲院团的艺术职能被严重弱化。目前,芜湖市艺术剧院除黄梅戏以外,越剧、庐剧、梨簧戏等剧种的老一辈演职人员逐渐退出舞台,却少有新的年轻力量加入。越剧、庐剧等已基本没有演出,梨簧戏作为省级"非遗"项目,目前也更多的是在"非遗"展演等特殊场合上演小戏、折子戏,戏曲人才流失及断层现象严重。

编创人才同样也存在断层、流失问题。1983 年,芜湖市剧目创作研究室成立,从事戏剧创作和戏剧研究工作。研究室曾经拥有一级编剧李琪骥、俞子徽、徐少逸、徐国华、丁以能,二级编剧张智、张华、刘伯璜、丁海鲲、吴建华、周明仁等创作人才。1986 至 2005 年间,其创作大小剧本 100 余部,参加省以上各种演出的作品有 60 多部,不少剧作发表并获奖。随着一批老同志的退休、调离、病故,剧目创作研究室被整合,没有及时吸纳培养新的年轻力量,其功能被弱化,目前已经没有在职在岗人员,导致近年来芜湖戏曲编创十分不景气。

目前剧院在职人员中,副高职称 16 人,中级职称 63 人,初级职称 17 人。长期不演戏,不创排新戏,演员失去演出机会,得不到舞台锻炼。其作为市级国有文艺院团,目前没有一名国家一级演员,没有领军人才。这样的问题,在乐队等其他艺术创作队伍中同样存在。

(二) 生产能力下降

院团体制改革以来,戏曲演出减少,芜湖艺术剧院各个剧种的艺术生产能力也在下降。以越剧为例,体制改革以后,基本以复排小戏为主,近些年已鲜有演出。

表 1 越剧演出情况

项目类型	剧目名称	主创	时间	场次
复排传统大戏	《碧玉簪》	李秀英-骆水凤 饰 王玉林-贺安珠 饰	2017 年	1 场
复排小戏	《红楼梦》选段《哭灵》 《梁山伯与祝英台》 《何文秀》选段《桑园访妻》 《打金枝》选段《闯宫》 《狸猫换太子》选段《拷寇》			

在院团改制改革以后,黄梅戏演出也以复排剧目为主。由于人才断档,其近几年主要依靠借助外力,通过与吴琼、黄新德等名家名角合作,先后复排了《江姐》《女驸马》《天仙配》等作品。2019 年芜湖市艺术剧院自成立以后,剧院开始独立原创上演了第一部大型黄梅戏现代戏《江城飞絮》,该剧入选 2019 年度安徽省文化和旅游厅戏曲创作孵化计划项目,参加了第九届中国(安庆)黄梅戏艺术节展演,随后至合肥演出,这也是芜湖市艺术剧院阔别 20 年多来首次到省会演出。

表 2　黄梅戏复排剧目

项目类型	剧目名称	主创	时间	场次
复排传统大戏	《江姐》	复排导演：吴强 江　姐-吴　琼饰 沈养斋-黄新德饰	2017 年	8 场
复排传统大戏	《女驸马》	复排导演：赵俊民 冯素贞-周洁群饰 李兆廷-瞿凌云饰	2017 年	2 场
复排传统大戏	《严凤英》	总导演：曹其敬 导　演：徐春兰 严凤英-吴　琼饰 谢文秋-黄新德饰 张浩然-瞿凌云饰	2018 年	2 场
复排传统大戏	《春江月》	复排导演：吴强 柳明月-周洁群饰 阿　牛-宋晓荣饰 柳　宝-瞿凌云饰	2019 年 2020 年	3 场
复排传统大戏	《天仙配》	复排导演：吴强 七　女-吴　琼饰 董　永-瞿凌云饰	2020 年	1 场
复排小戏 折子戏	《打豆腐》 《双怕妻》 《戏牡丹》 《打猪草》 《推车赶会》 《徐九经升官记》 《柜中缘》			

表 3　黄梅戏原创大型剧目

项目类型	剧目名称	主演	时间	项目情况
原创大型 黄梅戏	《江城飞絮》	编剧：李春荣　张莹 导演：汪　静 作曲：徐代泉 舞美设计：刘晓春 柳青青-周洁群饰 江　飞-瞿凌云饰 张耀宗-宋晓荣饰 曾仁山-张　典饰	2019 年	1. 入选省孵化项目 2. 参加中国（安庆）黄梅戏艺术节

基本保障不足、扶持力度不大、职能转变过慢等因素以及自身发展思路限制，客观上造成了芜湖艺术剧院经济基础薄弱，无法通过现代企业制度的建立和运营，实现自我造血、增强实力、良性循环。同时，人才匮乏、无法培养领军人物、艺术生产能力不足等现象，也掣肘芜湖市艺术剧院的发展。

二、发展探索中的新黄梅文化演艺传媒有限公司

2010年3月，已有50多年历史的南陵县黄梅戏剧团在全省率先完成"事改企"，由全民所有制事业单位转变为股份制民营企业。改制前，剧团近乎处于瘫痪状态，职工工资不能按时足额发放，已无法完成大型的演出。改制后，成立南陵县新黄梅文化演艺传媒有限公司，设执行董事、监事各1人，15个股东出资额均等，重大决策股东会一人一票表决；员工按规定签订劳动合同，执行企业用人制度，自主经营，自负盈亏，自我发展，自我约束。

（一）黄梅戏演出情况

南陵县新黄梅文化演艺传媒有限公司在2016年以前，以演出黄梅戏为主，每年承接县政府的送戏下乡演出活动40场，以"送戏进万村""戏曲进校园"等通过招标方式参与市场竞争。改制以来，公司一般每年演出600余场次，积极以当地的文明创建、道德规范、扶贫攻坚、生态环保、移风易俗、孝老爱亲、党风廉政、普法教育等内容为题材，创作小戏、小品等。

院团积极复排传统剧目，《阴阳案》《天仙配》《女驸马》《江南女巡按》《双女闹花堂》《包公误》《玉姑峰》《贤王访子》《狸猫换太子》《王莽篡位》等大型古装戏40本重新搬上舞台，深受观众喜爱。除此以外，近些年还编创新戏，创作了《进货》《百善孝为先》等60余部（以小戏为主），其中《进货》参加第十二届"华东六省一市戏剧小品大赛"，获银奖；2019年，黄梅戏小戏《胡婆婆砸缸》获全省小戏折子戏展演优秀剧目奖，并参加全省展演。2010年、2016年，院团连续两届被评为安徽省民营院团"百佳院团"称号。

（二）南陵目连戏传承情况

2016年以来，南陵县新黄梅文化演艺传媒有限公司为解决生存与发展难题，积极开拓演出市场，在上演黄梅戏的同时，承担起了南陵目连戏活态传承的任务。近年来，他们成功恢复南陵目连戏剧目25出（分别为《新年》《出佛》《毛雪》《白马》《雪下》《烧香》《灵椿》《行路》《小团圆》《下山》《穆敬卖身》《大议事》《三官堂》《刘氏回煞》《描容》《挂容》《小试节》《出师》《出神》《披红》《赶散》《目连打坐》《断发》《三殿》《接钟老仙》）、仪规2项（"王灵官打火""起马"）和"盘彩"表演，演出时长超过7个小时，培养了一支老中青结合的南陵目连戏传承人队伍，现已形成了以该团演员、乐队、舞美等为骨干的传承群体。

当前院团有省级"非遗"代表性传承人2位、市级代表性"非遗"传承人2位、县级"非遗"代表性传承人6位，是南陵目连戏活态传承的中坚力量。院团还先后选送经典剧目

《行路》《毛雪》参加2018—2019年度"非遗"传统戏剧专项资金扶持成果展演、全省地方戏曲(戏曲声腔)汇演、2020年戏曲百戏(昆山)盛典等演出活动,受到专家广泛好评。2019年,南陵目连戏展示馆建成,为深入开展目连文化学习研究、传播交流起到了重要的作用;培育建立了一支由10位县级以上"非遗"代表性传承人和3名老艺人组成,服装、道具、舞美、乐队齐全,演职人员达45人的南陵目连戏传承群体,并在此基础上,注册成立了南陵县目连戏文化传媒有限公司。其依托"安徽公共文化云"平台,开通运行新媒体传播交流平台,推广宣传戏曲文化。

表4 南陵目连戏传承谱系

姓 名	性别	年 龄	级 别	师承关系	表演行当
王士龙	男	79	省级	师从民国老艺人谢昌禄等	在《毛雪》一出中饰花子,工丑
蒋 红	女	53	省级	自幼随母亲黄英林学唱目连戏	在《出佛》《雪下》等出中饰观音、梅氏等,工旦角
徐叶保	男	48	市级	师从王士龙、张文畅、赵有朝等老艺人	在《行路》《白马》等出中饰罗卜、高劝善,工生角
梅彩霞	女	54	市级	师从老艺人黄英林等	在《新年》《三殿》等出中饰刘氏,工旦角

同时,南陵县文化主管部门及保护单位文化馆带领南陵县目连戏文化传媒有限公司,积极对南陵目连戏剧本进行抢救性整理、复排和精品剧目、经典曲段的打磨及交流,并以此为着力点,积极拓展南陵目连戏的表演空间——乡村节庆、农业岁时节令、进校园、宗教活动传播等,扩大了南陵目连戏的影响力。

在中国艺术研究院戏曲研究所、文化和旅游部民族民间文艺发展中心、安徽省艺术研究院、安徽省"非遗"保护中心等学术机构的支持下,南陵县在2019年11月下旬,成功举办了全国目连戏学术研讨会,来自中国艺术研究院戏曲研究所、文化和旅游部民族民间文艺发展中心、中山大学、上海师范大学、中央戏剧学院、中国音乐学院、河南大学、云南大学、台湾政治大学和安徽省艺术研究院、安徽省非物质文化遗产保护中心、江西省艺术研究院等戏曲研究、"非遗"保护机构、高等院校的知名专家、学者30余人,观摩了南陵目连戏展演活动,并就南陵目连戏早期高腔遗存及其声腔创新发展研究、皖南地区目连戏民间古本演剧现象研究、目连戏的舞台表演、文化空间、当代价值研究等展开深入研讨,形成了重要理论成果。

南陵目连戏在活态传承中,一直注重加强与专业学术机构、专家学者的联系与互动,坚持走学术之路,探索出了一条新的剧种发展路径,并成功入选第五批国家级非物质文化遗产代表性项目名录。

在经费来源上,除南陵县新黄梅文化演艺传媒有限公司自主性经营创收以外,县财政每年安排新黄梅剧团服务专项资金80万元。在南陵目连戏保护传承上,每年都有一定的经费投入:2017年投入70万元,2018年投入100万元,2019年投入100万元。根据2019年8月14日出台的《南陵县人民政府关于印发支持南陵目连戏传承发展实施意见的通知》,设立南陵目连戏传承发展专项资金100万元,列入县本级财政预算。县文化和旅游局连续6年给予经费支持,计70万元,市局资助7万元。这为院团提供了一条可持续发展的资金保障之路。

南陵黄梅戏剧院在院文艺院团体制改革以后,积极转变身份,适应市场,主动在发展中探索,紧扣当地地域文化特色,盘活了机制,彰显了蓬勃发展的生机与活动,在院团体制改革中探索出了一条发展新路径。

三、勇当排头兵的芜湖县黄梅戏剧团

(一)努力开拓市场

创建于1989年的芜湖县黄梅戏剧团是安徽省民营艺术院团之一,自创始之初经历了演出市场不景气、停办等艰难曲折之后,在文化体制改革背影下,尝试股份制改革,积极开拓市场,效益逐渐好;随后院团加大投入,注入资金80万元,同时增加10多位演员,对演出舞台进行升级,整个演出质量得到了有效提升。在演出剧目上,剧团不仅有《女驸马》《天仙配》《荞麦记》等传统剧目,还积极适应市场,根据观众点单需求,2008年又高薪聘请了8名武戏演员,增强了演出力量,移植了《雁门关》《杨门女将》《秦香莲》《宝莲灯》《春江月》《江姐》等剧目,编创了《宝扇奇缘》《汉阳登基》等传统古装戏。另外,院团还能上演《狸猫换太子》《三请樊梨花》《薛刚反唐》等连台剧目,共计70部100多本,其中特色保留剧目40余部。剧团长年流动演出于安徽、江苏、浙江等地的基层农村,在新冠疫情以前每年演出500多场,服务观众百万余人次,为丰富黄梅戏演出剧目、传播繁荣黄梅戏、丰富当地人民的文化生活,发挥了重要的作用。

经过发展与积淀,剧团呈现出了良好的发展势头。2010年,芜湖县黄梅戏剧团从安徽省1 000多家民营院团脱颖而出,带领黄梅戏经典剧目《女驸马》在北京长安大戏院参加了由文化部主办的首届民营艺术院团优秀剧目展演。中央、省、市、县电视台和新华社以及《人民日报》《光明日报》《中国文化报》《农民日报》《安徽日报》等众多报刊、中国经济网等数家网站都给予了宣传报道。芜湖县黄梅戏剧团以自己的坚守与努力,稳稳地站到了安徽民营院团的前列,当上了民营院团的排头兵。

(二)积极编创新剧目

与一般民营院团发展不同的是,芜湖县黄梅戏剧团在发展中认真贯彻党的路线、方针和政策,紧扣时代主题,积极编创新作品,参加政府举办的各项展演活动,甚至在与专业院

团同场竞技中,也取得了不俗的成绩。

近些年除了移植重排了《江姐》《龙女》《三打白骨精》等作品以外,院团还新创了《铁画记》《王能珍》《名优》《吉祥草》《戴安澜》《送礼》《九月》《回访》《二牛劝妻》《杏林春暖》等具有时代气息、彰显地域文化特色的现代戏作品,多次在全国、省、市展演活动中获奖:① 移植剧目《江姐》参加第六届中国(安庆)黄梅戏艺术节展演、安徽省民营艺术院团优秀剧目展演,获"最佳演出奖"。② 新创剧目《铁画记》参加第十届安徽省艺术节演出,荣获省精神文明建设"五个一"工程奖优秀作品奖。③ 新创剧目《吉祥草》参加安徽省庆祝中国共产党成立100周年新创优秀剧目展演、中国剧协民间职业剧团优秀剧目(线上)展演、安徽省民营艺术院团优秀剧目展演、"长三角"G60科创走廊九城市首届民营艺术院团交流演出,荣获安徽省民营艺术院团"十大名剧"、省精神文明建设"五个一"工程奖。④ 新创剧目《王能珍》参加第十一届安徽省艺术节新剧目汇演、第三届安徽文化惠民消费季·好戏大家看·民营艺术院团优秀剧目展演。⑤ 新创剧目《民优》参加"中国张家港小剧场艺术荟萃",获得戏曲类一甲第二名。⑥ 新创小戏《送礼》荣获安徽省"群星奖"一等奖、第六届中国(安庆)黄梅戏艺术节·全省民营戏剧院团优秀剧目展演最佳演出奖。

另外,剧团还多次荣获安徽省民营院团"十大名团""十大名剧""百佳院团"等称号,入选"全国'服务农民　服务基层'文化建设先进集体""全省先进民营文化表演团体"以及全省"百佳剧团""2012安徽民营文化企业100强"、市"2011年度优秀民营文化院团",受到芜湖县人民政府通报表彰。

芜湖县黄梅戏剧团在文化体制改革背景下,积极调整发展方向,在适应市场、拓展市场的同时,努力提升自身实力,舞台艺术讲究,灯光设备齐全,演出追求质量,满足时代和观众的需求。在团长曹帮萍的带领下,在全体演职人员的努力下,院团以市场为导向,以高质量、出精品为生存原则,以服务群众、弘扬传统文化为宗旨,走出了一条适合自身发展的特色之路。

在文化体制改革背景下,芜湖市艺术剧院、新黄梅文化演艺传媒有限公司、芜湖县黄梅戏剧团三个不同性质的文艺演出团体,走上了三条不同的发展道路,交出了不同的答卷,在发展过程中也给彼此提供了经验借鉴,其中成功的经验和遇到的难题都值得深思。

改革始终是一种探索,实践永远在路上。以芜湖市艺术剧院为例,其在近几年的文化体制改革中,始终努力理顺与所属院团的关系,积极转变院团的职能定位。2020年该院团划归市委宣传部管理,每年增加100万元创作经费,扶持精品文艺创作项目,相继排演了大型原创黄梅戏《铁画情缘》等。《铁画情缘》入选2022年度省文旅厅剧本孵化项目,参加安庆"十月"黄梅戏展周演出,并于2023年进京演出。深化体制改革在激发芜湖市艺术剧院内生动力、建立健全艺术生产以及人才培养等方面起到了积极的推动作用。

总体而言,深化文化体制改革、加强政府扶持力度、培育市场主体、探索演艺服务供给的新模式,依然是芜湖戏剧院团当下面临的重要课题。其发展路径、成功经验、失败教训以及在深化文化体制改革中所作出的积极探索,也给其他戏剧院团提供了有益借鉴。

反思与转型：论 1977—2000 年浙江戏曲创作特征

陈慧君[*]

摘　要：1977—2000 年是浙江戏曲创作的一段黄金时期，在党中央"解放思想、实事求是"的号召下，浙江戏曲迎来了复苏发展。浙江戏曲创作与浙江改革开放的步伐相结合，围绕浙江在改革开放过程中风土人情、生活方式、社会关系的变化而创作，形成了聚焦商业矛盾、经济问题的题材创新；强调自我意识、突出新观念的形象塑造；关注家庭关系、人际关系变化的主题思考等具有强烈的浙江地域风格与时代特色的戏曲作品。

关键词：新时期戏曲；改革开放；金钱观；民营经济；家庭关系

　　1977—2000 年是浙江戏曲抓住机遇迅速发展的 20 年。一方面，浙江戏曲乘着全国戏曲复苏的春风快速发展。随着党的十一届三中全会召开，党中央重申了"百花齐放，百家争鸣"的文艺方针，解放思想、实事求是的号召在戏曲界响遍。1978 年内，浙江先后恢复了 139 个剧团，举行了浙江省剧目创作调演和浙江省文学艺术创作大会，恢复上演了地方剧种第一批优秀传统剧目和新编历史剧目，并为诸如《胭脂》《于谦》等剧目平反，使之恢复演出。禁锢着戏曲长达 10 年的枷锁被解开，传统剧目重新登台，新创剧目大量涌现，广大文艺工作者积极投身戏曲事业，既"构成了中国文学艺术迅猛发展的动力，也迎来了中国戏曲蓬勃发展的春天"[①]。另一方面，在欣欣向荣的发展之下，戏曲危机也悄然来临。伴随着电视的普及、西方文化的冲击、戏曲人才青黄不接、舞台演出质量下降等诸多新情况的出现，"新观众的审美与戏曲舞台的差距愈来愈大，'戏曲危机'的惊呼日甚一日"[②]。剧团与市场出现供需失衡，"戏曲上座率下降、老观众减少、青年知音增长不多，处于观众面缩小的不十分景气的状态"[③]。然而浙江戏曲却抓住机遇逆势而上，既出现了以《五女拜寿》《西施泪》《陆游与唐琬》《梨花情》《乾嘉巨案》《梨花狱》《范进中举》等为代表的新编历史剧目寓宏大的历史叙事于现代视角，借古喻今，赋予作品具有时代性的历史思考；也出现了《复婚记》《强者之歌》《桃子风波》《闪光的爱》《巧凤》《金凤与银燕》《千家万户》《浪子奇缘》《十字路口》等现代剧目，切入现实社会问题的某个侧面，观照和反思社会现实；与

[*] 陈慧君（1992—　　），上海师范大学博士生，浙江旅游职业学院助理研究员，专业方向：中国戏曲史。
【基金项目】本文为国家社科基金艺术学重点项目"浙江当代戏曲史"（20AB002）阶段性成果。
① 蒋中崎：《中国戏曲演进与变革史》，中国戏剧出版社 1999 年版，第 641 页。
② 朱颖辉：《当代戏曲四十年》，文化艺术出版社 1993 年版，第 78 页。
③ 吴乾浩、谭志湘：《20 世纪中国戏剧舞台》，青岛出版社 1992 年版，第 233 页。

此同时,《西园记》《琵琶记》《新狮吼记》《白蛇前传》《惜姣恨》《狮驼岭》《咫尺灵山》等传统剧目也在不断推陈出新的改编中展现出焕然一新的面貌,既贴合剧种特色又富有时代精神。浙江戏曲创作紧贴时代发展,与浙江改革开放的社会转型脚步一致,在发展中逐渐彰显出浙江地域特征:基于浙江社会发展现实的题材创新、体现浙江改革开放精神面貌的新人形象塑造、基于浙江社会关系转型的人际关系思考等戏曲创作特点,以强烈的地域风格、时代特征进行了戏曲现代化的有益尝试。

一、表现浙江改革开放的新题材涌现

浙江剧作家对描写经济矛盾纠纷一向情有独钟。"十七年"时期,胡小孩创作的《两兄弟》就思考了农村合作社制度对农民生活的影响,产生了广泛的影响。党的十一届三中全会重新确立了"解放思想、实事求是"的思想路线,确定党和国家工作重心的战略转移,实行改革开放。浙江经济随之进入快速发展阶段,从 1979 年至 1994 年,人均国内生产总值年平均递增 12.6%,国内生产总值达到 2 667 亿元,在全国各省、自治区、直辖市的位次由第 12 位跃升为第 5 位。[①] 经济的蓬勃发展,迅速反映在戏曲创作的题材选择上。从 1985 年开始,表现和思考浙江市场经济发展与人们社会生活变化的剧作连续出现,如书写农村民营经济发展过程中的矛盾冲突的,如越剧《风流姑娘》《男人不在家》、姚剧《野杨梅》《龙铁头出山》《鸡公山风情》、婺剧《贺家桥边》等;表现浙江人外出创业的,如越剧《孔雀街新潮》、甬剧《风雨一家人》等;姚剧《罗科长下岗》、越剧《商城真情曲》等作品则对经济转型背景下职工下岗的话题进行了观照。除此之外,浙江戏曲亦有借才子佳人的传统故事思考金钱观的作品,如越剧《梨花情》。浙江剧作家们以敏锐的笔触,紧跟社会环境的变化,将金钱观的差异作为矛盾的导火索引入叙事,展现的是经济环境变化暴露出的人性欲望及道德冲突,强调美好、朴素的品德才是命运的决定因素。例如《商城真情曲》,通过牛喜天、田素云等人与马翠花关于商场铺位的冲突,反映了社会各色人群对发展经济的态度,"毫不做作地赞颂了人与人之间不可缺少的真情和爱心的可贵"[②]。越剧《梨花情》以"有钱难买情和义"为主题,借孟云天秀才的形象描写他从坚持"爱情无价胜黄金"毅然私奔到将自己出卖给金钱的转变,表达了剧作家对儒生形象与商人形象的辩证思考,认为知书达理如孟云天之人也有屈服于金钱的时候,而经商赚钱的商人也大有如钱家姐弟一样善良的人在。浙江剧作家身处改革开放的浪潮之中,既是市场经济发展的亲历者,又是民营经济竞争的旁观者。大量商业题材的作品,既反映了人们在社会经济转型过程中经受的欲望与诱惑,更表达了在经济矛盾背后有关人性道德冲突本质的严肃思考。这种思考在关涉青少年成长等社会问题的剧目中表达得更加冷峻与犀利。越剧《闪光的爱》《母子奇遇》《千家万户》《十字路口》《多雾的早晨》《巧凤》、甬剧《浪子奇缘》等将思考转向子女抚育、失足

① 中共浙江省委党史研究室、浙江省经济体制改革委员会等:《浙江改革开放之路》,杭州出版社 1997 年版,第 1 页。
② 浙江省艺术研究所编:《艺术研究》(第 1 辑),中国戏剧出版社 1994 年版,第 191 页。

青年、毒品、赌博等社会问题,而具有了普遍的现实性。《浪子奇缘》由天方根据牟崇光、桑恒昌报告文学《爱的暖流》改编,该剧"敢于正视社会矛盾、敢于接触带有普遍社会意义的重大主题"[①],通过人称"新式拉兹"唐海龙的转变,描写了一个犯过错误但隐含有改过自新想法的失足青年如何在社会、家庭和组织的多方面帮助与支持下走向新生活的过程。《母子奇遇》批判了大学生沉迷金钱的道德沦丧,《十字路口》痛斥了金钱对美好生活的打击甚至毁灭。这些作品突破了围绕本乡本土叙事的创作模式,而从经济与社会关系出发,审视人们在改革开放的时代巨变中的经历与成长,思考了经济环境变化下的母子分离、夫妻失和、邻里冲突等矛盾的新特征,为新时期戏曲创作从各个侧面展现和阐释社会生活提供了浙江视角,"从而使新时期戏曲舞台的文化图景具有多样性"[②]。

二、体现浙江区域特征的新形象塑造

伴随着浙江经济的快速发展,剧作家独特的体验与思考使这一时期浙江戏曲创作的人物形象具有了新的特征。其一,人物表现出强烈的自我意识,强调行为的自主性与独立性。例如,新编历史剧《春江月》、现代戏《巧凤》《母子奇遇》等作品都叙写了主角在众叛亲离中仍然坚持收留弃儿的故事,现代戏《贺家桥边》《风流姑娘》等作品都突出了主角在农村创业时遭受排挤与自我坚持。它们往往将主角置于众人指摘、万人唾弃的道德困境中,却没有安排必然的团圆,而是有和解、出走以及拒绝和解等多种结局。《风流姑娘》的柳花,最终离开与自己信念冲突的家乡与爱人,表现出剧作家对现实问题的多元观察,对矛盾冲突的复杂思考,使舞台上的人物具有了更生动的性格特点。其二,剧作中的人物增强了与时代共命运的思考,从反抗命运的斗争者变为争取机遇的创造者。《大义夫人》《金莲斩蛟》《海明珠》《大禹治水》等剧作,都突出了主角与他人命运、与时代休戚与共的关系,加强了对社会环境、历史背景的宏观刻画。《大义夫人》将个人的爱恨情仇诉诸宋廷抗金的历史,《金莲斩蛟》《海明珠》等将个人的命运编写为对集体苦难的怜悯,《大禹治水》将对大禹的个人颂赞转变为对前赴后继治水先贤的群像赞美。这种将人物命运的书写与历史背景的宏观描摹相统一的特征,以越剧《陆游与唐琬》最为突出。编剧顾锡东既区别于陈墨香执笔的《钗头凤》中对陆、唐凄美爱情悲剧的刻画,也不同于郑拾风编写的《钗头凤》对时代悲剧的突出,而是另辟蹊径,将陆游的爱情理想与政治理想相呼应,以其主动设红楼、留书信、求助唐父、南下周旋来积极挽回唐琬的行为,对照他强烈反抗秦桧一伙投降求和的政治行为;以陆游最终失去唐琬的爱情理想的破灭,暗示他最终无法看到南宋收复国土的政治理想的幻灭。将南宋血腥黑暗的政治斗争化为陆游与唐琬凄美、浪漫的爱情悲欢,弱化了封建伦理桎梏,强化了政治强权压迫,淡化了爱情悲剧的宿命感,转而突出了陆游在历史命运面前的自主性与自觉性,从而塑造了一个有骨气、有理想、有信念,面对强权不妥

① 贝庚:《向昨天告别——看甬剧〈浪子奇缘〉断想》,《戏文》1983年第4期。
② 郑传寅:《新时期戏曲文学创作的成就与缺失》,《北京大学学报》(哲学社会科学版)1999年第7期。

协、不屈服的爱国诗人形象。以陆游归来赴任、唐琬已经牺牲为结局,强调陆游身处政治环境的险恶及怀抱理想的失落,进一步突出了其对理想的坚持与执守,言说了他终生积极争取收复失地的爱国情怀。浙江戏曲创作将人物对个体命运的思考融于时代命运的发展,尤其表现了人物对命运机遇的积极争取与主动创造,与这一时期浙江在改革开放大潮中积极寻求发展机遇有密切关系。改革开放开始后,浙江出现了大量个体民营经济。至"1995年,在全省工业总产值中,国有工业占16%,城乡集体工业占56%,个体私营企业和'三资'企业占28%"①。浙江的农村、城市涌现了一批小商小贩和生意郎,就连剧团中也有很多从商的演职人员,"草根性"成了浙江人文精神的突出特征。浙江剧作家以其生活体验和敏锐的观察捕捉浙江人民面貌的变化,突出刻画了个体把握机遇、争取命运的奋斗精神。

三、基于浙江改革开放的社会关系思考

这一时期浙江的戏曲创作对人际关系、家庭关系的变化给予了大量关注,既创作有以传统伦理道德批判家庭关系者,如《五女拜寿》《一鸟九命》等,思考了人情冷暖、邻里矛盾;更涌现了一批以经济关系透视家庭关系变化的作品,如越剧《金凤与银燕》《商城真情曲》、姚剧《男人不在家》《铁龙头出山》《传孙楼》、甬剧《爱情十字架》等。《金凤与银燕》将复杂的税务矛盾化解在金凤、银燕二人的知青同学身份关系中,《传孙楼》聚焦于农村经济纠葛与生育矛盾,《男人不在家》关注了留守村庄的妯娌关系,《爱情十字架》思考了现代人婚恋关系与经济利益相勾连的冲突……改革开放对社会的影响是方方面面的,浙江戏曲创作普遍选取经济结构变化下家庭关系、社会关系的变化作为主要观察视角,以金钱冲突引出道德伦理冲突,以人际关系的矛盾反映不同群体之间的经济利益矛盾,如《金凤与银燕》中金凤与银燕的矛盾实际上是个体户与税务部门之间的矛盾,《商城真情曲》中的叔侄矛盾实际上是小商贩与工商部门之间的矛盾,《爱情十字架》中侯金荣与曲姬在抹黑、拆散白芝兰婚姻与爱情上的合作实际上暗示了医院与药品供销商之间的经济合作关系,等等。将个人的情感体验深嵌于经济行为之中,对个人的道德批判建立在金钱观念评判的标准之上,成为这一时期浙江戏曲创作的突出特征。其强调家庭经济关系,与浙江改革开放的特征有紧密关系。浙江改革开放从农村实行家庭联产承包责任制开始,很快就在浙南地区出现了"以家庭为中心,以血缘和亲缘为纽带的经济扩散现象"②。家族、邻里、朋友等社会关系联结成的社会关系网络,在浙江民营经济发展中起到了突出的作用,经商的个体会带动家族成员、邻里、朋友加入股份合作。"在浙南的温州地区,20世纪80年代中期就已经出现了133 000个小型家庭企业。"③不仅本地的亲缘关系被不断突出,在异乡以地域为基础的产业聚集也日益形成,出现了如宁波服装、温州皮鞋、永康五金、义乌小商品、慈溪

① 章健主编:《浙江改革开放20年》,浙江人民出版社1998年版,第13页。
② 陈立旭:《从传统到现代:浙江现象的文化社会学阐释》,浙江大学出版社2018年版,第444页。
③ 郭浴阳:《中国乡镇工业化模式比较和评价》,《浙江学刊》1987年第4期。

小家电等产业聚集。"在同类产业的地域聚集中,基于亲缘和地缘的特殊主义文化和关系网络,无疑产生了中介的作用。"①在浙江民营经济发展中,亲缘关系被凸显,不仅以宗族为纽带而形成的信任关系被重新强调,家族与家族之间、家族内部成员之间的人际关系也在争夺中变得愈发紧张。仅"1990年第一季度因各类个人或家庭纠纷引发的群体性宗族械斗事件就多达26起,其中百人以上的15起,千人以上的2起"②。浙江戏曲创作正是对日益激烈的家庭冲突、道德失范予以了关怀与思考,《巧凤》《男人不在家》等剧讽刺了人际关系在社会流言面前的脆弱与无力,《商城真情曲》《金凤与银燕》《邻舍隔壁》等剧思考了街坊邻居、同学、亲戚等人情关系在经济矛盾面前的复杂变化,《爱情十字架》批判了经济欲望对婚姻及家庭关系的冲击与扭曲,这些作品对传统的人际关系所传递出的信任在新的社会生产关系中充当润滑剂还是导火索进行了集中讨论,成为浙江戏曲在社会转型背景下反思经济与道德矛盾的集中表达,表现出这一时期浙江戏曲立足于转型中的社会现实,直面经济结构转型后新的社会问题与社会矛盾,结合现代经济理念,观照道德伦理冲突,对戏曲创作创新发展的独特思考。

新时期浙江戏曲创作在剧本上映射了浙江在改革开放前20年的发展历程,对浙江的风土人情、生活方式、社会关系、精神面貌等变化都做了一一扫描与总结,表现出浙江戏曲创作鲜明的地域特征与时代风格。浙江戏曲创作的地域性为文艺"具体地认识了各地民族性格"③丰富了视角,浙江戏曲创作的时代性又为当下紧随中国式现代化道路发展路径,弘扬民族性格的丰富性与独特性,塑造时代新人文艺形象,创作现代化文艺作品提供了有益的浙江经验。

① 陈立旭:《从传统到现代:浙江现象的文化社会学阐释》,浙江大学出版社2018年版,第444页。
② 毛少君:《农村宗族势力蔓延的现状与原因分析》,《浙江社会科学》1991年第2期。
③ 安葵:《地方戏戏曲文学的丰富性》,《戏曲艺术》2002年第3期。

力作铸造

《天仙配》：经典的诞生与强化

周红兵　王　姗[*]

摘　要：《天仙配》在黄梅戏的剧本库中最初并不具有特别重要的地位，这一题材也不是黄梅戏的专利。但到了新中国成立后，直至今天，《天仙配》则成为黄梅戏最重要的经典剧目。剧作在改编之后，在国家政权、时代潮流、传播媒介和艺术家的多重合力之下，最终确立了其经典地位。成为黄梅戏经典剧目之后，它还发挥出辐射效应，在黄梅戏表演体系中被不断改编或改写，同时不断被周边文化产业如电影、电视剧、动画片改编或改写，这些又不断强化了《天仙配》的经典地位。

关键词：黄梅戏；《天仙配》；经典

黄梅戏剧目历来有"三十六大戏，七十二小戏"之说，黄旭初主编、桂遇秋搜集、校刊的《黄梅戏传统剧目汇编》和安徽省文化局编印的《安徽省传统剧目汇编》都认为黄梅戏计有小戏 116、大戏 79 个。116 个小戏当中，最具代表性的是《打猪草》和《闹花灯》；79 出大戏当中，最具代表性的是俗称"老三篇"的《天仙配》《女驸马》《罗帕记》三篇，或者是《牛郎织女》《槐荫记》《孟丽君》等。其中，"老三篇"是所有剧目中演出最多的。仅在安徽省黄梅戏剧院，《天仙配》《女驸马》就各演出 1 000 场以上，《罗帕记》演出 600 场以上。它们是几乎所有黄梅戏剧团的"看家戏"和"吃饭戏"，还被其他剧种移植[①]。而在"老三篇"当中，能够称为经典中之经典的非《天仙配》莫属。据考，"董永遇仙传说最早与戏曲结缘是在元代"，此后广泛存在于众多地方戏曲当中，如《上天梯》（湖南辰河高腔）、《董永借银》（湖北麻城高腔）、《仙姬传》（江西都昌、湖口青阳腔）、《七仙女下凡》（河北罗罗腔笛子调）等，后来进入黄梅戏，诞生经典剧目《天仙配》[②]。严凤英回忆："'天仙配'是黄梅戏的传统剧目。我从小就唱黄梅戏。一开始，我只是上台跑跑丫环，那时就看到老一辈的演员唱'天仙配'了。后来自己也演这出戏。讲老实话，那时我懂得什么呢？师傅叫怎样唱就怎样唱。唱戏只是为了糊口，对七仙女这个'人物'谈不上爱，也谈不上讨厌。不管看人家演也好，自己演也好，我对这出戏是不大感兴趣的。"[③]这说明，新中国成立前尽管黄梅戏当中有《天

[*] 周红兵（1979—　），博士，安庆师范大学人文学院副教授，专业方向：文艺美学；王姗（1999—　），安庆师范大学人文学院硕士生，专业方向：文艺学。

① 金芝、杨庆生：《中国国粹艺术读本：黄梅戏》，中国文联出版社 2008 年版，第 115 页。

② 纪永贵：《董永遇仙传说戏曲作品考述》，《中华艺术论丛》（第 6 辑），同济大学出版社 2006 年版，第 28—29 页。

③ 严凤英：《我演七仙女》，《中国电影》1956 年第 3 期。

仙配》这一剧目,但影响并不大。相反,一些能够显示演员唱功的剧目,如《小辞店》等,最受演员和观众喜爱。但是,历史的发展往往充满了转折,至少从 1956 年起,《天仙配》就已经确立了它在黄梅戏艺术中不可撼动的经典地位。从边缘到中心,从严凤英本人的"不大感兴趣"到今天无人不知,历史的反差何其巨大？那么,这一经典是如何诞生的呢？

一、《天仙配》：黄梅戏艺术中的经典地位

既然是经典作品,那便要对"经典"的内涵有一个深入的理解。

首先,经典是行业内的标杆。一部作品之所以能够被确立为经典,首先是因为它本身一流的、最高一级的品质,这种品质意味着经典本身就是行业内某个时期的典范和标杆,是后来者难以逾越的界限。经典一旦被确立,至少会带来两个层面的变化：一方面,由于该经典的确立,原有的经典秩序就会发生变化,需要重新划定坐标；另一方面,该经典确立后会具备权威性,并因此成为新来者欣赏、模仿、学习甚至是超越的对象。总之,经典在给后来者确立典范的同时,也会带来"影响的焦虑"。

其次,经典必须拥有广泛而持久的生命力。法国著名文艺社会学家埃斯卡皮(Robert Escarpit)曾经公布一项调查统计：1 年之后,市场上 90% 的文学著作将被淘汰；20 年之后,这个淘汰率将高达 99%。当然,这些百分比所计算的是文学著作的总数而不可能平均分摊于每个作家名下——多数作家一辈子也不曾将自己的著作打入 1% 的圈子。换言之,仅有不足 1% 的作家可能于 20 年之后仍然为人所提及。[①] 某个时间内经典可能会被忽视,但是如果开放一个较长的时间段的话,那么经典一般是笑到最后也因此笑得最甜的那部作品。

再次,经典还会拥有发散效应。这意味着作为经典的作品不仅是行业内的标杆,对行业内经典系统产生全局性影响,还会通过其经典地位扩大行业自身影响,带动、促进甚至是培育出新型受众与市场。

以此观之,《天仙配》在艺术上确实是行业内的标杆与典范：在音乐唱腔上,无论是"四赞"或"路遇",还是"满工",都已经成为无法逾越的经典；在表演程式上,"三撞"已经成为严凤英、王少舫各自所代表的严派、王派的重要程式；在艺术形象上,七仙女与董永已经成为黄梅戏的代名词,几乎成为黄梅戏的独家专利；而在演员这方面,严凤英、王少舫不仅是黄梅戏梅开一度的领军人物,同样也是黄梅戏的标杆。因此,《天仙配》确实成为黄梅戏的最早、最具代表性的经典。今天人们听说、了解和熟悉黄梅戏,往往离不开《天仙配》。跨越半个多世纪的时间,《天仙配》俨然成为黄梅戏的代名词。无论是在黄梅戏业内的标杆性、跨越时间和空间的流播程度以及为黄梅戏自身带来的发散效应,《天仙配》都当之无愧是黄梅戏经典。

① 南帆：《艺术价值与社会价值》，《文学自由谈》1988 年第 1 期。

二、经典的形成：改编、秩序的改变与地位的确立

"现存的艺术经典本身就构成一个理想的秩序，这个秩序由于新的（真正新的）作品被介绍进来而发生变化。这个已成的秩序在新作品出现以前本是完整的，加入新花样以后要继续保持完整，整个的秩序就必须改变一下，即使改变得很小；因此每件艺术作品对于整体的关系、比例和价值就要重新调整了；这就是新与旧的适应。"①经典并非一个固定不变的静态体系，而是在艺术史的发展过程中，经过不断衡量、斗争而变化的。一部艺术作品要想成为经典，就必须经受历史的检验和时间的淘洗，这一过程即是"经典化"过程。《天仙配》进入黄梅戏之前，经历了一个相对较为漫长的衍生阶段，即便进入黄梅戏之后，"董永遇仙"也不是黄梅戏的专利，而是多种戏曲所共有，甚至在黄梅戏表演体系当中并没有多么重要的地位。然而，传统《天仙配》本被改编成现代《天仙配》本之后，其在很短的时间内就成为黄梅戏经典，乃至黄梅戏的代名词。

董永遇仙的传说，最早见于西汉刘向《孝子（图）传》，但此文已经佚失。最早有关董永遇仙故事的文学作品是曹植的诗歌《灵芝篇》："董永遭家贫，父老财无遗。举假以供养，佣作致甘肥。责家填门至，不知何用归。天灵感至德，神女为秉机。"②到了晋代，干宝的《搜神记》中记有《董永》一则，其中写道："汉，董永，千乘人，少偏孤，与父居，肆力田亩，鹿车载自随。父亡，无以葬，乃自卖为奴，以供丧事。主人知其贤，与钱一万，遣之。永行三年丧毕，欲还主人，供其奴职。道逢一妇人曰：'愿为子妻'。遂与之俱。主人谓永曰：'以钱与君矣。'永曰：'蒙君之惠，父丧收藏。永虽小人，必欲服勤致力，以报厚德。'主曰：'妇人何能？'永曰：'能织。'主曰：'必尔者，但令君妇为我织缣百匹。'于是永妻为主人家织，十日而毕。女出门，谓永曰：'我，天之织女也。缘君至孝，天帝令我助君偿债耳。'语毕，凌空而去，不知所在。"③敦煌石窟发现有唐代末叶的《董永变文》，宋元话本小说有《董永遇仙传》。宋代以后，董永遇仙女的故事演变成戏剧，元杂剧中就有《董永》的残存唱词，而明代传奇则有《遇仙记》和《织锦记》两个传奇剧本，其中《织锦记》是顾觉宇为弋阳腔写的演出本。弋阳腔流传到安徽贵池、青阳、石台一带后，与当地民间声调相结合，约在明代嘉靖（1522—1566）以前产生了青阳腔。从弋阳腔到青阳腔，尽管在音乐唱腔上发生了较大的变化，但青阳腔的很多剧本都是从弋阳腔那里移植过来的。《织锦记》也被青阳腔"改调而歌之"，并且在实际演出过程中作了很多丰富。青阳腔直接影响了包括黄梅戏在内的许多地方戏，黄梅戏的《天仙配》就是接受了青阳腔的剧本，不仅场次人物相同，甚至一些主要台词也相同，在唱腔上也受到青阳腔的很大影响。④《天仙配》还拥有《百日缘》《槐荫记》《七仙女下凡》等别名，进入黄梅戏后不久便成为黄梅戏早期"三十六大戏"之一。

① 赵毅衡：《新批评文集》，中国社会科学出版社1988年版，第26页。
② （汉）曹操、（三国）曹丕、（三国）曹植：《三曹诗集》，山西古籍出版社2008年版，第185页。
③ （晋）干宝：《搜神记》，中华书局2009年版，第36页。
④ 王兆乾：《董永遇仙故事的演变——黄梅戏〈天仙配〉探析之一》，《黄梅戏艺术》1981年第2期。

这是一个长达2000余年的漫长的衍生阶段，丰厚的民间文化传统一直在滋养着董永遇仙这个传说，很多不同历史时期的艺术类型尤其是民间艺术都接纳了董永遇仙这一素材，并且进行反复锤炼、加工、改编，董永遇仙的传说最终也被正在创生、发展中的黄梅戏所吸纳。

自起源之后，黄梅戏历经曲折，于1952年迎来了一次历史性发展机遇。1951年，政务院发布了《关于戏曲改革的指示》。1952年7月22日，为了贯彻中央"戏改"指示，安徽省在合肥举办了"安徽省暑期艺人培训班"，对艺人进行集中培训、学习，同时也请一些艺人做展览演出，促进同行之间的艺术交流。其间，黄梅戏演出了传统小戏《游春》《蓝桥会》，移植了古装大戏《梁山伯与祝英台》以及现代戏《新事新办》。黄梅戏得到普遍好评，并且受到邀请于1952年11月到上海参加华东区进行演出。为了准备这次难得的演出，黄梅戏赴沪演出筹备工作在安庆进行，最终确定了到上海演出的剧目，有传统小戏和折子戏《打猪草》《蓝桥会》《被背褡》《路遇》以及现代戏《柳树井》《新事新办》。其中《路遇》即由班友书整理的本戏《天仙配》的一折，这是《天仙配》作为传统"三十六大戏"之一在解放后的首次改编。当然，只是局部改编。《路遇》主要是以"小戏"的面目呈现的，在当时整个黄梅戏表演体系中仍然未占据重要分量。此次上海之行，黄梅戏获得了巨大的成功，载誉归来后已经名动大江南北。借此契机，安徽省决定成立省级国营的安徽省黄梅戏剧团。1953年4月，安徽省黄梅戏剧团（简称"省黄"）成立，从此便开始了在省内外各地的演出活动。1953年5月24日，省黄在蚌埠与当时仍在安庆的王少舫、潘璟琍等为视察治淮工程的中央和华东局领导联合演出了《路遇》《夫妻观灯》等小戏和单折，谭震林等领导看了演出很高兴，认为黄梅戏是值得一看再看的好戏。1953年6月10日，"省黄"在南京与从安庆来的王少舫、潘璟琍会师，组成"安徽省黄梅戏赴宁演出团"，为来访的波兰玛佐夫舍歌舞团演出了传统小戏，并且为江苏省和南京市的文艺界做了短期公演。尽管受到文艺界的好评，但一般观众却反应冷淡。经过分析，大家认为，原因之一是黄梅戏为文艺界赞扬的"戏小、人少"的传统小戏，不符合当地广大观众的欣赏习惯，需要增加演出剧目，增加有头有尾、故事性较强的大本戏。"省黄"从南京回到合肥，即着手排演经过改编的传统大戏《天仙配》。[①] 这次排演的是陆洪非根据黄梅戏老艺人胡玉庭口述本改编的。《天仙配》初改本经过审查修改后，于1953年9月在安庆投入排练，导演是李力平、乔志良，查瑞和演董永，陈月环演七仙女。

1954年9月25日到11月2日，上海举行华东区戏曲观摩会演，安徽省有徽剧、泗州戏、倒七戏、梆子戏、皖南花鼓戏和黄梅戏参加。这次会演受到安徽省委领导的高度重视，黄梅戏确定以《天仙配》作为重点演出剧目，并指定由陆洪非执笔修改剧本，严凤英、王少舫担纲主要演员。此次演出，《天仙配》取得了巨大的成功，获得剧本一等奖、优秀演出奖、导演奖、音乐演出奖，严凤英、王少舫获得演出一等奖，剧本改本还被收入《华东区戏曲观摩演出大会剧本选集》。因此，这次华东区会演不仅一举奠定了黄梅戏的地位，《天仙配》

① 陆洪非：《黄梅戏源流》，安徽文艺出版社1985年版，第296页。

也成为黄梅戏自身的保留剧目,再无其他同题剧目能够与之相提并论。由于《天仙配》在华东区会演中取得了成功,上海电影制片厂决定在改编过的舞台剧的基础上,拍摄电影神话戏曲片《天仙配》,由著名导演石挥导演,桑弧改编,罗从周摄影。影片于1955年年底在上海拍成,1956年2月开始发行,放映后产生了强烈的反响。此后,《天仙配》剧本尽管有过修改,但直至今日,仍旧以这一版为基础,剧目的经典地位由此形成。

三、经典的建构:多种力量的综合结果

黄梅戏前身是"采茶调",源自皖、鄂、赣三省交界处,当地人民多种茶,在采茶之际辅以歌谣。"采茶调"的传唱者多是农民,他们往往文化水平不高,因此黄梅戏品质的提升需要一批文化素养相对较高的专业人士。新中国成立后,黄梅戏逐渐聚集了一批知识分子,有王兆乾、班友书、陆洪非、方绍墀、时白林等。陆洪非、班友书、时白林等人根据原来的版本,对《天仙配》进行了改编。能够集中编剧、导演、作曲和表演等各个不同领域里最优秀的一批人才,是《天仙配》得以成功的前提。

除了艺术上的出色以外,《天仙配》能够成为经典还缘自国家政权、时代潮流和新的传播媒介等方面因素。

首先,从国家政权层面来说,《天仙配》既是贯彻新政权"戏改"政策的重要成果,也是新政权持续为其创造制度保障的结果。

"新中国成立后进行的'戏改',对众多地方戏曲而言,政权的力量使它们摆脱了之前普遍遭到歧视甚至禁绝的地位,并且由于其与民间百姓的天然血脉联系及丰富多样性获得了官方的认可,获得了发展的机会。众多的地方小戏也努力汲取艺术经验,向大戏过渡、发展。有些新中国成立前奄奄一息的地方剧种在新中国成立后获得了新生……黄梅戏在新中国成立后获得了难得的发展机遇,逐渐成为有影响的地方剧种之一。"[①]从传统本到改编本,《天仙配》至少在三个层面有较为重大的修改:一是董永的身份,由书生变成了农民;二是七仙女下凡的原因,由被玉帝遣送下凡到主动思凡下凡;三是故事结局,即七仙女返回天庭的原因,由原来的主动到现在的被动,由大团圆到悲剧结局。经过这样的改动之后,整个《天仙配》故事核心虽然仍是董永遇仙,但是主题已经有了"质的演变"[②],即原来董永遇仙的核心内容为"孝感动天",而改编之后的核心内容为"情感动天"。为什么要对主题进行这样的置换? 改编者的直接依据是周扬在《第一届全国戏曲观摩演出大会上的总结报告》中对神话传说与迷信故事所作的区别,而更为根本的原因,则是为了贯彻"戏改"的要求。1951年政务院发布《关于戏曲改革工作的指示》,提出"改人、改制、改戏"三个方面内容。1952年,安徽省暑期艺人培训班即是贯彻"戏改"要求的第一步。而1952年成立国营性质的"省黄",则对传统的黄梅戏演出机制进行了全面改革,与此同时进行的

① 胡淳艳:《中国戏曲十五讲》,北京师范大学出版社2012年版,第126—127页。
② 王季思、张庚等著,常丹琦编:《名家论名剧》,首都师范大学出版社1994年版,第309页。

则是"改戏"。《天仙配》作为"三十六"大戏之一,又因其中一折《路遇》多次亮相,获得了一定认可。因此,对《天仙配》进行"改戏"正是顺应了当时的实际情况。

《天仙配》原来的主题是"卖身葬父、孝感动天","卖身葬父"能够反映封建社会人民被压迫的悲惨境地,但"孝感动天"则宣传了封建礼教,因此改编时保留了"卖身葬父",删除了"孝感动天"。然而,改编之后的《天仙配》只是创造出了符合时代氛围的剧本,较为成功地进行了"推陈出新",并不一定能够成为戏曲经典。从适应时代到成为经典,其间需要整个经典制度的参与。如果说华东会演是《天仙配》成功的开始的话,那么,当时省委领导的直接重视,权力机构的直接参与,则是推动《天仙配》走向成功的重要助力。因为有体制的支撑与保证,可以集中当时一批优秀的知识分子、民间艺人,不仅挖掘、改编出传统剧目,而且也让这些传统剧目更加丰富、饱满,在艺术上更加成熟。也因为当时体制的原因,华东区会演使黄梅戏有了一个更为宽阔的舞台,从而使这个土生土长的地方小戏,在时隔10多年后再度进入大上海,并且有了翻天覆地的变化。更因为获得了众多奖项,而被文艺评论家、美学家以及众多的艺术同行接纳、认可并且给予了高度评价,黄梅戏才能够在较短的时间内成为安徽省代表剧种、全国知名剧种。

其次,时代潮流是《天仙配》确立其经典地位的接受语境。新中国成立后,"黄梅戏对这个传统剧目的改造只做了两处大的变化,就使其面貌焕然一新,实现了'质的飞跃'。一处是把董永的身份由'书生'改为'农民',另一处是把七仙女的'奉命下凡'改为'偷跑下凡'。我们知道,安徽省黄梅戏剧团是1953年成立的,也就是第二次赴上海的翌年。当时新中国成立伊始,表现劳动人民的新生活,表现社会主义的新道德、新思想、新观念是社会主旋律。整个时代的潮流是劳动人民当家作主,用和平劳动创造自己的幸福生活。董永的身份变成农民,弱化了其卖身葬父的孝行,突出了他勤劳善良的劳动人民本质。……七仙女偷跑下凡,是她对自己婚姻的主宰,对人间劳动和创造生活的向往,是对爱情理想的大胆追求。那段经典唱词就是她爱情的宣言……这是时代的潮流,也是尚未彻底摆脱贫寒的中国广大劳动百姓或者说社会所希望于女性的。……这正与当时的社会解放相同构,唱出了亿万人民的心声。这也就注定了这段对唱日后必然要广为流传。"[①]时代风尚的改变,不仅需要《天仙配》被改编成适合时代风尚的主题、人物形象、故事,而且由于整个历史语境的变化,使得美学风格也改变过来。以工农兵为主的文艺风向,使得土生土长的地方小戏,以表现农民题材为主的黄梅戏,与时代氛围达成一致,尽管在表现新的时代人物、风尚的现代戏上困难重重,但是,在旧有的题材上进行改编,却相对较为顺畅。

最后,传播媒介为《天仙配》经典地位的奠定输送了临门一脚。电影拍摄使《天仙配》和黄梅戏拥有了更多的受众,产生了全国性、区域性和国际性影响。所谓全国性影响,是指当时《天仙配》在观影人员和场次上达到了一个高峰,而且因为《天仙配》的播出,黄梅戏迅速打开了市场,成为家喻户晓的剧种。所谓区域性影响,是指黄梅戏不仅在大陆产生了非常大影响,而且在《天仙配》的影响下,在中国香港和中国台湾地区也广受欢迎。香港、

① 王长安:《中国黄梅戏》,安徽文艺出版社2009年版,第5—6页。

台湾拍摄了大量的"黄梅调"影片,这些黄梅调风靡数十年,造就了一批有影响的影视歌星,凌波、邓丽君等可以说都是在黄梅戏的影响下成长起来的。所谓国际性影响,是指《天仙配》走出国门,向全世界传播。比如参加电影节,该片曾获得英国女王的青睐。电影在当时作为一种新兴媒介,为黄梅戏影响扩大到海内外起到了关键性作用。

四、与时俱进:《天仙配》经典地位的强化

经典一经形成,就会受到整个社会的关注与推崇,也就会拥有更多的受众,成为被反复阅读、阐释的焦点,在此后的艺术活动中产生广泛深远的影响。《天仙配》在20世纪50年代进入黄梅戏,并且成为黄梅戏中最具代表性、最有影响力的剧目之后,也经历了被反复阅读、阐释的过程,其作为黄梅戏经典的地位得到不断强化。

首先,《天仙配》成为黄梅戏的保留剧目。《天仙配》是黄梅戏在地方戏曲中传唱度最高的唱段之一,凡学习黄梅戏,首先必然学习《天仙配》;凡上演黄梅戏,首先必然上演《天仙配》;凡是被誉为黄梅戏优秀演员,必然从演出《天仙配》开始。就严凤英本人来说,《天仙配》的"七仙女"不仅成了她的代名词,而且出现了"黄梅戏=《天仙配》=严凤英"的说法;就严凤英之后最有代表性的演员如马兰、吴琼、韩再芬、袁媛等而言,《天仙配》也是令她们走上舞台获得观众认可的剧目。2012年,《天仙配》荣获文化部第二届"优秀保留剧目大奖"。2022年,中国艺术研究院倾心推荐的"百部文艺作品"中,《天仙配》名列榜单,与其他99部经典作品一起成为"在'讲话'精神的照耀下"百部文艺作品之一。《天仙配》被确立为自1943年以来的百部文艺作品,意味着得到官方与艺术的双重认可,其经典地位再次得到确认。就演出而言,据不完全统计,到2013年,《天仙配》就已经演出2600多场①,远远超出其他剧目的演出次数,《天仙配》不仅在国内几乎所有省份和地区都有过演出,是中央电视台春节联欢晚会的常客,还作为黄梅戏的经典剧目远赴欧洲、美洲等国家和地区进行文化交流和演出。②《天仙配》走出国门,仅"省黄"就曾经携带该剧先后出访美国、法国、澳大利亚等30多个国家和地区。

其次,《天仙配》直接刺激了我国香港和台湾地区黄梅调电影的诞生。20世纪50年代到70年代,我国香港和台湾地区电影中黄梅调非常流行。据统计,从第一部黄梅调电影《貂蝉》开始,到最后一部黄梅调电影,港台地区共拍摄了数十部黄梅调电影,无论业绩成绩、社会影响还是票房收入,都产生了巨大影响。最为人称道的,是1963年邵氏出品的《梁山伯与祝英台》一剧。该片在台湾上映,仅在台北就"创下了三家戏院连映52天、观众72万人次、票房84万新台币的空前纪录"③,主演凌波成为当时我国香港和台湾地区乃至

① 汪淼:《黄梅戏〈天仙配〉:传世经典 历久弥新》,《中华人民共和国文化和旅游部网站》2024年2月10日,https://www.mct.gov.cn/whzx/qgwhxxlb/ah/201307/t20130715_786441.htm。
② 王子涛:《黄梅戏〈天仙配〉在上海东方艺术中心唱响》,《中国新闻网》2024年2月10日,http://www.sh.chinanews.com.cn/wenhua/2021-04-03/86056.shtml。
③ 蔡洪声、宋家玲:《香港电影80年》,北京广播学院出版社2000年版,第130页。

东南亚地区十分耀眼的电影明星。港台黄梅调电影涌现了一大批知名导演、演员、编剧，其中李翰祥是最为人们熟知的导演，凌波、乐蒂是最著名的演员，周蓝祥是最著名的作曲。《天仙配》直接带动了我国港台地区黄梅调电影的产生、发展和高潮，也为港台地区提供了连绵不绝的想象支撑。

第三，《天仙配》被陆续被改编、续写或被改编成其他文化产品，从而在整个"文化社区的话语中"被人们经常提及。《天仙配》除在剧本上不断被改编外，还被改编成其他文化产品。例如，1956年辽宁画报社出版了连环画《天仙配》[①]，上海人民美术出版社刊行了三条屏18画连环年画《天仙配》[②]；20世纪80年代初，东方歌舞团的歌唱演员王洁实、谢莉斯在中央电视台春节联欢晚会的亮相，借助电视这一传播媒介将"满工对唱"唱成国民歌曲，再次将黄梅戏拉入大众视野，尤其是其中的"树上的鸟儿成双对"更是成为人人知晓传唱的经典；1998年，北京金泽文化传播有限公司与上海电影制片厂联合摄制，罗慧娟、周莉、张国、李志奇等主演了28集神话爱情电视剧《新天仙配》；2007年，由中国国际电视总公司、中国广播电视电视节目交易中心、北京中视精神影视文化有限公司、安庆电视台联合出品，吴家骀执导，著名演员黄圣依、杨子领衔主演的古装神话电视剧《天仙配》在中国大陆播出，获得当年央视8套收视率和收视份额的"双料冠军"；2011年，《天仙配》被改编成动画版，在中央电视台演出；2019年，著名舞蹈家杨丽萍将《天仙配》改编成新媒体情景剧《黄山映象之"天仙配"》，该剧以黄梅戏"天仙配"的故事为基础，采用当代中国流行的穿越手法，将传统故事与现代舞台进行整合重构，实现了《天仙配》艺术的再加工，引起了国内外戏曲、舞蹈等行业的高度关注[③]。戏曲是综合艺术，这令黄梅戏《天仙配》向其他文化领域的改编提供了可能性。《天仙配》被改编成其他文化产品，不仅是其开放性的体现，也是其具有旺盛生命力的最佳证明。《天仙配》在时代的发展中与时俱进，守正创新，不断强化着自身的经典地位。

结　　语

时代在不断发展，《天仙配》还在不断实现自我超越。该剧经典化的历史过程，给予我们了重要经验：经典是在特殊时代背景下产生并被多种力量合力锻造出来的；经典之所以能够跨越时间的阻隔，保持常青，就在于其没有故步自封，而是与时俱进，向时代敞开自己，积极融入时代，利用时代发展带来的新兴条件，不断扩充自己，因而能够在守正的同时不断创新。今天黄梅戏也处在历史的一环，其发展也面临着巨大的历史挑战。无论过去的经典剧目，还是不断创造的现代剧目，也应如《天仙配》一样，面向时代，敞开自己，守正创新，最终成为黄梅戏新的经典。

① 王弘力：《天仙配》，辽宁画报出版社1956年版。
② 郑慕江、周楚江：《年画连环画：天仙配》，上海人民美术出版社2009年版。
③ 韩婷：《杨丽萍监制〈黄山映象之天仙配〉首演　观众反响热烈》，《滁州网》2024年2月10日，http://app.chuzhou.cn/?action=show&app=article&contentid=274131&controller=article。

后"样板戏"时代的《龙江颂》

王 伟[*]

摘　要：随着"文革"的结束，《龙江颂》跌落神坛。它曾作为"文革"产物而一度尴尬，作为戏曲艺术而回归学术，作为历史记忆而被缅怀、重构。因此，我们对《龙江颂》的认识和评价也应该是多维的，既要将其置于相应的历史语境中揭示其本来面目，又要以新的视角加以观照。这不只是研究《龙江颂》的态度，也应该是研究所有"样板戏"的态度。

关键词："样板戏"；《龙江颂》；"龙江风格"

曾经的"样板戏"，不但充当着戏剧艺术的"样板"，而且还承担着政治上的使命。随着"文革"的结束，"样板戏"跌落神坛，但它们又显然不能等同于普通的戏剧作品。那么，在后"样板戏"时代，这些风光一时的"样板戏"境遇如何呢？我们又应该怎样认识"样板戏"呢？《龙江颂》便是一个很好的样本。

一、作为"文革"产物而一度尴尬

"样板戏"曾被视为"无产阶级文艺革命"的标志，"宣告了毛主席《在延安文艺座谈会上的讲话》所指出的革命文艺路线已经在实践中取得了光辉的成果，中国社会主义文艺的新纪元已经到来"[①]。因此，《龙江颂》从一创作就与政治运动密不可分。其具体表现，首先是权力高层的介入。早在1964年，上海新华京剧团便已经将话剧《龙江颂》改编为京剧，是江青、张春桥等人"强令新华京剧团停止该剧的演出和修改"[②]，重新组建《龙江颂》创作组。排演完成后，《红旗》《人民日报》以及人民出版社等权威媒体纷纷刊登或出版《龙江颂》剧本。毛泽东也曾多次观看《龙江颂》，并接见主演李炳淑，对该剧给予了高度的评价。权力高层的深切关注，无疑使《龙江颂》的艺术属性受到了严格的规范。其次，在创作队伍的组成上，也体现着当时的主流政治意识。其中既有余雍和、刘梦德、于会泳、李炳淑、李元华这样的专门艺术人才，也有工人、农民代表，更有代表部队的高级军官。这些主创人员无论生活待遇还是政治待遇，都有着较好的保障，他们只需要一门心思把创作搞上

[*] 王伟(1986—　)，博士，上海师范大学影视传媒学院讲师，专业方向：戏曲与曲艺学。
【基金项目】本文为国家社科基金艺术学重大项目"新中国成立70周年戏曲史(上海卷)"(19ZD04)阶段性成果。
① 初澜：《京剧革命十年》，《人民日报》1974年7月5日。
② 徐幸捷、蔡世成主编：《上海京剧志》，上海文化出版社1999年版，第140页。

去,把当时的文艺政策贯彻好。再次,《龙江颂》的戏曲演出和电影放映成为教育广大干部群众的重要方式。翻检当时的报纸,黑龙江、内蒙古、天津等不少地方都曾有过利用《龙江颂》来解决思想问题的报道。人们观看《龙江颂》不仅为了娱乐,同时也是在政治学习。

1976年10月,党中央粉碎了"四人帮",结束了"文革",政治气候发生根本性变化。此时,与"四人帮"关系密切的《龙江颂》地位也就变得尴尬起来。《龙江颂》创作组的反应十分迅速,或以集体名义,或以个人名义,先后在《人民日报》上发表三篇文章,参与对"四人帮"罪行的揭发与鞭挞,同时也是为《龙江颂》能够在新的政治形势下获得合法性而努力。就后一种意图来说,三篇文章主要表达了以下内容:第一,江青"对别的文艺团体实行法西斯专政","不惜拆散很多文艺团体,分裂革命文艺队伍,把很多文艺工作者弄到演样板戏的剧团来,但又不让他们发挥应有的作用";"扩大资产阶级法权,把演员分成三六九等";"鼓吹'十年磨一戏'",导致很多演员艺术功底无端荒废掉[①]。总之,《龙江颂》创作者们也是"四人帮"罪行的受害者,在政治立场上他们是反对"四人帮"的。第二,《龙江颂》在创排过程中,江青从未关心过,"也没有看过一次",是因为看到了毛主席的肯定她才"认为有机可乘,就装出'关心'的样子,匆匆忙忙赶来看戏",并"一古脑儿地把广大文艺战士辛勤劳动的成果窃为己有,把《龙江颂》盖上'江记'的印章"[②]。也就是说,《龙江颂》的创演与江青并无实质关系。第三,毛主席曾对《龙江颂》的修改"作了极为重要的指示",可是由于"'四人帮'对此严加封锁"而未能落实,人们对此"一直压抑着无比的愤慨"[③]。

党和国家并没有因为江青等人曾经介入而将《龙江颂》打入另册,依然承认其为"好剧目"[④]。但是不管怎么说,《龙江颂》创演的历史背景和内容及形式上的时代印记都是现实存在的,且与"拨乱反正""以经济建设为中心"等新的时代主题凿枘不投,其受到指摘乃不可避免。对《龙江颂》的批判,最有代表性的是刘光裕《重新评价京剧〈龙江颂〉》。文章沿用了"文革"时期常见的评论范式,即从"主题思想""人物形象""矛盾冲突"三个方面入手,首先剖析了"龙江风格"的内涵,认为这不是自愿互利的共产主义风格,而是无偿占有别人劳动的"一平二调",属于"共产风";接着,批判江水英"用革命的词句掩盖自己丑恶的行为","独断专行,不从实际出发","自以为比谁都高明,连党组织也不放在眼里",是"'四人帮'心目中的理想人物";最后,批判《龙江颂》的矛盾冲突是"不真实的戏剧矛盾",认为其篡改了生活矛盾的性质,生编硬造,情节和细节都很荒唐[⑤]。很显然,这篇文章讨论的不是艺术,而是政治;其批判的也不是《龙江颂》本身,而是"四人帮",作者甚至怀疑《龙江颂》是"为江青登基造舆论的阴谋文艺"。该文是当时社会认识的一种典型体现。也正是在这样的社会语境中,《龙江颂》不但失去了昔日"龙老九"的崇高地位,而且从此长期绝迹于舞台。

① 李元华:《高举红旗 肃清流毒》,《人民日报》1977年5月22日。
② 李炳淑:《从〈龙江颂〉的诞生看江青的画皮》,《人民日报》1977年3月2日。
③ 上海京剧团《龙江颂》剧组:《"四人帮"是革命文艺战士的死敌》,《人民日报》1976年11月16日。
④ 《澄清路线是非推倒诬蔑之词 一九六二年广州创作会议方向正确》,《人民日报》1978年6月25日。
⑤ 刘光裕:《重新评价京剧〈龙江颂〉》,《文史哲》1979年第6期。

二、作为戏曲艺术而回归学术

对《龙江颂》进行纯粹的学术研究相对比较晚,要迟至 21 世纪。2006 年,福建师范大学研究生黄育聪完成了硕士学位论文《革命现代京剧〈龙江颂〉研究》,这是对于《龙江颂》在艺术上较早的专门研究。其没有将研究重心放在剧作思想内容的价值判断上,而是立足于对史实的梳理和考查,为"《龙江颂》是如何诞生的?"这一问题寻找答案。该论文还有意识地引入西方文艺理论,将《龙江颂》作为一种文艺现象来观照。比如,其将戏剧视作一种传播的方式,并"借用马莱兹克关于大众传播过程的系统模式来阐释和分析'样板戏'传播过程中各种力量的角逐"①。这就将《龙江颂》的研究限制在了艺术的范畴,后面的考察与分析也是以艺术研究为归宿点,从而与"文革"中以判定是否在为"革命斗争"服务或探究如何能为"革命斗争"服务为目的的戏剧评论区别开来。其走出了政治的伦理,进入了审美的范畴。更重要的是,《龙江颂》能够进入高等院校研究生学位论文选题,意味着其对时代政治生活的参与已经结束,《龙江颂》研究的新阶段正式开启。

在《龙江颂》的有关研究中,成果最显著的是音乐方面。宏观上,戴嘉枋以《龙江颂》为样本,分析了后期京剧"样板戏"的音乐特点,认为它和《杜鹃山》"在继承了前期和中期有益经验的基础上,从唱腔的创作,到中西混合乐队和主题音调在全剧贯穿的应用,不仅更加娴熟,并在进一步借鉴西方歌剧音乐创作方法和融合多种中国传统音乐因素方面,又进行了新的尝试,取得了有益和成功的经验"②。王学仲将则研究的视点聚焦在该剧对旧京剧的声腔改革上,认为"《龙江颂》的腔式改革及创新方法大体可归纳为以下六个方面",即"旦用生腔""正反相融""借凡变调""重句叠腔""错腔舛句""主题入腔",其又在此基础上讨论了改革腔的比率及音乐属性、改革的原则与方法、改革的美学效应、改革的成败得失等③。微观上,郭颖总结了《龙江颂》场景音乐创作的特点,肯定了其艺术贡献④;李楠则"通过对《龙江颂》音乐中复调、和声技术运用的分析,了解到复调、和声技术在《龙江颂》音乐中的具体运用方式和一般规律",强调"作曲技术要结合戏曲音乐的曲式结构、调式调性的特点来运用,才能发挥更大的作用,才能很好地增强戏曲音乐的表现力"。⑤ 这些都是音乐本体的研究,是对《龙江颂》艺术经验的总结,而不涉及社会、历史方面的内容,代表着当下《龙江颂》审美研究的学术高度。

对《龙江颂》的研究能够实现学术化,首先得益于社会和政治的发展。在一个积极向上的社会环境中,我们有条件平心静气地观照曾经风靡一时的艺术现象。但是,肯定成绩的同时也应该看到,当下《龙江颂》研究的学术视野依然不够宽广,主要体现在两个方面:

① 黄育聪:《革命现代京剧〈龙江颂〉研究》,福建师范大学硕士学位论文,2006 年。
② 戴嘉枋:《论京剧"样板戏"音乐的历时演进》,《音乐探索》2013 年第 3 期。
③ 王学仲:《京剧"样板戏"〈龙江颂〉腔式改革初探》,《乐府新声》2014 年第 3、4 期,2015 年第 1 期。
④ 郭颖:《对京剧〈龙江颂〉场景音乐创作的探究》,《戏剧文学》2020 年第 11 期。
⑤ 李楠:《现代京剧〈龙江颂〉音乐复调和声技术运用分析》,《戏曲艺术》2021 年第 2 期。

其一,对主题思想、人物形象、矛盾冲突等戏剧基本要素的研究依然较为薄弱。其二,人们大多将《龙江颂》作为"样板戏"来研究,这在无形当中就遮蔽了其作为一般戏剧作品的艺术属性。通过《龙江颂》来认识"样板戏",或者将《龙江颂》置于"样板戏"的语境当中考察,固然很有必要,但将它当作一部一般戏剧作品加以分析、总结、阐发同样重要。前者研究的是历史,后者研究的是艺术。前者有助于认识、反思过去,后者则能够指向当下、引领未来,两者缺一不可。

三、作为历史记忆而被缅怀、重构

随着"拨乱反正"工作的消歇,国家进入平稳的经济建设时期。《龙江颂》经过一段较长时间的沉寂后,政治教材的形象也日益淡化,完全成为一份历史记忆。此时人们看待《龙江颂》,已不再抱有学习的心态,但又不像观赏大多数戏曲作品那样纯粹为了审美,而是如摩挲历史陈迹一般,对"龙江风格"也是根据现实需要而加以开掘和重构。

回忆这份历史,我们可以看到如下情况:第一,时而会出现小规模的《龙江颂》演唱活动。比如,在某些特殊场合,李炳淑会展示一个唱段①;山东省金乡县实验小学还将《龙江颂》排演作为学生的社团活动内容,他们演出的《龙江颂》登上了"学习强国"学习平台②。第二,人们从不同角度追忆《龙江颂》的历史。当年的福建省文化局长、话剧《龙江颂》的主要作者陈虹,通过回忆话剧《龙江颂》的创演来讲述自己与"样板戏"《龙江颂》的因缘③。京剧演员王如昆在追忆前锋文工团的8年历史时,也将当年到南昌京剧团学习《龙江颂》的事作为其中的重要内容④。作家刘嘉陵则描摹了童年时期《龙江颂》演出的情景以及自己第一次观看时的热情⑤。有些人虽非亲历者,但同样对《龙江颂》的历史有着浓厚的兴趣,比如袁成亮撰写了《现代样板戏〈龙江颂〉诞生记》(《百年潮》2006年第1期),杨银禄发表了《"样板戏"的台前幕后》(《同舟共进》2013年第1期)。这些文章没有作历史的考据,而是娓娓道来,更像是在讲述一段掌故,其中蕴含着当代人对《龙江颂》的想象和情感。更有代表性的是年月创作的报告文学《龙江人寻找〈龙江颂〉》。重提"龙江风格"的首倡者、福建省委宣传部原领导王仲莘在序言中介绍说:"作者在深入调查,仔细甄别,去伪存真的基础上,以共和国50年的历史为大背景,浓墨重彩地记述了'龙江风格'发生、发展、沉寂、再现,直至再创辉煌的曲折而生动的历程。"⑥第三,《龙江颂》中人物的原型受到人们的关注。比如,媒体人舒可文就曾为洋西大队党支部书记郑饭桶、大队长邓流涎(按:

① 李峥:《李炳淑压轴献唱〈龙江颂〉》,《解放日报》2011年6月17日。
② 单猛:《金乡县实验小学教育集团京剧社团节目〈龙江颂〉荣登"学习强国"学习平台》,《济宁市教育局》2021年8月8日,http://jnjy.jining.gov.cn/art/2020/7/6/art_14568_2578575.html。
③ 陈虹:《我与〈龙江颂〉的一段解不开剪不断的因缘》,《炎黄纵横》1998年第4期。
④ 王如昆:《前锋文工团八年风云记(五)》,《中国京剧》2020年第6期。
⑤ 刘嘉陵:《龙江颂》,《青年文学》2001年第11期。
⑥ 年月:《龙江人寻找〈龙江颂〉》,作家出版社2002年版,第3页。

当为"郑流涎")被《龙江颂》"异化了他们后半生的全部生活"而嘘唏感叹①。2012年3月5日郑流涎去世,《闽南日报》《厦门日报》《海峡导报》等媒体也都进行了报道。

在回忆的同时,人们对《龙江颂》当中的集体主义精神依然保持着高度认同。尤其发生自然灾害的时候,《龙江颂》作为一种精神的象征,经常与那些大公无私的感人事迹一起出现于报端。进入21世纪后越发如此,从下面这些新闻标题中即可见一斑:

《一幕"龙江颂"自救保大局——阳煤二矿物流中心抗险救灾记》(《阳泉矿区》2006年8月25日,第2版)

《同心续写红旗谱　豪情再奏龙江颂——漳州电力红旗抢修队支援灾区抗冰保供电纪实》(《闽南日报》2008年3月17日,第3版)

《携手唱响"龙江颂"——德州开闸泄洪支援聊城救灾工作纪实》(《聊城日报》2012年8月6日,第2版)

《曹武、皂市两地上演现代版"龙江颂"——两村的5 000亩农田可实现全部灌溉》(《荆门日报》2013年8月13日,第4版)

《16支义务施工队上演新版〈龙江颂〉——洪湖戴家场水改工程施工现场》(《荆州日报》2014年9月24日,第6版)

《扁担河上的"新龙江颂"——当涂经开区秦河村舍小家保大家》(《马鞍山日报》2016年7月6日,第7版)

《担当演绎"龙江颂"——武穴市支援兄弟县防汛抗灾纪实》(《黄冈日报》2016年8月12日,第1版)

类似的新闻报道还有很多,其不限于一时,也不局限于一地,而是一种全域性的集体认同。近年来,自然灾害频仍,传染性病毒肆虐,社会更加需要互帮互助和无私奉献,"龙江风格"不但不会被人们摒弃,而且会得到更大程度地弘扬。人们在批判"龙江风格"具有时代局限性的同时,也试图从中开掘出一种不因时间而褪色的精神传统,林为进的说法就很有代表性:

"龙江精神""龙江风格"张扬的时代,或许还不够完美完善,但"龙江人"所表现出来的精神却无疑是人类的财富,自然更是我们民族的财富。"人不为己天诛地灭",可当人人都为自己时,这个世界无疑将会变得非常的黑暗和恐怖。没有施予,就没有温暖,没有付出,就没有收获;至少,就这一点而言,我们能从"龙江人"的身上学到一些很有价值的东西。尤其是我们正处于道德价值陷于某种程度的混乱,缺少克制的物欲令人有所迷失之际,有一点道德的警醒,有一点为了自己也为了他人的"换位思考",不仅必须,并且十分的必要。②

这里讨论的"龙江精神""龙江风格",在内涵上与《龙江颂》所宣扬的并不相同,乃是根

① 舒可文:《〈新龙江颂〉:讲述老百姓自己的寓言》,《三联生活周刊》2002年第29期。
② 林为进:《人是需要一点精神的》,《文艺报》2003年4月26日。

植于当下社会发展的需要,对后者做出了扬弃,于认识上实现了超越。经过重构的"龙江风格",既继承了《龙江颂》中大公无私的精神,又不曾泯灭个体的权益,是集体主义在新时期的新发展。

对这笔精神财富的开掘与重构,用力最勤的为《龙江颂》故事的发生地,无论是福建省还是漳州市抑或龙海市,各级党委和政府对此都比较重视。首先,挖掘当年堵江抗旱以及《龙江颂》创作的具体情状,如福建省委党史办钟兆云叙述了《龙江颂》创作的背景①,漳州市委党研室曾一石追溯了堵江抗旱的经过及其影响②,漳州市政协陈忠杰再现了昔日龙海县长杨保成的光辉事迹③,就连年月创作《龙江人寻找〈龙江颂〉》也与龙海市委宣传部有着密切的关系。其次,先后建立了龙江颂纪念馆、龙江颂主题公园、龙江文化生态园等公共文化场所,加大"龙江风格"的宣传力度。最后,对践行"龙江精神"的先进典型进行表彰、宣传,使之发挥更大的示范作用,如洋西村村干部郑霜高、郑跃艺等④。

综上所述,由于复杂的历史原因,《龙江颂》在当下是以多副面孔存在的,我们对它的认识和评价也应该是多维的,既要将其置于相应的历史语境中揭示其本来面目,又要以新的视角加以观照,前者可以使我们认知历史,后者可以用来服务当下,我们研究《龙江颂》的目的即是为更好地建设社会主义文化服务。这不只是研究《龙江颂》的态度,也应该是研究所有"样板戏"的态度。

① 钟兆云:《"榜山风格"和〈龙江颂〉背后的故事》,《福建理论学习》2011年第2期。
② 曾一石:《奏响时代的最强音:榜山风格与〈龙江颂〉诞生纪实》,《漳州党史通讯》1999年第3期。
③ 陈忠杰:《杨保成与"龙江风格"》,《福建党史月刊》2020年第12期;《从党史寻找〈龙江颂〉的主角——记〈龙江颂〉的主角原型杨保成》,《闽南日报》2021年3月23日;《杨保成:鲜为人知的"龙江精神"缔造者》,《政协天地》2021年第4期。
④ 徐亚洲:《郑霜高:用心续写"龙江颂"》,《人民政坛》2001年第10期;黄旺华:《郑跃艺:致力于"龙江精神"焕新彩》,《人民政坛》2017年第2期。

姚金成现代戏创作动因的转变与人文精神的坚守

王璐瑶*

摘　要："女性三部曲"和"公仆三部曲"是姚金成豫剧现代戏的代表作，两者创作动因的转变，具体表现为由自由创作转为定向创作，这个转变也是姚金成戏剧创作前后两个时期的分界线。创作动因发生转变的原因有两个：理想与生存平衡下的考量、家国情怀和责任担当。剧作家对人文精神的坚守是六部现代戏均得到好评的保障，"女性三部曲"的人文精神体现为对道德评判价值观的超越；"公仆三部曲"的人文精神体现为将英模还原成普通的人。《香魂女》是主流戏曲，"公仆三部曲"是主旋律戏曲。主旋律戏曲肩负着国家意识形态宣传的使命，具有较强的政治色彩。主流戏曲的思想主旨较为多元，社会认可和艺术价值是其衡量标准

关键词：女性三部曲；公仆三部曲；创作动因；人文精神

评述中国当代戏曲的创作，姚金成是一个绕不开的剧作家。他的成功，不仅源于文化部门对其作品所给予的多项荣誉，还体现为长久以来观众对这位编剧的认可。如果以"既叫好、又叫座"这条标准来评价戏曲作品的艺术高度，姚金成创作的豫剧现代戏"女性三部曲"和"公仆三部曲"一定能够榜上有名。六部戏曲甫一登台，便得到河南省文化部门的肯定和观众的掌声，四位演员陈淑敏（在《闯世界的恋人》剧中饰演女主角石榴）、汪荃珍（在《香魂女》剧中饰演香香）、杨红霞（在《香魂女》剧中饰演环环）、贾文龙（在《村官李天成》剧中饰演李天成）因演他的戏不仅提高了个人的艺术水平并荣获中国戏剧"梅花奖"，其创作还进一步拓宽和增加了豫剧现代戏的表演深度和方法。《香魂女》《村官李天成》《焦裕禄·兰考往事》《重渡沟》作为河南省豫剧三团的保留剧目，盛演不衰。其成功的经验除了"人保戏、戏保人"这句戏谚所隐含的由剧本文学一度创作到舞台呈现二度创作之间戏剧各要素的良性互动，还应该蕴含着一名成熟的豫剧现代戏剧作家的先进的戏剧理念。

"女性三部曲"是指《归来的情哥》[①]（创作于1988年，由河南省豫剧三团首演）、《闯世

* 王璐瑶（1992—　），博士，信阳师范大学讲师、上海师范大学博士后，专业方向：戏曲历史与理论。
① 《归来的情哥》又名《九龙桥》，导演陈新理，主演张平、田敏、李书奇等。该剧获得河南省第二届戏剧大赛演出银奖和优秀剧本奖。

界的恋人》①(创作于1990年,由河南省洛阳市豫剧团首演)、《香魂女》②(创作于1999年,由河南省豫剧三团首演)。"公仆三部曲"是指《村官李天成》③(创作于2001年,由河南省豫剧三团、濮阳市豫剧团联合首演)、《焦裕禄·兰考往事》④(创作于2009年,由河南省豫剧三团首演)、《重渡沟》⑤(创作于2015年,由河南省豫剧三团首演)。论述姚金成的创作轨迹,为什么选取"女性三部曲"和"公仆三部曲"这两种类型的作品为研究样本?原因有二:其一,这6个剧目均为新时期以来的豫剧现代戏,"女性三部曲"和"公仆三部曲"的艺术本体是一致的,这也是二者相比较的共同点;其二,"女性三部曲"以女性视角为切入点构建故事,"公仆三部曲"以男性英模人物的视角为切入点展开叙事,二者创作动因的转变以及转变的原因是什么?怎样能够让时间跨度大、人物形象复杂、剧作风格迥异的6部现代戏⑥均得到专家学者和观众的好评?回答这两个问题,既能较为深入地理解姚金成的创作历程和编剧经验,也能为当下现代戏剧目的创演提供一些反思。

一、创作动因的转变:从自由创作到定向创作

1971年,以《兴龙寨风云》为伊始,姚金成与戏曲创作结下了不解之缘。他在1983年9月进入上海戏剧学院戏文系编剧进修班学习,1985年结业后转入河南省戏剧研究所工作,上海戏剧学院的求学经历不仅为姚金成打下了坚实的戏剧专业的基础,而且是他能够成为一名职业编剧的有力保障。《悲欣交集——姚金成剧作十二种》⑦和《姚金成——金笔春秋》⑧是目前较为全面地收录其剧本、研究其作品的两部著作。纵观姚金成的创作历

① 《闯世界的恋人》又名《叫声哥哥你带我走》,导演胡导、张平,主演陈淑敏、吴云召、张平、陈大华等。该剧获得河南省第三届戏剧大赛演出一等奖和优秀剧本奖。1992年,演员陈淑敏(剧中饰演女主角石榴)获得第九届中国戏剧梅花奖。

② 《香魂女》又名《香魂塘畔》,导演李利宏,主演汪荃珍、杨红霞、孟祥礼、陈清华、陈俐珉等。该剧获得文化部第六届中国艺术节大奖、中宣部第八届"五个一工程"奖、2008—2009年度国家舞台艺术精品工程十大精品剧目、河南省第八届戏剧大赛金奖。演员汪荃珍(剧中饰演香香)2002年获得第十九届中国戏剧梅花奖、杨红霞(剧中饰演环环)2004年获得第二十一届中国戏剧梅花奖。剧本获得第十四届中国曹禺戏剧文学奖。

③ 《村官李天成》编剧姚金成、张芳、韩尔德,导演张平、李雁,主演贾文龙、汪荃珍、李云、陈俐珉、李书奇等。该剧获得河南省第九届戏剧大赛金奖、2003—2004年度国家舞台艺术精品工程提名剧目、文化部第十三届"文华奖"新剧目奖、入选中宣部第十届"五个一工程"奖。2003年,演员贾文龙(剧中饰演李天成)获得第二十届中国戏剧梅花奖。剧本获得第十七届田汉戏剧奖剧本一等奖。

④ 《焦裕禄·兰考往事》编剧姚金成、何中兴,导演张平,主演贾文龙、蒿红伟、陈清华、陈秀兰等。该剧获得河南省第十二届戏剧大赛金奖、文化部第十五届"文华大奖"、中宣部第十三届"五个一工程"奖。

⑤ 《重渡沟》编剧何中兴、姚金成,导演张平,主演贾文龙、盛红林、杨红霞等。该剧获得文化部第十六届"文华大奖"、中宣部第十五届"五个一工程"奖。

⑥ 姚金成《努力为时代立传,为时代画像》:"《香魂女》《村官李天成》《焦裕禄》《重渡沟》等现代戏,几乎每一部都写得很艰难、很纠结,可以说,每一部现代戏的创作,都是一次全新的挑战,差不多要经过十几稿甚至二十多稿的修改加工。而每一次重大的修改加工,几乎都充满着困惑、挣扎和煎熬。"(《剧本》2019年第8期)。

⑦ 《悲欣交集——姚金成剧作十二种》是河南戏剧家丛书的代表著作,由河南省戏剧家协会组织编撰工作,主编为王洪应,2004年在中国戏剧出版社出版。

⑧ 《姚金成——金笔春秋》是河南省艺术名家推介工程丛书的代表著作,主编为杨丽萍,2014年在大象出版社出版。

程,豫剧现代戏是他编剧工作的重要组成部分,"女性三部曲"和"公仆三部曲"是其现实题材创作的主要内容。《归来的情哥》《闯世界的恋人》《香魂女》《村官李天成》《焦裕禄·兰考往事》《重渡沟》的排列顺序是以创作时间为坐标,前三部现代戏和后三部现代戏的创作动因发生了鲜明的转变,这个转变也是姚金成戏剧创作前后两个时期的分界线。

1988年创作完成的《归来的情哥》、1990年创作完成的《闯世界的恋人》和1999年创作完成的《香魂女》,三部戏均属于姚金成的自由创作,写什么内容和怎样写,基本由剧作家一人决定。《香魂女》是姚金成的创作从自由转变为定向的分水岭,这部戏也可以定义为河南戏剧事业的分水岭。在其之前,河南戏剧不乏优秀的作品,一些剧目也受到观众欢迎,并获得了中国艺术节"文华奖",但从来没有摘下"文华大奖"的桂冠,这一缺憾也能够证明彼时的河南文艺界还没有一部在全国范围内颇受好评的戏曲精品力作。20世纪90年代整整10年,河南省文化部门和戏剧界的心态是瞄准戏剧大奖,实现豫剧的崛起。时任文化厅厅长的孙泉砀曾在新闻发布会上立下"军令状",他的工作重心主要是两点:看好、守好历史文物和创排一部拿下"文华大奖"的戏曲剧目。《香魂女》的具体创排工作由董文建、王洪应等文化厅领导主持,2000年赴南京参加第六届中国艺术节,当时的评奖程序是演完之后当场评分并给出反馈意见。演出结束的当晚,全剧组得知通过的好消息后,集体以眼泪庆祝胜利。

姚金成凭借《香魂女》成为21世纪以来豫剧界攀越艺术高峰的台柱,自此,他走上了定向创作的道路:"我的创作基本进入了一个'订单创作'的阶段。我的剧本写作,基本上全是应剧团或演员之邀,按'订单'编创的。"[①]与应剧团或演员之邀进行创作不同的是,"公仆三部曲"订单的甲方是河南省政府,它不能简单地视作编剧完成了一项戏曲院团的订单创作,而应该认识到其创作者还肩负着艰巨的政治任务和使命。

什么是定向戏?即有定向要求的戏曲作品。"以特定的人物原型或特定的生活素材为内容,以特定的宣传教育诉求为主题所创作的戏。"[②]"公仆三部曲"由国家出资,在创排资金和演出票房两方面均有保证,这是优点。写什么内容、以怎样的方式抒写等环节自然也不会像"女性三部曲"一样的自由,戏剧主旨命题式的要求仅仅是"公仆三部曲"剧本创作的开端,至少十几稿的反复修改糅杂着省内外专家学者特别是文化部门各级领导的意见[③]。歌颂的愿望和真人真事的局限,必然造成回避现实矛盾、回避人性的复杂和社会发展的曲折等问题,这是缺点。

2001年创作完成的《村官李天成》是河南省文化厅下达给姚金成的任务,这个任务源于在2000年全国农村基层党组织工作会议上,河南省濮阳市西辛庄党支部书记李连成作为典型代表的发言得到了时任中共中央办公厅领导曾庆红的肯定。在"三农"问题上,国

[①②] 姚金成:《我的创作路》,张曦霖编:《姚金成——金笔春秋》,大象出版社2014年版,第39页。
[③] 姚金成:《豫剧〈村官李天成〉纪事——见证豫剧新世纪崛起》,《东方艺术》2012年第S1期;姚金成:《从"烫手山芋"到"香饽饽"——豫剧〈焦裕禄·兰考往事〉创作感言》,《戏剧文学》2017年第1期;姚金成:《被"逼"出来的〈重渡沟〉豫剧〈重渡沟〉创作谈》,《剧本》2019年7月5日。三部戏的创作谈均提及剧本讨论、修改工作由河南省委领导和省文化厅厅长等官员全程主持和参与,他们非常重视"公仆三部曲"的创演。

家领导希望以西辛庄的致富模式向全国宣传和推广,豫剧现代戏是非常合适的传播载体,时任中央政治局常委的李长春观戏后评价说:"这个戏(到基层演出)比派两个中央讲师团都管用!"①《焦裕禄·兰考往事》《重渡沟》的创作动机与《村官李天成》的较为相似,2009年河南省文化厅领导向姚金成布置《焦裕禄》的剧本创作任务;2015年何中兴以乡官马海明的事迹为素材编创剧本《重渡沟》,河南省纪委把创排任务下达给河南省豫剧三团,姚金成也在此情况下加盟该剧的编剧工作。

由"女性三部曲"到"公仆三部曲"体现了姚金成创作动因的转变,那是什么原因造成了他从自由创作转为定向创作呢?首先,是理想与生存平衡下的考量。如果说姚金成从事戏曲创作不图名利,显然是不真实的。他在上海戏剧学院创作的结业大戏古装剧《廪君与女神》黯然收场,使他确定了豫剧现代戏为自己今后深耕的土壤,"更直接更功利的考虑是现代戏可能更容易上演、更容易打响,而且,反映现实生活的现代戏也容易得到政府和舆论各方面的关注支持"②。编创现代戏是为了生存,"女性三部曲"的优异成绩,已经夯实了姚金成在河南戏剧业界的地位。按理说,彼时的他不再受困于物质,其创作道路理应走得更加自主和灵动。可实际情况是,拥有了名利之后的姚金成自愿戴上了比求取"稻粱"更加沉重的"枷锁",完成艺术难度极高的"公仆三部曲"的创作。当然,这个转变也表现出了姚金成对戏剧事业的热忱,他希望借助主旋律戏曲的平台,表达自己对国家、社会和个体生命的感性体验和理性思索。同时,也反映了他务实的处世态度。作为经历过狂热、无序、贫穷时代的人,他从心底里感恩改革开放的方针、政策让中国人真正站了起来并富了起来,"国家强盛、民族复兴是我们融化在血液里的期盼和梦想"③。他真诚地想用自己的笔来书写新时期的社会风貌。

二、人文精神的坚守:直面现实、为人写戏

(一)女性三部曲

"女性三部曲"有一个戏核,即男女自由恋爱与农村贫富差距之间不可调和的矛盾。这是剧作家长期生活在农村的经历为其积淀的故事记忆,他目睹了多数农村女孩悲苦而无奈的命运。她们的一生是为了父母、丈夫和子女而活,在家庭重担的压力下逐渐丧失自我,这样的生活泯灭了她们对未来的所有幻想。姚金成在"女性三部曲"的创作中关于人文精神的坚守体现为站在当代的高度对传统道德进行价值评判。

《闯世界的恋人》,其故事内容为:从偏僻山乡逃婚出来的恋人大发、石榴,来到市场经济程度较高的城市里"闯世界",原来都是淳朴本分的男女在城市的环境中,在对如何致富、如何改变自己的命运等问题上产生分歧。大发不择手段、背弃爱的诺言去当"人上

① 姚金成:《豫剧〈村官李天成〉纪事——见证豫剧新世纪崛起》,《东方艺术》2012年第S1期。
② 姚金成:《我的创作路》,张曦霖编:《姚金成——金笔春秋》,大象出版社2014年版,第37页。
③ 姚金成:《我的创作路》,张曦霖编:《姚金成——金笔春秋》,大象出版社2014年版,第15、30页。

人",而石榴则凭借辛劳的工作,一步一个脚印地向前。由爱而逃婚来到城市追梦,失去爱和生命后又回归故土,悲剧的轮回显露出一对恋人因为不同的人生观造成了不可调和的冲突,它必然导致爱情的破碎。

该剧乍一看很像一出当代社会"因果轮回、善恶有报"的老戏新演,因为"痴情女子"石榴通过努力得到善果,"负心男子"大发遭受报应,失去一切。当我们向深处挖掘便会发现,剧作家姚金成着力描写农村人进城后的真实遭遇,大发和石榴身处改革开放的大潮之中,他们没有知识、没有背景,能够付出的唯有廉价的劳动力。以农村生活或城市生活为题材的豫剧现代戏并不少见,但选择农民进城这一切入点的剧目不多,而农民进城是市场经济发展必然的也是较为普遍的社会现象。进城后农民的生活遭遇和命运走向,也是大众关注的焦点之一。该剧通过大发的变化,向我们描摹了一种急于求富的狂躁心态,他们逃离山村的根本目的是为了"闯世界",实现自身对成功的渴求。而这种急于获得成功的想法,不仅大发有,石榴以及有了城市户口、正式工作的小安也有。换句话说,它抓住了时代变革下多数人的求富心理。这个心理带有鲜明的时代烙印,属于改革开放后,中国社会先富者的示范作用对普通人的影响,也是不同地区、群体、个人之间贫富差距日渐拉大的刺激结果。编剧对他们没有进行简单的"好"或"坏"的道德评判,也没有表示出赞扬或批判"崇尚金钱"的态度,而是对之理解,甚至是谅解。

我们站在时代的前沿,回看姚金成在 30 多年前已经开始不判对错、不争是非的创作理念,不难发现,他对世界的认知是走在同行者前列的。姚金成对普通人急于求富的行为表示理解,但他对诱发这个行为的诸多不公平状况满怀悲愤,大发付出努力而深受伤害,深层原因是行业和个人之间的分配不公以及由私欲所滋生的恶性社会竞争机制。对此问题的揭露也出现在姚金成"女性三部曲"之一的《归来的情哥》,其中秋富的一段唱词,抒发了姚金成的心声:"二十年庄稼娃能忍能做,掀不掉一个'穷'抬不起头。爹气死娘哭瞎妹被夺走,空搭手求菩萨,菩萨也不留!老实人吃亏多啥都看透,抓大钱不能学吃草老牛!潮水涨跳龙门赶上了时候,也该我坷垃蛋出出风头!我没有省长爸爸银行舅,全靠着胆量运气作划筹!有了钱能通神一富遮百丑,小泥鳅变了龙腥也风流!……论人格党员干部该为首,哪吨钢、哪吨铝平白外流?哪一道后门没人守?哪一张条子印不周?查一查比一比左右前后,郭秋富还不算无耻之尤!"[①]

《闯世界的恋人》借助高大发在人性上的矛盾、石榴的女性觉醒以及二人逃离山村后又以"招魂"的民俗形式回归山村等剧情设计,表达出剧作家虽然认可市场经济的蓬勃繁荣,但他内心深处对田园诗般的宁静故乡是无比怀念的。他笔下的人物遭受困惑迷失后,留下的遗愿只有一个——回家,因此就有了经典的一幕,石榴抱着大发的骨灰站在回乡的桥上"招魂",她渴求的是昔日恋人品性的纯真、爱情的无暇以及独属于乡村的那份静谧:"在《闯》剧尾声里,我的本意就是用'招魂'的民俗仪式,以诗化的歌舞表现作为一种艺术

① 姚金成:《悲欣交集——姚金成剧作十二种》,中国戏剧出版社 2004 年版,第 112 页。

象征,呼唤歧路的灵魂——也即失落的精神价值的回归。"①

《香魂女》改编自周大新的小说《香魂塘畔的香油坊》,故事讲述中原农村妇女在改革年代命运变迁的故事。女性情感的书写是姚金成较为擅长的一类题材,这部戏是他站在原有创作理念的基础上,对人文价值观念更深度的挖掘。最精彩的两处是:因贫穷陷入婚姻苦难的香香,在改革开放背景下获取财富,又亲手用金钱制造了另一个女人的婚姻苦难;这两个同样不幸的女人(香香和环环)最后对对方同病相怜产生理解进而释怀,并最终促成了香香的反思和升华,亲手结束了自己制造的悲剧。这一反一正的转变,反映了香香这一类人的觉醒。

为什么说《香魂女》是在《归来的情哥》《闯世界的恋人》的基础上,姚金成对人文精神更深度的挖掘?主要原因在于这部戏表现农村青年婚姻的不幸和情感的出轨,香香和实忠对婚姻的背叛让其处于被传统道德指责的境地。姚金成对二人恋情的深度挖掘,会让观众感受到一种更现代的价值观念。在姚金成看来,有妇之夫和有夫之妇相爱确实不合道德,有悖伦理,但以爱情的角度来看,相爱的两个人相互渴求,又有什么不对呢?常识和伦理是随着时代发展而变化的,而相爱的人结合为一体则是万古不移的真义。遵守这一宝贵的原则有什么可心虚的呢?因此,这部戏的人文价值就是对爱情的肯定,它让人们认识到婚姻的基础应该是幸福、激情和浪漫。

《香魂女》对人文价值观念的深挖还体现在对环环这一形象的塑造上。在原著小说中,环环只是一个被害者和被解放者的形象,她唯一的闪光点是撞破了香香和实忠的私情之后,选择掩护实忠。这个行为不仅感动了香香,还促使她忏悔并最终给予环环自由。在小说的故事设计里,香香解放环环,这一"自我忏悔"的行动极大可能是出于她对环环掩护其私情的报答或者交换。环环与香香相比,她是新一代的女性,但其命运的走向与当年的婆婆却是如出一辙。贫苦农家的姑娘,为了改变家庭的生活质量和命运,不惜牺牲个人的幸福和人格尊严,这种现象在今天的农村仍然是存在的。编剧姚金成并不满足于描写现实社会中命运悲惨的女性,他希望借助这部现代戏表达在不同时代语境下女性对命运的抗争。香香和环环,她们各自成长的外界环境不同,因而,两人的人生态度有所不同。为了摆脱不幸婚姻的束缚,环环给在深圳打工的同学小周写信诉说不幸,而这些回信被香香扣下,她威胁环环并逼迫她放弃出走的想法。环环不仅反驳香香,还直接说破了香香深藏内心的痛苦:"亲眼见你挨打受欺装笑脸,亲眼见你两副面孔度时光,同床异梦苦,你从不对人讲,说到底你也是心强命不强",瞬间把婆媳二人的冲突推上高潮。这处设计对后来环环掩护实忠、劝香香换个活法和矛盾的逆转起了强有力的作用,也使戏剧的环环比起小说中的环环,更具有现代性,她已经是一个走向觉醒和解放的女性了。

香香是一个传统妇女,她的身上背负着更为沉重的负担,所以她的觉醒会较为缓慢与艰难。但她所生活的社会环境正在迅速而深刻地变化着,她经济上已经独立,思想上必然也在经历着震荡和裂变,当然这种变化是痛苦的、艰难的。当实忠离开香香,二东因赌博

① 姚金成:《写戏杂感三题》,《地方戏艺术》1991年第1期。

被拘留,神窑也遭遇着衰败,几重打击使香香精神几近崩溃。她反思自己和环环的命运,最终立下了走出不幸婚姻的决心。

(二)公仆三部曲

"公仆三部曲"均为英模戏,其贯通点是展现英模人物在苦难中成长的过程以及他们在承受苦难之后达到的精神追求的升华。英模戏的重点不应该是讴歌他们对苦难的坚忍,而应该深入探求英模之所以成为英模的心路历程,将他们作为普通的人来写。

《村官李天成》中的主人公李天成在带领第一批村民创收的时候,没有想到扩充股权、全村共同致富。这一点较为符合从商转政的人物形象。智慧勤劳的李天成在市场经济大潮下找准商机,希望带领全村一起办厂,但是大多数村民无法接受现代商业的运作模式而选择放弃。办厂成功后的李天成也没有因为村民们的嫉妒而马上扩股,因为扩股意味着损失自身的经济利益,而商品市场自带冒险因素,创业时的观望、不信任怎么可以换取利益的分红?是什么让他最终甘愿扩股呢?是村官肩负的带领大家共同富裕的使命吗?应该是村里贫困户老根爷为孙女巧巧挣学费拉千斤砖车而累昏倒的突发事件,是那条浸满鲜血的纤绳让李天成警醒,老根爷不是陌生、冰冷的符号,他是李天成生活里的"身边人"。《焦裕禄·兰考往事》最为动人之处是焦裕禄痛斥浮夸风,提出"这不是天灾,而是人祸"的控诉。人民的好干部从心底里喊出一句:"让群众吃上饭错不到哪里去。"可当他病倒后,看到报纸上"兰考大丰收"的浮夸虚假新闻时,深知购买救济粮只能缓解饥饿的一时之困局,造成三年灾害的关键不是天灾,而是人祸!作为这场政治运动的亲历者,他更明白人祸会导致更为深重的灾难,在这里焦裕禄对老战友顾海顺叮嘱"我们不能再亏了老百姓啊"。朴实的语言,多么铿锵有力,犹如蒙尘的史书被清正之风吹去尘霾。观众在剧场能够瞬息间回溯至"大跃进"时期,感受"五风"泛滥而导致的人心恐惧和人性扭曲。当焦裕禄警示"人祸"的灾难时,我们不禁想到杜耪、李殿臣所作的《谎祸》,一部现代戏从"反右倾"运动写到浮夸风,拨开那段尘封历史的迷雾,使迷雾笼罩着的大规模饿死人的现实事件呈现出本来的真实面目。能够还人性以真实,源于姚金成直面现实的坦然。"如果完全回避历史的真实,那就缺乏了创作者对历史、对艺术起码的诚恳和勇气……如果现在我们重写焦裕禄仍然不能清醒坦然地面对历史、反思历史,那么重写这个题材的意义究竟还有多少呢?"①

三、由姚金成豫剧现代戏引发的有关主流与主旋律问题的思考

纵观姚金成的豫剧现代戏创作,特别是由"女性三部曲"转为"公仆三部曲",这一段将近 30 年的编剧历程折射出来一个重要的问题:戏曲业界如何看待主流戏曲和主旋律戏

① 姚金成:《历史的追寻与反思》,《光明日报》2016 年 2 月 29 日。

曲的关系？21世纪的戏曲生态，应该由哪些因素构成？

把"公仆三部曲"归类为主旋律戏曲，这是学界公认的观点。但多数的戏曲评论总会把主旋律作品等同于主流作品，这是一个误区。主流戏曲与主旋律戏曲是一个重合度很高，但又有所区别的概念。理论界对主流戏剧有一些思考，笔者认为王晓鹰对这个概念的界定较为中肯：

> 主流戏剧传承着戏剧艺术（包括这个国家的各种戏剧艺术）的传统，以所谓的现实主义表演为基础的艺术语汇，表达的是大多数人认同的表达方式与认同方式，戏剧专家、评论者包括主流媒体能够接受，同时它与社会的主流价值观以及主流意识形态至少不是相悖的。[1]

以这个概念来给主流戏曲作定义，也可以说得通，唯一不同之处，主流戏曲并不是都以"现实主义表演"为基础的艺术语汇。主流戏曲与主旋律戏曲，在多数情况下会出现重合，那二者的区别在哪里呢？主旋律戏曲自创排之初，便肩负着宣传国家意识形态的使命，这类戏曲以庙堂的立场为基点，它是自上而下的艺术创造，具有较强的政治色彩。它有明确的指导思想，例如，"爱国主义、社会主义和集体主义应当成为我们社会的主旋律"[2]，"要高扬爱国主义主旋律，用生动的文学语言和光彩夺目的艺术形象，装点祖国的秀美河山，描绘中华民族的卓越风华，激发每一个中国人的民族自豪感和国家荣誉感……讴歌奋斗人生，刻画最美人物"，"广大文艺工作者要对生活素材进行判断，弘扬正能量，用文艺的力量温暖人、鼓舞人、启迪人，引导人们提升思想认识、文化修养、审美水准、道德水平，激励人们永葆积极向上的乐观心态和进取精神"[3]。

主流戏曲的主旨相对于主旋律戏曲，更加广泛，观众的数量和评价是其考虑的重要因素之一，它不是哪一种政治思想或者某一些政策的传声筒。主流戏曲是自下而上的艺术创造，它的着力点是社会，而不是政府。衡量主流戏曲的标准有二：社会认可和艺术价值。这是区别主流戏曲与主旋律戏曲、商业戏曲的分界线。

先分析主流戏曲和主旋律戏曲。主流戏曲一定包含着传世的经典之作，例如《西厢记》《牡丹亭》《长生殿》《桃花扇》等剧目，它的剧作主旨即使跨越时间的长河，依旧能够传达民族共同的价值观。主流戏曲也包含了新中国成立后改编、创排的剧目，例如《十五贯》《女驸马》《梁山伯与祝英台》《团圆之后》《曹操与杨修》《董生与李氏》等，这类作品不以宣扬国家意志为创作动机，它凝聚着主创人员对人生、历史、社会和未来等的相对独立的思考。

就姚金成创作的豫剧现代戏而言，"女性三部曲"的末篇《香魂女》是主流戏曲，它的思

[1] 王晓鹰：《反叛、融入、异化——关于实验戏剧与主流戏剧的关系》，《戏剧思考——王晓鹰戏剧文集》，中国戏剧出版社2016年版，第58页。

[2] 新华社：《紧密团结　努力奋斗　我们的道路会越走越宽广——记江泽民总书记在上海考察工作》，《光明日报》，1992年11月23日。

[3] 习近平：《在中国文联十大、中国作协九大开幕式上的讲话》，《人民日报》2016年12月1日。

想价值、艺术价值均高于前两部。"公仆三部曲"是主旋律戏曲,这样区分并不是因为《香魂女》在艺术水准上超越了"公仆三部曲",而是社会的认可度高于"公仆三部曲"。虽然后者的演出场次和观众数量多于《香魂女》,但如果没有国家各级部门的场次安排和配套经费的支持,"公仆三部曲"的实际票房还能超过《香魂女》吗?这不得而知。换言之,如果让观众自由选择剧目,笔者认为《香魂女》的受众数量一定会高于"公仆三部曲"。即使深谙戏曲编剧艺术的姚金成,也会在创作主旋律作品时出现问题,例如:《村官李天成》剧末,可能是为了颂扬党员干部的优良作风,在村庄改造房屋时,李天成甘愿放弃自家位置颇好的宅基地而挪至一处全村最差的地方;在《焦裕禄·兰考往事》中,焦裕禄为了兰考人民奉献了自己的生命,这是真事,值得讴歌,可他在女儿的工作上,硬要她选择那份不好的;《重渡沟》前面铺垫了那么多马海明辛苦建设美丽乡村的情节,还将笔墨触碰到乡官与资本、政治权力的深度的矛盾之中,可是剧末解决重渡沟建设的办法是马海明抵押自家房屋进行贷款。以上种种情节,皆因主旋律戏曲为了宣传国家意识形态所致。

　　主流戏曲和主旋律戏曲既会有重合,也会在某些特定历史语境下背离。例如豫剧现代戏的典范之作《朝阳沟》,它既是主流戏曲,也是主旋律戏曲。定义其为主旋律,是因为剧作"上山下乡"的主旨应和了当时的国家政策,它生动地宣传了知识青年要在农村接受教育的思想;定义其为主流,是因为截止到今天,依旧有很多观众喜爱它。即使我们已经知晓"上山下乡"政策存在的诸多问题,但《朝阳沟》的艺术魅力不减。仅从编剧角度来看,城市的知识青年银环为什么愿意在农村生活、工作?一直反对银环和栓保恋情的银环妈为何也从城市甘愿来到农村?答案是爱,杨兰春借助恋人之爱、母女之爱的力量消解国家政策实施所导致的矛盾。一般情况下,主流戏曲受到广大群众的认可,主旋律戏曲受到政府的认可,广大群众与政府的审评标准越相似,主流戏曲和主旋律戏曲的重合度会越高。

　　总体上看,姚金成的戏曲作品,是"立得住"的,但是,能否经得住时间的考验,成为"传得开""留得下"的经典作品,还不得而知。由中国的戏曲经典《窦娥冤》《西厢记》《牡丹亭》《长生殿》《十五贯》《团圆之后》等与外国的戏剧经典《哈姆雷特》《茶花女》《娜拉》《钦差大臣》《推销员之死》等来看,要成为跨越时空、生命力永不衰竭的作品,须具有这样的品质:反映人类共同的美好愿望,喊出人民的心声,表现时代的精神。特别要说明的是,时代精神与主流意识形态并不完全一致。

大师艺术

顾锡东戏曲创作的演进轨迹

刘 琴*

摘 要：顾锡东在40年的戏曲创作生涯中，取得了多方面的成就。其戏曲创作的演进轨迹可以归纳为：20世纪50年代前中期，改编传统剧目为主，剧种以绍剧为主；20世纪50年代中后期至80年代初期，创作现代戏为主；新时期以来，古装戏创作丰收且极具社会影响；新时期顾锡东的历史故事剧创作有的关注历史政治事件，更多的是从道德伦理层面表现历史人物。

关键词：顾锡东；戏曲创作；传统戏改编；现代戏；古装戏；新编历史剧

顾锡东先生是我国当代具有颇大影响力的戏曲作家，是浙江当代戏曲界的领军人物。在40年的戏曲创作生涯中，他取得了多方面的成就。其不同时期的戏曲创作，呈现出不同的面貌，早期创作时代印记较明显，后期则形成了独特的艺术风貌。顾锡东的戏曲创作大致经历了三个阶段的演进，具有多种类型，显示出地域、剧种和个人的特征。

一、20世纪50年代前中期：改编传统剧目为主，剧种以绍剧为主

20世纪80年代，顾锡东曾回忆说："回顾五十年代，我们戏曲剧目工作的主体是整理改编传统剧目。"[①]这一时期，他主要在农村地区工作，主要任务是对旧戏推陈出新，即对传统剧目进行整理、改编，有的是赋予传统剧目以新的意义，有的是进行艺术形式、语言台词上的改造。

八场绍剧《孙悟空三打白骨精》，贝庚执笔、顾锡东改编。《中国当代戏剧总目提要》署名"贝庚等"[②]，《顾锡东文集》中该剧附记："顾锡东先生上世纪五十年代，在浙江省文化局剧目组工作，分工绍剧剧目的整理改编。《孙悟空三打白骨精》是他改编的剧本之一。1957年参加省会演荣获一等奖，编剧署名就是顾锡东。此剧公演后影响不断扩大，上海电影制片厂决定拍成戏曲片。为此省文化局组织了贝庚等一批创作人员讨论加工和局部

* 刘琴（1984— ），硕士，浙江传媒学院浙江省影视与戏剧研究中心助理研究员，专业方向：戏剧与影视学。

【基金项目】本文为浙江传媒学院戏剧影视研究院专项课题（XJYS22ZX04）、国家社科基金艺术学重大项目"中国戏曲历史题材创作研究"（20ZD23）阶段性成果。

① 顾锡东：《探索戏剧创作如何更好地适应时代观众的需要》，林晓峰主编：《顾锡东文集》（5），中国戏剧出版社2005年版，第25页。

② 董健、陆炜主编：《中国当代戏剧总目提要》，中国戏剧出版社2013年版，第1462页。

修改,交由上影厂拍成绍剧电影《孙悟空三打白骨精》。"[①]剧作改编成电影后,在全国产生很大影响。《孙悟空三打白骨精》有浙江人民出版社1962年版、《顾锡东文集》(以下简称《文集》)2005年版。

十七场绍剧《龙虎斗》,写宋太祖赵匡胤御驾亲征割据河东的刘钧引发的故事。欧阳方挂帅,却蒙蔽宋太祖,诬蔑并擅杀先锋呼延寿。呼延寿之子呼延赞为父报仇,他痛恨欧阳方,对宋太祖也有气。剧作着重表现呼延赞与宋太祖赵匡胤的斗争,因此称作"龙虎斗"。1956年秋,浙江省绍剧团整理演出。剧有北京宝文堂书店1958年版,整理本还被收入《中国地方戏曲集成·浙江卷》(1959)、《文集》。

五场绍剧《香罗带》,写守备唐通因误会而怀疑其妻林慧娘与儿子的塾师陆世科有染,以剑逼妻私会陆世科,其妻敲陆之门为陆所拒。林慧娘感觉自己无端受辱,欲以香罗带悬梁自尽,唐通向其下跪认错。1957年,浙江绍剧团排演《香罗带》,参加浙江省第二届戏曲观摩演出获剧本一等奖。该剧还被改编为越剧、京剧等,有东海文艺出版社1957年版、《文集》版。

独幕绍剧《女吊》,写玉芙蓉家境贫寒,父母双亡,13岁堕入妓院,鸨母强逼她接客,一旦客少就毒打她,她无奈之下悬梁自尽。玉芙蓉仇恨难消,魂魄不散,在戏里悲情演唱,要找鸨母索命。该剧根据绍剧传统剧目中的目连戏整理改编,表现的内容在浙江绍兴很常见,鲁迅1936年就写过《女吊》一文。该剧被收入《文集》。

十二场越剧《五姑娘》,根据浙江嘉善田歌及民间故事改编。顾锡东1954年创作于嘉善西塘镇,浙江越剧二团协助改编,陈静1957年修改,写清末破落财主杨家庶出的五姑娘和长工徐阿天冲破重重阻力的生死爱情故事。该剧1957年由浙江越剧二团首演,为越剧男女合演代表剧目之一。其在北京演出时,受到中央与省里有关部门的高度称赞,周恩来曾亲自接见剧组主要演员。剧有东海文艺出版社1958年版、中国戏剧出版社1959年版、《顾锡东剧作选》(中国戏剧家协会浙江分会编,浙江文艺出版社1990年出版,以下简称《剧作选》)版、《文集》版。

此外,顾锡东还有《白季子》(根据川剧《白蛇传》改编)等改编的剧目。

二、20世纪50年代中后期至80年代初期:创作现代戏为主

这一时期可以分为两个阶段。

一是20世纪50年代中后期至60年代中期,主要反映新社会新气象。这一时期,顾锡东长时间工作在农村,剧作多为农村生活,有的反映农村生产大跃进,歌颂农村建设者,有的表现农村新与旧、先进与落后的矛盾。

[①] 顾锡东:《孙悟空三打白骨精》,浙江省文学艺术界联合会、浙江省文化厅等合编:《顾锡东文集》(1),中国戏剧出版社2005年版,第36页。

独幕越剧《一日千里》，写浙江海盐县农业合作社倪老太一家四代人积极参加大跃进的故事，有东海文艺出版社1958年版，被收入《文集》。

六场越剧《雨后春笋》，与姚博初合编，写安吉县龙口村生产队副队长张毛生带领社员们保护冬笋、扶育山林的故事，被收入《文集》。

三场越剧《三摆渡》，与邢竹琴合编，写1958年浙江农村春耕时节，一对恋人推迟婚礼，女方母亲先后坐船去学农业生产技术的事，被收入《文集》。

独幕越剧《幸福河边》，写嘉湖水乡人们消灭吸血虫病、除掉钉螺的故事，被收入《文集》。

独幕越剧《金算盘》，写大队书记、会计等农村基层干部不贪公家一分钱、勤俭节约为集体的故事。剧被收入《文集》。

此外，顾锡东还有越剧《劝亲家》与《沈梦珍》（与任明耀合作编剧）、京剧现代戏《花明山》等，均表现相似内容。

顾锡东有些现代戏，受当时政治形势的影响，打上了斗争的烙印，但其中常见的是先进与落后的矛盾，没有人为制造阶级敌人，没有刻意渲染阶级斗争。八场越剧《银凤花开》，写杭嘉湖水乡叶巧凤等养蚕小队的姑娘们克服阻力养好晚秋蚕的故事。叶巧凤等养蚕姑娘是先进人物，副社长金玉田则思想落后，拖姑娘们的后腿。有东海文艺出版社1960年版、《文集》版。

六场越剧《山花烂漫》，写浙西山区农村封山育林保护环境的故事。党支部副书记叶爱群是党的路线的执行者、百姓的带领人，还乡旧商人管富申、采购员老赵则是企图伐木毁林牟利的坏分子、落后人物。剧作发表于《收获》1964年第2期，另有中国戏剧出版社1965年版、《剧作选》版、《文集》版。

越剧《争儿记》，与邢竹琴合编，发表于《东海》1960年5月号，写浙江农村中两姓争一子的故事。剧作涉及宗祧过继问题，但从不同阶级争夺下一代着眼，意在表现进步与反动、先进与落后的斗争。

二是20世纪70年代后期至80年代初期，反映"四人帮"极左路线的危害，表现新时期的拨乱反正。

六场越剧《西山红叶》，1978年12月完成第四稿，收入《文集》，写1976年干部、群众和"四人帮"爪牙之间的斗争。剧作以县委常委、西山水利工程指挥部负责人凌云及其母凌奶奶、侄凌小军一家为中心，以县革委会副主任姜宝松等人为反面角色，反映阶级斗争、路线斗争。

六场越剧《花落花开》，写1978至1979年的江南水乡小城，机关干部杭雪莹的丈夫梅东平因反对江青"假高举"而被打为现行反革命，杭雪莹也遭到株连，并一度神经失常。粉碎"四人帮"后，杭雪莹的女儿梅丽平高考成绩优秀，却因家庭问题政审通不过不被录取。机关干部苏锦霞的丈夫卖身投靠"四人帮"，仕途一帆风顺，苏锦霞也在他的庇护下养尊处优，经常小病大养，为子女工作走后门。她的大儿子亮亮为人正直，和杭雪莹的女儿梅丽平青梅竹马，两情相好。后来，梅家平反，帮派人物被处理。风派人物马启琨见风使舵，先

打压梅家,苏家倒台后他则揭露苏家。剧作批判"极左"路线带给国家和人民的损害和混乱,同时讽刺了风派人物的见风使舵,被收入《文集》。

越剧《强者之歌》,1979年曾昭弘、顾锡东、胡小孩根据张志新烈士事迹合编,同年浙江越剧二团在杭州胜利剧院首演。该剧在社会上引起的反响很大,新华社发电讯,全国各大报刊登新闻,《人民戏剧》连续三期介绍演出情况,浙江电视台直播并予录像。浙江人民出版社1980出版单行本。

六场越剧《复婚记》,1980年8月初稿,发表于《剧本》1980年第12期,1981年5月改写,写"四人帮"极左路线给农村造成的危害。农村女干部赵秀兰盲目执行错误路线,给农村和社员们带来损失。到了新时期,在丈夫帮助下,她认识到了自己的错误,重新努力工作。剧作收入《剧作选》《文集》。

此外,顾锡东还创作有《红叶经霜》等现代戏。这一时期,其现代戏题材既有农村生活也有城镇、建设工地生活,视野比此前更加开阔。20世纪五六十年代,顾锡东农村题材现代戏主题多是歌颂建设道路上的干部、群众,虽有矛盾、斗争,但主流是形势大好、前途光明。此时,其在歌颂干部、群众忠于党和国家的同时,也揭露"四人帮"极左路线对国家建设事业尤其对人的精神的戕害,批判、反思的意味浓了许多。

总体来看,顾锡东现代戏的艺术生命力不如他创作的古装戏、历史剧,甚至不如他改编的传统剧目。这主要是现代戏的主题时效性强,一旦时过境迁,人们的感触就淡了;而古装戏、历史剧,虽然内容的时代距离我们较远,但大多表现人们共通的情感、伦理,也可以隐喻或借题发挥,往往更容易引起人们的共鸣,艺术生命力也就更为长久。

需要说明的是,《顾锡东文集》把《孔乙己》和《阿Q与吴妈》也归为现代戏。独幕越剧课本剧《孔乙己》,根据鲁迅同名小说改编,发表于《戏文》1989年第6期。六场绍剧《阿Q与吴妈》,与顾颂恩根据鲁迅《阿Q正传》合编。二剧均收入《文集》,实为介于古装戏和现代戏之间的近代戏。

三、新时期以来:古装戏创作丰收且极具社会影响

新时期以来,顾锡东的古装戏创作大放异彩,剧作多,演出频繁,有的剧目产生了全国性的影响,具有持久的生命力。其创作,大多是爱情、婚姻、家庭伦理、子女教育题材的剧目。此外,还有一些公案剧、英雄剧、神话剧等。

九场越剧《姐妹缘》,写唐代贞观年间尚书崔琬两个女儿丽娘、艳娘与宇文灿、卢充的爱情故事,中间夹杂崔琬之侄崔九夫妇破坏丽娘姐妹婚姻、谋夺财产的内容。最终,丽娘姐妹分别与宇文灿、卢充成就好姻缘。剧作收入《文集》。

八场越剧《三救郎》,发表于《戏文》1982年第5期,写南宋御医周莲卿的儿子周少卿贪恋妓女谢小红,在妓院乱开药方致人死亡,从而导致一系列变故。在姐姐周如兰、姐夫虞学卿、相好谢小红、都头马三宝及钱塘县令范成大等人的帮助下,周少卿重新做人,谢小红成为少卿之妻。该剧收入《文集》。

七场越剧《五女拜寿》，写明代嘉靖年间，户部侍郎杨继康过六十大寿，五个女儿和女婿均来祝寿。杨继康之妻杨夫人对四家有钱的亲生女儿、女婿热情相待，对贫穷的养女杨三春、女婿邹应龙非常冷淡。后来杨继康受反对严嵩的兄弟杨继盛牵连，被革职逐出京城，婢女碧云送二老千里投奔各女儿家。四家亲生的女儿、女婿避之不及，二老无法投靠，只有非亲生的杨三春将其接回家悉心侍奉。几年后，邹应龙赴试得中，在京城为官，施计扳倒严嵩，杨家冤案昭雪。杨夫人过六十寿诞，各女儿、女婿又来拜寿，竭力讨好二老。经历过兴衰荣辱和人情冷暖，杨夫人终于知道什么是真正可以依赖的亲情，杨三春才是真正的孝顺女儿。他们还收患难相从的翠云为义女，翠云也嫁给了邹应龙之弟邹士龙。该剧发表于《新剧作》1983年第2期，收入《剧作选》《文集》。《五女拜寿》既是顾锡东的代表作，也是浙江小百花越剧团的立团剧目。"该剧于1982年浙江嘉兴地区青年越剧团首演，1983年浙江越剧小百花演出团在浙江省首届戏剧节演出，何赛飞、董柯娣、茅威涛、何英、方雪雯主演，获得优秀剧本奖。1984年由该团演出、长春电影制片厂拍摄成戏曲艺术片，被评为第五届全国电影'金鸡奖'最佳戏曲片。"[1]

六场越剧《三弟审兄》，1982年8月完成初稿，1983年9月完成二稿，写北宋宋庠之子审理宋祁之子的故事。宋庠、宋祁为兄弟，兄长宋庠俭约自奉，严格教子，弟弟宋祁自身奢侈且放纵其子。宋祁之子犯罪，宋庠之子铁面无私，排除干扰，依法秉公审理。剧作发表于《戏文》1984年第1期，收入《文集》。1982年，嘉兴地区越剧团演出《三弟审兄》。顾锡东在《开场白》中说："鲁迅把历史小说分为两大类：'一类博考文献，言必有据；一类只取一点因由，随意点染，铺成一篇。'《三弟审兄》剧本属于后一类，只能算是个'取其因由，随意点染'的历史故事剧。"[2]《三弟审兄》《包公索状》类的剧作，尽管主角是历史人物，但故事情节基本无史载依据，所以只把它们算作古装剧而非历史故事剧。

八场越剧《四喜临门》，1983年9月3日完成于湖州，写北宋神宗年间，致仕太师黄宏、吏部尚书黄亨、护国将军黄威兄弟三人，只有黄亨之子黄宝华一个单传子承继宗祧，宝华之姐为皇贵妃。黄宝华既是一个意气用事的公子哥，也具有正义感和火暴脾气。小霸王赵无忌欲霸占黄宝华妻子的弟媳妇，黄宝华仗义拔剑，误伤两命，被迫领旨自缢。其妻许秋芳严教二子，以宝华为诫。二子长大一举成名，黄家四喜临门。剧作揭示情、理、法的冲突，具有警示教育意义，收入《文集》。

越剧《双轿接亲》，写秀才安大成之母沈氏嫌贫爱富，大成之妻陈珊瑚贤惠温良但家境贫寒，陈母携子改嫁，沈氏嫌陈母不贞，和她家断绝往来，且迁怒于珊瑚。大成之弟二成未婚妻秋姑为富商臧荣富之女，颇为悍横，沈氏却逢迎有加。珊瑚之弟陈继生赴京应试与姐告别时，姐姐赠他银两，二成看见后诬蔑陈氏不贞，珊瑚被休。珊瑚欲自尽，被大成的三姨母搭救收留。二成迎娶悍妇入门，举家不得安宁，沈氏受虐患病。大成三姨母携珊瑚照顾沈氏，沈氏慢慢康复。后来陈继生回来担任县令，姐弟相聚。沈氏明白了珊瑚的贤良，让

[1] 孙世基：《中国越剧戏目考》，宁波出版社2015年版，第186—187页。
[2] 顾锡东：《三弟审兄》，浙江省文学艺术界联合会、浙江省文化厅等合编：《顾锡东文集》(2)，中国戏剧出版社2005年版，第3页。

大成派轿迎接珊瑚回家，陈继生也派轿接姐姐到衙门，双轿接亲。珊瑚伤心，不愿回家，经婆婆再三劝说，才回家团聚。1983年湖州市越剧团演出该剧。

六场越剧《香郎寻嫂》，一名《八郎寻嫂》。写南宋孝宗乾道年间货郎李香郎（又名八郎）与王之奇义结金兰。王之奇的堂弟王之光，垂涎王之奇之妻薛慰娘，并欲谋夺王之奇的财产，便伙同赛飞燕拐走薛慰娘。李香郎历尽艰辛寻找被拐骗的薛慰娘，终使王之奇、薛慰娘破镜重圆。作恶的王之光则阴谋败露，受到惩处。李香郎也与杭州司监司孙仲清之妹孙漱芳成就美好姻缘。剧作涉家庭伦理、社会乱象，还有爱情内容，收入《文集》。

越剧《贤母宝璧记》，写北宋吕蒙正的母亲胡秋英勤俭持家甚严，吕蒙正的父亲吕桂堂在妻子的管束下，金榜题名，出外做官。胡秋英赠给丈夫宝璧，上面刻写"傲不可长，欲不可纵，志不可满，乐不可极"四句箴言，发誓璧不离身，永守箴言。吕桂堂担任杭州府通判，娶美妾，交富商，生活奢靡不能自拔。胡秋英劝夫无果，携子离开。她在艰苦条件下教育儿子吕蒙正恪守宝璧箴言，严守做人做官的底线。吕蒙正身居高位依然廉俭，太夫人胡秋英也仍然机杼不辍。吕桂堂因罪丢官，胡秋英让人把他找回来，让儿子把他奉养于别院，而她则终其身不再相见。该剧曾被改编为四集越剧戏曲电视剧，中央电视台影视部、嘉兴电视台联合摄制，荣获中国电视"飞天奖"一等奖、浙江省"牡丹奖"一等奖。

独幕越剧《包公索状》，写包公除暴安良的故事，被收入《文集》。

九场越剧《桃花井》，与蔡爱玉合编，发表于《戏文》1984年第6期，写明天顺年间湖州安定门外，恶痞肖三光杀人抛尸桃花井中，转嫁罪责于他人。湖州知府岳璇先错判案件，后微服私访探得真相，在致仕回乡的工部尚书严震直的相助下，审明案件，将罪犯绳之以法。剧作收入《文集》。

七场越剧《辛七娘》，又名《七娘救夫》，写杭州辛七娘嫁给书生冯禹锡，冯的同窗、御史公子沈楚翘觊觎七娘，求婚未遂，蓄意害冯夺妻。辛七娘劝丈夫择友唯善，冯禹锡却依然与沈交游。辛七娘有事去绍兴，沈楚翘邀请冯禹锡赴宴，沈妻朱翠花打死丫环秋月，朱翠花父朱福堂让沈移尸嫁祸喝醉的冯禹锡。冯禹锡有口难辩，被发配充军。辛七娘为救丈夫，假意与沈楚翘交好，邀沈喝酒，诱他说出案件真相。经海瑞审理，冯禹锡的冤狱终获平反，冯禹锡与辛七娘夫妻团圆。剧作收入《文集》。

九场京剧《杨九妹》，写杨门女将杨九妹的英雄故事，收入《文集》。

越剧《四姐下凡》，写玉帝之女张四姐从天界下凡，与绣匠之子崔文瑞结为夫妻，又帮助崔母救回被恶霸李驼抢走的女儿玉梅。王母娘娘派杨戬捉拿四姐回天庭，四姐施法躲避，与文瑞尽享人间幸福。

四、新时期历史故事剧：关注历史政治事件，聚焦道德与伦理

顾锡东创作的许多历史剧，往往有历史记载依据，选择的历史故事多包含尖锐的矛盾，且多和爱情关联，有艺术韵味甚至是凄美、悲伤的情调。其中，少数是政治历史方面的

内容。如七场越剧《汉宫怨》,写汉宣帝时期,霍光之妻霍显为把爱女霍成君捧上皇后之位,买通御医淳于衍药死皇后许平君,导致霍光气死,霍成君入主中宫后又被废。该剧发表于《戏文》1981年第2期,久演不衰,获1980—1981年文化部、中国剧协颁发的优秀戏曲剧本奖,收入《剧作选》《文集》。越剧《汉武兴邦》,与顾颂恩1999年合作编剧,写汉武帝的亲政和集权治国过程。刘彻登基后有志振兴汉邦,但受到太后和国舅田蚡的过多干预和阻挠。他先设法掌握田蚡的罪状,授意大臣们联名揭举,田蚡惊惧猝死,太后也被收权。汉武帝提拔任用大儒公孙弘、武将卫青等人,一步步实施其治国安邦、开疆拓土的雄才大略。在1999年浙江省第八届戏剧节中,浙江小百花越剧团演出该剧,获得多个奖项。

顾锡东创作的历史剧,更多的是书写爱情婚姻、伦理道德方面的内容。如六场越剧《长乐宫》,写东汉大臣宋弘拒绝皇姐湖阳公主的逼婚之事。光武帝的姐姐湖阳公主守寡,欲嫁大司空宋弘,光武帝亲找宋弘商议,宋弘以"贫贱之交不可忘,糟糠之妻不下堂"婉言推辞。湖阳公主欲逼迫宋弘成亲,宋弘发誓决不易妻,并要辞官回家。光武帝批评皇姐依恃皇权不知克己,要求宋弘不要辞官,共图汉室中兴。该剧发表于《戏文》1985年第1期,收入《剧作选》《文集》。1985年,浙江湖州市越剧一团首演,获浙江省第二届戏剧节剧本一等奖。浙江小百花越剧团等,相继上演该剧。

六场越剧《陆游与唐婉》,写陆游与唐婉的不幸婚姻和陆游的坎坷仕途。秦桧专权误国,陆游仕途受阻,有志难酬。陆游与表妹唐婉虽然相亲相爱,由于陆游的母亲不喜欢唐婉,他们被迫离异,各自成婚,唐婉嫁给宗室赵士程。陆游与唐婉、赵士程沈园相遇,陆游、唐婉写词唱和。不久,唐婉去世,十几年后陆游来到唐婉墓葬之地,倾诉哀思,慷慨长吟,欲请战疆场,报国杀敌。该剧1989年10月完成三稿,发表于《新剧本》1990年第1期,收入《剧作选》《文集》。1989年,《陆游与唐婉》参加浙江省第四届戏剧节获剧本一等奖,揽获多个奖项。2003年,该剧荣获"2002—2003年度首届国家舞台艺术精品工程十大精品剧目"。1993年,茅威涛本人也因演出此剧荣获文化部第三届文华奖、第四届上海"白玉兰主角奖"等多个重要奖项。《陆游与唐婉》是顾锡东的剧作中也是新时期越剧剧目中影响最大、最受观众欢迎者之一。七场越剧《白头吟》,写西汉文学家司马相如与卓文君的爱情故事。四川临邛巨富卓王孙本要寡居的女儿卓文君再嫁善于理财的表兄程子卿,但卓文君看中司马相如的才华抱负,不顾父亲反对,与之夜奔成都。司马相如凭借才华获得皇帝赏识,仕途发达。他出使西南夷三年未归,有传言说司马相如另结新欢。卓文君遣婢女落雁前去寻找司马相如,带去她情深意长又满怀愤怨的《白头吟》。司马相如感动,驰回故乡,与卓文君践约富贵相共到白头的誓言。剧作发表于《新剧本》1992年第1期,收入《文集》。

顾锡东的历史故事剧,有的还寄寓了对人生事业、青年成长等的看法。如七场越剧《唐伯虎落第》,与姚博初合编,1986年7月24日完成于桐庐,写明代才子唐伯虎由科考引发的事业、爱情、家庭故事。唐伯虎才华横溢,为礼部侍郎程敏政欣赏。程敏政担任主考官,礼部侍郎马凤鸣担任副主考。马凤鸣为了侄儿徐经的功名,提出让唐寅做状元,徐经也要高中,遭到程敏政的痛斥。唐伯虎作画讽刺马凤鸣,马凤鸣、徐经心生怨恨。唐伯

虎科考名列第一，却被马凤鸣、徐经等人诬为行贿主考官，与程敏政一起蒙冤入狱。后虽被释放，唐伯虎却永失功名，程敏政也被罢官。唐伯虎回到苏州，其妻陆昭容见他落第归来，嫌他未获功名，离他而去。唐伯虎情绪低落，深感前途无望。好友祝枝山开导劝慰他，在京相识的知音沈九娘也来到他的身边，劝他才施画坛。唐伯虎与沈九娘偕隐桃花坞，终成一代绘画大师。剧作内容涉及爱情、科考、家庭、人生、事业，较一般作品写唐伯虎风流倜傥寓意更为深刻。《唐伯虎落第》发表于《新剧本》1988年第5期，收入《剧作选》《文集》。八场越剧《将门之子》，写东吴已故大都督周瑜之子周循的成长及爱情故事。周循虽有军功，但年少气盛，言行不羁，纵情放任。他失礼冒犯公主孙继香，从护卫将军被贬为庶民，到周瑜墓地守陵扫坟。周循从士兵做起，再立军功，后官复原职，并娶了孙继香，成为驸马，最终被孙权委以重任，当上了都督。该剧发表于《戏文》1998年第5期，收入《文集》，曾获"田汉戏剧文学奖"一等奖，演出也多次获奖。

五、顾锡东戏曲创作的类型与特点

从顾锡东不同时期的创作可以看出，顾锡东的戏曲早期绍剧多，后期基本都是越剧，偶有其他剧种；早期整理改编戏多、现代戏多，过渡期现代戏和古装戏并存，后期多为古装戏、历史剧；早期创作较多受时代政治规约，新时期创作愈来愈来自艺术的激情；早期较为注重反映时代面貌，新时期以来愈加深入人的内心世界；早期人物形象较为扁平、脸谱化，后期更加真实、复杂；早期较为拘谨、粗糙，后期则愈来愈得心应手，日臻成熟。

顾锡东说："两个现代戏，一个农村戏，一个男女合演，对争取广大观众来说，三个都是难题，远不如'古装戏'、'才子佳人戏'、'女子越剧'那样'吃香'，前者'吃力不讨好'、'后者讨好不吃力'。"①历史剧创作虽然可以点染，但从顾锡东的历史剧来说，题材选择也很重要。他的史学知识、他对历史文化的把握令人钦佩，他的历史剧并非"不吃力"的随意之作。顾锡东后期少写、不写现代戏，不仅在于难度，更主要在于他早期创作时往往有政治任务的压力，后期更加注重艺术魅力。顾锡东后来说："六十年代以后，开始大搞现代戏，直至把所有帝王将相，才子佳人赶下舞台。我们创作剧本，力求配合每个时期的政治运动，我就常常根据领导意图去写戏。"②他曾这样评价自己创作的现代戏作品："二三十年来，我编写的戏曲现代剧数量不算少，但大都是些'速朽'的作品，在舞台上生命力不强，纵非毒草，带着各种左倾错误的烙印，自然不能成为长期保留剧目。"③这应该是新时期顾锡东戏曲创作类型转变的一个重要原因。

顾锡东的古装戏既适合越剧演出，更适合广大观众的欣赏心理。他做过分析："越剧大多是'才子佳人'的戏，但其内容使许多家庭妇女观众感兴趣的，往往不是爱情本身，而

① 顾锡东：《现代戏创作的反省》，林晓峰主编：《顾锡东文集》(5)，中国戏剧出版社2005年版，第12页。
② 顾锡东：《探索戏剧创作如何更好地适应时代观众的需要》，林晓峰主编：《顾锡东文集》(5)，中国戏剧出版社2005年版，第25页。
③ 顾锡东：《现代戏创作的反省》，林晓峰主编：《顾锡东文集》(5)，中国戏剧出版社2005年版，第13页。

是婆婆虐待媳妇,穷女婿被欺侮赖婚,兄弟争夺财产,儿女虐待父母等等,都表现了那个社会的伦理道德,也颇有为今天人们产生共鸣的地方。"[①]《五女拜寿》《双轿接亲》《七娘救夫》等古装戏,正是此类内容。顾锡东的这类古装戏,既擅长讲故事,又能洞悉和准确把握观众的欣赏心理,故往往深受市场的欢迎。

顾锡东对历史剧创作的观点是:"我以为旧编的历史剧基本上可分两大类,一类是政治内容的历史剧,一类是道德内容的历史剧。前者大抵是反映历朝兴衰的重大事件,其主人公都是帝王公侯文官武将;后者类率表现情操美德、高见亮节的逸事佳话,其主人公遍及高士侠义文人闺秀。"[②]其新编历史剧,既有《汉宫怨》《汉武兴邦》等表现政治内容的,也有《陆游与唐婉》《长乐宫》《唐伯虎落第》等书写道德、伦理的,后者更多一些。这说明,顾锡东更在意观众的喜好,在意越剧的特点和浙江人民的欣赏习惯。

[①] 顾锡东:《探索戏剧创作如何更好地适应时代观众的需要》,林晓峰主编:《顾锡东文集》(5),中国戏剧出版社2005年版,第27页。
[②] 顾锡东:《历史剧要有点现代感》,林晓峰主编:《顾锡东文集》(5),中国戏剧出版社2005年版,第53页。

论陆洪非对黄梅戏创作及理论贡献

庞雅心*

摘　要：陆洪非对黄梅戏的发展作出了重要贡献,在剧目改编上,改编了家喻户晓的黄梅戏经典剧目《天仙配》《女驸马》;在理论研究上,撰写了第一本较为全面介绍黄梅戏的书籍《黄梅戏源流》。他还通过比较同题材的稀见剧目与常见剧目,扩大了黄梅戏传统剧目的整理范围,而这些稀见剧目也为黄梅戏研究提供了宝贵资料。

关键词：陆洪非;黄梅戏;《天仙配》;《女驸马》;稀见剧目

陆洪非先生是促使黄梅戏走向辉煌的主要代表人物之一,为黄梅戏走向全国、蜚声海外,作出了重大贡献。在剧目改编创作上,家喻户晓的黄梅戏《天仙配》《女驸马》《春香闹学》《砂子岗》均由陆洪非改编而成。可以说,陆洪非的改编成就了严凤英、王少舫,而严凤英、王少舫对角色的成功塑造也成就了陆洪非,成就了黄梅戏。在理论研究中,陆洪非撰写了第一本较为全面介绍黄梅戏的书籍《黄梅戏源流》,对黄梅戏的起源、发展以及走向辉煌,进行了全面、翔实的介绍。陆洪非对于黄梅戏的起源考辨,至今为很多专家学者所认可。另外,他还对黄梅戏稀见剧目的内容进行了介绍,对稀见剧目是否适合改编提出独到的见解。

一、改编经典剧目,打造永恒经典

(一)对《天仙配》的改编

《天仙配》是黄梅戏的代表剧目。1955年,戏曲电影《天仙配》上映后,立即引起轰动。谢柏梁曾提道:"从舞台演出到电影放映,《天》剧成为国内外最受欢迎、最具影响的剧目之一……其吸引力之强,覆盖面之广,几乎是一般剧目所难以比拟的。"[①]但是其在改编之前,并不十分出彩,无论是主题、结构、唱词,还是人物形象等方面,都有待进一步润色提高。严凤英在演出老本《天仙配》时就谈道:"到底这个七仙女下凡来是干什么的呢?""这

* 庞雅心(1993—),博士,安庆师范大学黄梅剧艺术学院讲师,专业方向：戏剧戏曲学。
【基金项目】本文为安徽省高校科研重点项目"黄梅戏演出剧目发展研究"(2023AH050456)阶段性成果。
① 谢柏梁：《南方名剧　四美情缘》,《黄梅戏艺术》1994年第2期。

出戏,七女唱得不多,人物上台干什么也不明确,为了糊口,我唱也唱,心里却不喜欢。"①

改编后的《天仙配》,在主题上"剔除了过去统治阶级给它掺进的封建毒素",删除了"葬父""董永中状元""娶傅女为妻"等情节,将玉帝因董永纯孝而赐婚百日的封建宿命论观点一变而为对男女自由爱情的赞美以及对封建制度的批判。七仙女从奉命前往人间,转变为追求自由、追求爱情的主动前往:"看天上阴森森寂寞如牢监,看人间董永将去受熬煎,守着这孤单岁月何时了。今日我定要去人间!"七仙女下凡意图的转变,也为其敢于与封建势力进行抗争,敢于追求自由爱情,作了良好的铺垫。

剧中土地公的形象也因此发生了变化。老本中,因为七仙女奉命下凡,所以土地公主动配合,撮合两人成婚。而当新本改为七仙女私自下凡后,她"大逆不道"的行为令土地公大惊失色,后者最开始以"若被玉帝知道,小神吃罪不起"的理由回绝了七仙女;七仙女则以"一人做事一人当,又不连累你遭殃"说服了土地,进一步展现了七仙女勇于追求自由爱情、敢于斗争的性格特征。

在人物形象的塑造上,傅员外从董永口中的"好一个傅恩爹恩情不浅,赐我的饯行酒又赐盘川"中悲天悯人的大善人形象,转变为了为难董永与七仙女,"给他无头乱丝一捆,我叫她十年也织不成十匹锦绢"的唯利是图、尖酸刻薄的地主形象,使得傅员外的"假面具撕去,还历史以真面目",进一步揭示了主题的思想意义。

陆洪非的改编也造就了《天仙配》很多经典的唱词。在改编之前,班友书也整理过《天仙配》,其在《也谈〈天仙配〉的来龙去脉》中谈到,老本中董永与七仙女解除误会,共同前往傅府,唱词为:"手带娘子傅府往,两人同往傅家湾。山中百鸟齐喧叫,水内鱼儿把身翻。"②班友书修改整理后为:"树上的鸟儿渣渣叫,一路鲜花笑开颜……三年长工易得满,夫妻双双把家还。"之后,陆洪非在班友书整理的基础上进行改编,改为了现在流传的黄梅戏经典唱段:"树上鸟儿成双对,绿水青山笑开颜……从此不再受那役苦,夫妻双双把家还"。场景也从前往傅府改为"满工"之后,如此更显示出董永与七仙女此时的愉悦心情,美好生活马上就在眼前。这也为接下来天将出现,二人被迫分离设置了情节的突转,由大"喜"转为大"悲",加深了故事的悲剧色彩。可以说,陆洪非改编后的唱词更加通俗易懂,更有利于在观众之间的传唱。

改编后的《天仙配》取得了巨大的成功。1955年,石挥导演将其拍摄成电影,仅在中国大陆影迷便数以亿计,"树上鸟儿成双对,绿水青山笑开颜"成为家喻户晓的黄梅戏经典唱段。可以说,《天仙配》的成功,离不开以陆洪非为代表的黄梅戏工作者的改编。

(二)对《女驸马》的改编

《女驸马》是继《天仙配》之后的另一出黄梅戏经典剧目。2021年9月13日,CCTV6看片室发布了严凤英主演的黄梅戏电影《女驸马》"为救李郎离家园"视频片段,点赞量高

① 严凤英:《我演七仙女》,《中国电影》1956年第3期。
② 班友书:《也谈〈天仙配〉的来龙去脉》,《黄梅戏艺术》2000年第3期。

达93.2万,评论转发高达12万。这在其发布的900余条作品中,点赞及评论高居第二名。时隔一甲子,《女驸马》依旧备受观众喜爱。

老本《女驸马》在"思想内容"与"艺术形式"上存在很多缺陷,比如一夫多妻式的结局、矛盾冲突不够激烈、冯素珍的形象不够立体等。1959年,陆洪非对《女驸马》进行改编时谈道:"小修小补,将原本整理整理是不行的……不断有新的意见向我传来,只好放开手脚大改。"①

首先,新增人物,巧改结局。老本中,冯素珍顶替李兆廷上京应试,得中状元,皇帝将公主许配给"李兆廷"。为了保全皇家体面与公主名声,皇帝将真正的李兆廷封为驸马,封冯素珍为"二房夫人",春红为"三房夫人",以"一夫多妻"作为结局。这样显然不符合现代审美要求,也是封建社会糟粕的体现。陆洪非改编后的《女驸马》新增了冯益民这一人物,给聪慧善良的公主一个较好的交代。冯素珍一开始就唱道:"我兄长被逼走把舅父投靠,上京都已八载无有音讯回乡。"这也为后续冯益民的出现设下伏笔。

其次,加强主人公行动,突出性格特征。在老本《女驸马》中,春红的形象类似《西厢记》中的红娘,为冯素珍考中状元、与李兆廷断钗重合立下了汗马功劳。《女驸马》原名《双救主》,批判嫌贫爱富的同时,突出的是"义仆救主",春红比冯素珍形象更加突出;冯素珍为救李兆廷,想到的方法是"告爹爹和南阳府赃官杨林",上京赴考的建议则是春红提出的,"我姑娘将姑爷名字来顶,女扮男装去求名";在被皇帝下旨招为驸马时,冯素珍手足无措,又是春红提出建议:"此一番招东床金殿来进,进宫院交杯酒再把话明。"可以说,从进京赴考到诉实情于公主,再到金殿陈情,都是春红出谋划策,而冯素珍则与《西厢记》中的莺莺相似,很多时候是听从红娘的主意。因为春红形象过于突出,冯素珍主人公色彩便显得逊色。

陆洪非改编后的《女驸马》,在"洞房"一场,完全删除了春红的戏份。冯素珍对公主晓之以情,动之以理,展现了对爱情的诚挚追求。她上京赴考一场,也改成了:

春　红:小姐,你不是给我讲过花木兰的故事吗?花木兰能女扮男装替父从军。

冯素珍:难道我就不能女扮男装替夫申冤?春红,我们进京!

正是因为冯素珍的价值观影响了春红,以至春红在关键时候,能够启发到冯素珍。陆洪非独具匠心的改编,使主人公冯素珍的形象大放异彩。除此之外,陆洪非为进一步突出冯素珍形象,还加强了矛盾冲突。在老本《双救主》中,冯素珍对公主、皇帝说明真相后,皇帝、公主竟不追究她的欺君之罪,反而马上给予同情。这样的处理"看不到冯素珍与皇家有任何矛盾","这样美化皇家,固不真实,同时看不出冯素珍进行的斗争,也就没什么'戏'好看了"。②

改编后的《女驸马》,公主在得知驸马是女扮男装之后,第一反应是"想我金枝玉叶体,怎能遭受这欺凌",要拉着冯素珍去"面圣君"。冯素珍将自己为救夫赴考的原委和盘托出

① 陆洪非:《有关〈女驸马〉的话题》,《黄梅戏艺术》2000年第2期。
② 洪非:《黄梅戏的稀见剧目(二续)》,《黄梅戏艺术》1984年第2期。

后,依旧不能取得公主谅解。在公主面临"杀也杀不得,留也留不得"的局面时,冯素珍又提出了解决问题的两全之计。面对公主的怒火,冯素珍稍不注意,便会招致杀身之祸。这样的矛盾冲突极大程度地展现了冯素珍的聪明才智,人物形象更加立体饱满。

(三)唱词的经典化改编

"为救李郎离家园,谁料皇榜中状元"是家喻户晓的黄梅戏名段。老本中,冯素珍中状元后,领了皇帝的旨意到了公主府,没有中状元之后的喜悦,只有"苦愁难讲"的烦恼与忧虑。陆洪非在谈到《女驸马》的改编时说道:

> 我在这里添了一段戏,表现冯素珍中状元后,感到很好玩而非常高兴。边舞边唱:"……中状元,着红袍,帽插宫花好新鲜。我也曾赴过琼林宴,我也曾打马御街前。人人夸我潘安貌,谁知纱帽罩婵娟。"接着通过她与丫鬟春红的逗乐,写出这个少女天真、单纯、乐观的性格,直至她很有信心地坐在桌前,唱着"手提羊毫喜洋洋,修本告假回故乡。监牢救出李公子,我送他一个状元郎"时,刘大人来说媒,她这才感到是闯了大祸。①

我们在现代传播媒介抖音中搜索《女驸马》会发现,演唱"为救李郎离家园"的片段中,黄梅戏"五朵金花"之一的吴琼点赞人数达到148.7万,京剧演员果小箐达到201.6万,"浅影阿"达到169.1万,CCTV6看片室放映的严凤英演唱片段在900多条视频中位列第二,陆洪非笔下的唱词受欢迎程度可见一斑。

二、重视稀见剧目,拓展传统剧目

黄梅戏除了三十六大戏、七十二小戏之外,有一些传统剧目只保留在少数艺人身上,成为稀见剧目。黄梅戏稀见剧目重见天日,不但可以充实、丰富黄梅戏舞台演出内容,而且对研究该剧种的形成和发展有很大的促进作用。陆洪非用大量篇幅,对黄梅戏稀见剧目内容进行介绍,并就此提出了自己的意见。

(一)稀见剧目与常见剧目的比较

陆洪非在《黄梅戏的稀见剧目》中,将稀见剧目与内容相似的常见剧目作了比较,如《火焰山》与《三姐下凡》、《水涌登州》与《陷巢州》(庐剧)、《全本云楼会》与《玉簪记》、《青天记》与《吐绒记》、《双插柳》与《秦香莲》,等等。他努力寻找二者之间的关系,可以之相互补充,从而打破了黄梅戏传统意义上"三十六大本,七十二小折"藩篱。

比如《李益卖女》,黄梅戏老艺人保存下来的本子,只有李益前去卖女,路遇徐登高赠银而归的情节,而李益卖女的前因并不明了。1953年,江西武宁县采茶戏老艺人处记录

① 陆洪非:《有关〈女驸马〉的话题》,《黄梅戏艺术》2000年第2期。

了全部《李益卖女》的内容,讲述黄梅县穷秀才李益,连年遭遇荒灾,家中一贫如洗,又被坝长敲诈勒索,无法缴纳所摊坝费,以至于80岁老父被关进监牢;他向岳父借银,岳父却为富不仁,拒不借银;妻女脱下破衣,让李益换米粮充饥,却不曾想换来奸商掺水的米,回来路上又被公差抢去,这才与妻子商议将女儿卖掉。这对黄梅戏同名剧目的内容起到很好的补充作用。陆洪非将二者结合起来进行比较,使黄梅戏剧目得到了充实。

再如《解石钟》,该剧是传统剧目《鹦哥记》的别本。《鹦哥记》为黄梅戏三十六大本之一,讲述秀才洪莲宝与方家小姐方秀英私定终身,后洪莲宝考中状元,与方秀英修成正果之事。《解石钟》包含了《鹦哥记》没有的情节,讲述洪莲宝上京赴试之后,方秀英因身怀有孕上京寻夫,却被山贼之妹穆秀英掠去,经过重重磨难之后,夫妻终于团圆。《解石钟》的发现,也可以丰富《鹦哥记》的内容。

(二) 对是否适合改编的建议

陆洪非在整理稀见剧目时,指出了部分稀见剧目的优缺点,对其是否适合改编提出了思考。他认为,《水涌登州》《李广大过门》《火焰山》《全本云楼会》《双插柳》《白布楼》等剧目尽管存在一些糟粕,但是基础不错,可以进行修改改编;但是如《卖花篮》这样的剧目,格调不高,没有突破封建束缚,没有改编的价值。

《水涌登州》讲述乐善好施的崔文,在发洪水时救下刘英,却反被刘英恩将仇报,后到包公处告状,包公弄清真相,将刘英斩首示众的故事。该剧内容丰富,矛盾冲突设置合理,反映了人民希望"恶人终得惩罚,好人终有好报"的朴素愿望。但是其中美化了剥削阶级,宣扬了因果报应,夹杂了道士、神仙对崔文的指点。陆洪非指出,这些地方应加以剔除,"从相近的民间文艺作品中吸取一些有益成分,加强描写劳动人民对剥削者忘恩负义的痛恨,定会面目一新"[①]。

根据真人真事改编的《李广大过门》,与《女驸马》相似,都是讲述定下儿女亲家的两家人,因贫富差距过于悬殊,以致"逼婿退婚"的故事。《李广大过门》主题鲜明,"站在劳动人民的立场揭露暴发户的嘴脸"[②],人物性格鲜明,较好地运用了群众语汇,但是也存在矛盾冲突不够突出、结构不够紧凑等问题。经过整理、改编,它仍然是一出观众喜闻乐见的好戏。

《火焰山》讲述张三圣女跑下凡间,追求扬州士人杨天佑的故事。张三圣女在追求自由爱情过程中不惧权势,与杨戬、王母等展开对抗。陆洪非将张三姐与七仙女性格进行对比,认为该剧经过改编、整理"有可能使它在黄梅戏的舞台上成为《天仙配》的姊妹篇"[③]。

总之,《水涌登州》《李广大过门》《火焰山》等稀见剧目经过修改,都可以发展成非常好的黄梅戏剧目。而如《卖花篮》,没有冲破封建束缚,而是"露骨的调戏妇女,格调不高",不值得改编。

[①③] 洪非:《黄梅戏的稀见剧目》,《中华艺术论丛》(第6辑),同济大学出版社2006年版,第1—17页。
[②] 洪非:《黄梅戏的稀见剧目(续四)》,《黄梅戏艺术》1985年第1期。

(三) 从稀见剧目看黄梅戏源流问题

陆洪非在《黄梅戏源流》中谈到,黄梅戏与黄梅县的历史渊源不可隔断,但是民间戏曲"不完全受行政区域划分的制约,而是以相同或相近的语言、风尚、习俗等生活内容为基础。因此黄梅戏的形成地区又并非限于黄梅一县境内"[①]。黄梅戏稀见剧目的发现,也证实了黄梅戏与黄梅县的历史渊源。

稀见剧目《顶烛滚凳》在演出时,演员头上顶着烛火在台上舞动,同时将很多鸡蛋夹在腋窝下,手上捧着一叠瓷碗,在板凳下滚来滚去,而火不灭,碗不碎,蛋不破。尽管是黄梅戏的传统小戏,但是安徽现存的黄梅戏艺人没有人会演出这个剧目。而1962年春天,湖北省黄梅县老艺人余海仙(旦)、熊利华(丑)合演了这个剧目。由此可见,黄梅戏与黄梅县的早期渊源。另外,稀见剧目《打纸牌》中也有毛子才学黄梅人说话的描写,《毛子才滚烛》则交代毛子才为黄梅人。这两个稀见剧目的发现也颇能说明问题。

稀见剧目《卖大蒜》1953年就已在宿松县流传,是宿松、黄梅两县民间艺人合编的。陆洪非曾说,《卖大蒜》的发现进一步证实了黄梅戏的发展有"它临近省、县(如宿松)的人民的劳动在里面"[②]。除此之外,稀见剧目《姑嫂望郎》,演出的主要形式是《十二月采茶歌》,而关于黄梅戏起源的一种说法便是"黄梅戏源于鄂东黄梅县的民间小调,即黄梅采茶调"[③]。该剧的发现,对后来的黄梅戏研究有着很好的启发作用。

三、重视理论研究,促进黄梅戏发展

1985年,安徽文艺出版社出版了陆洪非主编的《黄梅戏源流》,从黄梅戏的起源、形成、发展、演出剧目、前辈艺人等方面,全面翔实地介绍了黄梅戏的发展历程,为黄梅戏的理论研究作出了重要贡献。《黄梅戏源流》不仅论述了黄梅戏的发源以及从农村走向城市,从民间小戏转变为地方大戏的成长,同时还谈到了胡普伢、丁永泉等前辈艺人在黄梅戏发展中的作用。胡普伢是"现今所知安徽黄梅戏中最早的一位女演员"[④];丁永泉对严凤英演唱艺术进行过指点,邀请学京剧的王少舫改唱黄梅戏,"带头除掉了老腔中过多的虚字衬字"[⑤],对黄梅戏走向城市、黄梅戏的职业化以及黄梅戏音乐的发展都有过重要影响。该书还讨论了严凤英的艺术人生,对严凤英在《女驸马》《天仙配》等经典剧目中的表演艺术进行了分析,认为《天仙配》搬上银幕,通过电影的形式向国内外观众介绍这个新兴的剧种"是一件不可忽视的大事"[⑥]。

① 陆洪非:《黄梅戏源流》,安徽文艺出版社1985年版,第6页。
② 洪非:《黄梅戏的稀有剧目(续完)》,《黄梅戏艺术》1986年第1期。
③ 洪非:《黄梅戏的稀见剧目(续四)》,《黄梅戏艺术》1985年第1期。
④ 陆洪非:《黄梅戏源流》,安徽文艺出版社1985年版,第134页。
⑤ 陆洪非:《黄梅戏源流》,安徽文艺出版社1985年版,第255页。
⑥ 陆洪非:《黄梅戏源流》,安徽文艺出版社1985年版,第301页。

陆洪非以曾经"有过几乎遍及天下的观众"而如今"甚至以为这一剧种早已消失"的青阳腔为参考,指出青阳腔由盛转衰对黄梅戏的警示作用。其从"知识分子""雅与俗""观众""时机"等方面,对黄梅戏的发展提出建议,认为黄梅戏在未来发展中"要继续迈开大步向前走","让黄梅戏舞台艺术越来越丰富多彩","把可以综合进来的东西都利用起来",同时指出不能为了评奖而脱离观众。[①] 这至今仍然具有极大的参考价值。他介绍了王少舫在最后 10 年中舞台演出、培养人才、剧目改编等活动,为学界研究王少舫提供了丰富的资料。[②] 陆洪非还对《天仙配》创作的"来龙去脉"进行了分析,同时在附录《有关〈女驸马〉的话题》中,梳理了该剧的改编内容。[③]

总之,陆洪非为黄梅戏的发展作出了重要贡献,改编后的《天仙配》《女驸马》《砂子岗》等作品成为家喻户晓的黄梅戏名剧,《黄梅戏源流》成为黄梅戏第一本较为全面介绍黄梅戏的著作,通过比较同题材的稀见剧目与常见剧目扩大了黄梅戏传统剧目的整理范围,这些稀见剧目也为黄梅戏研究提供了宝贵资料。

① 陆洪非:《黄梅戏的前景思考——以青阳腔的盛衰为鉴》,《黄梅戏艺术》1993 年第 Z1 期。
② 洪非:《王少舫的最后十年》,《黄梅戏艺术》2000 年第 1 期。
③ 陆洪非:《〈天仙配〉的来龙去脉》,《黄梅戏艺术》2000 年第 2 期。

历史回顾

河南偃师清代戏曲碑刻考述

程 峰 程 谦*

摘 要：偃师戏曲文化源远流长，在明清时期步入繁荣，并遗留有众多的戏曲碑刻。偃师现存的清代戏曲碑刻大致分为两类，即关于修建戏楼的碑刻和关于民间演剧的碑刻。民间演剧又分为有酬神演剧、宣约演剧、罚戏演剧、庆贺演剧等情况。它们在一定程度上记录了偃师的戏曲文化。

关键词：偃师；清代；戏曲碑刻

偃师位于河南中西部，南屏嵩岳，北临黄河，总面积668平方公里，总人口60余万，因周武王伐纣在此筑城"息偃戎师"而得名，先后有夏、商、东周、东汉、曹魏、西晋、北魏等在此建都，历史悠久，文化发达。其中，戏曲文化源远流长，曾出土有东汉时期的舞俑、百戏俑，唐代的舞俑、骑马乐俑以及宋代的酒流沟杂剧雕砖、丁都赛杂剧女伶雕砖。[①] 明清时期，偃师戏曲文化日趋繁荣，舞楼、戏楼纷纷得以创建或重修，民间戏曲演出亦日益频繁，留下众多的戏曲碑刻。偃师现存清代戏曲碑刻19通，有关于创建重修戏楼的碑刻，也有关于民间演剧的碑刻。本文即在此进行简要考述，以期学界批评指正。

一、创建重修戏楼碑刻

戏楼，亦称戏台、乐楼、舞楼、舞台、歌舞楼等。乡民社会"各处城乡庙宇，多有戏楼"[②]。"从来有庙宇以妥神灵，即有乐楼以壮观瞻"[③]。"无戏楼则庙貌不称，无戏楼则观瞻不雅"[④]。"舞楼之作，不□通都大邑为□□，穷乡僻壤亦常有之"[⑤]。创建、重修戏楼即为酬神演戏，娱神又娱人。目前发现河南偃师现存清代创建、重修戏楼、舞楼的碑刻有9通（表1），记录了创建少姨庙乐楼、关帝庙舞楼、寺沟大王庙戏楼，重修东大郊村关帝庙

* 程峰（1965— ），焦作师范高等专科学校覃怀文化研究院教授，专业方向：中国戏曲文物、焦作历史文化；程谦（1991— ），焦作师范高等专科学校覃怀文化研究院教师，专业方向：戏曲文化、覃怀文化。

【基金项目】教育部人文社会科学研究规划基金项目"河南戏曲碑刻收集整理与研究"（17YJA760009）阶段性成果。

① 张炬灼主编：《偃师县戏曲志》（内部资料），1991年，第181—185页。
② （清）余治：《得一录》，清同治八年刻本。
③ 清乾隆五十五年（1790）《寺沟大王庙创建戏楼碑记》，现存于偃师市寺沟大王庙。
④ 清乾隆二十九年（1764）《重修玉皇庙碑记》，现存于山西泽州县金村镇府城村玉皇庙。
⑤ 清乾隆二十三年（1758）《重修关帝庙舞楼碑记》，现存于河南洛宁县城关镇关帝庙。

舞楼、五龙庙乐楼、牛庄村关帝庙戏楼等事,在一定程度上反映了偃师的戏曲文化。

表1 偃师清代创建重修戏楼碑刻一览表

序号	碑刻名称	刊立时间	存放地点	备注
1	创建少姨庙乐楼碑记	清康熙四十一年(1702)	偃师府店镇双塔村	圆首,青石质,高120厘米,宽56厘米
2	创建关帝庙过亭碑记	清康熙四十三年(1704)	偃师关帝庙	
3	火星堂修理舞楼碑记	清雍正九年(1731)	偃师高龙乡火神凹村	长方形,青石质,高194厘米,宽80厘米
4	关帝庙地亩钱粮以及重修舞楼刻石序	清雍正九年(1731)	偃师佃庄镇东大郊村	圆首,砂石质,高130厘米,宽51厘米
5	重修五龙庙乐楼碑记	清乾隆二年(1737)	偃师邙岭乡省庄村	长方形,青石质,高103厘米,宽47厘米
6	寺沟大王庙创建戏楼碑记	清乾隆五十五年(1790)		
7	重修戏楼并山门院墙庙院地基以及庙坡碑记	清道光九年(1829)	偃师邙岭乡牛庄村	圆首,青石质,高179.5厘米,宽69厘米
8	汤泉村购买公所功德碑记	清道光十八年(1838)	偃师山化乡汤泉村	圆首,青石质,高117厘米,宽48厘米
9	买戏台地碑记	清光绪二十年(1894)	偃师山化乡蔺窑村	壁碑,长方形,青石质,高36厘米,宽63厘米

据现存戏曲碑刻可知,早在康熙年间,偃师就有戏楼的创建。偃师双塔村少姨庙原无乐楼,为酬神而献戏。"歌舞者、吹弹者,夜皆宿于庙中,纷纭杂闹,偃仰横恣,其渎神也殊甚。"为此,清康熙四十一年(1702)创建少姨庙乐楼一座。"自是以后,梨园子弟扮演于乐楼之上,即止宿于乐楼之内,庙中肃然清静,馨然芳馥,其尊神也。"①

"古镮辕镇乃亳都地也,东接嵩峰少室,西通秦关百二,缑山屏立于其前,招提横背于其后",偃师府店镇关帝庙坐落于五龙之口,但"庙前有沟壑焉,人之拜谒而焚祝者,□甚不便",山西汾州府汾阳县客商胡仲宝,"忽发善心,约本镇善士创建桥梁,名曰升仙桥。桥既告成,胡君善心不已,率众善士又创建舞楼。舞楼告竣,胡君善心仍未已也,约本镇李君光尧及冯君登俊、张君所智,庙中再创建过亭五间"②。可知,府店镇关帝庙有舞楼的创建。

"偃治西南路有火星堂者,乃四方众善士群推岁进士陈君讳王前、生员阎君讳禛所修

① 清康熙四十一年(1702)《创建少姨庙乐楼碑记》,现存于偃师市府店镇双塔村。
② 清康熙四十三年(1704)《创建关帝庙过亭碑记》,现存于偃师市府店镇府店村关帝庙。

理者也,康熙甲戌年庙貌落成,神会拟于正月十七,届会期,四方来集,远乡皆至,称最盛焉。但地属旷野,戏台物料转运颇艰,陈阎二君以庙中所积赀财,每欲再行募化,□□舞楼以便演戏,而有志未逮。"至清雍正初年,"四方众善士共议,完成其事,复推陈君之孙监生讳天相、阎君之子生员讳建勋、刘君□□吉昌、辛君讳玉猷四人作首领,四方众善士尽心募化,陈、阎、刘、辛四君并以庙中所积赀财竭力经营。未及三载,舞楼告竣,翚飞鸟革,轮奂称奇,是诚今昔济美后先交辉者也。嗣后神会届期,神昭其灵,人乐其便,行将垂之奕禩,永传不朽矣"①。火星堂原无舞楼,缘于"地属旷野,戏台物料转运颇艰"。后,"四方众善士尽心募化","并以庙中所积赀财竭力经营","未及三载,舞楼告竣"。"嗣后神会届期,神昭其灵,人乐其便"。为庙会酬神演戏,既娱神又娱人。

"夫关帝圣贤,英威灵气,千古不磨,真御灾捍患之尤者也。"偃师东大郊村"嵩邙拱向,伊洛襟带,建庙祀神,由来久矣。"明万历年间曾予重修,入清再又重修。清雍正九年(1731)《关帝庙地亩钱粮以及重修舞楼刻石序》记载:"更虑庙前舞楼,风雨颓坏,不为之修,将以何者为悦神之具? 将以何者为将敬之所乎? 因挹鸠工重修补葺,饰以丹腰,绘以黝垩,不日而告成焉。"②重修舞楼的目的,是"事神有资,悦神有具"。

偃师"五龙庙镇二壑之交,为祷雨之区,洵一大都会也。内有乐楼一所,乐楼之右,乃深沟巨壑,数年以来,风雨飘摇,岌岌乎有倾颓之俱。⋯⋯沿村募化,□□□□,使乐楼焕然维新"③。

"从来有庙宇以妥神灵,即有乐楼以壮观瞻。"偃师寺沟有"大王行宫一座,庙貌巍峨,金容灿然。背邙岭而面伊洛,屏二室而望嵩山;抑且门临大道,西通秦晋,东连汴京,□伟观也。惜庙前少歌舞一楼,□□行人过此地者,未免有不□不备之感焉。"为此,"里中有善士七十数人,慨然以创修乐楼为念,于是,各捐己赀,兼募四方,布施约得百有余金,乃与□□先以石固其基址,然后层叠垒而上,渐次修理焉"。"经始于乾隆四十一年正月初一日,落成于四十六年九月四日。""工既竣,视其下竹苞而松茂,观其上翚飞而鸟革。优人歌舞其中,管弦丝竹之音可以通□,□□白雪之曲可以遏行云。不惟庙貌有培,即神之听之有不终和且平也哉!"④

偃师牛庄村"有关圣帝君并诸神庙者,雕梁昼栋,群殿巍峨,肖神塑像金碧辉煌⋯⋯但此庙东与南两邻深壕,崖高数丈,历年久远,为风雨所损,戏楼势将倾颓,而庙坡几不堪行走矣。"清道光九年(1829),住持邀善士 20 余人"俱念前人缔造之艰,同心协力,各出己赀,募化众善,有车者出车运土,有人者出人做工,将东西两面坍损深崖,就地筑起;戏楼之将倾者拆毁,重新焕然一新"⑤。

清道光十八年(1838)偃师汤泉村购买公所"以安置梨园子弟"。其《汤泉村购买公所

① 清雍正九年(1731)《火星堂修理舞楼碑记》,现存于偃师市高龙乡火神凹村。
② 清雍正九年(1731)《关帝庙地亩钱粮以及重修舞楼刻石序》,现存于偃师市佃庄镇东大郊村。
③ 清乾隆二年(1737)《重修五龙庙乐楼碑记》,现存于偃师市邙岭乡省庄村。
④ 清乾隆五十五年(1790)《寺沟大王庙创建戏楼碑记》,现存于偃师市寺沟大王庙。
⑤ 清道光九年(1829)《重修戏楼并山门院墙庙院地基以及庙坡碑记》,现存于偃师市邙岭乡牛庄村关帝庙。

功德碑记》曰:"大凡乡村岁时所会,皆有公所。此乡素无,于是,乡众各愿捐赀买闲庄一处,以为岁时伏腊聚会之地,居常则父老子弟游谈其中,逢乡会亦可暂以安置梨园子弟,良甚便也。"①

偃师蔺窑村于清光绪二十年(1894)购买"嘴上"土地,以便将来修建戏台之用。"光绪二十年买到火神窑前荒地壹段。""嘴下有窑,异日窑塌,准卖主修补,卖主不修,许村中土填。嘴上只准打戏台,不准别用。"②

二、民间演剧碑刻

"戏剧搬演具有娱乐功能,无论娱神还是娱人皆然。传统社会中民众过着日出而作、日落而息的日常生活,生活节奏单调乏味。故不同生态语境的演剧则成为民众生活的调剂品而不可或缺,反过来民众对于演剧也给予了极大的热情。"③民间演剧多涉及戏楼舞楼的创建重修、迎神赛社、神像开光、还功还愿等多种演剧语境。目前发现清代偃师民间演剧碑刻有10通(表2),大致分酬神演剧、宣约演剧、罚戏演剧、工竣庆贺演剧等情况。

表2 偃师清代民间演剧碑刻一览表

序号	碑刻名称	刊立时间	存放地点	备注
1	玄帝碑记	清康熙五十年(1711)	偃师府店镇双塔村	圆首,青石质,高98厘米,宽47.8厘米
2	禁赌碑文	清嘉庆十九年(1814)	偃师高龙乡半个寨村	圆首,青石质,底部略残,现高117厘米,宽48厘米
3	戒赌戒娼碑	清嘉庆二十四年(1819)	偃师府店镇夹沟村	长方形,青石质,高49厘米,宽54厘米
4	偃邑安驾滩合村公议禁止赌博牧放碑记	清道光十年(1830)	偃师商城博物馆	圆首,青石质,高146厘米,宽57厘米
5	公议坡规碑记	清同治十年(1871)	偃师顾县镇顾县村	圆首,青石质,高137厘米,宽54厘米
6	火神圣□地亩碑记	清同治十二年(1873)	偃师佃庄镇东大郊村	圆首,青石质,高139厘米,宽55厘米
7	岳氏建置祭田碑记	清光绪十一年(1885)	偃师首阳山镇寺里碑村	壁碑,长方形,青石质,高67厘米,宽128厘米

① 清道光十八年(1838)《汤泉村购买公所功德碑记》,现存于偃师市山化乡汤泉村。
② 清光绪二十年(1894)《买戏台地碑记》,现存于偃师市山化乡蔺窑村。
③ 李海安:《别样的喧闹——怀庆府清代民约碑刻所见民间演剧史料述论》,《中国戏剧》2019年第3期。

续 表

序号	碑刻名称	刊立时间	存放地点	备 注
8	严禁赌博碑	光绪十四年(1888)	偃师山化乡汤泉村	圆首,青石质,高111.5厘米,宽47厘米
9	重修井碑	清光绪三十三年(1907)	偃师商城博物馆	圆首,砂石质,高126厘米,宽51厘米
10	看花条规	清	偃师高龙乡火神凹村	长方形,青石质,残高134厘米,宽64厘米

(一) 酬神演剧

酬神献戏是传统社会的习俗。重修庙宇,"是以崇其庙貌示所栖也;新其金身,示所依也;时其祭祀,昭祈报也"。然而,祭祀神灵时,"牺牲既成,粢盛既洁而落落寞寞,非所以隆庆享也,复侑以世俗之讴歌"①。祭品"牺牲"只能满足神灵"食欲"上的要求,而在精神娱乐方面却要靠演剧来满足,故有神庙酬神献戏演剧之举。

最常见的是庙会献戏。庙会举办的时间,一般是在神灵的诞辰、宗教节日或约定的日期。庙会期间,人们常常为神灵献戏。前引清雍正九年(1731)《火星堂修理舞楼碑记》载:偃师火星堂"康熙甲戌年庙貌落成,神会拟于正月十七,届会期,四方来集,远乡皆至,称最盛焉"。但并无舞楼。只因"地属旷野,戏台物料转运颇艰"。厥后,"四方众善士共议,完成其事,……未及三载,舞楼告竣"。嗣后,"神会届期,神昭其灵,人乐其便"②。佃庄镇东大郊村清同治十二年(1873)《火神圣□地亩碑记》,主要记述偃师佃庄镇东大郊村续置火神殿地亩之事,云:偃师佃庄镇"东大郊村关帝庙之□,旧有火神圣殿,于正月十三日大会,已数年矣,是以酬神献戏祭祀,此其尊崇而敬义者乎"③。为使"酬神献戏祭祀""临事而无疑","续置庄田地土数段"以为将来费用之源。

此外,还有宗祠献戏。宗祠为特殊的神庙,敬奉历代祖先。偃师首阳山镇寺里碑村岳氏曾创立宗祠、设置祭田、祭祖演戏:

> 我岳氏祖茔,旧有柏树数十株。同治元年,数被兵燹,欲筑寨保障,而财不给,遂共议伐树,易银五百四十两。除寨费银一百八十两,复给南门银一百八十两,助其另立祠宇为本宗祠。买地八亩有零,所费银九十余两,现存银八十七两。……爰兴积储之议,以图光裕之业。于是,协同经营,竭尽心力,演戏仍按地醵钱,积储无一毫干私。……数年以来,祠宇辉煌,享祀丰洁。始祖生日,作乐、颂德,无烦再醵……④

① 明崇祯元年(1628)《新创舞楼碑记》,现存于河南修武大东村玉皇庙。
② 清雍正九年(1731)《火星堂修理舞楼碑记》,现存于偃师市高龙乡火神凹村。
③ 清同治十二年(1873)《火神圣□地亩碑记》,现存于偃师佃庄镇东大郊村。
④ 清光绪十一年(1885)《岳氏建置祭田碑记》,现存于偃师首阳山镇寺里碑村。

岳氏家族"演戏仍按地醵钱,积储无一毫干私",这是戏资来源之一。

（二）聚众宣约演剧

聚众宣约演剧就是为订立、宣布村规民约而在神庙的演剧。"村规民约是乡民基于一定的地缘和血缘关系,为促进乡民社会和谐共处而设立的生活规则和共同约定。此种村规民约在传统社会中具有准法律的性质,要求地缘之内的乡民共同遵守。"①"村庙是村落社区开展神明崇拜的重要场所,是传统社区的标志性公共建筑,它不仅仅是村落社区居民的宗教活动中心,也是他们日常交往的活动中心。"②在日出而作、日落而息的传统社会,"乡村社区娱乐形式非常有限,戏剧演出则是乡村社区的文艺大餐,全乡居民男女老少齐集"③。"千百年来,在立足于乡村的传统农业社会,以神庙为中心的观剧现象始终是一道全民景观。"④因此,演剧观剧成了传统社会民众主要的娱乐方式。同时,演剧亦是其时聚集乡民的最有效途径,这样就给宣布村规民约提供了贤愚毕至的受众群体。⑤

偃师宣约演剧的主要目的包括宣布禁止赌博、禁止牧放、订立"坡规"等村规民约等。

偃师半个寨村"近有匪荡□□□……分专务赌博。第恐相习成风,士因赌废志,农因赌荒业,工商因赌弃职,以致父子相□……阋墙,夫妻反目,甚而荡业败产,为窃为盗,其弊有不可更仆数者"。为此,"奉县主告示,除晓谕严禁外,公议罚例,预立章程,又恐老少不能尽知,因先演戏三日,书……悬挂南门,使人人得而见之。嗣后如有犯者,罚戏三日。开场人出钱一半,众赌……比邻知而不告,罚管油三夜。抗不任罚,立即禀官究处,决不宽恕。"⑥为宣示禁赌条文,"先演戏三日";同时约定,"嗣后如有犯者,罚戏三日",为禁赌罚戏。演戏既可以公示乡规民约,又可严惩赌博行为。安驾滩村"迩来,少年子弟或背父兄之不知,而暗地诱博,或乘昏夜黑天,防而偷闲酿赌,种种恶派,将导其机失父兄之教,不谨子弟之行多败,使弗急为创惩,后且渐沿为风俗,苟不预为所制,异日定累夫身家,岂吾人聚族于是托业,于是训子孙、睦邻里之善术哉!"为此,"里长会知耆老,约正甲长及合村绅民等公议条规,以示严禁之意。遍谋众户,爱垂恪守之方,众皆忻然。公同卜日演戏勒碑,以图久远。序讫。首事等更虑近日牧放病耕,亦属大累,因并赌博共立条禁。"⑦其特制订赌博禁规三条、牧放禁规三条,为宣布禁止赌博、牧放而"卜日演戏"。汤泉村"自光绪五年以来,村中赌风盛行,士丧其志,农黜其功,工贾亦少成器械而寡货殖,习焉不察,积弊日久,富者耗产荡业,贫者为机革巧,小则口角相争,大则斗毁成讼,伤财败俗,传笑四方"。所以,"今村众绅耆与诸花户等约,皆乐意于禁赌,因演戏三台,勒碑刻石,以为后世子孙永远计。嗣后如有作奸犯科,不遵是规而强赌者,务使输者如数出钱,赢者充公,

① 程峰、程谦:《辉县平甸玉皇庙戏楼及其碑刻考述》,《河南科技学院学报》2018年第3期。
② 甘满堂:《村庙与社区公共生活》,社会科学文献出版社2007年版,第51页。
③ 甘满堂:《村庙与社区公共生活》,社会科学文献出版社2007年版,第191页。
④ 王潞伟:《上党神庙剧场研究·序》,中国戏剧出版社2016年版,第2页。
⑤ 李海安:《别样的喧闹——怀庆府清代民约碑刻所见民间演剧史料述论》,《中国戏剧》2019年第3期。
⑥ 清嘉庆十九年(1814)《禁赌碑文》,现存于偃师高龙乡半个寨村。
⑦ 清道光十年(1830)《偃邑安驾滩合村公议禁止赌博牧放碑记》,现存于偃师市安驾滩村。

不得私入己囊。倘再不服,送官究处,勿谓戒之不豫也。"①其为宣布严禁赌博村规而"演戏三台"。

公议坡规也是演剧的重要动力。"盖昔之行窃者,不过贫寒之家,而念之损人者,竟多殷实之户。或连界种地而摘人之棉花,或送粪上岭而起人之壮土。皂角树本农夫乘凉之所,而或则伐其条枝;绵花叶本地主壮地之资,而或则肆其搂掠。更有甚者,伐营中之松柏,损坟边之龙沙,使孝子慈孙椎心泣血而无如何。种种恶习,不堪枚举。"为此,"合镇绅耆公同商议,演戏之日,严立坡规,自今而后,倘有无耻之辈仍蹈从前之非,一经拿获,随时酌罚。不遵罚者,送官究处。妇女犯规,罪坐夫男,如无夫男,罪坐子侄。看情私放,与之同罪。窃买赃物,罪加一等。"②演剧是聚众的方式,立坡规则是实质。

(三) 罚戏演剧

"在中国古代,有一种对违反乡约、族规、社规、行规等民间法规的人,罚其出资请戏班为大家演戏的做法,叫'罚戏'。罚戏主要施行于禁赌、维护行业规范、维护公共秩序、保护公共财产等范围。"③首先,因违反赌博禁令而罚戏。前引清嘉庆十九年(1814)偃师高龙乡半个寨村《禁赌碑文》就规定:禁止赌博,并"公议罚例,预立章程","嗣后如有犯者,罚戏三日"④。其次,因违反戒赌戒娼而罚戏。"自古人心风俗之盛,每于一乡端其始,而乡之坏人心、败风俗者,赌娼为甚,盖一有赌娼,则邪僻易入,四民多舍业以嬉,而闲杂丛集,其弊且有不可胜言者。"府店镇夹沟村"吾乡户多淳良,人鲜匪彝,第生齿日繁,恐不禁之于先,或将犯之于后。今与吾乡约:有开赌包娼、闹赌闹娼者,耆老重笞以惩之;不堪受笞者,演戏三日以罚之;不受笞与罚者,合乡送官以究治之。"以期"有此一约,居人有各专之业,游民无容身之地,从此光大门户,保全身家,永享太平之福,共沐乐利之休,人心、风俗骎骎日盛矣"⑤再次,因违反村规民约而罚戏。偃师高龙乡火神凹村现存清《看花条规》为半个寨、赵家寨、丁湖镇、香椿等十三个村所公议的"看花条规",共计四则:

> 一议:应其角管事乡保,每年于七月十五日前,择日知会庙中,以齐旧规。
> 一议:管事半□村、高家崖、宁师村三角按序轮流,周而复始。
> 一议:每年会戏并会上使费,三角公认,管事者开明清单粘阅。
> 一议:看花顾工每角二名,工价各角自备。

要求十三村共同遵守,同时规定:"以上议规如违,罚戏三台"。⑥

一般而言,处罚都是严肃的、冷漠无情的执法行为,但在基于地缘和血缘关系的乡村社会中去实施,会损害亲情、族情乃至乡情,进而造成不和谐局面。而演戏则是热闹、欢

① 清光绪十四年(1888)《严禁赌博碑》,现存于偃师市山化乡汤泉村。
② 清同治十年(1871)《公议坡规碑记》,现存于偃师市顾县镇顾县村。
③ 车文明:《民间法规与罚戏》,《戏曲艺术》2009年第4期。
④ 清嘉庆十九年(1814)《禁赌碑文》,现存于偃师高龙乡半个寨村。
⑤ 清嘉庆二十四年(1819)《戒赌戒娼碑》,现存于偃师市府店镇夹沟村。
⑥ 《看花条规》,现存于偃师高龙乡火神凹村。

乐、愉快的娱乐活动,对受罚者来说,花钱请大家看戏,心里更容易接受。"罚戏将严肃而冷漠的执法行动与热闹而欢愉的娱乐活动结合在一起,既起到惩戒的作用,维护了社会秩序,又可以调和气氛、减少对立,缓解了社会紧张,同时也促进了戏曲的繁荣,是极具人性化、民间化色彩的一种创举。"①

（四）功竣庆贺演剧

朝顶完功而献戏演剧。明清时期,湖北、河南信众武当山朝顶风气盛行,偃师亦有此民俗。清康熙五十年(1711)《玄帝碑记》载:

> 吾偃邑土良村有好善一十余人,齐朝武当山,一社会积钱粮以备进香之资。有社首薛秉哲、李培元此两人者,立心不愧于天地,素行有合于神明,经理香赍,率领众善,不惮山川之劳,道里之长,登万仞之山,进香于武当,谒见金容,洋洋乎如在其上。谒毕而观景,但见四山旋绕,诸峰拱朝,真胜地也。游览景色,不胜欣羡,众曰:来已久矣,言念于归,目视家乡,在于云山之下,程途跋涉,旋归故里之邦,善念所钟不能已,演戏立碑,以作完功之费。②

是为朝山凯旋演戏以示庆贺。

偃师商城博物馆现藏的清光绪三十三年(1907)《重修井碑》,记载某村"有废井一所,经村豪吉东甲等苦力经营,未获成效"。而至清光绪三十二年(1906),吉太拴、吉十一等人"论出新法,首唱义举。合村公议,共襄大事。""遂定于三月初七日大运树柴,初十日开工,挖土下推,推为六方,土行三丈:流沙出焉,泅泅如水,涌流莫当。"然"一石鼓动,大沙涌出,声势瀑烈,通井皆动,无入敢下。况兼水中乱石艰巨难□,纷纷横议,无法可施。乃有吉全喜者,素克井工,最饶胆略,一与细商,毅然承领,兼有神佑,沙止水清,乃率□□公□聚圈等,战战兢兢,日在井中,扶梁换柱,水工乃成。于是去框箐石约三丈而换砖,又三丈而于石棚合矣,峕三十二季十月二十日也。至二十七日,演戏三台。费银八十余两。而井之告竣。"③修井不易,故而工竣时"演戏三台"以示庆贺。

综上所述,清代偃师的戏曲碑刻是偃师戏曲文化的反映,正如段飞翔先生所言:戏曲碑刻的"出现是一定区域内民众在社会生活中,因公众目的达成一致之后,而刊立于群体活动的公共中心的。碑中记载的内容往往反映着当地民众的集体意愿,具有明显的区域文化的特征。"④尤其是民间演剧有酬神、宣约、处罚、庆贺等因由,说明戏曲文化已深入社会的不同层面。

① 车文明:《民间法规与罚戏》,《戏曲艺术》2009 年第 4 期。
② 清康熙五十年(1711)《玄帝碑记》,现存于偃师市府店镇双塔村。
③ 清光绪三十三年(1907)《重修井碑》,现存于偃师商城博物馆。
④ 段飞翔:《民间戏曲碑刻资料研究价值探微》,《史志学刊》2017 年第 2 期。

元代戏剧中的"荒淫破家"故事类型与民间"家庭本位"心态

慈 华[*]

摘　要：元代戏剧中，有一类"荒淫破家"故事类型，讲述丈夫或妻妾好色荒淫，招致破家悲剧，具有劝戒与批判意味。本文即以 12 个血淋淋的贪淫破家例子为研究对象，讨论其警醒世人的意义。

关键词：元代戏剧；荒淫破家；夫妇人伦；家庭本位

家庭是以婚姻和血统关系为基础的社会单位。婚姻是家庭的起点和基础，夫妻关系是家庭中最主要的关系，是家庭的核心。元代戏剧中有不少讲述家庭故事的作品，其中有相当一部分是淫邪好色导致家散人离的悲剧——或是丈夫娶小妾，妻妾间有矛盾，引发了人命官司；或是妻子养汉，想与奸夫做长远夫妻，伙同奸夫谋杀亲夫等——这些作品的共同主题是"荒淫破家"。

郑传寅《论元人杂剧中的"贪淫破家"悲剧》《论元南戏中的"贪淫破家"悲剧——〈小孙屠〉解读》曾做过相关研究[①]。前文主要以《还牢末》《酷寒亭》《替杀妻》《货郎旦》4 种作品为论述对象，说明男性中心主义的伦理文化是"贪淫破家"悲剧的灵魂。后文细致解读《小孙屠》的悲剧意味，揭示妓女制度对女性的毒害；把奸情与官府的腐败联系起来，概括其中丰富的社会生活内容。作为家庭伦理剧中一种经典题材，"荒淫破家"故事类型还有许多问题值得进一步研究。本文立足文本，拟从"男性好色"与"女性荒淫"两种角度来分析淫泆破家故事，观照元代戏剧中呈现的夫妇人伦，探索其背后的深层文化意蕴。

一、男性好色：丈夫娶小妾而破家

元代戏剧中，以丈夫娶小妾导致家败人离为主要描写内容的作品，今存本有杨显之《郑孔目风雪酷寒亭》[②]、李致远《都孔目风雨还牢末》（一说马致远或无名氏作）、无名氏

[*] 慈华（1991— ），中山大学中文系博士生，专业方向：戏剧戏曲学。

① 两文分别刊于《戏剧》2000 年第 4 期、《武汉大学学报》（人文科学版）2001 年第 1 期。

② 南戏另有无名氏《郑孔目风雪酷寒亭》一剧，已佚，今存佚曲 8 支。参见钱南扬辑录：《宋元戏文辑佚》，上海古典文学出版社 1956 年版，第 236—237 页。

《争报恩三虎下山》、无名氏《风雨像生货郎旦》、无名氏《海门张仲村乐堂》5种,具体信息如表1所示。

表1 丈夫娶小妾破家剧目信息

剧　目	丈夫	妻	妾	妾的奸夫	事　端
《酷寒亭》	郑孔目	萧县君	萧　娥	高　成	妻子被气死。郑孔目知晓萧娥养奸夫后杀死了萧娥,自首、入狱
《还牢末》	李孔目	赵　氏	萧　娥	赵令史	妻子被气死。李孔目被萧娥状告勾结梁山,入狱
《争报恩》	赵通判	李千娇	王腊梅	丁都管	王腊梅诬告李千娇因奸杀夫,李千娇被判斩
《货郎旦》	李员外	刘　氏	张玉娥	魏邦彦	妻子被气死。李员外家宅被烧,沦为看牛郎,十三年后才与儿子重逢
《村乐堂》	王同知	张　氏	王腊梅	王六斤	王腊梅与都管王六斤合谋药死王同知,未果,遂诬告张氏药杀丈夫,张氏入狱

《酷寒亭》中的萧娥、《还牢末》中的萧娥与《货郎旦》中的张玉娥均是官妓出身。《酷寒亭》中的萧娥当了3年的官妓:

（搽旦扮萧娥上,云）自家萧娥是也。自小习学谈谐歌舞,无不通晓。当了三年王母,我如今纳下官衫帔子,我嫁人去也。①

《还牢末》中的萧娥是"弃贱从良"的官妓:"我原是此处一个上厅行首,为当不过官身,纳了官衫帔子,礼案上除了名字,脱贱为良,嫁了李孔目。"②《货郎旦》中的张玉娥也是"上厅行首":"（外旦扮张玉娥上,云）妾身长安京兆府人氏,唤做张玉娥,是个上厅行首。"③

官妓是官署妓女,应官府差使,又称为"行首""上厅角妓""角奴"等。她们可以"脱籍",即脱除妓籍。因为妓女的身份低微,故有"脱籍从良"的说法。南宋杨简(1141—1225)曾说:"何谓罢妓籍俾之从良? 坏乱人心,莫此为甚! 盛妆丽色,群目所瞩,少年血气未定之时,风俗久坏,其能寂然不动者有几? 至于名卿才士,亦沉浸其中,不知愧耻,每每发诸歌咏。"④他认为,官妓服装华丽,容颜美艳,身体亦是"消费品","名卿才士"很难不为所动。见惯了美人的官僚阶层尚且容易受到迷惑,更何况普通的市民百姓?

《货郎旦》中,员外李彦和贪花恋酒,沉迷张玉娥美色,每日不着家。李彦和的妻子刘

① （明）臧晋叔编:《元曲选》,中华书局1958年版,第1002页。本文所引剧目内容皆出自首次引用的版本,不再单独出注,仅标明折数。
② （明）臧晋叔编:《元曲选》,中华书局1958年版,第1611页。
③ （明）臧晋叔编:《元曲选》,中华书局1958年版,第1639页。
④ （宋）杨简:《慈湖先生遗书卷之十六》,董平校点:《杨简全集》,浙江大学出版社2016年版,第2207页。

氏劝他不要"引的狼来屋里窝"。李彦和不从,说:"大嫂,那妇人生的十分大有颜色,怎教我不爱他?""我如今务要娶他哩!"在"不孝有三无后为大"的"伦理规范"时代,若是因为妻子没有生育而纳妾是人之常情。比如《后庭花》中,赵忠为官颇有政绩,只是年龄大了还没有子女,宋仁宗不仅升他为廉访,而且赏赐一年轻貌美的女子翠鸾"近身服侍"。但这5种作品中,除《村乐堂》外,其他四组家庭均有孩子:萧县君、赵氏与李千娇均生下一双儿女,刘氏亦有一个七岁的儿子春郎。剧作家这样的设置直接撇清了以生育问题而娶妾的借口。

男子贪恋美色,纳官妓为妾,殊不知"色字头上一把刀",才纳妾(或是还未娶到家中)便有不幸发生——《酷寒亭》《还牢末》《货郎旦》中的结发之妻均被蛮横无理、撒泼耍赖的妾室气死。

《酷寒亭》中,萧县君见丈夫"这几日则在他(笔者按:萧娥)那里住下,不肯回来",派赵用带着一双儿女去找孔目,并用"妻子死了"的谎言骗孔目回家。萧娥心肠歹毒,说:"我如今借一身重孝穿上,我直哭到他家中。他若是死了,就与他吊孝。若不曾死,我这一去气死那个丑弟子孩儿。"(第一折)萧县君本就因丈夫留恋烟花泼妓而生气得病,又见萧娥身穿重孝来奔丧,便被活活气死。《还牢末》中,萧娥在李孔目的帮助下脱籍从良,嫁给李孔目做次妻。她见李孔目与李逵有往来,便以李孔目教她代为保管的匾金环作为证物,状告李孔目结交梁山泊:"妇人是李孔目第二个浑家。李孔目结勾梁山泊贼人山儿李逵,与他一只金钗,那贼汉回了四两重一双匾金环子。大人不信呵,则这便是金环。"(第一折)于是,李孔目入狱,其妻赵氏也忧虑而亡。

《货郎旦》中,张玉娥不等李彦和与妻子刘氏把纳妾的事情商量妥当,直接"收拾了一房一卧"来到李家,才进了家门便挑拨生事,称刘氏嘲笑她是"花奶奶"(妓女出身),与刘氏厮打起来。她又跟李彦和谈条件:

> (外旦做恼科,云)李彦和,你来!搭杀不成团。我和你说,你若是爱他,便休了我。若是爱我,便休了他。你若不依着呵,俺家去也。(李彦和云)二嫂,他是我儿女夫妻,你着我怎么下的!……(见正旦科,云)大嫂,二嫂说来,若是我爱你,便休了他。若是爱他,只得休了你。(正旦云)兀的不气杀我也!(作气死科)(第一折)

不唯官妓出身的萧娥、张玉娥品行不端,《争报恩》与《村乐堂》里的王腊梅也并非良善之辈。这些妾室均生性淫泆,做着"不伶俐的勾当"。《酷寒亭》中的萧娥趁着郑孔目去京师攒造文书,养了奸夫,作践家私,而这奸夫高成则是孔目衙门里的同事。《还牢末》中的萧娥虽然脱了贱籍,嫁了孔目,但旧性不改,仍和府衙里的赵令史暗暗来往。《货郎旦》里,张玉娥与为妓时往来的魏邦彦通奸。《争报恩》里,王腊梅跟大夫人陪送过来的丁都管有奸。《村乐堂》里,王腊梅和大夫人带来家里的、近身服侍的王六斤有私。这些妾室里,往日为妓的,仍和为妓时往来的人通奸;未说明过往身份的两个"王腊梅",是和家里的仆人通奸——她们均是品行不端、生性淫邪之辈。

"萧娥""王腊梅"们心毒性狠,她们不仅凭借着一口伶牙俐齿气死大夫人,而且丧心病

狂地把丈夫送去大牢或是伙同奸夫药死亲夫。《村乐堂》中，王腊梅不愿偷偷摸摸，便想药死丈夫："我如今和王六斤两个不得自在。我要合一服毒药来，或是茶里饭里着上药，杀了同知。我和王六斤永远做夫妻！"①

《酷寒亭》的题目正名为"后尧婆淫乱辱门庭，泼奸夫狙诈占风情；护桥龙邂逅荒山道，郑孔目风雪酷寒亭"。"尧婆""后尧婆"常见于元代戏曲中，有狠毒后母、凶恶继妻的意思，另可见于《还牢末》《灰阑记》《合同文字》《蝴蝶梦》等作品中。《酷寒亭》中的"后尧婆"指的是萧娥。萧娥气死大夫人萧县君，成了大夫人一双儿女僧住、赛娘的后母，在孔目外出期间，折磨虐待两个孩子：

> （搽旦同俫儿上，云）我把你两个小弟子孩儿，你老子在家骂我。我如今洗剥了，慢慢的打你。待我关上门，省的有人来打搅。（第二折）

> 那尧婆教那两个孩儿烧着火，那婆娘和了面，可做那水答饼。煎一个，吃一个。那两个孩儿在灶前烧着火，看着那婆娘吃，孩儿便道："奶奶，肚里饥了。"那婆娘将一把刀子去盘子上一划，把一个水答饼划做两块，一个孩儿与了半个。那孩儿欢喜，接在手里，番来番去，吊在地下。那婆娘说两个争嘴。官人，他只是怕热。（第三折）

"当日纷纷雪片席来大，衣服向身上剥，井水向阶下泼，胳膝儿精砖上过。"（第三折）大雪天里，萧娥将两个孩子的衣服剥掉，让他们跪在台阶上，并向台阶泼水，这是多么变态的折磨手段。《争报恩》中，王腊梅状告大夫人李千娇与人通奸，李千娇被下在死囚牢里，一双儿女由王腊梅照料。王腊梅称："这个是你的儿，你的女。恼了我，搞你那贼弟子孩儿。""你这一双儿女，就抬举的长大成人，也是个不成器的。等到家我慢慢的结果他。"②可见，这些妾室品性之恶毒，连家里的孩童都不能放过。

这5部作品共同讲述了男子贪恋美色，娶了妾室，便仿佛引狼入室般，遭遇厄运，家破人亡。《酷寒亭》中，赵用见萧娥虐待孩子，发出呼吁："街坊邻舍听着：（词云）劝君休要求娼妓，便是丧门逢太岁。送的他人离财散家业破，郑孔目便是傍州例。"（第二折）《还牢末》中，李孔目经历了妻子的死亡与小妾的背叛，痛心疾首，称："将普天下小妇每拘刷来，一搭里砧刀上剁做肉泥，大锅里熬做汁。"（第一折）可见，剧作家的情感色彩是非常明显的——"娶小妇"便是埋下祸根祸苗，尤其妓女出身的小妾。

二、女性荒淫：妻子有奸夫而破家

元代戏剧中写女性荒淫破家的剧目较男性荒淫破家的数目更多，今存高文秀《黑旋风双献功》、郑廷玉《包待制智勘后庭花》、李文蔚《同乐院燕青博鱼》、孙仲章《河南府张鼎勘头巾》（一说陆登善或无名氏作）、李潜夫《包待制智赚灰阑记》、无名氏《鲠直张千替杀妻》

① （元）佚名：《海门张仲村乐堂》，《古本戏曲丛刊四集》（第25册），国家图书馆出版社2016年版，第139页。
② （明）臧晋叔编：《元曲选》，中华书局1958年版，第167页。

以及无名氏戏文《小孙屠》①7种,具体如表2所示。

表2 妻子有奸夫破家剧目信息

剧 目	丈夫	妻	妾	妾的奸夫	事 端
《双献功》	孙 荣	郭念儿	无	杨衙内	郭念儿与杨衙内私奔,孙荣向杨衙内要人,反被杨衙内下入死牢
《后庭花》	李 顺	张 氏	无	王 庆	张氏与王庆谋划,威胁李顺休妻。李顺写休书后称要去开封府告状,遂被王庆杀死
《燕青博鱼》	燕 和	王腊梅	无	杨衙内	王腊梅与杨衙内幽会被撞破,燕和、燕青想杀王腊梅,倒被杨衙内诬"无故杀人",将二人下入死囚牢中
《勘头巾》	刘员外	刘 妻	无	王知观	刘妻指使王知观在刘员外出城索钱时杀害刘员外
《灰阑记》	马员外	大娘子	张海棠	赵令史	大娘子用赵令史给的毒药药死马员外,反状告张海棠药杀亲夫。张海棠屈打成招,下入狱中
《替杀妻》	员 外	员外妻	无	引诱未遂	员外外出索钱半年不回,员外妻勾引张千,想与张千私通。员外回来,她又要张千杀死员外,反被张千杀死。张千被问斩
《小孙屠》	孙必达	李琼梅	无	朱令史	李琼梅指使朱令史杀死梅香,切去头颅,诬告孙必达杀妻,孙必达陷入死囚牢

这7种作品中,仅有《灰阑记》里的丈夫娶了妾,其余均只有一房妻子。这些妻子有的是儿女夫妻,有的是续娶的;有的是"良人宅院",有的是"小末行院"。但是,无一例外,妻子全部出轨。

这些作品里,有的并未交代妻子为何会与人通奸,又是怎样与奸夫怎样发展起来的,只说了养着奸夫的情况。如,《双献功》里的郭念儿:"这里也无人,我心上只想着那白衙内,和他有些不伶俐的勾当。"②《燕青博鱼》中的王腊梅说:"我虽嫁了这燕大,私下里和这杨衙内有些不伶俐的勾当。"她还对奸夫杨衙内告白:"我虽然嫁了燕大,我真心儿只在你身上。"③

《灰阑记》《替杀妻》里明指淫妇"色胆大如天"而偷情,篇幅较长的戏文《小孙屠》则把李琼梅与朱令史奸情发生的来龙去脉讲述地最为详细。《灰阑记》中,马员外的大娘子因为淫邪而养奸夫:"我瞒着员外,这里有个赵令史,他是风流人物,又生得驴子般一头大行

① 无名氏《录鬼簿续编》亦载有佚名《小孙屠》,题目正名为"清官长智勘荒淫妇,犯押狱盆吊小孙屠",今佚。杂剧《小孙屠》当与戏文《小孙屠》敷演同一故事。
② (明)臧晋叔编:《元曲选》,中华书局1958年版,第687页。
③ (明)臧晋叔编:《元曲选》,中华书局1958年版,第231页。

货。我与他有些不伶俐的勾当。"①《替杀妻》中,员外妻不满员外半年不回,遂"色胆大如天",勾引张千。《小孙屠》中的李琼梅是开封府上厅角妓,貌若春花,"生得肌莹琼台片雪,脸如红杏鲜妍"②。她感慨时光易逝,渴望嫁人。孙必达见李琼梅貌美,帮助她脱籍,娶回家中。李琼梅感谢孙必达的恩义,许诺"和你,共谐百岁直到底,更无二心三意","此生缘分天际会,愿百岁永同鱼水"(第八出)。新婚不久,孙必达总是外出饮酒,李琼梅自觉被冷落:

 自嫁孙家,将谓如鱼似水,效学鸾凤。谁知把我新婚密爱,如同白水,连日不见回来。知它是争名夺利?知它是恋酒迷花?使奴无情无绪,困倚绣床,如何消遣!(第九出)

从李琼梅的自述来看,孙必达"误我良宵寂寞守孤灯""醉里乾坤大,全不想花间云雨期"(第九出)是她出轨的原因。但这是否是个人的认知偏差,或者是她水性杨花的借口呢?可以从剧中的他人视角来回答这个问题。

小孙屠外出打旋回家,见哥哥娶了烟花女,诚恳劝告:"它须烟花泼妓,水性从来怎由己,缘何会做的人头妻?伊不听,兄弟劝时,也须看前人例。"(第八出)在小孙屠看来,妓女水性杨花,实在不该娶到家中,特别是娶作妻子。对此,孙必达为李琼梅辩护:"我兄弟说得自是,它如今须脱了名籍。我见它真实娶它归,娘亲老待它看侍。""今日里,成亲爱喜,休口快胡言语。"李琼梅辩解道:"叔叔好不傍道理,奴元是好人儿女。坠落烟花怎由己?将奴骂泪珠偷滴。"(第八出)兄弟俩因为李琼梅的事情争吵一番,但毕竟已经成婚,也就不了了之。

朱令史在李琼梅为妓时有过来往,如今得知"孙大每日斝一盏酒,此妇人奈其心不定;又和孙二争叉",料想与李琼梅"姻缘未断",又去勾搭。李琼梅果然与之狼狈为奸:"奴家从小流落在风尘,几番和你共枕同衾。如今踢脱做良人,谁知到此,倍觉伤情。幸君家殷勤到这里,想因缘已曾结定"。继而二人"花前宴乐同欢会。"(第九出)

小孙屠见奸夫淫妇趁着孙必达醉酒浓睡时"并枕同衾",持刀欲杀奸夫,但被朱令史逃脱,惊醒了孙必达。李琼梅反诬陷小孙屠"花言巧语,扯奴衣襟",家人再次发生争执。为了避免口角,孙母提议与小孙屠一起去东岳庙还愿。为与朱令史长久厮守,李琼梅设计,杀掉梅香,斩去头颅,当作李琼梅被杀,再由朱令史状告孙必达谋杀妻子。于是,孙必达入狱。小孙屠与母亲还愿途中,孙母病故。小孙屠回家后,才知道哥哥吃了官司,被关在大牢里。他去给哥哥送饭时,兄弟俩对话:

 (末唱)【孝顺歌】我哥不是,怨自谁?痴迷那得人似你。兄弟好言语,伴伴总不理,如风过耳。它是风尘,烟花泼妓。你娶为妻,不思量有今日。

 (生)【同前换头】你却说得是,教人泪暗滴。我当初娶它归,将谓好行止。谁知甚

① (明)臧晋叔编:《元曲选》,中华书局1958年版,第1109页。
② (元)无名氏:《小孙屠》,钱南扬校注:《永乐大典戏文三种校注》,中华书局2009年版,第274页。

的？事到头来，全无区处。受尽凌迟，如今悔之无及。（第十五出）

直到身陷大牢，孙必达才明白不该娶烟花泼妓为妻，但已"悔之无及"。

李琼梅为妓时盼望从良嫁人，成婚时也曾想着"更无二心三意"。她原来也是好人家女子，堕落烟花非她所愿，但是"从小流落在风尘"，积重难返，早已染上烟花女子"心儿不定""水性无准"的恶习。

应当指出的是，这些养汉的妻子里，除了《后庭花》中的张氏有一个哑巴儿子外，其余均未生养。张氏是李顺的"二十年儿女夫妻"："妾身姓张，夫主李顺，有个孩儿唤做福童，是个哑子，不会说话。我不幸嫁了这个汉子，他每日只是吃酒，家私不顾。"①她对婚姻不满的地方有二：一是儿子福童是哑巴且"性痴愚"，二是李顺嗜酒。因此，张氏与李顺的上司王庆勾搭上，想与王庆做长久夫妻。

《灰阑记》可谓是12种"贪淫破家"题材里最为特殊的作品。其一，它是唯一一部妾室生下孩子的（张海棠生下一子寿郎）；其二，它打破了娶妓如同"引狼入室"的铁律（张海棠是上厅行首出身）。

张海棠的母亲称："俺家祖传七辈是科第人家，不幸轮到老身，家业凋零，无人养济。老身出于无奈，只得着女儿卖俏求食。"（楔子）因为家道中落，张母卖女儿为官妓。财主马均卿与张海棠两意相投，想娶张海棠。他向张母保证："令爱到家时，与我大浑家只是姐妹称呼，并不分甚大小。"（楔子）婚后，张海棠生下儿子寿郎。几年的时间里，她对丈夫一心一意，对生活也很满意："每日价喜孜孜一双情意两相投，直睡到暖溶溶三竿日影在纱窗上。伴着个有疼热的夫主，更送着个会板障的亲娘。"（第一折）反倒是马员外的大夫人与赵令史通奸，"一心只要杀了我这员外，好与赵令史久远做夫妻"（第一折）。果然，大夫人用奸夫给的毒药药死了亲夫。该剧可谓替妓女正名之作，说明妓女从良后也能洗心革面、安分守己，也可以成为忠于丈夫、温柔贤惠的妻子。

可见，在元代剧作家的意识里，女性忠于丈夫是维系夫妻关系稳定的重要因素。

三、"荒淫破家"悲剧与元代社会夫妇人伦的想象

"食色性也"，"色"是人的本能欲望。但人非牲畜，人处在一定的社会规范之中，受纲常伦理的约束。"欲不可纵"，倘若放任自流，便会招来横祸。元代剧作家对这一人性问题密切关注，从"男性"与"女性"两种视角来分别阐释"荒淫破家"故事。

恩格斯曾指出，一夫一妻制是人类家庭发展的第四种形式（血缘群婚、族外群婚、对偶婚、专偶制婚姻），"它的最后胜利是文明时代开始的标志之一"②。但是正如陈顾远所说："一夫一妻制在中国，由周迄于清末，数千年中，仅在礼法上予以承认，若夫按其实际，固未

① （明）臧晋叔编：《元曲选》，中华书局1958年版，第930页。
② （德）恩格斯：《家庭、私有制和国家的起源》，中共中央马克思恩格斯列宁斯大林著作编译局译，人民出版社1999年版，第61页。

能脱离一夫多妻制之范围也。"①封建时代，我国的一夫一妻制，不如说是一夫多妻制，或是一夫一妻多妾制。

元朝是我国北方游牧民族入主中原建立的朝代。作为一个多民族、多文明共存的社会，蒙古族统治者采取的是二元政治文化制度，其婚姻制度也是二元配置。蒙古人实行多妻制，多少之数视其财产情况而定，但只有一个"正妻"，其余皆为"次妻"。汉人实行一夫一妻制，以纳妾作为补充。《元典章》卷十八"婚姻"对"有妻更娶妻"的规定为：

> 诸有妻更娶妻者，虽会赦，尤离之。②

> 有妻更娶妻者，除至元八年（1271）正月二十五日以前准已婚为定，据已后更娶妻者，若委自愿，听改为妾。今后依已降条画，有妻再不得求娶正妻。外，若有求娶妾者，许令明立婚书求娶。③

又，《通制条格》卷四"户令·嫁娶"载至元十年（1273）正月，中书省御史台颁布条令：

> 照得州县人民，有年及四十无子，欲图继嗣，再娶妻室，虽合听离，或已有所生，自愿者，合无断罪，听改为妾。户部议得："有妻更娶，委自愿者，听改为妾。今后若有求娶妾者，许令明立婚书。"④

元代法律严格规定，汉人只能娶一个妻子，有妻不能再娶。"有妻更娶"者，要么离婚，要么改为妾室。即便以传宗接代为目的再次娶妻，也作相同处理。

虽然元代的法律重视妻、妾的分别，但戏剧中写妻妾并存的家庭时，多用"儿女夫妻""正妻""头妻""大嫂""大夫人""大浑家""大娘子"等来指称妻子，用"妾妻""次妻""二夫人""二嫂"等来形容妾室。很明显，对妾室的称呼是受蒙古婚俗影响。在有的家庭，妻、妾地位相当，"不分大小"。如《灰阑记》中，张母知道马员外有妻子，怕女儿嫁过去受气，马员外便向张母许诺："令爱到家时，与我大浑家只是姐妹称呼，并不分甚大小；若是令爱养得一男半子，我的家缘家计，都是他掌把哩。"（楔子）妻、妾是家庭中重要的一组关系，牵涉问题甚多，若是处理不当，很容易引发祸端。况且妻妾地位不同，不应当是"不分大小"。

封建时期，一夫一妻制并非完美的婚姻制度，它容易出现的矛盾是妻子与人通奸。古代社会，男性在一夫一妻外有较大的自由，有娶妾的权利，且可以嫖妓，但却要求妻、妾忠贞。这些养奸夫的妻子里，有的妻子维持着"亲夫"与"奸夫"共存的局面（《燕青博鱼》），有的妻子与奸夫私奔以远离丈夫（《双献功》），但更多的是想与奸夫做"永远夫妻"，伙同奸夫杀害丈夫（《灰阑记》《勘头巾》等）。

从丈夫娶妾破家剧目能看出的是，元代剧作家对以满足个人私欲为目的的娶妾持排斥态度，讲述了"一碗饭二匙难并"（《货郎旦》第四折）、"家中大妻小妇必有争差，少不得要

① 陈顾远：《中国婚姻史》，商务印书馆1998年版，第48页。
② 陈高华等点校：《元典章》，天津古籍出版社、中华书局2011年版，第614页。
③ 陈高华等点校：《元典章》，天津古籍出版社、中华书局2011年版，第663页。
④ 方龄贵校注：《通制条格校注》，中华书局2001年版，第163页。

告状打官司的"(《灰阑记》第一折)的道理。当然,他们对妻、妾与人私通的行为更是深恶痛绝。对前者,是规劝;对后者,却是站在道德的高度予以批判。

前文已经论及,出轨的女性不仅生性淫荡、品行不端,更是心性狠毒,做出了杀人放火的违法行为。在因奸杀人的事件里,她们往往是主谋。《灰阑记》中,大娘子与奸夫商议药死丈夫:

> (搽旦云)我唤你来,不为别事。想俺两个偷偷摸摸的,到底不是个了期。我一心要合服毒药,谋杀了马员外。俺两个做永远夫妻,可不好么?(赵令史云)你那里是我搭识的表子?只当是我的娘!(第一折)

《货郎旦》中,张玉娥气死李彦和的儿女夫妻,放火烧了李彦和的家,又与奸夫商议:"你将李彦和推在河里,把三姑和那小厮,也都勒死了,咱两个长远做夫妻。"(第一折)养奸夫本就有悖道德,伤人性命更是违反犯罪,极为恶劣。

天网恢恢,疏而不漏,奸夫奸妇都会受到惩罚。《勘头巾》中,张鼎下断:"奸夫淫妇市曹中明正典刑。"[①]《灰阑记》中,包拯下断:"奸夫奸妇,不合用毒药谋死马均卿,强夺孩儿,混赖家计。拟凌迟,押付市曹,各剐一百二十刀处死。"(第四折)甚者,有以其人之道还治其人之身的做法。《还牢末》中,宋江道:"将这两个泼男女剖腹剜心,与李孔目雪恨报仇。"(第四折)《酷寒亭》中,孔目夜晚间翻墙去杀奸夫淫妇,当场杀坏妾室萧娥,跑了奸夫高成。"落草为寇"的宋彬把高成抓到山寨,对孔目说:"先下手挑筋剔骨,慢慢的再剖胸窝。也等他现报在眼,才把你仇恨消磨。"(第四折)

《元史》卷一百四"奸非"条载:

> 诸奸夫奸妇同谋杀其夫者,皆处死,仍于奸夫家属征烧埋银。诸因奸杀其本夫,奸妇不知情,以减死论。诸妻与人奸,同谋药死其夫,偶获生免者,罪与已死同,依例结案。诸妇人为首,与众奸夫同谋,亲杀其夫者,凌迟处死,奸夫同谋者如常法。诸夫获妻奸,妻拒捕,杀之无罪。……诸妻妾与人奸,夫于奸所杀其奸夫及其妻妾,及为人妻杀其强奸之夫,并不坐。[②]

另,《元典章》卷十八"休弃·离异买休妻例"记录,犯奸者不适用休弃律令中"七出""三不去"的情况:

> 照得旧例:"弃妻须有七出之状,一无子,二淫泆,三不事舅姑,四口舌,五盗窃,六妒嫉,七恶疾。虽有弃状而有三不去,一经持公姑之丧,二娶时贱后贵,三有所受无所归,即不得弃。其犯奸者,不用此律。"[③]

又,"休弃·定妇犯奸弃娶"载有对未婚妻犯奸的规定:"定婚妻犯奸经断,弃则追还聘

① (明)臧晋叔编:《元曲选》,中华书局1958年版,第685页。
② (明)宋濂等:《元史》,中华书局1976年版,第2655—2656页。
③ 陈高华等点校:《元典章》,天津古籍出版社、中华书局2011年版,第646页。

财,不弃则男家减半出财,求娶成婚,是为相应。"①

《元典章》卷四十二"谋杀"条记录犯奸妻妾"因奸谋杀本夫""因奸同谋勒死本夫""因奸同谋打死本夫""药死本夫"等案例,其处决为"各处死""合行处死""斩",且征烧埋银两。若是丈夫于奸所杀死奸夫或奸妇,免罪,并不征烧埋银两。②

可见,元代戏剧中丈夫杀害与人通奸的妻子及官府所断奸杀案件,基本上合乎法律的规定;而由"替天行道"的好汉主持公道时,"剖腹剜心""挑筋剔骨"的做法是剧作家浓烈爱恨意识的呈现。

这些剧作彰显了娶妇娶贤、不能贪恋美色的观念。《替杀妻》中,员外的妻子勾结张千,甚至要求张千杀掉员外。张千与母亲多受员外接济,感念员外的恩义,反而杀害了员外妻。杀人偿命,在行刑前,张千叮嘱员外:"常言道丑妇家中宝。休贪他人才精精细细,伶伶俐俐,能言快语,不中!"③像官妓出身的"萧娥""王腊梅""李琼梅"们长着花容月貌,娶到家中不久便会发生人离家散的悲剧。"丑妇家中宝""美女祸根苗"的意识常见于元杂剧中,如《东堂老》中东堂老叮嘱扬州奴:"我为甚叮咛劝叮咛道,你有祸根有祸苗。你抛撇了这丑妇家中宝,挑踢着美女家生哨。"④

多种剧作都提到了"儿女夫妻"的称谓。例如,《燕青博鱼》中燕大说道:"浑家王腊梅,元不是我自小里的儿女夫妻,他是我后娶的。"(第一折)《神奴儿》里妻子也对丈夫说:"员外,咱是儿女夫妻,你怎下的休了我也?"⑤顾名思义,儿女夫妻指结发夫妻、头妻。

在时人的情感意识里,"儿女夫妻"较续娶的妻子靠谱,更值得信赖。燕青得知王腊梅是燕大后娶的,对燕大说:"哥也,你是个好男儿休戴着这一顶屎头巾。"(第二折)李逵得知郭念儿是孙孔目续娶的妻,对孔目说:"哥哥,不是你兄弟口歹也","你可敢记着一场天来大小利害"。(楔子)而在发生命案的时候,"我是儿女夫妻"可以用来作为有分量的辩白。如《魔合罗》里:"我是儿女夫妻,怎下得便药杀他?""妾身是儿女夫妻,怎下的药杀男儿?大人,妾身并无奸夫。"⑥

"夫为妻纲"是家长制中天经地义的社会意识形态,元代戏剧作品里也彰显了此种夫妇之道。《替杀妻》中,员外妻勾引员外的结义兄弟张千,张千训斥嫂嫂:"同衾结发,情深义重,夫乃妇之天。""你休要犯王条成罪愆,则索辨人伦依正典。不听见九烈三贞女,三从四德贤。"(第一折)在员外妻要求张千杀害员外时,张千选择杀害了员外妻。杀人偿命,张千被问斩,但他并不畏惧,而是认为杀死"贪淫悍妇"是正义的,"将我好名儿万古标题"。

夫妻关系是元代剧作家着墨较多的情节关目,剧中常见"天下喜事,夫妻团圆""天下

① 陈高华等点校:《元典章》,天津古籍出版社、中华书局 2011 年版,第 646 页。
② 陈高华等点校:《元典章》,天津古籍出版社、中华书局 2011 年版,第 1430—1432 页。
③ (元)无名氏:《张千替杀妻》,徐沁君校点:《新校元刊杂剧三十种》,中华书局 1980 年版,第 776 页。
④ (明)臧晋叔编:《元曲选》,中华书局 1958 年版,第 213 页。
⑤ (明)臧晋叔编:《元曲选》,中华书局 1958 年版,第 560 页。
⑥ (明)臧晋叔编:《元曲选》,中华书局 1958 年版,第 1375—1376 页。

喜事,无过夫妻团圆"的表述。"荒淫破家"题材说明"荒淫"易招致"破家"的悲剧,这12种作品便是血淋淋的例子,从中可见剧作家的奔走呼号:"那其间便是你郑孔目风流结果,只落得酷寒亭刚留下一个萧娥"(《货郎旦》第一折)、"我不合痴心娶妓女,倒将犯法罪名招"(《还牢末》第二折)。劝戒意味甚浓。

"荒淫破家"题材的重点落在了"破家"上,这是元代戏剧"家庭本位"思想的呈现。梁漱溟先生指出:"中国的家族制度在其全部文化中所处地位之重要,及其根深蒂固,亦是世界闻名的。"[1]无独有偶,法学家陈顾远亦强调:"从来中国社会组织,轻个人而重家族,先家族而后国家,故中国社会亦以家族本位为其特色之一。"[2]在我国传统文化语境中,以家庭为本位,个人从属于家庭,个人的选择服从家庭的整体利益。而个人的极情纵欲如果给家庭带来破坏,则要受到强烈谴责与批判。

[1] 梁漱溟:《中国文化要义》,上海人民出版社2011年版,第17页。
[2] 陈顾远:《中国法制史》,商务印书馆1959年版,第63页。

论明清大运河船戏及其对戏曲传播的意义

王 洁[*]

摘 要：船戏是古代戏曲演出活动的一种特殊文化现象。伴随着明清戏曲发展的繁荣和大运河水路的畅通，船戏之盛尤甚历代。供船戏演出的戏船主要活动在大运河及其相连通流域，观众身份包括戏船主人及宾客，演员以家班、民间职业戏班或伎乐艺人为主，演出形式多为折子戏。船戏是剧作家的流动和剧目的传播独特媒介，是戏班及演员流动的重要途径，也是声腔剧种流布的有效助力。因此，明清船戏不仅是大运河文化的特色之一，也对戏曲传播具有重要的意义。

关键词：船戏；明清戏曲；大运河文化；戏曲传播

船戏是中国戏曲演剧史上的一个特殊现象，其特殊性在于演出场地由陆地移至水上、由固定转为可流动。关于"船戏"的研究范畴有狭义和广义之分：狭义范畴的研究立足船上演出之戏，即演出剧目、演出形态等；而广义范畴的研究则不仅包括了狭义的范畴，还涵盖了船戏的演出场所、空间、戏班、演员以及观众等与戏曲演剧活动有关的一切要素。明清时期，伴随着大运河及其相连支流水路的畅通，船戏日渐风靡。深入研究明清船戏，不仅有助于进一步了解明清时期戏曲演出的整体面貌，还有助于从大运河文化这一新的视角把握明清戏曲传播的格局，更对当下大运河文化遗产传承与文旅融合建设具有一定的启发意义。

一、船戏之船及其活动行迹

船戏之船即"戏船"，在明清时期史料文献中有各种相关的代称，但其本质皆是特指可用于演剧的船只。不过戏船的外形多样，且流动线路也较为繁多。

（一）外形多样的戏船构造

戏船是大运河水上演剧的物质载体和活动场所。明清大运河的畅通带动了漕运前所未有的繁盛，造船业也较历代更为兴旺。在江苏、山东、河北等大运河流经的繁华城镇中都设有官府造船厂，民间船厂更是不胜枚举，因此戏船也类型多样、形制各异。明末汪汝谦的《不系园记》载：

[*] 王洁（1982— ），博士，南京晓庄学院副教授，专业方向：戏曲理论与文献。

> 自有西湖,即有画舫;武林旧事,艳传至今。其规制种种,已不可考识矣。往见包观察始创楼船,余家季元继作洗妆台,玲珑宏敞,差足相敌。每隔堤移岸,鳞鳞如朱薨出春树间,非不与群峰台榭相掩映而往之。①

汪汝谦所制"不系园"实则为一戏船②,不但形制庞大,而且内饰胜似园林,成为当时闻名遐迩的征歌演剧场所。

明袁中道《珂雪斋集》卷之二《咏怀》七首之其二云:

> 陇山有佳木,采之以为船。隆隆若浮屋,轩窗开两偏。粉壁团扇洁,绣柱水龙蟠。中设棐木几,书史列其间。茶铛与酒白,一一皆精妍。歌童四五人,鼓吹一部全。囊中何所有,丝串十万钱。已饶清美酒,更辨四时鲜。携我同心友,发自沙市边。遇山蹑芳屐,逢花开绮筵。广陵玩琼华,中泠吸清泉。洞庭七十二,处处尽追攀。兴尽方移去,否则复留连。无日不欢宴,如此卒余年。③

上引之船乃香榧木所制,乘者以"铛"温茶,以"酒白"盛酒,"皆精妍",船内有几、有书、有茶、有酒,显示了当时文人阶层对戏船构造之审美追求。

民间节庆活动时的戏船还有被称为"龙船"者,其船形似龙或船上刻画龙的图案,以图吉祥之意。清李斗《扬州画舫录》卷十一《虹桥录下》载:"龙船自五月朔至十八日为一市。先于四月晦日演试,谓之'下水';至十八日牵船上岸,谓之'送圣'。船长十余丈,前为龙首,中为龙腹,后为龙尾,各占一色,四角枋柱,扬旌拽旗。篙师执长钩,谓之'跐头'。舵为刀式,执之者谓之'拏尾'。"④明清史料中除"楼船""龙舸"外,还有"画舫""画船""灯舫""花舲"等,皆指用于水上悠游享乐、装饰精致华美的戏船。

(二) 线路多元的戏船行迹

元代定都大都,使得全国的政治中心从关中地区转移至北京。为了更好地巩固政治格局、军事阵地,忽必烈下令开凿会通河、通惠河等新的河道,从而形成一条北京直达杭州的大运河航道,明清两朝承继用之。因此,明清戏船的流动也主要依赖大运河及其相连通的河道。

明清时期的大运河包括淮扬运河、江南运河、浙东运河、通惠河、北运河、南运河、会通河以及中河等河段,不仅畅通了南北漕运,还成为全国水路交通和文化传播的重要渠道,明清泛舟游履者亦多沿这些河道行船。明末清初文人褚人获《坚瓠集补集》卷五"花案"载:"顺治丙申秋,云间沈某来吴,欲定花案。与下堡金又文致两郡名姝五十余人,选虎丘梅花楼为花场,品定高下……彩旗锦幰,自胥门迎至虎丘。画舫兰桡,倾城游宴。"⑤其描

① 孟东生选注、杭州市西湖游船有限公司编:《西湖游船文选注》,杭州出版社2018年版,第162页。
② 清人陆以湉《冷庐杂识》载:"明季钱塘汪然明孝廉汝谦,啸傲湖山,制一舟,名'不系园',题诗云:'种种尘缘都谢却,老耽一舸水云间。'"(陆以湉《历代笔记小说大观·冷庐杂识》,冬青校点,上海古籍出版社2012年版,第223页)
③ (明)袁中道:《珂雪斋集》(上),钱伯城点校,上海古籍出版社2019年版,第68—69页。
④ (清)李斗:《扬州画舫录》,周光培点校,江苏广陵古籍刻印社1984年版,第240页。
⑤ (清)褚人获辑撰:《历代笔记小说大观·坚瓠》(4),李梦生校点,上海古籍出版社2012年版,第1106页。

写了顺治十三年(1656)文士金又文召集苏、松两地妓女集聚虎丘梅花楼,乘画舫沿苏州、上海的江南运河段一路嬉游宴饮的场景。此次集会声势浩大,苏州城内百姓倾城游宴。苏州不但是明清大运河沿岸的重要城市,更是演剧活动最为繁盛之地。清金兆燕《棕亭诗钞》卷一二有诗《癸巳仲夏,吴门喜晤汪讱庵员外,即招同蒋芝冈观察,李、褚两明府,雷松舟二尹,蒋香泾进士、程东冶孝廉,项石友上舍泛舟虎丘夜归》①,记录了作者于乾隆三十八年(1773)在苏州与汪启淑见面时观汪氏家乐船戏的经历。陈去病《五石脂》也记载了苏州虎丘文人集会时船戏演剧的场景:

>……据父老传说,第就松陵下邑论,则垂虹桥畔,歌台舞榭相望焉。郡城则山塘尤极其盛。画船灯舫,必于虎丘是萃,而松陵士大夫家,咸置一舟,每值集会,辄鼓棹赴之。瞬息百里,不以风波为苦也。闻复社大集时,四方士子挐舟相赴者,动以千计,山塘上下,途为之塞。迨经散会,社中眉目,往往招邀俊侣,经过赵李,或泛扁舟,张灯欢饮。则野芳滨外,斟酌桥边,酒樽花气,月色波光,相为掩映,倚阑骋望,俨然骊龙出水晶宫中,吞吐照乘之珠。而飞琼王乔,吹瑶笙,击云璈,冯虚凌云以下集也。②

上引可见当时苏州虎丘一带船戏之风靡。浙江海宁人查继佐热衷蓄养家乐,曾乘船携家班沿浙东运河、江南运河日事远游。活跃于清康乾年间的金埴在其《不下带编》卷六《杂缀兼诗话》中记:

>康熙初间,海宁查孝廉伊璜继佐,家伶独胜,虽吴下弗逮也。娇童十辈,容并如姝,咸以"些"名,有"十些班"之目,小生曰"风些",小旦曰"月些",二乐色。尤蕴妙绝伦,伊璜酷怜爱之。数以花舲载往大江南北诸胜区,与贵达名流,歌宴赋诗以为娱。诸家文集多纪咏其事。至今南北勾栏部必有"风月生""风月旦"者,其名自查氏始也。③

除大运河苏、松流域外,杭州作为明清大运河最南端及浙东运河段最繁华的盛都名郡,戏船之风亦盛。浙东运河的凿建起始于春秋时期,流经钱塘江、曹娥江以及甬江流域,宋代以后逐渐繁闹,明清两代更甚。浙东运河不但是明清航运、排涝的重要河段,更是连通大运河与海上丝绸之路的路段,因此也成为明清戏船游泛的兴旺河道,吸引大量热衷游履之士前往。清王韬《淞滨琐话》卷一《画船纪艳》云:"钱江画舫,夙著艳名。自杭州之江干,溯流而上,若义桥,若富阳,若严州,若兰溪,若金华,若龙游,若衢州,至常山而止,计程六百里之遥。每处多则数十艘,少或数艘。舟中女校书,或三四人,或一二人。画船之增减,视地方之盛衰。停泊处,如鱼贯,如雁序,粉白黛绿,列舟而居。每当水面风来,天心月朗,杯盘狼藉,丝竹骈罗,洵足结山水之胜缘,消旅居之客感。"④足见当时浙东运河流域戏

① 诗中有云:"柁楼斜日绮窗开,隔船唤到人如玉。箫声水面清且圆,小部家伶载一船。名士爱为甘蔗舞,老夫亦有柘枝颠。列舸开筵明画烛,宵深更泥吴娘曲。"(杜桂萍主编、吕贤平辑校《金兆燕集》,人民文学出版社2018年版,第466页)
② 陈去病:《陈去病全集》,上海古籍出版社2009年版,第927页。
③ (清)金埴:《清代史料笔记丛刊·不下带编·巾箱说》,王湜华点校,中华书局1982年版,第116页。
④ (清)王韬:《淞滨琐话》,刘文忠校点,齐鲁书社1986年版,第18—19页。

船数量之密、游客数目之多,运河沿岸移步换景令人流连忘返。明末清初黄宗羲所撰《南雷文定四集》卷二《郑玄子先生述》云:

> 癸酉秋冬,余至杭。沈昆铜、沈眉生至自江上,皆寓湖头。社中诸子,皆来相就。每日薄暮,共集湖舫,随所自得,步入深林,久而不返,则相与大叫寻求,以为嗢噱。

又云:

> 明年,余过湖上,昆铜又在,江右刘进卿、秋浦吴次尾亦至。夕阳在山,余与昆铜尾舫观剧,君过余,不得,则听管弦所至,往往得之,相视莞尔。①

可见,杭州一带文人秀士结社观剧、泛游享乐也是时兴之潮流。河道繁密、景色秀美、地处江南的西湖也是文士舟船游乐胜地。

戏船演剧摆脱了陆上厅堂、戏园等室内固定剧场的约束,依船而作、随水而动、靠岸而驻,具有随性、灵活的优势。身置戏船之中,不但可以耳闻曲乐,还能赏观沿河风光,极具意韵与乐趣,是为风尚。

二、船戏观众、演员及其他演剧要素

诚如上文所述,船戏之广义是指以水为载体、船为剧场进行的特殊戏曲演出活动,区别于陆上演出之戏。明清时期各地戏曲演出活动蓬勃兴旺,社会各阶层无不嗜戏好戏。而船戏作为一种特殊的水上演剧活动,在演员、形式、内容上都别具特点。

(一)身份各异的船戏观众

船戏观众往往与戏船主人的身份关系密切,具体说是社会地位与经济实力的差别。帝王之家为彰显皇家至尊气势,戏船往往极尽奢华。据史料记载,清乾隆在位期间曾6次从北京南下至杭州,而后原路回銮。尤其至江南地区,多以水路为主②,因此在皇帝南巡前都会着力修造船只。如乾隆二十六年(1761),指派天津长芦盐政金辉对天津皇船坞的船只进行修整。在金辉上奏的奏折中,可见该工程的浩大极靡费。③ 奏折中提及的"安福

① (清)黄宗羲著、宁波师范学院黄宗羲研究室编:《黄宗羲诗文选》,华东师范大学出版社1990年版,第334页。
② 《扬州画舫录》卷一载:"由陆路至江南清江浦为水程,御舟向例在清江浦,仓场侍郎及坐粮厅司之。舟名安福舻、翔凤艇、湖船、扑拉船,皆所谓大船也。"(李斗《扬州画舫录》,周光培点校,江苏广陵古籍刻印社1984年版,第2页)
③ 乾隆二十六年四月初七日(1761年5月11日)《长芦盐政金辉为修理御座安福舻等船工料银两于坐粮厅动支事奏折》:"……恭悉御座安福舻等船奏明俱交奴才等敬修……除安福舻遵奉谕旨另换船外,奴才等恭查御座翔凤艇自乾隆十二年成造,今已年久,其船顶渗漏及船底槽朽处,较之安福舻倍多。明岁圣主南巡,往还乘用,相应奏明,一体选料,妥协更办……"乾隆二十六年七月初十日(1761年8月9日)《长芦盐政金辉为御座安福舻等船修竣并支发工料银数事奏折》:"……将安福舻等五船之楼座、顶板、帮底、桅舵等项应换应修之处逐细查明……共应银六千三百三十三两九钱六分一厘……并本船旧料抵用银三百八十九两八钱三分外,净用新办物料工价银五千九百四十四两一钱三分一厘……至明春圣主南巡乘用时应需之绳缆、槁张以及各项家伙,自应敬谨另办齐全坚固,以备应用。今详查备办,按例核算,应需工料银一千二百八十三两三钱五分八厘……"(中国第一历史档案馆、天津市档案馆、天津市长芦盐业总公司编《清代长芦盐务档案史料选编》,天津人民出版社2014年版)

舻",是乾隆南巡时的主御船。现今北京故宫博物院藏清宫廷画师徐扬作《乾隆南巡全图》中,绘有"安福舻"图样。① "安福舻"制作精美、豪奢华丽、耗资巨大,是明清大运河航船中的极品。又清咸丰、同治时期,无锡人薛福成《庸庵笔记·轶闻》"太监安德海伏法"条描写了太监安德海假传圣旨泛游南下之事:"……有安姓太监,坐太平船二只,声势烜赫,自称奉旨差遣,织办龙衣,船旁有龙凤旗帜,带男女多人,并有女乐品竹调丝,观者如堵。"② 足见清时皇家船只外形之宏伟、精美,且船中还要有满足演乐活动的空间。

生活殷实的缙绅或豪门富贾也常置办私家戏船。明万历年间嘉兴人李日华《味水轩日记》就记录了吴珍制戏船携自蓄家乐沿大运河至西湖泛游的事:

> 万历四十年壬子岁二月二十二日(1612)……珍所名正儒,字醇之,丙子乡荐,授河南兰阳令,俄罢归。不营俗务,制一楼舫,极华洁,畜歌儿倩美者数人,日拍浮其中。每岁于桃花时,移住西湖六桥,游观自适,迨尝新茶始去。别游姑苏、阳羡诸胜地。③

明末清初人张岱对其家族所制"楼船"也有过具体描述:

> 家大人造楼船之,造船楼之,故里中人谓"船楼",谓"楼船",颠倒之不置。是日落成为七月十五,自大父以下,男女老稚靡不集焉,以木排数重搭台演戏,城中村落来观者,大小千余艘。午后飓风起,巨浪磅礴,大雨如注,楼船孤危,风逼之几覆,以木排为贼索缆数千条,网网如织,风不能撼。少顷风定,完剧而散。越中舟如蛊壳,踽踽篷底看山,如矮人观场,仅见鞋鞹而已,升高视明,颇为山水吐气。④

张氏的"楼船"既具有船的造型,又具有楼的格局,是以建筑物外观而命名,即所以"谓船楼,谓楼船,颠倒之不置"。李斗《扬州画舫录》卷五"新城北录下"记载:

> 曹大保,性好游,每旦放舟湖上。尝以木兰一本,斲为划子船,计长二丈二尺,广五之一。入门方丈,足布一席,屏间可供卧吟,屏外可贮百壶。两旁帐幔,花晨月夕,如乘彩霞而登碧落,若遇惊飙蹴浪。颠树平桥,则卸阑卷幔,轻如蜻蜓。中置一二歌童擅红牙者,俾佐以司茶酒。湖上人呼之曰"曹船"。⑤

明清时期致仕官员租赁戏船也较为常见。其多因有计划的大规模集会或临时起意游宴聚会,通常是行至一处随机借船开展活动,具有一定的随意性、即兴性和灵活性。如明李乐《见闻杂记》卷八之三十三载:"余馆浔中及见钱姓号石崖者,家可二三千金尔,雇画船歌演戏出入声闻。邑侯至签极繁解户,不三十年,子孙产业荡尽,至赁房栖故居水滨。足

① 2007年武汉理工大学造船史研究中心对安福舻进行了仿古复原,并于2008年完成了南北大运河上奥运圣火的传递任务。(席龙飞《中国古代造船史》,武汉大学出版社2015年版,第414页)
② 维公校阅:《文学笔记说部·庸庵笔记》,大连图书供应社1935年版,第69页。
③ 北京图书馆古籍出版编辑组编:《北京图书馆古籍珍本丛刊20·史部·传记类》,书目文献出版社1995年版,第146页。
④ (明)张岱:《陶庵梦忆·西湖梦寻》,路伟、郑凌峰点校,浙江古籍出版社2018年版,第125页。
⑤ (清)李斗:《扬州画舫录》,周光培点校,江苏广陵古籍刻印社1984年版,第126页。

为侈靡不安分之鉴。"①

此外,除私家戏船主人或租赁戏船者为船戏观众外,非戏船主人但有幸观赏船戏者也是船戏的重要受众之一。清诸联(号晦香)辑《明斋小识》卷一"演戏坍桥"记:"大通桥在小西门内,两岸皆市廛,无隙地,港小而浅。三十九年夏,船上演戏,人多伫立于桥,乘舟者藉避炎歊,泊桥下。日稷桥圮,压捐无算,水为之赤。有孙氏妇首碎脑流,及殓,以杓舀脑而注于首。"②可见上述船戏观众是位于陆上,而不与戏船同在一个空间。

(二) 来路多源的船戏演员

明清船戏演员根据戏船主人身份不同,分为私家戏船主人蓄养的家乐演员、租赁戏船者聘邀的艺伎以及民间职业戏班演员等。家乐演员与戏船主人有从属关系,且关联时间较长。明清时期蓄养家乐之风较盛,家乐主人出资置办家班,除了在家中表演外,也常携之游履,在途中亦可观剧享乐。清人金兆燕《癸巳仲夏,吴门喜晤汪切庵员外,即招同蒋芝冈观察,李、褚两明府,雷松舟二尹,蒋香泾进士、程东冶孝廉,项石友上舍泛舟虎丘夜归》诗云:"具区新涨添深绿,罨岸柔波浸山麓。柁楼斜日绮窗开,隔船唤到人如玉。箫声水面清且圆,小部家伶载一船。名士爱为甘蔗舞,老夫亦有柘枝颠。"③明清时期以苏州为代表的江南一带不仅是大运河流域演剧兴旺、盛产优伶之地,更是蓄乐鬻优的流行之地。因此,家乐主人以自属戏船携家班游履亦为常事。

租赁戏船上的演员与租赁者一般为短期或临时关系,其期限通常以租赁戏船时间长短而定,戏船租赁到期或游宴席散演员便离去。戏船聘邀秦楼楚馆伎乐艺人是明清风流文士宴享游乐的常态之举,正所谓"有时泛轻舠,挟歌伎,焚香瀹茗,徜徉两湖之间"④。泛舟携妓,沿途赏景、笙歌、观剧、宴酒,纵情享乐,快意非常。《扬州画舫录》"虹桥录下"载:"小秦淮妓馆常买棹湖上,妆掠与堂客船异……甚至湖上市会日,妓舟齐出,罗帏翠幕,稠叠围绕。韦友山诗云'佳话湖山要美人'谓此。"⑤又明张凤翼《白堤舟次观朱鸿胪在明女乐》诗云:"尽日方舟水戏张,酒醒残夜出新妆。重倾醽醁浮鹦鹉,再展氍毹舞凤皇。"⑥

民间职业戏班演员是面向全社会大众,通常在固定室内剧场演出的群体。随着戏船演剧之风的盛行,不少民间职业戏班演员也常受聘邀至戏船上演出。徐珂《清稗类钞·音乐类》"刘培珊为老伎师"条载:

> 刘培珊,金陵人,秦淮老伎师也。同治初,粤寇乱平,重理旧业,句栏中人,大半称女弟子……每值踆乌西坠,顾兔东升,烟水迷漫之会,辄坐一小七板,往来于利涉桥、

① (明) 李乐:《见闻杂记》(下),上海古籍出版社 1986 年版,第 687 页。
② 傅谨主编:《京剧历史文献汇编·清代卷》(8),凤凰出版社 2011 年版,第 31 页。
③ (清) 金兆燕:《棕亭诗钞》卷十二,清嘉庆赠云轩刻本。
④ (明) 汪汝谦:《西湖纪游》,汪师韩:《春星堂诗集》卷五,清光绪十二年刻本。
⑤ (清) 李斗:《扬州画舫录》,周光培点校,江苏广陵古籍刻印社 1984 年版,第 249 页。
⑥ (明) 张凤翼:《处实堂集·续集》卷七,明万历刻本。

大中桥一带,为群弟子按拍。才离西舫,又上东船,真点水之蜻蜓,穿花之蛱蝶也……①

清钱履《得闲集》卷下《郡优六首》,其一云:"合得苏班载一船,虞山城里聚人烟,醵金置酒争高会,半日排场费十千。"②可见,民间职业戏班演员至戏船演剧也是明清船戏演员来源之一,且演出费用较高。

(三)丰富多样的演出形态及剧目

相较于陆上演剧而言,船戏因表演场所局限,通常规模不大,演出形式简约,演出内容精短。因此,搬演折子戏便成为船戏的重要演出形式。张岱曾记述在徽商汪汝谦的游船"不系园"中观串客彭天赐演折子戏之事:"是夜,彭天赐与罗三、与民串本腔戏,妙绝;与楚生、素芝串调腔戏,又复妙绝。"③除折子戏外,船戏还常有唱曲表演。余怀《寄畅园闻歌记》中记载吴门徐生描述无锡秦松龄家乐唱曲的情景:"太史留仙,则挟歌者六七人,乘画舫,抱乐器,凌波而至,会于寄畅之园。"④民间俗曲也是戏船表演辅助形式,无需化装,无需伴奏,表演形式随性、闲适,颇受欢迎。《扬州画舫录》卷十一"虹桥录下"中多处介绍船戏唱曲及歌调曲名:

歌船宜于高棚,在座船前。歌船逆行,座船顺行,使船中人得与歌者相款洽。歌以清唱为上,十番鼓次之。若锣鼓、马上撞、小曲、推簧、对白、评话之类,又皆济胜之具也。

小唱以琵琶、弦子、月琴、檀板合动而歌。最先有《银钮丝》《四大景》《倒扳桨》《剪旋花》《吉祥草》《倒花篮》诸调,以《劈破玉》为最佳。

玉版桥乞儿二,一乞剪纸为旗,揭竹竿上,作报喜之词;一乞家业素丰,以好小曲荡尽,至于丐,乃作男女相悦之词,为《小郎儿曲》,相与友善,共在堤上。每一船至,先进《小郎儿曲》,曲终继之以报喜,音节如乐之乱章,人艳听之。《小郎儿曲》即十二月采茶养蚕诸歌之遗,呢呢儿女语,恩怨相尔汝。词虽鄙俚,义实和平,非如市井小唱淫靡媚亵可比。⑤

所歌多为民间俗曲歌调,极具当地音韵曲调特色,不失为船戏中最清新简洁、通俗易懂的形式。

明清船戏的演出剧目通常因戏船主人偏好及所需而不同,多以当时流行的杂剧、传奇为主。清汪由敦《双溪绝句七十首》其二十六云:"月明不上庾公楼,良夜追欢泛四游。金缕曲终云不散,浣纱的的在溪头。"诗后原注曰:"督学三余公有小湖舫,题曰'四游图'。叔

① (清)徐珂:《清稗类钞》(第36册),商务印书馆1928年版,第22页。
② 陈红彦、谢冬荣、萨仁高娃主编:《清代诗文集珍本丛刊》(第12册),国家图书馆出版社2017年版,第249页。
③ (明)张岱:《陶庵梦忆·西湖梦寻》,路伟、郑凌峰点校,浙江古籍出版社2018年版,第51页。
④ (清)张潮辑:《虞初新志》,王根林校点,上海古籍出版社2012年版,第48页。
⑤ (清)李斗:《扬州画舫录》,周光培点校,江苏广陵古籍刻印社1984年版,第242、245、254页。

秋屏太史亦制《秋水篇》'明月'句,其船联也。督学公家鹤珠小伶,擅名浙中。先曾祖畜小伶,善演《浣纱》剧。"①又清吴翌凤《镫窗丛录》卷一载:

> 南都新立,有秀水姚瀚北若者,英年乐于取友。尽收质库所有私钱,载酒征歌。大会复社于秦淮河上,几二千人,聚其文为《国门广业》。时阮集之填《燕子笺传奇》,盛行于白门。是日,句队末有演此者,故北若诗云:"柳岸花溪澹汀天,恣携红袖放镫船。梨园弟子觇人意,队队停歌《燕子笺》。"②

《浣纱记》《燕子笺》皆明代传奇经典,自搬演之初起便常演不衰,不但是家乐戏班表演的主要剧目,更是民间家喻户晓、喜闻乐见的剧目。明冯梦祯《快雪堂日记》也曾多次记录作者与友泛舟观剧之举:

> 十五,大晴。屠长卿、曹能始作主唱西湖大会,饭于湖舟,席设金沙滩陈氏别业,长卿、苍头演《昙花记》,宿桂舟,四歌姬从,羡长、东生、允兆诸君小叙始散,而薛素君从沈景倩自檇李至,过船相见。夜月甚佳。
>
> 十一,晴。包袭明物色相见,有字相闻,久之,同屠冲旸驾楼船至矣。初,阑入余舟,遂拉过其船,船以为馆,留叙,张乐演《拜月亭》。乐半,余诸姬奏,伎隔船,冲旸大加赏叹。
>
> 十七,晴。早移舟靓园,寻往断桥迎屠冲旸先生。既午,过屠舟。久之,包仪甫至,遂过大舟。先令诸姬隔船奏曲,始送酒作戏。是日演《红叶》传奇。坐又久之,包袭明至,将晚,俞羡长至。冲旸先生,舟返靓园。③

三、船戏对大运河流域戏曲传播的意义

船戏作为古代演剧的一种特殊现象,一方面推动了明清时期戏曲的发展,另一方面也是大运河流域戏曲传播的重要例证。

(一)船戏是剧作家流动及剧作传播的独特媒介

古代人口的徙移无外乎陆路与水路两种方式,剧作家的流动亦如此。由于明清时期大运河及关联流域河道繁密、周边城镇繁荣、人口密集度高、闲娱活动丰富,水路便成为剧作家流动的首选。在泛舟游履的过程中,船戏是他们消遣享乐的主要形式,同时是剧作传播的特殊媒介。明时浙江鄞县(今属浙江宁波)人屠隆不仅热衷泛游,更好船戏。他于万历年间罢官后终日耽溺声伎,常携家乐乘舟在水路畅达、风景秀美的大运河江南段观山览水。明邹迪光《五月二日,载酒要屠长卿暨俞羡长、钱叔达、宋明之、盛季常诸君,入慧山寺

① (清)汪由敦:《松泉集》,张秀玉、陈才校点,黄山书社2016年版,第37、38页。
② (清)吴翌凤:《镫窗丛录》,《丛书集成续编·子部》(第91册),上海书店出版社1994年版,第159页。
③ (明)冯梦祯:《快雪堂日记》,丁小明点校,凤凰出版社2010年版,第179、200页。

饮秦氏园亭。时长卿命侍儿演其所制昙花戏,予亦令双童挟瑟唱歌,为欢竟日,赋诗三首①描述了屠隆带家乐乘船沿大运河至无锡访邹时搬演《昙花记》一事。《昙花记》完成于屠氏罢归之后,被认为是其自喻之作。②该剧一出,便广泛传播。明冯梦祯《快雪堂集》载万历三十年(1602)日记云:

> (八月)十五,大晴,屠长卿、曹能始作主,唱西湖大会,饭于湖舟,席设金沙滩陈氏别业。长卿苍头演《昙花记》,宿桂舟,四歌姬从羡长、东生、允兆诸君小叙始散,而薛素君从沈景倩自携李至,过船相见,夜月甚佳。③

其记载了屠隆乘船携家乐沿浙东运河至杭州西湖并于戏船中搬演《昙花记》事。又明陈继儒《与屠赤水使君》云:

> 前读《昙花记》,痛快处令人解颐,凄惨处令人堕泪。批判幽明,唤醒醉梦,二藏中语也。往闻载家乐过从吴门,何不临下里,使俗儿一闻霓裳之调乎?若近有新声,亦望见示。懒病之人,得手一编,支颐绿阴中,便是十部清商也。④

汤显祖作为屠氏之友,曾作《怀戴四明先生并问屠长卿》一诗,云:"此君沦放益翩翩,好其登山临水边。眼见贵人多卧阁,看师游宴即神仙。"⑤屠隆在大运河流域的船戏活动,不仅是剧作家在大运河流动的典型案例,也是剧作传播的可靠证明。

(二)船戏是戏班及演员流动演出的重要途径

明清时期的戏班主要有宫廷乐部、官府与家乐戏班、民间职业或业余戏班等,他们的流动往往也借助船戏。

宫廷乐部及官府演员的流动往往受宫廷演剧的需求而发生。清人焦循《剧说》卷六选录了《菊庄新话》中有关康熙南巡事,其至承德行宫观赏寒香、妙观等部演剧后,"每部中各选二三人,供奉内廷,命其教习上林法部"⑥之事。乾隆南巡时,曾将南方演员带入宫廷:"自南巡以还,因善苏优之技,遂命苏州织造挑选该籍伶工,进京承差……"⑦道光、咸丰间人顾禄在其《清嘉录》中对南府招揽艺人也有记载:

> 老郎庙,梨园总局也。凡隶乐籍者,必先署名于老郎庙。庙属织造府所,以南府供奉需人,必由织造府选取故也。⑧

① (明)邹迪光:《郁仪楼集》,《四库全书存目丛书》明万历间刻本,齐鲁书社1997年影印版,第158册,第619页。
② 金宁芬:《明代戏曲史》,社会科学文献出版社2007年版,第145页。
③ (明)冯梦祯:《快雪堂集》卷五十九,《四库全书存目丛书》明万历四十四年黄汝亨、朱之蕃等刻本,齐鲁书社1997年影印版,第165册,第54页。
④ (明)陈继儒:《陈眉公尺牍》卷二,《四库禁毁书丛刊》明崇祯刻本。
⑤ (明)汤显祖:《玉茗堂全集》卷四七,明天启刻本。
⑥ (清)焦循:《剧说》,中国戏曲研究院编:《中国古典戏曲论著集成》(八),中国戏剧出版社1959年版,第201页。
⑦ 王芷章:《清升平署志略》(上),商务印书馆2006年版,第8页。
⑧ (清)顾禄:《清嘉录》,王湜华、王文修注释,中国商业出版社1989年版,第176页。

京城南府、景山选召南方艺人入京,是清代戏曲由南向北传播的一个典型史实,也是大运河戏曲传播的重要证明。嘉庆年间,由于国库日渐空乏,为缩减开支,帝王开始逐渐遣散宫廷戏曲艺人。道光七年(1827),所有民籍演员全部革除,运作了百年的宫廷演剧机构南府也改为"升平署",不少原服务于内廷的技艺超凡的演员流落民间。他们虽是迫于生计不得已加入京城或周边地区的民间职业戏班,但也提升了戏班舞台表演的整体水平,推动了民间职业戏班的发展。此外,一些原由江南招徕的民籍伶人,由织造便船沿大运河带回原籍时,有的选择在沿途城镇停驻演出,有的回归原籍所在地,无形中促进了大运河流域戏曲的繁荣。

家乐戏班及演员的流动与家乐主人有着最直接的关系,同时也受外部因素的影响。家乐主人都会携整个家乐戏班流动。明万历年间嘉兴人李日华《味水轩日记》卷四记载了吴珍所携自蓄家乐沿大运河至西湖泛游的事:

> 珍所名正儒,字醇之,丙子乡荐,授河南兰阳令,俄罢归。不营俗务,制一楼舫,极华洁,畜歌儿倩美者数人,日拍浮其中。每岁于桃花时,移住西湖六桥,游观自适,迨尝新茶始去。别游姑苏、阳羡诸胜地。①

明末清初人张岱因受祖辈影响与熏陶,少时亦"好梨园,好鼓吹"②,且常携家乐依运河水路游履、交游,"服食豪侈,畜梨园数部,日聚诸名士度曲征歌,诙谐杂进"③。其《陶庵梦忆》中关于船戏也多有记载,如卷七"庞公池":"余设凉簟,卧舟中看月,小傒船头唱曲,醉梦相杂,声声渐远,月亦渐淡,嗒然睡去。歌终忽寤,含糊赞之,寻复鼾齁。小溪亦呵欠歪斜,互相枕藉。舟子回船到岸,篙啄丁丁,促起就寝。"④

民间戏班及演员往往选择人口密集、经济发达、文化兴旺的地区。戏班流动时人员众多且服装、砌末、伴奏乐器等必不可少,因此借助大运河水路乘船载舟,既适合戏班集体活动又沿途经过繁华城镇,是他们流动谋生的最佳选择。刻于清乾隆二十七年(1762)的莆田《志德碑》记云:"缘珠等各班,自备戏船一只,便于撑演,贮戏箱行李。"⑤其中提及的"缘珠各班",指莆仙戏戏班,他们以戏船为居所,借助水路流动于各地。

(三) 船戏是声腔剧种流布的有效助力

明清两代是古代戏曲声腔和剧种萌生、发展的繁盛时期,尤其是明清传奇及其诸多声腔以及清中期以后兴盛的各地方剧种,成为这五百余年来戏曲繁荣的显性表征。船戏作为当时流行的演剧形式,对声腔和剧种的流布有着特殊的助力。张岱《陶庵梦忆》卷五"朱楚生"记:

① (明)李日华:《味水轩日记》,北京图书馆古籍出版编辑组编:《北京图书馆古籍珍本丛刊》(第20册),书目文献出版社1995年版,第146页。
② (明)张岱:《自为墓志铭》,《琅嬛文集》,栾保群点校,浙江古籍出版社2013年版,第157页。
③ (明)张岱:《张岱诗文集》,夏咸淳校点,上海古籍出版社1991年版,第417页。
④ (明)张岱:《陶庵梦忆·西湖梦寻》,路伟、郑凌峰点校,浙江古籍出版社2018年版,第112页。
⑤ 福建省地方志编纂委员会:《福建省志·戏曲志》,方志出版社2000年版,第327页。

>朱楚生,女戏耳,调腔戏耳。其科白之妙,有本腔不能得十分之一者。盖四明姚益城先生精音律,尝与楚生辈讲究关节,妙入情理,如《江天暮雪》《霄光剑》《画中人》等戏,虽昆山老教师细细摹拟,断不能加其毫末也。①

其中提及的"本腔",据前贤考证,即"绍兴本地腔亦即余姚腔"②。明洪武二年(1369),余姚设县,隶属绍兴府,是宿兵要塞,漕运重地。作为浙东运河线上的重镇,余姚不仅是百官、商贾往来频繁之地和江南水路盐运上的集散中心,也为余姚腔的流布起到了助力作用。《南词叙录》认为余姚腔源自"会稽、常、润、池、太、扬、徐用之"③,足见其流布之广。袁宏道《迎春歌和江进之》诗云:

>采莲舟上玉作幢,歌童毛女白双双。梨园旧乐三千部,苏州新谱十三腔。假面胡头跳如虎,窄衫绣袴挝大鼓。金蟒缠胸神鬼装,白衣合掌观音舞。观者如山锦相属,杂沓谁分丝与肉。④

上引几句描写了万历年间苏州地区正月民间迎春仪式活动中船戏表演的繁闹景象。"梨园旧乐三千部",说明当时参与活动的戏班之多;"苏州新谱十三腔"一句,则可知演出以南曲为主。又清赵湛《清明词十首》其六云:"楼船箫鼓动中流,夹岸争看老串头。演罢竹枝谁顾曲,昆腔自昔说苏州。"⑤是为船戏有昆腔演出的最好例证。

综上所述,戏船和船戏作为明清时期水上演剧的特殊剧场和形式,不仅促进了戏曲演出市场的繁荣及新式戏曲观演风尚的兴起,还助推了戏曲剧作、声腔和剧种的传播。古人以水为空间场所,利用戏船和船戏之便,在乘舟泛游、欣赏风光的同时还可以观剧赏乐,并留下了数不胜数的写景、抒情、咏剧的诗文。正所谓"观今宜鉴古",研究戏船和船戏不但能为深入了解明清演剧面貌和戏曲传播提供特殊的视角,也能为考查当代戏曲发展现状、探索戏曲与文旅融合发展思路提供新的参考。

① (明)张岱:《陶庵梦忆·西湖梦寻》,路伟、郑凌峰点校,浙江古籍出版社2018年版,第83—84页。
② 戴不凡:《论"迷失了的"余姚腔》《戴不凡戏曲研究论文集》,浙江人民出版社1982年版,第174页。
③ (明)徐渭:《南词叙录》,中国戏曲研究院编:《中国古典戏曲论著集成》(三),中国戏剧出版1959年版,第242页。
④ (明)袁宏道:《锦帆集》,《袁宏道集笺校》(上),钱伯城笺校,上海古籍出版社2008年版,第153页。
⑤ (清)赵湛:《玉晖堂诗集》,中华书局1985年版,第84页。

回溯与展望：近现代戏曲义演研究述评

王方好*

摘　要：进入21世纪以来，随着跨学科研究热潮的兴起，戏曲义演开始受到学术界的关注。作为近现代最大的戏曲码头，上海的戏曲义演活动更是成为研究者关注的重点。目前学界关于近现代戏曲义演的研究成果中，对象多集中在戏曲义演起源、不同区域戏曲义演活动、戏曲名伶义演事迹、戏曲义演相关文献整理及专题研究等几个方面。其中也不可避免地存在一些问题，如戏曲义演文献分类整理尚未受重视、戏曲义演珍稀文献缺乏系统整合、研究的深度与广度亟待进一步拓展等。随着文献搜集整理工作的推进，戏曲义演将成为中国戏曲史、慈善史及社会文化史研究的学术增长点和重要组成部分，显示出广阔的研究前景。

关键词：近现代；戏曲义演；研究述评；回溯与展望

中国慈善事业有着悠久的历史。早在先秦时期，儒家、道家就提出了不少与慈善有关的观点。夏商周时期，养老、荒政制度已逐渐确立起来。秦代至宋元时期，养老、荒政制度在先秦的基础上不断得到深化与发展。明清两代，民间性的慈善组织开始大量涌现，也直接推动了中国古代慈善事业走向繁荣。

近代以来，伴随着西方文化的影响，中国在经济、政治、文化、思想观念、社会生活等方面发生了巨大的变革。清光绪年间，北方多省遭遇了极为严重的旱灾，史称"丁戊奇荒"。为了能够赈济北方地区的灾民，民间出现了不少新的义赈方式。戏班就是这一时期义赈活动出现的一大新的慈善群体，这类群体数量庞大，且分布范围广，几乎涵盖全国各个省份。近代伶人义赈，是中国戏曲史上一个颇为引人注目的现象，并且直接发展为义演。

作为近现代中国戏曲发展史的一大独特现象，戏曲义演具有较强的学术史研究价值。近几年，随着跨学科研究方法的兴起，慈善文艺史成为学术界研究的热点。国内外有关慈善史的研究主要集中在慈善人物、慈善组织、慈善活动、地域慈善、宗教与慈善的关系等热门的话题上。对晚清民国慈善与艺术的关系，学术界研究相对较少，因此，目前对于近现代戏曲义演的研究并不充分，与这一论题直接相关的著作与相关论文并不多。

一、对戏曲义演起源的研究

研究戏曲义演，首先需要对其产生的时间、动因进行较为细致地考察。作为中西方两

* 王方好（1994—　），上海师范大学人文学院博士生，专业方向：戏曲史论。

种文化碰撞下的产物,戏曲义演的发生具有一定的复杂性。目前,学界对于戏曲义演究竟是"舶来品"还是中国本土化的产物,存在着一定的争论。

其一,认为"伶人义赈"起源于"丁戊奇荒"时期,是受到西方义演影响的舶来化产物。朱浒教授为这种观点的代表人物。他在著作《地方性的流动及其超越——晚清义赈与近代中国的新陈代谢》一书中,首次提出这种观点,认为"尽管演戏筹资的形式对于国人来说并不陌生,但是中国在19世纪70年代以前是否有过演出助赈的活动,目前尚不得而知。不过,即使能够发现这方面的证据,也肯定不足以说明义赈对义演手法的使用是从传统资源中获得的灵感,因为这种手法在义赈活动中的最初出现,极有可能是对西方义演形式的一种效仿"①。为了能够进一步论证自己的观点,朱浒教授从《申报》入手,通过爬梳、钩沉其中的史料,找到了相关论据。光绪二年(1877)十二月二十六日,《申报》上刊载了一篇名为《论演戏救灾事》的社论。因此,他进一步肯定了"伶人"义赈活动的兴起,是西方国家慈善活动影响下的产物。

其二,认为"伶人义赈"早在"丁戊奇荒"爆发前已经出现,是中国本土化的产物。孙玫教授为这一观点的代表人物,其对朱浒教授的看法持怀疑态度。他明确的指出:"笔者很是怀疑上述义演形式外来的说法,因为过去的梨园行一直存在着行善、讲义气、扶弱济贫(特别是救助贫困同行)的传统,而戏曲艺人们用于济贫的资金自然是来自其辛勤劳动(登台卖艺)所得。根据笔者以往阅读戏曲艺人口述历史的印象,旧时梨园公会经常(尤其是在春节前)举行义演救济贫穷潦倒的艺人,几乎是一种惯例。"②根据自己的这一推论,孙玫教授企图从文献中寻求证据,但遗憾的是检阅《申报》《清稗类钞》《清代燕都梨园史料》等相关文献后并未寻找到早于1870年前的关于"伶人赈灾"的相关记录,但孙玫先生却发现一则重要的材料。同治甲戌(1874年)冬天,同治皇帝去世,全国举行国丧,严禁演戏,因此不少伶人流落街头,沦为乞丐。"时任精忠庙首的程长庚,以自己的积蓄,易米施粥,赈济伶界贫困无食者。"③这则材料说明,伶人参与公益性活动早在"丁戊奇荒"爆发前,已经在京城地区出现。

上述两位学者关于戏曲义演起源的争论,也引起了学界同仁的关注。刘兴利在《伶人义赈非"舶来品"——与朱浒先生商榷兼答孙玫教授》一文中,结合山西地区的碑刻文物,再一次佐证了孙玫教授的观点。他通过"田野调查中碑刻材料的发现,已经证明19世纪70年代以前中国北方确实已经存在伶人从事早期公益活动的事迹;伶人通过义演从事公益活动,其根源是'圈内'之义举传统,'圈内'之义向真正公益活动转化的标识是义务戏的出现,契机是晚清以降,社会风气有了新的变化,中国开启了近代化进程。"④由此可见,关于戏曲义演起源的问题,未来依然是值得学界深入研究的论题之一。

① 朱浒:《地方性的流动及其超越——晚清义赈与近代中国的新陈代谢》,中国人民大学出版社2006年版,第363—364页。
② 孙玫:《清末民初梨园行赈灾义演及其它》,《艺术百家》2010年第1期。
③ (清)徐珂:《清稗类钞》,中华书局1986年版,第2805页。
④ 刘兴利:《伶人义赈非"舶来品"——与朱浒先生商榷兼答孙玫教授》,《民族艺术》2015年第5期。

二、对不同区域戏曲义演活动的研究

近现代以来,不少大型城市都成为重要的戏曲码头。这些大型城市,凭借着自身发达的商业优势,吸引全国各地的戏班前来驻足演出。其中尤以上海、北京、天津、重庆、香港最为突出。近年来,学界出现了不少对于不同区域戏曲义演活动进行研究的文章。

民国年间,上海成为南方地区最大的戏曲码头,其优渥的演出环境,吸引了全国各地的戏班、艺人来此驻足演出,这也在一定程度上造就了近现代上海戏曲事业的繁荣。中国近代戏曲义演最早在"丁戊奇荒"期间于上海出现,此后一发不可收拾,成为近现代上海重要的戏曲演出形式。因此,上海地区的戏曲义演活动,较早被学界所关注到。如刘怡然发表于2014年的《慈善表演/表演慈善:清末民初上海剧场义演与主流性实践》一文,是较早关注到近现代上海戏曲义演活动的研究文章。该文运用哈贝马斯提出的"公共社域"理论,对近现代上海戏曲义演活动所产生的社会影响进行了分析,并指出清末民初上海的剧场义演既是社会—政治变迁的产物,也影响了社会结构和政治生态的变化。近现代上海戏曲义演活动,"提升了人们对公共事务的关心和参与意识,并促进了新的社会、政治思潮和话语的传播与再生产"[①]。李爱勇、岳鹏星发表于2017年的《演戏助赈:上海地区慈善义演的出现》一文,深入考察了近现代上海戏曲义演活动的发生。该文以《申报》为主要研究材料,通过对《申报》之中对于义演活动的报道,基本还原了戏曲义演在近现代上海发展壮大的过程,并得出结论:"作为新兴媒体,《申报》的呼吁和报道对演戏筹赈在上海的诞生起到了直接促进作用。"[②]陶小军2020年发表的《近代上海票友义演助赈活动——以〈申报〉相关刊载为中心的考察》一文,以近现代上海票友的义演活动为研究对象,通过对《申报》所刊载的新闻报道、戏曲广告的钩沉,揭示了近现代上海票友群体积极参与义演活动背后的深层次动机。郭常英、贾萌萌2021年发表的《近代上海慈善义演的形塑与演进》一文,对近现代上海戏曲义演活动演进特征进行了归纳,并认为"随着慈善义演的普及,从专业演员演出扩展为大众参与,助赈能力得到较大提升,应急助赈与日常救济为其重要功能"[③]。足见,近些年,学术界对于近现代上海戏曲义演活动的关注开始明显增多。

北京作为民国年间北方第一大城市,戏曲义演活动也非常兴盛。近年来,学界对于近现代北京地区的戏曲义演活动也有了较为深入地关注。如杨原2012年发表的《近代北京梨园行的义务戏》一文,是较早对近现代北京地区戏曲义演活动进行关注的文章。该文对近现代北京戏曲义演活动的缘起、种类、管理、影响进行了较为全面的分析。郭常英、梁家振2019年发表的《民国初年北京窝窝头会及其义演考析》一文,通过对民国年间北京影响较大的民间慈善组织窝窝头会戏曲义演活动的研究,深刻揭示了其背后的发生动因,并指出其优势所在。"窝窝头会实行新型义演方式筹款助赈,慈善活动计划周密、程序严谨。

① 刘怡然:《慈善表演/表演慈善:清末民初上海剧场义演与主流性实践》,《开放时代》2014年第4期。
② 李爱勇、岳鹏星:《演戏助赈:上海地区慈善义演的出现》,《音乐传播》2017年第2期。
③ 郭常英、贾萌萌:《近代上海慈善义演的形塑与演进》,《中国高校社会科学》2021年第5期。

该会在义演捐助中采取印制和发放票券散放米粮、通过划分贫困标准进行有区别的救助,在完成慈善捐赠后又以征信录于报刊公示,由此表明,窝窝头会慈善活动的组织较为完善。"①其进而阐明了其在近现代北京戏曲史上的意义与价值。梁家振 2022 年发表的《节庆与游艺:北京龙泉孤儿院慈善义演文化特质》一文,以北京龙泉孤儿院为研究对象,对其义演活动进行了系统的研究。该文认为,民国年间北京龙泉孤儿院积极开展各类义演活动,主要目的是筹款维系院内的正常运作,其开展的戏曲义演活动,"超出了北京本土范围,进而实现了京津两地互动,以及北京与上海之间跨区域的互动"②。郭常英 2024 年发表的《人道援助:北京民间筹赈日灾义演》一文,以 1923 年日本关东大地震为背景,详细地考述了地震爆发后北京名伶、学生、票友的义演筹款活动,并在此基础上归纳其在近现代北京慈善史、戏曲史上的意义。

民国年间,天津的戏曲演出活动兴盛程度仅次于北京,有不少名伶经常赴津开展各类义演活动,这也引起不少学界同仁的关注。如关心发表于 2013 年的《民国初年天津义演活动》一文,通过对《益世报》所刊载的消息和新闻报道,对民国年间天津地区的义演活动进行了初步的考察,并归纳出民初天津义演所获募捐,主要用于赈助救灾、济贫助学、支援爱国运动等方面。关心在文章之中大量引用当时名伶、票友在天津演出义务戏的状况,进一步揭示出近现代天津戏曲义演活动的繁盛。王兴昀 2016 年发表的《民国天津京剧义务戏考察(1912—1937)》一文,对民国年间天津地区的戏曲活动进行了系统的研究。根据戏曲义演用途上的差异,该文将其分为军政机关、慈善机构、社会团体、京剧票房、学校筹款、个人组织等不同类型。值得注意的是,该文第一次对戏曲义演活动背后,艺人、观众与主办方之间的关系进行了深入研究。张秀丽 2019 年发表的《娱乐与助赈:民国天津赈灾义演研究(1912—1937)》一文,是一篇系统对民国年间天津赈灾义演活动进行研究的文章。作者通过翻阅《大公报》《益世报》等当时天津地区影响力较大的报刊,对全面抗战爆发前,天津地区的赈灾义演活动及其演出收入进行了细致的统计,并认为"戏剧表演即义务戏乃是赈灾义演的主要形式,传统剧目、文明新戏甚至一些自编自排的剧目等都登上舞台"③。其对当时天津地区戏曲义演的常演剧目、参与群体,进行了较为深入的关注。李爱勇、李文姬 2022 年发表的《民国慈善义演的政治与社会意义——以〈顺天时报〉和天津〈大公报〉为中心的考察》一文,则是以报刊为文献基础,通过检阅这两大报刊,爬梳整理出大量民国年间天津戏曲义演的相关史料,通过对这些相关史料的研究,认为这一时期的广大伶人,"在用国民意识和爱国精神推动中国社会发展与演进的同时,这一群体发出自己独特的声音,并在此基础上塑造自己崭新的形象"④。由此可见,戏曲义演在近现代天津文化史上

① 郭常英、梁家振:《民国初年北京窝窝头会及其义演考析》,《中国高校社会科学》2019 年第 3 期。
② 梁家振:《节庆与游艺:北京龙泉孤儿院慈善义演文化特质》,《社会史研究》2022 年第 2 期。
③ 张秀丽:《娱乐与助赈:民国天津赈灾义演研究(1912—1937)》,《湖北大学学报》(哲学社会科学版)2019 年第 4 期。
④ 李爱勇、李文姬:《民国慈善义演的政治与社会意义——以〈顺天时报〉和天津〈大公报〉为中心的考察》,《郑州大学学报》(哲学社会科学版)2022 年第 4 期。

同样占据重要的位置。

除了对上海、北京、天津等地区的戏曲义演活动展开较为系统的研究外,近年来,随着新材料的发掘,不少研究者开始关注到京沪津地区以外的义演活动。如丁彬、赵佳佳2022年发表的《娱乐与救国:全面抗战期间(1937—1941)香港慈善义演研究》,是近年来为数不多的,以全面抗战时期香港义演活动为研究对象的文章。该文论及,目前学界对于戏曲义演的"成果主要以京津沪等内地城市为考察对象,鲜少关注慈善资源丰富的香港地区"[1]。在此背景下,丁、赵两位学者以《大公报(香港版)》为材料,通过其中刊载的相关新闻报道、广告的整理,对这一时期香港地区的京剧、粤剧义演活动进行了较为深入的关注,并且认为"当时各路戏剧名家云集香港,如粤剧界的薛觉先、马师曾、白驹荣、林绮梅,京剧界的梅兰芳、金素琴,戏曲话剧两门抱的欧阳予倩等,他们有巨大影响力和票房号召力,邀请他们参与慈善义演是保障演出成功的重要支撑"[2]。

综上可知,随着新材料的发掘,学界对于戏曲义演的关注开始发生明显的地域转向,不同区域新材料的发掘,为戏曲义演活动的地域拓展,提供了新的可能。

三、对戏曲名伶义演活动的研究

除了上述对近现代戏曲义演活动进行专题研究的相关学术论文外,也有不少文章对晚清民国戏曲名伶的义演活动展开了研究。这部分学者,着眼于某个梨园名伶,对其义演活动事迹进行了钩沉。梅兰芳作为民国年间知名度最高的京剧名伶,其义演活动引起了不少学人的关注。谷曙光教授2015年发表的《梅兰芳舞台生活的历史还原与细节呈现——梅兰芳前期老戏单的解读与个案研究》《梅兰芳舞台生活的历史还原与细节呈现(续篇)——梅兰芳后期老戏单的解读与个案研究》两篇文章,从"戏单"入手,管窥民国初年谭鑫培、杨小楼、梅兰芳三代名伶在北京天乐茶园及中国福利基金会国剧义演、东北救济会上海分队平剧义演、杜月笙六旬寿辰主办救济水灾平剧义演等活动。段金龙2019年在"京剧文献的发掘、整理与研究——第八届京剧学国际学术研讨会"上提交了《梅兰芳慈善义演及其影响》一文。该文提出民国时期梅兰芳的义演活动主要可以分为赈灾慈善、社会公益、爱国募捐、扶危济困四种类型,并认为梅兰芳的义演活动在一定程度上带动了地方京剧艺术的繁荣、促进了民间社会慈善的良性发展及梨园行业的社会认同。曾桂林2020年发表的《梅兰芳与民国时期的慈善义演》一文,将梅兰芳民国年间的义演活动分为初始期(1912—1919)、高峰期(1920—1939)、复归期(1945—1949)三个阶段展开研究,并对每个阶段梅兰芳义演活动的基本特点进行了归纳,从中管窥近现代慈善义演兴起、发展与衰微全过程。李小红2021年、2022年发表的《灾民受福 德音孔昭——梅兰芳1934年开封义演事迹钩沉》《梅兰芳1934年开封义演及影响》《梅兰芳1934年开封义演收支情

[1][2] 丁彬、赵佳佳:《娱乐与救国:全面抗战期间(1937—1941)香港慈善义演研究》,《东北师大学报》(哲学社会科学版)2023年第1期。

况考辨》三篇文章,集中关注了1934年梅兰芳在开封的义演活动,并且对梅兰芳在开封义演的活动细节、历史影响、收支情况等问题进行了系统地研究。尤岩、赵建中的两篇文章《梅兰芳为日本关东大地震赈灾义演》《梅兰芳第三次赴日公演纪事》对1923年日本关东大地震筹募义演活动以及1919年、1924年梅兰芳两次赴日公演进行了简略的回顾。徐忠友《梅兰芳1935年秋在杭州赈灾义演》集中关注了1935年梅兰芳在杭州赈灾义演活动。

此外,有不少文章对民国年间其他名伶的戏曲义演事迹进行了回顾。如张古愚的《英雄聚义盛况空前》对民国时期盖叫天在上海义务演出《英雄义》的情况进行了回顾。王永运的《海上旧闻:一次盛大的义务戏》《周信芳为上海"梨园坊"义演纪实》两文则是对1940年8月上海伶界联合会举行的义务戏及周信芳的演出活动进行了细致的介绍。封杰的《六十六年前的一场义务戏》通过一份旧戏单,对民国二十八年(1939)在上海更新舞台举行的义务戏演出活动进行了回顾。徐远洲《粤剧救亡义演第一人——关德兴》对1941年12月香港沦陷后,粤剧武生关德兴在台城、赤坎、鹤城、沙坪、肇庆、都城一带的粤剧救亡活动作了细致的介绍。黄卫东《马连良来东北义演的前前后后》对京剧大师马连良在20世纪40年代初在东北地区的义演活动进行了回顾。曾嵘的《山河依旧情难逝——记新编古装越剧〈情系山河恋〉》一文,对民国年间上海越剧界影响最为深远的一次义演活动——"越剧十姐妹"义演《山河恋》的史实展开了较为细致的回顾,并揭示其在近现代上海演剧史上的意义与价值。

四、对戏曲义演相关文献的整理及专题研究

郭常英教授曾于2015年、2017年分别获批国家社科基金一般项目"中国近代慈善义演研究(项目编号:15BZS092)"与国家社科基金重大项目"中国近代慈善义演珍稀文献整理与研究"(项目编号:17ZDA203)两项目。2018年其出版了《中国近代慈善义演文献及其研究》一书,该书分为"研究编"与"文献编"两个部分,"研究编"主要收录了郭常英教授近年来发表的一系列与慈善义演相关的11篇论文;"文献编"则是将《大公报》《北京大学日刊》《益世报》等当时北方主要报刊中涉及义演的文献进行了分类整理与文章题目汇编,其中涉及不少戏曲义演的相关材料。2021年出版的《中国近代慈善义演研究》一书,对晚清民国时期中国慈善义演作了系统的研究,并且细致深入地对中国近代慈善义演的主体力量、主要类型与功能、内在效用、外延影响等核心问题进行了阐述。

除了这两本专著外,她近年来发表的《近代演艺传媒与慈善救助》《寓善于乐:清末都市中的慈善义演》《慈善义演:晚清以来社会史研究的新视角》《慈善义演参与主体与中国近代都市文化》《慈善文化与社会文明——20世纪20年代〈北洋画报〉的慈善音乐艺术传播》等论文均以近代中国慈善义演活动为出发点,从不同角度对近代中国慈善义演的研究意义、价值、功能等问题进行了分析。

近年来,有部分学位论文也开始以近现代戏曲义演为研究对象。张利南的硕士论文

《抗战时期平津地区慈善义演研究(1937—1945)》聚焦抗战时期北京、天津地区的义演活动，对这一时期的慈善义演动因、类型作了细致的分析，但对这一时期戏曲义演活动关注相对较少。岳鹏星的硕士论文《清末民国义务戏考查(1906—1937)——以京、津、沪为中心的探讨》对清末民初北京、天津、上海地区的义务戏的产生、类型、属性等问题作了细致的论述，文章论从史出，内容翔实，但其中对上海义务戏研究的内容仅仅点到为止。张吉玉的硕士论文《民国上海票友、票房与慈善义演研究》是一篇针对民国时期上海票房、票友义演活动研究的文章，该文立足于近代上海票房这一民间戏曲组织，对民国不同时期票房的义演活动进行了分析，第四章着重分析了"恒社"这一民国上海最大帮会的戏曲义演活动，对于后辈学人研究民国上海戏曲义演活动给予启示。以上几篇论文和著作均关注到了晚清民国时期的戏曲义演，论证翔实，视角新异。

我国台湾地区关于近代戏曲义演的研究目前仅有2015年张颖的硕士学位论文《20世纪初年上海义务戏的发展(1905—1937)》一篇，该文对晚清到全面抗战爆发前，上海地区的义务戏的演出情况进行了系统的研究，但遗憾的是，该文对当时上海地区京剧义务戏演出情况研究着力较多，对于昆曲及近现代上海地区的其他地方剧种义演活动未曾涉及。

五、国外学者对戏曲义演的研究

相较于国内，目前国外学者对于近现代中国戏曲义演的研究成果很少，日本学者吉川良和《光绪卅三年の北京における娼妓義務戲の研究》一文以光绪三十三年(1907)北京地区娼妓义务戏为研究对象，并借此来管窥当时北京地区的京剧生态环境。伊藤绰彦的《关于1919年和1924年梅兰芳的日本公演》对1919年和1924年梅兰芳的两次赴日公演活动的细节进行了钩沉。吉田登志子的《梅兰芳先生的艺术特征——从慈善公演到〈霸王别姬〉和舞剑的联想》以梅兰芳慈善义演为研究对象，借此来揭示梅兰芳的京剧表演艺术特征。佐佐木干的《回溯86年前的赈灾义演——"京剧之花——梅兰芳"展观后》对1924年梅兰芳在日本的公演活动进行了回顾。

六、已有研究存在的不足及未来展望

当前学界虽然发表了不少有关近现代戏曲义演的相关成果，但也不可避免地存在一些不足。归纳起来，大致有以下三点：第一，近现代戏曲义演文献分类整理尚未受重视。近现代地方报刊、未刊档案、文人日记、回忆录等文献中蕴含大量戏曲义演史料，其中大部分还处于无人问津的状态。因而，对相关文献中的戏曲义演资料进行分类整理，成为一项亟待解决的工作。第二，戏曲义演珍稀文献缺乏系统整合。历史学研究者，史学专业基础扎实、积累丰厚，而艺术学的学养或有欠缺，对慈善义演文献整合不足，因而缺乏对戏曲义演珍稀文献的搜集与关注。第三，研究的深度、广度亟待进一步拓展。目前，已经有部分学者开始关注到了近现代戏曲义演的学术史价值，但相关成果大多集中在晚清民国时期

北京、天津地区的戏曲义演活动,而对于近现代上海地区的戏曲义演活动缺乏系统关注,因此,对于近现代上海地区的戏曲义演活动值得作进一步的深入研究。与京津地区和其他地区相比,近现代上海地区的戏曲演出活动最为兴盛,这显然与近现代上海的社会环境有着密不可分的关系。对近现代上海戏曲义演文献进行系统、完整的梳理,进一步揭示近现代上海戏曲义演活动的基本特征与社会影响,可以为当代的戏曲义演活动提供可资参考的经验。基于此,当下学术视野下的戏曲义演研究,可建立在对戏曲义演文献搜集、编目等摸清家底基础上,从历史变迁的角度依托剧本、剧种、演剧三方面深入开掘,理清近现代上海戏曲义演的发展流变,探索其兴衰的轨迹与原因。

革命战争期间的怀剧

王宁远[*]

摘　要：1945—1950年，活跃在豫西北太行山区修武县的怀剧宣传队，隶属共产党领导的人民军队，队员皆为部队编制。在抗日战争与解放战争期间，它配合军队和地方政府，通过演出具有积极意义的剧目，对人民群众进行宣传教育。为鼓动人民群众参军参战、积极生产、提高思想觉悟和斗争勇气，发挥了积极的作用，在河南的戏剧史上写下了浓墨重彩的一笔。

关键词：怀剧；文艺宣传队；"八路军怀剧团"；修武县

抗日战争后期及解放战争时期，在河南省西北部的修武县太行山区，活跃着一支由共产党领导的军队文艺宣传队，它以演唱怀剧为主，队员多是当地的怀剧艺人，为部队编制。当地群众称之为"八路军怀剧团"，这个名称一直沿用至20世纪50年代初。它既唱革命新戏，也唱传统老戏，对鼓舞部队士气、发动群众参军参战起到了积极的作用。虽然怀剧宣传队早已成为历史，但它在革命战争中的活动及其作用对今天传承、发展戏曲艺术仍有借鉴意义，仍值得研究。

一、怀剧宣传队产生的缘起

怀剧也叫"怀梆"，诞生于清朝中期，是怀庆（今焦作）地区最为流行的地方剧种之一，深受当地百姓的喜爱。1945年，经中共太行四分区批准，八路军宣传队在修武县崔庄成立。宣传队以崔庄为演出中心，以怀剧为主要演出形式，其活动范围覆盖了焦作境内的解放区。之所以在修武县崔庄成立怀剧宣传队，一方面与崔庄的地理环境与怀剧文化背景分不开，另一方面也与焦作地区的革命战争形势发展的需要有关。

（一）崔庄的地理位置及怀剧文化背景

崔庄地处修武县浅山区，四面环山，水丰土沃，地形隐蔽，但它并不闭塞，因为有古道自山西陵川逶迤而下，又绕山南行。商贸的兴盛与农耕生活的富足，促进了崔庄戏剧的发展。

[*] 王宁远（1995—　），上海师范大学影视传媒学院硕士生，专业方向：戏曲创作、戏曲史。

崔庄村中有座观音堂,观音堂有座戏楼,至今仍在使用。该戏楼创建年代虽然不详,但根据观音堂的碑刻记载,观音堂最晚在同治十二年(1873)曾进行了一次重修①。《修武县戏曲志》云,光绪元年(1875)修武县山区崔庄的张守正等人组织起一个有15人参加的旱船草台班。此班演出不同于当时流行的围鼓戏,不但运用了道具,还在演唱中夹杂了怀剧唱段,故能"使之在修武县盛行"②。可见,崔庄是修武现代怀剧的发祥地之一。民国时期,崔庄怀剧远近闻名,不仅崔庄村民人人会唱怀剧,以康秀兰、康喜奎、何振生等为代表的崔庄艺人更是当时各个怀剧社的"头牌"。

(二)革命战争形势发展的需要

1943年,随着形势的变化,"作为太行革命根据地南大门的修武根据地得到又一次开辟"③。当年7月,曾在修武抗击日军的太行军区新一旅二团(群众亲切地称之为"老二团")开进修武山区,随后成立了中共修武县委和县抗日民主政府。因为当时发生了百年不遇的大灾荒,县委、县政府和"老二团"一边组织群众救灾,一边攻打敌人据点,得到了人民的拥护。中国共产党、八路军的影响迅速扩大,根据地也由最初的深山区迅速扩展到了崔庄所在的浅山区。

随着新的革命根据地的不断开辟,需要对群众进行宣传教育,于是组建了文艺宣传队。"为了把文艺宣传工作在新形势下提高到一个新水平,不少根据地根据自己的实际条件进行了文艺会演或观摩,并根据当时正在开展的对敌斗争的政治攻势,不少文艺团体组织了若干小分队以新的面貌挺进到敌后,教育与发动群众,与敌人的'扫荡''蚕食''清乡'作斗争。"④而作为革命根据地且有许多会唱怀剧之人的崔庄,具有成立文艺宣传队的主客观条件。

1945年春天道清战役之后,铁路以北的广大区域都被解放。因崔庄有特殊的地理环境和良好的经济条件,修武县委、县政府及武装,从小滴池迁到了这里。⑤崔庄成了全县根据地的政治、军事、经济和文化中心,怀剧宣传队顺理成章地于此时此地诞生。

二、怀剧宣传队的组织、演员、演出及在解放后的去向

根据怀剧宣传队锣鼓师赵法先、演员李信然(已故)的口述以及赵运忠后人的笔述资料、李信然在县委组织部的相关档案,可以对怀剧宣传队有较为清晰的认识。

① 刘文锴主编:《修武碑考辑录》,中国矿业大学出版社2013年版,第89页。
② 修武县文化局:《修武县戏曲志》,《中国戏曲志·河南卷》,中国ISBN中心1991年版,第1页。
③ 中共修武党史编纂委员会:《中共修武历史(1919—1949)》,河南人民出版社2001年版,第115页。
④ 靳希光:《中国共产党在抗日战争时期的文艺宣传工作》,《中共党史研究》1992年第5期。
⑤ 中共修武县委组织部:《中国共产党河南省修武县组织史(1927—1987)》,河南人民出版社1990年版,第32页。

（一）隶属部队

《焦作市戏曲志》称它为"太行四分区修武县文工团"，《修武县志》《修武县戏曲志》《怀剧史料专辑》都说它是太行四分区成立的八路军部队的宣传队，但对它具体隶属于哪支部队没有明确说明。李信然的个人档案则显示，他当时参加的怀剧宣传队，隶属于由修武县大队发展而来的解放军太行军区第四军分区 47 团。47 团之前是 1943 年组建的修武县大队，1945 年 8 月升格为独立团，成为八路军正规部队。[①] 李信然是在 1948 年 3 月参加的怀剧宣传队，此时剧团的所属部队已在 1946 年 3 月改编为太行军区第四军分区第 47 团，当地群众又称之为"老七团"。虽然该团早已不是八路军，而改名解放军，但群众仍然习惯称这支宣传队叫"八路军怀剧团"。

（二）演员及管理

1945 年怀剧宣传队成立之初，有演员 40 余人。剧团的所有演员都给予八路军战士待遇，实行供给制，由部队统一发放月饷。当时的剧团情况，李信然在自己的工龄自证中有所介绍：

> 我是从 1948 年月至 1950 年 3 月参加修武县政府怀梆剧团，此团性质吃国粮，供给制。（此团）下设三个队，任务主要配合八路军作宣传鼓动工作。解放到哪里，就带到哪里。[②]

关于怀剧宣传队的领导，《焦作市戏曲志》记载："韩金祥任指导员，宋井泉任队里团长。"[③] 1947 年夏，宋井泉叛变投敌，被解放区部队抓回后枪决。之后赵运忠任团长，邱润连任指导员，直至剧团解散。韩、宋二人毫无资料可查，或许也是当时部队指派的剧团领导。赵运忠、邱润连则是本地人，他们既是领导，也是演员。关于赵运忠的生平，笔者收集到赵运忠之子赵遵学的笔述：

> 赵运忠，大南坡村人，1945 年加入中国共产党。期间活跃在本村的业余怀剧团，擅长扮演老生唱腔演员。由于当时革命形势需要，鉴于本人政治可靠，又有一定的演艺水平，被上级党组织抽调到"修武县怀剧团"（时间是 1946 年）。[④]

"修武县怀剧团"即怀剧宣传队，这份笔述说明赵运忠是在 1946 年入团的。与赵运忠同村同族的赵绍先、赵法先，在赵运忠之后也加入了剧团。其中，赵法先至今健在。在 2023 年 1 月李信然去世后，他成为唯一健在的怀剧宣传队成员。赵法先，1928 年生，1946 年加入中国共产党，1948 年加入怀剧宣传队，为剧团司锣、司鼓。赵运忠、赵绍先、赵法先在入团前，就已经是职业怀剧艺人，他们都是在受到革命进步思想的熏陶后，加入了怀剧

[①] 薛垂义主编：《修武县志》，河南人民出版社 1986 年版，第 254 页。
[②] 李信然：《关于我的工龄计算问题》，中国共产党新乡地区委员会农业办公室，1979 年。
[③] 焦作市文化局：《焦作市戏曲志》，焦作市文化局，1990 年，第 147 页。
[④] 这段笔述为 2023 年 1 月笔者委托赵遵学所写。

宣传队。在赵运忠成为团长后，演员又增加了李守令、杨作霖、康莺英、靳俊英等人，同时招收一批学员入团，其中就包括李信然。据李信然回忆，当时他们还有个业务团长叫李松山，是他的族叔，就是经李松山介绍，他才在15岁那年参加了怀剧宣传队。当时全团分成三个演出队，一队队长林德猷，二队队长林德茂，三队队长郝太原，他们也都是本地人，既是队长也是演员。

怀剧宣传队累计有80余人[①]，综合各方资料及采访调查，其中名姓可查的有崔福岭、柴丰保、郝太原、郝太敏、李松山、李守令、李岭、李信然、刘天印、林德猷、林德茂、邱润连、杨作霖、赵运忠、赵绍先、赵法先、周德道、康莺英、靳俊英，其中刘天印、赵法先为剧团司锣、司鼓，康莺英、靳俊英为女演员。这些演员是"由政府组织部门下调令在全县农村业余剧团挑选比较好的有技术的老演员组织起来的"[②]。比如山区石瓮村业余怀剧团，不仅贡献出林德猷、林德茂、郝太原、郝太敏四位优秀怀剧演员，还提供了大量道具、行头。因此，怀剧宣传队的演员都是全县最优秀的怀剧演员，而且大多都是山区演员。最具代表性的演员如崔福岭和李松山，被列为怀剧第三代传承代表人物[③]，修武县的怀剧第三代演员中只有这二人入选。

崔福岭（1904—1999）是怀剧宣传队的台柱演员，艺名"拐兰孩"，修武县西北山区柿园村人。他嗓音极佳，大本嗓、二本嗓都相当好，而且模仿能力极强。十二岁参加耍戏班，十五岁拜怀剧老艺人马玉枝为师，很快就能登台演出。崔福岭以旦角驰名，曾饰演《张春醉酒》的秋菊、《对花枪》中的姜桂枝、《五凤岭》中的吴凤英、《反西唐》中的柳迎春等角色。他嗓音清新明亮，唱腔抑扬顿挫，柔中有刚，曲中有直，圆而不滑，直而不硬，优美动听，人称"铁嗓"。焦作以东的"东路怀梆"大都效仿崔福岭的演唱腔调，被人们称为"焦东派"。当地流传："听说兰孩唱，就把碗来放；听着兰孩喊，就把饭碗扳（笔者按："扳"是当地方言，"扔掉"的意思）。"崔福岭的许多唱段至今还在修武广大观众中流传，如《刘公案》中的"三月里来是清明，家家户户上坟茔"。他在怀府八县享有"盖八县"的美誉。崔福岭32岁时因与"绿枪会"结仇，被打瞎了左眼，左脚踝被砸成粉碎性骨折。经过刻苦训练，再次登台后，他获得了"拐兰孩"的绰号。因名声巨大，崔福岭参加怀剧宣传队后，所到之处，十里八乡的人们皆会蜂拥而至。

在山区演员占多数的怀剧团，李松山则为出生于平原乡村的演员。其因精湛的演技和非凡的口才，不仅是剧团的主要演员，而且成长为后期的业务团长。李松山（1915—1990），修武县李庄村人，从小学艺，工须生，曾与社会流散艺人合班演出，之后成为家乡周边6个村庄组织的怀剧社团"同乐会"的主演。因其演出架势优美，道白清晰，唱腔动听，全县皆知其人。他和崔福岭一样，享有"盖八县"之名。1945年，李松山参加怀剧宣传队，成为主演，深受群众喜爱。他小名叫"牛"，至今山区都在传他的小名。

其他演员，如李守令（黑石岭村人）、赵运忠、赵绍先（二人皆大南坡村人）、林德猷、林德

① 焦作市文化局：《焦作市戏曲志》，焦作市文化局，1990年，第147页。
② 中共修武县委组织部编：《李信然工龄证明材料》，中共修武县委组织部，1981年。
③ 河南省文化厅：《怀梆》，河南人民出版社2015年版，第318页。

茂、郝太原、赫太敏(四人皆石瓮村人)等,在演技和唱腔上各有所长,同样深受群众喜爱。

(三)演出活动

怀剧宣传队自然是以演出怀剧为主。它自成立之日起,即跟随部队活动,白天写标语,晚上演戏。除了根据形势需要,临时编演一些小型剧目外,它还演出过不少传统戏和现代戏。传统戏多为怀剧经典剧目,有《反徐州》《反西唐》《老征东》《雷振海征北》《樊梨花》《对花枪》《五凤岭》等;现代戏则为边区政府派发的剧本,有《白毛女》《官逼民反》《血泪仇》《小二黑结婚》《王贵与李香香》《一条毛巾》等,还有由话剧改编而来的《放下你的鞭子》等。赵法先虽是锣鼓师,但也会唱怀剧,至今仍记得当时演出剧目的部分唱词。采访期间,95岁的他即兴清唱了《官逼民反》中的一小段:

> 我生气,也不是为了你,
> 恨官府做事没道理。
> 我种了二亩荒坡地,
> 军粮军款我拿不起。
> 今天要,明天催,
> 逼得我全家吃树皮。
> 我总有一天拿主意,
> 我与那黄有贼去把命拼。①

剧团成员常携带干粮、行头,徒步巡回演出于修武北部太行山一带的解放区,还多次为边区政府机关及部队召开的会议演出,亦曾到焦作、获嘉、辉县、沁阳等地的根据地演出。因处于战争年代,加上山区土匪横行,上级给剧团配发了步枪、短枪10余支,为剧团成员共用②。当时的演出经历,赵法先回忆:

> 1948年去沁阳紫陵镇演戏时,背着圪兜(行李)还不敢顺这傍(平原地区)走,还得从山西陵川县下去,多绕二百多里,因为下面(平原地区)都是敌占区。③

李信然回忆,虽然怀剧宣传队是在崔庄成立的,但它在岸上(今修武县云台山镇)和方庄也驻扎过。当时正值解放战争,国共双方处于拉锯状态,所以团里的演员不仅身份和待遇一如战士,演戏和生活也是按军队纪律严格要求的。每个地方不能停留10天,一旦接近10天,便转移他地。

(四)剧团及人员在解放后的去向

1948年10月,修武县城被攻克,修武全境也随之解放。怀剧宣传队随47团进入修

① 赵法先清唱,笔者根据现场录音整理。
② 焦作市文化局:《焦作市戏曲志》,焦作市文化局,1990年,第147页。
③ 赵法先口述,笔者根据现场录音整理。

武县城。关于当时剧团的演出任务,李信然的个人证明材料也有记述:

> 修武刚解放,剧团的任务是宣传党的政策,发动广大群众搞好检祖检惜(减租减息),开辟斗争。剧团本身为了多演出,又吸收了一些解放新区的旧演员。①

1948年冬,为适应解放战争形势发展的需要,47团改编为中国人民解放军华北军区独立第7旅第20团,同时调离修武。但是,其所属的怀剧团并没有随之调动,而是留在了修武,由县政府管理,改为县剧团。1950年秋,时任修武县长任向生代表县委、县政府到该剧团驻地宣布撤销剧团建制。

剧团解散之初,原剧团成员们先是归农,有地的继续种地,没地的政府予以分配土地,后来根据自我意愿,大都被政府安排了工作。回乡务农的有李松山、崔福岭、赵法先等人,赵法先自1958年起担任大南坡村大队长,只有李松山、崔福岭坚持演唱怀剧。1958年,县怀剧团成立,李松山进团当主演;1963年怀剧团解散,又回乡务农。1985年春节在全县的业余戏曲大奖赛中,他虽年过七旬,但仍登台献艺,还荣获了"优秀演员奖"。"拐兰孩"崔福岭在怀剧宣传队解散后,被许多乡村请去教戏,培养了不少怀剧演员。他不仅精于怀剧,而且京剧、豫剧、曲剧、二夹弦均能演唱。他擅演青衣、花旦,对生、净、丑也不外行,并且对软硬乐器都能演奏,他常常自拉自唱,年近八旬依然能够登台。

至于那些被政府安排了工作的原剧团成员,都按1949年以前参加工作的相关规定享受离休待遇。团长赵运忠在1955年被安排到修武县文化馆工作,1956年经修武县人民委员会批准,病退还乡休养,退休证批有"国家机关人员第一号"(现保存有原件),为全县第一个退休的国家机关人员。1958年县怀剧团成立,他担任剧团指导员。1963年剧团解散,他再次退休。此外,李信然在1979年与1983年所写的回忆文章,也提及了剧团解散后部分成员的工作及去向:

> 当时领导:指导员邱润连,现在焦作市建材局工作。团长赵运忠,已病故。我所在的第一队队长林德献现在修武总工会主任,第二队队长林德茂现任修武影剧院书记,第三队队长郝太原现在焦作市工作。②

> 剧团撤销建制后,县教育科介绍我到二区五里源二实小上学(费用自理),51年8月放秋假,组织又保送我到专署财经干部学校学习。③

其中,邱润连先是在修武县农机修造厂担任厂长,后来才去的焦作市建材局。李信然虽然是最后一个进团的演员,但他学习刻苦,进步很快,1984年担任修武县文化体育广播事业局局长,为推动修武文化的繁荣发展作出了突出的贡献,任内组织编写了《修武县戏曲志》《修武县曲艺志》《修武县器乐志》《修武县民间文学》,备受人们称赞。

① 中共修武县委组织部:《李信然工龄证明材料》,1981年。
② 李信然:《关于我的工龄计算问题》,中国共产党新乡地区委员会农业办公室,1979年。
③ 李信然:《关于我的工龄计算问题》,中国共产党新乡地区委员会农业办公室,1983年。

三、怀剧宣传队的历史及现实意义

怀剧宣传队虽然只存在了短短 5 年,但它却在抗日战争、解放战争的艰难岁月里,通过上演进步剧目,极大地鼓舞了根据地军民的斗争勇气,在发动群众参加革命战争、积极生产以支援人民军队方面作出了贡献。与焦作地区同期其他剧团比较,它的革命性质更鲜明。在修武境内,比怀剧宣传队成立稍晚的军事武装下属戏班,还有国民党 14 旅的血花剧团。国民党 14 旅是修武县臭名昭著的大汉奸刘明德的部队。刘明德为土匪出身,后来打着抗日旗号扩充力量,1943 年随庞炳勋部降日,抗战胜利后又摇身一变为国民党军的 14 旅旅长。1946 年冬,14 旅成立了血花剧团,并在县城西门修建了小戏院,专供该团演出豫剧。①

从抗战后期到解放初期,怀剧宣传队一直活跃在修武境内的诸多乡村。据李信然回忆,47 团每解放一个村子,剧团即到达那里开展宣传工作。因为当地群众喜爱怀剧,每场演出都能吸引方圆十里甚至二十里的村民前来观看,故宣传效果极好。

在《白毛女》中饰演穆仁智的已故修武剧院经理杨作霖生前曾讲,有一次在为八路军和群众演出《白毛女》,当剧情进入斗争恶霸地主黄世仁的高潮时,台下的观众纷纷站了起来,高喊"打倒恶霸地主黄世仁";紧接着,石头、砖块纷纷砸向饰演"黄世仁""穆仁智"的两位演员;甚至,台下的一位战士也忘了这是在演戏,两眼带着怒火站起来,举枪瞄准台上,幸亏旁边的战友赶忙把枪往上一托,子弹打到了天上。② 演员们演出精彩,大大激发了广大军民的阶级仇、民族恨,参军参战的热情空前高涨。修武解放后,配合"土改"运动,宣传队演出了反映阶级斗争的现代戏,极大地提升了群众的阶级觉悟,增强了他们的斗争精神。

怀剧宣传队虽然活动时间不长,但它在修武乃至焦作的戏剧史上写下了浓墨重彩的一页,"八路军怀剧团"这个光荣的名字将永载史册,并启迪后人。

① 侯亮主编:《修武县戏曲志》,《中国戏曲志·河南卷》编辑委员会出版,1991 年,第 3 页。
② 政协焦作市学习与文史资料委员会编:《怀剧史料专辑》,2005 年版,第 44 页。

"黄梅戏"名称确立相关问题的探讨

王 平[*]

摘 要：缺席1952年11月结束的新中国"第一届全国戏曲演出观摩大会"是黄梅戏的一个遗憾，但在闭幕前六天"安徽省地方戏观摩演出团"携黄梅戏至上海演出，声名鹊起。新中国成立前黄梅戏地位不高，影响不广。黄梅戏唱腔曲调来源复杂，名称变化繁多，有"黄梅调小戏""花鼓戏""黄梅调""黄梅戏"等。上海观摩演出之后黄梅戏正式定名，是经过改造的、具有现代意义的大剧种，与此前"黄梅戏"不可同日而语。此次汇演是黄梅戏的一个转捩点。

关键词：黄梅戏定名；"安徽省地方戏观摩演出团"；上海戏曲观摩演出；剧种

20世纪50年代之前，黄梅戏还是一个名不见经传小戏种，其名称很多，以"黄梅调"最为普遍，这种现象一直持续到1952年底。从"黄梅调"到"黄梅戏"，至今未发现官方专文进行名称调整。检阅大量材料，我们注意到：1952年11月末"安徽省地方戏观摩演出团"（以下称"观摩演出团"）至上海戏曲演出，才使黄梅戏有了现代意义上大剧种的确定名称，并沿用至今。这次调演使黄梅戏声名鹊起，从上海传向各地，并以更加迅猛的速度发展，一跃而跻身全国大剧种之行列。可以说，这是黄梅戏发展史上的一次重要事件，是一次契机，带来了黄梅戏发展的重大转捩。其中的史料及相关问题的论述，陆洪非、郑立松、王兆乾、柏龙驹等先生在其专著或文章中多有涉及，但仍有诸多值得开掘的地方。鉴于此，笔者略成小文，望方家指正。

一、从"缺憾"到唱响上海滩

（一）缺席"第一届全国戏曲演出观摩大会"之遗憾

1952年11月14日晚8时，由中央人民政府文化部举办的"第一届全国戏曲演出观摩大会"在首都怀仁堂举行闭幕典礼，政务院总理周恩来出席并发表讲话，会上宣读了观摩演出获奖的名单。首届全国戏曲观摩演出大会参演剧种有23个，它们来自全国各大行政区、省、市，展演剧目90多个，参演戏曲工作者达1 600多人，历时1个月，《人民日报》为此发表社论《正确地对待祖国的戏曲遗产》。此次大会获得荣誉奖的有梅兰芳、周信芳、程砚

[*] 王平（1964— ），博士，浙江传媒学院电视艺术学院教授，专业方向：戏剧与影视。

秋、袁雪芬、常香玉、王瑶卿、盖叫天等7人;获得剧本奖的有9个;演出奖中,一等奖4个,二等奖18个,三等奖6个;演员奖中,一等奖34个,二等奖41个,三等奖45个;奖状46个。剧种有23个,分别是京剧、评剧、河北梆子、晋剧、豫剧、秦腔、眉户、越剧、淮剧、沪剧、闽剧、粤剧、江西采茶、湖南花鼓、湘剧、汉剧、楚剧、川剧、滇剧、曲剧、桂剧、蒲剧、昆剧。

这次大会是中华人民共和国成立后举行的首次戏曲汇演,是戏曲界的一次盛会,吸引了我国当时最著名的剧种参加,具有重大的历史意义。但是,黄梅戏却没有参加,这是黄梅戏发展史上的一个缺憾。

(二)唱响上海滩与黄梅戏的传播与接受

未能与席北方的"首届全国戏曲演出观摩大会"固然令人遗憾,然而就在大会结束前六天,黄梅戏却在南方一炮打响,唱响上海滩。从11月8号开始,"观摩演出团"应华东局、上海方面的邀请,带着黄梅戏、泗州戏在沪做"观摩"性演出,引起轰动。

黄梅戏参加演出者以安庆民众、胜利两剧院主要演员为主力。这两家剧院是"共和班式的剧团(剧场与剧团不分)……都是自负盈亏,按厘账分红,一天两场戏","仍把上海演出看作最大的荣誉。他们克服困难,不提条件,不计报酬,安排时间,挖掘传统对内展览演出。两家剧团出现了第一次大合作,这对推动黄梅戏的发展起了积极的作用"。① 关于此次演出的剧目,"观摩演出团"演出节目单"我们的话"介绍道:"黄梅戏演出的剧目新戏是《柳树井》《新事新办》,老戏是《打猪草》《蓝桥会》《天仙配》。"②

"观摩演出团"于11月13日开始在上海"华东大众剧院"(原"黄金大舞台")演出,第一天演出泗州戏《小女婿》,未演黄梅戏。但在13日《解放日报》第3版左下角的"大众剧院"演出的广告中,预告了第二天戏目、票价及黄梅戏演出天数:

> 明夜七时半公演"安徽省地方戏观摩演出团"演出黄梅戏《天仙配》《打猪草》《新事新办》。(票价分别为):六千三、五千四、四千五、二千七、九百元,团体满廿人信九折。(只演四天)

必须指出的是:"黄梅戏"这个名词在此之前早已出现。如1917年2月10日《民国日报》载:"北门外火药库旁有汪家庭、汪家兴等于夏历十一夜邀集多人演唱黄梅戏,轰动邻右,往观者不知凡几。"③又如民国十年(1921)《宿松县志》载:"邑境西南与黄梅接壤,梅俗好演采茶小戏,亦称'黄梅戏',其实则为诲淫之剧品。邑青年子弟尝逢场作戏,时亦或有习之者,然父诏兄勉,取缔极为严厉。"④不过,这些文献所记载的"黄梅戏"只不过是"采茶小戏"或黄梅调小戏,是不能与新中国成立后已经成长为大剧种的"黄梅戏"同日而语的。从这个角度看,《解放日报》刊登的广告是目前所知最早公开具有现代意义的"黄梅戏"这

① 郑立松:《忆黄梅戏首次登上上海舞台》,《黄梅戏艺术》1981年第1期。
② 见1952年11月15日"安徽省地方戏观摩演出团"演出节目单,现藏安徽省安庆市严凤英纪念馆。
③ 见1917年2月10日出版的《民国日报》第8版"安庆·省门采风录"。
④ 俞庆澜、刘昂修,张灿奎等纂:《宿松县志》,江苏古籍出版社1998年版,第395页。

个剧种名称的文献。

接下来的演出大获成功,13 至 16 日达到高潮,此由沪市报刊广告可见一斑。11 月 14 日,《解放日报》第 3 版左下角广告:

"大众剧院今夜七时半公演'安徽省地方戏观摩演出团'演出黄梅戏《天仙配》《打猪草》《新事新办》。"(文后还预告了第二天的戏码)"明天日戏(二时)演黄梅戏《补背褡》《打猪草》《天仙配》《柳树井》。"

11 月 16 日《新闻日报》第 6 版刊登大众剧院广告说:

"今天七(时)半夜场演黄梅戏《补背褡》《打猪草》《天仙配》《柳树井》。"(文后附加说明)"各界要求明天续演一天《补背褡》《打猪草》《天仙配》《柳树井》。"

上海的戏曲理论界高度评价了此次演出。贺绿汀 11 月 11 日著文称"泗州戏与黄梅戏,给上海文艺工作者以深刻的印象",赞扬"他们的演出是成功的,他们给我们带来了真正的农村中淳朴、健康、活泼的新的戏曲"。[①] 张拓义章说,这"是上海义艺活动中一件值得重视的大事。……对于上海文艺界和上海观众都是有益的"。[②]

在沪期间,黄梅戏不仅在剧院演出,还被邀至高校演出。上海音乐学院院长、音乐家贺绿汀邀请黄梅戏"到上海音乐学院去联欢演出,代表队走后,'小女子本姓陶,呀子依子呀'的歌声,不光是声乐系,其他系也到处可闻"[③]。

上海是黄梅戏的福地。1952 年 11 月黄梅戏的上海"观摩演出",不仅得到了上海戏迷、专业工作者以及专家的认可,也得到了华东区行政部门的认可,更得到了安徽省委的高度重视。这是一个巨大的成功,加速了黄梅戏的传播和接受,从此黄梅戏走上了迅速发展、跻身全国著名剧种之路。

二、从名称各异到"黄梅戏"的正式定名

名不正,则言不顺。疏理目前所见的相关资料明显发现:1952 年 11 月上海"观摩演出"前,黄梅戏的名称各异;而之后则基本统一,一直沿用至今,这标志着"黄梅戏"这个剧种的正式定名。

(一)从"黄梅调小戏"到"黄梅调"

黄梅戏历史比较长,其唱腔曲调来源复杂,"存在明显的'多祖现象'"[④],在其发展史上曾有过不同的名称。经过梳理,我们发现中华人民共和国成立前,与黄梅戏有关的名称

① 贺绿汀:《安徽省地方戏在沪演出观后感》,《文汇报》(上海版)1952 年 11 月 15 日。
② 张拓:《民间戏曲艺术的两朵花——看过黄梅戏和泗州戏的演出之后》,《文汇报》(上海版)1952 年 11 月 15 日。
③ 转引自陆洪非:《黄梅戏源流》,安徽文艺出版社 1985 年版,第 288 页。
④ 王平、时新中:《论黄梅戏"多祖现象"》,《文艺争鸣》2011 年第 3 期。

有"黄梅调小戏""花鼓戏""黄梅调""黄梅腔""黄梅小戏""怀腔""化谷戏""花鼓戏""采茶戏""茶篮戏"等等,不一而足。目前所知最早的称呼是"黄梅调小戏",见于清光绪五年(1879)农历八月廿九日《申报》上的一则《黄梅淫戏》的新闻:

> 皖省北关外,每年有演唱黄梅调小戏者,一班有20余人,并无新奇足以动人耳目。惟正戏后,总有一二出小戏,花旦小丑演出,百般丑态,与江省之花鼓戏无甚差别。少年子弟及乡僻妇女,皆喜听之。伤风败俗,莫此为甚。

这则新闻提及的是"黄梅调小戏",即后来黄梅戏的前身。清末咸丰年间,黄梅戏亦称"花鼓戏",活跃在宿松县城,廪生张际和《仙田纪事》曾著录此事:

> 多(多隆阿)在军有机密辄喜作伎舞以眩乱贼谍。一日,闻贼来甚众,佯不设备,于城内民房中为剧楼演花鼓戏,邀各营队长泊众文吏聚观。翌日方晡,忽报公破贼,观剧者皆不知之。①

该文所提到的"花鼓戏",是黄梅戏的早期形态之一,当时的花鼓戏艺人因逃难避开水灾,不得不靠唱花鼓戏乞讨、化缘谋生,所以也叫"化谷戏",乃"花鼓戏"之谐音,此在王兆乾先生的著述中亦有提及:黄梅戏被"称为'采茶戏'或'茶篮戏'……又称为'化谷调'"。②

清末至民国时期,黄梅戏曾被称为"黄梅调""黄梅腔""黄梅小戏"。以下籑录部分文献以飨读者。

清光绪十八年(1892)佚名撰《皖公山色》:

> 有一种小戏名曰黄梅调,装点云情雨意,妖冶之状,淫靡之音,最足坏人心术。前经官宪饬差驱逐,此风为之稍戢。近来日久玩生,城厢内外,到处开台。每至璧月初升,银缸齐点,繁弦急管,响遏行云。鬟影衣香,喧阗满座。此何等事,而竟任其明目张胆乎? 牧民者不得辞其责矣。③

1928年刘蛰叟撰写之《论戏剧改造社会之能力》:

> 当京调未能普及时,吾乡盛行黄梅腔。每神庙演剧,连台十数日,则各村空壁而出,男妇若狂。而所演者非神怪剧即为伧俗之花旦戏。乡村少妇眼光如豆,乍看花旦之烟视媚行,心神俱醉,久久目成,遂致逾闲荡检,甚且席卷偕逃,因而涉讼,故牧令不得已严禁黄梅班入境,此风稍熄。④

1934年11月绍康所撰之《黄梅调》:

> 黄梅是鄂东与皖西接壤的一个大县,"黄梅调"就是在这个县里发源的。通常都

① 俞庆澜、刘昂修、张灿奎等纂:《宿松县志》,江苏古籍出版社1998年版,第574页。
② 王兆乾:《黄梅戏音乐》,安徽人民出版社1957年版,第1页。
③ (清)佚名:《皖公山色》,《申报》1892年5月24日。
④ 刘蛰叟:《论戏剧改造社会之能力》,《戏剧月刊》1928年第1卷第4期。

把这种戏视为一种"小戏",以别于另一种流行于乡镇间的"大戏"——京剧。①

1935年雨文所撰之《谈"黄梅腔"》:

> "黄梅腔"为南方流行杂戏之一,起源于湖北之黄梅县,因以为名。现渐普遍及于赣皖各地。大都会虽不常见,但常出演于各县之乡镇中。尤以旧历年节唱此戏者为多。②

1939春程演生(时任安徽大学校长)所撰的《皖优谱》:

> 今皖上各地乡村中,江以南亦有之,有所谓草台小戏者,所唱皆黄梅调。戏极淫靡,演来颇穷形尽相,乡民及游手子弟莫不乐观之,但不用以酬神,官中往往严禁搬演,他省无此戏也。③

除此之外,黄梅戏还被称为"二高腔",凌祖培《黄梅戏曲调》还提到其"原名'黄梅调',又名'怀腔'"④。

1940至1941年正值抗日战争,怀宁县连续8次颁布禁戏令,黄梅戏被称为"黄梅小剧""黄梅小戏",拙文已做专论⑤,下录其中一则档案⑥:

全衔布告(民字第70号)

> 查表演戏剧,原为宣传故事,发扬民族之精神,引起人群之观感。乃怀宁各地所演之黄梅小剧,不惟浪费金钱,有损物力,淫词靡语,败俗伤风,且失演剧之本意,犹虑伏莽之潜踪。何以人民趋之若鹜,官吏视之无睹。积习相沿,殊堪痛恨。本县长下车伊始,为改良风俗起见,亟应严加取缔,以挽颓风。合行布告禁止,嗣后如再有表演黄梅小剧者,定当执法以绳。乡镇保甲长如匿情不报者,一并惩撤不贷。邦人君子,其各周知。
>
> 此布
>
> 　　　　　　　　　　　　　　县长:徐
> 　　　　　　　　　　　　中华民国二十九年三月二十九日
> 　　　县长:(徐梦麟印)　秘书:(蒋茂生印)　科长:(张茂华印)
>
> ……

类似资料应该还有不少,需下功夫予以搜检。总体而言,从清末到民国,黄梅戏名称各异,多种多样。

① 绍康:《黄梅调》,《申报》1934年11月18日。
② 雨文:《谈"黄梅腔"》,《北洋画报》1935年第324期。
③ 天柱外史:《皖优谱·引论》,安徽省文化局剧目研究室1952年据世界书局1929年本翻印,第6页。
④ 凌祖培:《黄梅戏曲调》,上海文化出版社1958年版,第1页。
⑤ 王平:《民国二十九至三十年怀宁县禁演黄梅戏相关档案及其研究》,《中华戏曲》(第51辑),文化艺术出版社2015年版,第246页。
⑥ 此布告用纸为灰暗色棉纸,2张,钤有"怀宁县政府"官印。安徽省档案馆藏,档号:L001-001(2)-565-36。

(二)"黄梅调""黄梅戏"混叫现象考

新中国成立之后,黄梅戏名称主要有两种,即"黄梅调"和"黄梅戏",后逐渐趋于一致,但分界线比较清晰。1952年下半年之前主要称"黄梅调",1952年下半年至11月上海"观摩演出"出现"黄梅调""黄梅戏"混叫现象,上海"观摩演出"之后统一为"黄梅戏"。以下对后两个阶段相关情况作出简述。

新中国成立,党和人民政府非常重视地方戏曲工作。1950年底皖北人民行政公署主任黄岩签署政令要求:"各地剧改工作,应以改造本地所最流行的地方戏为重点,如安庆区应以黄梅调为主。"①这里的"黄梅调"即为后来的黄梅戏,这是官方以政令的形式明确一个剧种的文献。但是,"黄梅调"如何改成"黄梅戏",尚未见正式官方文件。

到了1952年,尤其是到了下半年,"黄梅戏"这个名称频频出现,出现"混叫"的现象,以下列出部分资料并做简单考证。

1. 关于此期"黄梅调"的资料举例:

例1:《安徽省文化局1952年下半年文化工作要点(草案)》提到要在安徽"建立黄梅调(安庆市民众剧场)、泗州戏(蚌埠市淮光戏院)两个中心戏院……黄梅调为安庆分区普遍流行的剧种,为了及时推动该分区的黄梅调改革工作,安庆专署、安庆市可共同组织领导机构,对该院继续领导"②。

例2:1952年安徽文学艺术界联合会筹备委员会"新年、春节文娱征稿启事"的作品形式和时间要求为:"以各种形式(京剧、小调剧、倒七戏、黄梅调、泗州戏、梆子戏、话剧、快板剧、活报等)第一期至12月10日止;第二期至12月30日截止。"③这个启事中"黄梅调"在列。

例3:安徽人们广播电台重要节目预告(1952年11月3日至9日)"文艺节目":十一月三日黄梅调:《十八相送》;四日黄梅调:《楼台会》;五日黄梅调:《临终》《蝶化》(以上均为安庆市民主剧院演唱)。

例4:即使在上海观摩演出期间也有报刊文章称之为"黄梅调"的,如程芷文章标题为《戏曲艺术中的两朵鲜花——介绍"泗州戏"和"黄梅调"》④;左弦的文章标题为《介绍安徽地方戏——"泗州戏"和"黄梅调"》⑤。

2. 这一时期使用"黄梅戏"名称的资料,上文已有诸多列举,如上海"观摩演出"期间的剧团节目单、《解放日报》《新闻日报》等上海报刊广告以及贺绿汀、张拓等学者文章等资料。下面再列举一例:

① 皖北人民行政公署:《关于戏剧改革工作的指示》(皖教文字第三十五号),1950年12月4日。
② 中国曲艺志全国编辑委员会:《中国曲艺志·安徽卷》,中国ISBN中心2001年版,第578页。按:这个"草案"应该是上半年写的。
③ 《安徽日报》1952年11月6日。
④ 《文汇报》1952年11月14日。
⑤ 《解放日报》1952年11月15日。

1952年夏天安徽省人民政府文化事业管理局在合肥举办"安徽省暑期艺人训练班",11月由该局撰写的《安徽省暑期艺人集训学习的总结》介绍:该期训练班"历时四十七天。……全省各职业班社戏曲艺人三百六十五人。戏曲种类,计有:京剧、黄梅戏、倒七戏、泗州戏、维扬戏、梆子戏、常锡戏、花鼓戏、越剧、徽剧、四句推子、曲子以及洋琴、坠子、评词、相声等各种曲艺"①。值得注意的是,上半年《安徽省文化局1952年下半年文化工作要点(草案)》中还称"黄梅调",但在这个11月份的总结中名称变化为"黄梅戏",时间正在上海"观摩演出"前后。

3. "观摩演出"之后,官方媒体口径统一为"黄梅戏",如《安徽日报》1952年11月19日第3版《上海各报发表评论赞扬黄梅戏和泗州戏》。又如11月24至30日安徽人民广播电台重要节目预告说:"二十八日黄梅戏:《楼台会》(安庆民众剧院演播)。"这些官方媒体代表了政府相关部门发声,预示着"黄梅戏"时代的到来。种种迹象表明,1952年11月的上海"观摩演出"对"黄梅戏"定名起到了重要作用。

结　　语

正如西方谚语所说"罗马不是一天建成的",黄梅戏成为中国知名大戏种,也不是偶然的。

黄梅戏未能参加"第一届全国戏曲观摩演出大会"原因,我们可以从学者研究成果中寻得一些线索:"各地剧种繁多,不可能同时晋京会演,需区别先后。参演的剧种,是文化部'全国文化行政会议'与各大行政区代表共同交换意见的结果。初步规定:西北区选取秦腔、豫剧;华东区选取越剧、沪剧、昆曲、京剧;西南区选取川剧;中南区选取三个剧种(未定)……"②安徽省当时属于华东区,只选了越剧、沪剧、昆曲、京剧四种参加。这反映出黄梅戏在当时还不是一个具有全国影响的剧种,甚至没有淮剧、江西采茶、湖南花鼓、湘剧、滇剧、曲剧、桂剧那样的地位。

黄梅戏发源于皖、鄂、赣交界地区,深受当地老百姓之喜爱。但无须讳言,新中国成立前该剧影响范围有限,戏曲品质、艺术水准有其短板、不足,甚至存在弊端,有时会产生不良的社会影响,这从清代至民国时期黄梅戏不断被禁的相关文献即看出。但是,随着中华人民共和国的成立,黄梅戏也迎来了新生,并发展成全国知名大戏种。这个变化的背后,深藏诸多发人深思的东西,至少有外因和内因两个方面。外因方面,中国共产党重视人民的艺术,包括戏曲艺术;戏曲艺人获得改造,觉悟提高;观众及戏迷对戏曲及戏曲艺人的认识发生了改变;华东区、皖北行署、安徽省重视黄梅调、黄梅戏;戏改(改戏、改人、改制)、抗美援朝、1952年7月"安徽省暑期艺人集训学习"成为重要背景;一批像张拓、贺绿汀、左弦那样的行家学者认同黄梅戏;等等。内因方面,黄梅戏经历了较长的发展历史,融合了

① 中国曲艺志全国编辑委员会:《中国曲艺志·安徽卷》,中国ISBN中心2000年版,第727页。
② 王喆:《"第一届全国戏曲观摩演出大会"全程描述》,《中国音乐学》2009年第3期。

各种声腔,吸收了采茶戏、花鼓戏、莲花落和渔鼓道情等不同系统的腔调,形成现在人们所熟知的平词、二行、三行、八板、花腔小调、三腔、"彩腔"、"仙腔"、"阴司腔"等腔调;黄梅戏有庞大的观众群,在皖、鄂、赣交界地区,尤其在安庆地区,有广泛的民众影响;出现了一大批"新生"的黄梅戏表演、演奏、编剧、编曲、导演、美工人才,安庆有民众、胜利两大剧院,严凤英、王少舫、丁永泉、桂月娥、潘璟琍等为代表的一代新型黄梅戏艺术家成长起来;出现一批代表性剧目,大部分进入"三十六本大戏、七十二出小戏",此外还有不少新编剧目;黄梅戏理论渐趋成熟,1952年前后一些介绍性、评价性的理论文章,尤其是上海观摩演出前后的一些报刊理论文章,对黄梅戏的本质、特色、风格等进行恰如其分的总结,对其不足予以指导,不仅帮助黄梅戏提高品质,推动了黄梅戏的发展,还大大提高了黄梅戏的知名度。这个时期黄梅戏理论最引人注目的成果,是王兆乾1952年完成了戏曲音乐研究著作《黄梅戏音乐》。该书涉及黄梅戏历史、声腔音乐及艺术价值、美学风格等,除论述中的例曲外,还荟萃了许多黄梅戏音乐曲调,计有打击乐(锣鼓经和锣鼓曲牌)42支、管弦乐曲牌10支、花腔50目139曲、正本戏唱腔12类135曲,为黄梅戏声腔音乐理论奠定了基础。

因此本文认为:1952年11月的上海戏曲观摩演出,是黄梅戏发展的一个机遇,也是黄梅戏发展的一个重大转捩点,标志着"黄梅戏"的正式定名。

关于黄梅戏历史发展的几点启示

徐子方[*]

摘 要：文化认同是地方戏曲发生发展的土壤，世俗生活浓郁的黄梅调是黄梅戏在南方广泛传播的原始基因；主动入城、自觉雅化是民间艺术进一步提升的必由之路；无论市场化还是体制化，黄梅戏艺人都善于抓住机遇，因势利导，最大限度地获取支持；人才队伍的整齐全面和络绎不绝是黄梅戏的一大亮点。黄梅戏的成功原因固然很多，有一批热爱艺术、终身为之奉献的人才是关键中的关键。一流艺术家更应该重视人才培养，避免人走艺断。不仅要培养编创人员和演员，也要结合社会教育和融入学校教育体制培养观众。

关键词：黄梅戏；文化；历史；启示

在近现代戏曲发展史上，黄梅戏是一个特殊的存在。比其资历老的相邻剧种，诸如徽剧、汉剧，虽然在京剧诞生过程中起着不可忽视的作用，却始终局限于省内，未能产生全国性影响。和她同处于"五大剧种"中的其他剧种，成熟的历史也更早。而黄梅戏直到20世纪前半期，都还在安庆一隅艰难摸索，真正成熟并在省内乃至全国产生广泛影响的是新中国成立之后的短短数年间。此在中国现代戏曲史上比较独特，甚至可以称得上是"黄梅戏现象"，直到今天仍不无启发价值。学术界对此多有研究，但仍有提升和深化的空间，值得进一步分析和总结。

一、文化认同是艺术接受的关键，世俗生活浓郁的
黄梅调是黄梅戏在南方广泛传播的原始基因

文化问题向来复杂，但文化认同是地方戏曲发生发展的土壤，与艺术接受密切相关，涉及黄梅戏为何在20世纪50年代后在南方迅速而广泛传播的根本问题，必须从根本上弄清楚。今天看来，这个问题可从多个角度理解。一方面，从源流看，中国戏曲有着两大源头：一是《史记·滑稽列传》记载的宫廷演员优孟扮演已故令尹孙叔敖以劝谏楚王的故事，亦即所谓的"优孟衣冠"，属世俗伎乐，后世的宫廷优戏，包括角抵戏、参军戏以至宋金杂剧、院本与此一脉相承；一是活跃在民间主持宗教祭祀的神职人员巫和觋，后世的傩戏歌舞亦可归入此类。以言情为主、世俗生活浓郁的黄梅戏无疑属于前者。另一方面，戏曲为传统文化的组成部分，中国文化同样存在两大源头：长江流域的南方呈现着柔美的风格，黄河流域的

[*] 徐子方（1955— ），博士，东南大学艺术学院教授，专业方向：艺术史论。

北方其风格则表现为壮美。黄梅戏起源目前说法很多,但总不出安徽、湖北、江西的交界地带,属于长江流域,研究者公认是兼具吴文化和楚文化的双重特色,风格表现为轻柔、秀美、深情,说是南方文化的集中体现一点也不过分。它构成了黄梅戏的文化基因。

当然,从文化史的角度看,南方文化既有世俗因子又有祭祀成分。尤其是楚文化,其中的民间祭祀的成分还是相当浓厚的。我们在楚辞、南朝乐府民歌中可以明显感受到这一点。明清以后,南方民间文化逐渐与神鬼祭祀拉开了距离,更多的表现男女情爱和日常生活,我们从冯梦龙所编《挂枝儿》《山歌》等民歌时调中可以充分体会到。黄梅戏及其前身黄梅采茶调即以世俗化为主,擅长言情,风格柔美,生活气息浓厚,更重要的是与祭祀无关。这一点倒是和明清已降南方世俗文化的发展趋势相一致。近人程演生(笔名天柱外史氏)所撰《皖优谱》如此记载黄梅调:

> 今皖上各地乡村中,江以南亦有之,有所谓草台小戏者,所唱皆黄梅调,戏极淫靡,演来颇穷形尽相,乡民及游手子弟莫不乐观之,但不用以酬神。①

"不用以酬神"这一句相当重要。众所周知,"演戏酬神"是中国戏曲演出史上的一个常见现象,也是中国古代戏曲社会生存的重要途径,由此或多或少在部分戏曲内容取材、演出体式和受众成分上留下抹不去的印记。而黄梅戏偏偏"不用以酬神",说白了即与祭祀活动无关。这当然不是因为它天生具备反迷信的高贵品质,而是恰恰相反。《左传》所谓"国之大事,在祀与戎",以此类推,基层宗族祭祀亦不含糊。无论是黄梅戏还是它的前身黄梅调,其内容取材、演出体式太过世俗化,调笑型、喜剧性与宗教祭祀面临的生命悲惨、凄苦死亡的气氛格格不入,根本不具备敬神敬祖的资格,可谓上不得台盘。然这样反倒玉成了黄梅戏的生活化特征和喜剧品格,她的南方文化基因更偏于世俗化的色彩。

黄梅采茶戏的南方世俗文化基因后来同样体现在剧情和表演上,黄梅戏的曲调无论是主腔、花腔还是三腔中的彩腔、仙腔无不程度不等地体现这种基因特质。其演出行当中花脸专工戏极少,同样在某种意义上显示了黄梅戏的柔美细腻的主流风格特色,显示了金戈铁马战场杀伐以及军国大事、冤死幽魂等悲苦沉重题材非其所长。黄梅戏的经典代表作品,无论《天仙配》《女驸马》还是《牛郎织女》《打猪草》《夫妻观灯》等,无不体现上述南方世俗文化风格特点。理解这一点,也就不难理解为什么同样是省内剧种,比如号称京剧远祖的徽剧,其历史积累、传播力度都远非黄梅戏可比,却恍惚在一夜之间就被这个原本不起眼的徒孙辈后来居上,甩开了不止一条街。与之地理毗邻的淮剧、扬剧,情况也大体如此。究其原因固然复杂,但这几个剧种却有着共同特点,即都源出香火戏等宗教仪式,属于前面所分析的祭祀戏剧一类,与黄梅戏迥然不同。非但如此,和黄梅戏并称兄弟的泗州戏及其同源出苏北的拉魂腔剧种如柳琴戏、淮海戏等,它们有着大体相同的发生和发展经历,但后来达到的高度和影响力,却同样是难以同日而语。更为重要的是,上述这些剧种先后都曾进入上海,尤其是泗州戏,20世纪50年代初曾与黄梅戏一道进入上海,却未能

① 天柱外史氏:《皖优谱》,世界书局1939年版,第6页。

同时产生巨大传播效果。原因固然复杂，却也不能不让人联想起它们的北方文化基因造成南方观众的接受障碍，上海人重视现世生活情调，其深厚的南方文化情结是世人皆知的。简而言之，文化基因对受众的影响作用不能不认真考虑，世俗生活浓郁的黄梅调是黄梅戏在南方广泛传播的原始基因。

二、主动入城、自觉雅化是民间艺术进一步提升的必由之路

世界上任何一种文学或艺术，最初皆来源于民间。戏曲剧本属于民间文学，戏曲表演属于民间艺术。当然，民间不等于乡间，城市也是生活。生活有雅俗之分，民间文学、民间艺术无疑属于俗文化的范畴。与之同时，另有雅文学和高雅艺术。文学中唐诗宋词无疑是雅文学，戏曲小说则分为两类，民间小戏和宋元讲史话本属于天然的民间俗文化，而进城后受到文人士大夫关注、介入并上升为"一代之文学"的元曲则堂而皇之地进入了雅文学的殿堂。"唐诗""宋词""元曲"并称，而其中的"元曲"无疑指的是关、白、马、郑"元曲四大家"和王实甫的作品，而非此前流行于山西、河北农村戏台上的幺末杂剧。明清传奇和章回小说同样如此，没有人再把《西厢记》《牡丹亭》《长生殿》《桃花扇》乃至古代文学巅峰之作《红楼梦》看成俗文学了。俗相对于雅，自然富有生活气息，值得珍视。民间文学、民间艺术如果想要保留原汁原味，当然不能脱离民间，但如果想要进一步提升自己，雅化、正规化是其必由之路。雅文化使得生活更精致，而精致恰恰是艺术成熟的主要标志。这也是文学或艺术成为经典并有希望置于世界民族之林的前提和基础。就地方戏曲而言，乡土气息固然重要，但不能因此满足于乡间村头，否则只能永远停留在小戏和地摊艺术层面。考虑到城乡差别、城市观众的欣赏层次与要求，雅化、正规化最为现实也最有效的道路便是进城。

由于民间艺术特有的简陋环境，黄梅戏早期演出资料大多未能保存下来。仅就学术界所能见到的史料，可知黄梅戏进城首选目标就是安庆。早在1925年，怀宁县的黄梅戏演员（老生）白云芳即率领半职业戏班首次进抵安庆市郊十里铺演出，虽然并未真正进城，而且不久又被迫返回乡里，但无论如何这是黄梅戏主动尝试进城的第一步。尤其安庆为当时的安徽省会，在省内地位和影响无与伦比，黄梅戏艺人这一步就更值得重视。次年，著名黄梅戏演员丁永泉牵头金老三戏班即正式进入安庆市区演唱，成功完成了黄梅戏进城演出的创举。非但如此，当年底，黄梅戏爱好者葛大祥出面租借安庆中兴旅馆供黄梅戏演唱，首次打出"皖剧"旗号，虽一度因当局扣押、勒索险遭夭折，但由于机智应对终于涉险过关，且借机出了首张演出海报，扩大了传播效果。事情当然不会一帆风顺。1927年，因种种天灾人祸，进城的黄梅戏艺人被迫返回乡里，而且在以后两三年内只能在乡村草台维持生存。然而可贵的是，他们并未由此气馁，而是不断积蓄力量寻找机会。终于在1931年，以"新舞台""爱仁戏院"为标志，黄梅戏正式进入安庆市扎根。"扎根"一词用在此处并非言过其实，它意味着比较稳定地在此地生存和发展，即使遭遇致命摧残也能够做到"野火烧不尽，春风吹又生"。一个明显的例子，便是1933年黄梅戏艺人潘孝慈、查文艳、张西法等人又一次被官兵敲诈，甚至被逼具结"永不在安庆唱黄梅戏"，但最终后者仍旧未能将

黄梅戏逐出安庆。这就充分说明，黄梅戏艺人主动进城，追求正规化，提升艺术品位，至此已成不可阻挡之势。

对于不断进取、永不满足的黄梅戏艺人来说，成功进入省城安庆只是他们拓宽视野、完善自身和扩大影响的第一步，在完成迈出这一步之后，他们又把进取的目标指向了省外，指向了上海。近代以后，作为长江流域最大的中外通商口岸，上海同时又是中国第一大城市，经济文化的影响比起安庆又非同日而语。更为重要的是，上海离安徽最近，沿长江东下特别方便，况且此前已有大量安徽人前往打工，形成较大的同乡势力，黄梅戏艺人看准并利用了这一点。1933年，张云风、丁华清、张先进等利用同乡关系进入上海演出，算是打了个前站。次年，丁永泉等大批黄梅戏艺人进入上海。与当年由乡村进入城市一样，这一次黄梅戏艺人向上海演出市场冲击当然也不会一帆风顺。1937年，由于日寇入侵造成的战火动乱，加上自身的原因，黄梅戏艺人离开上海，回到了安庆。实事求是地说，这期间进入上海的戏曲剧种很多，诸如京剧、评剧、沪剧、越剧、淮剧、扬剧等，黄梅戏在其中并不占优势；相反，由于表演手段简陋，加上方言不同造成的语言隔阂，此次黄梅戏进上海并不能算是成功，用艺人们自己的话说是"放了个哑炮"。但无论如何，总是让他们的艺术视野和演出水平上了一个新台阶，同时通过交流、比较也看到了自身差距，后面的努力也有了方向。正是建立在屡败屡战、百折不回的基础上，1952年黄梅戏再进上海，一举获得了成功，这已经是尽人皆知的事实。

历史上，黄梅调起源于湖北黄梅，辗转进入相邻安徽安庆一带乡村后形成黄梅戏。萌芽阶段的黄梅调只有表演者，没有表演团体，采用的是山歌、茶歌、采茶灯、凤阳花鼓调等民间小调，结合旱船、龙舟等民间歌舞形式，后来发展成民间小戏，也仅是活动在乡村只有两三个脚色的二小戏、三小戏，虽属戏曲但很简陋。如果从业艺人满足于此，黄梅戏不会有今天。事实上是黄梅戏艺人永不满足，不断尝试进城，寻求更大、更为宽广的发展空间，而且遇挫不悔，百折不挠，这既是老一辈艺人不甘平庸、不断开拓进取的表现，更是黄梅戏艺术迅速崛起的直接动因。长期以来，由于强调阶级斗争，在"人民性"的口号下过分抬高民间性，割裂普及和提高之间的关系，甚至有意贬低文人参与的作用，将雅化、规范化和僵化、艺术活力窒息等同起来。这是一个认识误区，必须彻底抛弃。

三、市场化和体制化各有利弊，关键在于抓住机遇，因势利导

中国戏曲史是一个特殊存在。作为一代表演艺术，她从诞生伊始即面临如何适应演出市场的问题，亦称市场化。而自1949年中华人民共和国成立，其被纳入现行体制，艺人成了国家干部，戏曲面对的主要不是市场需求而是配合中心任务，成为党和国家文化宣传事业的一部分，可称体制化。进而言之，以新中国建立为界，此前戏曲人才队伍靠的是市场化（爱好、以此谋生），此后更多是体制化（传统艺人成功转型，有意培养新人）。具体而言，20世纪50年代后，戏曲界面临的问题即从此前的适应市场而转向如何适应体制。改革开放以后又重提市场化，且作为新时期戏改的主要目标和任务。然而坦白地说，体制不

发生根本改变，完全市场化即无可能，因势利导方能成功转型。况且站在艺术辩证法的高度分析，市场化和体制化各有利弊，不能绝对化，更不能一概而论。完全市场化将导致戏曲作为传统文化遗产失去保护，在现代化经济浪潮中有中断乃至泯灭的可能。而完全失去引导有可能导致其与中心任务和主流意识形态的疏离，不符合中国国情。体制化固然有违舞台艺术本质，但有助于在国家层面进行必要的引导和保护，在举国体制干大事的背景下有时候能起到事半功倍的作用。黄梅戏之所以能在相对恶劣的环境中发展，由小变大，由弱变强，就在于面对现实，抓住机遇，利用体制优势，作为杠杆，实现弯道超车。

研究表明，黄梅戏发展史上先后出现过6次发展机遇，艺术家们都适时地抓住了。

前两次发生在新中国成立之前。第一次机遇，是利用第一次大革命时期的社会变革氛围，进安庆，舍十吊钱，巧妙化解地方官府爪牙敲诈勒索，同时争取到发海报演戏的权利，从此在城市扎下根。第二次机遇如前所述，是利用上海同乡喜爱家乡戏的心理，将黄梅戏引入上海，同时获得向京剧、评剧交流学习的机会，而且开创了女演员登台演出的黄梅戏新阶段。后四次机遇都发生在新中国成立之后。第三次是在1952年，其时安徽省会已由安庆迁至合肥。黄梅戏艺术家利用"安徽省暑期艺人训练班"展览演出的机会，推出《游春》《梁山伯与祝英台》《新事新办》等精品剧目，将黄梅戏影响由安庆一隅推向全省，并借此引起前来观摩的华东戏曲研究院相关人士的关注，其中包括昆曲《十五贯》的改编者陈静、越剧《梁山伯与祝英台》的改编者徐进这些有影响的艺术家，从而为以后黄梅戏唱红上海打好基础。第四次机遇，是利用应华东戏曲研究院邀赴沪演出的机会，推出《打猪草》《柳树井》等精品，将黄梅戏唱响上海，并获得空前成功，受到贺绿汀、张拓、卫明、陈芷等音乐界、戏剧界专业人士的高度评价。当时进入上海的戏曲剧种同样很多，诸如京剧、评剧、沪剧、越剧、淮剧、扬剧等历史悠久且实力不俗的剧种，但黄梅戏在其中获得成功最大，甚至可说绝无仅有。第五次机遇，利用黄梅戏在上海演出的巨大成功，获得安徽省领导的重视和支持，迅速提升其在省内的影响力和话语权，诸如建立安徽省黄梅戏剧院，在体制上将黄梅戏由安庆扩大至安徽全省，真正确立黄梅戏的"皖剧"地位。第六次机遇，利用赴朝慰问演出、"华东地区戏曲观摩会演"和随后拍摄黄梅戏电影的机会，推出《天仙配》等精品力作，将黄梅戏唱响全国和海外，获得空前成功。

至此不难看出，促成黄梅戏在长期艰难困苦中发展的原因，除了前述勇于进取、主动进城，不断提升自己而外，善于审时度势、抓住机遇也是重要的一环。无论新中国成立前面对市场竞争还是后来面对体制管理，其都不安于现状，不断寻找机会，及时抓住机遇，因势利导，方能出奇制胜，获得超常发展。市场化和体制化皆由社会历史的大环境所决定，非艺术家们所能改变。既然无法改变，就必须以积极的态度去面对和适应，切切实实趋利避害。这一点，也是黄梅戏历史发展给我们的重要启示之一。

四、人才建设：不仅培养编创人员和演员，也包括培养观众

人才培养和队伍建设，是当代戏曲面临的共同问题。根据艺术三要素理论，这里所说

的人才队伍,既包括艺术品的创造者,也包括受众。任何一门艺术,如果没有一大批热心于此并为之奋斗不止的人才,没有欣赏者(观众),无疑会在当今竞争激烈的社会文化格局中被淘汰。其实何止现代,历史同样如此。黄梅戏从萌芽破土、艰难求生到最终脱颖而出,正是由于始终有一批深爱于此、安身立命并为之献身的艺人以及人数更多的内行戏迷而非普通看客,他们中有些后来成了著名演员。这其中有的是有意培养,更多的是发自天性的爱好。市场化时代如此,体制化时代同样如此,只不过表现形式不同而已。

根据现有资料,历史上的黄梅戏人才队伍大体分为如下几种类型。新中国成立前主要包括两类:一类是原本有较好身份,后来完全出于个人爱好,自觉投身黄梅戏事业。这方面如"拎过考篮"并有可能做"幕宾"的洪海波,做"砻子"的能工巧匠蔡仲贤,裁缝董焕文,"童养媳"胡普伢,学徒潘孝慈、潘泽海等。比较典型的是蔡天赐,他原是安庆市北门外一个有钱人家的"养子","天赐"之名可见其在蔡家的地位。作为"大少爷"的他,原本日子可以过得很滋润,可还是"无可救药"地爱上了黄梅戏,整天和"下九流"的艺人们泡在一起,有时还登台演出。如此"不成器",最终激怒蔡家,将其赶出家门,从此"戏迷"如愿成了黄梅戏演员。另一类,黄梅戏演员起初入道是出于生计,以此为谋生手段,可一旦走上这条道路即全身心投入,终生奉献。此类演员占绝大多数,诸如邢绣娘、叶炳池、咎双印、汤怀仁、胡玉庭、徐雨文、丁永泉、严凤英等,对黄梅戏的历史贡献最大的也是这一批人。上述两类人之外,还有从其他剧种改行过来的,如著名表演艺术家王少舫以及严昌明、查文艳等人。另外值得提出的是艺人家传,如王少舫的妹妹王少梅、丁永泉的女儿丁翠霞、儿子丁紫臣、潘泽海的女儿潘景俐等。上述诸人有很多在新中国成立后仍旧活跃在黄梅戏舞台上,继续在舞台演出和人才培养工作中作出奉献,其中尤以严凤英、王少舫为突出代表。新中国成立之后,黄梅戏开始进入体制化,人才培养也由过去自发的师徒传授而向系统的学校教育转化,安徽省戏校以及省内各地市相关戏校培养了一大批黄梅戏骨干,诸如著名的黄梅戏五朵金花马兰、吴琼、吴亚玲、袁玫、杨俊以及黄新德、黄东风、赵媛媛、李文等。除了戏校外,各地演出院团也利用自己的优势培养人才,这方面最为成功的是韩再芬。她在黄梅戏的熏陶下长大,10岁的时候她被安庆黄梅戏剧团录取,成为班里年纪最小的学生。一年后,在安庆地区青年演员基本功的比赛中,她就崭露头角;两年后她12岁时就在团里挑大梁,担任《窦娥冤》的主角。现在韩再芬已成长为新时代黄梅戏的领军人物。

总而言之,人才队伍的整齐全面和络绎不绝是黄梅戏的一大亮点。未来在于传承和创新并举,人才培养是关键,不仅铸就历史,更决定未来。黄梅戏的成功原因固然很多,有一批热爱艺术、终身为之奉献的人才是关键中的关键。新中国成立之前固不必说,后来在体制内有意培养且形式多样更值得关注。业内人士常说黄梅戏的人才队伍构成合理,代际分明,严凤英之后有马兰,马兰之后有韩再芬,在他们周围同样活跃着一大批德艺双馨的艺术家群体。这是一代艺术黄梅戏的幸运,也是其成功秘诀和未来希望。在国内戏曲界普遍感到人才队伍青黄不接的危机的情况下,黄梅戏的这一亮点尤其值得重视。更值得指出的是,一流艺术家更应该重视人才培养,避免人走艺断。不仅培养编创人员和演

员,也包括结合社会教育和融入学校教育体制培养观众,这是两条腿走路。就后一点而言,黄梅戏同样有着成功的经验。分别依托于安庆市和安庆师大的安庆再芬黄梅艺术剧院和黄梅剧艺术学院是一个值得肯定的尝试。

结　　语

总而言之,黄梅戏的历史比较独特,它的前半段是在为着生存和发展而主动入城,上下求索,百折不回,表明显示一代艺术的韧性和生命力;后半段则是借助于社会大变革的机会,及时抓住机遇,充分发挥体制优势,凝练队伍,强化传播,扩大影响,由局于一隅而享誉全国和海外,堪称黄梅戏现象。这一切都表明,任何艺术的发展都必须植根于哺育自己的文化土壤,起于俗,趋于雅,雅俗并存。无论处于市场竞争还是融入体制,都必须与时俱进,抓住机遇,积极构建人才高地,不断进取。也只有如此,才会有未来。

黄梅戏起源地考辨

徐章程*

摘　要：关于黄梅戏的起源地，目前有"安徽安庆"和"湖北黄梅"两说。甄别出"湖北黄梅说"所依据的伪史料之后，我们发现，1879年前的史料中，未见黄梅县有采茶戏的记载。清乾隆年间，黄梅县灾民向安庆地区传播采茶调的说法，与清代志书上的水灾记录相悖。早期黄梅戏继承了安徽青阳腔的"一唱众和，仅用锣鼓伴奏"的特征和剧本。1825年《怀宁县志》和1828年《宿松县志》中有与"以歌舞演故事"接近的采茶演艺风俗的记载。在清代，"黄梅调"是安庆怀宁一带"淫戏"的特定称谓。至今尚未发现1879年前从外地向安庆地区传入黄梅调的史料记载。因此，认定安庆地区为黄梅戏的起源地，更加符合历史事实，更加科学。

关键词：黄梅戏；采茶戏；起源地

黄梅戏是以安庆方言演唱的安徽省地方剧种。最早记载黄梅戏的文献是清光绪五年（1879）10月14日的《申报》，上面有关于每年在安庆关外演出"黄梅淫戏"（黄梅调）的报道[①]。当时的黄梅调，已经是正规剧种。音乐家张锐1954年在安庆学习安徽黄梅调时的日记中写道："老腔的节奏较简单，音域也较小，曲调变化也不大，但却带有浓厚的乡土味道，特别是当地群众用安庆话唱起来，听了觉得自然、朴素、清切……老腔更接近民歌一些……太湖一带的唱腔还带有山歌味道……"[②]1956年，由安徽省黄梅戏剧团演员严凤英和王少舫主演的黄梅戏电影《天仙配》公开上映，黄梅戏开始从安徽走向全国[③]。

关于黄梅戏的起源地，目前还存在争议，"安徽安庆"[④]和"湖北黄梅"[⑤]两说并存。

王兆乾《黄梅戏音乐》（1957）是第一本黄梅戏研究专著，具有重要的学术价值。该书的第一章"关于黄梅戏及其音乐的历史沿革"中写道："黄梅戏是从农村中成长起来的民间小戏，史籍上找不到关于它的记载，它的发生、发展情形，很难从现成的材料中找出线索，

* 徐章程（1970—　　），博士，广西百色学院教授，专业方向：信息技术和戏剧史。
① 《黄梅淫戏》，《申报》1879年10月14日。
② 张锐：《学习民间音乐的日记——安徽"黄梅调"部分》，《人民音乐》1954年第2期。
③ 严凤英：《我演七仙女》，《中国电影》1956年第S3期。
④ 张贺：《黄梅戏起源有新说》，《人民日报》2017年1月12日；安庆市黄梅戏剧院：《黄梅戏起源》，中国戏剧出版社2018年版，第416—422页。
⑤ 屈桂春：《黄梅戏由鄂入皖原因探析》，《湖北广播电视大学学报》2008年第2期；桂也丹：《清歌妙舞源远流长——黄梅戏溯源》，《戏剧之家》2009年第1期。

加以肯定。"①因当时条件所限,王兆乾没有深究黄梅戏古代文献史料,所以对黄梅戏起源的考证有一定的局限性。

在信息技术发达的今天,黄梅戏相关史料陆续被发现。黄梅戏溯源,属于文化史考证范畴,研究者理应以科学、求真、求实的态度,慎重探究。遗憾的是,有些史料被嫁接或篡改,甚至还出现了一些凭空杜撰的"史料"。这些被人为加工裁剪的伪史料,混淆视听,甚至以讹传讹,导致黄梅戏起源地争议不断,无法形成定论。

本文将首先甄别与黄梅戏溯源研究直接相关的伪史料,然后分别对"湖北黄梅说"和"安徽安庆说"所依据的核心文献史料进行剖析,进一步为黄梅戏溯源。

一、黄梅戏伪史料的甄别

黄梅戏溯源研究中,有的史料出处被更改。桂靖雷《黄梅采茶戏流行区域历史文献资料辑录》中,有段记载:"近俗以十五日为灯节,有所谓花灯者,妆饰男妇,沿门唱杨花柳曲及荷花采茶等歌,摘自光绪二年《黄梅县志》。"②笔者查阅了光绪二年(1876)《黄梅县志》,发现该志中根本没有上述记载。进一步检索发现,该记载的内容来源于民国十年(1921)《湖北通志》卷二十一"风俗"篇③,如图 1 所示。光绪二年(1876)《黄梅县志》卷六"风俗"中,有"上元夕张灯"的记载④,但没有采茶演艺的内容。

图 1　民国十年(1921)《湖北通志》中关于采茶的记载

① 王兆乾:《黄梅戏音乐》,安徽人民出版社 1957 年版,第 1 页。
② 桂靖雷:《黄梅采茶戏流行区域历史文献资料辑录》,《湖北文史资料》1996 年第 2 期。
③ 吕调元、刘承恩修,张仲炘、杨承禧纂:《湖北通志》卷二十一,民国十年刻本。
④ (清)覃瀚元、(清)袁瓒修,(清)宛名昌等纂:《黄梅县志》卷六,清光绪二年刻本。

有的史料的内容被修改并添加了新内容。1991年,桂遇秋从清代江西文人何元炳的诗集《焦桐别墅诗草》中找到一首采茶诗:"拣得新茶绮绿窗,下河调子赛无双。如今不唱江南曲,都作黄梅县里腔。"①笔者查阅了何元炳的《焦桐别墅诗草》诗集,并获得了记载有"都作黄梅县里腔"页面的照片,如图2所示。该诗是卷四中七言绝组诗《采茶曲》的第六首。对照图二和桂遇秋论文中的诗句,不难发现,桂遇秋作了三处改动:其一,第一句的"倚绿窗"被改为"绮绿窗";其二,第三句的"如何"被改为"如今";其三,添加了"下河调(黄梅腔)标题"。"倚"变成"绮"也可能是因为排版错误,但另外两处的改动是无疑的。桂遇秋在何元炳诗作的基础上"创作"了新诗《下河调(黄梅腔)》,并认定诗中的"下河调"为剧种名,并等同于黄梅腔,试图证明清同治年间黄梅采茶戏已存在,并已在赣东北地区传播。②

图2 清代何元炳卷四首页和第六页《采茶曲》(拍自江西省图书馆)

结合《采茶曲》组诗的最后一句"预祝蒙山岭上春"的"蒙山"以及诗中"江南"等地理信息,又因为何元炳是江西人,我们可以推断,该诗是何元炳在江西"蒙山"(新余市和宜春市之间)一带旅游时,听到了"拣得新茶"的茶农演唱采茶歌后所作。由于新余和宜春地处赣江下游,诗中"下河调子"可能是赣江下游的调子。同处赣江下游的南昌市新建县,至今还保留了采茶戏中的下河调。③"都作黄梅县里腔",可能因为何元炳当时遇见了很多从湖北黄梅县来江西"蒙山"一带务工的茶农,这些茶农都演唱着黄梅县的采茶歌。值得注意的是,茶山上的采茶歌不是采茶戏,而且该诗与安徽无关。④ 2009年,桂也丹未作深究,直

①② 桂遇秋:《采茶诗句赋黄梅——何元炳的〈下河调〉茶诗小释》,《农业考古》1991年第4期。
③ 蔡颖辉:《呵护独特戏曲之花 唱响昌邑"下河调"》,《江西日报》2018年4月18日。
④ 徐章程、邹文栋:《清代何元炳〈采茶曲〉新考》,《农业考古》2023年第2期。

接引用桂遇秋的新诗,并声称"这首诗为后人研究黄梅戏的历史渊源,提供了有力的佐证"①。这样的引用和推论,实为以讹传讹。

此外,还出现了凭空杜撰的伪史料。屈桂春《黄梅戏由鄂入皖原因探析》中写道:"据清《黄梅县志》载:乾隆三十九年(1774),湖北黄梅'洪水横溢,江堤尽溃,灾民众出'。"②笔者查阅了清光绪二年(1876)《黄梅县志》卷三十七"祥异"篇③,发现乾隆三十九年(1774)黄梅县既没有发生水灾,也没有发生旱灾,如图3所示。记录了清乾隆年间"祥异"的两部《黄梅县志》(乾隆五十四年和光绪二年)中,都没有"洪水横溢,江堤尽溃,灾民众出"的记载。

图3 清光绪二年《黄梅县志》卷三十七"祥异"第四页

从图3还可以看出,乾隆五十年(1785)黄梅县大旱;乾隆五十一年(1786),黄梅县既没有大水,也没有大旱。因此,乾隆五十年和五十一年黄梅县发大水的"传说"④,与清道光二年(1822)《黄梅县志》上的记载相悖。

安徽宿松县与湖北黄梅县接壤,但相对于黄梅县,地处长江下游。从乾隆十九年(1754)到道光三十年(1850),宿松县发生水灾20次,黄梅县发生水灾19次,黄梅县发生

① 桂也丹:《清歌妙舞源远流长——黄梅戏溯源》,《戏剧之家》2009年第1期。
② 屈桂春:《黄梅戏由鄂入皖原因探析》,《湖北广播电视大学学报》2008年第2期。
③ (清)覃瀚元、(清)袁瓒修,(清)宛名昌等纂:《黄梅县志》卷三十七,光绪二年刻本。
④ 王长安:《黄梅戏历史与现状之思考》,《戏曲研究》(第76辑),文化艺术出版社2008年版,第278页;陆洪非:《黄梅戏源流》,安徽文艺出版社1985年版,第11页。

水灾的同时,宿松县也发生水灾。① 如果黄梅县灾民要逃往安庆地区,宿松县是必经之地,所以"大水冲来了黄梅戏"是水话。②

以上甄别出的伪史料,如不深究,不容易被发现。在此逐一列出,供研究人员参考,希望能引起戏曲研究专家们的重视。

二、"湖北黄梅说"史料证据的剖析

"湖北黄梅说"的主要论点是清乾隆年间,黄梅县水灾频发,逃水荒的灾民来到安徽安庆地区,用卖唱的方式乞讨为生。安庆地区的艺人们,在黄梅县灾民传来的采茶歌的基础上,发展了黄梅调剧种。上文所述的伪史料均与"湖北黄梅说"有关,第三个伪史料已经否定了"湖北黄梅说"。为了慎重起见,下面进一步对"湖北黄梅说"依据的核心文献史料进行剖析。

道光九年(1829)别齐霖有一首竹枝词云:"多云山上稻荪多,太白湖中鱼云波。相约今年酬社主,村村齐唱采茶歌。一邑喜采本县近事,附会其词,演唱采茶歌。"③笔者已考证,此诗无误。道光元年(1821)《天门县志》卷十九"选举"中记载:"别文棨,号齐霖,拔贡,黄梅训导,河南内黄县知县。"④诗中的"社主",与何元炳《采茶曲》第一句中的"社公社母"应该是一个意思。众所周知,采茶歌与"以歌舞演故事"的采茶戏有着本质的区别。⑤ 在清代,采茶戏是遭官方禁演的淫戏。当年在黄梅县任训导的别齐霖,是不可能赞颂采茶戏的。然而,采茶歌属于民歌范畴,自古就受到文人墨客的青睐。⑥诗中"酬社主"方式是唱采茶歌而不是唱采茶戏。"村村齐唱采茶歌"只能说明,清代黄梅县采茶歌盛行。但是,从采茶歌到采茶戏还有很长的路要走。

清同治年间何元炳的"都作黄梅县里腔"诗句,也被当作"湖北黄梅说"的一个史料依据。实际上,如上文所述,该诗只能作为江西"蒙山"一带茶山上有过黄梅县茶歌演唱的证明。茶山上的茶歌是茶农在劳动过程中或休息时,为解乏而演唱的山歌,而不是"以歌舞演故事"的采茶戏。桂遇秋的"茶山上相互竞唱采茶戏"的观点⑦,存在概念性的错误。因此,这首诗不能作为清同治年间黄梅县存在采茶戏的证明。

众所周知,全国各地产茶的地区都有采茶歌。清雍正七年(1729)《六安州志》卷四"山川"中,收录了顺治年间进士徐致觉的一首诗:"……竹箭万竿非渭水,村墟一带尽流沙。

① 王秋贵:《大水冲来了黄梅戏?》,《黄梅戏艺术》2018年第3期。
② 昭夫:《黄梅戏源于黄梅是"水"话》,《黄梅戏艺术》2007年第4期。
③ 桂靖雷:《黄梅采茶戏流行区域历史文献资料辑录》,《湖北文史资料》1996年第2期。
④ (清)王希琮修、(清)张锡谷纂:《天门县志》卷十九,道光元年尊经阁藏板。
⑤ 刘文峰:《以歌舞演故事——简论王国维对戏曲基本特征的认识及意义》,《戏曲研究》(第54辑),文化艺术出版社1998年版,第44—54页;许畅、李海萌:《采茶与采茶戏关系之研究》,《当代音乐》第2017年第3期。
⑥ 王秋贵:《采茶的足迹》,《黄梅戏艺术》2018年第1期。
⑦ 桂遇秋:《采茶诗句赋黄梅——何元炳的〈下河调〉茶诗小释》,《农业考古》1991年第4期。

风光只有春三月,处处山头唱采茶。"①安徽六安的"处处山头唱采茶"、湖北黄梅的"村村齐唱采茶歌"和"都作黄梅县里腔",说的只是采茶歌,而不是采茶戏,都不能作为黄梅戏起源地的依据。

民国十年(1921)《宿松县志》中关于黄梅县采茶戏的记载,也常被当作"湖北黄梅说"的一则史料依据。该志卷十九"实业"中道:"邑境西南,与黄梅接壤,梅俗好演采茶小戏,亦称黄梅戏,其实则为诲淫之剧品。邑青年子弟,当逢场作戏时,亦或有习之者然。"②该记载中的"黄梅戏",只是黄梅县"采茶小戏"的简称而已,而不是当时的安徽黄梅调。程演生在《皖优谱》(1939年)中"(黄梅调)他省无此戏也"③的表述以及王民基在《黄梅采茶戏唱腔集》(1959年)中"黄梅采茶戏是我省优秀地方戏剧种之一……目前为了满足社会需要,演出移植了很多剧目,唱安徽黄梅调"④的记载,表明黄梅采茶戏与安徽黄梅调是两个不同的剧种。相对于安徽黄梅调,黄梅县采茶戏的最早记载晚了42年,所以1921年《宿松县志》中的记载不能作为安徽黄梅调的起源依据。

综上所述,在安徽黄梅调被《申报》最先报道的1879年之前,史料中未见有黄梅县采茶戏的记载。清乾隆年间黄梅县灾民向安庆地区传播采茶歌的说法,与官方志书上的水灾记录相悖。全国各地产茶的地区都有采茶歌,清代诗歌中有关黄梅县采茶歌的记载,仅为黄梅县在清代有采茶歌演唱的证明。采茶歌与"以歌舞演故事"为特征的采茶戏有着本质的区别。因此,建立在部分伪史料基础上的"湖北黄梅说"不能成立。

三、"安徽安庆说"史料证据剖析

黄梅戏是用安庆方言演唱的安徽省地方剧种,是从安徽走向全国的。这是不争的事实。王秋贵等通过田野调查发现,黄梅戏的声腔以安庆民歌为基调,黄梅戏吸收的不少民歌早在其诞生之前就已经在安庆地区流行。⑤ 黄梅戏是否起源于安庆,还需要可靠的古籍史料支撑才能予以澄清。下面对"安徽安庆说"依据的主要史料证进行剖析。

安庆地区自古文化底蕴深厚,诗歌戏曲历史悠久。安庆地区的潜山市和怀宁县是中国文学史上第一篇长篇叙事诗《孔雀东南飞》的故事发生地。"孔雀东南飞传说"于2014年入选国家级非物质文化遗产项目。元至正十六年(1356),余阙在《城隍庙碑记》中有"吹箫伐鼓,张百戏"⑥的记载。

在安庆地区,茶业自古兴盛。清康熙二十二年(1683)《安庆府志》卷五"物产"记载:"茶,六邑俱有,以桐之龙山、潜之闵山者为最。"⑦唐代诗人薛能有诗作《谢刘相公寄天柱

① (清)李懋仁纂修:《六安州志》卷四,清雍正七年刻本。
② 俞庆澜、刘昂修,张灿奎等纂:《宿松县志》卷十九,民国十年木活字本。
③ 天柱外史氏:《皖优谱》,世界书局1939年版,第8页。
④ 时白林:《黄梅戏音乐概论·序》,安徽大学出版社2022年版,第1页。
⑤ 张贺:《黄梅戏起源有新说》,《人民日报》2017年1月12日。
⑥ (清)张楷纂修:《安庆府志》卷二十六,清康熙六十年刻本。
⑦ (清)刘檠重修、(清)方都秦重纂:《安庆府志》卷五,清康熙二十二年刻本。

茶》,赞美舒州天柱茶。① 安庆地区在唐代为舒州,州治在现在的潜山市。在安徽大别山区和皖南山区,采茶歌盛行。在采茶季节,山上茶歌四起。② 另外,在清代安庆地区还流行"樵歌"和"田歌"。清康熙二十二(1682)《桐城县志》卷八"艺文"中收录了张骅的诗作《桐梓晴岚(桐山八景)》,其中写道:"樵歌远间田歌出,潭影常澄岚影明。"③清道光五年(1825)《怀宁县志》卷九"风俗"中记载:"每播种之时,主伯亚旅,一人发声,众耦亚和,长吟曼引,比兴杂陈,因声寻义,宛然竹枝,至治之象,溢于陇亩。"④"一人发声,众耦亚和"与早期黄梅戏"一唱众和"的演唱形式是一致的。

明代汤显祖在《宜黄县戏神清源师庙记》中说:"至嘉靖,弋阳之调绝,变为乐平,为徽青阳。"⑤明嘉靖年间,江西弋阳腔在与安庆仅有一江之隔的青阳县演变成青阳腔。青阳腔对黄梅戏的诞生起到了哺育作用。早期黄梅戏的"一唱众和、仅用锣鼓伴奏"的特征以及《天仙配》等传统剧目,就是从青阳腔继承和移植过来的。⑥ 黄梅戏初创时期,在剧目、班社、演员、语言特征等方面,深受潜山弹腔的影响。⑦

清康熙六十年(1721)《安庆府志》卷六"风俗"中记载:"元宵街市,悬放花灯,其名有鳌山、走马之类,又制为龙灯,长数丈,明炬环绕,或装俳优假面之戏。"⑧现今的贵池傩戏,也是一种"俳优假面之戏"。王兆乾发现,贵池傩戏中的傩腔以唱采茶歌为主⑨。

清道光五年(1825)《怀宁县志》卷九"风俗"中记载:"自人日至元夕,乡中无夜无灯,或龙、或狮、或采茶、或走马……"⑩元宵(元夕)灯会上的采茶表演,比较接近"以歌舞演故事"的采茶戏,与茶山的"采茶歌"有着本质的区别。在清代,安庆为安徽省、安庆府和怀宁县的政府共同所在地。

清道光八年(1828)《宿松县志》卷二"风俗"中记载:"十月立冬后,上冢增土,始修筑塘堰。是月,树麦已毕,农功寝息,报赛渐兴,吹豳击鼓,近或杂以新声,溺情惑志,号曰采茶,长老摈斥,亦绌郑之意云。"⑪"溺情惑志"和"长老摈斥",说明道光年间宿松县的采茶演艺是有故事的表演,与"以歌舞演故事"为特征的采茶戏比较接近。

最早记载黄梅戏的文献是清光绪五年(1879)10月14日上海《申报》第2版上篇名为《黄梅淫戏》的一则报道:"皖省北关外,每年有演唱黄梅调小戏者,一班有二十余人,并无新奇足以动人耳目。惟正戏后总有一、二出小戏,花旦、小丑演出百般丑态,与江省之花鼓

① 钱时霖:《薛能与茶》,《福建茶叶》1988年第3期。
② 徐章程:《安徽黄梅调源于黄梅时节采茶调》,《黄梅戏艺术》2021年第4期。
③ (清)胡必选原本、(清)王凝命增修:《桐城县志》卷八,清康熙二十二年增刻抄本。
④ (清)王毓芳修、(清)江东维纂:《怀宁县志》卷九,清道光五年刻本。
⑤ 苏子裕:《汤显祖〈宜黄县戏神清源师庙记〉解读》,《中华戏曲》(第30辑),文化艺术出版社2004年版,第347页。
⑥ 王兆乾:《浅谈青阳腔对黄梅戏及其亲缘剧种的影响》,《黄梅戏艺术》1982年第2期。
⑦ 鲍红:《黄梅戏初创时期对潜山弹腔的吸收和借鉴》,《戏曲艺术》2022年第4期。
⑧ (清)张楷纂修:《安庆府志》卷二十六,清康熙六十年刻本。
⑨ 王兆乾:《灯·灯会·灯戏》,《黄梅戏艺术》1992年第1期。
⑩ (清)王毓芳修、(清)江东维纂:《怀宁县志》卷九,清道光五年刻本。
⑪ (清)鄢正楷修、(清)石葆元纂:《宿松县志》卷二,清道光八年刻本。

戏无甚差别。少年子弟及乡僻妇女皆喜听之，伤风败俗莫此为甚。……屡经地方官示禁，终不能绝。刻下已届秋成，又将复炽，有地方之责者宜禁之于早也。"①"皖省北关"，是指当时的安徽省省会安庆北边的集贤关。"每年"，表示黄梅调在安庆关外已演多年。因为有"正戏"和"小戏"之分，有"花旦"和"小丑"之分，一个戏班有20余人，所以黄梅调在1879年已是正规剧种。

清光绪年间，安徽潜山文人王浣溪的"观戏诗"序中写道："采篮戏所演故事，本属无稽，然声虽淫，而事有近正者，因戏系以诗焉。"②该史料表明，在安徽潜山一带，清末所演的"淫戏"被称为"采篮戏"。诗中所述内容与《桐城奇案》《天仙配》《罗帕记》《双合镜》和《山伯访友》等黄梅戏传统剧目的内容接近，表明潜山一带的"采篮戏"的大戏在清末已经定型、成熟。清光绪十三年（1887）3月13日，上海《申报》上记载了九江府治门外"淫戏惑人"一事："九江小东门岳师门外一带，近有游棍于每晚二更后演唱采茶戏……"③值得注意的是，清末与湖北黄梅县仅有一江之隔的九江一带的"淫戏"被称为"采茶戏"，而不是"黄梅调"。因此，"黄梅调"或"黄梅淫戏"是清末安庆怀宁一带的"淫戏"的特定称谓。

1917年2月10日，《民国日报》第8版《安庆·省门采风录》中记载："北门外火药库旁，有汪家庭汪家兴等，于夏历十一夜邀集多人演唱黄梅戏……"④该报道最先直接使用了"黄梅戏"一词来描述安庆一带的戏曲活动。

程演生研究了民国时期黄梅调的分布情况和属性，在《皖优谱》中写道："今皖上各地乡村中，江以南亦有之，有所谓草台小戏者，所唱皆黄梅调。戏极淫靡，演来颇穷形尽相，乡民及游手子弟莫不乐观之。但不用以酬神，官中往往严禁搬演，他省无此戏也。"⑤可见，民国时期黄梅调主要分布在安庆（皖上是安庆的别名）地区和安徽省的江南地区。程演生曾任北京大学教授、《新青年》编辑、安徽大学校长和安徽通志馆副馆长，精通戏曲，治学严谨，自然不会是出于功利目的把戏极淫靡并且遭官方禁演的黄梅调剧种说成安徽省独有的（"他省无此戏也"）。

因为清代安庆地区的黄梅调"伤风败俗"且"戏极淫靡"，所以1879年《申报》称之为"黄梅淫戏"。在清代，起源于民间歌舞并且遭官方禁演的"淫戏"剧种有很多，如倒七戏（安徽庐剧的前身）、采茶戏、花鼓戏和三角班等。这些剧种都不是用地名来命名的，其原因可能与当时的社会意识形态有关。安庆的黄梅调和湖北省黄梅县碰巧同名，但不能仅根据"黄梅"二字来推断黄梅戏的起源地为黄梅县。在黄梅调被《申报》首次报道的1879年之前，安庆地区就已经将"黄梅"二字用于山名和庵名。清康熙六十年（1721）《安庆府志》卷二"山川"中记载："黄梅山，西北四十里，深郁，多杉木、修竹。"卷四"寺观"中记载：

① 《黄梅淫戏》，《申报》1879年10月14日。
② 汪同元：《晚清文人王浣溪采篮戏诗四首小考》，《黄梅戏艺术》1987年第4期。
③ 《淫戏惑人》，《申报》1887年3月13日。
④ 《安庆省门采风录》，《民国日报》1917年2月10日。
⑤ 天柱外史氏：《皖优谱》，世界书局1939年版，第8页。

"黄梅庵,在石镜山,邑人阮坚之,建石濮阁。"[1]黄梅山和黄梅庵都在安庆市怀宁县。在安庆地区,除了黄梅戏外,还有文南词、牛灯戏和五猖戏等剧种。[2] 在黄梅县,有采茶戏和文曲戏等戏曲剧种。[3] 可见,这些古代剧种都没有用地名命名。清代,安徽黄梅调是如何起名的,需要进一步探讨,但这不影响黄梅戏起源地的考证研究。

结　语

本文剖析了黄梅戏起源相关的文献史料,甄别出了黄梅戏溯源研究中出现的被嫁接、篡改和杜撰的伪史料。这些伪史料,均与"湖北黄梅说"直接相关,长期误导了黄梅戏历史的考证工作。本文认为,建立在部分伪史料基础上的"湖北黄梅说"不能成立,认定安庆地区为黄梅戏的起源地更符合历史事实。

[1] （清）张楷纂修:《安庆府志》,清康熙六十年刻本。
[2] 安徽省非遗保护中心:《文南词》,《江淮文史》2020年第5期;王莹、周冠安、王夔:《安庆怀宁地区稀见戏曲剧种调查报告——以牛灯戏、五猖戏为例》,《戏剧文学》2012年第8期。
[3] 桂遇秋:《文曲坐唱发微》,《黄冈师范学院学报》1989年第1期。

情挑、恋物、说书：
重审黄梅调电影的发生

李尔清[*]

摘　要：20世纪50年代，在"戏改"的语境下，黄梅戏《天仙配》成功突围，以其为蓝本的戏曲电影《天仙配》被中国香港以邵氏为代表的制片公司快速复刻，催生出"黄梅调电影"这一特殊品类。黄梅戏的传播与改造并非一蹴而就，在对历史现场的考查中可以发现，是李翰祥的恋物症候、邵氏公司对生产效率的追求共同促成了"片厂"制度的建设，从此高度风格化的形式取代了内容，渐渐成为黄梅调电影的本体。而在大规模、同质化的流水线制造中，个性化的私人表达被淹没殆尽，但仍有回声。

关键词：黄梅调电影；李翰祥；《天仙配》；恋物

回顾黄梅调电影研究史，既往的论述基本都在强调制片方迎合时代心态的策略，称其通过华美的布景、通用的国语、流行的唱腔打造出"泛中国"的形象，召唤起当时大陆移民无处宣泄的乡愁，征服了有着共同文化血脉的整个东南亚华人圈。事实大致不外如此，但在这种叙事下，从戏曲电影《天仙配》风靡香港到邵氏黄梅调电影《貂蝉》的热卖[①]，再到曼延20年的"黄梅浪潮"，黄梅戏的跨区域传播与改造似乎有一个再明晰不过的路径，整个过程的发生也因为充足的内外条件而显得水到渠成。但重回历史现场就会发现，上述的每一处成功都经历过不同程度的挫折，表面上同质化的文本背后充满了隐微的杂音。通过对各时期文本缝隙的幽微观照，可以更深刻地理解黄梅调电影的生成机制与艺术特性。

一、情的逃逸：时代改造与民间趣味同构的复调《天仙配》

谈到香港黄梅调电影的兴起，石挥导演、桑弧改编的黄梅戏电影具有绝对的启发之功。在当时，《天仙配》的影响力究竟何如？根据中国电影发行总公司的汇编材料，截至1959年底，"《天仙配》正式输出的地区有蒙古、越南、朝鲜、印尼、新加坡、斐济、加拿大、新西兰等国和中国港澳地区，观众人达286万，国内放映15万多场，观众人次达1.4亿"[②]，

[*] 李尔清（1997—　），中国人民大学国学院博士生，专业方向：中国古代文学、戏剧戏曲学。
[①] 虽然香港首部黄梅调电影是由长城公司出品的《借亲配》（1958年5月15日上映），但《貂蝉》（1958年5月28日上映）的影响力远超过《借亲配》则是不争的事实，所以研究者多将《貂蝉》视作黄梅调电影发展的重要节点。
[②] 陆洪非：《黄梅戏源流》，安徽文艺出版社1985年版，第302页。

可以说是天文数字。

实际上，《天仙配》引起大规模关注并不以电影为始。早在1952年11月，在全国第一届戏曲汇演上寂寂无名的黄梅戏转换阵地，于华东大众剧院上演，首度登场即以清新质朴的田园风格洗涤了上海都市的浮尘，正如贺绿汀所评价："他们的演出，无论是音乐、喜剧、舞蹈，都是淳朴、健康的，但又很丰富、活泼生动。在他们演出中，我仿佛闻到农村中泥土的气味，闻到了山花的芳香。"①1954年，黄梅戏又在华东区戏曲观摩演出大会斩获了多个奖项。两次公开亮相后，黄梅戏在全国名声大噪，由地方小戏摇身一变，成为当时最流行的剧种之一。

演出使用的是陆洪非根据胡玉庭口述而改编的版本。在陆的自述里，多次强调了毛泽东、周恩来、周扬等同志的指示与精神，显然这是他最重要的改编原则。在"戏改"的语境下，陆的首要任务是解决两个糟粕：一是"孝"的主题。老本中，七仙女下凡是玉帝对董永孝行的奖赏，两人的婚姻由神灵主宰，是"宿命"将他们编织在一起。二是董永和傅家的关系问题。老本中，傅家是慈善之家，傅员外是忠厚长者，他不仅没有刁难董永夫妇，还视他们为家人。而在新时代，"孝"是封建，"命"是迷信，身为农奴主的傅员外应当是穷凶极恶的、被斗争的对象。

由上可见，改编本的主题自然落在了反封建、反迷信、鼓励阶级斗争这三个方面上。②陆洪非对主要情节进行了三处较大的改动：一是七仙女下凡的动机。在新本中，七仙女的动机有两层。首先来自七仙女内生的倾向，陆洪非将天宫与人间构造成一组对子，天宫是凄清冷酷的，人间是温情热闹的，体验与观察产生的巨大落差让七仙女有了"思凡"之心。其次来自对固定对象的凝视与选择，闷闷不乐的董永与欢愉的人间环境格格不入，他的悲伤具有特殊性，引动了七仙女的共情："他那里忧愁我这里烦闷，他那里落泪我这里也心酸！"二是傅员外的形象。新本将之塑造成了市侩的恶霸，剔除其人性中的高光，使之变成纯然对董永夫妇施行压迫的反派角色。三是大结局的调性，老本以"送子"情节成全了人们对"大团圆"的期许，但这样的和解被定性为"美化封建统治者的尾巴"，故而在新本中，演到两人分别的最悲伤处即止，以期让观众对封建压迫产生痛恨的情绪。

值得注意的是，在这一过程中编者的动机与观众的接受产生了分离。在编者追求人物典型化的同时，观众感受到的是人物的扁平化。比如，七仙女自愿下凡的情节固然体现了时代提倡的反叛精神，但诚如吴组缃所言："仙女自知天条不可违抗犯，但对人间幸福不忍舍弃，而终又不得不舍弃，只好自己回天……她的内心思想是矛盾的，她的性格是复杂的……现在经过修改，仙女是自己偷偷下凡的，上天时是被金甲神奉旨再三勒着回去的，她变成一个反抗性的革命女性，矛盾成为外在的。"③悲剧的核心，也随之取消。

在编者追求立意的高度、冲突的烈度时，观众感受到的是情感的伤害。"分别"一场引

① 贺绿汀：《安徽省地方戏在沪演出观后感》，转引自陆洪非《黄梅戏源流》，安徽文艺出版社1985年版，第288页。
② 参见陆洪非：《〈天仙配〉的来龙去脉》，《黄梅戏艺术》2000年第2期。
③ 吴组缃：《看〈天仙配〉》，《北京日报》1956年10月4日、5日。

人泪下,但也让观众悲伤的情绪无所安放,所以"送子"结尾的去除遭到了强烈反对。据说1953年改编本在安庆首次演出时,出现了"戏演完了,观众不散,硬要加演送子"①的情况。安徽省委领导也被群众的呼唤惊动了,提出了加演的建议,并表示:"这是中国观众看戏的习惯问题,硬叫七仙女不送子,这甚至可以说是群众观点问题。"②最终,"送子"的结局还是没有恢复。这似乎昭示着,虽然"戏改"的推行必须考虑到民众的实际需求,但是一旦软性的感情触及阶级立场等硬性结构,意识形态对民间趣味的俯就就变得极为有限了。

在电影的改编过程中,暴露出了更明显的"裂痕"。桑弧负责剧本,在他看来,"把舞台上的一个成功的演出改编为电影剧本,首要的环节是如何进行压缩的问题"③。由于舞台演出和电影放映的客观条件不同,观众的注意力在何处、有多久,都是需要考虑的问题。舞台演出一般持续三四个小时之久,而电影的习惯则在两小时以内,这使得桑弧必须对情节作出取舍,选择的原则是基于其对戏曲情节节奏感、观赏性等方面的判断。导演石挥在拿到极富镜头感的剧本后,原本打算抛开戏曲程式的束缚,把"黄梅调"视作一种材料,以戏就影,拍摄新型的神话片,但是走进剧场后,发现普通观众的喜好与原先的设想大相径庭。

石挥特别提到了两场在初稿中被直接删去的戏——"鹊桥"和"路遇"。"鹊桥"一场是仙女们偷看凡间的戏,大家轮番对"渔、樵、耕、读"表达赞美。桑弧曾提道:"我觉得不妨把某些引子、定场诗、自报家门等加以删节,以便让出更多的篇幅来容纳剧情的推展。"④"四赞"正是一大段重现日常生活的歌舞,可以视作插入式的技巧性表演,对情节的推动起不了太大作用。可能出于对叙事效率的考虑,桑弧将之废弃了。"四赞"的片段对于编创者来说是散落在整体叙事之外的碎片,它的流露会超出理性的规定,成为潜在的麻烦,正如本·海默尔(Ben Highmore)所说:"它(日常生活)不容许任何约束力的存在……它四处逃逸。"⑤而对观赏者来说,日常生活却是最贴近自身体验、具有情感共鸣的部分。

关于大众文化,约翰·费斯克(John Fiske)曾有论述。他认为,普通大众不会完全接受强势文化所指定的精神内容,而是会通过文本与日常生活的关联程度判断其究竟是否适合自己,通过寻找主流的缝隙,权且利用他们所拥有的一切,以一种游击的姿态穿梭在强势者所建造的权力场中,生产大众文化的艺术,服务于自己的快感。⑥桑弧试图赋予已经完成内容改造的《天仙配》一个更为完整、统一的形式,删去逸出的成分,但大众早已基于自己的生活经验进行了有选择的观看与接受。石挥声称"在剧场中我曾一再坚持我的那些设想,但从观众对它热爱的反应中也一再使我动摇"⑦,最终尊重了观众的喜好,恢复了"四赞"的情节。

"路遇"一场是七仙女下凡后拦截董永的情节。七仙女大路拦完拦小路,又故意撞到

① 陆洪非:《黄梅戏源流》,安徽文艺出版社1985年版,第332页。
② 陆洪非:《物换星移几度秋——黄梅戏〈天仙配〉的演变》,常丹琦编:《名家论名剧》,首都师范大学出版社1994年版,第314页。
③④ 桑弧:《谈谈戏曲片的剧本问题》,《中国电影》1957年第4期。
⑤ (英)本·海默尔:《日常生活与文化理论导论》,王志宏译,商务印书馆2008年版,第4页。
⑥ 参见(美)约翰·费斯克:《理解大众文化》,王晓珏、宋伟杰译,中央编译出版社2001年版,第154—158页。
⑦ 石挥:《"天仙配"的导演手记》,《中国电影》1957年第5期。

董永,最后在董永的躲闪中扑了个空,场面有些难为情。桑弧和石挥从艺术本体出发,都不喜欢这场戏,因为仙女对一个不相识的男人左拦右挡、连推带撞,有"硬追求"之嫌,从人物来看不体面,从情节来看不合理。但是,为何观众对之异常钟爱,每场都反响极佳?

石挥只能以人物说服自己,他认为七仙女有着勤劳与顽皮的独特性格,而这是她能成为董永配偶的关键:"董永不能娶一个文质彬彬、弱不禁风、好吃懒做的老婆,他必须与一个不怕穷苦、能劳善做的人共同生活,这样才符合人民的想像。"[①]这样的解释或许在"戏改"的语境中是成立的,但要明确的是,在老本中"路遇"就是《天仙配》的"戏胆",有着举足轻重地位,那时董永的形象并不是农民,而是一个落魄书生,所以不存在需要一个善于劳动的七仙女与之相配的问题。

研究者多将其受欢迎的原因归结为热闹场面的呈现、智斗情节的趣味等,但类似性质的内容在《天仙配》中多次出现,这样解释如何体现"路遇"的特殊性? 而重新审视全剧后则会发现一个吊诡的现象:在这样一部以爱情为基本内容的戏剧中,"路遇"是唯一一处男女主角谈恋爱的情节。"路遇"既是两人的第一次正面邂逅,也是婚前的最后一次见面。在此之前,七仙女偷窥过董永,董永却对七仙女一无所知,彼此没有发生过实质性的联结;在此之后,两人已结为夫妇,男耕女织的夫妻生活固然幸福,也不乏关于恩爱的唱词和表演,但这种和谐基于稳定的婚姻家庭关系,而非带有一定冲动感的爱情。

具体表演的设计也极富张力。七仙女对董永有一句告白——"我愿与你配成婚",原本是依照传统闺门旦的套路来表演的,通过低头来体现女性的委婉气质,但严凤英关注到人物的性格以及乔装后村姑的身份[②],所以唱到"我愿与你"时直瞪着董永,直到给出"配成婚"这一明确的话语,才低头展示出羞涩的一面,就这样在彼此的推拉中构筑出暧昧但并不低俗的磁场。最后土地嘴里二人不成体统的"拉拉扯扯"正是传统语境始终避讳的身体书写,也是二人爱情的具象表达。七仙女试探性的一次相撞,填补的正是长期被压抑的情欲的细节。

张炼红曾谈到 20 世纪五六十年代爱情题材戏曲改编中的致命缺陷:"即把人类生活中原本生动、微妙、虚实相应、百感交融而又无可规范的爱情体验,粗率地抽空、挤压、整饬,收归于狭隘的现世层面,仅仅当作某种'社会问题'来看待和处理。既然属于一般的社会矛盾和阶级冲突,那么爱情问题的'解决'当然就可以按照阶级斗争逻辑来展开。"[③]如果说祝英台之死是以爱欲之身对意识形态所褒扬的光辉形象的殉葬,那么"路遇"就是灵动而活泼的身体的回归。在香港黄梅调电影的创作中,这一点也得到了极大的发扬。

二、物的迷恋:以形式为本体的黄梅调电影生产机制

新中国成立之初,内地戏曲电影的"出口"与政治话语勾连极深。一方面,其可以作为宣传手段,扭转对新政权不利的成分。如 20 世纪 50 年代"日内瓦会议上的新中国政府借

① 石挥:《"天仙配"的导演手记》,《中国电影》1957 年第 5 期。
② 严凤英:《我演七仙女》,《中国电影》1956 年第 3 期。
③ 张炼红:《从民间性到"人民性":戏曲改编的政治意识形态化》,《当代作家评论》2002 年第 1 期。

用梁祝的故事的浪漫及哀伤来建立超越意识形态限制的情感认同及向非社会主义国家传达自己'和平'的信息"①，打破了新中国在国际上冰冷强硬的政治形象。另一方面，它也需要借助与之亲和的势力完成传播。比如在我国香港上映时期，左派电影公司在广告宣传上给予的大力支持。但在实际的大众接受中，影片背后的立场并不重要。也就是说，香港观众更多的是接受了影片本身，而不甚关注其附带的政治属性。

在《天仙配》传播到香港之前，古装片被认为是电影中"吃力不讨好"的类型。李翰祥曾接手过但杜宇《嫦娥》的拍摄工作，结束后意犹未尽，所以想再拍一部古装片，但遭到了邵邨人的坚决反对，按李自述："我一直想拍部古装戏，苦无良策说服老板，因为他满脑子就是'古装戏不卖钱'！"②"不卖钱"的原因有二：一是彼时银幕上最受欢迎的形象是乡村姑娘，观众并不喜欢古装片，《嫦娥》反响惨淡就是一力证；二是古装片需要制作大量的服装、布景、道具，而邵氏当时毫无此类基础。显然，出于商业利益考虑，时装戏是更加"多快好省"的选择，"电懋"（国际电影懋业有限公司）也正是借此一家独大。

《天仙配》提供了古装戏如何大卖特卖的范本，邵邨人认为《天仙配》的成功不在于古装，而在于它"是部由头唱到尾的歌唱片"③。在上映期间，李翰祥也发现了一个奇怪现象："一到歌唱的时候，音乐过门一完，银幕下的很多观众也低声地跟着银幕上的严凤英和王少舫齐哼哼。"④石挥也曾经有过类似感受，尽管他抱着忽略黄梅戏音乐的前见走进剧场，但是："奇怪，首先吸引我的是黄梅戏的曲调，那种浓厚的泥土气息听上去确是动人。"⑤由此观之，黄梅戏电影最原始的吸引力来自音乐，或者说歌唱的形式，而这种优势甚至能抹平古装带来的票房劣势。

也就是说在20世纪50年代香港黄梅调电影的构思中，贯穿始终的歌唱是最先确立的元素。而之所以拍古装故事，则是因为戏曲表演和现代生活本身存在隔膜。可以说，戏曲的形式大大制约了内容。梅兰芳在反思自己早期时装戏演出时说："时装戏表演的是现代故事。演员在舞台上的动作，应尽量接近我们日常生活里的形态，这就不可能像歌舞剧那样处处把它舞蹈化了。在这个条件之下，京剧演员从小练成功的和经常在台上用的那些舞蹈，全都学非所用，大有'英雄无用武之地'之势。"⑥所以，古装依附着戏曲歌唱，也作为一个核心元素被确定下来。

作为黄梅调电影的代表导演，李翰祥对考据学十分迷恋，大女儿李燕萍回忆道："他做服装，会有资料给你看，例如一根飘带该如何，也是有根有据的。如果是宫廷的服装，式样是完全不会改动的。"⑦李翰祥对道具的历史忠实度有着近乎苛刻的要求，他也始终在汲

① 徐兰君：《"哀伤"的意义：五十年代的梁祝热及越剧的流行》，《文学评论》2010年第11期。
② 李翰祥：《三十年细说从头》，北京联合出版公司2017年版，第445—446页。
③ 李翰祥：《三十年细说从头》，北京联合出版公司2017年版，第446页。
④ 李翰祥：《三十年细说从头》，北京联合出版公司2017年版，第444页。
⑤ 石挥：《"天仙配"的导演手记》，《中国电影》1957年第5期。
⑥ 梅兰芳：《舞台生活四十年》，傅谨主编：《梅兰芳全集》（第四卷），中国戏剧出版社2016年版，第303—304页。
⑦ 李燕萍：《口述历史：李燕萍》，黄爱玲编：《风花雪月李翰祥》，香港电影资料馆2007年版，第169页。

取文物方面的知识,读《三礼图》,看《车服志》和各朝会要的《舆服志》,甚至临摹武梁祠的石刻,分析《清明上河图》的人物生活面貌……诸如此类,针对"物"的努力不胜枚举。

李翰祥的考古方式可以说是一种无需媒介的恋物。在兰克史学的视域下,一切的物皆可解释为社会生活尤其政治生活的遗产,但李并没有把物归置于宏大的历史叙事,而是始终执着于独立的物之本身的形态,不借助象征性的释义,仅作一种朴素的还原。从一些影片的开头也能看出这一点,如《貂蝉》的开头先是凹凸的、有实物感的画像砖的展示,再到平面的绘画卷轴的展开,再到实拍场景。这样一组"文物—绘画—实景"的序列,有如故事的"元图像"。一方面,它总领剧情,是说书的开场,也是诗意的"兴";另一方面,它展示的是影片的自我观察与反思。

而在后世阐释中不断被提到的观念中的"一个金碧辉煌的中国",实际上与李的本意背道而驰。在拍摄《貂蝉》时,他认为三国时代的门窗、梁柱等建筑形制都应该呈原木色,但因为彩色电影正在方兴未艾的阶段,对色彩的使用格外强调,结果过犹不及,做出了红柱子、绿雕栏,而使一堂布景变成了明清样式。① 这也导致李翰祥本人对《貂蝉》很不满意。尽管整部戏一举斩获亚洲影展最佳编剧、最佳导演、最佳女主角、最佳音乐、最佳剪接五项大奖,是香港影史上的里程碑之作,他依然觉得这部片子"不伦不类,非驴非马"②。

虽然李翰祥将黄梅调电影一概贬斥为"通俗演义",但他对故事原型历史原貌的热情丝毫不减。比如《江山美人》,主要是根据京剧《游龙戏凤》改编而来,历代俗说流变后,早已谈不上有何"史实",但李翰祥还是煞有介事地查阅了男主角正德皇帝的各类资料:"一般人由于戏曲的影响,都以为皇帝是五绺长髯,我参考过历代帝王画像,正德皇帝朱厚照的脸上只有几根疏落的胡子。"③而著名唱段《做皇帝》,就是以之为灵感编写的:

> 正德:做皇帝,要专长,我做皇帝比人强,世代祖传有名望,扮起来准像唐明皇。
> 凤姐:唐明皇,胡子长,你齿白唇红嘴上光,只有把假的装一装。

《貂蝉》和《江山美人》的连续成功打破了电懋的垄断,重新分配了香港电影的格局,邵氏也由父子公司改组成了兄弟公司,依此途径突围成功,找到了引领市场的新走向。邵逸夫不满足于一片一景的效率,委任李翰祥成立道具部、服装部,建设起大规模的仿古布景作为邵氏影城,也就是所谓"大制片厂"的一部分。可以说,李翰祥对"物"的迷恋与坚持,是这一切的开端。

伴随"片厂"落成的是一种配套的流水线作业的生产模式,各个业务都被细致划分,像配音等可以外包的工作有时一天就能完成。托马斯·沙兹(Thomas Schatz)曾论述过好莱坞模式:"电影艺术家们(编剧、导演、摄影师、表演者以及其他)都从属于严格的创作限

① 李翰祥:《三十年细说从头》,北京联合出版公司2017年版,第486页。
② 李翰祥:《三十年细说从头》,北京联合出版公司2017年版,第499页。
③ 李翰祥:《三十年细说从头》,北京联合出版公司2017年版,第513页。

制……电影创作的艺术性最终只不过是重新发明已确立的故事公式和叙事技巧的成规。"①这样的说法放之邵氏亦不违和。在"片厂"制度中,风格化的形式远大于要呈现的故事,电影的本位从"说什么"的艺术让位给了"怎么说"的技术。这也解释了为何在香港黄梅调电影中看不到大陆影人对戏曲与电影两种媒介融合的纠结:原本完整的艺术形式被降格为零散的元素,可以随意拼贴进"片厂"的制作中。

"将歌唱戏曲、美人、历史、传奇、古典文艺等熔铸成一种新的类型电影,配合邵逸夫入主邵氏公司后,励精图治,意欲打开华语电影全球市场的野心,使这批具有'国际水准'的'东方荷里活'产品迅速为邵氏擦亮了金字招牌,立下了银色帝国的基石。"②在既往研究的因果链里,似乎邵氏一开始就摸准了民众的喜好,以"泛中国"为原则,为可以询唤民族记忆的内容量身打造了一套国画式、园林式的呈现形式;实则恰恰相反,是李翰祥个人的恋物症候在先,作为形式的"物"由是被确立且固定下来,随之确立了"片厂"的生产制度,而各种故事的填充或者观念的阐发反而是后发的、次要的。

黄梅调电影的受众,也是在"片厂"美学显现后渐次明晰的。一方面,子辈在身份焦虑中自发"寻根":"六十年代中至七十年代中期,香港土生土长、成长经验与他们在内地长大的父母截然不同的青年积极寻找自己的身份。"③另一方面,父辈将之视作传承文化基因的重要方式,当年,散居在东南亚和世界各地的华人社群在深受文化迫害的境遇中,许多华侨甚至都鼓励自己的子女去看邵氏电影,他们认为邵氏出品的国语电影是学习中文的唯一途径。④ 只要这两种需求不减,黄梅调电影就始终有盈利空间。

正如蒋勋所说,"《貂蝉》的三国、《江山美人》的明代、《梁山伯与祝英台》的晋朝都被拉平到一个概念的中国人的世界中去",由此"笼统地传达了一个中国人的世界,并大幅度地简化这个世界中人的组成关系,以这笼统地中国人的人情来感动观众"。⑤ 这就是黄梅调电影的最终炮制方案。

三、大"片厂"的小角落:说书人的话外之音

龚艳比对了石挥版《天仙配》与港版《七仙女》,认为"《七仙女》则是在邵氏大片厂制度下的规模化、标准化的产品,其主要的目的是成为稳定的类型商品,具有广泛受众"⑥,并揭示出一条黄梅调电影的"通约"之路。一些中国香港和中国台湾的学者则热衷于比对大陆的越剧、京剧电影与中国香港和中国台湾的黄梅调电影的剧本,如王安祈就进行了极为

① (美)托马斯·沙兹:《旧好莱坞·新好莱坞:仪式、艺术与工业》,周传基译,北京大学出版社2013年版,第44页。
② 陈炜智:《丝竹中国·古典印象——邵氏黄梅调电影初探》,黄爱玲《邵氏电影初探》,香港电影资料馆2003年版,第51—52页。
③ 吕大乐:《那似曾相识的七十年代》,中华书局(香港)2012年版,第117页。
④ 参见蔡澜:《我的正业是玩》,李怀宇:《字里行间》,东方出版中心2022年版,第41页。
⑤ 蒋勋:《艺术手记》,雄狮图书股份有限公司1987年版,第179页。
⑥ 龚艳:《战后香港黄梅调电影的"通约"之路:从〈天仙配〉到〈七仙女〉》,《电影艺术》2017年第5期。

详尽的对照考证,认为从所选情节和关键唱词来看,黄梅调电影因袭比重极大。① 实际上,不止剧本,包括一些分镜的使用也高度雷同,按今天知识产权保护的标准,中国香港和中国台湾的黄梅调电影确实充满了抄袭的嫌疑。

但当时李翰祥对这种指摘并不排斥,他认为民间艺术不存在明确的版权界限,其对黑泽明的态度正影射了这一点:彼时稻垣浩拍过《风林火山》,黑泽明以同一故事拍摄了《影武者》并且得了奖,李认为:"绝不是故事的好坏问题,而是他拍摄得认真,气氛营造得好。"②对李翰祥来说,创作的要点不是内容何如,而是拍摄的技法与呈现的气氛。

"片厂"制造展示出了空前的复制感、一致性,这也使研究者也多倾向于对这一类型进行统一的美学总结,而对具体内容尤其影片细节的讨论较为缺失。但是商业电影的生产,"一方面受到故事公式和叙事成规的沉重束缚,另一方面又要求它在重述它那神话故事时进行不断的创新、变奏和风格化"③,也就是说"片厂"仍对个性与创新有所要求。人们对黄梅调电影及其代表人物确有一些成见,如李翰祥,往昔对其商业成功的过分强调,往往让研究者忽略了他也是一位个性极强的作者导演。

李翰祥对一些片商的审美水平嗤之以鼻:"这大概是片商们一概的态度,只知道跟红顶绿,见大买大,见小买小,很少眼光独到,可以开风气之先的。"④但李并不感到束缚,因为他自有一套穿梭其中的表达方案。迈克认为李翰祥拥有"说书艺术精神"⑤,是一极为精当的总结。在高度同质化的影片中,仍能听到这位说书人的话外之音。

《金玉良缘红楼梦》可谓黄梅调电影的收官之作,完成了这一流行类型的落幕。拍摄此片时,李翰祥全情投入,一场戏亲身示范29次,因太过激动和劳累险些危及生命,医生劝他:"你这部《红楼梦》真称得起呕心沥血,但请阁下注意,千万不要来个血洒疆场,马革裹尸才好!"⑥李翰祥如此拼命的原因大概有三:一是出于他对《红楼梦》原著本身的喜爱。据其自述,家中关于《红楼梦》和研究红学的书籍不下两百本⑦,而且李对原著中宝、黛年龄等各种考据性质的问题信手拈来,堪称专家。二是他对拍摄《红楼梦》的黄梅调电影觊觎已久。自越剧版电影传至香港,李翰祥就萌生了这个念头,但几次都未成功,已成为心头一件憾事。三是客观的竞争压力。1977年竞相拍摄《红楼梦》,有5部之多⑧,这迫使李翰祥必须拿出质量上乘的作品。

比照越剧版和李版,确实可以看到多处表达差异。首先是开头。越剧单刀直入,只拎

① 王安祈:《艺术·商业·政治·记录——论"戏曲电影"及其对黄梅调电影的影响》,《民俗曲艺》2015年第12期。
② 李翰祥:《三十年细说从头》,北京联合出版公司2017年版,第447页。
③ (美)托马斯·沙兹:《旧好莱坞·新好莱坞:仪式、艺术与工业》,周传基译,北京大学出版社2013年版,第17页。
④ 李翰祥:《三十年细说从头》,北京联合出版公司2017年版,第721页。
⑤ 迈克:《没有季节的说书人》,黄爱玲:《风花雪月李翰祥》,香港电影资料馆2007年版,第36页。
⑥ 李翰祥:《三十年细说从头》,北京联合出版公司2017年版,第483页。
⑦ 李翰祥:《三十年细说从头》,北京联合出版公司2017年版,第466页。
⑧ 分别是《金玉良缘红楼梦》《新红楼梦》《红楼春梦》《红楼梦醒》《红楼春上春》,邵氏旧有一部《红楼梦》,越剧版也在此时解禁重映。

出了宝、黛的爱情线，其他情节一律没作交代。而李版的开场则显得眼花缭乱，台阶、匾额、锦缎等物品都标注了"敕造宁国府"的字样，"物"的大量堆砌昭示着贾府的富贵身份。紧接着是焦大醉酒的情节，视角定位于贾府门口石狮子的胯下，透过交错的狮子腿，构成一种偷窥的氛围。李翰祥认为揭示贾府的腐败极为重要，之所以以此开篇，是因为宝、黛就是在这样的环境中成长起来，如果没有此等境况，宝、黛的叛逆也就失去了根源，"这一切都因为他们看不惯荣宁二府在膏粱锦绣生活的外衣下，挥霍无度，荒淫无耻"①。这也是黛玉临终时强调自己是清白之身的心理根源。

越剧版的结局是较为写意的，在钟声中，天微微亮起，宝玉如同大梦初醒一般，丢弃了通灵宝玉，怔忡着走出了贾府。而李版则采用首尾呼应的办法，镜头再次锁定开头风光无限的贾府，依然人丁兴旺、齐聚一堂，但迎来的是抄家的圣旨。宝玉逆着奔跑的官兵走出贾家，选择剃度，最后以雪景还原出"白茫茫大地真干净"，收束全片。

可以看出，开头和结局的改动是李版在尝试补全宝、黛之外的贾府炎凉世情，将主题从不可得的爱情拔高到关乎人生真相的层面，仿佛是在映照风月宝鉴的反面。在情节中，也有两处较为关键的改动。

一是发生在黛玉得知宝玉将娶宝钗的消息后。越剧版黛玉未及亲口问宝玉真相，就已经病倒了，可以说二人的缘分是因误会而终。而在李版中，黛玉先是愣住了，有画外合唱："乍闻消息，好一似晴天霹雳，只震得她四肢无力，鸟语人声，一时都寂。"这时影片的音乐戛然而止，黛玉在没有任何效果和杂声的空白里魂飞魄散。之后跌跌撞撞亲眼见到了宝玉。据李翰祥自述，原本已经取好外景，计划是用长轨跟随黛玉在树林中狂奔，群鹤振翅齐飞，惊慌翻转。但此时传出了越剧版解禁的消息，暌违10年，在港的沪籍民众对此欢欣雀跃、翘首以待。为了赶在越剧版之前上映，李翰祥只得把原本的88个分镜合并到只剩8个，草草结束了拍摄。彼时宝玉还因听紫鹃说黛玉要离开而陷入疯癫，其对黛玉剖白心迹："我的心给了林姑娘。"黛玉听后笑中带泪，默默离去。在之后的场景中，宝玉大叫："是你们把我逼疯的！是你们把我逼病的！"相较越剧版，更直白地点出了主旨。

二是在越剧版经典的"问紫鹃"情节中。最后一问的鹦哥，越剧版只剩鸟架，紫鹃说："那鹦哥叫着姑娘，学着姑娘生前的话。"而李版中鹦哥仍在，宝玉正凝神看着黛玉的灵牌，倏忽间听到了黛玉的声音说"宝玉，你好"，转头却看到是鹦哥在说话。类似将原版叙述性的念白以视觉直观呈现的做法，在《梁山伯与祝英台》中使用得更为频繁。梁山伯与祝英台求学3年的生活，越剧版《梁祝》用旁白唱词"一个是说古论今喜有伴，一个是嘘寒问暖常关怀"一语带过，而李翰祥版则将之拆分为两个情节。一是在学堂里，祝英台对梁山伯讲到"唯女子与小人难养也"的理论提出质疑，梁山伯抛出了"祸水论"，祝英台以各色女中豪杰一一反驳。二是在祝英台生病时，梁山伯前往看望，甚至打算留宿照顾，因为性别的误会，闹出了许多笑料。这些自出机杼的戏份虽然不多，但几乎个个成了李版的经典场面。

① 李翰祥：《三十年细说从头》，北京联合出版公司2017年版，第457页。

我们目前所看到的《金玉良缘红楼梦》,说是黄梅调电影的压卷之作也并不为过,但依然不是李翰祥最初的理想形态。首先,选角他就不甚满意。虽然林青霞和张艾嘉的演绎不乏可圈可点之处,但李翰祥原本的设想是要找儿童出演,这样才真正符合原著中宝、黛的年龄:"我那时刚看过《殉情记》,印象犹深,我说我如果拍《红楼梦》,也希望以《殉情记》的方法拍摄,所以剧中贾宝玉与林黛玉的年龄不应与原著脱离太远。"①其次,他觉得现有的版本都没有排出《红楼梦》正反两面的神韵:"我不喜欢一贯的扭扭捏捏地捂着半拉充整个的假道学式的《红楼梦》(一般舞台剧,以及袁秋枫和我所拍的形式),也不喜欢粗俗地描写大观园淫乱生活的《红楼梦》(像邵氏的《红楼春上春》)。我认为应该用真正忠实于原著的路子,拍一部属于曹雪芹笔下的《红楼梦》。"②据说原本还拍摄了刘姥姥的戏份,但因时长问题尽数删去。

20世纪70年代后期,内地逐渐开放,海外华人已不再需要借助黄梅调电影慰藉自己的思乡心绪,唱了20年的黄梅调渐渐成了"陈词滥调",香港本土也不再流行强势女性的审美,而更青睐武侠片所传导的"阳刚之气"。所以,即便《金玉良缘红楼梦》耗费了李翰祥大量心血,也并不能力挽黄梅调电影的颓势,重现旧时的奇迹。但是,时隔15年后,当时李版《红楼》的副导演夏祖辉在1992年导演了黄梅调电视剧《新白娘子传奇》,热潮席卷全国,已经断裂的"统"再次接续,开启了新的"灵根自植"之路。

① 李翰祥:《三十年细说从头》,北京联合出版公司2017年版,第455页。
② 李翰祥:《三十年细说从头》,北京联合出版公司2017年版,第457页。

黑龙江戏曲七十年历史述论

张福海[*]

摘　要：黑龙江地区是 1945 年中国共产党在抗战胜利后"建立巩固东北根据地"战略思想的大后方，佳木斯市为中心城市；延安新文化运动中的戏曲改革便最先传播到黑龙江地区，而佳木斯则被视为"东北的延安"；延安的戏曲改革成果在张庚的领导下首先播种于佳木斯，于是改人编戏建立新型的戏曲演出组织，并由此扩展为全省区的一场轰轰烈烈的告别旧时代、创造新的戏曲演出时代的局面。在此奠立的基础上，黑龙江地区的戏曲在 20 世纪 50 年代、60 年代、80 年代直至进入 21 世纪，作为中国戏曲的一支劲旅，历经艰苦卓绝的努力，创造了令国人瞩目、影响国外的成就，因而受到党和国家领导人的赞誉。回顾历史，展望明天，中国戏曲将从历史中汲取经验，创造属于现代的新的审美的未来。

关键词：延安新文化运动；戏曲"三改"造剧运动；"革命样板戏"；戏曲改革

新中国成立 70 周年(1949—2019)中国戏曲史项目的选题，是中国戏曲处于戏曲史上又一次审美变迁的背景下确立的。因此，对一个省区戏曲历史的回顾和评述是课题的主旨，但从中提取普遍性的经验反哺现实，也是选题的重要目的。

黑龙江省的戏曲主要有四大剧种，除了生长于本土的拉场戏和龙江剧外，京剧、评剧为域外流入。这个现象的发生，和黑龙江人口以移民为主体的情况是分不开的。

以哈尔滨为坐标的黑龙江省地处北纬 45 度，拥有广袤的平原和世界三大肥沃土壤之一的黑钙土，在历史上是一个有待广泛、深入开发的地区，因此形成了 19 世纪 60 年代开始的以移民为来源的人口主体。独特的地理环境和新中国建设的需要，自 1950 年始，为开发和垦殖黑龙江地区，实行了断断续续持续 30 余年不同形式的新移民之举。

黑龙江戏曲史基于特殊的人口构成背景和社会发展特点，把黑龙江省 70 年戏曲历史分为三个时期，即 1949 年到 1966 年为第一个时期、1966 年到 1976 年为第二个时期、1979 年到 2019 年为第三个时期。

[*] 张福海(1957—　)，博士，上海戏剧学院教授，专业方向：戏曲历史与理论。
【基金项目】本文为国家社科基金艺术学重大项目"新中国成立 70 周年中国戏曲史(黑龙江卷)"(18ZD10)阶段性成果。

一

在时间上，黑龙江的戏曲溢出既定的 70 年时间，要从 1945 年东北解放战争时期算起。黑龙江作为中国共产党的后方和根据地，大批延安新文艺工作者进入黑龙江地区，戏剧负责人张庚、吴雪、陈锦青即奉命带领旧剧改造领导小组和"鲁迅艺术学院文艺工作团"，在时称"东北的延安"的根据地中心城市佳木斯，以《三打祝家庄》《逼上梁山》等一批延安新剧目为范例开展并推动黑龙江地区的旧剧改造工作——这是建立以劳动人民为主体形象的"新文化"理念展开的运动。在这个新理念指引下，黑龙江戏曲由此进入翻天覆地的新的历史时期，同时也激发了无比的创造热情。可以说，在新中国戏曲事业的建设上，黑龙江是最早得风气之先的省区。正是由于这个具有决定意义的先期奠基，给予黑龙江省区戏曲事业前所未有的发展，也预示取得卓越成就的可能性与导引创造的实绩。

在第一个时期里，黑龙江省的京剧、评剧、拉场戏以及龙江剧、龙滨戏等新剧种，编演的《活捉谢文东》《折聚英》《革命自有后来人》《雪岭苍松》《白蛇传》《人面桃花》《八女颂》《花园会》《王二姐思夫》《回杯记》《登高望远》等众多传统和现实题材剧目，为国内外观众所瞩目，并以堪称典范的贡献在新中国戏曲界获得殊荣，从而引起毛泽东、刘少奇、周恩来等党和国家领导人的高度评价。同时，在激情燃烧下，1958 年发起的工农业生产大跃进运动中，黑龙江省政务院的指示掀起了一场轰轰烈烈的新剧种造剧运动；在造剧运动中，全省预计创造出 36 个新剧种，经过近 3 年的努力，从省到各市、县创造了龙江剧、龙滨戏、卜奎戏、牡丹戏等 17 个新剧种。新剧种的创造运动持续了近 6 年时间，实验演出了《双锁山》《寒江关》《霞飞凤舞》《黑妃》《五姑娘》等剧目。这场造剧运动在 6 年时间里虽然仅成活了龙江剧、龙滨戏两个剧种，但其所提供的经验与教训，意义和价值是重大的、深远的。在今天，尤其有总结的必要。

在造剧运动中，借着戏曲的时代盛势，省政府还拟移植黄梅戏、弋阳腔、川剧等多个剧种，并移植了河北梆子、吕剧、豫剧、赣剧、唱剧 5 个外地剧种入省落籍。这一举措留下了深刻的历史启示意义。

黑龙江戏曲界创造的成就，得之于延安新文化运动中戏曲改革精神的传播和开展的改人、改制、改戏的"三改"运动，得之于因诸种原因从天南地北汇集起来的演剧阵营，即延安新文艺工作者、东北联军政治部组建的戏曲工作团、各类流动的民间演剧组织、自愿支边的内地知识分子、戏剧界"反右"运动中遭成的人员，十万转业官兵中的戏曲爱好者，还有在辽沈战役中俘获的国民党文艺官兵等。诸如此类，黑龙江凝聚了国内戏曲界众多名家和精英，他们作为新的"移民"或"流人"，分别加入以进驻黑龙江的延安"鲁艺"、华北文艺工作团为基础组建的国营戏曲演出团体，成为黑龙江省戏曲队伍的基本力量。在党的领导下，戏曲演员以高度的政治热情和对艺术的追求精神，在黑龙江的舞台上叱咤风云、大展风采，并在后来的历届全省竞演、东北大区的竞赛、全国的汇演乃至代表国家参加的国际戏剧演出交流中，为祖国、为黑龙江省戏曲事业赢得殊荣，从而有力地促进了黑龙江

省戏曲事业的建设和发展。

要指出的是,黑龙江因其独特的地理环境和时代特殊的政治原因所形成的人文精神,致使黑龙江戏曲独秀群芳,呈现出迥异于其他省区的总体风格特征,即清新刚健、明朗直简的美学取向。

第二个是十年"文化大革命"时期。"文化大革命"结束后,在党的十一届三中全会精神指引下,黑龙江戏曲进入第三个时期。这个时期可分为两个段落:一是批判"四人帮"的左倾文艺路线,更新戏剧观念,以人为本,回归戏剧本体,努力创造;二是在市场经济的带动下,为摆脱戏曲的困境,在迷茫、困惑中不断地进行探索、革新和创造。

为在新的历史时期发展和繁荣本省的戏曲事业,黑龙江重视戏曲教育,培养、造就戏曲的各类人才,如连续创办6届戏剧编剧班,为黑龙江省戏剧事业打下坚实的基础;注重培养表演人才和流派的衣钵承传,每个剧种的流派在黑龙江都有传人,如京剧即如此,而且传承有序。可以说,黑龙江戏曲界的编剧、表演、作曲、舞美、导演等各类人才齐备,雄踞一方;其强劲的创造力量,为戏曲界所瞩目,产生了标志着这个历史时代戏剧审美的新剧目,如《赵王与无容》《孔雀胆》《民警家的"贼"》《半月沟》《大山里》《马前泼水新传》《樊梨花》《皇亲国戚》《荒唐宝玉》等多种在各个方面都具有鲜明探索精神的剧目,体现了黑龙江素有的创造活力。直到20世纪90年代八台大戏晋京演出,其以清新、刚健的审美取向,成为黑龙江省戏曲创造的一个时代性高度的标志。

在这期间,黑龙江戏曲史完成了国家级"非遗"的收集和整理,如《评剧早期著名乾旦张凤楼(葡萄红)唱腔选》《评剧倪派小生唱腔创始人倪俊生唱腔选》等。

"新中国成立70周年中国戏曲史(黑龙江卷)"项目由5个子课题组成,每个子课题分别描述了该剧种70年间不断革新、创造的历程,具体的构成内容是五部剧种史,分别是《黑龙江龙江剧简史(1959—2019)》《黑龙江京剧简史(1949—2019)》《黑龙江评剧简史(1949—2019)》《黑龙江拉场戏简史(1949—2019)》《黑龙江70年戏曲史(1949—2019)》;两部戏曲音乐"非遗"作品分别是《评剧早期著名乾旦张凤楼(葡萄红)唱腔选》和《评剧倪派小生唱腔创始人倪俊生唱腔选》;四部剧种剧目选,分别是《黑龙江拉场戏剧目选(1949—2019)》《黑龙江龙江剧剧目选(1959—2019)》《黑龙江京剧剧目选(1949—2019)》《黑龙江评剧剧目选(1949—2019)》;此外,还有《黑龙江的造剧运动和剧种移植》,共计12部作品,480万字,构成了新中国成立70年来黑龙江戏曲史的基本内容。

二

本课题认为,不能孤立地看待黑龙江省戏曲事业的发展。在行政的区划上,黑龙江既作为中国整体的一个部分,同时也是一个相对独立的省区。因此,在历史上,黑龙江省区的戏曲有自身的渊源。尤其到了近现代,随着黑龙江地区的陆续被开发,哈尔滨、齐齐哈尔、佳木斯、海参崴(符拉迪沃斯托克)等城市成为戏曲群雄角逐的战场。还有众多新兴的县镇,也是戏曲演出的燕聚之地。评剧、京剧、拉场戏、河北梆子等剧种的班社(如警世

剧社、元顺戏社等)和名家(如杨小楼、梅兰芳、王汇川、成兆才、魏联升、侯俊山、郭宝臣、李金顺等)纷至沓来,打擂做场。黑龙江遂跻身为国内重要的戏曲演出大码头行列,并享有可与京、沪媲美的崇高声望,为后来的黑龙江戏曲发展积累了丰富的、实践性的经验,打下了坚实、深厚的基础。本课题探究70年戏曲里程所取得的成就,与此前的铺垫、基础的奠定和形成的戏曲审美传统有着密切的关系。

对此,本课题研究应持有历史主义态度,应形成深刻的课题理念。更重要的是,从本课题研究将体现出地域特有的个性气质和美学特征,这是与其他省区戏曲史研究的区别。

以移民为特征形成的文化品格。黑龙江的人口构成是以移民为特征形成的。19世纪中叶起始,齐、鲁、晋、冀、豫等省为多的民众因生活所迫,背井离乡,进入黑龙江地区觅食谋生,并成为长久的居民移居于此;黑龙江的移民文化,形成的是很少传统的重负而富于创新的精神品格。

亚寒带地理环境造就的精神气质。历史上山海关以内的人们把东北黑龙江、吉林、辽宁三省称为"关外"或"塞外",所谓负弓箭的"东夷"人,指的就是这里。出了山海关,进入东三省,黑龙江比辽、吉两省还要偏远和荒芜,系属"极边苦寒之地",处于山林水泽、草莽荒原状态。于是,人们就把黑龙江单独拿出来,管它叫做"塞外之外"。清代研究东北的史学家们如曹廷杰、金毓黻等,就是这样称谓黑龙江的。地理环境在客观上给了生存于这片土地的人们贴近自然、有梦想且纯真、自由、勇悍的人生态度。移民特征与自然环境相契合,转换成黑龙江戏剧的特点,就形成了历史上的凄切强劲、直筒广阔的地域审美特征。

戏曲人才荟萃,形成了雄视全国剧坛的力量。20世纪50年代中后期,一大批国内戏曲名家因各种原因汇集于黑龙江,如云燕铭、王桂林、张德发、梁一鸣、高世寿、张蓉华、张凤楼、倪俊声、刘小楼、碧燕燕、喜彩苓、王万良、徐生、吕鸿章、吴英林等,使黑龙江在很短的时间凝聚了数量可观的一流表演人才。这些名家的到来,增强了黑龙江戏曲演出团体的水平和实力,也使黑龙江戏曲界赢得重大的声誉。黑龙江的戏曲不仅演出水平达到空前的高度,成为全国瞩目的戏曲重镇,同时也培养了一大批年轻的表演人才,给戏曲的发展积蓄了力量。这里仅举一例,如全国京剧界的各个流派,在黑龙江都有自己的传人。

黑龙江戏曲的题材特点是偏重于现实,即以现实生活题材为主,古代题材为辅。本课题认为,黑龙江的戏曲创作取得的突出成果之所以能够在全国戏曲界格外瞩目,与黑龙江的人文精神铸就的戏曲特点有直接的关系。历史上长期流驻黑龙江演出的评剧如警世戏社、元顺剧社等班社,就多是以现实题材为内容进行剧目创作的,如《杨三姐告状》《爱国娇》《枪毙驼龙》《枪毙伊藤博文》等都是班社在哈尔滨时期的创造,影响广泛、深远,并由此奠定了本土剧目的选材倾向,形成了黑龙江戏曲创作立足于现实的风气。进入20世纪80年代的黑龙江戏曲创作,即沿承了历史上戏曲创作的题材取向,而20世纪50年代到60年代中期的戏曲创作的选材同样也是以现实题材取胜,因而成为黑龙江戏曲的显著特色。

本课题认识到,1949年中华人民共和国成立后,黑龙江的戏曲一直到1966年"文革"发生,在17年里完整地建立了自己的编剧、演员、作曲、导演、舞美队伍,创作出《革命自有

后来人》《雪岭苍松》《嫩水雄鹰》《让马》《寒江关》《八女颂》《猎犬失踪》《三张彩礼单》《花园会》等一批知名剧目。黑龙江戏曲以崭新的面貌,形成第一轮创作高潮,在国内一展风姿,影响广泛,引领风气。

进入20世纪80年代,黑龙江省的戏曲虽然经过十年"文革"的摧残和破坏,但是,凭借历史的积累和别具一格的人文底蕴,疗抚伤痛,激发新时期的创造热情。《皇亲国戚》《半月沟》《民警家的"贼"》《结婚前后》《小店》《清官浊泪》《赵王与无容》《鞭鞘春秋》《胭脂沟传奇》《樊梨花》等龙江剧、龙滨戏、京剧、评剧、拉场戏剧目,皆是结束"文革"后,在10余年的时间里创作的。这批剧目,固然是改革开放之时在戏剧领域中的重要成果之一,但却因其在国内的戏曲剧目创作中数目多、质量高、评价好、影响力量强而格外显赫突出,因此黑龙江被誉为全国的戏剧大省;在黑龙江戏曲史上,这10余年的创作,成果也堪称20世纪五六十年代之后的又一个高峰。

本课题认为,黑龙江70年来两度高潮的戏曲成就,是黑龙江的文化品格、地域精神、人才力量的凝结,也是戏曲向前发展的内在动力。进入21世纪前后的时间里,黑龙江的戏曲在市场化和多样化的新的审美环境中,遇到了从前未有过的生存挑战。变革戏曲、创造符合戏曲发展规律的要求和观众期望的戏曲审美,是时代的命题;通过思索与实践,努力探索戏曲的新方向、新前景,是本课题的终极目的。

三

黑龙江省70年的戏曲发展道路,与20世纪之初兴起的戏曲改良思潮和20世纪40年代延安戏曲改革运动有着直接的联系;或者说,黑龙江省的戏曲是中国戏剧发展进程中的组成部分和具体的体现。本课题认为,自进入21世纪以来,古典戏曲进入"非遗"而改变了传统的身份;剧种的持续衰老、消亡和院(团)几度调整、解体、重组和转制,剧目生产无序化状态,受众面对老式、单一的舞台剧目产生旷日持久的疲惫以及对舞台新气象的企盼,等等,成为中国戏曲不可回避的现实问题。

因此,本课题希冀在总结和研究的基础上,能够对20世纪的戏剧史和戏剧理论予以深入思考和研究,并形成相应的著述,这也是本课题从现实出发的题中之义,故作为予以延伸和扩展的研究内容,提出本课题的理论认识。

本课题研究认为:中国戏剧自12世纪宋杂剧的形成、13世纪金元杂剧的新举、16世纪明代传奇的创生、18世纪清代"花雅之争"中"雅部"向"花部"转向等四次戏剧审美范式的创造之后,发生的第五次审美变迁;历史给现实中国戏曲提供的是危机与变革共存的转圜契机。

对此,本课题认为:"新中国成立70周年中国戏曲史"的命题给黑龙江戏曲提供了从一个省区的70周年戏曲行程中来印证新中国戏曲事业取得的功绩;同时,黑龙江省在新中国成立70周年戏曲事业发展中,以东北劲旅,起夫先导,逐鹿天下,成就卓异;其所积累和提供的经验,遭遇的困难,提出的问题和表现出的特点,具有普遍性和代表性。

本课题鉴于黑龙江省戏曲 70 年积累、70 年经验、70 年教训,认为唯有变革才能穷变通久,生命常青。具体地说,就是重建再造中国戏剧,实现中国戏剧的现代性。这是突破中国戏剧现实困境的基本路线。因此,本课题愿意就黑龙江戏曲的实际状况,在调查研究的基础上,提出以"现代性:中国当代戏剧的选择"为题进行研究,不仅回应 20 世纪之初的戏剧改良思潮的历史意义,也为本课题的全部著述做出方向性的结论,同时又是立足于当下和中国戏剧的前景,以"从理论到实践"和"从实践到理论"表达现实和历史性的具体方略的思考。

本课题的立项,给了我们从一个省区、一个地域的戏曲活动视角,回溯和感受其在新中国成立 70 周年的行程中创建功业的才情和魅力。这是因为对新中国 70 周年戏曲发展历程的观察和总结,最终目的是激发今天戏曲事业开新和创造的内在源泉。

因此,历史和现实、成就和经验、问题和思考、质疑和求知,如何从地域性中寻找普遍存在的解决方式,其问题的生涩感、陌生性,内在地体现了戏剧本体论的意义和价值;用历史的眼光来审视我们的现实,事实是我们正走在戏曲史上又一次的变迁,即创造新的戏曲审美时代的道路上。当下戏曲的全部问题都凝结于此,都因此而起、因此而展开——本课题无疑是通向这个戏曲审美新时代的桥梁。

苏北地方戏各剧种"现代戏"的创演（1949—1956）

赵兴勤[*]

摘 要：1949—1956年，苏北地方戏各剧种的院团积极投入"戏改"工作，在剧目改革、现代戏创演上各具特色。就目前所知的现代戏上演剧目来看，在主题选择与思想内容上，大致体现出三个特点：一是以妇女遭际为题材的剧目较多，二是紧密配合了当时的政治斗争，三是有力控诉了剥削阶级的罪恶并积极反映现代生活。在演唱艺术追求上，首先是在音乐、唱腔上进行创新；其次是对舞台艺术进行改良，并全面提升表演技艺；再次是紧扣戏剧人物性格特征锤炼语言，代场上人物"立心"。

关键词：苏北；地方戏；现代戏；"戏改"

一、1949—1956年现代戏的剧目和演出概述

1951年5月5日，中央人民政府政务院发布《关于戏曲改革工作的指示》（以下简称"五·五指示"），除强调"改人""改制"外，最重要的一点就是"改戏"。在上级指示精神的推动下，各级政府以及文化主管部门、艺术团体也积极投入"戏改"工作。各地因为情况有所不同，在剧目改革、现代戏创演上也各具特色。

江苏梆子戏各演艺团体在这一时段，主要上演了《白蛇传》《红娘》《天河配》《花田八错》《借东风》《贵妃醉酒》《斩秦英》《旧恨新仇》《枪毙李化堂》《洞庭英雄》《双蝴蝶》《青山英烈》《红打朝》《刀劈三关》《白毛女》《血泪仇》《胭脂》《文君私奔》《赵小兰》《秦雪梅吊孝》《小二黑结婚》《抄杜府》《铡美案》《反徐州》《战洪州》《打蛮船》《李三娘打水》《游龟山》《宇宙锋》《盗双戟》《辕门斩子》《老征东》《芈建游宫》《姜子牙钓鱼》《小姑贤》《铡赵王》《丝绒记》《打金枝》《拦马》《舌战群儒》《马三保征东》《拉刘甲》《哭头》《破天门》《王华买爹》《背席筒》等剧目，达40余出。《抄杜府》之后各剧，笔者当年皆曾亲眼目睹。如此看来，"禁戏"对农村业余流动戏班来说，影响并不很大。上述剧目，以传统戏居多。当然，大都经过了修改，演出后有着广泛的影响。1955年6月，中央人民广播电台到徐州市人民舞台为丰县实验梆子剧团一团录音，参加录音的梆子戏艺人有徐艳琴、王广友、李正新等，剧目有《红打朝》

[*] 赵兴勤（1949— ），江苏师范大学文学院教授，专业方向：古代文学、戏剧戏曲学。
【基金项目】本文为国家社科基金艺术学重大项目"新中国成立70周年中国戏曲史（江苏卷）"（19ZD05）阶段性成果。

《文君私奔》《刀劈三关》《洞庭英雄》等，使江苏梆子戏得以在全国播放。这一时期，江苏梆子戏创编、移植的现代戏有《旧愁新恨》《血海深仇》《枪毙李化堂》《小二黑结婚》《婚姻自由要争取》等10种左右，大概占上演剧目总数的20%。

而同时期的徐州柳琴戏，上演剧目有《四告》《拦马》《七装》《二反》《顶相》《渔夫恨》《捧香炉》《北齐国》《白玉楼》《东回龙》《罗汉钱》《柳树井》《喝面叶》《小书馆》《彩楼配》《小女婿》《秦雪梅》《磨房会》《十五贯》《打干棒》《站花墙》《小隔帘》《小姑贤》《小放牛》《捆被套》《秦香莲》《六月雪》《三上轿》《严海斗》《王华买爹》《洞房认夫》《状元打更》《火里桃花》《走上新路》《光明大道》《芈建游宫》《一捆稻草》《打谷场上》《王小赶脚》《翠娘盗令》《王定保借当》《王大娘转变》《王三姐剜菜》《张郎与丁香》《白金哥私访》等，大约也有40余种。所上演的传统剧目，大都经过整理、改编。其中，《拦马》《喝面叶》《芈建游宫》三出小戏，被江苏人民广播电台于1954年8月录音播放。同年的9月至11月间，在上海举行华东戏曲观摩演出大会，这三出小戏参演，《喝面叶》获剧本二等奖和演出奖。而这一时期新创或移植的现代戏剧目有《王大娘转变》(1951)、《摔香炉》(1951)、《罗汉钱》(1952)、《柳树井》(1952)、《走上新路》(1953)、《光明大道》(1953)、《一捆稻草》(1953)、《小女婿》(1955)、《打谷场上》(1956)，依然约占上演剧目总数的20%。

这一时段淮海戏上演的剧目有《骂鸡》《劝嫁》《梁祝》《求情》《催租》《诉堂》《夜访》《分裙记》《大书馆》《打干柴》《小书馆》《大隔帘》《牛郎织女》《罗英访贤》《许仙白娘子》等，大概有10余种，多为传统剧目或其中之折子戏。而《拾稻头》《扔界石》《莫上当》《王大锹》《没落跑》《反轰炸》《徐八斛》《一篮草纸》《婚姻自由》《妇女翻身》《两好合一好》《小二黑结婚》为新编现代戏，大概在12种上下。传统戏与新创作的现代戏，几乎各占一半。上述剧作，如新海连市龙尾区业余剧团上演的小戏《一篮草纸》《扔界石》，在1953年徐州专区青年业余文艺会演中，主演吴子仁、吴兴春，同获表演一等奖，祁洪钧获二等奖。当然，这还不是上演剧目的全部。笔者从《江苏戏曲志·淮海戏志》中，又钩稽出《换礼》《大金镯》《小燕山》《小鳌山》《孝灯记》《扇坟记》《火烧红门》7种。其中《换礼》乃1956年新海连市工人代表队上演的剧目，曾参加江苏省第一届职工业余文艺观摩会演，编剧刘国华获创作奖，主演王贤之获演员奖，剧本刊于1956年5月的《江苏文艺》。

本时段上演的淮剧剧目，据各家志书所载，大致有《南访》《大过关》《玉杯记》《阴阳扇》《打主人》《活人塘》《家务事》《谭记儿》《借兰衫》《李毓昌》《郑文诓妻》《急拿王兆》《吴汉三杀》《罗英访贤》《兵困禅林》《蔡金莲告状》《百鸟飞花裙》等，总计20余种。其中现代戏剧目，除以上提及的《家务事》《活人塘》外，还有《王贵与李香香》《志愿军的未婚妻》《长城恨》《艳阳楼》，其余则大都为传统戏剧目，如《南访》(《玉杯记》之一折)、《借兰衫》(老艺人口述)、《大过关》(《老爷识白字》)、《吴汉三杀》(《斩经堂》)、《罗英访贤》(老艺人口述)、《兵困禅林》(移植于徽剧)、《蔡金莲告状》(《蔡金莲》)等。它们有的是移植、改编，如《谭记儿》等；有的是根据当地历史上所发生的事件而创演，《李毓昌》《急拿王兆》即是。现代戏剧目的演出，约占上演剧目总数的30%。1956年10月，盐城专区举行第一届戏曲观摩演出大会，盐城专区实验淮剧团的《活人塘》等现代剧目参演并获奖。

以上所述,不过是粗略的统计。其实,当时上演的剧目,具体数字可能远远不止于此。自新中国成立至1956年这一时段,恰恰是地方小戏班(即民间所称"玩局""窝班")最为活跃之时。广大穷苦百姓翻身作了主人,走路挺直了腰杆,说话也有了底气,过上了不愁吃穿的日子。除了四时八节之外,各类集体活动、庆典也多了起来,对戏曲艺术的需求也更为强烈。1950年6月,中央人民政府颁布了《中华人民共和国土地改革法》,人民群众欢欣鼓舞,激动万分。此后不久,笔者的家乡沛县,村农会上午召开村民大会,控诉地主残酷剥削穷苦百姓的罪行,晚上就演出《李三娘打水》,台上的表演引来全场一片哭声。当时虽有"禁戏""戏班登记"等种种举措,但主要是针对有一定规模的职业戏班。至于那些农忙种田、农闲唱戏、村民自愿组合的业余戏班,乡、村多持鼓励态度,每次大会都少不了请他们演出助兴。这类"玩局",遍布村镇,他们究竟上演多少剧目,其中又有多少是现代戏,时过境迁,已难以厘清。

现代戏的创编在各地的发展虽然不够平衡,统计数字也难以做到全面、准确,但是上演剧目的规模大约已占30%,且发展苗头强劲。以江苏梆子戏为例,在江苏的地方戏剧种中,除昆曲外,其当是历史最悠久者之一,有着长达三四百年的发展历程,积累有六七百种剧目。艺人们穿戴惯了蟒袍、靠衣、凤冠霞帔,一下要改作普通百姓的寻常服饰,各种表演程式也要作相应的改变,不少地方须推翻重来,固有的表演模式不再适用,适应这种改变是非常不容易的。

二、1949—1956年现代戏的主题和题材

在"戏改"方面,周恩来一方面强调"政治是我们戏曲的内容"①,一方面又指出,"政治标准不是把原有的一概抹杀"②。"节目的审定,必须慎重,不能乱改"③,要坚持正确的"戏改"方向,以是否对人民有利、对国家有利来衡量其内容是否健康,应歌颂那些"勤劳、勇敢、聪明、智慧的,能够战斗,在任何侵略的情况下敢于反抗"④的劳动人民和革命英雄。人民需要反映现实斗争生活的新戏曲,"当然就需要编写新的剧本"⑤。这无疑是为戏曲工作者剧目创、演指明了方向。在较短时间内,无论是江苏梆子戏、柳琴戏,还是淮海戏、淮剧的戏曲工作者,都移植或创作出10部上下的新剧目,这是非常可贵的。就现在所知的这一时段上演的三四十种现代戏剧目来看,在主题的选择与思想内容上,大致体现出如下特点:

① 周恩来:《在全国第一届戏曲观摩演出大会闭幕典礼上的讲话》,北京师范大学中文系文艺理论教研室编:《文学理论学习参考资料》(下册),春风文艺出版社1982年版,第1189页。
②⑤ 周恩来:《在全国第一届戏曲观摩演出大会闭幕典礼上的讲话》,北京师范大学中文系文艺理论教研室编:《文学理论学习参考资料》(下册),春风文艺出版社1982年版,第1188页。
③ 周恩来:《在全国第一届戏曲观摩演出大会闭幕典礼上的讲话》,北京师范大学中文系文艺理论教研室编:《文学理论学习参考资料》(下册),春风文艺出版社1982年版,第1187页。
④ 周恩来:《在全国第一届戏曲观摩演出大会闭幕典礼上的讲话》,北京师范大学中文系文艺理论教研室编:《文学理论学习参考资料》(下册),春风文艺出版社1982年版,第1190页。

（一）以妇女遭际为题材的剧目较多

在漫长的封建社会中，广大劳动人民深受各种盘根错节的封建势力欺压。妇女，尤其是劳动妇女，无疑是受压迫、剥削、奴役最惨重、最具代表性的一个群体。所以，妇女问题一直为戏剧创作者关注的重点。早在1945年初，革命圣地延安就推出了新歌剧《白毛女》（贺敬之、丁毅执笔），巧妙地融合了民歌、小调、地方戏曲等艺术元素，于同年4月搬上舞台，引起广泛反响。"旧社会把人变成'鬼'，新社会把'鬼'变成人"的经典唱词，说出了被压迫人们的心里话。唱词不胫而走，妇孺皆知。1951年3月18日起，由田华主演的电影《白毛女》在全国陆续上映，引起刚刚翻身做主人的广大人民群众的强烈共鸣，一曲《北风那个吹》风靡天下。就在这一时段，由评剧名角新凤霞主演的《刘巧儿》、吕剧名艺人郎咸芬演出的《李二嫂改嫁》相继推出，同样引起轰动效应。一时节，"巧儿我自幼儿许配赵家""李二嫂拉碌碡阵阵心酸"，成了流传众口的著名唱段。其他如根据赵树理小说《登记》改编的沪剧《罗汉钱》、老舍创作的现代戏《柳树井》、东北推出的评剧《小女婿》、陕西的眉户剧《婚姻要自主》、河南歌剧院根据赵树理小说改编的《小二黑结婚》等，既是配合了新颁布的《婚姻法》的宣传，也为现代戏的创编与演出起到很好的示范作用。如梆子戏的《小二黑结婚》《白毛女》、徐州上演的《小女婿》、柳琴戏的《柳树井》《罗汉钱》、淮海戏的《小二黑结婚》《婚姻自由》等，大都由兄弟剧种移植而来，反映的是李招娣（《柳树井》）、张艾艾（《罗汉钱》）、刘巧儿（《刘巧儿》）、李二嫂（《李二嫂改嫁》）、小芹（《小二黑结婚》）等处境虽有所不同但遭际极为相似的女性如何摆脱封建礼教、旧规陈俗的羁绊，而争取婚姻自由的，从不同层面表现了广大劳动妇女主体意识的觉醒以及当家做主人的自觉。

在当时，虽然劳动人民的政权已经建立，但某些人（包括基层干部）的思想意识仍停留在旧时代，在处理青年男女自由恋爱上，固守陈规陋俗，对男女婚事横加干涉，不许寡妇再嫁，或强迫女儿嫁与幼童。《罗汉钱》中的村长、区助理，《小女婿》中香草之父，《柳树井》中的婆婆，《小二黑结婚》中的三仙姑、二诸葛以及混入村干部队伍中的金旺、兴旺兄弟等，皆是剧作批评或鞭挞的对象，具有鲜明的现实针对性，深受人民群众欢迎。据载，《小二黑结婚》小说刚出版，就由当时的武乡光明剧团、襄垣农村剧团、沁源绿茵剧团等相继改编成戏曲演出。人们听说此剧上演，经常赶几十里路前去观看，并且一再观看。剧中人物也家喻户晓，人人乐道。

（二）紧密配合了当时的政治斗争

新中国成立后，当时的政治斗争形势依然严峻。刚刚消灭了蒋介石的反动武装，又面临外敌入侵的危险。1950年6月，朝鲜战争爆发，新中国面临外部侵略的严重威胁。在内部，一些化为土匪的反革命武装潜入地形复杂的大西南深山老岭，虎视眈眈，蠢蠢欲动。另外，潜藏于城乡的反革命分子，蓄谋进行各种破坏活动。那时，党中央果断采取了强有力的措施，除了继续推行土地改革之外，还开展了抗美援朝、镇压反革命、"三反""五反"、取缔带有黑社会性质的反动会道门、地下黑恶势力等活动，有力维护了国家经济秩序和社

会治安,强化了干部队伍的政治素质,并清除了隐患,同时也捍卫了国家的尊严,深为广大人民群众所拥护。

针对这一现实,江苏梆子戏及时推出《枪毙李化堂》《侯五嫂》,柳琴戏推出《摔香炉》《王大娘转变》。为配合互助合作化运动,还排演了《走上新路》《光明大道》,淮海戏上演《莫上当》。而淮剧,于1951年夏为配合镇压反革命运动,淮光淮剧团赶排了《枪毙柏文龙》,精诚淮剧团排演了《枪毙陈小毛》等时事剧。这类剧目,大都是为配合当时的斗争形势而创作,体现出戏曲艺术的鲜明战斗性。

(三)有力控诉剥削阶级的罪恶并积极反映现代生活

新中国成立后,随着互助组、农业合作化运动的开展,逐渐改变了一家一户、自给自足的个体农业经营模式,这是向集体经济过渡的一个重要环节。所谓"互助组",就是按照自愿原则组合、实现互助自救的一种农业生产经营单位,解决了贫雇农有劳力而无牲畜、农具和虽有牲畜、农具而劳动力较少的困难,实现了互通有无、不足互补。而农业合作化,又是在互助组基础上自愿组合的集体经济组织。这类组织的次第产生,打破了小农经济的经营模式,也加大了人与人之间的交往与沟通,使得人们对个人利益的诉求呈现出相互纠葛的复杂形态。农业发展的出路是什么,新的农业生产经营模式与一家一户的个体经营孰优孰劣,成了干部、群众尤其是农村许多人面临的亟须解决的重要问题。在当时特殊的社会条件下,毛泽东强调要"宣传新制度的优越性,批判旧制度的落后性"[①],这是很有前瞻性的。

至于如何批判旧制度,运用戏曲表演去控诉封建社会的罪恶无疑是群众最容易接受与理解的一种宣传形式。《旧恨新仇》《血海深仇》《活人塘》《十年夫妻重团圆》《白毛女》等剧,从不同层面展示了劳动人民在旧社会所遭受的沉重苦难。如淮海戏《十年夫妻重团圆》(王湛编剧),叙解放前,某地一相依为命的恩爱夫妻,生活虽然艰辛,但家庭关系和睦。不料,妻子的美貌贤淑却给他带来横祸,一地主恶少欲霸占少妇为妻。少妇闻知,仓皇连夜逃往他乡,丈夫则被抓壮丁强行带走,恩爱夫妻被生生拆散。解放后,人民政府推翻了封建恶势力,离别多年的夫妻始得再次聚首,回到家乡。江苏梆子改编本《白毛女》(阎四海改编),叙喜儿尽管出身于贫寒之家,但甚得父亲疼爱,性格天真烂漫。谁能想到,却遭到恶霸地主黄世仁的算计,他以讨债为名将喜儿抢走并侮辱。喜儿想方设法逃出虎口,深山藏身。由于长时间吃不到盐,只能靠野果、野菜充饥,以致毛发变白。她所喜欢的同村青年大春,则参加了中国共产党所领导的八路军,后来随部队搭救了深陷苦难的喜儿和乡亲们,严厉惩处了为非作歹的恶霸黄世仁以及为虎作伥的穆仁智。此剧演出后,引起很大反响。丰县、沛县、睢宁、邳县、铜山县等地的梆子剧团以及邻省河南、山东、安徽等地许多剧团,纷纷上演该剧,"形成了一股《白毛女》戏剧热"[②]。每当演出,群情激愤,口号声不

① 毛泽东:《〈中国农村的社会主义高潮〉的按语》,《毛泽东选集》,人民出版社1977年版,第245页。
② 于道钦主编:《江苏戏曲志·江苏梆子戏志》,江苏文艺出版社1999年版,第76页。

断,有着强烈的艺术感染力。

那些反映现实生活的戏,大致可以分作两类。

一是反映社会变革之际,人们心理情态、生活态度、价值追求方面的变化。如淮剧《不能走那条路》(王健民、赵宏改编),根据李准的同名小说而编创,叙1953年秋,已加入互助组的宋老定,仍然想的是个人发家致富,算计着如何买田置地。然而,这却遭到儿子东山夫妻的强烈反对。后来,在活生生现实事例的教训下,他才逐渐转变了思想,决定帮助张拴搞好互助组生产,走集体富裕的路。当然,党中央提出的重要任务,就是在不长时间内,"基本上完成社会主义工业化和对农业、手工业、资本主义工商业的社会主义改造"①。当时,农民虽然分了土地、房产,但贫富差距依然存在。家中贫困、农具少者自然乐意加入互助组,借助他人的资源种好分得的土地。而家境较好、劳力齐全又拥有一定生产物资者,则生怕吃亏,不愿加入。在这个层面上讲,宋老定的形象有一定的代表性,昭示了团结协作方能致富、走个人发家之路行不通的道理,回应了当时的政治形势。而淮海戏《拾稭头》,则揭示了合作化后的农村中,农民在经济生活中集体利益与个人利益的冲撞与纠葛。

二是以生活小事反映各种类型关系的融洽。如1956年由新海连市工人代表队演出、刘同华编剧的淮海戏《换礼》,情节非常简单,叙某盐工与某农民结为儿女亲家。春节前,两人按照习俗,分别带上土特产去对方家探望。不料,相遇于途中,遂热情攀谈,各自畅叙新社会家乡发生的巨大变化。双方为了不耽误生产,竟半路互换礼品,各自回家。这反映了新社会人际关系的建构,也融入了新的思想内容。而淮剧的《种大麦》(又名《夫妻种麦》),虽说是传统戏,但也带有新时代气象。剧中的丈夫卖黄泥罐,途中不慎将货物打碎,只好回家。按照常理,这很可能招来妻子的埋怨、吵闹。然而,平时很少干农活的妻子,不仅没发脾气,还偕同丈夫下田种麦,一边劳作,一边逗趣,生活的幸福感满满。这种融洽和谐、互为包容的新型夫妻关系,带有互相尊重关爱、平等相处的新的时代色彩。

当然,解放初的地方戏编演现代戏还处在探索阶段,有时受文工团节目搬演模式的影响,还存在某种程度的图解政策、时事的形式化倾向。记得20世纪50年代某剧团来农村演出,上演反映抗美援朝战争的现代戏,"美国大兵"皆粘有纸糊的高高鼻子,李承晚则走矮步,有点近似闹剧。村民称之为"文明戏",但毕竟有些粗糙。有的现代戏,是紧扣形势需要而创演,自然讲究快,但在艺术追求上却不尽如人意。

三、1949—1956年现代戏的艺术风貌

地方戏(尤其是梆子戏、柳琴戏)艺人,习惯了古装戏的搬演,突然改演现代戏,许多固有的表演程式、行腔用嗓、服饰装扮等,都要随之作相应的改变。如江苏梆子戏中,青衣的甩袖、抖袖、整袖、遮袖、内反袖、单扬袖、双扬袖;红脸的捋髯、抖髯、吹髯、撩髯、挑髯、捻髯、托髯等;脸行、生行的假嗓行腔,或用本嗓吐字、假嗓甩腔,乾旦的二本嗓演唱,小生的

① 毛泽东:《青年团的工作要照顾青年的特点》,《毛泽东选集》,人民出版社1977年版,第87页。

发音尖细柔绵,接近女声,净行的脑后音以及场上人物的蟒袍玉带、凤冠霞帔等,都须来一个彻底改变,使之符合当代生活样貌。尤其是江苏梆子戏表演中的一些绝活,如刷牙、滚棚、活腮、晃台、寒鸭凫水、老鸦登枝、夜叉探海、油瓶倒挂、风摆荷叶、高台簸米等,与当代普通人生活有一定距离,自然无法再用。

在当时,现代戏究竟如何演,如何在传统表演技艺的基础上创出新路径,这对艺人的表演来说,当然又是一次考验。淮海戏、淮剧上演现代戏起步较早。在20世纪40年代初,盐城县湖垛大众剧团就演出了现代戏《出租》《橡皮人》《张大爷》等剧目。也就在这一时段,淮海戏演艺团体也将宣传抗日的剧目搬上了舞台。在这个意义上说,淮海戏、淮剧在现代戏创演方面应该积累了不少经验。加之其服饰、动作设计都比较贴近现实生活,所以其出演现代戏就有些驾轻就熟。

综合考查,这一时段的地方戏在搬演现代戏剧目时,在演唱艺术追求上,主要有如下特点。

(一)音乐、唱腔上的创新

以淮剧为例。有论者称,淮调就源于民间的"打哩哩""栽秧调"之类的民歌、小调、劳动号子。"何派生腔"创始人何叫天在论及淮剧时,曾说"淮剧是徽剧为父,京剧为兄"①。至于淮剧中所用曲调,有人称起码有80多种,甚至是100多种。更有人称,淮剧有300多个曲调。而据陆连仑《淮剧曲调总汇与欣赏》(中国戏剧出版社2018年版)收录的民歌小调,大致也有五六十种。这一现象说明,淮剧从其诞生之日起,就是在不断吸纳、融合、改造、转化来自不同层面的艺术因子来丰富完善自身。正如论者所说,淮剧的前身——盐淮小戏不仅吸纳了许多民间艺术的营养,还将"徽班的'高拨子'音调,发展创新为盐淮小戏的'靠把调'。成功引进徽班的'身段锣鼓''闹台锣鼓'和伴奏曲牌,又结合本剧种音乐,逐步增添了板鼓、苏锣、唢呐等配置"②。该剧种在早期时段,只有锣鼓伴奏,场面的音乐较为简陋,后来受京、徽影响,引入丝弦,使文场面得以完善,大大丰富了场上伴奏,很好地烘托了唱腔艺术的表达。表演程式上,在"大量吸收、传承京、昆的舞台程式的基础上,也强化了自身的武功技巧,使传统戏的舞台呈现,在综合性、虚拟性和可看性方面,均有较大提升"③。淮剧既从板腔体剧种借鉴许多,又善于融合民间小调,这就构成了该剧种"板腔体"与"民歌散曲体"共存的特殊音乐体制。

在淮剧发展的历史进程中,创新、开拓成了历代艺人的共同追求。如1927年,名艺人谢长钰与琴师戴宝雨开创了"曲俗雅唱"的【拉调】。20世纪30年代末,由李玉花、仇孟七、骆宏彦、王恒和等艺人,在【拉调】的基础上创制出声腔丰富多变、节奏自由的【自由调】。后来,筱文艳对此又作了丰富完善,以致产生了"筱派旦腔"。淮剧流派之多,其他剧

① 何双林口述:《努力传承,为了不留遗憾》,陈家彦主编:《我的淮剧生涯》,上海大学出版社2020年版,第93页。
② 管燕草编:《淮剧小戏考》,上海文化出版社2008年版,第72页。
③ 管燕草编:《淮剧小戏考》,上海文化出版社2008年版,第250页。

种罕有能及,其创新精神可见一斑。

淮剧的创新,仿佛有海纳百川之况味。如在盐阜一带流传有200多年的五大宫调,"在20世纪50年代中叶,江苏省淮剧团首先将宫曲音乐移植于淮剧之中,并在舞台艺术实践中取得了成功的经验"①。据《淮剧知识300问》表述,盐阜宫曲的曲调为【骊调】【波扬】【软平】【迭落】【南调】五种。说来真巧,海州五大宫调也包括【软平】【叠落】【鹂调】【南调】【波扬】五种。当然,【满江红】【马头调】亦属此类,二者完全一致。海州五大宫调,单只曲"字少腔多,唱词典雅华丽,曲调委婉细腻,有一唱三叹之感"②。而盐阜宫曲,亦是"字少腔多,属于抒情性质的曲调"③。五个曲子,在音调高低的掌控、旋律变化上可能有所不同,但节奏却基本一致。当然,淮剧唱腔中出现的同一调名曲子,或吸收昆曲或其他戏曲中的音乐元素,已非原始情状。由此大致推知,海州五大宫调与盐阜宫曲当为同一体系,或都与盐业营运、盐商转输有一定的关系。值得注意的是,新近出版的《郯城县志》,载述有山东郯城一带流行的郯马五大宫调,则为【淮调】(马头调)【玲玲调】【大寄生草】【大调】【满江红】。所谓【大寄生草】,或即【南调】。"【南调】又称【寄生草】"④。【叠落】,很可能是清中叶俗曲【叠落金钱】。【叠落金钱】,"一般七言三句为一叠,首句可重复一次"⑤。《海州五大宫调》所收【叠落】却是一句一叠,首句重复。此书还考证,【波扬】即【山坡羊】,简称【坡羊】。"坡"与"波",因形似而讹。【软平】为【劈破玉】之变体,【鹂调】即【黄鹂调】,所言不无道理。这类曲子,旋律流畅细腻,或用叠句、叠字增强表达气势,音调优美。这些音乐元素为淮剧所吸收,并揉进昆曲或其他声腔之中,自然使本剧种原有唱腔中"凄楚哀怨"的主色调大为改变,使之向雅化、细腻化演进,这自然是一大创新。后来,名艺人施龙花在剧坛赢得了很大的声誉,也与借鉴盐阜宫曲的唱法有很大关系。

其他如现代戏《渔滨河边》(黄其明编剧),演出时"在曲调上也做了很大的改进和探索,以【淮悲调】为主,根据不同的情节和角色,适当运用了'梨膏糖''哭小郎''二姑娘倒贴'等地方小调,充分体现剧中人物的喜、怒、哀、乐的不同情绪。在唱词道白上充分发挥谚语、方言的优势,显得准确生动、自然流畅"⑥。名艺人孙东升的演唱,更具老淮剧韵味,乡土气息浓,"唱腔别具一格,有'孙六句'之称"⑦。在演出时,有的女艺人,根据演出实际的需要,既要演老旦,又要饰花旦,一个高亢激昂,一个温婉细腻,行腔、运气、发声皆有很大的区别。名艺人何长秀在相关人员的点拨下,逐渐摸索出"以气托音、以音行腔"⑧的演唱方法,解决了高低音转换的难题,也为日后的表演艺术发展注入了活力。所以,艺人们

① 陆连仓编著:《淮剧知识300问》,中国戏剧出版社2018年版,第236页。
② 连云港市文化局编:《海州五大宫调》,内部资料,2008年,第3页。
③ 陆连仓编著:《淮剧知识300问》,中国戏剧出版社2018年版,第236页。
④ 连云港市文化局编:《海州五大宫调》,内部资料,2008年,第14页。
⑤ 齐森华等主编:《中国曲学大辞典》,浙江教育出版社1997年版,第814页。
⑥ 陆连仓编著:《淮剧知识300问》,中国戏剧出版社2018年版,第104页。
⑦ 《江苏戏曲志》编辑委员会等:《江苏戏曲志·淮剧志》,江苏文艺出版社1996年版,第330页。
⑧ 何长秀口述:《为淮剧而生,为舞台而活》,陈家彦主编:《我的淮剧生涯》,上海大学出版社2020年版,第124页。

坚定地表示,"一个剧种的发展离不开观众的支持";"要想把观众拉回来的话,不改革是不行的,总是保持老腔老调,这里搬搬那里搬搬,这样不行的"。① 江苏梆子戏,不仅继承了本剧种的优秀传统,还虚心吸收兄弟剧种的艺术精华,在声腔艺术上,由以往以嗓门大、音调高擅场,"逐渐在粗犷中见细腻,刚毅中见柔情"②。

(二)舞台艺术的改良与表演技艺的提升

根据"五·五"指示精神,各戏曲演出团体积极改革,在舞台艺术与表演上作大胆创新。据《江苏戏曲志·江苏梆子戏志》载述,江苏梆子戏在面部化装上,过去追求的是粗放、真率、朴实、直截,显得过于朴陋;道具则因陋就简,各种日常生活中的实物甚至活体动物也时而登台,则流入自然主义的泥淖。表演过程中,有鼻涕悬挂、赤身露体、眼球暴出、脑袋半边、血溅全身等不雅或恐怖动作。新中国成立后,江苏梆子戏的舞台表演强化了审美快感,对表演动作、技巧进行了提炼概括与艺术升华。尤其是在现代戏的表演中,这类朴陋不雅的表演动作被汰除,替代以经过审美艺术滤洗的人民群众喜闻乐见的演出技巧,净化了舞台。

徐州柳琴戏上演的《喝面叶》,在表演上也颇具特色。《喝面叶》,或认为是传统戏。但是,《江苏戏曲志·柳琴戏志》"传统剧目表"却未收录此剧,王森然主编的《中国剧目辞典》亦未收录,张铁民等编著的《柳琴戏》称此戏是山东柳琴经常上演的生活小戏,但并不在160多种"传统剧目"之列。《喝面叶》由剧作家宋词根据旧剧目整理改编而成。1954年8月,由徐州市柳琴剧团首演,并于9月末至11月初期间献演于在上海举行的华东戏曲观摩演出大会,获剧本奖和演出奖,唱腔选段被上海唱片社灌制唱片全国发行。所以,该剧中"大路上来了我陈士夺,赶会赶了三天多"唱段风靡城乡。剧中人物扮饰,乃晚清或民国时之装束。尤其是剧中梅翠娥服装、发髻,20世纪50年代老年妇女仍是如此。至于陈士夺所戴毡帽、脚下的高吊袜,乃是普通农民习惯之穿戴。由此看来,视此剧为现代戏亦未尝不可。

柳琴戏名丑李久红,在饰演陈士夺这一人物时,就摆脱了传统程式的束缚,努力使场上表演生活化、民俗化。自报家门的大段宾白,全用徐州方言,如同农民拉家常。剧中的陈士夺,家中有五六亩地,但是自从娶了媳妇来家,便将农活全推给老婆,自己当了甩手掌柜。他前去赶庙会,既喝酒又赌钱,输掉不少,竟然三四天不回家。所以,这一人物上场时大步流星,好似要急于回家。然而开场时却走"∞"步,步子似乎迈得很大,但脚抬起来又颇费劲。其中自有原因,一是赌博输钱,不知如何向老婆交代;二是走了不少路,腹中饥饿,比较劳累;三是赶会时,又是看戏,又是下饭馆,不仅大饱眼福,还落了个"酒足饭饱",但是却没给老婆买一点礼物,哪怕是不值钱的麻花、粽子,不知如何面对其妻。由此可知,陈士夺上场之时的"走",则"走"出了人物的性格和复杂的心理情态。然而,这个人物虽有不少坏毛病,性格还是善良、厚道的。妻子梅翠娥为了给他一点教训,故意装病,且点明要

① 朱桂芬口述:《教学是我戏曲生涯的重要一环》,陈家彦主编:《我的淮剧生涯》,上海大学出版社2020年版,第66页。

② 于道钦主编:《江苏戏曲志·江苏梆子戏志》,江苏文艺出版社1999年版,第226页。

喝面叶。这时,陈士夺顾不得一路劳累,饥肠辘辘,又是要请医,又是下厨房,说明他对妻子的疼爱是真诚的。从不干家务的陈士夺到了厨房,左思右想,手足无措,不知如何下手。艺人李久红借助下灶、引火、俯地吹火、烟熏落泪以及和面、擀面、切面、下面、捞面、盛面等一系列笨拙得令人忍俊不禁的琐细动作,细腻地表现出这一人物性格的另一面,嘲讽了大男子主义行为对人们日常生活的严重影响;在我国第一部《婚姻法》颁布不久的特殊年代,该剧的精彩演出,在主张男女平等、促进家庭和谐方面,起到积极的推动作用。

另一个即是淮海戏《拾稼头》一剧,名艺人谷广发饰演的刘老汉,性格上既比较老实,又有点自私,贪图小便宜。大风过后,庄稼被刮倒,成熟的玉米像醉汉一样东倒西歪。社员们都忙着护堤,他却扛着个粪箕子独自溜达,看到地上的玉米,立即产生贪念。谷广发在表现这一人物时,既巧妙地将传统程式揉入身段表演,又吸取生活中习见动作来刻画人物性格。如初上场时的揉眼、整襟、手搭"凉棚"、拢胡须、目光往远处瞅、走路落轻抬重,就非常切合刘老汉睡梦初醒之状态。老人往往眼神不好,看东西模糊,所以才将手掌放在眼眶上以遮光,民间称之为"搭凉棚"。再加上腿脚不利索,故走路迟重,何况又是风雨过后,因而才有脚下打滑,猛然来个"鹞子翻身"。一旦站稳,则用镰刀刮鞋底,这又是旧时庄稼汉常见之动作。走到地里,看见泥里掉落的玉米棒,很想拾起来占为己有,所以才蹑手蹑脚,弯腰欲捡,"当就要触到穗头的一瞬间,忽然一个'掩口',倒吸一口冷气,接着一边唱:'金苍蝇不住头上绕',一边抖着双手围绕着头部乱敲。唱到'一辈自私又自利'的'利'字,压低了声音,一手带镰刀,一手'骚脖子'走了个'小圆场'。这一连串身段,揭示出脚色想拾又不敢拾的矛盾心情"①。当玉米棒捡到粪箕子里后,偏偏为邻居李桂芝撞见。他马上表现得心慌意乱、手足无措、支支吾吾,且左右掩饰、似哭似笑、不知进退。这一人物的性格被刻画得入骨三分。

(三)语言的锤炼与生活化的追求

在现实生活中,"我们每个人都有自己特殊的语言,每个人都有自己语调的特点。每个人都以自己的方式表达自己的感觉和思想"②。这就是所谓语言的个性化。而戏剧,"正是要把这些语言的特点赋予被描绘的人物"③。这就需要作家长期地深入生活、观察生活、品味生活、体验生活。当然,任何一种生活,都离不开各种人物的参与,"人"是其中的主角。对各种人物性格琢磨得深透,才能在剧作中写出个性化的语言。仅靠这一点仍不够,还应根据不同体裁的文本需求,来斟酌如何进行文字组合与词语运用,在提炼与熔铸上下功夫。作为大众文学的戏曲(尤其是地方戏),应通俗易懂,朗朗上口,"从活人的嘴上,采取有生命的词汇"④,"说何人肖何人,议某事切某事","说张三要像张三,难通融于

① 刘增国主编:《江苏戏曲志·淮海戏志》,江苏文艺出版社1999年版,第200页。
②③ 高尔基:《给拉普剧院》,北京师范大学中文系文艺理论教研室编:《文学理论学习参考资料》下册,春风文艺出版社1982年版,第193页。
④ 鲁迅:《人生识字糊涂始》,北京师范大学中文系文艺理论教研室编:《文学理论学习参考资料》上册,春风文艺出版社1982年版,第1187页。

李四"①。只有如此,才能使人物立于舞台。

淮剧《不能走那条路》中宋老定那段《我买田不是买你的心》唱词,就写得很有层次感。宋老定作为一个农民,自然喜爱土地。加入互助组生活富裕之后,他想置办田产为儿孙挣家产,也是人之常情。恰在这时,张拴却要将刚到手的土地卖掉。二人一拍即合,老定遂往田头查看。作品写道:

> 宋老定:(白)张拴啊,你田里长满狗尾草,
> 　　　　　黑油泥实在爱煞人。我一定,来
> 　　　　　买你……这块田,我来量量看。
> 　　(白)有没有二亩零四分?
> 　　　　　一步二步怕人见,
> 　　　　　三步四步笑在心,
> 　　　　　五步六步浑身劲,
> 　　　　　七步八步……
> 　　　　　青蒿里露出一座坟。
> 　　(白)这……这不是张拴爷的坟吗?②

这应该是一个层次,表现宋老定买地之际的欣喜若狂心情。"狗尾草"句,看起来是实写眼前景物,其实并不尽然,是在侧面描写张拴无心打理土地致使良田荒芜的情状,暗自交代卖地的原因。至下句,语意一转,以"黑油泥"道出土地的肥沃,才会引发"爱煞人"情感的呈露,以致要亲自步量。"我来量量看"句,既是其内在情感"爱煞"的外现,也在透现其性格中斟酌利弊、计较得失、善于为自己打算的精细的一面。在步量土地时,随着步数的加大,内在心理也悄然发生变化。刚步量时"怕人见",因为随意买卖贫雇农刚分到手的土地这一行为并不合法,故有怯惧之感。然而步着步着,兴奋之情旋即压倒了"怕人见"的恐惧心理。他或许考虑更多的是这块肥得流油的土地能打多少粮食,怎样靠此发家致富、福及子孙,所以才浑身是劲。这里没有任何的丽句堆砌,精雕细镂,却以质朴无华的口语写出了普通农民的性格特点。所谓"狗尾草""黑油泥",是地地道道的农民语言。土地用步量,也是乡间最常见的丈量土地方法。如果不深入农村,真切了解农民生活,是写不出这类语句的。这自然也与李准的小说原作有很大关联。

宋老定思想转变的契机,在于看到"青蒿里露出一座坟"。由坟忆起"在世砸鸡堡头没一块,替财主风里雨里做牛马"③的张拴之父临终之嘱托,即代他照看儿子:"就算你多养一条后,好让我掐断苦肠免担忧。"④他自知死后无土地安葬,叮嘱道:"就把我掼在河心乘

① (清)李渔:《闲情偶寄》,中国戏曲研究院编:《中国古典戏曲论著集成》(七),中国戏剧出版社1959年版,第26页。
② 管燕草编:《淮剧小戏考》,上海文化出版社2008年版,第367—368页。
③④ 管燕草编:《淮剧小戏考》,上海文化出版社2008年版,第368页。

水流,我骨头不愿葬在财主地,我不愿做鬼再受罪把人求。"①不堪回首的往事,大大刺痛了宋老定的心,使他愧疚万分、无地自容。作为张拴爹的故交,本应不负老友重托,再苦再难也要代其照顾儿子。而眼下的实际情况却是,将张拴土地买下,断了他日后的生路。思及此,他岂能不"心里如刀绞,眼泪哗哗往下流"②。从这一点来看,宋老定思想的转变,除了儿子、儿媳妇耐心帮助之外,还在于他良知的发现、真诚做人的回归。这里没有任何道德的说教,是让人物在特定环境下的特殊经历中逐渐感悟到自身道德的缺失,进而萌生悔改之意,转变了思想。如此写,就使得宋老定这一人物丰满、立体起来。

淮剧的另一剧作《走上新路》(高晓声、叶至诚编剧),有一《不是今朝在梦乡》的唱段,通过李瑞珍解放前后生活境况的强烈对比,反衬出新中国女性翻身做主人的无比幸福与自豪。李瑞珍是在苦水里泡大的农家姑娘,从小学种田、学女红,17岁就草草嫁人。不料,就在她刚生下孩子不久,丈夫即病故。接着艰难困苦接踵而至,"伯文闹分家,丈夫要下葬,地主讨租米,保长催军粮。又想投河死,又想去悬梁"③。无奈,实在难以割舍对女儿及亲人的牵挂,勉强活了下来,为养家糊口而奔忙。"晚上回来带露水,早上出去头顶霜。到家就把门关上,大伏天不敢出门去乘凉,左邻右舍不来往,怕的是闲言杂语沸沸扬扬"④,准确写出了寡居少妇孤苦无依、担惊受怕、为生计而苦苦挣扎的艰难情状。尤其是"到家就把门关上,大伏天不敢出门去乘凉"二句,准确道出封建礼教陈规陋俗给她带来的精神重压。俗话说,寡妇门前是非多。稍有不慎,便会遭众人非议、漫骂。所以,她只能蜷缩在自己逼仄简陋的屋里,处于十分封闭的生活状态之中。下面的"不晓得世界什么样,不晓得短来不晓得长,不晓得天多高来地多厚,不晓得自己吃苦为的哪一桩"⑤,与上文的表述暗含一种因果关系。正因为作为寡妇,终日为生计奔忙,不敢与人(尤其是男人)接触、交流、沟通,整天不是下田,就是围着锅台转,自然闭塞了耳目,世上的许多事皆不晓得。排比句的连用,则强化了表达的气势。这一描写,是非常契合那一时代妇女的生活现实的。

新中国成立后,李瑞珍心情爽朗许多,但是看到生人"还是躲躲藏藏"⑥。这里以传神之笔,勾画出女主人公在与外人接触之时的羞涩、畏缩、胆怯之状,表现得极有斟酌,分寸感十足。"不会写来也不会讲,只晓得把好处记心上"⑦,也体现出大字不识的劳动妇女质朴、真诚、厚道的性格特点。后来,在陈教导员的具体帮助下,"做了一样学一样,学了一桩做一桩;桩桩都是新花样"⑧,逐渐明白了革命道理,体会到当家做主人的荣誉与尊严。剧本完整地展现了李瑞珍这一人物的心路历程,写得生动感人。

戏曲语言,自然要生动、形象,最好能给人一种画面感,以引起观众观赏的兴趣。如柳琴戏《喝面叶》,"拨开豆棵摘豆角,小蚂蚱飞的扑啦啦""谁家的媳妇把衣洗,小棒槌不住上

① ② 管燕草编:《淮剧小戏考》,上海文化出版社2008年版,第369页。
③ 管燕草编:《淮剧小戏考》,上海文化出版社2008年版,第426页。
④ 管燕草编:《淮剧小戏考》,上海文化出版社2008年版,第427页。
⑤ 管燕草编:《淮剧小戏考》,上海文化出版社2008年版,第427—428页。
⑥ ⑦ ⑧ 管燕草编:《淮剧小戏考》,上海文化出版社2008年版,第428页。

下翻",就颇具形象性。摘豆角时,拨开豆棵寻找,以致惊得蚂蚱"扑啦啦"飞起。上、下句意义关联,构成一幅清新活泼的画面,动感性强,也有助于演员的表演。往日洗衣,为使衣服干净、平整,常在石上捶打。此俗由来已久,唐代李白《子夜吴歌·秋歌》就有"长安一片月,万户捣衣声"之描述。穿着漂亮的小媳妇在河边洗衣,且不时挥动棒棰在石板上捶打,俨然是一幅民俗生活的画面。戏曲的语言在遣词造句上,应采撷普通百姓熟悉的事物。《喝面叶》写陈士夺赶会听戏,唱道:"头一天唱的'三国戏',赵子龙大战长坂坡。第二天唱的'七月七',牛郎织女会天河。那个黑头嗓子实在大,十里地以外听得着。"其中提及的《长坂坡》《天河配》,皆是梆子戏传统剧目,人们耳熟能详,且大多还能哼上几句。闻此唱词,自然会产生亲切感,一下拉近了场上演出与台下观众的距离。至于梆子戏中的黑头所唱,十里地以外能听到,自然有些夸张,但是在没有音响设备的情况下,若是夜间,三五里之外能清楚听得黑头所唱确是实情。遗憾的是,具有如此功力的艺人,几乎已成绝响。

马克思主义认为,"语言是思想的直接现实"[①]。它的产生,是基于和他人交往的迫切需要。作为意识形态范畴的文学,就是典型的语言的艺术。而戏曲,就其表演的依据——剧本而论,应归于文学的范畴。但戏曲毕竟是一项综合艺术,它直接服务的对象,是台下聚集的广大观众。剧情推衍,讲究的是节奏,容不得听众有更多的时间、精力去思索、揣摩,故对语言的要求可能比其他文学样式更高、更严格。人物对话或唱词,必须既通俗晓畅、节奏明快,又生动形象、不乏幽默,看去似随口唾出,毫不经意,其实是代表场上人物"立心",紧扣其性格特征。正如同老舍在《关于文学的语言问题》等文章中所说,剧中人物对话的写作,要看话出自谁口,为什么说,在什么环境下说,说给谁听,怎样去说,说些什么,只有如此细心推敲,"才是有生命的文字"[②]。

[①] (德)马克思、恩格斯:《德意志意识形态》,《马克思恩格斯全集》(第三卷),人民出版社1960年版,第525页。
[②] 老舍:《关于文学的语言问题》,《文学概论讲义》,古吴轩出版社2017年版,第171页。

新中国成立前后的内蒙古戏曲(1946—1951)

刘新和[*]

摘　要：本文围绕解放战争开始后至新中国成立之初(1946—1951)内蒙古地区的戏曲事业发展情况,探讨在新旧社会交替过程中戏曲发挥的作用以及其在新的文化事业运行和管理范式创建中的影响。

关键词：内蒙古地区；新老解放区；新旧文化事业；戏曲

一

1946年6月,解放战争拉开序幕。之后,国共两党在战场上经过近3年的博弈,胜负得见分晓。

1949年3月5日至13日,在西柏坡召开了中国共产党七届二中全会。毛泽东《在中国共产党第七届中央委员会第二次全体会议上的报告》指出："从1927年到现在,我们工作重点是在乡村,在乡村聚集力量,用乡村包围城市,然后取得城市。采取这样一种工作方式的时期现在已经完结。从现在起,开始了由城市到乡村并由城市领导乡村的时期。党的工作重心由乡村转到了城市。"[①]这可以视为"聚焦城市"的指导思想和理论依据。1949年之后,内蒙古地区的城市及其经济进入了一个全新的发展时期,蓬勃发展的城市经济、日益增长的城市人口及市民不断增长的文化需求,为戏曲班社、艺人提供了更为广阔、更能施展才华的舞台。进入城市(城镇)寻求更好发展的班社、艺人,可谓比比皆是,有中路梆子、北路梆子、河北梆子等在内蒙古根基深厚、历史悠久的大剧种,也有寻求拓展空间的秦腔、道情、曲剧、二人转等曾经流传于乡间或局域的剧种。二人台艺人在新中国成立之后,进入归绥、包头等城市,建立班社,逐步发展。二人转、评剧、京剧艺人、班社,则到内蒙古东部地区的赤峰、通辽、海拉尔等城市及周边城镇谋生。在此背景下,内蒙古地区的主要城市(城镇)发展为戏剧活动中心。

戏曲进入城市及之后的发展路径,大体可以从以下方面加以概括：老解放区的戏曲

[*] 刘新和(1954—　),内蒙古自治区艺术研究院研究员,专业方向：戏剧研究。
【基金项目】本文为国家社科基金艺术学重大项目"新中国成立70周年中国戏曲史(内蒙古卷)"(19ZD08)阶段性成果。
① 毛泽东：《毛泽东选集》(第四卷),人民出版社1991年,第1426—1427页。

活动主要是指当时由中国共产党领导的晋绥、晋察冀、冀察热辽解放区戏剧。塞北剧团创建并活跃在大青山抗日根据地,是研究晋绥地区解放区戏剧的重要案例。

> 大青山抗日根据地剧团。属塞北地区武(川)归(化)游击队领导。由游击队员和根据地群众联合组成,县大队队长曹文玉兼任社长,并亲自参加演出。剧团实行军民同演,军民同乐。演出剧种包括山西梆子、二人台、眉户等,演出剧目有《白毛女》《血泪仇》《打井岗》《兄妹开荒》等。①

"军民同演,军民同乐",客观、准确地记述了该抗日根据地戏剧活动的基本样态。塞北剧社也称大青山抗日根据地剧团,其活动一直延续到抗战胜利之后。不同的时间段,称谓亦有变化。县大队长兼任剧社的社长,并亲自登台演出,剧社的主要演员均为县、区两级干部。办剧社、演出宣传抗日救亡剧目在增强部队的战斗力、密切军民关系等方面的意义,不言而喻。之后,其又融入解放斗争当中。新中国成立之后,剧社所具有的延伸性价值更为突出,诸如包括戏剧在内的艺术创作、表演人才的培养、艺术管理干部的培养以及新文艺机构的组织、建设和管理等。值得一说的是,绥远省在解放之初有各级党政军领导、文化艺术干部、来自抗日根据地且熟悉当地民俗的文化学者,这对新政权的建设,特别是文化建设,至关重要。

内蒙古文工团在晋察冀解放区的建立,与内蒙古戏剧的关系同样密切。1946年,时任中共绥蒙政府主席的乌兰夫与延安新歌剧运动的主要编剧周戈在张家口一见如故,便动员他到内蒙古工作。乌兰夫说:"这里需要干部,需要人才。"②周戈留在了内蒙古,开始了新的艺术创作。《血案》就是他在张家口创作的,该剧在全国解放区文艺史和戏剧史上留下了重重的一笔。可以说,这是戏剧融入内蒙古人民、融入中国人民解放战争的一次具有开创意义的实践。同年,内蒙古文工团成立。文工团成员将《血案》等译成蒙古语演出,在蒙古族人民中引起强烈反响,并开蒙古族戏剧演出反映现实生活之先声。新中国成立后,内蒙古文工团进入城市,其中许多成员都成为内蒙古文艺战线上的骨干力量。

抗日战争胜利后,内战开始。内蒙古地区与东北山水相连,成为我党挺进东北建立巩固根据地的大通道。内蒙古东部的赤峰、通辽的南部地区率先解放,成为冀察热辽解放区的组成部分。1946年,冀察热辽军区文工团派专人帮助宋子安赤峰大戏院"排演《逼上梁山》《三打祝家庄》等新剧目"③。宋子安是当地知名的京剧班社班主,赤峰地区解放后,他时常亲率戏班为解放区军民演出,有良好的口碑。

新解放区戏曲活动范围是晋察冀、晋绥、晋察热辽解放区及中国共产党领导的内蒙古自治政府管辖范围之外的内蒙古其他地区,主要是指"九一九"起义前后的内蒙古中西部地区。其重要特点之一是国共两党围绕该区域内的一些主要城市(城镇)进行反复争夺。戏曲班社、艺人没有"置身其外",他们的选择如下。

① 《中国戏曲志·内蒙古卷》,中国 ISBN 中心 1994 年版,第 381 页。
② 宋生贵主编:《足迹留韵:内蒙古艺术家作家访谈录》(一),内蒙古大学出版社 2017 年版,第 30 页。
③ 《中国戏曲志·内蒙古卷》,中国 ISBN 中心 1994 年版,第 511—512 页。

集丰剧社由国统区走向解放区。该剧社成立于1948年,为梆子戏班社,因艺人分别来自集宁、丰镇而得名。此时,解放战争即将进入大决战阶段,国民党统治面临土崩瓦解,盘踞在集宁、丰镇国民党政权风雨飘摇,戏曲班社、艺人留在城内难以觅食,纷纷逃到城外的新解放区谋生。始建时主要演员和乐师有二顺(艺名猩猩血,青衣)、刘桂兰(艺名十九红)、武乐(艺名十二红,兼琴师)、小金鱼(旦)、十三红、赵荣花(旦)、朱喜贵(艺名狮子黑)、郑录(乐师)、常金锁(乐师)等,二顺为牵头人。他们自发组建班社,为当地村民演出。当时,集丰剧社演员少,班社小,一个演员往往要饰演几个角色,每个人都是"多面手"。尽管如此,他们也只能演《打宫门》《打金枝》《走雪山》《芦花计》等折子戏,十分困难。1949年,集宁、丰镇地区解放。新生的集宁县人民政府获悉剧社困难后,在银根十分紧张的情况下,拨出200块银圆和200万元边区纸币予以解决燃眉之急,并出面协调,从归绥、包头聘请孟昭玉、乔云、筱桂花诸多有影响力的艺人入班,加强演出阵容,丰富剧目。班社人气渐旺,经营大有起色。1949年春,集丰剧社更名为集宁建新剧社,张福连任社长。他在当地戏曲界名望甚高,往往有艺人慕名而来,仅一年剧社就发展至50余人。

唐声剧社和国光剧社在"大决战"中溃散。解放战争接近尾声,绥远省正处在统治权更替的前夜。归绥、包头等国统区物价飞涨,民不聊生,有心关注戏剧者可谓寥寥无几。唐声剧社是国民党第八战区副司令长官部随军剧团,演唱蒲州梆子和眉户戏,抗日战争胜利后随军东迁,1948年在张家口因战事吃紧,上层军官无心关注剧社而解散。国光剧团同为国民党第八战区副司令长官部随军剧团,演唱秦腔,并将秦腔带到绥远省。1945年,其随军迁至归绥(今呼和浩特),演出一年后迁至张家口,不久也因战事吃紧而解散。上述两个剧团的演员、乐师等大多流入内蒙古中西部地区的民间戏班,有的还成为所在班社的骨干。

青山剧团被国共两党反复争夺,该剧团属于当时的国民党军队系统。"1947年,国民党三十六军第十二旅旅长鄂友三接管丰镇县李富存晋剧班,成立的随军剧团。团长赵崇仁,王玉山任上尉队长。主要演员有王玉山、丁耀辰、王巧云、高旺黑等。经常上演的剧目有《百花点将》《凤台关》《明公断》《牧羊卷》《蝴蝶杯》《困雪山》等。翌年10月,包头第一次解放,青山剧团由中共绥蒙军区接收,改称绥蒙剧社。解放军撤出包头后,鄂友三又将该团收编,仍作青山剧团。1949年绥远"九一九"起义后,青山剧团改称民众剧社。"①

丰镇与晋北重要城市大同相连,北平至张家口的铁路也延伸到包头,内地与边疆的联系更为紧密。丰镇借助区位优势,逐渐发展成为人口众多,商业、手工业发达的重镇。北路梆子、中路梆子等剧种颇为兴盛,王玉山、丁耀辰、王巧云、高旺黑等均为享誉边疆与内地的戏剧名家。酷爱梆子戏的国军旅长鄂友三通过"接管",获得了这一戏剧文化资源。其精明之处在于,允许军队所属的青山剧社到包头、归绥等地进行营业性演出,从而获取收入。"翌年10月,包头第一次解放,青山剧团由中共绥蒙军区接收,改称绥蒙剧社。解

① 《中国戏曲志·内蒙古卷》,中国ISBN中心1994年版,第384—385页。

放军撤出包头后,鄂友三又将该团收编,仍作青山剧团。"①国共两党的反复争夺,足以说明该剧团的重要性。剧社还是最终回到了人民的手中,并进入了新的发展时期。

在特定的时代背景下,对立的双方往往会围绕某一个具有影响力的班社,甚至某一个著名艺人,展开反复争夺,争夺背后所折射出的是班社、艺人的社会影响力。对青山剧社的争夺始于 1947 年 10 月:

> 包头第一次解放,青山剧团由中共绥蒙军区接收,改称绥蒙剧社。解放军撤出包头后,鄂友三又将该团收编,仍作青山剧团。1949 年绥远九·一九起义后,青山剧团改称民众剧社。②

从青山剧社到绥蒙剧社,再到青山剧社,再到民众剧社,不仅是名称的变化,隐匿其后的是国共两党围绕戏剧这一"意识形态"载体而展开的博弈。1949 年以后,再度新生的青山剧团在王玉山的率领下,驻演于内蒙古最重要的工业城市包头。民众剧社是中华人民共和国成立之初,内蒙古地区最具影响力的专业戏曲艺术表演团体之一。

二

中华人民共和国成立之初,内蒙古地区大体上可以分为老解放区和新解放区:

> ……以当时的内蒙古自治区和绥远省原蒙绥政府辖境为老解放区,以绥远省大部分旗、县、市及热河省、察哈尔省部分旗、县及宁夏省所辖旗为新解放区,形成新老解放区政治局势不同的两个区域。③

老解放区已经完成了对旧政权的改造,建立人民民主政权,大部分农村进行了土地改革,牧区和半农半牧区也进行了民主改革,社会面貌发生了可喜的变化。新解放区则面临着一系列繁重的任务:

> 在绥远的省县各级起义人员有 3 200 余人,占全省行政系统包括企业和事业等部门干部的 90%。绥远和平解放之初,广大农村老百姓穷困至极,土匪特务横行四乡,造谣惑众破坏和平……④
>
> 绥远和平解放后,大批土匪没有被清剿。从华北各解放区逃窜而来的特务也在部队、机关乃至教育部门藏匿下来,各种各类反革命分子也隐身待机,和平解放的环境似乎成为他们的避风港。⑤

绥远和平解放,标志着"绥远模式"的诞生。与用军事手段彻底消灭或打垮旧政权相

① 邢野、段八旺主编:《呼和浩特市民间歌舞剧团志》,吉林文史出版社 2013 年版,第 34 页。
② 刘新和主编:《当代草原艺术年谱》,内蒙古大学出版社 2016 年版,第 12 页。
③ 郝维民、齐木德道尔吉总主编:《内蒙古通史》(第七卷),人民出版社 2011 年版,第 36 页。
④ 郝维民、齐木德道尔吉总主编:《内蒙古通史》(第七卷),人民出版社 2011 年版,第 54 页。
⑤ 郝维民、齐木德道尔吉总主编:《内蒙古通史》(第七卷),人民出版社 2011 年版,第 63 页。

比,和平解放对旧文化事业的改造难度更大。刚刚建立的人民政权,一方面必须用强有力的手段消灭敌对分子,另一方面又要发动群众,为巩固来之不易的胜利成果而斗争,包括戏曲在内的文化艺术必须担起时代赋予的使命。

北平和平解放之后,党中央就开始为此制定全国性大政方针。1949年7月,中华全国文学艺术工作者代表大会在北京举行,周恩来代表中共中央作了政治报告。他全面讲述了革命的形势、任务以及文艺工作的方向、方针、政策与任务,指出这次文代会是全国文艺工作者的大团结、大会师,"是从老解放区来的与新解放区来的两部分文艺军队的会师,也是新文艺部队与赞成改造的旧文艺的代表的会师,又是在农村中的、在城市中的、在部队中的这三部分文艺军的会师",这是"在新民主主义旗帜下,在毛泽东文艺方向之下的大团结、大会师"①。尽管此时的新中国尚未正式诞生,但站在国家层面对党领导的文艺队伍组成部分界定已十分明确。"三部分文艺军的会师"之后不足三月,也就是1949年的10月1日,中华人民共和国成立,之后这支文艺大军便分赴各自的"阵地",承担起自己新的使命。在政治报告中,周恩来从旧剧改造问题切入,阐述了党对旧文艺改造的总体要求。他说:"首先和主要的是内容的改造,但是伴随这种内容的改造而来的,对于形式也必须有适当的与逐步的改造,然后才能达到内容与形式的和谐与统一。"②这为旧文艺的改造确立了总体方针,也就是要让"内容与形式的和谐与统一"的新文艺所面对的是一个即将诞生的新中国,意义十分重大。

如何推进文化事业建设?新中国成立之初,中央人民政府政务院制定并由文化部下发的《1950年全国文化艺术工作报告与1951年工作计划要点》明确指出,要在"在文化上的新旧统一战线与公私兼顾的原则下,一方面巩固和发展新的文化艺术事业,另一方面有步骤有重点地改革旧有文化艺术事业"③。

内蒙古既是全国成立最早的少数民族自治区,也是中华人民共和国的战略大后方,战略地位十分重要。蒙古自治区、绥远省党委坚决贯彻党中央和中央人民政府的方针,结合内蒙古实际,制定具体政策,采取有效措施,在较短时间内打开了局面。内蒙古戏曲不仅融入激烈的社会变革之中,而且成为彰显时代精神的重要力量。对这一时期的内蒙古戏曲,可以从以下方面加以研究。

戏剧活动与人民群众的生活的联系更为直接。中国戏曲的本来就讲究寓教于乐,应该怎么做、不应该这么做、道德观念、法治思想等在演出的过程中,在对剧中人物的评价过程中,潜移默化地渗透给了观众。相对于"渗透",此时的联系则显得更为直接。

在党和政府的倡导、引领下,戏剧很快就融入城市(镇)人民的生活,与新的时代一起"脉动",晋剧《傅秉谦》即很有代表性。据相关文献记载,中华人民共和国成立之初,包头市人民政府逮捕了反革命分子傅秉谦。法院派人来到民众剧社,希望将傅秉谦罪行编写成戏,进行宣传演出。剧社根据法院提供的材料,很快创作出一出现代梆子戏《傅秉谦》,

①② 余从、王安葵主编:《中国当代戏曲史》,学苑出版社2006年版,第7页。
③ 中华人民共和国文化部办公厅编印:《文化工作资料汇编》,第1页。

宣判大会的头天晚上,在包头西北剧场公演。

流传于内蒙古地区的梆子戏主要有北路梆子和中路梆子(晋剧),均以演出传统戏和古装戏见长,新编、新创反映现实生活的剧目在当时可谓具有开创性的意义。当然,创作、演出这样的剧目,风险也是很大的:观众是否认可? 会不会纷纷退场? 剧社负责人心里也没底。然而,演出效果远远超出了人们的预期:

> 傅秉谦罪恶昭彰,民愤极大。观众一边看戏一边呼喊口号,剧场几乎变成了控诉大会的会场。戏演完了,大幕关闭。可是,观众不退场,不断地喊着:"枪毙傅秉谦!""血债要用血来还!"剧社负责人只好从幕后走出来,向观众进行解释:"大家静一静,听我说,政府还没有宣判,我们戏里不能演成枪毙。大家的意见我们一定反映给政府。咱们这是演戏,是假的。"观众还是不答应,非得要枪毙傅秉谦不可。剧社负责人没办法,只好说:"看起来不能让傅秉谦活过今夜了,那咱们替政府执行吧!"①

这场演出可谓充满了戏剧性:大幕重新拉开,剧中的傅秉谦被扮作解放军的演员押到前台枪毙了,台下的观众拍手称快,喊着口号走出剧场。第二天,人民法院召开宣判大会,随即将傅秉谦押往法场执行死刑。此后,"西北剧场门口的海报也换了,《傅秉谦》改成《枪毙傅秉谦》"②。

因相隔时代久远,这个傅秉谦究竟如何"罪恶昭彰,民愤极大",已经无法稽考,但从剧场效果看,当属于罪有应得。当时看戏的绝大多数是当地人,此人如果不是恶行累累,犯了众怒,剧场反响岂能如此强烈?

晋剧在包头有着悠久的历史和稳定的观众群体,传统剧目可以说几乎全部是"袍带戏"。《傅秉谦》也好,《枪毙傅秉谦》也好,无疑是梆子戏的现代戏。此剧诞生于中华人民共和国成立初期,具有开创意义。能够受到当地观众如此热烈的共鸣,足见其在思想性与艺术表现力方面的独到之处。更重要的是,"统领"全剧的傅秉谦是当时反动势力、恶势力的代表性人物,这样一个人物出现在舞台上,足以说明戏剧已经融入了时代,体现的是观众的情感。

可以说,晋剧现代戏《傅秉谦》在以传统的戏剧形式,表现当代人在生活上作出的可贵的探索。中华人民共和国的戏剧,为人民代言,已经超越了传统的"高台教化",发出的是人民的呼声、正义的呼声。众所周知,诞生于延安时期的《逼上梁山》是中国"旧剧改革的划时期的开端"③。那么,在内蒙古地区历经了近10年的理论建构和艺术实践,源自延安、源自解放区的传统,在人民政权诞生不久的包头付诸实践,当然是一件值得关注的事情。

三

经过各级文化主管部门和新文艺工作者一年多的努力,到1951年初,戏曲已经成为

① ② 《中国戏曲志·内蒙古卷》,中国ISBN中心1994年版,第488页。
③ 中央文献研究院编:《毛泽东书信选集》,中央文献出版社1983年版,第222页。

活跃在内蒙古地区文化战线上的一支重要力量。此时,各地新生的人民政权面临着纷繁复杂的局面,摆在面前的工作可谓千头万绪。对"文化战线"而言,用文艺宣传群众,凝聚力量,发展经济,巩固政权,无疑是最为紧迫的任务。新文艺工作者需要团结、带领民间戏剧班社、艺人,融入这个伟大的时代,并为之大声讴歌。

如何让包括戏剧在内的文艺为当时的社会生活、为新生的人民政权服务,成为各级人民政权领导者研究与思考的重要内容。1951年4月16日,绥远省人民政府副主席杨植霖在《绥远日报》发表《二人台翻身》一文,提出了民间艺人"怎么翻身""怎么改造"的问题。他指出,"首先我们要有做主人翁的思想","要有正确的服务对象",要"提高业务:在内容上、形式上、演出技术上都需要提高,主要是内容上一定要改,内容改了就是提高,特别需要注意的是编戏时候的思想性","必须改变旧作风"①。不难看出,上述主张所体现的无疑是当时人民的意愿、社会的需求和广大民间艺人的心声。在这一大的时代背景下,包括戏剧在内的文艺就是武器:"我们反对的是帝国主义——特别是美帝国主义、封建主义(地主阶级)和官僚资本主义,他们的具体代表就是特务、土匪、地主恶霸。在我们编歌子演唱时,就要拥护工农兵和各阶层人民,用艺术上的一切力量,使人民事业发展起来,把中华人民共和国,把新绥远建设好。叫人民都过好光景。对敌人用尽一切艺术力量,使他们失败消灭,这就是我们努力的方向。"②

用艺术的力量使人民事业发展起来,用艺术力量去消灭敌人,这就是二人台在当时所承担的使命,这也是时代赋予二人台的使命。

通过查阅历史文献可知,二人台班社、艺人进入城市(城镇)是时代发展的必然,也是新建的人民政权的必需。杨植霖在《二人台翻身》中说:"艺术是人类的文化食粮,而且是经过最精细的劳动才能创造出来的。因此好看的、好听的、有好内容的演出不但使人们精神爽快,劳动起了劲,主要的是能给人们得到教育、提高思想。这种文化食粮在绥远说来是非常缺乏和需要的。乡村里唱不起大戏,这几年因为打仗,连二人台也看不成了,因此群众精神上都干枯了,急切需要文艺生活……""我们演二人台的有了翻身,得到改造,在绥远是很有前途的。因为京戏听不懂,山西梆子听不上,二人台表演形式简单,两个人就能演,又最接近群众,是有群众基础的。"③既然二人台承担着如此重要的使命,而党的工作重心也由乡村转到了城市,那么,原本主要在农村活动的二人台艺人进城也就顺理成章了。

在党和政府的召唤下,计子玉、樊六、班玉莲、张挨宾、郭五毛、刘拉拉等大批二人台民间艺人进城,成为一支用二人台艺术表达人民意愿的生力军。进入城市之后,计子玉等人的身份、地位、生活、行艺方式都发生了深刻的变化。简言之,由旧时的"打地摊儿"艺人变为今天的文艺工作者,由被人蔑视的"下等人"变为国家的主人,由居无定所、流浪在城乡之间变为在城市定居、温饱不愁,由数人"搭班唱曲儿"变为集体所有制的二人台班社

①② 邢野编著:《中国二人台艺术通典·子集》,内蒙古人民出版社2005年版,第24页。
③ 邢野编著:《中国二人台艺术通典·子集》,内蒙古人民出版社2005年版,第24—25页。

(剧社)牵头人或骨干。用计子玉的话说,所有这些都是在"解放前连做梦也不敢想的事情"①。

戏曲在过渡与转变中完成对自身的重塑,它需要深刻反映这一时代的政党、阶级和人民群众对文艺的根本要求,并体现其审美需要和审美理想。

> 由新民主主义革命向社会主义革命的过渡,由革命战争时期向和平建设时期的转变,构成了中国当代文学发展的新的社会历史背景。随着新中国的成立而展开的大规模的社会主义革命和建设事业,呼唤和吸引着作家去体验新的生活,讴歌新的时代,表现新的人物,质朴明朗,热烈高昂,激情澎湃的理想主义和英雄主义,构成本时期文学的基调和主导风格。②

以上引文所关注的是新中国成立后中国文学史发展大势,而用于这一时期内蒙古戏曲亦可。

对该时期内蒙古戏曲的研究,塞外重镇、革命历史名城张家口不应忽视。1945年11月,在张家口成立了内蒙古自治运动联合会。时至新中国成立之初,张家口既是察哈尔省的省会,又是内蒙古自治区的首府。特定、特殊的历史生态环境对东路二人台的影响是极为深刻的。

在解放区,新文化与民间的传统文化是同时存在的。"新文化"是一种与社会转型联系在一起的文化,其中有的来自陕甘宁边区和其他抗日根据地,有的则是国统区具有进步思想人士与青年的创造与创新。前者既与后者"同时存在",又在潜移默化中对其进行吸纳与"平和性"改造。

诞生于解放区的革命文化对东路二人台的影响极为深刻。张家口地区的东路二人台艺人带着翻身的喜悦,"怀揣着莜面饼,手握干咸菜,每日挤在戏台下,如饥似渴地观看戏剧名人的精彩表演,认真模仿各种角色的动作和化妆,并把学到的表演身段、打击乐、化妆技巧运用到二人台艺术实践中"③。

受多种因素制约,东路二人台艺人在进城的数量、对城市生活的融入程度等方面,远逊于二人台,但仍以"另外一种方式"进城,类似我们今天所说的政治与业务"培训"。

乌兰察布盟各旗县有数以百计的艺人,分批分期参加了原绥远省人民政府举办的民间艺人学习会。群众性的业余演出活动广泛兴起,以旗、县文化馆为辅导中心,各区、乡纷纷成立了演出东路二人台的文艺宣传队,仅兴和、集宁两地便有60多个。为配合政治运动和中心工作,他们编演了一批现代戏。兴和县文化馆宣传队的《美人计》《童养媳见晴天》《刘春山翻身》等剧目,深受群众欢迎。平地泉行政区文工团整理改编的传统剧目《买

① 唐叶封的采访记录,刘新和记录,包头,1990年10月4日。唐叶封是新中国成立初期的文化工作者,与已故的老艺人计子玉交往密切。
② 王庆生主编:《中国当代文学史》,高等教育出版社2003年版,第9页。
③ 万鹰:《东路二人台略考》,引自邢野编著:《中国二人台艺术通典·巳集》内蒙古人民出版社2005年版,第498页。

驴》《走口外》，首次将东路二人台带到自治区首府的舞台上演出。随着大批女演员登上舞台，男扮女装等传统演出方式被废除，进城演出令人耳目一新。

戏剧已经成为人民政权发动群众、凝聚力量的重要武器。正因为如此，此后的戏剧活动都是以城市为中心展开的。

戏剧在当时所产生的巨大作用和影响力并非仅限于包头、仅限于梆子戏、仅限于城市，二人转还流行于通辽东部的城乡地区。《中国戏曲志·内蒙古卷》中有"西凯茶社"在当地城乡演出的记述：

> 1950年，许广才和张文焕、刘文、陈万金、徐凤山、潘景泉、吴鹏、郑福泉等人组班，在通辽市西凯茶社演出二人转，不仅受到各界市民的欢迎，通辽附近农村也纷纷赶车接他们前去演出。[①]

"受到各界市民的欢迎"，"附近农村也纷纷赶车接他们前去演出"，足以体现其在当时受欢迎的程度。

结　语

1949年中华人民共和国成立，中国历史崭新的一页就此翻开。新的政权要建立，新的文化事业运行和管理范式也要建立；旧有的政权和"旧有文化艺术事业"并不想轻而易举地退出历史舞台，二者之间的博弈不可避免。在这场博弈中，新的文化事业运行和管理的体制逐步确立。

① 《中国戏曲志·内蒙古卷》，中国ISBN中心1994年版，第94页。

复苏与回归：改革开放初期江苏戏曲发展历史

周 飞[*]

摘　要：改革开放初期，江苏省戏曲发展贯彻"双百方针"，重提"两条腿走路""三并举"原则。至20世纪80年代初期，江苏戏曲创作与演出逐渐复苏，并回归到正常发展之路。在传统戏尤其锡剧传统剧目的挖掘、整理上，成果斐然。在新编历史剧尤其扬剧新编历史剧的创作上，出现了一批在题材选择上具有创新精神的优秀剧目。在现代戏的创作上，也有一定数量的优秀剧目得到上演。但在戏曲复苏的几年内，三类剧目的创演并不均衡，至少现代戏的创作无论是数量上还是质量上都不及前两者。因为在短暂的复苏时期把握住了戏曲发展的正确方向，为江苏戏曲在20世纪80年代的空前繁荣奠定了重要基础。

关键词：改革开放初期；江苏戏曲历史；复苏

经过"文革"十年，江苏省各级各类剧团均遭受严重破坏与摧残。地方戏曲剧团大量解散，有的改为文工团，有的直接改唱京剧。优秀演员和艺术骨干要么被"靠边"揪斗，要么转业到工厂接受"改造思想"，剧团人员思想波动很大。剧团的演出很不正常，新戏创作寥寥无几。粉碎"四人帮"、拨乱反正之后，在党的正确路线和方针指引下，各戏曲剧团逐步恢复生机。下放转业且有才华的演职员陆续归队，并主动培训青年演员。但人们因长期思想受到束缚，在传统戏剧目上演方面还有些畏手畏脚。虽然偶有传统戏复排上演，但心有余悸的戏曲人还是不敢很快地大量上演优秀传统剧目。

随着党的十一届三中全会的召开，党内高度评价真理标准问题的讨论，文艺工作者开始摆脱桎梏，解放思想，冲破禁区，文学艺术界开始出现生气勃勃之象。在"解放思想、实事求是、团结一致向前看"的方针指引下，经过近3年的初步恢复与调整，很多剧团上演了不少好戏，也有不少新创剧目，戏曲舞台出现了"文革"前曾有的百花纷呈之态。戏曲界作为文艺界的主要界别，其发展态势和数年的成就得到了充分肯定。

粉碎"四人帮"以来的短暂几年内，江苏省戏剧界在戏曲创作方面出现了前所未有的活跃，专业和业余创作的各类型剧本达300多个（大型剧目60多个，小戏240多个），产生了一批新剧目。其中较为优秀的戏曲剧目中，现代戏如淮剧《大燕和小燕》成为国庆献礼

[*] 周飞（1977—　），中国传媒大学艺术研究院博士生，江苏省文化艺术研究院研究馆员，专业方向：戏曲史论。

【基金项目】本文为国家社科基金艺术学重大项目"新中国成立70周年中国戏曲史（江苏卷）"（19ZD05）阶段性成果。

剧目,锡剧《三家亲》、淮剧《金色的教鞭》被拍成电影在全国放映。新编历史剧突破之前主题、题材、体裁和风格的局限,在重视历史真实的基础上,着眼于继承和发扬民族优秀历史人物美德,如重新上演的昆剧历史剧《关汉卿》等。恢复上演的传统剧目最受欢迎,如《秦香莲》《春草闯堂》《王宝钏》等。濒危消亡的剧种被救活了,打散的剧团重新组织起来了,下放的艺术人员归队了,省、地、市戏剧学校、艺训班恢复和发展了。① 江苏戏曲逐渐复苏,并回归到"十七年"发展轨道上。

一、贯彻"双百方针",重提执行"两条腿走路""三并举"原则

20世纪50年代以来,江苏省对戏曲的挖掘、整理、移植工作很重视,在戏曲创作上贯彻"两条腿走路"的方针,即传统剧目与新创剧目、历史题材与现代题材"三并举",挖掘、整理、加工了诸多传统剧目,也创作和演出了诸多现代题材和历史题材的新剧目。"文革"之前,尽管受到"左"的干扰,但其总体上依然坚持"双百方针"和"推陈出新""两条腿走路"。

由于20世纪60年代初受到"左"的思想的干扰,江苏省戏曲界出现了戏曲创作脱离生活实际的现象。1962年,周恩来、陈毅在"广州会议"上的讲话论述了文艺界重大政策和理论问题,及时纠正了文艺工作中"左"的错误,提出解放思想、尊重艺术规律、贯彻"双百"方针、发扬艺术民主,对全国艺术创作都有重大意义。但自1963年华东话剧现代戏汇演开始,"题材决定论"被鼓吹;至1967年《文艺六条》发布,"双百"方针、"三并举"原则已被置之一旁。"文革"十年间,方针与原则无人提及,戏曲舞台上"样板戏"一门独大。

直至"文革"结束,"两条腿走路""三并举"的戏剧工作原则被重新提出。三四年间,江苏戏曲创作很快有了新面貌。1980年,有人做了一个短期调查:"江苏省1980年23种省级报纸,以3月下旬至4月初刊登的戏剧广告为例,全省88个专业戏曲剧团(除话剧、歌舞剧外)演出的142个剧目中,古装传统戏(包括神话剧和新编历史剧)占140台,而现代戏仅有2台。"②这个调查虽然时间段很短,但至少说明1980年戏曲现代戏创作和演出的数量上远不及传统戏。在新的历史时期,戏曲舞台不应当"极左极右"地又出现"一条腿走路"的情况。

江苏戏曲舞台缺乏现代戏这一现象很快也被文化主管部门察觉到,"双百"方针被重提,在各类文化会议上被要求贯彻落实。同时提出的,还有坚持文艺正确方向的要求和剧目工作"三并举"的要求。坚持文艺正确方向,即社会主义文艺应该坚持"文艺为人民服务,文艺为社会主义服务"。剧目工作"三并举",是就演出剧目的结构而言的,即传统戏、现代戏、新编历史剧三种类型都要发展。以前,曾一度提出剧目以现代戏为主,或者机械确定三者的比例,都是不恰当的。现代戏寥寥无几,说明十一届三中全会以来积极投身于"四化"建设的创业者形象没有在戏曲舞台上占据应有的地位,缺少反映时代的戏曲作品,

① 王平:《在中国剧协江苏分会第二次代表大会上的报告》,《江苏戏剧》1980年第6期。
② 阚迹、梁芜:《一台现代小戏为什么轰动盐阜城乡》,《江苏戏剧》1980年第7期。

戏曲艺术终将跟不上时代发展。20世纪80年代初期,江苏戏曲创作与演出基本复苏,但在传统戏整理挖掘、新编历史剧与现代戏的创作上,发展并不均衡,主要体现在现代戏创作无论是数量还是质量都不及前两者。

二、传统戏的开禁与挖掘整理工作

粉碎"四人帮"之后,传统剧目开放演出,各剧团翻箱倒柜挖掘本剧团原有的传统戏,巡回演出于城乡各地。人们长期受到思想束缚,压抑多年的娱乐需求在欣赏熟悉的传统戏时得到极大满足。对于剧团而言,"样板戏"的表演压力在表演传统戏时得到大大缓解,演唱时不再是单纯的铿锵激昂、充满斗志,而是可以大段抒情、变化情绪;演员的心理不再那么紧张,观演双方很快沉迷于传统戏带来的慰藉。

随着人们思想的进一步解放,逐渐出现一种偏激认识,即过去演过的传统剧目都是好的,重新搬上舞台不需要选择,也不需要做"出新"工作。不久,甚至出现了极端现象。在各剧团上演的剧目中,传统戏比例普遍较大,有的剧团甚至全部上演传统戏。一些剧团为了迎合观众趣味,对上演的传统剧目审查不严,有的剧目已回到幕表戏的水平。还有的剧团,将"文革"前尚未上演的剧目不加改动搬上舞台。一时间,传统戏霸占舞台。这样的"霸屏"不是可持续的。不长的时间里,江苏戏曲舞台不可避免地向传统戏倾斜,戏曲创作和演出几乎回到"一条腿走路"的状态。但从严格意义上说,这"一条腿"并没有走得很好。

舞台演出剧目只强调传统戏,但对传统剧目的挖掘整理工作并没有足够重视。由于"文革"时期很多剧本被毁,不少传统戏是依靠老艺人回忆得以恢复上演的。如上演场次最多的剧目是《秦香莲》,各种版本的《秦香莲》多少留有幕表戏的痕迹。还有一些伴随老艺人去世而濒临失传的表演技艺的剧目,即便得到恢复上演,舞台呈现也比较混乱。此一时期,省内仅《珍珠塔》就有十四五个版本。在此情况下,文化主管部门意识到积极创作新剧目的同时,也要抓好传统剧目的挖掘、整理工作,即"两条腿走路"。

1980年1月,江苏省文化局召开"锡剧传统剧目挖掘、整理工作会议",随后便开展了锡剧传统剧目整理加工工作,传统剧目挖掘、整理工作正式拉开帷幕。这次会议,镇江、苏州、南通、常州地区及省锡剧团等单位的专业编剧和老艺人均参加。会议从270多个剧目中选出十多个,作为第一批整理加工的剧目,有《三推新房》《女太子》《玉蜻蜓》《孟姜女》《蝴蝶杯》《梁鸿与孟光》《张四姐闹东京》《何文秀》《洞庭女》《顾鼎臣》等。①

3月份,江苏省文化局在镇江市又组织召开了"扬剧传统剧目挖掘、整理工作会议"。江苏省扬剧团、扬州地区扬剧团、镇江市扬剧团、仪征县扬剧团、江都县扬剧团、江浦县扬剧团、高邮县扬剧团以及镇江、扬州两市创作组等单位的代表参加了会议。会议在430多个扬剧剧目中选出43个逐个过堂,最后遴选出11个有积极意义的剧目作为第一批整理对象,分别是《三哭上轿》《董小宛》《杀妻救妻》《张汶祥刺马》《济公闹相府》《瑶枝叩阙》《渔

① 《锡剧传统剧目挖掘、整理工作会议在宁召开》,《江苏戏剧》1981年第3期。

舟配》《三盗状元印》《碎镯记》《双玉燕》《范仲华招亲》。①

两次会议的与会代表,尤其老艺人,非常感慨。他们表示,"文革"前后两次挖掘整理传统戏的心情是不一样的。20世纪50年代整理老剧目、挖掘遗产时,他们还曾留了一手;现在抢救、挖掘传统剧目,他们是翻箱倒柜,倾其所有。文化主管部门的领导感受到了老艺人的真情诚意,强调要在此项工作中,重视老艺人的保留剧目,充分发挥他们的积极性,依靠其完成挖掘整理工作;同时还要注意保持剧种的风格特点,理性对待传统剧目,坚持"推陈出新"的方针,做到"古为今用""以古为鉴",而不是"借古讽今"。

趁着上半年两次传统剧目挖掘、整理工作会议的热度,9月份江苏省文化局在常熟市组织召开了锡剧传统剧目挖掘、整理工作座谈会,交流挖掘、整理锡剧剧目"推陈出新""古为今用"的经验,会上还研究了编纂《江苏地方传统戏剧目考略》(锡剧部分)。当挖掘、整理传统戏工作如火如荼开展的时候,戏曲发展在"三并举"要求下,在新编历史剧和现代戏创作方面也有不错的成绩。

三、具有创新精神的新编历史剧

在戏曲发展"三并举"的指导思想下,优秀的新编历史剧被推上舞台。江苏省属剧团与地方戏曲剧团均有不错的新创剧目,仅扬剧剧种即出现《包公自责》《血冤》《包公告状》等在题材上具有创新精神的优秀新编历史剧。

(一) 镇江市扬剧团的扬剧《包公自责》

20世纪80年代初,有一种议论,认为传统戏是传播封建思想的重要渠道,如"清官戏"宣扬救星思想,靠青天大老爷为民做主、为民申冤除害,今天依然指望包青天秉公执法,而不是由人民自己做主,解放自己,这就是一种封建思想的残余,因而清官戏应当被否定。② 与此同时,关于清官戏还有另一种声音:"我们要社会主义的包公,不是封建统治阶级的青天大老爷,而是敢于为人民利益而斗争的无产阶级先锋战士。我们应当有千千万万比见识到的包公和况钟高出一千倍、一万倍的,无私无畏、秉公办事、执法严明、为民除害的包青天。"③人民选举了真正为人民服务、忠实代表人民的利益的好干部,在这样的现实基础上,人民爱看清官戏是完全能理解的,清官戏也并不过时。镇江市扬剧团的扬剧《包公自责》,就是这样一部好的"清官戏"。

该剧取材于民间传说,1979年由镇江市崔东升、郁亦行编剧,原名《包龙图误断狄龙案》。剧写北宋仁宗皇帝病危,庞后阴谋篡权,派人暗杀了芦花王子,嫁祸于西平王狄龙,案件交给开封府包拯之子包贵审理。庞国丈用计激怒包拯,包拯恐其子畏惧权势不能秉

① 《扬剧传统剧目挖掘、整理工作会议在镇江召开》,《江苏戏剧》1980年第5期。
② 《清官戏还没有过时》,《江苏戏剧》1981年第8期。
③ 《人民日报》"民主和法制"栏目,1978年7月13日。

公执法，亲自提审。狄龙当然不肯认罪，被屈打入死牢。包贵据理为狄龙请命，反被训斥。不料牢房失火，包拯误以为狄龙身亡。不久，狄龙母亲双阳公主、狄龙之妻段红玉发兵收复边关，活捉凶手，带回人证、物证，直奔开封府大堂伸冤告状。包拯自感臆断铸成大错，惭愧自责，请罪受铡。由姚恭林饰演包贵，杨小明饰演包拯。①

　　1979年9月，该剧在镇江首演，演出后的座谈会上无人敢发言。10月初去上海演出，剧团不敢用《包公自责》打头炮。但剧团常备戏《狸猫换太子》以及"折子戏专场"演出近30场后，再也无戏可演。在上海劳动剧场书记的支持下，该剧改换剧名为《铡包公》对外公演，不料首场演出获得巨大成功。上海各大报纸在头版发表了演出信息，各地剧团纷纷来函索要剧本。上海电视台对全剧录像并公开放映，豫剧、锡剧、秦腔、京剧、高甲戏、北方梆子等多个剧种、剧团移植上演该剧，河南电影制片厂将其改编拍摄成名为《包公误》的豫剧电视剧。1980年下半年，剧团的分队演出该剧。1981年初，又进行第二次分队演出。此间创造了该剧团恢复演出以来的最高经济效益。现在看来，在改革初期，具有这种创作精神和勇气是值得赞赏的。

（二）扬州市扬剧团的新编古装扬剧《血冤》

　　扬剧《血冤》由扬剧演员刘葆元、汪琴编剧，写明代河阴县玉匠刘庆昌远途售货归来途中，染病古庙，又遭抢劫。其妻韩素娘闻讯，将其接回家中，不料他顷刻间身亡。刘的妹婿吴道诚咬定是韩素娘通奸谋命，其妹刘翠娥信以为真，上告县衙。县衙令史肖仁索贿枉法，将韩素娘定为死罪收监。刘翠娥探监，听到韩素娘向姑母被诉冤情，方知错怪嫂子，决定撤状寻真凶。后刘翠娥发现真凶竟是自己的丈夫吴道诚，义愤填膺，不顾身孕，闯公堂，告亲夫，为嫂子翻案，为哥哥报仇。河南巡抚彭威凭经验判断，只看呈文，罔顾事实，将韩素娘判斩。刘翠娥悔恨不及，触柱身亡，以血洗冤。该剧由扬州市扬剧团于1983年首演，刘静杰、邱龙泉导演，汪琴饰演刘翠娥，李开敏饰演韩素娘，刘葆元饰演吴道诚。1984年，该剧参加江苏省"建国三十五周年戏剧调演"，获得剧本奖、导演奖、演出奖、音乐设计奖等；同年，再获江苏省第三届戏剧百花奖的优秀剧本奖、导演奖、演出奖、音乐奖等，李开敏获得优秀表演奖。②

　　《血冤》不同于以往的古装戏，情节大起大落，扣人心弦。最重要的是，该剧没有将人物脸谱化，场上人物个个栩栩如生，各具个性。该剧从生活真实出发，深刻挖掘人物内心，多层次多角度展现不多的角色。在20世纪80年代初，该剧已经在音乐唱腔、舞美设计等方面表现出了探索精神。比如《探监》一场，姑嫂相会，哺子托孤，韩素娘（夏月明饰演）优美动人的大段唱腔催人泪下；《识真》一场，刘翠娥逼迫丈夫吴道诚认罪，导演、表演手法借鉴传统剧目《活捉》，舞台调度、表演身段与唱腔都比之前的扬剧表演、导演有较大提高，也提高了剧场观赏效果。因此，《血冤》无论是剧本角度还是舞台呈现，都获得较大成功。

① 郁亦行主编：《江苏戏曲志·镇江卷》，江苏文艺出版社1997年版，第95页。
② 郁亦行主编：《江苏戏曲志·镇江卷》，江苏文艺出版社1997年版，第133页。

创作该剧,是刘葆元、汪琴伉俪出于对历次政治运动中大量冤假错案的同情。他们认为,只有"检举揭发者"这些人为因素的减少甚至消失,才能减少冤假错案的数量。二人创作《血冤》,就是想通过曲折的故事情节唤起人们对"知错就改,原告为被告翻案"这样的人的敬仰和效法。为了让剧作更有力量,更加深刻,他们最终将其写成悲剧。剧本紧扣"原告为被告翻案"这一线索,为避免写成公案戏而简写办案过程,注重在家庭、亲属之间突出矛盾重点。今天从多个角度再看《血冤》,其价值和意义也是多方面的。

(三)江苏省扬剧团的扬剧《包公告状》

包公戏在舞台上演出历史悠久,剧目繁多,艺术成就超过了别的清官戏。包拯为官清廉、铁面无私、不徇私情、秉公办案的形象,已经深深刻在广大人民的心中。因此,新包公戏的编演难度也体现在这里,即在新的剧目创作中,已经在人们心中定型的人物形象怎么写出不一样的特点。如果想改变形象,不仅绝非易事,而且很可能导致剧目失败。扬剧《包公告状》从剧目名称看,已经令人耳目一新,其包公形象的塑造更是令人称奇。

该剧最大的特色是一反包公戏的窠臼,通过大量内心复杂世界的着重刻画与表演,来塑造一个新的包公形象。比如第二场"包公钓鱼"中,包公正在审理民女赵张氏的冤案,突然圣旨到来。宋仁宗因听信庞太师与姚国舅的谗言,免去了包拯开封府的官职,让其去相国寺享晚年清福。包公被免职以后,看似终日在寺中烧香念经,修身养性,但他被奸臣诬陷、无辜被贬的愤懑之情以及痛恨奸臣把持开封府、想念故居的烦恼之情,时时表露出来。在民女赵玉琴大骂开封府贪赃枉法、祸害人民,大骂包拯不公不正、枉负盛名的时候,他极度内疚。这场戏,通过"钓鱼"这个看似平静的场面,给包公被罢免后复杂心情的表现提供了巨大空间。

包公的形象在民间有着普遍共识,是群众心中正义的象征。以往的包公戏大多是包公审别人,很少有包公告别人的情节。在这部戏的第六场,包公到国太面前告自己的状,通过他的10告,将贪官污吏当道、民不聊生的黑暗现实一一揭露,一个可爱可敬的包公呈现得立体而可信。国太为了维护宋室社稷,准了包公的御状,使其官复原职。于是包公重新上任开封府,审理冤案。结局看似落入了传统包公戏的情节设定,但这样的结局也是包公戏的必然。经过剧中多个情节的新设置,包公内心戏的新挖掘,此时的包公已经不是传统戏中的包公,而是内心世界被写活了的包公。包公还是原来的性格,但却展示了以往包公戏中未曾充分展示过的东西,在一定程度上丰富、充实了包公的艺术形象。

四、暂时滞后的戏曲现代戏

"文革"结束,随着国家改革开放政策的实施,戏剧舞台上两类剧目比较受欢迎:一是勾起观众无比怀念的传统戏,二是国外引进的比较新奇的"洋"剧目。而现代戏,在"文革"时期早已被看"够",新创现代戏很难在短时间内吸引观众。因此,剧团创演现代戏的热情不高。

当然,剧团不热衷于创作新戏的原因是多方面的:有思想长期受束缚不解放的原因,人为阻碍新剧目上演;有"文革"时期"照搬照演"惯性的原因,习惯于移植现成的剧目而不愿新创,加上移植成功剧目的风险较小,更不愿冒风险创作新戏;也有创作剧目质量不过关的原因;还有不愿排演新戏增加剧团费用的原因,毕竟排演新戏需要添置服装、道具,等于增加剧团负担,等等。这一时期,不少剧团不演现代戏,还存在怕犯错误、怕担风险的思想。"搞现代戏不如搞传统戏稳妥","搞现代戏触及时弊,说你影射了某某领导人,轻则挨批评做检查,重则打棍子戴帽子背黑锅"①。当时的种种议论反映了不少编剧人员的心态,各种顾虑严重妨碍了编导演人员的积极性。"演现代戏穷,演传统戏红"的观念也在悄然形成,演传统戏能带来更好的票房,剧团和演员可以有更好的名气。加上新创作的现代戏内容总体上偏离生活,特别是那些机械地配合某项政治任务、作为政策图解而临时编创的现代戏,更不能吸引观众。

在这样的普遍认知下,改革开放初期,现代戏创作束缚重重,质量不高,经济收入受影响,演员士气大打折扣。但如果就 1977—1979 年为数不多的现代戏做一个简单梳理,可以发现,虽然剧目数量不多,但这些现代戏都能积极地表现现代生活,还有的剧目取得了一定的成绩:有歌颂农村新人新风的柳琴戏《大燕和小燕》,有反映工人阶级大干"四化"崭新精神风貌的锡剧《紫罗兰》等,还有塑造老一辈革命家形象、反映革命斗争的剧目,如越剧《报童之歌》、扬剧《杨开慧》等。其中有一些质量较高的现代戏也得到了市场的肯定。越剧《报童之歌》在南京、淮安演出多场,均受到热烈欢迎;柳琴戏《大燕和小燕》在徐州演出 120 多场,被省内兄弟多个剧团移植。这两部剧目均参加了首都"建国三十周年献礼演出"。锡剧《紫罗兰》、淮剧《打碗记》、扬剧《请客》等剧目,也都受到欢迎。这些剧目不仅没有将剧团演"穷",反而演"红"了剧团。因此,现代戏的发展不均衡的问题,重点不是没有观众,而是缺乏优秀的剧目。

优秀的现代戏,一定是深刻表现现实生活内容的剧目。戏曲创作来源于生活,即是说戏曲作品的思想深度、生活容量与作者的生活积累有着密切的关系。柳琴戏《大燕和小燕》的作者李大任,原本打算创作一部反映黄河故道沙滩变果园的重大题材剧目。他经过走访调查,体验生活,历经一年多时间仍未能写出令自己满意的剧本;而创作《大燕和小燕》一剧仅用 15 天时间,就因为作者长期生活在农村,有着丰富的农村生活积累,完成的剧本生活气息浓郁。也就是说,戏受不受欢迎,并不在于题材是"现代"的还是"历史"的,而在于是否按照艺术的规律进行创作,是否反映了时代本质和特点、塑造了时代的典型形象、表达了人民的心声。从这个意义上说,新时期戏曲工作者需要真正体验生活,创作深刻表现现实生活、表达人民心声的剧目,创作这样的现代戏成为摆在戏曲工作者面前的新课题。

经过江苏省文化部门领导在会议上多次重提"双百"方针和"三并举"要求,1979 年江苏省戏剧工作者进一步解放思想,创作了一批新剧本,现代戏创作与演出匮乏的状况略有

① 周涛:《我们是怎样坚持演现代戏的》,《江苏戏剧》1980 年第 7 期。

好转。江苏省内各市区为此相继举行了戏曲会演,短期内涌现出内容清新、生活气息浓郁的小戏,如扬剧《交换》《出征前的婚礼》(扬州市扬剧团)、淮剧《乔迁之喜》(盐城市淮剧团)等,还有歌颂烈士张志新的淮剧《谁之罪》(泰州市淮剧团)等。

无论现代戏还是新编的古装戏,只要真实、生动地表现广阔的现实生活,或来源于对现实生活的深刻思考,都会受到观众欢迎。

有了一定数量的优秀剧目,戏曲剧团主动走出城市,送戏到农村,积极为广大农民演出。仅1980年上半年,7个江苏省属剧院团共下乡演出1100多场,观众达56万多人次。1980年的中国有8亿多农民,剧团的服务对象离开了农民这个人口的大多数,其实就是背离了"为社会主义、为人民首先为工农兵服务"的方向。20世纪80年代,江苏省不少地方的农民并没有真正看过专业剧院团演员演出的戏曲。在江苏东北部盐城的东台、大丰一些偏远地区的农民,得知省里的专业剧团来演出,从二三十里远的地方赶来看戏非常常见。还有的戏农民连看三遍,看了还想看。农民对专业剧团的戏曲演出热情高涨,让剧团人员看到了农村的戏曲演出市场。因此,部分江苏省直剧团开始研究制定下农村演出计划,着手加大编演农村题材剧目数量。

随后的一段时期内,写农村题材甚至成了江苏戏曲现代戏的经验和优势。与传统戏整理和历史剧创作发展较好的势头相比,现代戏创作逐渐赶上步伐,并逐渐呈现出后来居上的趋势。

结　语

改革开放初期,江苏省戏曲发展贯彻"双百方针",重提"两条腿走路""三并举"原则。至20世纪80年代初,其创作与演出逐渐复苏,并回归正常发展之路。在传统戏的挖掘、整理上,尤其在锡剧传统剧目挖掘整理上,江苏省成果斐然。在新编历史剧创作上,尤其是扬剧新编历史剧创作上,出现了一批在题材上具有创新精神的优秀剧目。在现代戏的创作上,虽在数量与质量都不及前两者,但随后的一段时间,江苏戏曲主管部门在加强对传统戏的挖掘、整理和新编历史剧创作的同时,对现代戏创作推出鼓励剧作家深入生活、嘉奖优秀剧作家和演出超百场剧目剧团等一系列举措,终于在20世纪80年代中后期迎来了戏曲现代戏创作的高峰时段,为江苏成为戏曲现代戏创作高地作出奠基性贡献。也正是这一短暂的复苏时期,江苏戏曲把握住了戏曲发展之势,为其在20世纪80年代的空前繁荣奠定了重要基础。

用图像展示活态的巫傩文化
——评吕光群《中华巫傩文明：傩仪、傩俗、傩舞、傩戏》

王 伟[*]

在众多的研究傩戏的著作当中，吕光群先生的《中华巫傩文明：傩仪、傩俗、傩舞、傩戏》[①]（下文简称《中华巫傩文明》）是一个特殊的存在。其主体部分由大量图片组成，再配以简要的概述或介绍、注释性的文字，从而形成独特的风貌。该著作首先为人们所津津乐道的是其丰富的资料价值。比如，豆瓣网上有书友评价它"图像非常丰富"（莫里安），认为该著作是"很有用的资料"（汤姆布利柏·安）。[②] 特别是早期巫傩活动，因为留下的资料较少，相关的照片就显得更加珍贵。如祁门县芦溪乡人行傩图，"正是因为有了这张照片，使得所摄'底本'在被盗后能够实现'乡人行傩图'的再次原貌呈现"[③]。说它"资料丰富"固然不错，但稍嫌笼统，也并非《中华巫傩文明》的全部价值，因而有必要进一步考查，不妨问一句：这是一部怎样的著作？

一、当代巫傩生态的生动记录

《中华巫傩文明》充分发挥了照相机的记录功能，将巫傩的静态形象或活动瞬间定格下来，为后世保留了重要的历史现场。该著作对巫傩的记录，体现出下列三个特点。

第一，丰富性。《中华巫傩文明》涵盖面甚广，其以地域为单元，分别关注了安徽、山西、湖南、贵州、广西壮族自治区、云南、四川、江西、江苏、河北、陕西、甘肃、青海、西藏自治区、北京、台湾等21个省、市、自治区的60个地区，对这些地区的巫傩活动进行了全景式记录；所拍摄的内容，类型多样，层次立体，涉及汉族、藏族、蒙古族、彝族、壮族、苗族、土家族等10多个民族的傩文化，包括宗族、村社、寺院、家庭等各种祭祀仪式和民间社火活动，有针对性地记录了其中的傩仪、傩俗、傩舞、傩戏。尽管不能称之"全面"，但其丰富性毋庸置疑，这里面包含的是作者20多年的心血。此外，吕光群先生还有选择地吸收了麻国钧、

[*] 王伟（1986— ），博士，上海师范大学影视传媒学院讲师，专业方向：戏曲与曲艺学。
【基金项目】本文为上海高校青年教师培养资助计划"曲艺史课程思政教育元素研究"（307 - AC0102 - 23 - 005601）阶段性成果。
① 该著作由合肥工业大学出版社2019年出版。
② 豆瓣：《豆瓣读书》，2024年3月10日，https://book.douban.com/subject/35041133/。
③ 李志远、曲六乙：《刻录文化遗存　呈现傩戏全景——评〈中华巫傩文明：傩仪、傩俗、傩舞、傩戏〉》，《中国戏剧》2020年第11期。

庞德宣、张鹰、王兆乾、于一、韩殿琮、白翠英、颜芳姿、陈一仁等诸多学者的调研成果,也在一定程度上表现出了其求"全"的"初心"。

第二,当代性。巫傩活动在先秦就已经非常繁盛,并于后世的发展过程中表现出极强的生命力。但是,巫傩又是动态演进的,与社会的发展息息相关。上古时期,生产力水平低下,人们对大自然的认知和利用都十分有限,在很大程度上将生活寄希望于鬼神,巫傩也就因之被纳入礼制范畴,并成为其重要的组成部分。中古以降,人们更为"重人事,远鬼神",巫傩活动逐渐显现出浓郁的娱乐色彩,在"娱神"的名目下发挥着"娱人"的功能。而在当代,巫傩活动则被视为民族的非物质文化遗产,在国家体制的支持和管理下被传承着。不同的社会背景下,巫傩的性质不同,形式和内容也自然有所差异。《中华巫傩文明》所记录的,不是作为礼制内容的巫傩,也不是作为通俗文艺形式的巫傩,而是正在传承的民族非物质文化遗产,具有鲜明的当代性。甚至可以说,该著作所呈现的是巫傩文化发展史的一个横断面。自然,书中所录有些似乎并非来自当代,比如"安徽篇",里面不少面具就制作于清代。但是,这同样不能抹杀其"当代性"。一方面,这些面具至今正在实际用于巫傩活动仪式当中;另一方面,这些面具的存在本身就代表着当下对巫傩的认知和传承状况。总之,当后世再次翻检这部著作时,所看到的乃是一个历史时期的巫傩生态的缩影。

第三,聚焦性。该著作所收录的图片大致可分为两类,一是静态物件或形象,二是仪式活动的瞬间。从这些图片的拍摄不难看出,作者非常注重学术信息的提取。静态物件,比如各类巫傩面具,拍摄中往往采取封闭式构图,使之处于画面的中心。人物形象的拍摄,亦复如此。比如"台湾篇"所录的日月潭山区原著居民邵人男性木雕巫师像和阿里山区原著居民现代男性装饰,镜头都在极力凸显对象的面部特征。这样的拍摄,不止在于美观,更大意义在于选择了一个合理的视角,突出对象的神采。相对于对特征的描摹来说,呈现其神采更为重要,因为前者是可以用文字描绘的,而后者才是图像独有的功能。巫傩仪式的动态活动也能充分地体现出聚焦性。准确地说,是聚焦于仪式各个环节的关键点。以湖南临武傩戏为例,所拍摄内容为"开坛仪式""诵读《文疏通牒》""卜卦""请圣""谢神""斩鬼"等内容,每一张照片都抓住了具有核心意义的瞬间,能够让人对该环节形成一个较为准确的认识。这是一种遴选,也是作者学养的外化。

二、巫傩文化的便携式展览馆

目前有关巫傩的著作,大多都是进行学术探讨的,对巫傩文化的普及工作则做得远远不够。尽管有些地方文化部门曾经推出一些介绍本地巫傩文化的读物,但究其内容,往往宣传大于普及,不能让人满意。

当下,研究巫傩的历史、构建巫傩学的理论以及复排巫傩的活动仪式等工作,无疑是必要的,可是相应的普及工作同样不可或缺,甚至在某种程度上称得上是"当务之急"。改革开放之后,特别是党和政府大力开展非物质文化遗产保护工作以来,有关的巫傩活动遍地开花,然而事实上这对大多数人来说可能还是很陌生的;巫傩活动扎根于民间,传承与

保护工作也主要在世俗大众中间展开，可对它的了解也往往仅限于特定的较小的人群。人们与巫傩文化存在隔阂，主要缘自以下三方面因素：其一，地域的差异。巫傩活动往往依赖特定的民俗而存在，故而在不同地域的活动形式和内容都会有所差异。不必说南疆和北国的迥异，就是同一个省份巫傩也会有显著的不同。也正是因为这种地域性差异，学界才不厌其烦地进行调研，从而力图找出其中的个性化特征。这样，某一巫傩活动在当地或为人们所熟知，可一旦离开特定地域就会立即变成外来文化，其被认知面临着天然的限制。其二，城乡的分野。巫傩活动因为紧密联系特定的民俗，故而最适宜的生存土壤是乡村，而非城市。城市深受现代文明的熏染，对巫傩文化来说就是一种异质的语境。而随着农村城镇化脚步的加快，巫傩活动的空间也被无限地压缩，其在城市文明面前显得渺小而脆弱，难以掀起一丝波澜。因此，即便处于同一地域，巫傩文化的普及也步履维艰。其三，代际的蜕变。一般而言，巫傩活动的参与者都是老年人，或正在老去的中年人。年轻一代对此缺少记忆，也没有维系其热忱的感情。更重要的是，年轻人接受现代教育，容易以自然科学的视角来看待巫傩文化，难以对巫傩生出认同感。总之，巫傩活动虽然遗存或复兴者不少，但可被了解的仍然十分有限。

在非物质文化遗产保护的背景下，巫傩文化的普及无疑是必要的。一种文化的传承，不是做成标本放到博物馆里接受参观，而是应该让更多的人了解它，进而从中汲取有助于当代文化建设的营养，使之获得新的生命。巫傩文化同样如此，对它的传承与发扬不是让人们回归原初居民的信仰，不是提倡巫术迷信，而是从中开掘支撑我们自强不息的民族品质。对地方来说，普及巫傩文化，有助于让外界了解当地人群的精神面貌，从而打造文化名片；对整个民族来说，既能总结出不同地区所呈现的文化共性，也能较为直观地呈现文化的多样性，更有助于增强我们的自我认知以及对民族文化的认同。而做到这些，相应的普及工作则是不可缺少的。

当下有关巫傩方面的著作，主要有三种类型：一是理论的探讨，二是文献的考据，三是具体活动的调查。前两种的主要阅读对象集中在学术界，且多为从事相关研究的学者。因为专业性比较强，外行人因缺少相应的知识储备，阅读起来自然吃力，也不容易产生阅读兴趣。调查报告表面上可以做到雅俗共赏，可是文字毕竟是抽象的，在描述过程中又不可避免地加以"笔削"，因而又显得有些简约。面对这样的文本，要求读者在阅读时需要投入一定的想象力，也就无法形成足够的吸引力。《中华巫傩文明》则不同，其以图片为主体，配上简练的文字说明，直观而生动，真正地做到了雅俗共赏。更为难得的是，图片来源十分明确，大多有具体的拍摄时间、场合，能够充分激发读者的猎奇心理，使读者仿佛顺利地"回到"历史现场。从这个角度来讲，《中华巫傩文明》在普及工作上是有突出价值的，值得进一步重视。

三、巫傩研究的新范式

《中华巫傩文明》虽然是一部摄影的合集，但在本质上还是学术著作，体现着一定的学

理性。这对当下的傩戏学研究,不无开拓新思路的意义。

一方面,该著作拈出了"巫傩文明"的概念,这是一个重要的视角。巫傩之所以进入现代学术研究的视野,主要是因为其与戏曲存在紧密关联。自王国维提出"后世戏剧,当自巫、优二者出"[1]的论断之后,巫术、民俗与戏曲的关系就成了人们观照戏曲的重要维度。而江西、安徽、河北等地巫傩活动相继被发现,更是吸引人们从中寻找戏曲的生成因子和存在形态。这些工作,正如曲六乙先生所说,其"中心议题"是"傩是戏曲的活化石"[2]。人们研究巫傩,是为了研究戏曲,而落脚点并不在巫傩本身。至20世纪90年代以降,巫傩的仪式性越来越受到人们的关注,但出发点仍然是戏曲研究,"仪式剧"概念的提出就是这一研究属性的显著标志。可是,巫傩固然与戏曲存在一定的血缘,但如果直接将其纳入戏曲艺术体系,却存在一定的问题。举个例子,2019年全国目连戏学术研讨会在安徽南陵举行,与会诸学者就对目连戏的归类问题展开了热烈讨论。[3] 时至今日,该问题依然没有得到妥善解决。又岂止目连戏? 整个傩戏家族莫不如此。倘若跳出"戏"的框架,视巫傩为一种文明,则思路或许能够打开,可以更为清晰地认识巫傩,从而推动相关研究实现飞跃。

另一方面,确立了以图像为中心的巫傩史书写方式,这是《中华巫傩文明》的重要特色。据该著作后记,作者最初拟以"中国傩戏图史"为书名。其易名为《中华巫傩文明》的原因虽然没有道出,但显然后者更为合适。其一,如上文所说,以"巫傩文明"取代"傩戏"是观照维度的变化,有利于形成新的学术视域。其二,该著作在书写上也确实与很多"图史"不同。现在已经出版了不少以"图史"为名的著作,但大多都没有将图像置于核心地位。具体来说,是以较为简练的笔墨勾勒研究对象的发展轨迹,然后在各个历史阶段配上图片。在本质上,这还是文献的研究,图片主要承担的还是"插图"功能。《中华巫傩文明》则不同,其以图片为中心,文字成为图像的解说,"图"在真正意义上成了著作的主体。自然,这也与书写对象的差异有关。《中华巫傩文明》所收录图片大多来自具体的巫傩活动调研,如1991年10月调研湘西土家族的"毛古斯",2003年10月29日调研德江傩堂戏。图片占据了史述的主体,能够发挥出与文字大不相同的功用。特别是有的巫傩活动已经发表了文字版的调查报告,图像可以与之相互印证。比如,1987年山西曲沃县下裴庄乡任庄村发现古抄本《扇鼓神谱》,1989年该村恢复了扇鼓傩祭,1990年中国傩戏学国际研讨会期间,与会代表观看了傩祭过程和献艺演出,吕光群先生参加了这次活动,《中华巫傩文明》收录了26张活动照片;而黄竹三、王福才、景李虎等另外三位参会者,则又进行了后续调研,写出了《山西曲沃任庄〈扇鼓神谱〉和扇鼓傩祭调查报告》[4],内容十分丰富。它们

[1] 王国维:《宋元戏曲史》,叶长海导读,上海古籍出版社1998年版,第4页。
[2] 曲六乙:《序言:珍贵的历史足迹》,刘祯主编:《中国傩戏学研究会30年论文选》,学苑出版社2018年版,第1页。
[3] 参见王伟:《如何让古老戏剧文化与当代接轨——南陵全国目连戏学术研讨会综述》,《戏曲研究》(第113辑),文化艺术出版社2020年版,第329页。
[4] 该文收于黄竹三:《戏曲文物研究散论》,文化艺术出版社1998年版,第145—168页。

是同一活动的一体两面,从不同的角度观照这次扇鼓傩祭,在彼此的互补中可以形成新的学术生长点,对推动巫傩研究走向深入无疑大有裨益。

当然,《中华巫傩文明》也未做到尽善尽美,"体例不纯"就是一个显眼的瑕疵。比如,图像主要以省为单位,分"篇"编排,大约占据全书除附录外的98%;可在诸"省篇"之前再加一个"古代篇"就有些不伦不类,完全可以将其拆分至相应省份之中。再如,该著作收录了少量的剧本书影,这显然没有必要,且不说做不到"完备",局部的书影也无法像仪式细节或面具形象那样可以传达出丰富的信息,可能真的就只是锦上添花的"插图"。瑕不掩瑜,微小的不足不会影响《中华巫傩文明》的重要价值,更不足以降低该著作对巫傩文化的重要贡献度。